DICTIONNAIRE
DRAMATIQUE,

CONTENANT

L'HISTOIRE des Théâtres, les Régles du genre Dramatique, les Observations des Maîtres les plus célebres, & des Réflexions nouvelles sur les Spectacles, sur le génie & la conduite de tous les genres, avec les Notices des meilleures Piéces, le Catalogue de tous les Drames, & celui des Auteurs Dramatiqués.

TOME SECOND.

A PARIS,

Chez LACOMBE, Libraire, rue Christine.

M. DCC. LXXVI.

AVEC PRIVILEGE DU ROI.

DICTIONNAIRE DRAMATIQUE

TOME SECOND.

DICTIONNAIRE DRAMATIQUE.

GAB

GABINIE, Tragédie de Brueys, 1699.

On y expose aux yeux du Spectateur ce que la Religion Chrétienne a de grand & de merveilleux, fondé sur des faits connus, attestés même par des Ecrivains Profanes. Ainsi les Personnages, les caractères, les incidens sont réels; ils n'ont rien de Romanesque. C'est un Dioclétien, ce terrible persécuteur du Christianisme; c'est un Salerius, associé par Dioclétien à l'Empire, qui fut réellement amoureux de la fille de Gabinius, qui étoit Chrétienne, & qui mourut Martyr à Rome; c'est enfin Serena, femme de Dioclétien, secretement Chrétienne; qui tous représentent, dans cette Piéce, conformément à leurs passions différentes, à leurs intérêts particuliers. Ils y sont peints, d'après l'Histoire, sans avoir de ces grands coups de force, familiers aux Sophocles de la France. *Gabinie* a des situations touchantes & de véritables beautés. La plus tragique, ce me semble, est celle où Galerius, son Amant, doit, en qualité de Juge & d'Empereur, prononcer l'Arrêt de mort contre sa Maitresse, ou bien renoncer à l'Empire & se perdre avec elle. Que de craintes! quel désespoir! Que ne fait-il point pour la ramener, pour la fléchir!

Tome II. A

GAGEURE, (la) ou LA RESTITUTION NORMANDE, Comédie en trois Actes, en Vers, attribuée au Médecin Procope, mais revendiquée par Lagrange, & insérée dans ses Œuvres, aux Italiens, 1741.

Cette Piéce avoit d'abord été reçue par les Comédiens François ; mais piqué d'un passe-droit, l'Auteur la retira & la donna aux Italiens. Il ne put alors la faire imprimer, étant obligé de partir subitement pour sa Province. Le bruit de sa mort se répandit quelque tems après ; & on en profita pour publier sa Piéce sous le nom d'un autre, avec un Personnage de moins, & quelques Scènes transposées. Ce fut dans cet état, qu'on la remit au Théâtre : mais dans le court précis que j'en vais tracer, je me conformerai au manuscrit même de l'Auteur.

Un certain Dupeville, bas Normand, s'est approprié une succession qui appartenoit à Clitandre, & est encore prêt à lui enlever sa Maîtresse Isabelle : mais ayant des vues sur Angélique, cousine de Clitandre, il feint de vouloir se réconcilier avec lui : il offre même de lui céder Isabelle, & la succession qu'il a usurpée, s'il veut le servir auprès de sa jeune parente. Angélique est promise à Clitandre, qui, épris d'une personne qu'il n'a jamais vue que masquée, songe à rompre avec sa premiere Maîtresse. L'aveu qu'il lui fait de son inconstance, a quelque chose de neuf : c'est Dupeville qui exige & ménage cet aveu. Il a fait un pari avec la mere d'Angélique, que Clitandre est engagé ailleurs. Si la chose est bien prouvée, Angélique est à Dupeville ; si elle est fausse, il rendra la succession qu'il a usurpée. De-là le premier titre de la Piéce. Il s'agit enfin de trouver Clitandre avec sa Dame masquée. L'heure du rendez-vous nocturne, qu'elle lui a donné, arrive. Dupeville & Madame Argante y accourent ; on voit alors que l'inconnue n'est autre qu'Angélique elle-même. Cette situation, sans être neuve, produit ici l'effet le plus heureux, vu tout ce qui en résulte, & l'intérêt qu'on prend au caractère d'Angélique.

GAGEURE DE VILLAGE, (la) Comédie en un Acte, en Prose, par Seillans, aux François, 1756.

Deux Amans de Ville, arrivés dans un Château que

l'on suppose situé aux environs de Paris, se prêtent à l'épreuve qu'on veut faire, pour s'amuser, de deux Amans de campagne, dont on raconte des traits uniques de fidélité & de constance. Dormainville se charge de triompher du cœur de Colette, & Hortense doit attaquer celui de Blaise. C'est Dormainville qui commence. Il voit cueillir des fleurs à Colette, l'aborde & lui tient de tendres propos. Colette se moque de Lucas, personnage que fait Dormainville sans aucun succès. Hortense, déguisée en Paysanne, sous le nom de Marinette, vient à son tour tenter le cœur de Blaise, & ne réussit pas mieux. La Piéce a pris son nom de la gageure qu'ont faite les deux Amans de Ville, d'un bouquet que doit perdre Colette, si Blaise est insensible à la premiére Beauté qu'il trouvera sur son passage. Il rencontre Hortense ou Marinette, & gagne le bouquet; ce qui pique au jeu la Belle Parisienne.

Dormainville ou Lucas revient à la charge par le moyen de l'Olive, son Valet, qui fait déclarer Mathurine, mere de Colette, & femme intéressée, en faveur de Lucas, qu'il dit fort riche; celle-ci veut alors se débarrasser de Blaise, qu'elle sait que sa fille aime. Dormainville survient; & tout conspire contre Blaise. Hortense, qui succede à Dormainville, s'accorde avec Mathurine pour se venger de Lucas, qui la trahit, par l'amour de Blaise dont on lui répond. Il se passe ensuite une Scène entre Blaise & Colette, qui se rencontrent & se jurent un amour éternel. Mathurine les surprend, les sépare, & propose à Colette un parti bien plus avantageux que celui de Blaise. Colette feint d'y consentir pour s'en faire un mérite auprès de son Amant. Elle sort; Blaise vient apprendre de Mathurine, que Colette veut épouser Lucas, & qu'il peut s'en venger en épousant Marinette, dont elle se fait fort de lui procurer la main. Ici l'intrigue s'embrouille sans nécessité par un second déguisement de la prétendue Marinette en Paysan. Il s'agit de donner de la jalousie à Blaise en caressant Colette, qui fait le travestissement, & qui se prête à tout sans aucune raison. Mais la constance de Blaise n'en est point ébranlée; il fait semblant d'écouter Hortense pour éprouver aussi Colette. Dormainville les trouve ensemble; il se jette aux pieds de Colette; & Blaise

aux pieds d'Hortense, mais en crevant de dépit. Enfin la passion des deux Amans éclate dans cette derniere extrémité. Hortense & Dormainville se font alors connoître, & touchés de tant de fidélité, contribuent tous deux au bonheur de Blaise & de Colette, en leur procurant, par leurs bienfaits, les douceurs d'un heureux hymenée.

GAGEURE IMPRÉVUE, (la) *Comédie en un Acte, en prose, par M. Sedaine, au Théâtre François*, 1768.

La Marquise de Clairville, ennuyée dans son Château, tandis que le Marquis, son ami, s'amuse à la chasse, imagine de se procurer la compagnie d'un Officier qu'elle apperçoit dans sa chaise sur le grand chemin. Elle le fait inviter de la part de la Comtesse de Bruttée, nom qu'elle suppose, pour avoir la ressource de ne pas se faire connoître, si la société lui déplaît. Le hazard veut que cet Officier soit ami du Marquis de Clairville, & qu'il vienne chez lui à sa priere; mais il se prête au mystere que fait la Marquise, & se plaît à l'embarrasser par des confidences singulieres sur l'opinion qu'il feint que le Marquis a sur les femmes, & sur la sienne en particulier. La Marquise veut se venger, sur-tout en apprenant que le Marquis a retiré, en secret, une jeune Paysanne avec sa Gouvernante. Le Marquis revient: elle fait cacher l'Officier dans un cabinet, & elle affecte de louer son mari sur son esprit & sur son savoir; elle le défie pourtant de lui dire le nom de toutes les parties d'une serrure. Le mari gage vingt louis; il oublie de nommer la clé, & perd la gageure. La Marquise prend, de ce moment, avantage sur lui, & cherche encore à exciter sa jalousie en lui contant l'aventure de l'homme caché dans le cabinet. Elle fait ensuite sortir cet Officier mystérieusement, & fait parade de l'ascendant qu'elle a sur son mari. Cet Officier sort & reparoît bientôt ramené par le Marquis de Clairville, à qui il s'est annoncé comme arrivant. Le Marquis présente aussi à sa femme la fille de son frere & sa pupille, qu'il tenoit dans un Couvent secrettement, & qu'il a fait venir pour la donner en mariage à cet Officier. La Marquise est confuse d'être la dupe de toutes ses finesses; elle promet bien

de ne plus mettre tant de myſtere & d'art inutile dans la conduite.

GALANT COUREUR, (le) ou L'OUVRAGE D'UN MOMENT, *Comédie en un Acte, en proſe, avec un Divertiſſement, par Legrand, Muſique de Quinault, au Théâtre François,* 1722.

Une Comteſſe déguiſée en Soubrette pour éprouver ſon Amant ; un Marquis déguiſé en Coureur pour éprouver ſa Maîtreſſe, ſe voient pour la premiere fois, s'aiment, ſe le diſent, &, malgré la diſproportion que chacun croit trouver dans ſes amours, les conduiſent juſqu'au dénouement, malheureuſement trop prévu. Voilà le *Galant Coureur*, ou *l'Ouvrage d'un moment*, une des plus plaiſantes & des plus agréables Piéces de Legrand. Mais outre que ces ſortes de déguiſemens ſont des moyens trop uſés au Théâtre, les Scènes de Valets paroiſſent encore ici trop multipliées.

GALANT DOUBLÉ, (le) *Comédie en cinq Actes, en Vers, de Thomas Corneille,* 1660.

Don Fernand de Solis arrive à Madrid pour y épouſer Léonor, fille de Don Diegue ; mais avant que de ſe rendre chez ſon futur beau-pere, il ſe trouve engagé d'amour pour deux jeunes perſonnes fort aimables. Don Fernand cache ſon véritable nom à la premiere, qui ſe nomme Iſabelle, & prend celui de Don Dionis. La ſeconde, qui lui eſt inconnue, apprend de lui, qu'il s'appelle Don Fernand. Iſabelle & l'inconnue ſont amies ; deſorte que Don Fernand eſt très-embarraſſé, lorſqu'il ſe trouve vis-à-vis de ces deux perſonnes. Il ſoutient aſſez bien ſon ſtratagême juſques à la fin, qu'il eſt reconnu par Don Diegue : il arrive que l'inconnue, pour laquelle il ſe ſent le plus de penchant, eſt Léonor, qui lui eſt deſtinée en mariage.

GALANT JARDINIER, (le) *Comédie en un Acte, en proſe, de Dancourt, avec un Divertiſſement, aux François,* 1704.

Situations piquantes & neuves, originaux plaiſans, intérêt ſoutenu, ſpectacle même, tout ici ſe trouve

réuni ; tout y est vif, ingénieux, varié, & presque toujours nécessaire. Je n'en excepterai point la fourberie intéressée de Lucas ; elle amène le dénouement. Peut-être est-on fâché d'en être purement redevable à l'idée qu'a eue M. Orgon, de faire afficher son fils.

GALERIE DU PALAIS, (la) ou *L'AMIE RIVALE*, Comédie en cinq Actes, en Vers, de Pierre Corneille, 1634.

Le titre de cette Comédie n'appartient proprement qu'au premier Acte. Un des principaux avantages que le Théâtre en a retiré, est la réforme du Personnage de Nourrice, qui étoit de la vieille Comédie, & que le manque d'Actrices sur nos Théâtres, y avoit conservé jusqu'alors, afin qu'un homme le pût représenter sans le masque ; Personnage, qui dans cette Piéce, se trouve métamorphosé en Suivante, que représente une femme sans masque.

GARDIEN DE SOI-MÊME, (le) Comédie en cinq Actes, en Vers, par Scarron, 1655.

Alcandre, fils aîné du Roi de Sicile, se trouve à Naples le jour d'un Tournois. Il combat le neveu du Roi de Naples & le tue. Alcandre se sauve ; & pour n'être point reconnu, il jette ses armes dans un bois. En cherchant une retraite, il s'adresse par hazard à Constance, sœur du Prince qu'il a tué au Tournois. Constance prend du goût pour Alcandre, qui se dit Espagnol, & se nomme Ascagne. Pour se l'attacher, elle le fait Gouverneur du Château où elle demeure. Cependant les habitans du lieu, où Constance fait sa résidence, députent quelques-uns des leurs, pour faire un compliment à cette Princesse sur la mort de son frere. Les gens qu'on a mis en campagne pour arrêter l'inconnu qui a tué le neveu du Roi de Naples, trouvent Philipin revêtu des armes d'Alcandre : on le prend pour ce Prince ; il est arrêté & conduit au Château de Constance. Celle-ci donne le prisonnier en garde au faux Ascagne, & voilà ce qui donne le titre à la Piéce de *Gardien de soi-même*. Philipin, cru Prince, fait beaucoup d'extravagances : cependant le frere d'Alcandre assiége Naples, & est prêt de s'en emparer. On propose la paix, dont le principal article

est le mariage du Prince Alcandre avec Isabelle, fille du Roi de Naples, dont ce Prince est amoureux. Le prétendu Ascagne se fait connoitre pour le véritable Alcandre; Constance épouse le jeune Prince de Sicile; & Philipin obtient du Roi la place de Concierge du Château, celle de Juge de Village, & la permission d'épouser Mauricette.

GASTON ET BAYARD; Tragédie de M. de Belloy, 1771.

Les François sont assiégés dans la Citadelle de Bresse par le Duc d'Urbain. Baïard arrive pour secourir les assiégés, & leur déclare que Gaston seul peut les sauver; mais ce Général est loin, & des obstacles infinis s'opposent à son passage. Le Comte Avogare, Seigneur Bressan, & le Duc d'Altemore, Napolitain, ont conjuré la perte des François. Le premier est animé par la vengeance de sa femme & de son fils, égorgés par ces mêmes François. Le Duc d'Urbin vient tenter la fidélité de Baïard; mais il le trouve inflexible. On annonce l'arrivée peu attendue de Gaston. Ce Prince aime Euphémie, fille d'Avogare; Baïard aime cette même fille, qui lui préfere Gaston; mais son pere semble flatter la passion de Baïard, pour l'armer contre son Général. Baïard entre en fureur, en apprenant qu'il a un Rival. Il ose le braver, & l'appeller au combat. Gaston accepte son défi; Altemore & Avogare doivent en être les seuls témoins. Gaston met l'épée à la main; & Baïard, en présence des Officiers de l'Armée & d'Euphémie, met son épée aux pieds de Gaston, se reconnoît coupable de l'avoir offensé, & lui cede Euphémie. Avogare persiste dans sa haine contre les François; il blesse Baïard par trahison: il veut aussi frapper Gaston en présence de sa fille. Euphémie le retire; elle défend également son pere contre la juste vengeance de son Amant. L'explosion d'une mine doit faire périr tous les François; mais le complot est découvert; & Avogare périt dans son propre piége. Gaston laisse à sa fille le tems de pleurer la mort d'un pere coupable.

GAZETTE DE HOLLANDE, (la) Comédie en un Acte, en prose, de Dancourt, 1692.

Angélique, fille de M. Guillemin, Correspondant du

Gazetier de Hollande, fait imprimer, dans cette Gazette, que son pere est prêt à la marier. Son but est de réveiller l'ardeur de ses Amans, & d'obliger Clitandre à se déclarer. Le stratagême réussit ; Clitandre parle, & est écouté. C'est durant cet entretien, que Crispin donne ses audiences à la place de M. Guillemin, dont il prend le nom. De-là quelques Scènes épisodiques, assez agréables, & relatives au titre de la Piéce.

GÉNÉREUSE INGRATITUDE, (la) Tragi-Comédie Pastorale, en cinq Actes, en Vers, par Quinault, 1654.

Cette Piéce renferme une triple intrigue. Zélinde, jeune personne que Zégry a quittée lorsqu'il étoit prêt à l'épouser, le sert en qualité d'Esclave, & sans en être connue. Zégry est vivement épris de Fatime, qui ne l'est pas moins d'Abidar, tandis que celui-ci n'aime que Zaïde, sœur de Zégry, & que Zaïde ne veut aimer qu'Almanzor. Ce dernier est frere de Zélinde, & doit la vie à Zégry. Il apprend dans le cinquieme Acte, que celui à qui il doit le jour, & dont il va devenir le beaufrere, a deshonoré & enlevé Zélinde sa sœur : il fait céder l'amour & la reconnoissance au désir de venger cet affront. Le combat est déja commencé, lorsque Zélinde se découvre, & justifie Zégry qui l'épouse. Cette Comédie offre quelques Scènes amusantes, beaucoup de complication, & peu de vraisemblance.

GÉNÉREUX ENNEMIS, (les) Comédie en cinq Actes, en prose, de Boisrobert, 1654.

Timandre, pere de Léonore, surprend, dans la chambre de sa fille, Dom Fernand, Comte de Bellefleur. Ce dernier évite le ressentiment de Timandre en se faisant ouvrir la porte de la maison. Timandre écrit à Dom Pedre, son fils, qu'il croit à Cascaye, & qui est à Lisbonne, ville où se passe la Scène. L'amour occupe Dom Pedre ; il aime Constance, sœur de Dom Fernand, & en est également aimé. Le Comte Arnest, frere de Dom Fernand & de Constance, se croyant outragé par l'amour que Dom Pedre ressent pour sa sœur, vient, accompagné de cinq braves, dans le dessein d'assasiner Dom Pedre. Celui-ci se défend, & blesse mortellement le Comte Arnest. Dom Fernand arrive & se joint à Dom

Pedre & le débarrasse de ses assassins. Il le fait entrer chez lui ; & dans le moment, il apprend que celui à qui il a sauvé la vie, vient de l'ôter à son frere. Cependant il fait sortir Dom Pedre, & suspend sa vengeance jusqu'à la premiere rencontre. Dom Pedre, qui a reçu la lettre de son pere, revient chez Dom Fernand ; & après lui avoir montré la lettre de Timandre, il le prie de suspendre son courroux contre lui, jusqu'à ce qu'il ait vengé son pere. Dom Fernand lui accorde non-seulement sa demande ; mais il l'engage avec lui à un rendez vous qu'il a avec une personne qu'il aime ; cette personne est Léonore. Dom Pedre se trouve dans la maison de son pere, qui survient dans le moment que Dom Fernand est renfermé dans la chambre de Léonore. Le généreux Dom Pedre s'oppose à la violence de Timandre, & se retire avec Dom Fernand. Il quitte ce dernier après lui avoir fait promettre de se battre avec lui dans la journée. Dom Pedre, en allant joindre Dom Fernand, est arrêté par des Archers, & conduit en prison. Dom Fernand vient le dégager, & renouvelle sa promesse ; mais il ajoute qu'il ne pourra la lui tenir que le lendemain, attendu qu'il est obligé de vuider une autre affaire. Cette affaire est un cartel de la part d'Octavian, Comte Florentin, à qui il a donné un soufflet. Cet Octavian se fait accompagner de dix assassins ; & lorsqu'il a joint Dom Fernand, les assassins paroissent. Dom Pedre, qui a appris la noire trahison d'Octavian, se trouve à propos pour secourir Dom Fernand. Octavian est tué de la main de ce dernier ; & ses complices prennent la fuite. Cet événement termine la querelle de ces généreux ennemis. Dom Fernand épouse Léonore, & consent que Dom Pedre devienne l'époux de Constance.

GÉNIES TUTÉLAIRES, (les) *Divertissement en un Acte, composé à l'occasion de la Naissance de* MONSEIGNEUR LE DUC DE BOURGOGNE, *par Moncrif, Musique de MM. Rebel & Francœur, à l'Opéra,* 1751.

Les Génies qui président à la France, à l'Asie, à l'Afrique & à l'Amérique, vantent chacun les avantages de leur climat, & conjurent ensemble le Destin, d'annoncer au monde quelque heureux évenement. Le Destin exauce leurs vœux ; il paroit sur un trône de gloire,

& il apprend aux Génies la Naissance d'un Prince qui va éterniser le bonheur de l'Univers. Les Génies témoignent leur joie, & chantent les louanges du Roi & les actions glorieuses qui immortaliseront le jeune Prince qui vient de naître.

GENSERIC, ROI DES VANDALES, Tragédie de *Madame Deshoulieres*, 1680.

Genseric, Roi des Vandales & d'Afrique, a porté le carnage & la désolation dans le sein de Rome même : il a massacré l'Empereur, & emmené en captivité l'Impératrice Eudoxe & sa fille. Ce même Genseric a deux fils, Trasimond & Huneric. Ce dernier étoit promis en mariage à Sophronie, fille du Comte Boniface, autrefois Gouverneur d'Afrique : mais Sophronie conçoit pour Trasimond la passion la plus vive : Trasimond, de son côté, n'y répond pas, & devient amoureux d'Eudoxe, fille de l'ennemi de son pere. Voilà le fond de cette Tragédie, sur laquelle on fit, dans le tems, le Sonnet que voici ; c'est la critique de la Piéce, attribuée à un homme du premier rang.

La jeune Eudoxe est une bonne enfant ;
La vieille Eudoxe une grande Diablesse.
Genseric est un Roi fourbe & méchant,
Digne Héros d'une méchante Piéce.
Pour Trasimond, c'est un grand innocent ;
Et Sophronie en vain pour lui s'empresse.
Huneric est un homme indifférent,
Qui, comme on veut, & la prend & la laisse.
Sur tout cela le sujet est traité
Dieu sait comment ! Auteur de qualité,
Vous vous cachez, en donnant cet Ouvrage.
C'est fort bien fait de se cacher ainsi ;
Mais pour agir en personne bien sage,
Il vous falloit cacher la Piéce aussi.

GENTILHOMME DE BEAUCE, (le) Comédie en cinq Actes, en *Vers*, de *Montfleury*, 1670.

Ce Gentilhomme est une espéce de Pourceaugnac. Il s'agit, comme dans la Piéce de Moliere, de le faire renoncer à un mariage qu'il voudroit conclure. Les moyens

employés par l'Auteur ont beaucoup de rapport, sans être absolument les mêmes. Ici M. de Courtenville est en butte aux fourberies de certain Basque, valet de Léandre, son rival auprès de Climène. Un Suisse paroît nécessaire au Gentilhomme, pour écarter de chez sa Maîtresse toute espéce de Concurrent ; & c'est le Basque qu'il choisit sans le connoître. De son côté, Léandre voudroit éloigner son Rival de chez Climène ; & c'est encore le Basque qui, à l'aide d'un déguisement & d'une fausse nouvelle, l'oblige à s'absenter une partie de la journée. Instruit à la fin qu'on le joue, & las d'être dupe, M. de Courtenville retourne en Beauce, & laisse le champ libre aux deux Amans. Cette Comédie, qui, pour être bonne, devoit être moins longue, offre plusieurs Scènes divertissantes.

GENTILHOMME GUESPIN, (le) *Comédie en un Acte, en Vers, par Visé, au Théâtre François*, 1670.

Le Vicomte de la Sablonniere, jaloux à l'excès, s'est retiré dans sa Province pour éviter les compagnies. On peut juger quel est son chagrin, lorsqu'il voit fondre chez lui la Noblesse des environs. M. Comanville, M. de Boisdouillet & son fils, Messieurs de Chantepie & de Cochonvilain. Ces deux derniers,

Qui ne parlent jamais que d'amour & de flâmes,
Qui cajolent sans cesse, & tourmentent les femmes,
Qu'on estime par-tout d'impertinens jaseurs,
Et de tout le pays sont les plus grands baiseurs,

sont par conséquent ceux qu'il redoute davantage. Tout ceci n'est qu'un stratagême employé par Clarice, sœur du Vicomte, pour faire venir M. de Bois-le-Roux, qu'elle aime. Le Vicomte en est averti ; & craignant qu'une sœur si rusée ne soit en état de donner des conseils à sa femme, pour s'en débarrasser au plutôt, consent à son mariage avec Bois-le-Roux, & prie l'assemblée de se trouver à ses noces.

GEOLIER DE SOI-MÊME, (le) ou JODELET PRINCE. *Comédie en cinq Actes, en Vers, de Thomas Corneille*, 1655.

C'est à-peu-près le même sujet que le *Gardien de soi-même*.

GEORGE DANDIN, ou LE MARI CONFONDU, *Comédie en trois Actes, en Prose, par Moliere, jouée à Versailles devant le Roi, avec des Intermèdes dont la Musique étoit de Lully, & à Paris sans Intermèdes*, 1668.

Une alliance disproportionnée à tous égards, est, sans doute, un abus dans le mariage, & quelque chose de plus qu'un ridicule dans la société. C'est ce que Moliere prouve & entreprend de réformer dans *George Dandin*. Cette Piéce, quant au fonds, est divertissante & finement conduite ; mais l'exemple de ce Paysan, trompé par sa femme noble, est peut-être moins instructif pour ses semblables, que celui d'Angélique n'est séduisant pour ses pareilles.

GEORGET ET GEORGETTE, *Opéra-Comique en un Acte, en Prose, mêlée d'Ariettes, par M. Harni, Musique de M. Alexandre, à la Foire S. Laurent*, 1761.

Le fond du sujet est puisé dans le Conte des *Oies de Frere Philippe*, & dans celui de *Joconde*. Quelques Episodes sont tirées d'une Comédie Angloise, intitulée *The tempst*, dont on a la traduction dans le volume des Fragmens de Destouches.

GERMANICUS, *Tragédie de Boursault*, 1670.

Boursault a voulu s'essayer dans le genre Tragique, & a débuté par *Germanicus*. On prétend que Corneille dit en pleine Académie, qu'il ne manquoit à cette Piéce, que d'avoir été faite par Racine, pour être un Ouvrage parfait. Racine, dit-on, s'en offensa ; & il avoit raison ; car, s'il est vrai que Corneille ait tenu ce propos, ce ne pouvoit être que dans l'intention de l'avilir par une comparaison odieuse. Germanicus apprend que Tibere lui enleve Agrippine, & la donne à Drusus, qui aime Livie, sœur de Germanicus. Ces Amans, accablés du trouble où les jette l'Empereur, développent, dans les premiers Actes, les raisons de politique & d'intérêt qui déterminent ce Prince à ce coup d'autorité. Agrippine immole son amour avec une générosité digne d'une Romaine :

Je ne veux point aimer, quand l'amour est un crime ;
Je ne veux point haïr ce qu'il faut que j'estime.

Et puisque, malgré moi, l'on m'entraîne à Drusus,
Il est de mon devoir de fuir Germanicus.

Agrippine, informée que Tibere a juré la mort de ce Prince, l'avertit de veiller à sa conservation, l'engage à fuir, & met, dans ses adieux, toute la chaleur de l'Amante la plus passionnée. L'assassin se méprend ; Pison est frappé ; le peuple se révolte ; il sait qu'on attente aux jours de Germanicus ; l'Empereur calme la sédition en se rendant au Capitole, où il unit Germanicus à Agrippine, & Drusus à Livie.

GERTRUDE ET ISABELLE, *Comédie en un Acte, mêlée d'Ariettes*, par M. Favart, *Musique de Blaise*, 1765.

Tout le monde connoît le Conte de M. de Voltaire, intitulé *l'Éducation des Filles* ; M. Favart l'a mis en action ; & au lieu des Saints dont il est parlé dans le Conte, il a supposé des Sylphes.

GÉTA, *Tragédie de Péchantré*, 1687.

Voici ce que l'Auteur de cette Piéce dit dans sa Préface : « Rien n'est si célebre chez les Historiens, que
» l'inimitié d'Antonin & de Géta, tous deux fils de
» l'Empereur Sévere, fameux par la défaite de trois
» Empereurs ; rien de si connu que le soin que prit cet
» illustre pere, pour prévenir les suites de leur haine,
» par le partage de l'Empire ; rien de si bien marqué,
» que les oppositions de Julie leur mere, à l'exclusion
» de ce traité, suivant lequel un de ces Princes devoit
» aller regner en Asie, & l'autre à Rome... Rien de si
» bien autorisé que la réconciliation de ces deux Prin-
» ces.... Le meurtre de Géta, commis par Antonin,
» dans les bras même de Junie ; la mort de Plantilie sa
» femme ; en un mot, tous les traits de cruauté répan-
» dus dans la Piéce, sont précisément tirés de l'Histoire,
» & il n'y a, en tout cela, rien de mon invention. Pour
» ce qui concerne la Vestale, c'est Dion qui m'en a fait
» naître la pensée.... L'Histoire ne m'apprenant rien
» de sa naissance, & d'ailleurs sachant bien que les Ves-
» tales étoient des filles du premier rang, & qu'on ne
» recevoit qu'à six ans au Temple de Vesta, j'ai cru
» pouvoir faire celle-ci fille de Pertinax. »

GILLES, GARÇON PEINTRE, *Parodie en un Acte du* PEINTRE AMOUREUX DE SON MODELE, *par Poinsinet, Musique de M. de la Borde, à la Foire S. Germain*, 1758.

 Le Théâtre représente la boutique d'un Peintre d'enseignes. On y voit de vieux tableaux, des enseignes de toutes les espèces, &, sur le devant, un tonneau avec une pierre à broyer les couleurs. Gilles, occupé de son amour pour Isabelle & de son travail, reçoit ordre de son maître Cassandre de préparer des couleurs pour l'enseigne d'une Fruitiere. Il apprend que cette enseigne doit représenter Isabelle environnée de choux, de carottes, d'oignons, &c. Gilles est offensé & devient furieux, jusqu'à se battre avec Cassandre. Cependant Isabelle arrive ; &, malgré l'emportement de Gilles, elle consent à se laisser peindre pour servir d'enseigne. Cependant, malgré son amour pour lui, elle veut bien accepter la main de Cassandre qui la demande en mariage. Celui-ci commence le tableau & dit :

 Est-il un talent plus beau
 Que celui de la peinture ?
 Avec un coup de pinceau,
 turelure,
 On rend toute la nature,
 Robin turelure lure.

Colombine, ancienne Gouvernante de Cassandre, jalouse des nouvelles amours de son vieux Maître, prend vivement les intérêts de Gilles, & détermine Isabelle à l'épouser. Dans un moment où Cassandre est occupé, Isabelle quitte son siége ; & l'on met à la place le mannequin, que Cassandre prend pour elle. Il lui fait mille tendres aveux de sa flamme ; mais reconnoissant son erreur, il tombe à la renverse ; & cette méprise produit une situation pittoresque, que la figure du sieur Bourette rendoit extrêmement plaisante.

GOUVERNANTE, (la) *Comédie en trois Actes, en Vers, par Avisse, au Théâtre Italien*, 1737.

 Orgon, riche Vieillard, se voyant près de mourir, veut faire venir ses héritiers chez lui. La direction de sa maison est confiée à une vieille Gouvernante, qui le

sert depuis dix ou douze ans, & qui, pour prix de ses soins, se promet la succession de son Maitre. Voyant néanmoins arriver une cousine, elle veut bien l'admettre au partage; elle lui fait même espérer de travailler à son mariage avec Damis, neveu d'Orgon, que cette cousine aime, à l'insçu néanmoins de la Gouvernante. Orgon ayant aussi mandé ce neveu, la Gouvernante, qui trouve cet héritier de trop, soustrait la lettre, dans l'idée que le Vieillard sera mort avant qu'on puisse découvrir sa supercherie. Mais le Valet de Damis, qui s'est introduit dans la maison, & s'est insinué dans la confidence de la Gouvernante, afin de veiller sur ses démarches, avertit son Maitre de tout ce qui se passe. Damis part aussi-tôt, & arrive chez son oncle, où il alloit déconcerter tous les projets de Jacinthe, (c'est ainsi qu'on nomme la Gouvernante,) si Frontin ne lui eût fait entendre qu'il courroit risque de perdre l'héritage, en troublant un arrangement qu'il avoit pris, pour prévenir les desseins de cette fille. Ce Valet s'étoit chargé, à l'instigation de Jacinthe, de prendre, dans une armoire, un porte-feuille rempli de billets à ordre; & de peur qu'elle ne fit ce vol elle-même, & ne frustrât de ces effets les héritiers, Frontin avoit accepté cette périlleuse commission, à dessein de rendre les billets à Damis; mais au lieu des billets, il ne trouve que des lettres missives; parce que Jacinthe, qui commençoit à se défier de lui, avoit déja pris ces mêmes billets. Damis apprend à Frontin qu'il a une Maitresse, mais qu'elle a disparu lorsqu'il commençoit à s'assurer de son cœur. Frontin lui conseille d'étouffer un amour qu'il traite de bâtard, parce qu'il n'y a point de part, & de ne songer qu'à la cousine d'Orgon, nommée Célie. A ce nom de Célie, Damis transporté de joie, s'informe des circonstances qui regardent cette personne; & il est fort surpris d'apprendre qu'elle est l'objet de son amour. Il veut absolument la voir: mais Frontin l'en empêche; parce que cela est contraire à son systême. Damis, suivant ce systême, se présente à Jacinte pour être Maître-d'hôtel dans la maison; mais on convient, avec Jacinthe, de le faire passer, aux yeux d'Orgon, pour le neveu que ce Vieillard attend de jour en jour. Il l'est en effet; mais Jacinthe l'ignore; & l'on a intérêt de la tromper. Le

Vieillard n'a jamais vu non plus ce neveu. Jacinthe espere tirer parti de cette supposition. Cependant lorsqu'elle est à délibérer avec Damis & Frontin, Orgon vient. On veut faire retirer Damis ; mais sa tendresse pour son oncle l'empêche de consentir à cette fourberie. Il paroit devant lui en véritable neveu, & découvre les intrigues de la Gouvernante.

GOUVERNANTE, (la) Comédie en cinq Actes, en Vers, par Lachaussée, au Théâtre François, 1747.

La Comtesse d'Arsleurs, entierement ruinée par la perte d'un procès, voit son époux disparoître, & apprend bientôt sa mort. Elle-même tombe dangereusement malade, & ne peut fournir aux besoins d'Angélique, sa fille unique, élevée dans un Couvent depuis ses premieres années. Une Baronne en prend soin, la retire chez elle & la fait passer pour sa niéce. La Comtesse accourt, obtient le titre de Gouvernante d'Angélique, & ne se fait connoître ni à sa fille ni à la Baronne. Quelques années s'écoulent. Angélique est aimée du jeune Sainville, fils d'un Président, voisin de la Baronne, le même qui, trompé par son Secrétaire, a causé la ruine de la Comtesse. Le Président, agité de remords, voudroit connoître les victimes de son erreur pour les dédommager aux dépens de sa fortune. De son côté, la Gouvernante veille sur Angélique, dont elle a pénétré le penchant pour Sainville. Ses remontrances ne sont que foiblement goûtées. Alors elle croit devoir instruire l'orpheline de son état ; mais sans se faire connoître elle-même. Angélique ne déguise rien à Sainville, qui n'en est point rebuté. Une promesse réciproque & bien signée les rassure de part & d'autre. Dans ces circonstances, la Comtesse est reconnue & de la Baronne & du Président ; mais elle refuse la restitution que ce dernier veut lui faire. Elle fait plus, elle lui remet la promesse de son fils, qu'elle vient de retirer des mains d'Angélique. Le Président a des soupçons qu'il cherche à vérifier. Angélique l'instruit elle-même qu'elle n'est point la niéce de la Baronne. La Comtesse se fait connoître à sa fille, & lui ordonne de la suivre. Le Président s'oppose à leur départ, & saisit cette occasion de s'acquitter par l'union d'Angélique & de son fils. Nouveaux

veaux scrupules de la Comtesse, qui craint de nuire à la fortune de Sainville. Ces scrupules sont levés par la Baronne, qui assure aux nouveaux époux le revenu de tout son bien.

Tel est le précis de la Gouvernante. On peut voir, dans le Volume précédent, celui de *Cénie*, sa rivale; car il est certain que ces deux Piéces sont sœurs; mais la Gouvernante a le droit d'aînesse, si même elle n'a pas celui de maternité. On sait les plaintes de Madame de Grafigny à ce sujet: elles peuvent avoir été fondées; cependant je me garderai bien de prononcer sur le fond d'un procès, qui, d'ailleurs, n'est plus de saison. Mais je ne puis me refuser à quelques réflexions sur ces deux Drames.

Angélique, dans le premier, *Cénie*, dans le second, sont presque absolument placées dans les mêmes circonstances. Chacune d'elles se croit d'abord une riche héritiere, & se voit ensuite sans fortune, sans état, sans parens: chacune d'elles retrouve sa mere dans sa Gouvernante, veut fuir un Amant riche, qu'elle aime, & lui confie l'état d'infortune & d'humiliation où elle est réduite. Toutes deux ont, à la fin, de la naissance & des richesses; toutes deux épousent leurs Amans, &c. La Gouvernante & Orphise ne se ressemblent pas moins; ce sont deux Femmes de qualité, réduites à l'état de servitude, & qui heureusement ne président qu'à l'éducation de leurs propres filles. Sainville & Clerval ont la même destinée, tentent, à peu-près, les mêmes choses, surmontent les mêmes obstacles. Le Président & Dorimont sont d'un caractère fait exprès pour faciliter un Dénouement heureux. Ils y concourent l'un & l'autre. Il n'y a pas jusqu'aux deux Soubrettes de ces deux Comédies, qui n'ayent les mêmes choses à dire ou à faire.

Voici, selon moi, les seules nuances qui distinguent les deux tableaux. Angélique n'est pas exposée à d'aussi violentes épreuves que Cénie; du moins elle se permet davantage. Elle résiste à toute la morale, à tous les conseils de la Gouvernante, & n'y adhere, que quand elle l'a reconnue pour sa mere. Cette mere, connue du Public, dès l'instant qu'elle paroît, partage avec sa fille toute l'attention. Cénie, au contraire, réunit seule tout l'intérêt jusqu'à la fin du quatrieme Acte; seule elle prend, elle exécute, sans balancer, les résolutions les plus fortes, les plus magnanimes. Il y a donc plus d'hé-

Tome II. B

roïsme dans son rôle, que dans celui d'Angélique; mais peut-être moins de naturel & de vraisemblance. Par cette même raison, le rôle d'Orphise est inférieur à celui de la Gouvernante, du moins quant à l'action. Sainville & Clerval sont vertueux l'un & l'autre; mais la vertu du premier est un peu misantropique; tandis que celle de Clerval est un modèle à suivre. Le Président a tout l'avantage sur Dorimont. La crédule simplicité de ce Vieillard est extrême. On en pourroit conclure, qu'il fait, par foiblesse, ce que l'autre exécute par grandeur d'ame. La *Gouvernante* n'a aucun Personnage à opposer au traître Méricourt. Il sert d'ombre au tableau dans Cénie, & même de machine à tout l'Ouvrage. A l'égard de Dorsainville, c'est un prodige de plus à admettre dans cette Comédie. Il n'en est pas moins vrai, qu'à beaucoup d'égards, cette Piéce est digne de son succès. Elle offre le naturel de l'expression, la vérité du sentiment, l'élégance du style; avantages dont la *Gouvernante* n'est pas absolument privée. Au reste, il y a dans ces deux Piéces trop de moralités, & sur-tout, trop de merveilleux.

GOUVERNEUR, (le) *Comédie en trois Actes, en Prose, par M. de la Morliere, au Théâtre Italien*, 1751.

Le but de cette Piéce est de ridiculiser le jargon de nos Petits-Maîtres, de nos Petites-Maîtresses; & voici le fond dont l'Ateur a tiré ses principaux caractères; le canevas sur lequel il a appliqué sa critique. Le Comte de Furval, pere de Lucie, & frere de la Comtesse de Folincourt, avoit été obligé de passer aux Indes très-jeune, pour se soustraire aux poursuites, que ses dérangemens avoient occasionnées contre lui. Instruit par le malheur, & obligé, par sa situation, à embrasser le parti du commerce, une conduite sensée répara bientôt les désordres de sa jeunesse. Il amassa des biens immenses, que son mariage, avec une Créole, augmenta encore considérablement. Lucie fut l'unique fruit de cette union; & à peine étoit-elle âgée de deux ans, qu'elle fut envoyée en Europe auprès de la Comtesse de Folincourt, sa tante, pour y être élevée avec tous les soins que sa naissance exigeoit. La sœur du Comte de Furval prit de l'enfance & de l'éducation de sa niéce, tout le soin

qu'on pouvoit attendre d'une parente zélée & d'un cœur bien fait; mais à peine Lucile eut-elle atteint l'âge de raison, qu'elle apperçut un changement visible dans toute la conduite de sa tante. Cette femme voyoit, depuis quelque tems, avec dépit, dans Lucie, des perfections qui nuisoient aux prétentions qu'elle conservoit encore. Pour se délivrer d'une comparaison si désavantageuse, elle feignit d'avoir reçu des nouvelles, qui lui apprenoient que le Comte de Furval étoit mort de douleur de la perte de la plus grande partie de ses biens; & elle employe ce motif, auprès de sa niéce, pour la déterminer à prendre le parti du Couvent. Cependant le Comte n'étoit point mort; il étoit alors à Paris. Instruit, à son retour des Indes, de tous les travers auxquels la Comtesse de Folincourt, sa sœur, se laissoit emporter, il s'étoit déguisé, pour s'éclaircir par lui-même de ce qui se passoit. L'ancienne amitié qui l'unissoit avec le Duc de ***, pere du Comte de Colizan, favorisoit ce déguisement: il s'étoit mis auprès du jeune Comte, en qualité de son Gouverneur, sous le nom d'Ariste; & là il examinoit toutes les démarches de sa sœur. Témoin de sa conduite ridicule, & choqué de la rigueur qu'elle exerçoit envers lui, il reprit ses droits auprès de sa fille; & de concert avec le pere du Comte de Colizan, son éleve, il unit Lucie avec le jeune homme par les nœuds de l'hymen.

GRACES, (les) *Comédie en un Acte, en prose, par M. de Saint-Foix, au Théâtre François*, 1744.

L'Auteur avoue qu'il doit l'idée de la Comédie des Graces, à la lecture de deux Odes d'Anacréon. Dans la premiere, c'est l'Amour égaré qui demande un asyle. Dans la seconde, il est lié par les Graces, & remis en garde à la Beauté. Tel est, en effet, le nœud & le dénouement de cette petite Comédie. Rien de plus ingénieusement filé, que la Scène où l'Amour sollicite d'être admis dans l'Enclos des Nymphes de Diane. C'est un modèle d'agrément & d'ingénuité. La Scène où ce petit Fourbe est lié au milieu des trois Graces, offre le tableau le plus théâtral & le plus séduisant. Il est certain que la figure des Actrices qui, jusqu'à présent, ont paru dans cette Comédie, a influé sur la réussite: mais je doute

que cet avantage eût seul suffi, pour en perpétuer le succès. Leurs agrémens personnels ont été parfaitement secondés par ceux de l'Ouvrage.

GRADATION D'INTÉRÊT. L'action doit être très-intéressante dès le commencement ; & l'intérêt doit croître de Scène en Scène, sans interruption, jusqu'à la fin. Tout Acte, toute Scène qui ne redouble pas la terreur ou la pitié, dont le Spectateur doit être saisi, n'est qu'un allongement inutile de l'action. C'est à lui de chercher dans son sujet des circonstances intéressantes, qui enchérissent toujours l'une sur l'autre. Cette attention qu'il faut donner à la Gradation d'intérêt dans les cinq Actes, il faut la porter ensuite à chaque Acte en particulier, le regarder presque comme une Piéce à part, & en arranger les Scènes de façon, que l'important & le pathétique se fortifient toujours. Autre chose est un arrangement raisonnable, & autre chose un arrangement théâtral. Dans le premier, il suffit que les choses s'amenent naturellement, & que la vraisemblance ne soit pas blessée. Dans le second, il faut ménager une suite qui favorise la passion, & compter pour rien, que l'esprit soit content, si le cœur n'a de quoi s'attacher toujours davantage. Il est vrai qu'il faudra souvent, pour parvenir à cette beauté, arranger un Acte de vingt manieres différentes, toutes bonnes, si l'on veut, du côté de la raison ; mais toutes imparfaites, par le défaut de l'ordre que demanderoit le sentiment. Ce n'est pas tout : chaque Scène veut encore la même perfection ; il faut la considérer au moment qu'on la travaille, comme un ouvrage entier, qui doit avoir son commencement, ses progrès & sa fin. Il faut

qu'elle marche comme la Piéce, & qu'elle ait, pour ainsi dire, son exposition, son nœud & son dénouement. On entend, par son exposition, l'état où se trouvent les Personnages, & sur lequel ils déliberent. On entend par son nœud les intérêts ou les sentimens qu'un des Personnages oppose aux désirs des autres ; & enfin, par son dénouement, l'état de fortune ou de passion où la Scène doit les laisser ; après quoi l'Auteur ne doit plus perdre de tems en discours, qui, tout beaux qu'ils seroient, auroient du moins la froideur de l'inutilité.

Cette gradation que l'on exige dans l'intérêt, il seroit à souhaiter de pouvoir la porter encore dans les traits du caractère des principaux Personnages, & même dans la force des tableaux qu'on expose sur la Scène ; mais il y a peu de sujets susceptibles d'une si grande perfection. Les Anciens négligeoient trop souvent la Gradation d'intérêt. Ce défaut se fait sentir dans plusieurs de leurs Piéces, & sur-tout dans les Tragédies d'Euripide. Racine l'a quelquefois négligée aussi dans ses cinquiemes Actes. C'est qu'alors on les mettoit rarement en tableaux. C'est au quatrieme Acte que Racine porte ordinairement les grands coups. *Voyez* BRITANNICUS, PHÉDRE, IPHIGÉNIE. Depuis que la forme de notre Théâtre permet que les cinquiemes Actes soient en tableaux, les Auteurs n'obtiennent plus l'indulgence qu'on avoit pour ceux du siecle passé.

GRAND'MERE AMOUREUSE, (la) *Parodie de l'Opéra d'Atis, par Fuzelier & d'Orneval, à la Foire Saint-Germain*, 1726.

En imprimant cette Piéce, on a oublié d'y joindre la

harangue que les Auteurs avoient compofée, & qui fut prononcée par Polichinelle avant la repréfentation ; la voici pour fervir de Supplément. Après avoir fait trois profondes révérences, Polichinelle s'avance, chapeau bas, & dit :

Monseigneur le Public,

« Puifque les Comédiens de France & d'Italie, maf-
» culins, féminins & neutres, fe font mis fur le pied de
» vous haranguer, ne trouvez pas mauvais que Polichi-
» nelle, à l'exemple des grands chiens, vienne piffer
» contre les murs de vos attentions, les inonder du tor-
» rent de fon éloquence. Si je me préfente devant vous,
» en qualité d'Orateur des Marionettes, ce n'eft pas
» pour des prunes ; c'eft pour vous dire que vous devez
» nous pardonner de vous étaler, dans notre petite bou-
» tique, une feconde Parodie d'Atys : en voici la rai-
» fon. Les Beaux-Efprits fe rencontrent ; *ergo*, l'Auteur
» de la Comédie Italienne, & celui des Marionettes,
» doivent fe rencontrer. Au refte, Monfeigneur le Pu-
» blic, ne comptez pas de trouver ici l'exécution gra-
» cieufe de notre ami Arlequin : vous compteriez fans
» votre hôte. Songez auffi que nous fommes les plus an-
» ciens poliffons privilégiés, les poliffons les plus polif-
» fons de la Foire ; fongez enfin que nous fommes en
» droit, dans nos Piéces, de n'avoir pas le fens com-
» mun ; que nous fommes en droit de les farcir de bille-
» vefées, de rogatons, de fariboles : vous allez voir, dans
» un moment, avec quelle exactitude nous foutenons
» nos droits. Bon-foir, Monfeigneur le Public : vous au-
» riez eu une plus belle harangue, fi j'étois mieux en
» fond ; quand vous m'aurez rendu plus riche, je ferai
» travailler pour moi le faifeur de harangues de notre
» très-honorée voifine, la Comédie Françoife ; & je
» viendrai vous débiter ma rhétorique, avec le ton
» de Cinna, & un jufte-au-corps galonné comme un
» Trompette. Venez donc en foule ; je vous ouvrirai
» mes portes, fi vous m'ouvrez vos poches, »

GRAND-VAURIEN, (le) *Parodie de* MAXIMIEN, *en un Acte, par Panard & Parmentier, à la Foire Saint-Germain*, 1738.

Les Auteurs n'ont fait que suivre, mot à mot, la Tragédie, à l'exception qu'il n'y est pas question de rivalité pour l'Empire, mais seulement de la possession d'un vaisseau, que Grand-Vaurien, qui tient la place de Maximien, veut ravir à Brigantin son gendre. La femme de ce dernier porte, dans l'une & dans l'autre Piéce, le nom de Fausta. Les autres Personnages ne sont parodiés que de nom : Jean de Nivelle pour Aurele, & Fourbin au lieu d'Albin, Confident de Maximien. Le dénouement est pareil : Brigantin, victorieux, offre le pardon à Grand-Vaurien, son beau-pere ; & ce dernier l'accepte sans façon.

GRISETTES, (les) *ou* CRISPIN CHEVALIER, *Comédie en un Acte, en Vers, de Champmêlée*, 1671.

Crispin joue le Prince auprès d'Isabelle, & le Chevalier auprès d'Angélique, filles de M. Griffaut, Procureur, & accordées, l'une à M. Coclet, Marchand, l'autre à M. Pruneau, Apothicaire. Un rendez-vous nocturne, où Crispin se propose de jouer ses deux rôles à la fois, donne lieu à un dénouement agréable. Isabelle prend M. Coclet, qu'elle n'aime point, pour son Prince ; Angélique s'adresse à M. Pruneau, qu'elle déteste, croyant parler à son Chevalier ; & Crispin conte des douceurs à M. Griffaut. Celui-ci ouvre une lanterne sourde & éclaire tout le mystere. Crispin se sauve comme il peut ; & les deux filles, en punition de leur coquetterie, sont condamnées à épouser le Marchand & l'Apothicaire.

GRONDEUR, (le) *Comédie en trois Actes, en Prose par l'Abbé Brueys, au Théâtre François*, 1691.

Cette Comédie, si souvent jouée, & toujours applaudie, fut d'abord mal reçue du Public. Elle l'avoit été encore plus mal des Acteurs : il fallut, pour les satisfaire, en retrancher deux Actes. Ce fut Palaprat qui se chargea de cette réforme. Le véritable Auteur, Brueys, étoit alors absent : Palaprat avoue lui-même, qu'il croyoit

la Piéce beaucoup meilleure en cinq Actes ; & cet aveu est d'un grand poids. On doit du moins présumer qu'avant cette réduction, les incidens du Grondeur étoient moins précipités. Au reste, il y a peu de Piéces au Théâtre mieux intriguées & plus fertiles en situations comiques. Rien de plus divertissant que le Grondeur, obligé de danser la bourée. L'agrément & la vivacité du Dialogue laissent à peine sentir que cette Piéce est écrite en prose. Elle est précédée d'un Prologue en Vers, intitulé les *Sifflets*. Palaprat, qui en étoit l'Auteur, se fit, avec eux, une querelle, dont ils se vengerent plus d'une fois sur ses Ouvrages.

GRONDEUSE, (la) Comédie en un Acte, en prose, de *Fagan*, au Théâtre François, 1734.

Le *Grondeur* a nui au succès de la *Grondeuse*. Aminte, jeune veuve, d'une humeur acariâtre, est aimée de Cléante, homme d'un caractère doux & tranquille. Celui-ci se croit détesté ; il se trompe. Aminte le gronde & l'aime. Rebuté par les caprices & l'aigreur de sa Maîtresse, il croit pourtant reconnoître en elle des qualités bien supérieures à ses défauts, & se détermine à risquer le contrat. Peut-être l'Auteur eût-il encore mieux fait, de ne point dénouer cette intrigue par un mariage. Aminte est peu faite pour figurer dans la société, & ne figure pas plus avantageusement sur la Scène. Son caractère n'y produit aucun incident, aucune situation. Celles même où l'Auteur la place, n'ont rien de neuf. Le Musicien Double-Croche, qui veut faire chanter Aminte, nous retrace l'Olive qui fait danser le Grondeur. La Scène, où les parens de cette veuve l'exhortent à se remarier, n'offre que des originaux mille fois présentés, & souvent mieux peints. Ce n'est cependant point par le style, que péche cette Comédie ; mais le principal caractère est trop décidé. Aminte est une capricieuse, une femme qui contredit, plutôt encore, qu'une femme qui gronde.

GROUPE. C'est au Théâtre l'assemblage de plusieurs Personnages de caractères différens, qui forment un grand tableau. *Voyez* TABLEAU. Le mot

de Groupe ne s'applique guères qu'à la Comédie. Moliere eſt admirable en ce genre, & n'a point eu d'imitateurs. Voyez la cinquieme Scène du ſecond Acte du Miſanthrope, où Eliante, Philinte & les deux Marquis, rient des portraits ſatyriques que fait Célimene de pluſieurs perſonnes, tandis qu'Alceſte, à l'écart, écoute ces propos avec indignation, & éclate enfin par ces Vers:

> Allons, ferme, pouſſez, mes bons amis de Cour;
> Vous n'en épargnez point; & chacun a ſon tour;

On peut encore citer, dans les Femmes Savantes, la Scène de la lecture du Sonnet & la diſpute de Vadius & de Triſſotin. C'eſt principalement le contraſte d'un des Perſonnages avec les autres, qui produit le grand effet du Groupe. C'eſt ainſi que Moliere a placé, au fond du Théâtre, Alceſte, pour faire ſortir le caractère des autres Acteurs. C'eſt ainſi que, dans les Femmes Savantes, il a placé à l'un des côtés de la Scène, Henriette, cette ignorante aimable, qui ne veut point entendre le Sonnet, ſur lequel les Femmes Savantes vont s'extaſier. On ne trouve rien de pareil dans aucun de ſes ſucceſſeurs.

GUIRLANDE, (la) *Acte d'Opéra de M. Marmontel; Muſique de Rameau*, 1751.

Par un charme ſecret, que l'Amour a verſé ſur les guirlandes d'un Berger & d'une Bergere, elles doivent reſter toujours dans leur fraîcheur naturelle, ſi leurs cœurs ſont toujours fidéles. Le Berger s'éloigne; il voit une jeune Coquette; il l'aime; & ſa guirlande ſe flétrit. Il revient auprès de ſa premiere Maîtreſſe; il reprend ſa premiere chaîne: mais craignant que ſa guirlande flétrie ne découvre ſon infidélité, il la met ſur l'autel de l'Amour, & le conjure de la ranimer. La tendre Bergere,

que son Amant perfide avoit trahie, vient à cet Autel, reconnoît la guirlande fannée du Berger qu'elle adore, veut oublier un ingrat; mais sa tendresse, plus forte, triomphe dans son cœur, de l'outrage qu'elle a reçu, & du ressentiment qu'il auroit dû inspirer à une ame moins remplie d'une passion véritable. Elle imagine d'éprouver son infidéle : elle substitue sa guirlande à celle de son Berger, qu'elle cache parmi des arbres. Le Berger reparoît, & il revoit sur l'autel de l'Amour une très-belle guirlande, qu'il croit être la sienne. La Bergere revient ensuite s'accuser d'avoir été infidelle; le Berger se fâche, se désespere; mais si le crime de sa Maîtresse n'est que passager, il le lui pardonne. La Bergere lui déclare qu'il vient de se juger : elle court chercher les fleurs fannées qu'elle avoit cachées, & qui se trouvent ranimées par un miracle.

GUIRLANDE, (la) *Opéra-Comique en un Acte, par Balliere, à la Foire Saint-Laurent*, 1757.

Colinet est amoureux de Rosette; mais elle s'est laissée enflammer pour le Berger Philene. Elle n'ose cependant pas en faire l'aveu; elle assure que son cœur n'est point l'esclave de l'amour. Rosette lui fait de cette passion un portrait effrayant, auquel Colinet refuse de reconnoître l'amour. Tandis que Rosette résiste à Colinet, ce Berger apprend, de la bouche même de Philene, que celui-ci en est aimé : il en a une preuve dans un petit jeu dont il est témoin sans être vu. Caché derriere un bosquet, il apperçoit les deux Amans sous un berceau, qui forment ensemble une guirlande pour l'offrir à l'Amour. Comme la guirlande n'avance point par la mal-adresse de la Bergere, qui, à chaque instant, en rompt le lien, Philene, pour la punir, lui prend un baiser à chaque fois que le fil casse. Ce jeu ne déplaît point à la Bergere, qui brise la guirlande, & se sauve pour être poursuivie par son Amant. Rosette, contente apparemment du succès de sa fuite, ne veut plus offrir que son cœur à l'Amour. Les chaînes de ce Dieu sont des liens qu'elle se propose de ne jamais rompre, tant qu'elle sera unie avec son cher Philene.

H.

HABIS, Tragédie de Madame de Gomez, 1714.

Melgoris, Roi des Cinettes, apprenant de l'Oracle, que l'enfant qui doit naître d'Axiane sa fille, & d'Appius, Roi de Gétulie, son époux, doit le détrôner un jour, n'écoute plus que son ambition, se saisit d'Appius, l'oblige à se donner la mort, emprisonne Axiane, & fait exposer le jeune Habis à la fureur des flots; mais le sage Phrées, chargé de cette horrible commission, éleve Habis en secret; & après l'avoir instruit de sa naissance, l'envoye à la Cour de son pere, sous le nom d'Hesperus. Voilà ce qui s'est passé avant que la Piéce commence. Cependant Axiane vit dans le chagrin le plus amer; Hesperus essuie ses larmes, obtient du Roi sa liberté, & se fait aimer tellement de ce Prince, qu'il l'adopte pour son fils.

Hesperus, après avoir donné des marques éclatantes de sa valeur, se découvre à sa mere, & se fait aimer d'Erixene, Princesse des Garamantes, que Melgoris veut épouser. Le bruit se répand que le jeune Habis n'est point mort. Son nom seul réveille la tendresse du peuple pour ce Prince, & sa haine pour Melgoris. Ce dernier, à cette nouvelle, sent renaître toute sa fureur : en vain Phrées, son Ministre, veut le ramener à la raison ; ne pouvant rien gagner sur ce cœur inflexible, il ne songe plus qu'à conserver Habis. Il répand par-tout la nouvelle de sa délivrance ; souleve les Cinettes en sa faveur, & revient se camper aux portes du Palais. Il est arrêté par l'ordre de Melgoris, & condamné au dernier supplice. Hesperus, touché du sort de son ami, ne peut plus se cacher aux yeux du Roi ; il lui demande la liberté de défendre la cause d'Habis. Melgoris, attendri, reconnoît le fils d'Axiane, & ne peut lui refuser des larmes. La voix de la nature l'emporte sur le cri de l'ambition. Il unit Habis à la Princesse Erixene, se démet de la Couronne en sa faveur ; & par conséquent l'Oracle est accompli.

Le sentiment & le pathétique répandus dans la Piéce, dédommagent des ornemens de l'esprit, & font passer sur tous les défauts de cette Tragédie.

HAMLET, *Tragédie de M. Ducis*, 1769.

Hamlet, poursuivi par l'Ombre de son pere qui a été empoisonné, est armé d'un poignard, & excité à la vengeance des meurtriers : ces meurtriers sont la Reine & son Favori. L'Ombre a révélé leur affreux parricide. Hamlet est rempli d'horreur à la vue des victimes qu'il doit sacrifier. Comment pourra-t-il immoler sa mere, & le pere de son Amante ? Cependant le Spectre effrayant ne lui laisse aucun repos. La Reine, allarmée de l'état de son fils, s'avoue coupable, & frémit à la vue de l'urne funéraire, qui contient les cendres de son mari. Hamlet se précipite à ses pieds ; & la plaint de son crime & de ses remords. Il ne veut que son complice pour victime. La fille du complice arrache le secret terrible de son Amant, & veut en vain arrêter sa fureur. Le Favori souleve le peuple ; la Reine déclare aux soldats, que ce traître a empoisonné le Roi. Hamlet triomphe de ce Rebelle, qui se tue lui-même. La Reine se punit aussi de son attentat ; le Ciel & le Roi sont vengés.

HARMONIDE, *Parodie en un Acte, en Vaudevilles, de l'Opéra de* ZAÏDE, *par M. Favart, à la Foire Saint-Laurent*, 1739.

Harmonide est recherchée par le Naturel & par l'Art. Ces deux rivaux veulent l'obliger à faire un choix ; Harmonide les prend l'un & l'autre.

HARANGUE INTERROMPUE, (la) *Ouvrage Dramatique, par M. Anseaume, aux Italiens*, 1772.

Arlequin vient marquer sa reconnoissance, guidé par le zèle qui l'anime depuis trente ans. Il est interrompu dans sa harangue par des Acteurs & des Actrices qui récitent des Ariettes & des Couplets, où chacun fait au Public ses adieux, & ses invitations pour la rentrée après Pâques.

HAZARD, (le) *Opéra-Comique en un Acte, à Scènes épisodiques, par Ponteau, à la Foire S. Germain*, 1739.

Le Hazard, qui donne ses audiences à l'Opéra-Comique, charge le Caprice de recevoir ceux qui s'y présenteront. La Mode personifiée, le Lansquenet, la Loterie, &c, paroissent tour à tour, & font de ces Scènes, dont on a mille modèles dans différentes Piéces. Celle-ci étoit précédée d'un Prologue qui annonçoit la réunion de la troupe Angloise & de plusieurs autres.

HENRI IV, *Drame Lyrique en trois Actes, en prose, avec des Ariettes, par M. de Rosoy, Musique de M. Martini*, aux Italiens, 1774.

Eugénie, jeune bourgeoise, Amante du Chevalier de Lénoncourt, obtient le consentement de son pere & celui de la Marquise, mere du Chevalier, pour épouser ce jeune Seigneur. Celui-ci, transporté d'amour, annonce que le Marquis son pere lui envoie une lettre, par laquelle il donne aussi son consentement; mais il exige que son fils vienne aussi-tôt le joindre au Camp du Duc de Mayenne, qui doit combattre à Ivry contre Henri IV. Eugénie, plus attachée encore à sa Patrie & à son Roi, qu'à son Amant, lui déclare qu'elle aimeroit mieux épouser le dernier des soldats de Henri, que Mayenne lui-même. Le jeune homme prend le parti de venir offrir ses services au Roi; ce Prince, charmé de ce jeune Officier, ôte sa cocarde, l'attache au chapeau du Chevalier; & après le gain de la bataille, unit les deux Amans. Cette petite intrigue toucheroit peu, si l'épisode d'Henri IV. & sa présence ne ranimoit l'action, & ne lui donnoit de l'éclat & de l'intérêt. On se laisse aller à la douce illusion de voir agir ce Prince, & de l'entendre parler. L'Auteur a eu l'adresse de se servir des propres expressions que l'Histoire a conservées de ce Monarque.

HÉRACLIDES, (les) *Tragédie de Danchet*, 1719.

Cette Tragédie est écrite foiblement, comme le sont toutes celles de Danchet. On a trouvé le rôle d'Astérie calqué sur celui d'Eriphile, dans l'Iphigénie de Racine; & l'on a blâmé l'Auteur d'avoir mis dans le cœur de

cette Princesse ; une passion révoltante, sans la rendre assez odieuse.

HÉRACLIUS, *Tragédie de P. Corneille*, 1647.

L'exposition trop compliquée d'*Héraclius*, étend son obscurité sur tout l'Ouvrage. Il faut le voir ou le lire plus d'une fois, pour le bien saisir. Mais alors, que de beautés n'y découvre-t-on pas? Que d'invention dans la conduite! Que d'heureux détails! que de situations encore plus heureuses! L'intrigue de cette Piéce est un effort digne de tout le génie de Corneille ; & peut-être lui seul étoit-il capable d'un tel effort. Rien n'est comparable à la situation de Phocas, réduit à choisir entre Héraclius & son fils, & à frapper l'un des deux, sans connoître ni l'un ni l'autre. Il est d'ailleurs peu d'embarras mieux exprimés que le sien : c'est ce qu'il faut lire dans la quatrieme Scène du quatrieme Acte. Peut-être le dénouement n'est-il pas assez préparé ; peut-être Exupere, à qui seul on en est redevable, est-il un Personnage trop subalterne.

HERCULE, *Tragédie de la Thuillerie*, 1681.

La Thuillerie n'étoit, dit-on, que prête-nom ; & le véritable Auteur de cette Tragédie étoit l'Abbé Abeille, qui, fâché de la chûte de Lyncée, ne voulut plus donner de Piéces sous son nom. Les Comédiens, jaloux de la fausse gloire de la Thuillerie, leur camarade, interrompirent les représentations de cette Piéce dans le plus fort de son cours, & ne manquerent pas d'en démasquer l'Auteur. Cependant la Thuillerie, dans la Préface de cette Tragédie, la soutient sienne, avouant seulement qu'il consultoit un ami qui, dit-il, « est peut-être aussi » honteux d'entendre qu'on lui attribue mes Ouvrages, » qu'il m'est glorieux de voir qu'on les estime assez, pour » les attribuer à ce savant ami. »

HERCULE FILANT, *Parodie de l'Opéra d'*Omphale*, en un Acte, en Prose & en Vaudevilles, précédée d'un Prologue, par Fuzelier, au Théâtre Italien*, 1722.

Hercule, & Iphis son Eleve, sont amoureux d'Omphale. Celle-ci, qui est une bonne ménagere, oblige Hercule de filer. Les Commeres d'Omphale lui vantent

la complaisance de ce Héros ; mais Omphale le traite de balourd, qui a cassé tous ses fuseaux ; elle lui préfere Iphis, qui est un fileur plus alerte. Hercule a rassemblé toutes les fileuses du quartier pour leur donner une fête ; mais pendant que chacun ne songe qu'à se réjouir, arrive la jalouse Argine, qui paroît en l'air sur un manche à balai, sellé & bridé. Elle descend de sa monture, &, avec un flambeau allumé, met le feu à toutes les quenouilles des fileuses, qui s'enfuient. Elle reproche à Hercule ses infidélités, fait enlever Omphale, & apprend à Hercule qu'il a un rival heureux, qui doit épouser sa Maîtresse. Ce rival est Iphis. Hercule furieux, veut l'étouffer de rage ; mais comme il faut faire une fin, il se radoucit, & consent que son rival épouse Omphale.

HERCULE MOURANT, *Tragédie de Rotrou*, 1636.

Tout ce que la Fable nous apprend de ce Héros, se trouve ici placé naturellement. Tantôt c'est Hercule lui-même qui fait le récit de ses travaux, de ses combats, de ses victoires ; tantôt c'est Déjanire qui, pour justifier, ou accroître la jalousie que lui donne Iole, se rappelle toute la gloire de son époux ; tantôt enfin c'est Alcmene qui entretient sa douleur par le souvenir de la naissance & des exploits de son fils. Quels traits hardis peignent la fureur de Déjanire, l'amour d'Iole, les transports d'Hercule, les horreurs de son supplice, l'héroïsme de sa mort ! Cette Tragédie est pleine de feu, d'imagination & de grands sentimens.

HERCULE MOURANT, *Tragédie-Opéra, en cinq Actes, avec un Prologue, par M. Marmontel, Musique de M. d'Auvergne*, 1761.

Déjanire, exilée avec ses enfans de la Cour de son pere, s'étoit réfugiée à Trachine, ville de Thessalie, au pied du Mont Oëta. C'est-là qu'elle attend le retour d'Hercule. Hylus, son fils, qu'elle a envoyé au-devant de lui, annonce l'arrivée d'Alcide, qui amène avec lui une Princesse captive, dont Hylus est vivement épris. Un obstacle s'oppose au bonheur du jeune Prince ; c'est l'amour d'Hercule pour la Princesse. Déjanire apprend que cette captive est sa rivale ; & elle employe, pour

ramener son mari, le philtre amoureux que lui a laissé le Centaure Nessus en mourant. Ce philtre est une robe empoisonnée, qui, après avoir causé au Héros les douleurs les plus cruelles, le réduit à se précipiter dans les flammes; & dans l'instant qu'il paroît consumé, Jupiter descend des cieux, environné de la Cour céleste. Le bucher se change en un char, où Hercule paroit triomphant, & qui l'éleve insensiblement au pied du Trône de son pere, où il se place au rang des Dieux.

HÉRITIER DE VILLAGE, (l') Comédie en un Acte, en Prose, de Marivaux, au Théâtre Italien, 1725.

Qu'un Paysan grossier, qui n'a pû se défaire du jargon de son village, connoisse cependant tous les usages du grand monde, voilà ce qui choque le plus dans l'*Héritier du Village* ; car on n'est pas étonné qu'un Gentilhomme Gascon consente à épouser une jeune Paysanne, qui joint à une jolie figure une dot de cinquante mille francs.

HÉRITIER RIDICULE, (l') ou *LA DAME DÉSINTÉRESSÉE*, Comédie en cinq Actes, en Vers, de Scarron, 1649.

Dom Diegue de Mendoce aime Hélene de Torrès, qui n'a pour lui qu'une complaisance intéressée, fondée sur l'espoir d'une riche succession, que Dom Diegue attend d'un vieil oncle, Gouverneur du Pérou. Pilipin, Valet de Dom Diegue, apporte à son Maître la nouvelle de la mort de son oncle, & celle d'un testament qu'il a fait en sa faveur. Léonor de Gusman, qui est amoureuse de Dom Diegue, conseille à celui-ci d'éprouver les sentimens d'Hélene, en lui faisant accroire que son oncle l'a deshérité, & que ses grands biens sont passés à l'un de ses cousins, nommé Dom Pedro de Buffalos. Ce prétendu cousin est Pilippin, qui s'offre de jouer ce rôle. Cette supercherie fait tout l'effet que Léonor en attend : Hélene, persuadée que Dom Diegue est privé de la succession de son oncle, méprise cet Amant, & reçoit le prétendu Buffalos avec beaucoup de complaisance. C'est sur le Personnage de Philippin, ou Dom Pedro de Buffalos, que Scarron a jetté tout son Comique burlesque.

HERMÉNÉGILDE,

HERMÉNÉGILDE, *Tragédie en Profe, de la Calprénede,* 1643.

Herménégilde, fils de Lévigilde, Roi d'Espagne, affiégé dans Séville, où il s'eft retiré pour fuir les cruelles perfécutions de Goifinthe, fa belle-mere, fe rend enfin fur les inftances d'Indégonde, & la promeffe que lui fait Recarede, que fes jours font en fûreté. A peine ce Prince s'eft-il foumis à la volonté de Lévigilde, que ce foible Roi, qui n'agit que par les confeils de cette cruelle marâtre, le fait arrêter. Recarede, au défefpoir, & fe reprochant d'être caufe du malheur de fon frere, réclame la foi du traité dont il a porté la parole. Le Roi, preffé de tous côtés, confent enfin à faire grace à Herménégilde; mais c'eft à condition qu'il renoncera à la Foi Catholique. Cette condition empêche qu'il en puiffe profiter. Indégonde l'exhorte à ne pas abandonner fa Religion, & à porter avec fermeté fa tête fur l'échaffaud.

HÉRODE, *Tragédie de l'Abbé Nadal,* 1709.

On fit des applications malignes de plufieurs endroits de cette Piéce, dans laquelle on croyoit trouver des rapports entre la Cour d'Hérode & celle de Louis XIV; à ces deux Vers fur-tout, que Tyron dit à Hérode, en parlant de Salomée:

Efclave d'une femme indigne de ta foi,
Jamais la vérité ne parvint jufqu'à toi.

Lors de la premiere répréfentation, une perfonne du Théâtre dit qu'il y avoit trop de hardieffe dans ces Vers. M. le Duc d'Aumont, protecteur de l'Abbé Nadal, qui entendit ce difcours, répondit que ce n'étoit pas dans les Vers qu'il falloit trouver de la hardieffe, mais dans l'application qui venoit d'en être faite.

HÉSIONE, *Tragédie-Opéra, paroles de Danchet, Mufique de Campra,* 1700.

L'amour d'Héfione pour Anchife, Prince Troyen, traverfé par Vénus & par Télamon, font le fujet de cet Opéra de Campra, dont les *Jeux féculaires* forment le Prologue.

Tome II. C

HÉSIONE, *Parodie de l'Opéra précédent, en un Acte, en prose, & en Vaudivilles, par Dominique & Romagnesi, au Théâtre Italien*, 1729.

Télamon, suivi de Cléon, son Confident, lui ordonne de se disposer à partir avec lui pour n'être pas le témoin de l'hymen de la Princesse avec Anchise son rival. Cléon s'étonne fort qu'après les services que Télamon a rendus au Roi de Troyes, il en agisse si mal avec lui: il lui conseille de reprendre le chemin de la gloire. Vénus vient offrir son secours à Télamon, pour vaincre l'inhumaine qui le méprise; & elle lui promet de l'en faire aimer. Les choses s'arrangent de façon qu'il l'épouse. Anchise entre en fureur, & prédit, d'une maniere comique, tous les malheurs qui doivent arriver à la ville de Troye. Il se jette sur un lit de gazon; & Mercure vient annoncer à Vénus, que l'Amour a fléchi le Destin, & qu'Anchise va l'aimer.

HEURE DU BERGER, (l') *Pastorale en cinq Actes, en Vers, par Champmêlé*, 1672.

La Coquette Corinne employe toute sa science à brouiller des Amans avec leurs Maîtresses, pour grossir le nombre de ceux que sottement elle croit attachés à ses charmes. Malgré ses intrigues, elle a le chagrin de voir conclure des mariages qu'elle vouloit traverser, & d'épouser elle-même l'Amant qu'elle méprise. Arcas obtient la main de Daphné. Celle-ci, pour éprouver le cœur du Berger qu'elle aime, employe un déguisement qui lui réussit. Sous le nom & l'habit de Coridon, elle paroît être le rival de son Amant, & devient ensuite son Confident. Arcas, croyant toujours parler à Coridon, lui raconte l'Histoire de son amour avec Daphné; & celle-ci, toujours déguisée, le blâme de n'avoir pas saisi l'occasion d'être heureux.

HEUREUSE CONSTANCE, (l') *Tragi-Comédie de Rotrou*, 1631.

Rosélie est une beauté parfaite, que trois Amans préferent à une Couronne. Elle-même sacrifie un Trône à la constance d'un Prince qui n'a pour lui que des vertus. Le Roi de Hongrie entreprend en vain de la faire changer: il est forcé de céder à son frere un bien qu'il ne

peut obtenir. Tous les caractères de ce Poëme, quoique trop multipliés peut-être, sont intéressans. L'Amour y est plus naturel, plus tendre, plus décent que dans bien d'autres Piéces de Rotrou. Quelques changemens peu considérables rendroient, de nos jours, à cette Comédie, le succès qu'elle eut autrefois.

HEUREUSES FOURBERIES, (les) Comédie en cinq Actes, en Prose, par Romagnésy, au Théâtre Italien, 1734.

Un jeune homme ayant acheté une Esclave dont il est amoureux, l'introduit dans la maison paternelle, en la faisant passer pour sa sœur; ce qui est d'autant plus vraisemblable, que cette sœur est effectivement tombée dans l'esclavage dès sa plus tendre enfance. Ce libertin, par les conseils de son Valet, fait donc croire à son pere qu'il l'a rachetée; mais il devient ensuite amoureux d'une autre Esclave: nouvel embarras pour l'acheter & pour se débarrasser de sa prétendue sœur. Il auroit peine à s'en tirer, si la seconde Esclave n'étoit heureusement reconnue pour être celle, dont il avoit fait prendre le nom à la premiere.

HEUREUSEMENT, Comédie en un Acte, en Vers, par M. Rochon de Chabannes, au Théâtre François, 1762.

Le sujet de cette Piéce est tiré d'un Conte de M. Marmontel, dont voici l'abrégé. La vieille Marquise de Lisban raconte au vieil Abbé de Châteauneuf les différens périls que sa sagesse a courus autrefois. Voici le portrait qu'elle trace de son mari. « Le Marquis de Lisban étoit
» une de ces figures froidement belles, qui vous disent
» me voilà; c'étoit une de ces vanités gauches, qui
» manquent sans cesse leur coup. Il se piquoit de tout
» & n'étoit bon à rien: il prenoit la parole, demandoit
» silence, suspendoit l'attention, & disoit une platitude:
» il rioit avant de conter; & personne ne rioit de ses Contes. » La Marquise a bien des attaques à soutenir; la plus dangereuse de toutes est celle dont un jeune Abbé n'a pas sçu tirer parti. Cet Abbé étoit précisément celui à qui la Marquise racontoit les aventures.

HEUREUX DÉGUISEMENT, (l') *Parodie en un Acte & en Vaudevilles de la Pastorale d'Issé, par Lagrange, à la Foire Saint-Germain*, 1734.

L'Auteur a suivi le sujet & la conduite de l'Opéra qu'il a parodié, à l'exception des noms, qui sont ici différens. Acaste, Capitaine de Dragons, y tient la place d'Apollon; & Agathe, qui est l'*Issé* de la Parodie, au lieu de consulter l'Oracle de Dodone, se fait dire la bonne aventure par des Bohémiens. La Piéce finit par un Divertissement formé par les Dragons de la Compagnie d'Acaste, & par un Vaudeville.

HEUREUX DÉGUISEMENT, (l') *Opéra-Comique en deux Actes, mêlée d'Ariettes, par M. Marcouville, Musique de M. Larue*, 1758.

L'intrigue de la Scène se passe en maison bourgeoise. Julie, jeune veuve, a reçu la foi de Valere, & lui a donné la sienne. Instruite de l'infidélité de son Amant, qui demande en mariage la jeune Lucile, fille de Géronte, elle entre dans la maison de ce Géronte, vient à bout, par l'intrigue de Frontin, autrefois Valet de Julie, & qu'il fait attaché au service de ce Géronte, de se faire agréer pour Gouvernante de Lucile. Déguisée en duegne & voilée, elle promet à Valere de prendre ses intérêts auprès de Lucile, qui aime certain Eraste & en est aimé. Valere, qui ne sent pas la conséquence d'avoir son blanc-seing dans sa poche, & de le donner au premier venu, en donne un à la prétendue duegne, qui le remplit d'une promesse de mariage en forme, & fait, de cet écrit factice, un dénouement à la Piéce.

HEUREUX NAUFRAGE, (l') *Tragi-Comédie de Rotrou, en cinq Actes, en Vers*, 1633.

Salmacis, Reine de Dalmatie, & Céphalie, sœur de cette Princesse, aiment Cléandre, Prince du Sang Royal d'Epire, que la tempête a jetté sur le rivage. Elles confient le soin de leurs amours à Floronte, Amante de ce Prince, échappée comme lui du naufrage, & qui paroît à la Cour de Salmacis sous le nom de Lysanor, Officier de Cléandre. Le caractère de Floronte, confidente de ses Rivales, promettoit d'abord un agréable Comique; mais

le Tragique & le Romanesque s'en mêlent au quatrieme Acte. La Ville est assiégée par Cléantes, Roi d'Epire, & frere de Floronte. Cléandre, par le conseil de sa Maitresse, feint de répondre à l'amour de Céphalie ; ce qui lui attire la jalousie de la Reine, & la colere des trois Rivaux, qui jurent sa perte. Il met à mort ses assassins. La Reine veut qu'on le traite en criminel ; on lui fait son procès : il va périr. Floronte, toujours sous le nom de Lysanor, dépéchée au Camp des Ennemis, en revient avec un Ambassadeur, se fait connoître pour Floronte, sauve les jours de son Amant, & conclut la paix : on lui céde Cléandre ; Salmacis épouse le Roi d'Epire ; & l'*Heureux Naufrage* ne finit pas trop heureusement.

HEUREUX RETOUR, (l') *Comédie en un Acte, en Vers, avec des Divertissemens, par MM. Panard & Fagan, au Théâtre François*, 1744.

C'est ici l'ouvrage du zèle, & d'un zèle quelquefois éloquent. Cette Piéce nous rappelle une époque précieuse à notre souvenir : il s'agit du retour de Louis XV dans la Capitale en 1745. On sait que le cri de la joie y fut universel, comme celui de la douleur l'avoit été quelques mois auparavant.

HEUREUX STRATAGÉME, (l') *Comédie en trois Actes, en Prose, de Marivaux, au Théâtre Italien*, 1733.

Le Dénouement de cette Piéce est un des plus intéressans qu'on ait vus au Théâtre. Mais on reproche avec justice à l'Auteur, l'Episode des Amours d'Arlequin & de Lisette, qui ressemble trop à celui de la premiere *Surprise de l'Amour*. Ce reproche est d'autant mieux fondé, que cet Episode produit, à-peu-près, les mêmes situations dans les deux Piéces. Une feinte bien ménagée fait tout le nœud de l'*Heureux Stratagême*. Dorante, feignant de vouloir épouser une Marquise qui se prête à cette petite supercherie, pique la jalousie d'une Comtesse qu'il aime. Celle-ci ne vouloit point se déclarer ; mais son amour, plus fort que sa coquetterie, l'a contraint de suivre les mouvemens de son cœur, & signe son propre mariage, croyant signer le contrat de sa Rivale.

HIPPODAMIE, Tragédie-Opéra, en cinq Actes, de Roy; Musique de Campra, 1708.

Œnomaüs, Roi d'Elide, pere d'Hippodamie, ayant appris de l'Oracle, que son gendre lui ôteroit le trône & la vie, ne la voulut donner en mariage, qu'à celui qui la vaincroit à la course, parce qu'il étoit assuré que personne ne la surpasseroit dans cet exercice. Œnomaüs massacroit tous ceux qui en sortoient vaincus; il tua jusqu'à treize Princes. Pour les vaincre plus facilement, il faisoit placer Hippodamie sur son char, de façon qu'ils pussent la voir, afin que sa beauté les empêchât, en courant, d'être attentifs à leurs chevaux. Mais Pélops, d'autres disent Pirithoüs, entra dans la lice, la vainquit & l'épousa. Œnomaüs se tua de désespoir, laissant Hippodamie & son Royaume à Pélops, qui donna son nom à tout le Péloponèse.

HIPPOLYTE ET ARICIE, Tragédie-Opéra, avec un Prologue, par l'Abbé Pellegrin, Musique de Rameau, 1733.

Ce sujet est connu par la *Phédre* de Racine. On dit que Rameau, à la représentation de l'Opéra de *Jephté*, sentant se développer en lui le talent qu'il avoit pour la composition, s'adressa à l'Abbé Pellegrin, Auteur du Poëme de cet Opéra, qui, moyennant un billet de cinquante pistoles, lui donna la Tragédie d'*Hippolyte & Aricie*. L'Abbé Pellegrin croyoit encore hazarder beaucoup. Le premier Acte d'*Hippolyte & Aricie* fut exécuté chez un homme fastueux, que ses richesses mettoient à portée de favoriser les Arts. L'Abbé Pellegrin, frappé de la Musique brillante qu'il entendoit, déchira publiquement le billet de cinquante pistoles, qu'il avoit exigé de Rameau, en lui disant que ce n'étoit pas avec un Musicien tel que lui, qu'il falloit prendre des sûretés.

HIPPOLYTE ET ARICIE, Parodie de l'Opéra précédent, en un Acte, en prose & en Vaudevilles, par Riccobony fils, au Théâtre Italien, 1733.

L'Auteur n'a rien changé au sujet, ni au caractère des Acteurs de l'Opéra. La Parodie commence par l'Acte second de la Tragédie Lyrique, dont tout le sujet est suivi

comiquemeut. Après la mort d'Hippolyte, Aricie vient déplorer sa perte. Diane lui fait apporter son Amant par les Zéphirs.

HIPPOLYTE ET ARICIE, autre *Parodie de l'Opéra de ce nom, en un Acte, en Vaudevilles*, par M. Favart, au Théâtre Italien, 1742.

Hippolyte déclare son amour à Aricie, qui feint de n'en rien croire, afin de s'en voir mieux assurée. Elle se défend pendant quelque tems; mais comme il ne lui convient pas de faire une plus longue résistance qu'à l'Opéra, elle dit à Hippolyte, qui la presse de lui donner son cœur : « Abrégeons ; il est à vous. » Ils invoquent Diane, afin qu'elle les protége dans leurs amours ; & les Prêtresses de cette Déesse viennent former un Ballet. Phédre félicite Aricie sur le parti qu'elle a pris d'aller au Couvent. Celle-ci lui répond qu'elle a changé d'avis ; alors Phédre entre en colere; & lorsqu'Aricie est partie, elle se met à jurer de toutes ses forces. Thésée est persécuté dans les Enfers par l'Ombre de sa premiere femme. Pluton lui reproche d'avoir voulu lui enlever son épouse. Mercure le disculpe, en disant qu'il faut excuser les sots & les foux. Pluton consent à le rendre à la lumiere ; mais avant que de le renvoyer, il veut qu'on lui dise sa bonne aventure. Thisiphone lui regarde dans la main, & lui prédit qu'il va retrouver chez lui une autre femme plus diablesse qu'elle. Suit la déclaration de Phédre à Hippolyte ; mais celui-ci lui répond sans détour, qu'il aime mieux son Aricie. Fureur de Phédre. Accusation d'Hippolyte ; malédiction prononcée contre lui par Thésée. On entend une tempête affreuse, qui annonce l'arrivée d'un monstre qu'Hippolyte combat & tue. Diane paroît, & approuve le mariage des deux Amans.

HISTRION. Farceur, Baladin d'Etrurie. On fit venir à Rome des Histrions de ce pays-là vers l'an 391, pour les Jeux Sceniques. On nomma ces Acteurs Histrions, parce qu'en Langue Toscane un Farceur s'appelloit Hister ; & ce nom resta toujours depuis aux Comédiens. Ces Histrions, après

avoir, pendant quelque tems, joint à leurs Danses Toscanes la récitation de vers assez grossiers & faits sur le champ, se formerent en troupe, & réciterent des Piéces appellées Satyres, qui avoient une musique réguliere, au son des flûtes, & qui étoient accompagnées de danses & de mouvemens convenables. Ces farces informes durerent encore deux cent vingt ans, jusqu'à l'an de Rome 514, que le Poëte Andronicus fit jouer la premiere Piece réguliere, c'est-à-dire, qui eut un sujet suivi ; & ce Spectacle ayant paru plus noble & plus parfait, on y accourut en foule. Ce sont des Histrions d'Etrurie, qui donnerent lieu à l'origine des Piéces de Théâtre de Rome ; elles sortirent des Chœurs de Danseurs Etrusques.

HIVER, (l') *Comédie en un Acte, en Vers libres, avec un Divertissement, par d'Allinval, au Théâtre Italien,* 1732.

Comus, que l'Hiver a pris pour son Intendant, lui annonce qu'il a choisi quatre Cuisiniers fameux, qui sortent de chez des Financiers, & quatre Confiseurs qui ont fait leur apprentissage chez des Dévotes. L'Hymen, en habit jaune, avec un bonnet qui se termine en croissant, apprend à Comus, qu'il a quitté la société de l'Amour pour se lier avec Plutus ; que, pour contrarier l'Amour, il empêche tous les Guerriers, ses favoris, de se marier, en effrayant les jeunes filles, qui auront, pour époux, des hommes avec des yeux de verre & des jambes de bois, au retour de l'armée. Une de ces filles aborde Comus ; c'est la Mode qui se propose de charmer l'Hiver, en lui faisant part de tous les changemens qu'elle a causés. Le Pharaon lui succéde, & se plaint que des ordres sévères l'ont chassé de Paris. Le Bal arrive en dansant, avec un masque à la main, & vante tous ses avantages. De tous les êtres moraux qui se présentent, celui qui plait le

plus à l'Hiver, c'est la Volupté ; mais il s'en dégoute pour épouser la Danse.

HOLLANDE MALADE, (la) *Comédie en un Acte, en Vers, de Raimond, Poisson,* 1672.

C'est ici une de ces allégories, qui, pour reparoître avec succès, ont besoin du concours des circonstances qui les ont fait naître. La Hollande en proie aux malheurs de la guerre, est supposée dangereusement malade. La France, l'Espagne, l'Allemagne & l'Angleterre, sont autant de Médecins qui la traitent, chacun à sa maniere, c'est-à-dire, suivant l'intérêt que ces Puissances prenoient aux troubles qui agitoient alors toute l'Europe. Ces sortes de sujets pouvoient peut-être amuser autrefois : nous laissons aujourd'hui à nos Voisins le goût singulier de se divertir, en introduisant les Nations ennemies sur leur Théâtre.

HOMME A BONNES FORTUNES, (l') *Comédie en cinq Actes, en Prose, par Baron, au Théâtre François,* 1686.

Moncade est un de ces caractères, dont on ne trouve les originaux qu'en France, & qui seroient mal imités ailleurs. Les négligences de style qu'offre cet Ouvrage, sont réparées par la vivacité du dialogue, l'agrément des scènes & celui des situations. C'est une de ces Piéces faites pour être jouées, plutôt que pour être lues.

HOMME SINGULIER, (l') *Comédie en cinq Actes, en Vers, par Néricault des Touches,* 1747.

Cet Ouvrage est rempli d'heureux morceaux : la diction en général en est mâle & soutenue ; malgré cela, je doute que cette Piéce eût beaucoup réussi. Le caractère de *l'Homme singulier* est peu saillant, peu fécond en singularités marquées & amusantes. Le Comte de Sanspair porte un habit qui n'est plus de mode ; il dit à Pasquin de se couvrir & de s'asseoir ; il demande un Valet-de-chambre à sa mère ; il veut ; il ne veut pas épouser la Comtesse qu'il aime ; voilà toutes les singularités qui lui échappent. Le Baron est

un original de vieille Comédie. L'intrigue est extrêmement nouée, les situations romanesques, &c.

HOMMES, (les) *Comédie-Ballet en un Acte, en Prose, par M. de Saint-Foix, au Théâtre François*, 1753.

Prométhée avoit dérobé le feu du Ciel pour animer des statues qui devoient remplacer les Titans. Mercure lui conseille de consacrer à quelques Divinités, quelques-unes de ces statues animées. L'une est consacrée à Janus à double face; & c'est le Courtisan. L'autre à Themis; & c'est l'Homme de robe. Une autre à Plutus; c'est le Financier. Chacun paroît avec les attributs de son état. La Folie qui s'étoit déguisée sous la figure d'une statue animée, vient critiquer l'ouvrage de Prométhée. Mercure & lui la reconnoissent; elle reçoit le flambeau des mains de Prométhée; elle anime les autres statues, & leur donne des Loix que les hommes ont assez bien suivies.

C'est ici une de ces Piéces qui valent sur-tout par la bonté du style & l'agrément du dialogue. Ici l'Auteur a joint à sa touche légere & brillante, un vernis philosophique analogue au sujet, & qu'il sait égaier, comme tout le reste; une foule de traits ingénieux, l'assaisonne; sa morale a tout le sel de la critique; en un mot, il étoit difficile de tirer un meilleur parti du sujet, de faire passer en revue, dans un si court espace, un plus grand nombre de ridicules, & sur-tout de mêler plus ingénieusement les danses à l'action.

HORACES, (les) *Tragédie de P. Corneille*, 1639.

Ne cherchez rien de supérieur, ni peut-être d'égal aux quatre premiers Actes de cette Tragédie. Le cinquieme n'est qu'un long plaidoyer, qui tient même à une nouvelle action. Mais que la férocité sublime qui régne dans ce Drame, caractérise bien les premiers siécles de Rome; tout, jusqu'à la sorte d'éloquence que Corneille y emploie, a rapport au tems où vivoient ses Héros; mérite rare, & dont peu de nos Poëtes tragiques ont senti la nécessité; j'en excepte M. de Voltaire. Le bruit se répandit que l'Académie devoit censurer *Horace* comme elle avoit fait

le *Cid*. Ce qui donna lieu à ce bon mot de Corneille: » *Horace* fut condamné par les Décemvirs; mais il » fut absous par le Peuple. »

HOROSCOPE ACCOMPLI, (l') Comédie en un Acte, en Prose, avec un Divertissement, par Gueulette, au Théâtre Italien, 1727.

Pantalon est amoureux d'une jeune fille appellée Sylvia, qu'il a fait élever, depuis l'âge de douze ans, dans un appartement secret de sa maison. Il est fort inquiet de savoir s'il en est aimé, & pour s'en éclaircir, il a envoyé prier le Docteur Lanternon de tirer son Horoscope : voici la réponse : si tu » penses au mariage, ton front est destiné à d'é- » tranges aventures. Laisse à ton neveu le soin & la » gloire de défricher le cœur d'une jeune innocente » que tu aimes. « Pantalon se moque de la prédiction, attendu qu'il n'a point de neveu. Il est bien vrai qu'il a eu autrefois une sœur; mais elle périt fort jeune, il y a vingt-cinq ans, sur les côtes de Livourne, dans un petit bâtiment sur lequel elle alloit se promener. Mais cette sœur qu'il croit morte, ne l'est pas; elle a épousé un homme qui l'a rendue mere de Leandre. Celui-ci a eu occasion de voir Sylvia qui en est devenue amoureuse. Les deux Amans se voyant à l'insu de Pantalon, Leandre se dispose à enlever sa Maîtresse. C'est dans ces circonstances que Pantalon apprend que Leandre est son neveu; il donne son consentement pour le marier avec Sylvia; & l'Oracle est accompli.

HORREUR. L'intérêt de la crainte & de la pitié doit être l'ame de la Tragédie. On y a trop souvent substitué l'Horreur. Les premieres Tragédies formerent des Spectacles plus horribles qu'intéressans. L'apparition des Furies qui poursuivoient un Coupable, Prométhée attaché à un rocher, tandis qu'un Vautour lui déchire le foie, voilà ce qu'Eschyle exposa sur la Scène dans l'enfance de l'Art Dramatique; mais bientôt après, Sophocle

adoucit ces tableaux affreux ; il fit de la terreur le ressort de la Tragédie ; & si l'Horreur se montra quelquefois sur la Scène, comme dans la Tragédie d'Œdipe, où ce malheureux Prince se fait voir aux Spectateurs, le visage couvert de sang, après s'être percé de son épée, l'Auteur tempere cette atrocité par le pathétique qu'il y mêle.

Les atrocités ne font de l'effet au Théâtre, que quand la passion les excuse ; quand celui qui va tuer quelqu'un a des remords aussi grands que ses attentats ; quand cette situation produit de grands mouvemens.

Il ne faut émouvoir les Spectateurs qu'autant qu'ils veulent être émus. Il est un point, au-delà duquel le Spectacle est trop douloureux. Tel est pour nous peut-être celui d'Atrée, qui donne le sang d'un fils à boire à son pere. Tel seroit pour des François celui d'Œdipe, si l'on n'avoit pas adouci le cinquieme Acte de Sophocle. Cela dépend du naturel & des mœurs du peuple à qui l'on s'adresse ; & par le dégré de sensibilité qu'il apporte à ses Spectacles, on jugera du dégré de force qu'on peut donner aux tableaux qu'on expose à ses yeux. On ne peut guères aller, en ce genre, par-delà le quatrieme Acte de Mahomet, le cinquieme Acte de Rodogune, le cinquieme Acte de Sémiramis. Les Auteurs semblent, depuis quelque tems, mettre le sentiment pénible de l'Horreur à la place de la terreur & de la pitié, qui seront à jamais les ressorts de la véritable Tragédie.

HUITRE ET LES PLAIDEURS, (l') *ou le Tri-*
*bunal de la Chicane, Opéra-comique en un Acte,
par M. Sedaine, Musique de M. Philidor, à la Foire
Saint Laurent,* 1759.

Deux Voyageurs apperçoivent une huitre ; tous deux se ruent sur la trouvaille ; le plus adroit s'en saisit. Grande dispute sur le droit de propriété. Un Sergent, loin de les séparer, les agace. La Justice passe, & tout en courant, juge deux ou trois causes. On fait des préparatifs pour juger la plus importante. Aprés des pour parler entre deux Avocats, dont l'un bredouille & l'autre a la pituite, après la déposition de l'huitre & des nippes de nos deux Voyageurs entre les griffes du Greffier ; la Justice vient, siége, écoute deux bavards qui ne s'entendent pas eux-mêmes, demande l'huitre, la fait ouvrir, l'avale & s'en va. Grand débat pour les frais ; les hardes restent ; & les deux Voyageurs s'en vont nuds, & bons amis. Cette petite Piéce a fait plaisir aux uns, & a déplu aux autres qui ont voulu crier à la personalité ; mais on ne les a pas crus. On s'y moque de la chicane, en conservant le respect dû à nos Tribunaux.

HURON, (le) *Comédie en deux Actes, mêlée d'Ariettes,
par M. Marmontel, Musique de M. Gretri, aux Italiens,*
1768.

Mademoiselle de Kerkabon & Mademoiselle de Saint Yves s'entretiennent ensemble du jeune Sauvage qui est parti du grand matin pour la chasse. Gilotin, fils du Bailli l'a vu chasser, & en est tout émerveillé. Le Huron vient offrir sa chasse aux deux Demoiselles. Mlle. de Kerkabon remarque deux portraits joints ensemble, qui sont au col du Huron. Elle s'en saisit avec vivacité, & paroit dans la plus grande surprise. Tandis que le Huron fait une déclaration d'amour à Mademoiselle de Saint Yves, Gilotin, amoureux de cette même Demoiselle, trouve fort mauvais qu'un Huron se déclare le rival du fils d'un Bailli. Les portraits qui sont au col du Huron, font connoitre qu'il est le neveu de M. de Kerkabon,

fls d'un frere mort en Canada. On vient avertir que l'Ennemi menace le Port; on invite les François à prendre les armes pour le défendre; le fils du Bailli recule; & le Huron prend l'épée. Il fait des merveilles contre l'Ennemi qui se retire. Cette action de valeur accélere son mariage avec Mademoiselle de Saint Yves qui congédie le fils du Bailli.

HYLAS ET SILVIE, Pastorale, par M. Rochon de Chabannes.

L'Amour ouvre la scène en habit d'Amazone, déguisement qu'il a pris pour s'introduire parmi les Nymphes de Diane. Il vient servir particuliérement Silvie qui fuit Hylas, & le prend pour un monstre. Un bruit de chasse lui fait abandonner la scène; & il court rejoindre la Gouvernante qu'il a trompée & qui doit le présenter aux Nymphes. Silvie fait part de l'état de son cœur à sa Confidente : elle a trouvé dans les forêts un monstre qui l'intéresse beaucoup; & Cephise lui apprend que c'est un homme; c'est-à-dire, tout ce qu'on a appris à craindre à ces petites filles. Une troupe de Nymphes de Diane se dispose à partir pour la chasse. La Gouvernante survient, & leur présente l'Amour. Ce Dieu est reçu parmi elles à titre d'Amazone. Silvie occupée de son monstre, s'éloigne. On part pour la chasse; & elle ne peut se résoudre à suivre ses Compagnes. Hylas arrive; elle le fuit, en lui laissant cependant entrevoir qu'elle ne l'aime pas moins qu'elle le redoute. Resté seul, il déplore sa situation; & Doris, autre Nymphe, vient chercher le monstre dont elle a entendu parler à Silvie. Elle l'apperçoit, y prend plaisir, l'appelle : mais celui-ci tout occupé de Silvie, se retire. Etonnement de Doris de ce qu'il ne parle ni n'entend. Elle en parle à Silvie qui lui dit qu'il parle, & que c'est un homme. Effroi des deux petites filles. L'Amour vient à l'improviste se mettre entre elles. Cette fausse Nymphe leur dit qu'elle a vu l'homme; qu'il est doux, humain. Ce dicours excite la curiosité de Doris & la jalousie de Silvie qui s'évanouit. L'Amour appelle le sommeil & les songes à son secours. Silvie s'endort; la perfide Amazone l'enchaîne, & l'abandonne à Hy-

las. Elle se réveille, voit un homme à ses pieds, se trouve dans les chaînes : Hylas la rassure & la détache, en se reprochant à chaque lien détaché, de rendre a sa Maîtresse une liberté qu'elle va tourner contre lui. Cependant Silvie est désarmée par sa délicatesse ; & Doris vient annoncer la soumission des Habitans à l'Amour.

HYPERMNESTRE, *Tragédie de Riuperoux*, 1704.

En conservant le fond du sujet, l'Auteur y a changé quelques circonstances. Lyncée avoit quitté Memphis & son pere, pour aller exercer son courage sous un nom étranger : le hasard l'avoit conduit près d'Argos, où, sans être connu, il avoit sauvé la vie à son oncle Danaüs. Tous les freres étoient arrivés à cette Cour, pour épouser leurs cousines germaines ; & le Roi, épouvanté par l'Oracle, s'étoit assuré de la foi de ses filles par un serment, pour massacrer leurs maris. Hypermnestre, quoique révoltée de cette horrible entreprise, céde à la nécessité, & à l'Oracle qui menace les jours de son pere. Lyncée ignore l'affreux projet de Danaüs. Il sait seulement qu'Hypermnestre se marie ; il vient se plaindre à elle de l'infidélité qu'elle lui fait, ou du moins de la cruauté qu'elle a d'accepter un autre époux. La Princesse s'excuse sur l'obéissance filiale, & tâche de le consoler, en disant que cet époux qui se nomme Lyncée est plus malheureux que lui. A peine a-t-elle prononcé ce nom, que ce Prince s'abandonne à la joie la plus vive. Il parle en faveur de ce Lyncée ; & au plus grand étonnement de la Princesse, il la conjure d'avoir pour cet époux futur, l'amour le plus constant & le plus tendre. Il la tire enfin d'erreur, en lui apprenant qu'il est lui-même ce Lyncée qu'elle doit épouser : Quel coup de foudre pour Hypermnestre ! Elle a juré d'immoler son Amant sans le connoître ; & dans l'horreur dont elle est saisie, elle s'écrie :

Vous ! Qu'ai-je entendu ? Grand Dieu !
Vous, Seigneur ! Quelle horreur vient frapper ma pensée !
Je frémis.... Non, Seigneur, vous n'êtes point Lyncée.

Danaüs arrive en ce moment, fait des reproches à Lyncée d'avoir déguisé son nom ; & dès qu'il est retiré,

remet un poignard dans la main d'Hypermneſtre pour l'aſſaſſiner. Elle reſte long-tems incertaine entre ſes ſermens & ſon amour. L'amour enfin l'emporte; elle apprend à Lyncée le meurtre de ſes freres, l'ordre cruel de Danaüs; elle l'exhorte à prendre la fuite. Lyncée ſort du Palais; Danaüs demande à ſa fille ſi elle a obéi à ſes ordres. Son trouble la trahit; le Roi lui reproche ſon infidélité; il envoie des Satellites après Lyncée qui eſt ramené dans le Palais, & condamné au ſupplice, comme ayant attenté à la vie du Roi; mais le Peuple ſe ſouleve, & ſauve Lyncée. Danaüs eſt tué dans la ſédition; & l'époux d'Hypermneſtre monte ſur le Trône d'Argos.

HYPERMNESTRE, *Opéra de Lafont, avec un Prologue, Muſique de Gervais*, 1716.

Le Poëte lyrique a pris de Gombaud l'idée de faire paroître une ombre qui ſort de ſon tombeau, prédit à Danaüs qu'un prompt trépas doit être la punition de ſes crimes, & que le Trône qu'il a uſurpé, paſſera à un des fils d'Egyptus. Cette ombre paroît dans le premier Acte. Dans le ſecond, l'Auteur ſuppoſe que Lyncée n'eſt point arrivé à Argos avec ſes freres; ce retardement inquiéte Danaüs & Hypermneſtre. On voit enfin paroître le vaiſſeau de Lyncée; & la joie du Peuple éclate ſur le rivage. Dans le troiſiéme Acte, Danaüs preſſe le mariage des deux Amans; & il aſſiſte lui-même dans le Temple, où le Grand-Prêtre reçoit leurs ſermens ſur l'Autel de l'Hymen. Dans ce moment on avertit le Roi, que quelques Sujets rebelles viennent de ſe révolter. Lyncée court appaiſer la ſédition; & Danaüs profite de ſon abſence, pour mettre un poignard dans la main de ſa fille, & l'oblige de jurer ſur ce même Autel, qu'elle l'enfoncera dans le cœur de l'ennemi qui cauſe ſes allarmes. Elle fait ce ſerment horrible; & elle apprend que cet ennemi eſt Lyncée. Cette ſituation eſt à-peu-près la même que celle de la Tragédie de Riuperoux, où Hypermneſtre apprend avec horreur, que ce Lyncée, qu'elle a juré d'immoler à la ſûreté de ſon pere, eſt l'Amant qu'elle adore, & qui s'étoit préſenté à elle ſous un autre nom. Au quatriéme Acte, Hypermneſtre troublée, entre

dans

dans le Palais un poignard à la main : la nuit est avancée, & n'est éclairée que par la sombre lueur de quelques lampes. Lyncée inquiet, cherche son épouse; il l'apperçoit, & lui demande avec étonnement l'explication de ce poignard ? L'obscurité de ses réponses ne fait que redoubler ses allarmes ; & il apprend enfin que tous ses freres viennent d'être égorgés. Ce Prince ouvre le cinquiéme Acte, l'épée à la main, & veut venger, par la mort du Tyran, le meurtre de ses freres. Hypermnestre lui persuade de prendre la fuite ; parce que le Tyran lui-même en veut à ses jours. Danaüs fait courir après lui, & menace Hypermnestre d'une éternelle captivité, pour avoir manqué à son serment. Un bruit de guerre se fait entendre; le Roi croit qu'on lui amene Lyncée ; il sort pour ordonner son supplice : Mais Lyncée avoit gagné le Peuple, & s'étoit fait un parti. Le combat s'engage, & Danaüs périt par la main de son gendre qui cherchoit au contraire à lui sauver la vie.

HYPERMNESTRE, *Tragédie de M. Lemierre*, 1758.

Danaüs & Egyptus étoient deux freres qui régnoient ensemble dans Memphis. Celui-ci las de partager la souveraineté, chassa Danaüs de l'Egypte. Ce Prince fugitif vint à Argos, & en usurpa le Trône sur Sthénélée. Egyptus, au bout de plusieurs années, voulut se réconcilier avec son frere ; il lui proposa ses fils qui étoient, dit la Fable, au nombre de cinquante, pour épouser leurs cousines-germaines qui étoient en aussi grand nombre ; mais Danaüs, le cœur toujours ulcéré de l'injure qu'il avoit reçue, refusa ces mariages. Egyptus envoya ses cinquante fils mettre le Siége devant Argos : Danaüs fut forcé de consentir à leur donner ses filles, pour conserver ses États. Mais pour se venger de cette nouvelle violence, ou sur la foi d'un Oracle qui le menaçoit de périr par la main de ses gendres, il ordonna à ses filles de massacrer leurs époux la premiere nuit de leurs noces ; ce qu'elles exécuterent toutes, à l'exception d'Hypermnestre qui sauva Lyncée. Ce Prince courut rejoindre ses troupes, & revint à Argos exciter une sédition dans laquelle Danaüs fut tué.

Tome II. D

Voilà le fond de cette Piéce ; en voici les détails.

Lyncée déclare à Hypermnestre sa passion & ses inquiétudes ; il craint de lui paroitre un Tyran, après les violences qu'il a été forcé d'exercer devant Argos dont il a fait le Siége. Hypermnestre le rassure, & croit devoir elle-même lui découvrir ses sentimens. Elle avoue qu'elle l'avoit haï, mais que ses vertus l'ont touchée, & qu'elle se trouve heureuse de la nécessité où elle est de l'épouser. Danaüs leur annonce que tous les préparatifs sont faits pour cette cérémonie, & feint d'être sincérement réconcilié avec Egyptus. Lyncée est sans défiance ; il a même congédié l'armée avant l'accomplissement du traité, ne croyant pas devoir soupçonner la bonne foi de Danaüs. Ce dernier expose à son Confident toute la noirceur de son ame. Il lui retrace les motifs de vengeance qu'il a contre son frere, & lui découvre tous ses projets. Il a engagé le Grand-Prêtre à rendre un faux Oracle, qui le condamne à périr par ses gendres. Il a besoin de cet artifice, pour rendre sa vengeance légitime aux yeux du Peuple qu'il faut tromper par la superstition. Il ordonne à son Confident d'écarter Lyncée au sortir de l'Autel, pendant l'entretien qu'il se propose d'avoir avec Hypermnestre. En imaginant un faux Oracle, M. Lemiere n'a pas exactement suivi la Fable de Danaüs ; mais ce trait peint mieux la méchanceté artificieuse du Tyran. Danaüs n'en devient que plus odieux, & Hypermnestre plus excusable, lorsqu'elle invective avec tant de force, contre les Augures, & en particulier, contre l'ignorance, la superstition, ou la fourberie de quelques Ministres des faux Dieux.

Egine, Confidente de cette Princesse, lui montre les plus grandes inquiétudes, sur les présages sinistres qu'elle a cru voir au Temple. Hypermnestre la rassure sur la sainteté du mariage, & sur la foi des traités, &c. Persuadée de la bonne foi de son pere, Hypermnestre court au-devant de lui, pour lui témoigner sa joie. Il lui rappelle tous ses sujets de haine contre Egyptus : que devient cette Princesse, lorsqu'elle apprend les desseins du Roi, la vengeance affreuse qu'il veut exercer contre ses gendres, & la promesse qu'il exige d'elle,

d'assassiner son mari ? Elle lui représente toute la cruauté de cette entreprise ; il lui oppose un Oracle qu'elle croit faux, & qu'elle rejette comme tel.

Hypermnestre veut rassurer son pere sur la vertu de Lyncée ; mais Danaüs qui se lasse de cette résistance, prévient sa fille, que Lyncée ne peut pas lui échapper, & qu'elle s'expose à la colere d'un pere, sans pouvoir sauver son époux Il la quitte, & ne lui laisse qu'un moment pour se décider. Elle reste anéantie sous le poids de son malheur. Cependant le tems presse : elle sort, résolue de tout entreprendre pour assurer les jours de son mari. Lyncée, séparé de sa femme, est en proie à de mortelles inquiétudes. Dans ce moment il apprend que tous ses freres ont péri de la main de leurs femmes, par l'ordre du Tyran. Ce Prince furieux ne respire plus que la vengeance, & veut aller tuer Danaüs. Comme il va sortir, il apperçoit Hypermnestre, une lampe dans une main, un poignard dans l'autre ; il court à elle : » ose trancher mes jours, « lui dit-il ; elle répond : » je viens pour les sauver. » Lyncée, confus & désespéré, rougit de son égarement. Mais il ne quitte pas le dessein de se venger de Danaüs. Hypermnestre fait tous ses efforts pour le déterminer à sortir du Palais & de la Ville. Elle se jette à ses pieds. Accablé de sa propre fureur & de la douleur de sa femme, Lyncée revient à lui, & s'obstine à vouloir attendre Danaüs. Hypermnestre, au contraire, l'exhorte à s'enfuir, & le menace de l'abandonner, s'il ne lui céde. Il part, résolu de revenir avec les troupes de son pere, qui ne doivent pas être éloignées.

Hypermnestre est déchirée par les plus cruelles inquiétudes. Elle craint que Lyncée ne soit arrêté en chemin ; & elle tombe dans un délire de douleur qui lui fait voir son mari sous le fer du Tyran. Elle s'évanouit ; Danaüs arrive & la trouve dans cet état : il croit que c'est l'effet naturel de l'action qu'elle vient de commettre ; car il ne doute pas qu'elle n'ait exécuté ses ordres. Il demande s'il est obéi ; elle répond en termes équivoques, qu'elle a perdu son époux : elle sort en pleurs, dans la crainte de se trahir. Le Roi s'applaudit d'avoir frappé sa derniere victime, & goûte une vengeance complette ; mais dans l'instant même, on vient l'avertir que Lyncée

est échappé. Danaüs furieux fait enchaîner Hypermnestre qui lui représente avec fermeté, qu'elle a fait son devoir; que c'est à ses sœurs à se repentir du crime affreux qu'elles ont commis. Elle se flatte que son époux échappera aux poursuites de son pere qui a envoyé de tous côtés des Satellites, pour le ramener dans le Palais. Mais bientôt ses espérances s'évanouissent; Lyncée reparoît chargé de chaînes. Ils jettent tous deux un cri de désespoir, en se voyant dans les fers l'un & l'autre. L'époux d'Hypermnestre reproche au Tyran ses cruautés. On vient annoncer que le Peuple est sur le point de se révolter. Danaüs ordonne qu'on fasse mourir Lyncée dans la prison, secrettement. Hypermnestre se jette aux genoux de son pere, & le conjure inutilement de lui rendre son époux. On entend un bruit de sédition; Danaüs ordonne qu'on rassemble sa garde. Lyncée arrive à la tête du Peuple, & redemande sa femme au Tyran. Pour réponse, le Roi fait avancer sa garde. Lyncée furieux veut faire accabler Danaüs par le Peuple; le Tyran l'arrête en levant le poignard sur sa fille. Lyncée poussant un cri de désespoir, tremble que le Peuple n'avance malgré lui. Dans ce moment arrive, avec trouble & précipitation, un des Confidens du Tyran, qui l'avertit que sa garde est forcée. Danaüs effrayé fait un mouvement qui le sépare de sa fille. Lyncée profite de ce moment de trouble, se précipite sur Hypermnestre & la délivre de son Tyran. Danaüs enveloppé d'ennemis, se tue lui-même, pour se soustraire à la fureur du Peuple.

HYPOCONDRE, (l') ou le MORT AMOUREUX, Tragi-Comédie de Rotrou, 1631.

Cloridan, jeune Seigneur Grec, prend congé de Perside, sa Maîtresse, & part pour Corinthe. Il se trouve au second Acte dans une forêt, où il met à mort deux Ravisseurs. Cléonice, qu'il vient de délivrer, se passionne pour lui, & le conduit au Château de son pere. Une fausse nouvelle de la mort de Perside, le fait évanouir. Rendu à lui-même, il croit être mort, méconnoît tout le monde, dit mille extravagances, prend le Château pour les Enfers, & cherche par-tout l'ombre de sa Maîtresse qu'il croit morte. Perside affligée de ne

plus recevoir de nouvelles de son Amant, consulte une Magicienne, & arrive au Château du pere de Cléonice. Les idées folles de Cloridant se renouvellent. Une excellente musique, & la supposition de deux Morts ressuscités par un concert, le tirent enfin de son erreur. L'Auteur attribue à sa grande jeunesse, le peu de mérite de cette Piéce, si foible, en effet, que je ne sais pas même si cette excuse est suffisante.

I.

IDOMÉNÉE, *Tragédie de Crébillon*, 1705.

La nécessité d'aller remplir un vœu barbare, est ce qui forme le nœud de cette Tragédie. Mais le rivalité d'Idomenée & de son fils, n'ajoute rien à la force du sujet. Est-il naturel & vraisemblable, qu'un Roi, déja vieux, parle d'amour à une jeune Princesse, dont il a fait mourir le pere, tandis que lui-même est obligé de sacrifier son fils pour sauver son Peuple ? Il est vrai que cette rivalité produit quelques scènes intéressantes: elle fournit à Idomenée un motif de plus, pour se tuer lui-même ; & c'étoit peut-être la seule maniere de dénouer cette piéce : car de représenter Idomenée, pressant l'accomplissement de son vœu, c'eût été l'avilir. Une telle cruauté n'eût passé que pour foiblesse. Il n'avoit d'autre parti à prendre, que de se dévouer à la place de son fils. La mort de ce fils mit fin à sa perplexité ; mais cette mort trop précipitée, ne produit que de l'étonnement, & ce sujet, au fond si Tragique, n'inspire qu'une pitié momentanée : on en sort moins ému que surpris. Quant à la versification, elle est plus forte que brillante ; mais elle est animée par cette chaleur que la force produit. Enfin, il falloit n'être pas un homme ordinaire, & sentir sa force, pour choisir d'abord un sujet aussi difficile à bien traiter : c'est Hercule, qui, dès son enfance, cherche à combattre des Lions.

IDOMÉNÉE, Tragédie de M. Lemierre, 1764.

Ce Prince, un des Rois ligués de la Gréce, qui allérent faire le siége de Troyes, essuie, à son retour, une tempéte terrible. Il fait vœu, s'il échappe du naufrage, d'immoler la premiere personne qui s'offrira à sa vue en abordant dans son isle. Neptune exauce son vœu ; les flots se calment ; la mer est tranquille ; & Idoménée étant prêt d'arriver dans sa Capitale, le premier objet qui se présente à ses yeux, est son fils Idamante. Le jeune Prince, pendant la tempête, avoit ordonné au Grand-Prêtre d'implorer les Dieux, pour la conservation de la flotte d'Idoménée, & de faire un nouveau sacrifice, qui procurât à son Pere un prompt & heureux retour. Il n'avoit point quitté le rivage de la mer, dans l'espérance de le voir bientôt arriver. Dans ce moment arrive Idoménée, qui, d'abord, ne connoissant point Idamante, est prêt à le frapper pour accomplir son vœu. Il reconnoît que c'est son fils. Il jette son poignard, & & détourne la vue. Idamante, apprenant le funeste serment de son Pere, se dévoue à la mort. En vain son épouse, & le Roi lui-même, veulent le détourner de ce dessein ; il va dans le Temple se sacrifier, & meurt au pied des Autels.

IL ÉTOIT TEMS, *Parodie en Vaudevilles, de l'Acte d'Ixion, du Ballet des Elémens, par Vadé, à la Foire Saint Laurent*, 1754.

Madame de Fierville fait confidence à l'Ecuyer, de son Mari, que celui-ci a une maîtresse, & le charge de parcourir le Boulevard, pour savoir si M. de Fierville ne seroit pas avec elle. L'Ecuyer, qui a conçu une forte passion pour Madame de Fierville, profite de cette confidence, pour déclarer son amour. Il est vif, tendre & pressant ; la Dame s'en offense ; l'Ecuyer persévere ; Madame de Fierville chancelle ; & dans ce moment son mari arrive : il étoit tems.

ILLUSION. On entend, par ce mot, le concours des apparences qui peuvent servir à tromper les Spectateurs. La vraisemblance de l'action, la vérité des caractères, des sentimens, du Dialogue, l'imi-

tation de la Nature, la peinture fidelle des passions, sont les moyens dont le Poëte se sert pour opérer le charme de l'illusion. Mais c'est le jeu de l'Acteur, & une foule de convenances, telles que la décoration du lieu où se passe la Scène, le costume de l'habillement, le ton propre à chaque Personnage, qui achevent de rendre l'illusion parfaite. Mais il faut éviter le défaut de certains Auteurs, qui, pour produire une plus grande illusion, peignent la Nature avec une fidélité trop puérile, & descendent dans des détails trop petits & trop minutieux.

ILLUSION, (l') *Comédie en cinq Actes, en Vers, par Pierre Corneille*, 1636.

Fontenelle regardoit cet ouvrage comme indigne de la réputation de son Auteur, depuis que Corneille eut fait paroître sa Médée. » Il retomba, dit-il, dans la Comé-
« die ; & si j'ose dire ce que j'en pense, la chûte fut
» grande. L'*Illusion Comique* est une piece irréguliere &
» bizarre, & qui n'excuse pas, par ses agrémens, la bi-
» zarrerie de son irrégularité. Il y domine un personna-
» ge de Capitan qui abbat d'un souffle le grand Sophi de
» Perse & le grand Mogol, & qui, une fois en sa vie,
» avoit empêché le Soleil de se lever à son heure or-
» dinaire ; parce qu'on ne trouvoit point l'Aurore qui
» étoit couché avec ce merveilleux brave. Ces caracteres
» outrés ont été autrefois fort à la mode ; mais qui repré-
» sentoient-ils, & à qui en vouloit-on ? Est-ce qu'il faut ou-
» trer nos folies jusqu'à ce point-là, pour les rendre plai-
» santes ? En vérité, ce seroit nous faire trop d'honneur. »

ILLUSTRE-BASSA, (l') ou IBRAHIM, *Tragédie de Scudery*, 1640.

On connoit le Roman de l'Illustre Bassa. Il se trouve ici mis en action, & donne le titre à cette piéce. Roxelane, pour perdre l'illustre Bassa, s'épuise en intrigues : elle est au moment de triompher. Soliman revient à lui-même, s'occupe du soin de sa propre gloire, de la

reconnoissance qu'il doit à un homme qui lui a sauvé la couronne & la vie, & met en liberté cet illustre bienfaiteur. Les caractéres de cette piéce ressemblent assez à tout ce que nous connoissons en ce genre.

ILLUSTRES ENNEMIS, (les) Comédie en cinq Actes, en Vers, de Thomas Corneille, 1654.

Enrique de Gusman, sur un faux rapport, a fait maltraiter un vieux Gentilhomme de Madrid, appellé Dom Sanche. Alonse de Roxas, ami d'Enrique & de Dom Sanche, pour réparer l'honneur de ce dernier, lui propose le mariage de son ennemi avec Jacinte sa fille. Dom Sanche accepte la proposition ; mais il demande à connoitre celui qui l'a fait maltraiter. Alonse, qui sait l'amour que Dom Lope de Guzman, frere d'Enrique, ressent pour Jacinte, fille de Dom Sanche, croit rendre à Dom Lope un service important, en le chargeant du crime d'Enrique, qui le met en état de posséder Jacinte. Cependant, Dom Alvar, fils de Dom Sanche, qui depuis plusieurs années avoit quitté Madrid, & qu'on croyoit avoir fait naufrage, revient inopinément : l'amour le rappelle auprès de Cassandre, sœur de Dom Lope & d'Enrique. Cassandre apperçoit Enrique & se sauve ; Enrique qui l'a reconnue, veut la suivre ; Dom Alvar s'oppose à son dessein, & est forcé de mettre l'épée à la main. Enrique, suivi de trois braves, attaque Dom Alvar, de qui il reçoit une blessure. Dom-Lope, que le hazard conduit au lieu du combat, se range du parti de Dom Alvar ; les braves s'enfuient. Dom Alvar, sensible au service qu'il a reçu de Dom Lope, lui apprend qu'il est obligé de venger son pere d'un affront signalé qu'on lui a fait. Dom Lope se préte à ses raisons d'honneur, & par une marque encore plus sensible de son estime, il l'accepte pour l'accompagner à un rendez-vous, qu'on vient lui donner de la part de Jacinte. Dom Alvar se trouve, sans le savoir, dans la maison de Dom Sanche. Ce vieillard reconnoît son fils, qui est seul en attendant Dom Lope, qui est passé dans la chambre de Jacinte : il lui fait part de l'injure qu'il a reçue. Dom Alvar lui demande le nom de son ennemi ? Dom Sanche, sur le rapport d'Alonse, lui nomme Dom Lope de Guzman. Dom Alvar promet de se venger, & fait sortir Dom

Lope, sans lui marquer son ressentiment ; mais peu de tems après, il le rejoint, & lui demande raison de l'insulte faite à Dom Sanche. Dom Lope nie la lâcheté qu'on lui impute ; mais cependant il est forcé de mettre l'épée à la main. Ce qui produit un éclaircissement suivi d'une réconciliation sincére entre ces illustres ennemis, & du mariage de Jacinte avec Dom Lope, & de Cassandre avec Dom Alvar.

IMAGINATION. C'est la faculté que nous avons de nous retracer en nous-mêmes les objets qui nous frappent au dehors, & de les peindre aux autres, tels que nous les avons dessinés dans notre cerveau. Cette faculté est dépendante de la mémoire. Ce n'est qu'en se rappellant les différens objets qu'il a vus dans la Nature, que l'homme peut composer, arranger & embellir des tableaux. La mémoire lui en remet, pour ainsi dire, les modèles sous les yeux, d'après lesquels son imagination travaille. Ce n'est pas néanmoins qu'elle ne puisse agir sans le secours de la mémoire, & créer d'après elle-même ; mais il est nécessaire que les portraits qu'elle trace ainsi, sur ses propres idées, ne répugnent point à la Nature : le propre de l'imagination est de rendre tout sensible par des images. On sent combien elle est indispensable dans les arts imitatifs de la Nature, & surtout dans la Poésie. Le Poëte n'a que des idées & des mots pour peindre ; mais il les choisit si propres, si pittoresques, si énergiques, qu'on croit voir l'objet même qu'il représente. C'est ce talent rare & brillant de pouvoir ainsi changer tout en image, qui fait proprement le Poëte. Ce que l'Imagination doit éviter dans tous les genres de Poésie, c'est de copier trop servilement la Nature, comme aussi de la surcharger par trop d'or-

nemens. Au surplus, c'est le goût qui doit régler l'imagination. Cette faculté ne demande, pour ainsi dire, qu'à peindre, qu'à décrire, qu'à faire des tableaux. Mais il faut qu'elle emploie les couleurs propres pour tous les genres. Ses descriptions sont différentes dans l'Ode, l'Epopée, le Drame, &c. Dans ce dernier, ce n'est point l'Imagination du Poëte qui doit peindre, c'est celle du Personnage qui parle & qui agit; & il doit peindre avec le ton qui lui est propre. Régle dont il est très-aisé de s'écarter, particuliérement dans les récits usités dans la Tragédie, & dans lesquels l'Imagination du Poëte se montre souvent trop. On a reproché à Racine d'être tombé en ce défaut dans le magnifique récit que Théramene fait de la mort d'Hippolyte. (*Tragéd. de Phédre.*)

> Cependant sur le dos de la plaine liquide ;
> S'éleve, à gros bouillons, une montagne humide ;
> L'onde approche, se brise, & vomit à nos yeux
> Parmi les flots d'Ecume, un monstre furieux.
> Son front large est armé de cornes menaçantes ;
> Tout son corps est couvert d'écailles jaunissantes ;
> Indomptable taureau, dragon impétueux,
> Sa croupe se recourbe en replis tortueux, &c.

Ces quatre derniers Vers, & ceux qui les suivent, jusqu'à ceux-ci :

> Tout fuit ; & sans s'armer d'un courage inutile,
> Dans le Temple voisin chacun cherche un asyle.

Ces Vers, dis-je, appartiennent plus à l'Imagination du Poëte, que du Personnage qui les récite. Théramene effrayé, consterné de l'événement tragique qu'il racontoit, ne se fût pas arrêté à la description du monstre, s'il n'eût parlé dans

ce moment que d'après lui. C'est l'observation de M. de Marmontel.

En général, il faut éviter, dans les Piéces de Théâtre, de substituer son Imagination à celle des Personnages dans les peintures, les descriptions, les portraits qu'on leur fait faire; par-là on s'épargnera la peine de faire souvent les plus beaux tableaux à pure perte.

IMPATIENT, (l') *Comédie en cinq Actes, en Vers, avec un prologue, par Boissy, au Théâtre François,* 1724.

Le premier défaut de cette piéce est d'être en cinq Actes : ce sujet ne peut absolument fournir une si longue carriére. L'Auteur fait souvent paroître son Impatient sur la scène, sans que ses impatiences dominent autant que le caractére l'exigeoit, pour être établi & développé. Les scènes ne sont point liées: ce sont bien des parties, des membres épars, mais qui ne constituent par un tout. Il auroit fallu que les impatiences de Clitandre eussent augmenté de chaleur d'Acte en Acte ; ce qui étoit fort difficile. Le trait de l'impatient, qui perd son procès pour avoir négligé d'écouter la lecture d'un papier, d'où dépendoit la réussite de son affaire, est ingénieux & théâtral.

IMPATIENT, (l') *Comédie en un Acte, en Vers, par Poinsinet, aux François,* 1757.

L'Impatient, sous le nom de Damis, ouvre la scène, & dit à Frontin, qu'il adore Julie ; que pour se délivrer honnêtement de Clarice, qu'il n'aime point, & que son pere veut lui faire épouser, il a été à la Cour briguer un emploi en faveur d'un jeune Officier, que cette Clarice lui préfere dans l'ame ; mais qu'il n'a rien terminé. Il se plaint d'avoir été mal reçu de Julie ; & Frontin lui dit que, sans doute, il a mérité ce froid accueil. Lisette, de son côté, impatiente Damis ; elle vient pour lui dire, de la part de Julie, de l'attendre ; & comme si elle avoit des affaires de la plus grande conséquence à lui communiquer, elle demande que Frontin se retire. Damis essuie beaucoup d'autres propos qui l'excédent ; il ne peut se contenir, & sort sans vouloir rien apprendre. Lisette

s'applaudit de l'avoir tourmenté. Frontin lui en fait des reproches. Lisette se justifie en disant que, puisqu'on a le malheur de servir, c'est bien la moindre douceur qu'on puisse avoir, que de se moquer de ses Maîtres. L'impatience de Damis en donne à Dorimon, pere de Clarice & oncle de Julie. Enfin Damis obtient Julie; & sur ce qu'on lui dit qu'il faudroit avertir un Notaire, il s'écrie :

> Un Notaire ! ah ! grands Dieux ! il ne finira pas !
> La sotte invention que celle des Contrats !

IMPERTINENT MALGRÉ LUI, (l') *Comédie en cinq Actes, en Vers, de Boissy, au Théâtre François*, 1729.

Il n'est point extraordinaire qu'un Amant se conforme au goût, & même aux caprices de la personne qu'il aime ; mais est-il naturel qu'un Magistrat sage & raisonnable devienne impertinent, grossier, querelleur, spadassin, pour plaire à une femme d'un caractère aussi bizarre que détestable ? Est-il moins étonnant, qu'un Mousquetaire vif & impétueux s'occupe sérieusement à jouer le rôle d'un Caton, pour s'insinuer dans les bonnes graces d'une espéce de prude, qui moralise à perte de vue ? Voilà cependant les objets singuliers que présente cette Comédie. On y voit aussi une fille de condition, qui prend plaisir à tourner sa mere en ridicule, réduit deux intimes amis à se couper la gorge, & viole toutes les bienséances de son état & de son sexe. Il faut être bien déterminé, pour ne pas craindre d'épouser une pareille créature. Tout l'esprit & l'enjoûment que l'Auteur a répandus dans cet'ouvrage, n'ont pu faire disparoître des défauts capables de révolter le moins intelligent des spectateurs.

IMPLEXE. C'est l'opposé de simple. Aristote divise les Fables, en Fables simples & en Fables implexes. *Voyez* FABLES SIMPLES. Il appelle Fables Implexes celles qui ont ou la péripétie ou la reconnoissance; celles où la fortune du Héros devient mauvaise, de bonne qu'elle étoit, ou de mauvaise, devient bonne. Le Théâtre Grec s'est contenté sou-

vent de Fables simples ; mais les Modernes ont pensé que les sujets implexes sont plus propres à émouvoir les passions.

IMPORTANT, (l') *Comédie de l'Abbé Brueys, en cinq Actes, en Prose, au Théâtre François,* 1693.

Ce caractère est fort ordinaire. Le Héros de cette Comédie se donne pour un homme de qualité, puissant à la Cour, & considérable à la Ville : ce n'est pourtant qu'un fat, un impertinent, qui ne connoît ni la Cour ni la Ville. On le punit de son importance en le démasquant aux yeux de tous ceux qu'il vouloit duper. Cette piéce est restée aux Théâtre, & on la rejoue quelquefois, quoique le caractère principal soit défectueux ; car c'est plutôt un Chevalier d'industrie, qu'un Important : mais il y a de l'invention, du feu, de l'action & du Comique.

IMPRÉCATION. Les Imprécations font un grand effet sur le Théâtre, lorsqu'elles échappent à la passion, ou plutôt à une colere qui paroît juste, & qu'elles se réalisent sur un innocent. Elles jettent alors celui qui les a faites, dans un désespoir accablant, qui fait qu'on le plaint d'autant plus, que son imprudent emportement le jette dans un malheur plus grand. Telles sont les imprécations terribles de Thésée contre son fils, qu'il croit coupable, & qui ne l'est pas :

Et toi, Neptune, & toi, si jadis mon courage,
D'infâmes assassins nettoya ton rivage,
Souviens-toi que, pour prix de mes efforts heureux,
Tu promis d'exaucer le premier de mes vœux.
Dans les longues douleurs d'une prison cruelle,
Je n'ai point imploré ta puissance immortelle.
Avare du secours que j'attends de tes soins,
Mes vœux l'ont réservé pour de plus grands besoins.
Je l'implore aujourd'hui : venge un malheureux pere.
J'abandonne ce traître à toute ta colere.
Etouffe dans son sang ses désirs effrontés.
Thésée, à tes fureurs, connoîtra tes bontés.

Cette horrible Imprécation a son effet. Et quelle est la consternation de ce malheureux pere, lorsqu'il apprend que Neptune a exaucé son vœu, & qu'il reconnoît en même tems l'innocence de son vertueux fils !

INCIDENT. On appelle ainsi un événement quelconque, lié avec l'action principale, & qui sert à en augmenter l'intérêt, à en embarrasser ou à en applanir l'intrigue. Toutes les Piéces de Théâtre ne sont qu'un enchaînement d'Incidens subordonnés les uns aux autres, & tendans tous à faire naître l'*Incident principal*, qui termine l'action. *Voyez* Dénouement, Catastrophe. Les Incidens qui le précedent, sont appellés aussi *Episodes*. *Voyez ce mot*. Ce qu'on peut ajouter ici par rapport aux Incidens, aux Episodes, c'est qu'ils doivent naître du fonds du sujet, ne doivent point paroître forcés, & amenés de trop loin : ils doivent suspendre le dénouement, avoir une raison qui satisfasse le Spectateur, mettre le Héros dans des situations frappantes, des coups de Théâtre, qui augmentent ses périls, développent son caractère, ses sentimens. Ils tiennent toujours l'attention du Spectateur en haleine & dans l'incertitude de ce qui arrivera. L'avantage des incidens bien ménagés, & enchaînés avec adresse les uns aux autres, est de promener l'esprit d'objets en objets, de faire renaître sans cesse sa curiosité, & d'ajouter, aux émotions du cœur, la nouvelle force que leur donne la surprise ; d'amener l'ame par dégré jusqu'au comble de la terreur ou de la pitié ; si l'action est comique, de pousser le ridicule ou l'indignation jusqu'où ils peuvent aller.

Il faut éviter la multiplicité trop grande des Incidens, dont la confusion ne serviroit qu'à fatiguer l'esprit du Spectateur, & ne feroit que des impressions légeres sur son cœur. Il est nécessaire que chaque Incident ait le tems de produire son dégré de crainte, de terreur ou de ridicule, avant de passer à un autre, lequel doit enchérir sur le précédent, & ainsi de suite, jusqu'au dénouement.

On demande, par rapport à l'Incident principal de la Tragédie, de quelle nature il doit être? On répond qu'il doit être terrible ou pitoyable; c'est-à-dire, produire la terreur ou la pitié.

Tout ce qui arrive, arrive ou entre des amis, ou entre des ennemis, ou entre des personnes indifférentes. Un ennemi qui tue ou qui va tuer son ennemi, n'excite d'autre pitié, que celle qui naît du mal même. Mais lorsque cela arrive entre des amis, qu'un frere tue ou va tuer son frere, un fils son pere, une mere son fils, ou un fils sa mere, ou qu'ils font quelqu'autre chose semblable, c'est ce qu'il faut chercher.

Voilà pourquoi il ne faut pas changer les Fables déja reçues : par exemple, il faut que Clytemnestre soit tuée par Oreste, & Eriphyle par Alcmacon. Mais le Poëte doit inventer lui-même, en se servant, comme il fait, des Fables reçues ; c'est-à-dire, on peut représenter des actions qui se font par des gens qui agissent avec une entière connoissance, & qui savent ce qu'ils font ; & c'étoit la pratique des anciens Poëtes. Euripide l'a suivie lorsqu'il a représenté Médée tuant ses enfans.

On peut aussi faire agir des gens qui ne connoissent pas l'atrocité de l'action qu'ils commet-

tent, & qui viennent enſuite à reconnoître la liaiſon qui étoit entr'eux &, ceux ſur qui ils ſe ſont vengés, comme l'Œdipe de Sophocle : il eſt vrai que dans Sophocle cette action d'Œdipe eſt hors de la Tragédie. En voici dans la Tragédie même, la mort d'Eryphile, tuée par Alcmacon dans le Poëte Aſtydamas, & la bleſſure d'Ulyſſe par Télégonus.

Enfin, on peut faire qu'une perſonne, qui, par ignorance, va commettre un très-grand crime, le reconnoiſſe avant que de l'exécuter.

Si l'on y prend bien garde, il n'y a rien au-delà de ces trois manieres, au moins qui ſoit propre à la Tragédie ; car il faut qu'une action ſe faſſe ou ne ſe faſſe pas, & que l'un ou l'autre arrive par des gens qui agiſſent ou par ignorance, ou avec une entiere connoiſſance, ou de propos délibéré.

Il eſt vrai que cela renferme une quatrieme maniere, qui eſt lorſqu'une perſonne va commettre un crime, le voulant & le ſachant, & ne l'exécute point. Mais cette maniere eſt très-mauvaiſe ; car outre que cela eſt horrible, il n'y a rien de tragique, parce que la fin n'a rien de touchant. Voilà pourquoi les Poëtes n'ont pas ſuivi cette quatrieme maniere ; ou s'ils l'ont fait, ç'a été très-rarement. Sophocle s'en eſt ſervi une ſeule fois dans ſon Antigone, où Hæmon veut tuer ſon pere Créon. Dans ces occaſions, il vaut mieux que le crime s'exécute, comme dans la premiere maniere.

La ſeconde maniere eſt encore préférable à celle-là ; car alors le crime n'a rien de ſcélérat ; & la reconnoiſſance eſt très-pathétique.

La meilleure de toutes ces manieres, c'eſt la troiſieme,

troisieme qu'Euripide a suivie dans son Cresphonte, où Merope reconnoît son fils comme elle va le tuer : & dans son Iphigénie, où cette Princesse reconnoît son frere lorsqu'elle va le sacrifier : c'est ainsi que dans l'Hellé, Phryxus reconnoît sa mere sur le point de la livrer à ses ennemis.

On voit par-là, que peu de familles peuvent fournir de bons sujets de Tragédie : la raison de cela est que les premiers Poëtes, en cherchant des sujets, ne les ont pas tirés de leur Art, mais les ont empruntés de la fortune, dont ils ont suivi les caprices dans leurs imitations. Voilà pourquoi les Poëtes modernes sont forcés d'avoir recours à ces mêmes familles, dans lesquelles la fortune a permis que tous ces grands malheurs soient arrivés.

INCONNU, (l') *Comédie Héroïque, en cinq Actes, en Vers, avec un Prologue, & des Divertissemens, par Thomas Corneille & Visé,* 1675.

Les Fêtes Galantes qu'un Prince donna à une Dame, fournirent l'idée de cette piéce. Corneille trouva ces fêtes si ingénieuses, qu'en y mêlant une intrigue, il en composa cette Comédie qui a toujours été reprise avec succès. On y a ajouté un nouveau prologue & de nouveaux divertissemens, dont Dancour fit les paroles, & Gilliers la Musique. Le Prologue n'a pas été joué depuis; mais la Piéce pourra l'être encore souvent. C'est ce qu'on pouvoit imaginer de plus ingénieux pour une fête; le rôle de l'Inconnu intéressé jusqu'à la fin.

INCONNUE (l') ou L'ESPRIT FOLLET, *Comédie en cinq Actes, en Vers, par l'Abbé de Boisrobert,* 1646.

Dom Felix, Gentilhomme de Séville, arrivé depuis peu de jours à Madrid, est logé chez un de ses amis nommé Dom Rémond. Climéne, sœur de Dom Rémond, devient amoureuse de Dom Félix; & sans le lui faire savoir, lui inspire la même passion. Pour pouvoir entretenir son

amant, Climene lui donne des rendez-vous chez une de ses amies nommée Orante, qui aime Dom Rémond & qui en est aimée. Dans le moment que Dom Félix cause avec Climene, survient le Pere d'Orante. On fait cacher Dom Félix dans un cabinet: Dom Rémond arrive; & pour éviter le pere de sa Maîtresse, il veut entrer dans le cabinet, où est Dom Félix. Il ne reconnoît pas ce dernier; mais sa vûe excite sa jalousie; & il se retire fort piqué contre Orante. L'incognito de Climene dure jusqu'à la fin de la piéce, qui est terminée par l'aveu que cette fille fait de son amour pour Dom Félix, qui l'obtient pour sa femme; & Dom Rémond, guéri de ses soupçons jaloux, épouse Orante.

INCONSTANT, (l') ou les TROIS EPREUVES, *Comédie en* 3 *Actes, en Vers, par l'Abbé Pellegrin, aux Italiens,* 1727.

Dorimene, jeune veuve, qui a eu beaucoup à se plaindre de l'infidélité de son premier mari, voudroit s'assurer davantage du Caractere de Valere, qui la recherche, & qui n'est pas moins inconstant. Elle lui fait subir trois épreuves, dont aucune ne réussit; & chacun d'eux reste comme il est.

INDÉCIS (l') *Comédie en cinq Actes, en Vers, par M. Dufaut, aux François,* 1759.

Deux amis de l'indécis, l'un Marquis, l'autre Chevalier, concertent entr'eux les moyens de subjuguer Léonor & Araminthe. Le Comte, (ce Comte est l'Indécis,) doit épouser l'une de ces deux sœurs: mais il est incertain s'il doit aimer Araminthe ou Léonor. Il croit avoir adressé une lettre à cette derniére, & voudroit la retenir: son Valet le rassure en lui remettant cette lettre qui est sans adresse. Le Comte lui donne plusieurs ordres qu'il révoque aussi-tôt. le Baron, pere d'Araminte & de Léonor, le félicite sur son retour; mais il apprend qu'il n'est point parti. Le Comte apprend lui-même que la terre qu'il se proposoit d'acquérir depuis plusieurs mois, appartient depuis quatre jours au Baron. On l'avertit, que sa maison tombe en ruine; il ne la fait point réparer, parce qu'il est incertain s'il ne la fera point abbattre. Il est pressé de décider quelle sorte de voiture il fera faire; & ne peut se déterminer à prononcer. On lui signifie une sentence obtenue contre lui par défaut;

parce qu'il n'a pas pu se résoudre à poursuivre certain procès, ou à s'accommoder. On lui propose, par écrit, une charge de Président à Mortier; il fait réponse, déchire trois fois sa lettre. Il consulte Léonor & Araminte sur le choix qu'il doit faire, ou du rang de Colonel, ou de la charge de Président : les deux sœurs sont d'un avis contraire; & il est moins décidé que jamais. Bientôt le Marquis vient lui apprendre qu'il est Colonel; & son Régiment se trouve être celui que le Comte avoit en vue. Le Chevalier paroit en robe de Président; sa charge est encore la même que celle que le Comte devoit acheter. Celui-ci prie le Baron de fixer son incertitude. Il est prêt à choisir celle de ses deux filles qu'il voudra lui accorder; mais il apprend qu'il n'est plus temps; le Marquis & le Chevalier l'ont encore prévenu dans cette occasion. Le Baron avoit fait venir chez lui, depuis quelques jours, une personne nommée Emilie, à qui il laissoit ignorer son origine. Cette jeune personne est reconnue pour sa fille; & comme elle a du goût pour le Comte, & le Comte pour elle, sa main le dédommage de celle d'Araminte.

INDES DANSANTES, (les) Parodie des INDES GALANTES; en trois *Actes, en Vaudevilles*, par M. Favart, au *Théâtre Italien*, 1751.

Dans la premiere entrée, Emilie se détermine à découvrir au Bacha le feu qui la consume, & les regrets que lui cause la perte de son cher Valere; parce qu'Osman est un Turc débonnaire, qui ne se fâche de rien. Elle lui apprend comment elle a été séparée de lui, à l'instant où l'Hymen alloit les unir; & Osman reçoit très-bien la confidence. On entend les cris des Matelots; & l'on voit arriver un vaisseau battu de la tempête. Ceux qui composent l'équipage n'échappent à la fureur des flots, que pour tomber dans les fers du Bacha. Un d'eux est Valere; & sa reconnoissance se fait avec Emilie; mais lorsqu'elle lui apprend que le Bacha soupire pour elle, il se livre au désespoir, par la crainte qu'elle n'ait reçu le mouchoir. Il est heureusement rassuré; & il se fait encore une reconnoissance entre lui & Osman, à qui il a autrefois rendu des services en France.

Dans l'acte des Incas, Carlos ouvre la Scène avec

Pharis, à qui il reproche ſes préjugés, & qui ſe détermine enfin à ſe laiſſer enlever. Carlos part pour tout diſpoſer, & profite de la fête du Soleil, que l'on doit célébrer le même jour. Hueſcar-Inca vient apprendre à Pharis, que le Soleil veut la marier; mais cette propoſition eſt mal reçue. Il entre en fureur, veut l'emmener malgré elle; mais Carlos arrive, qui l'arrache à ſon Rival.

Dans l'Acte des fleurs, Fatime, Amante de Tacmas, en habit d'homme, s'eſt ainſi déguiſée, pour épier Atalide qu'elle ſoupçonne être ſa Rivale, mais qu'elle reconnoît enfin n'être point aimée. La Fête des fleurs commence. Un Jardinier s'approche, en danſant, d'un buiſſon de roſes pour en cueillir. Il en ſort un Serpent qui le pourſuit juſques ſur un arbre. Les Boſtangis aſſomment ce reptile. Ils veulent cueillir des fleurs; un orage s'élève, & ravage le jardin; ils tâchent de réparer le dommage; ils arroſent ce jardin; on voit naître une tige qui produit ſucceſſivement des fleurs, & enfin l'Amour qui les ranime. Elles ſortent des buiſſons, & deviennent autant de jeunes Odaliſques qui ont chacune à la main la fleur qu'elles caractériſent. L'Amour forme un bouquet, & le préſente à Tacmas, qui le reçoit & le donne à ſa Favorite.

INDES GALANTES, (les) *Opéra-Ballet, compoſé de trois Entrées & d'un Prologue, Paroles de Fuzelier, Muſique de Rameau*, 1735.

La premiere eſt intitulée le *Turc Généreux*, la ſeconde, les *Incas du Pérou*, & la troiſiéme, les *Fleurs*. Les Acteurs y ajouterent, en 1736, une quatriéme Entrée, ſous le titre des *Sauvages*.

Monteclair, Antagoniſte de Rameau, dont il décrioit la perſonne & les Ouvrages, ne put s'empêcher, à la ſortie d'une des repréſentations des *Indes Galantes*, d'aller lui témoigner le plaiſir qu'il avoit éprouvé à un paſſage de cet Opéra, qu'il lui cita. Rameau qui le voyoit auſſi mal-adroit dans ſa louange qu'il l'avoit été dans ſes critiques, lui dit : " l'endroit que vous louez eſt cependant contre les régles; car il y a trois quintes de ſuite, " ce qui, pour les Compoſiteurs bornés, eſt une faute grave que Monteclair avoit ſouvent reprochée à Rameau.

INDIENNE, (l') *Comédie en un Acte, mêlée d'Ariettes, par M. Framery, Musique de M. Cifolelli, au Théâtre Italien*, 1770.

Le grand Bramine est veuf d'une femme dont il n'étoit pas aimé; & une Indienne est veuve d'un mari qu'elle n'aimoit point. Ils sont condamnés, suivant l'usage du Pays, à périr dans les flâmes d'un bucher. Il y a cependant une Loi qui permet aux Bramines de se remarier, pourvu que ce soit à une veuve, & par là, de sauver deux victimes du feu. La jeune Indienne est fort de ce sentiment; mais le Bramine croit qu'il est de son honneur de montrer du courage, & de donner l'exemple. On lui parle de la jeune veuve; il désire de la voir, & sa vue ne tarde pas à lui faire souhaiter de vivre avec elle. Au moment où tout le Peuple est assemblé pour voir bruler le Bramine, il trompe la curiosité de la multitude, en choisissant la veuve pour sa femme.

INDISCRET, (l') *Comédie en un Acte, en Vers, par M. de Voltaire, au Théâtre François*, 1725.

On remarque dans cette petite Piéce, le Portrait brillant & naturel d'un petit-Maître de Cour. Ce n'est guères qu'une mignature, mais dont les traits sont ressemblans & faciles à distinguer.

INÈS DE CASTRO, *Tragédie tirée de l'Histoire de Portugal, par La Motte*, 1723.

On a tant écrit sur cette Piéce, que j'appuierai peu sur ses défauts. Le plus considérable est, sans doute, le silence de Dom Pedre & d'Inès sur leur mariage. Cet aveu qui vient trop tard, pouvoit leur épargner bien des malheurs; mais c'est à ce défaut même, que nous devons cette Tragédie, & toutes ses beautés.

INGRAT, (l') *Comédie en cinq Actes, en Vers, de Néricault-Destouches, au Théâtre François*, 1712.

Les caractères en sont soutenus; ceux du Vieillard & du Valet, parfaits; l'intrigue même est bien nouée & bien déliée; mais le premier Personnage n'est point théatral. Moliere avoit beaucoup risqué en mettant le Tartuffe sur la Scène; encore le vice de l'hypocrisie, sous

la main de ce grand Peintre, a-t-il des côtés susceptibles de ridicule & de comique ; au lieu que dans l'Ingrat on ne voit qu'une ame noire, dont le spectacle & le développement blessent les yeux & révoltent la nature. Lorsqu'on veut traiter de pareils sujets, il faut les présenter avec beaucoup d'adoucissemens. L'Ingrat auroit dû, je crois, animer la Piéce, & la dominer, pour ainsi dire, sans se montrer souvent. Ce précepte convient à la Comédie ainsi qu'à la Tragédie. Le Rôle de Géronte approche un peu trop de celui d'Orgon dans le *Tartuffe*. Au reste si l'Ingrat n'a pas extrêmement réussi, c'est moins la faute de l'Auteur, que celle du sujet. Il est des objets que les pinceaux des plus grands Maitres ne doivent & ne peuvent représenter.

INNOCENTE INFIDÉLITÉ, (l') *Tragi-Comédie en cinq Actes, en Vers, de Rotrou*, 1635.

C'est le triomphe de la fidélité d'un Sujet envers son Prince. Félismond, Roi d'Epire, conçoit une aversion mortelle pour la Reine, confie à Evandre l'ordre de la faire périr, & promet à Hermante, sa Maîtresse, d'ajouter au don de son cœur, celui de sa main & de sa Couronne. Le Confident conduit la Reine dans un Château isolé, & répand à la Cour la nouvelle de sa mort. Une bague enchantée avoit causé cette haine : Evandre arrache cette bague à Hermante ; le charme cesse ; le Roi pleure sincérement une mort dont il croit être l'auteur. La Reine reparoît, & trouve dans Félismond les remords les plus touchans, & l'amour le plus tendre. Le caractère d'Hermante, les Scènes trop multipliées où elle se trouve seule avec le Roi, déparent ce Drame très-peu comique ; mais où il y a d'assez bons Vers & quelques Scènes singulieres.

INNOCENTE SUPERCHERIE, (l') *Comédie en trois Actes, en Prose, mêlée d'Ariettes, par M. Laval, au Théatre Italien*, 1760.

Le vieux Concierge d'un Château, homme riche & veuf, est devenue Amoureux de Florette, jeune Villageoise, orpheline, qui a été élevée chez Monsieur & Madame Cadeau. Cette Florette aime Colin, fils du

Concierge, & en est aimée. D'un autre côté, le Seigneur du lieu, à qui le Concierge est redevable de sa fortune, veut le remarier à la veuve Thomas, sa Femme de confiance. Le Concierge qui ne se sent plus aucun goût pour Madame Thomas, & qui doit user de ménagement à l'égard de son Seigneur, veut faire ensorte que la coquetterie de cette veuve lui serve de prétexte à éluder son mariage avec elle. Pour remplir ce dessein, il propose à la jeune Florette de déguiser son sexe, & de passer pour un jeune garçon; elle y consent. Colin est fort intimidé de l'amour que son pere a pour elle; mais elle le rassure. Habillée en homme, le Concierge la présente à Madame Thomas qui en devient Amoureuse; & comme il n'y a point de chambre vuide dans le Château, elle propose de faire coucher cette Florette, qui a pris le nom de Finet, dans la chambre de Colin. Cette proposition ne plait point au Concierge, mais est fort du consentement de son fils. Le pere veut que ce Finet aille coucher au Donjon; à quoi Madame Thomas répond, qu'étant si haut, & dans un corps de Logis séparé, elle ne pourra pas s'en faire entendre quand elle en aura besoin. La contestation finie, Madame Thomas, seule avec Finet, lui fait l'amour, & lui donne une bourse de louis. Le Concierge revenu sur la Scène avec Finet, lui donne le contrat d'un Bien qu'il a acheté pour sa chere Florette, & qu'il lui avoit promis. Munie de ces deux présens, elle les montre à Colin, dont elle rassure la tendresse allarmée. Le Concierge a une affaire pressante qui l'appelle à Paris; & il veut y envoyer son fils à sa place. Colin s'en défend; & Florette modestement, s'offre à l'y suivre, ce que le pere refuse. Madame Thomas s'oppose aussi à ce départ; elle veut auparavant lui donner quelques leçons de politesse. Elle ajoute qu'elle a des droits sur lui; à ce mot, Finet lui rend la bourse qu'elle lui a donnée, en lui disant que c'est un bien mal acquis de sa part. Le Concierge triomphant, fait des reproches à la coquette Madame Thomas, & promet qu'il s'en plaindra à son Protecteur. Dans le même tems, Finet lui rend aussi à lui-même le contrat dont il lui a fait présent, ce qui donne la revanche à Madame Thomas. Florette alors ne se déguise plus; elle avoue qu'elle

aime Colin, & qu'elle ne s'eſt prêtée à l'innocente ſu-
percherie, que pour parvenir au bonheur de s'unir à
lui. Madame Thomas & le Concierge renouent leurs
premieres amours, font la paix & uniſſent les jeunes Gens.

INO ET MÉLICERTE, Tragédie de La Grange-Chan-
cel, 1713.

Mélicerte eſt un Prince charmant, un Héros à la fleur
de l'âge. L'amour qu'Euridice prend pour lui, eſt peut-
étre trop romaneſque ; l'expreſſion en eſt tendre & na-
turelle ; mais plus analogue au ton de la Comédie mo-
derne, qu'à celui de la Tragédie. Le caractére d'Atha-
mas eſt manqué ; celui de Clarigene eſt admirable. Ino
toujours tendrement affligée, ſuffiroit ſeule pour rendre
cette Piéce attendriſſante. Les Scénes de reconnoiſſance,
adroitement ménagées & heureuſement amenées, ſont
dignes des applaudiſſemens qu'elles ont reçus, & des
larmes qu'elles ont fait répandre.

IN-PROMPTU DE GARNISON, (l'.) Comédie en un Acte,
en Proſe, par un Anonyme, retouchée par Dancourt,
1692.

Clitandre, Officier François, aime & épouſe ſubite-
ment Angélique, jeune Flamande. Ce n'eſt, toutefois,
qu'après avoir obtenu le conſentement d'Araminte, Co-
quette ſurannée, & tante d'Angélique. Merlin, Valet
de Clitandre, déguiſé en Marquis, plaît à Araminte,
paroit prêt à l'épouſer, & l'oblige à conſentir au ma-
riage de ſa niéce, &c. Il y a dans cette Comédie un
Rôle d'Officier Eſpagnol, & quelques traits lancés con-
tre cette Nation, qui ne ſeroient aujourd'hui, ni ap-
plaudis, ni même tolérés.

IN-PROMPTU DE L'AMOUR, (l') Comédie en un Acte,
en Proſe, par M. de Moiſſy, au Théâtre Italien, 1759.

Une jeune Américaine, nommée Agathine, nouvel-
lement arrivée en France, inſpire de l'amour à Cliton,
frere de Béliſe, laquelle s'eſt chargée d'Agathine. Cli-
ton pour s'en faire aimer, ſe traveſtit en Jardinier, &
prend le nom de Lucas ; ſous ce déguiſement, il plaît
à Agathine, qui lui avoue naïvement ſon penchant. Cli-

on a formé le dessein de l'épouser ; mais il craint que cette jeune Américaine ne refuse sa main s'il se découvre à elle ; parce qu'elle voit que les époux riches ne s'aiment point en France ; ce qui lui donne une grande répugnance pour épouser un Homme riche. Cliton, pour détruire cette répugnance, imagine de faire venir des Acteurs de Paris, qui exécuteront une Scène entre l'Amour & la Sagesse, dont l'effet doit faire revenir Agathine de sa prévention. On fait croire à cette jeune fille, que l'Amour doit venir dans ce lieu, pour se justifier aux yeux de la Sagesse, de tous les torts qu'on lui impute. Elle se prête avec docilité à cette invention ; & après avoir écouté la justification de l'Amour, elle demande conseil à ce Dieu, sur le parti qu'elle doit prendre. Elle aime Lucas, dit-elle ; mais elle lui trouve une ame ambitieuse ; il veut devenir riche ; & elle craint que leur amour ne puisse subsister avec les richesses. L'Amour la rassure, & lui dit qu'il veut faire leur fortune ; qu'elle peut l'accepter de lui sans crainte, & que la tendresse de Cliton n'y perdra rien. Agathine se rend ; elle donne sa main à Lucas, qu'elle reconnoît ensuite pour Cliton.

IN PROMPTU DE LA FOLIE, (l') *Comédie composée d'un Prologue & de deux Comédies d'un Acte, en Prose, par le Grand, au Théâtre François*, 1725.

Dans un long Prologue, l'Auteur s'offre de faire agréer une idée qu'il dit venir de la folie, & qu'il remplit par deux petits Drames intitulés, les *nouveaux Débarqués*, & la *Françoise Italienne*.

Dans l'un, deux Provinciaux, le Pere & le fils, arrivent à Paris, & tombent entre les mains d'un homme d'intrigue, qui les dupe. Ces sortes d'originaux, si communs au Théâtre depuis M. de Pourceaugnac, plaisent toujours par leurs ridicules. Ces deux bénêts deviennent amoureux de la même personne, & sont rivaux sans le savoir ; circonstances que met à profit le fripon qui les trompe. On découvre à la fin, qu'ils avoient eux-mêmes dans leur pays, usurpé le bien d'une pauvre orpheline, qui se trouve être la Soubrette ; l'argent qu'on leur a volé, se retient à titre de restitution.

La seconde piéce est une de ces intrigues, où une Sui-

vante & un Valet rompent un mariage arrêté, & sur le point d'être conclu. Tout cela, comme on voit, n'est pas neuf sur la scène. Une Françoise, qu'on fait passer pour une Italienne, donne le titre à l'ouvrage, où il y a quelques scènes assez Comiques.

IN-PROMPTU des Acteurs, (l') Comédie en un Acte, en Vers libres, avec un Divertissement, par Pannard & Sticotti, au Théâtre Italien, 1754.

Une Actrice ouvre la scène, & expose ainsi le sujet de la piéce.

Sçachant que le public ne va qu'aux nouveautés,
 Et n'ayant rien pour l'ouverture,
 Dans cette triste conjoncture,
La plupart des Acteurs étoient déconcertés;
 Je leurs dis : amis, écoutez;
Un projet singulier que j'ai dans la cervelle,
Pourra vous tenir lieu d'une Pièce nouvelle;
Mais pour l'executer, il faut des gens hardis;
 Voici le fait : je suis d'avis
Que chacun d'entre-nous, au gré de son envie,
 Donnant l'essor à son génie,
 Fasse une scène, à l'In-promptu :
De maniere que l'une à l'autre réunie,
Forme un Acte, à peu-près, sous le nom d'Ambigu.

IN-PROMPTU DE SURENE, (l') Comédie-Ballet en un Acte, en Prose, avec un Prologue, en Vers, & un Divertissement, par Dancourt, aux François, 1713.

Cette piéce doit son titre au Village où elle fut d'abord représentée. Le Duc de Baviere y assista, & étoit l'objet de la fête. Cette Comédie tient de plusieurs genres; il est assez singulier d'y voir Bachus, l'Amour, Silène & la Folie figurer avec nos Villageois, qui les connoissent tous par leurs noms.

Cet impromptu est suivi de ceux de Livry & de Sceaux. Ces sortes de fêtes n'ont guères d'autre mérite, que l'à-propos. Elles doivent tout leur prix à la circonstance qui les fait naître; & ce prix passe avec elles.

INQUIET, (l') Comédie en un Acte, de Fagan, au Théâtre François, 1737.

Timante, que tout rend perplexe, est aimé de Lucile,

jeune veuve, qui confent même à l'époufer; mais il craint de l'avoir offenfée par un mot dit fans intention, & qu'elle ne peut s'appliquer Il charge Damis, fon ami intime, de l'excufer auprès d'elle: bien-tôt il s'y rend lui-même, s'excufe mal, & craint d'avoir fait une faute nouvelle en fe juftifiant. Il donne une boîte d'or à une Soubrette, & a peur qu'elle ne fe tienne pour offenfée. Il ne peut fe croire aimé, parce que Lucile ne lui a point dit en termes exprès, » Timante, je vous aime ». Il folicite vivement cet aveu ; & prêt à l'obtenir, il fe perfuade qu'une femme qui aime réellement, n'a point affez de préfenced'efprit, pour entrer dans ces détails.

INTÉRÊT. C'eft ce qui attache, qui excite la curiofité, foutient l'attention, & produit dans l'ame les différens mouvemens qui l'agitent, la crainte, l'efpérance, l'horreur, la joie, le mépris, l'indignation, le trouble, la haine, l'amour, l'admiration, &c.

Des fources de l'Intérêt Théâtral.

L'Intérêt, dans un Ouvrage de Théâtre, naît du fujet, des caractères, des incidens, des fituations, de leur enchaînement, de leur vraifemblance, du ftyle, & de la réunion de toutes ces parties. Si l'une manque, l'intérêt ceffe ou diminue. Imaginez les fituations les plus pathétiques ; fi elles font mal amenées, vous n'intérefferez pas. Conduifez votre Poëme avec tout l'art imaginable ; fi les fituations en font froides, vous n'intérefferez pas. Sachez trouver des fituations & les enchaîner ; fi vous manquez du ftyle qui convient à chaque chofe, vous n'intérefferez pas. Sachez trouver des fituations, les lier, les colorer ; fi la vraifemblance n'eft pas dans le tout, vous n'intérefferez

pas. Or, vous ne serez vraisemblant, qu'en vous conformant à l'ordre général des choses, lorsqu'il se plaît à combiner des incidens extraordinaires. Si vous vous en tenez à la peinture de la nature commune, gardez par-tout la même proportion qui y regne.

Observations sur l'Intérêt propre à la Tragédie.

Une Piéce de Théâtre est une expérience sur le cœur humain. Tout Personnage principal doit inspirer un dégré d'intérêt ; c'est une des régles inviolables. Elles sont toutes fondées sur la nature. Tout Acteur qui n'est pas nécessaire, gâte les plus grandes beautés. Il faut, autant qu'on le peut, fixer toujours l'attention sur les grands objets, & parler peu des petits, mais avec dignité. Préparez quand vous voulez toucher. N'interrompez jamais les assauts que vous livrez au cœur. Les plus beaux sentimens n'attendrissent jamais quand ils ne sont pas amenés, préparés par une situation pressante, par quelque coup de Théâtre, par quelque chose de vif & d'animé. Il faut toujours, jusqu'à la fin, de l'inquiétude & de l'incertitude au Théâtre. Je remarquerai que toutes les fois qu'on céde ce qu'on aime, ce sacrifice ne peut faire aucun effet, à moins qu'il ne coûte beaucoup ; ce sont ces combats du cœur, qui forment les grands intérêts : de simples arrangemens de mariage ne sont jamais tragiques, à moins que dans ces arrangemens même il n'y ait un péril évident, & quelque chose de funeste. Le grand art de la Tragédie est que le cœur soit toujours frappé des mêmes coups, & que des idées étrangeres n'affoi-

blissent pas le sentiment dominant. Par-tout où il n'y a ni crainte, ni espérance, ni combats du cœur, ni fortune attendrissante, il n'y a point de Tragédie. C'est une loi du Théâtre qui ne souffre guères d'exceptions ; ne commettez jamais de grands crimes, que quand de grandes passions en diminueront l'atrocité, & vous attireront même quelque compassion des Spectateurs. Cléopatre, à la vérité, dans la Tragédie de Rodogune, ne s'attire nulle compassion : mais songez que si elle n'étoit pas possédée de la passion forcénée de régner, on ne la pourroit pas souffrir, & que si elle n'étoit pas punie, la Piéce ne pourroit être jouée. C'est une régle puisée dans la Nature, qu'il ne faut point parler d'amour quand on vient de commettre un crime horrible, moins par amour que par ambition. Comment le froid amour d'un scélérat pourroit-il produire quelque intérêt ? Que le forcéné Ladislas, emporté par sa passion, teint du sang de son rival, se jette aux pieds de sa Maîtresse, on est ému d'horreur & de pitié. Oreste fait un effet admirable dans Andromaque, quand il paroît devant Hermione, qui l'a forcé d'assassiner Pyrrhus. Point de grands crimes, sans de grandes passions qui fassent pleurer pour le criminel même. C'est là la vraie Tragédie. Le plus capital de tous les défauts dans la Tragédie, est de faire commettre de ces crimes qui révoltent la nature, sans donner au criminel des remords aussi grands que son attentat, sans agiter son ame par des combats touchans & terribles, comme on l'a déja insinué.

L'importance de l'action de la Tragédie se tire de la dignité des personnes, & de la grandeur de leurs Intérêts.

Quand les actions sont de telle nature, que, sans rien perdre de leur beauté, elles pourroient se passer entre des personnes peu considérables, les noms des Princes & des Rois ne sont qu'une parure étrangere, que l'on donne aux sujets; mais cette parure, toute étrangere qu'elle est, est nécessaire. Si Ariane n'étoit qu'une bourgeoise trahie par son Amant & par sa sœur, la Piéce qui porte son nom, ne laisseroit pas de subsister toute entiere; mais cette Piéce si agréable y perdroit un grand ornement. Il faut qu'Ariane soit Princesse; tant nous sommes destinés à être toujours éblouis par les titres. Les Horaces & les Curiaces ne sont que des Particuliers, de simples Citoyens de deux petites Villes; mais la fortune de deux Etats est attachée à ces Particuliers; l'une de ces deux petites Villes a un grand nom, & porte toujours dans l'esprit une grande idée: il n'en faut pas davantage pour ennoblir les Horaces & les Curiaces. Les grands Intérêts se réduisent à être en péril de perdre la vie, ou l'honneur, ou la liberté, ou un Trône, ou son ami, ou sa Maîtresse. On demande ordinairement, si la mort de quelqu'un des Personnages est nécessaire dans la Tragédie. Une mort est, à la vérité, un événement important; mais souvent il sert plus à la facilité du dénouement qu'à l'importance de l'action; & le péril de mort n'y sert pas quelquefois davantage. Ce qui rend Rodrigue si digne d'attention, est-ce le péril qu'il court en combattant le Comte, les Maures ou Don Sanche? Nullement; c'est la nécessité où il est de perdre l'honneur ou sa Maîtresse; c'est la difficulté d'obtenir sa grace de Chimene, dont il a tué le pere. Les grands in-

térêts font tout ce qui remue fortement les hommes ; & il y a des momens où la vie n'est pas leur plus grande passion. Il semble que les grands Intérêts se peuvent partager en deux espéces ; les uns plus nobles, tels que l'acquisition ou la conservation d'un Trône, un devoir indispensable, une vengeance, &c. Les autres, plus touchans, tels que l'amitié. L'une ou l'autre de ces deux sortes d'Intérêts donne son caractère aux Tragédies où elle domine. Naturellement le noble doit l'emporter sur le touchant ; & Nicomède, qui est tout noble, est d'un ordre supérieur à Bérénice, qui est toute touchante. Mais ce qui est incontestablement au-dessus de tout le reste, c'est le noble & le touchant réunis ensemble. Le seul secret qu'il y ait pour cela, est de mettre l'amour en opposition avec le devoir, l'ambition, la gloire ; de sorte qu'il les combatte avec force, & en soit à la fin surmonté. Alors ces actions sont véritablement importantes, par la grandeur des intérêts opposés.

Les Piéces sont en même tems touchantes par les combats de l'Amour, & nobles par sa défaite. Pour la grandeur d'une action, voici les idées que je m'en suis faites. Je pense qu'elle doit se mesurer à l'importance des sacrifices & à la force des motifs qui engagent à les faire. On croiroit d'abord que le courage seroit d'autant plus digne d'admiration, qu'il se résout à un plus grand mal pour un plus petit avantage : mais il n'en est pas ainsi. Nous voulons de l'ordre & de la raison par-tout, quand nous sommes hors d'intérêt ; le courage ne nous paroîtroit qu'aveuglement & folie, s'il n'étoit appuyé sur des raisons proportionnées à ce qu'il

souffre ou à ce qu'il ose. Ainsi les Héros qui s'immolent pour leur Patrie, sont sûrs de notre admiration, parce que, au jugement de la raison, le bonheur de tout un peuple est préférable à celui d'un homme, & que rien n'est plus grand que de pouvoir porter ce jugement contre soi-même, & agir en conséquence ; ainsi le courage des ambitieux nous en impose, parce que, au jugement de l'orgueil humain, l'éclat du commandement n'est pas trop acheté par les plus grands périls. Nous allons même jusqu'à trouver de la grandeur dans ce que la vengeance fait entreprendre, parce que, d'un côté, le préjugé attachant l'honneur à ne pas souffrir d'outrages, & de l'autre, la raison faisant préférer l'honneur à la vie, nous jugeons qu'il est d'une ame forte d'écouter, au péril de ses jours, un juste ressentiment.

Les vengeances, sans danger & sans justice apparente, ne nous laissent voir que la bassesse & la perfidie. Si quelquefois les Amans obtiennent nos suffrages, par ce qu'ils tentent d'héroïque pour une Maîtresse, c'est quand ils regardent, & que nous regardons, avec eux, leurs entreprises comme des devoirs. Ils se sentent liés par la foi des sermens ; ils se reprocheroient, en osant moins, une espece de parjure ; & ils nous paroissent alors autant animés par la vertu, que par la passion même ; ils deviennent des Héros par leur objet : si au contraire ils ne sont entraînés que par l'ivresse de la passion, ils ne nous paroissent alors que des furieux, plus dignes de nos larmes que de notre estime ; & loin qu'ils nous élevent le courage, ils ne nous attendrissent que parce que nous sommes foibles comme eux.

Unités

§. *Unités d'Intérêt.*

J'hazarderai ici un paradoxe ; c'est qu'entre les premieres régles du Théâtre, on a presque oublié la plus importante. On ne traite d'ordinaire que des trois unités, de tems, de lieu & d'actions ; & j'y en ajouterois une quatrieme, sans laquelle les trois autres sont inutiles, & qui toute seule pourroit encore produire un grand effet ; c'est l'unité d'Intérêt, qui est la vraie source de l'émotion continue ; au lieu que les trois autres conditions, exactement remplies, ne sauveroient pas un Ouvrage de la langueur.

On peut ajouter aux réflexions ci-dessus, que pour produire l'intérêt nécessaire à la Tragédie, les moyens les plus propres sont premierement de choisir un Héros, dont le sort puisse nous attendrir & nous toucher. Pour cela, il ne faut pas choisir un homme vicieux, & scélérat tout-à-fait. Ses prospérités nous causeroient de l'indignation, & ses malheurs n'exciteroient en nous aucune compassion. Il faut donc le choisir bon, ayant de la vertu, mais sujet aux foiblesses attachées à la nature humaine, & soumis au pouvoir & à la tyrannie des passions, comme les autres hommes Il faut qu'il ne mérite pas d'être aussi malheureux qu'il l'est, ou que ses malheurs soient la punition de ses fautes. S'il tombe dans quelques grands crimes, il faut que ce soit involontairement, qu'il y soit poussé par la violence de sa passion, ou par la force des mauvais conseils, & que nous puissions le plaindre, quoique coupable.

Secondement, c'est de lui faire éprouver ces grands combats, qui déchirent le cœur en le ba-

lançant entre deux Intérêts opposés, & dont le sacrifice lui est également coûteux. Rien de si attachant pour le Spectateur que ces sortes de situations. Il se met à la place du Héros, & éprouve les mêmes déchiremens. C'est de le mettre dans de grands périls, qui nous fassent trembler pour lui. Voilà ce qui allarme, ce qui attache : ce n'est pas le meurtre qui touche, c'est l'intérêt qu'on prend au malheureux qui le commet, ou à celui qui en est l'objet, & quelquefois à tous les deux ensemble. Troisiémement, c'est de tenir le fil du dénouement soigneusement caché jusqu'à la fin. L'intérêt ne peut se soutenir que par l'incertitude de ce qui doit arriver, & il s'augmente par le désir & l'impatience qu'on a de l'apprendre. L'art est de faire toujours croître l'intérêt. Mais la premiere régle, c'est de choisir un sujet, une action déja capable d'intéresser par elle-même, & propre à fournir de grands mouvemens, de belles situations, de grands sentimens, &c. Un Poëte, dit M. Dubos, qui traite un sujet sans Intérêt, n'en peut vaincre la stérilité. Il ne peut jetter du pathétique dans l'action qu'il imite, qu'en deux manieres ; ou bien il embellit cette action par des épisodes, ou bien il change les principales circonstances de cette action. S'il prend le premier parti, l'Intérêt qu'on prend à ces épisodes ne sert qu'à mieux faire sentir la froideur de l'action principale, & il a mal rempli son titre. Si le Poëte change les principales circonstances de l'action, que l'on suppose être un événement connu, son Poëme cesse d'être vraisemblable.

De l'Intérêt propre à la Comédie.

Il faut attacher dans la Comédie, comme dans la Tragédie; ce qui ne peut se faire que par l'Intérêt. Mais il n'est pas le même que dans la Tragédie. Là c'est le cœur tout seul qu'il faut intéresser, toucher, émouvoir, attendrir. Dans la Comédie, c'est l'esprit, pour ainsi dire, seul, qu'il faut attacher & amuser, ce qui est peut-être plus difficile encore, à cause de sa légéreté & de son inconstance. Pour fixer son attention, on se sert d'ordinaire d'une petite intrigue, qui est communément un mariage : mais ce n'est point assez, il faut encore le réveiller sans cesse, & l'attacher par des traits piquans, des Scènes vives, des peintures, des incidens nouveaux. L'intrigue est souvent ce qui l'intéresse le moins.

INTERLUDE. *Voyez ci-après* INTERMEDE.

INTERMEDE. Ce qu'on donne en spectacle entre les Actes d'une Piéce de Théâtre, pour amuser le peuple, tandis que les Acteurs reprennent haleine, ou changent d'habits, ou pour donner le loisir de changer de décorations. Dans l'ancienne Tragédie, le Chœur chantoit dans les Intermèdes, pour marquer les intervalles entre les Actes. Les Intermèdes consistent, pour l'ordinaire, chez nous, en Chansons, Danses, Ballets, Chœurs de Musique, &c. Aristote & Horace donnent, pour régle, de chanter pendant ces Intermèdes, des Chansons qui soient tirées du sujet principal ; mais dès qu'on eût ôté les Chœurs, on introduisit les Mimes, les Danseurs, &c. pour amuser les Spec-

tateurs. En France, on y a substitué une symphonie de violons, & d'autres instrumens.

L'Auteur du Spectacle des Beaux-Arts (M. Lacombe) fait une observation bien judicieuse au sujet des Intermèdes qui coupent les Actes de nos Tragédies. Hé! n'est-il pas ridicule, dit-il, que nos Tragédies, comme cela a été déja observé, soient coupées & suspendues par des Sonates de Musique instrumentale, & que le Spectateur, qui est supposé occupé par les plus grands Intérêts, ou ému par les plus vives passions, tombe dans un calme soudain, & fasse ainsi diversion avec le pathétique de la Scène, pour s'amuser d'un menuet ou d'une gavotte? Rien de plus propre en effet à faire revenir l'esprit du trouble où il étoit. Ces sortes d'Intermèdes nuisent, peut-être plus qu'on ne pense, aux succès de nos Tragédies. A chaque Acte l'Auteur est, pour ainsi dire, obligé de retravailler sur de nouveaux frais, pour faire illusion & pour toucher.

INTERROGATION. Figure de style, très-propre à peindre les divers mouvemens du cœur, & à les rendre plus pathétiques. Elle consiste dans les fréquentes Interrogations qu'on se fait à soi même, ou aux autres. Elle se fait souvent par exclamation, & n'en devient que plus vive & plus animée. Cette figure est du plus grand usage au Théâtre. Voyez Mithridate quand il dit :

Elle me quitte! Et moi, dans un lâche silence,
Je semble de sa fuite approuver l'insolence :
Peu s'en faut que mon cœur, penchant de son côté,
Ne me condamne encor de trop de cruauté.
Qui suis-je? Est-ce Monime? Et suis-je Mithridate?

Voyez Roxane dans Bajazet, quand elle dit :

De tout ce que je vois que faut-il que je pense ?
Tous deux à me tromper sont-ils d'intelligence !
Pourquoi ce changement, ce discours, ce départ ?
N'ai-je pas même, entr'eux, surpris quelque regard ?
Bajazet interdit ! Atalide étonnée !
O Ciel ! à cet affront m'auriez-vous condamnée ?
De mon aveugle amour seroit-ce là les fruits ?
Tant de jours douloureux, tant d'inquiettes nuits !
Mes brigues, mes complots, ma trahison fatale !
N'aurois-je tout tenté que pour une rivale ?

Voyez encore Phédre quand elle s'écrie :

Que fais-je ? Où ma raison se va-t-elle égarer ?
Moi jalouse ? Et Thésée est celui que j'implore !
Mon époux est vivant ? Et moi je brûle encore ?
Pour qui ? Quel est le cœur où prétendent mes vœux ?
Chaque mot, sur mon front, fait dresser mes cheveux.

INTRIGUE. Assemblage de plusieurs événemens, ou circonstances qui se rencontrent dans une affaire, & qui embarrassent ceux qui y sont intéressés. Ce mot vient du Latin *intricare*. L'intrigue est la partie la plus essentielle pour entretenir l'attention & soutenir l'intérêt de curiosité. Elle est le nœud ou la conduite d'une Piéce Dramatique, ou d'un Roman, c'est-à-dire, le plus haut point d'embarras où se trouvent les principaux Personnages, par l'artifice ou la fourberie de certaines personnes, & par la rencontre de plusieurs événemens fortuits qu'ils ne peuvent débrouiller. Il y a toujours deux desseins dans la Tragédie, la Comédie ou le Poëme Epique. Le premier & le prin-

cipal est celui du Héros: le second comprend tous les desseins de ceux qui s'opposent à ses prétentions. Ces causes opposées produisent aussi des effets opposés, savoir, les efforts du Héros pour l'exécution de son dessein, & les efforts de ceux qui lui sont contraires. Comme ces causes & ces desseins sont le commencement de l'action, de même ces efforts contraires en sont le milieu, & forment une difficulté & un nœud qui fait la plus grande partie du Poëme: elle dure autant de tems que l'esprit du Lecteur est suspendu sur l'événement de ces effets contraires. La solution ou dénouement commence, lorsque l'on commence à voir cette difficulté levée & les doutes éclaircis. Homere & Virgile ont divisé en deux, chacun de leurs trois Poëmes, & ils ont mis un nœud & un dénouement particulier en chaque partie. La premiere partie de l'Iliade est la colere d'Achille, qui veut se venger d'Agamemnon par le moyen d'Hector & des Troyens. Le nœud comprend le combat de trois jours qui se donne en l'absence d'Achille, & consiste d'une part, dans la résistance d'Agamemnon & des Grecs; & de l'autre, dans l'humeur vindicative & inexorable d'Achille, qui ne lui permet pas de se réconcilier. Les pertes des Grecs & le désespoir d'Agamemnon disposent au dénouement, par la satisfaction qui en revient au Héros irrité. La mort de Patrocle, jointe aux offres d'Agamemnon, qui seules avoient été sans effet, levent cette difficulté, & font le dénouement de la premiere Partie. Cette même mort est aussi le commencement de la seconde Partie, puisqu'elle fait prendre à Achille le dessein de se

venger d'Hector ; mais ce Héros s'oppose à ce dessein, & cela forme la seconde Intrigue, qui comprend le combat du dernier jour. Virgile a fait dans son Poëme le même partage qu'Homere. La premiere Partie est le voyage & l'arrivée d'Enée en Italie ; la seconde est son établissement. L'opposition qu'il essuie de la part de Junon dans ces deux entreprises, est le nœud général de l'action entiere. Quant au choix du nœud & à la maniere d'en faire le dénouement, il est certain qu'ils devoient naître naturellement du fond & du sujet du Poëme. Le P. Lebossu donne trois manieres de former le nœud d'un Poëme ; la premiere est celle dont nous venons de parler ; la seconde est prise de la Fable & du dessein du Poëte ; la troisieme consiste à former le nœud, de telle sorte que le dénouement en soit une suite naturelle. Dans le Poëme Dramatique, l'Intrigue consiste à jetter les Spectateurs dans l'incertitude sur le sort qu'auront les principaux Personnages introduits dans la Scène ; mais pour cela, elle doit être naturelle, vraisemblable, & prise, autant qu'il se peut, dans le fond même du sujet. 1°. Elle doit être naturelle & vraisemblable ; car une Intrigue forcée ou trop compliquée, au lieu de produire dans l'esprit ce trouble qu'exige l'action théâtrale, n'y porte au contraire que la confusion & l'obscurité, & ce qui arrive immanquablement, lorsque le Poëte multiplie trop les incidens ; car ce n'est pas tant le surprenant & le merveilleux qu'on doit chercher dans ces occasions, que le vraisemblable ; or rien n'est plus éloigné de la vraisemblance, que d'accumuler dans une action, dont la

durée n'est tout au plus supposée que de vingt-quatre heures, une foule d'actions qui pourroient à peine se passer en une semaine ou un mois. Dans la chaleur de la représentation, ces surprises multipliées plaisent pour un moment ; mais à la discussion on sent qu'elles accablent l'esprit, & qu'au fond le Poëte ne les a imaginées que faute de trouver dans son génie les ressources propres à soutenir l'action de sa Piéce par le fond même de sa Fable. De-là tant de reconnoissances, de déguisemens, de suppositions d'état dans les Tragédies de quelques Modernes, dont on ne suit les Piéces qu'avec une extrême contention d'esprit : le Poëte Dramatique doit, à la vérité, conduire son Spectateur à la pitié par la terreur, & réciproquement à la terreur par la pitié. Il est également vrai que c'est par les larmes, par l'incertitude, par l'espérance, par la crainte, par les surprises & par l'horreur, qu'il doit le mener jusqu'à la catastrophe ; mais tout cela n'exige pas une intrigue pénible & compliquée. Corneille & Racine, par exemple, prodiguent-ils à tout propos les incidens, les reconnoissances & les autres machines de cette nature, pour former leur intrigue ? L'action de Phédre marche sans interruption, & roule sur le même intérêt, mais infiniment simple, jusqu'au troisieme Acte, où l'on apprend le retour de Thésée. La présence de ce Prince, & la priere qu'il fait à Neptune, forment tout le nœud, & tiennent les esprits en suspens. Il n'en faut pas davantage pour exciter l'horreur pour Phédre, la crainte pour Hipolyte, & ce trouble inquiétant dont tous les cœurs sont agités dans l'impatience

de découvrir ce qui doit arriver. Dans Athalie, le secret du Grand-Prêtre sur le dessein qu'il a formé de proclamer Joas Roi de Judas, l'empressement d'Athalie à demander qu'on lui livre cet enfant inconnu, conduisent & arrêtent comme par dégrés l'action principale, sans qu'il soit besoin de recourir à l'extraordinaire & au merveilleux. On verra de même dans Cinna, dans Rodogune, & dans toutes les meilleures Piéces de Corneille, que l'Intrigue est aussi simple dans son principe, que féconde dans ses suites. 2°. Elle doit naître du fond du sujet autant qu'il se peut ; car lorsque la Fable ou le morceau d'histoire que l'on traite, fournit naturellement les incidens & les obstacles qui doivent contraster avec l'action principale, qu'est-il besoin de recourir à des épisodes qui ne font que la compliquer, ou partager & refroidir l'intérêt ? Observez que le Poëte Dramatique, qui s'engage à mener deux Intrigues à la fois, s'impose la nécessité de les dénouer dans le même instant. Sans cela, si la premiere qui s'acheve est la principale, celle qui reste n'est plus supportable. Si au contraire l'Intrigue épisodique abandonne la principale, autre inconvénient. Des Personnages disparoissent tout à coup, ou se rencontrent sans raison ; ce qui mutile & refroidit l'Ouvrage.

INTRIGUE DES FILOUX, (l') *Comédie en cinq Actes, en Vers, par l'Etoile,* 1647.

Trois filoux veulent voler une veuve, qui passe pour avoir de l'argent, & qui occupe seule une maison avec sa fille, qu'elle a promise à un Aventurier. La fille ne veut point consentir à la volonté de sa mere, attendu qu'elle aime un Officier depuis assez long-temps. Cet

Officier se trouve dans la maison au moment que les trois filoux viennent pour y voler les meilleurs effets. La Veuve, pour payer à l'Officier le service qu'il vient de lui rendre, lui accorde sa fille en mariage ; elle consent d'autant plus aisément à cette union, qu'elle apprend que celui dont elle avoit fait choix pour son gendre, vient d'être arrêté pour avoir fabriqué de la fausse monnoie.

INTRIGUES DE LA LOTERIE, (les) *Comédie en Vers, par Visé*, 1670.

Céliane a fait une Loterie qui doit être tirée le soir même. Cela attire un grand nombre de personnes, qui entrent, sortent, & reviennent, sans qu'on comprenne bien leur dessein. Valere, amant de Clarice & de Mélisse, la premiere, fille, & l'autre, niéce de Céliane, & Cléronte, amant de Mélisse & de Clarice, profitent de cette occasion, pour voir leurs Maîtresses, & se déterminer sur le choix. Clidamis, plus heureux qu'eux, se fait introduire hardiment par une intrigante, & gagne le cœur de Clarice, dont il est amoureux. Les deux autres amans se consolent par l'espérance que la fortune les favorisera dans la nouvelle Loterie qu'on leur vient d'annoncer.

IPHIGÉNIE, *Tragédie de Racine*, 1674.

Racine n'avoit pu se dispenser de suivre Euripide ; mais en avouant qu'il lui est redevable des plus grandes beautés de la piéce, il s'est réservé l'honneur de le surpasser par la noblesse des sentimens & de l'expression. Quels ressorts puissants causent les embarras d'Agamemnon, les inquiétudes de Clitemnestre, leur douleur poussée jusqu'à l'excès ! Achilles intéresse également, soit qu'il se livre à son amour, soit qu'il suive les sentimens que la gloire lui inspire. Le Poëte pouvoit même ne pas le rendre amoureux ; mais il manioit cette passion en maître, de quelque maniere qu'il voulût la peindre :

IPHIGÉNIE, *Tragédie de le Clerc & de Coras*, 1675.

Cette piéce seroit peu connue, sans cette Epigramme de Racine :

Entre le Clerc, & son ami Coras,
Tous deux Auteurs rimant de compagnie,

N'a pas long-temps s'ourdirent grands débats
Sur le propos de leur Iphigénie.
Coras lui dit, la piéce est de mon crû :
Le Clerc répond : elle mienne & non vôtre :
Mais aussi-tôt que l'ouvrage eût paru,
Plus n'ont voulu l'avoir fait l'un ni l'autre.

IPHIGÉNIE EN TAURIDE, *Tragédie-Opéra, par Duché & Danchet, Musique de Desmarets & Campra,* 1704.

Electre, sœur d'Oreste & d'Iphigénie, & Amante de Pylade, arrive en Tauride avec son frere & son Amant. Thoas en devient amoureux, & promet la vie à Pylade & à Oreste, si elle veut répondre à son amour. Il n'ignore cependant pas qu'un Oracle a prononcé contre lui l'Arrêt de mort, s'il laisse vivre ces deux Grecs; mais sa passion l'emporte sur la crainte de mourir. D'un autre côté, la vûe d'Oreste fait sur le cœur d'Iphigénie une impression vive & tendre, qu'elle prend d'abord pour de l'amour.

Thoas n'éprouve de la part d'Electre, que des mépris qui l'irritent. Il veut bien remettre encore une fois, dans les mains de cette Grecque captive, le sort des deux Etrangers; ils vivront, si elle consent de régner avec lui; ils mourront si elle le refuse. Cette alternative la jette dans le plus cruel embarras. Elle ne peut sauver son frere sans manquer à la fidélité qu'elle doit à son Amant; & elle les perd l'un & l'autre, & se perd avec eux, si elle reste fidéle à Pylade. Electre feint de vouloir épouser le tyran, résolue de se donner la mort, quand elle aura procuré la liberé à son frere & à son Amant. Oreste, qui ne pénétre pas ce dessein, refuse la vie qu'on lui accorde, plutôt que de la devoir à un Hymen qu'il déteste. Ce mépris de la mort joint aux paroles de l'Oracle qui menace les jours de Thoas, rend à ce Prince ses premieres inquiétudes. Il craint également de hasarder sa vie & son Empire ou de renoncer à son amour. Dans cette irrésolution il invoque les Dieux de la mer. A ses yeux l'Océan paroît au milieu des flots, & lui annonce une mort funeste, pour peu qu'il néglige les desseins de ses ennemis. Ces paroles animent le courage de Thoas; la mort des cap-

tifs Grecs est résolue pour le jour même ; & Iphigénie a ordre de se tenir prête pour le sacrifice. Celle-ci aime mieux mourir que de se prêter à cette cruauté ; & pour prix de ce service, elle engage Oreste par un serment de porter de ses nouvelles dans sa patrie. C'est le moment de la reconnoissance d'Oreste & d'Iphigénie. Oreste la quitte pour aller enlever la Statue de Diane, après être convenus ensemble des moyens & du tems de leur départ. Thoas, qui en est instruit, veut en vain s'opposer à leur fuite : la Déesse protége les Grecs ; & le Tyran meurt dans le combat. Diane vient elle même annoncer sa défaite; on célebre l'Hymen d'Electre & de Pylade. Oreste est délivré de ses Furies ; & le vaisseau se dispose à partir pour Argos.

Les Auteurs de cet Opéra ont sagement omis le combat d'amitié entre Oreste & Pylade. La Poësie Lyrique se seroit prêtée difficilement à cette espéce de plaidoyer. La reconnoissance du frere & de la sœur est une des plus belles, des mieux préparées & des plus touchantes qu'il y ait au Théâtre. J'en excepte celle qui est rapportée dans la Poëtique d'Aristote, & dont aucun de nos Auteurs Dramatiques n'a fait usage. Lorsqu'Iphigénie, armée du couteau sacré, a le bras levé pour immoler son frere, qu'elle ne connoit point. « Hélas ! dit Oreste en regardant Pylade, c'est ainsi que ma sœur Iphigénie a perdu la vie en Aulide. » Ces paroles font tomber le couteau des mains de la Prêtresse ; & cette situation frappante, dont il est étonnant qu'on n'ait pas sçu profiter, produit le plus grand effet sur le cœur des Spectateurs.

IPHIGÉNIE EN TAURIDE, Tragédie de *Guimond de la Touche*, 1757.

Iphigénie raconte à sa Confidente un songe dans lequel, transportée à Argos, après plusieurs phénomenes effrayans, elle a vu sortir d'un tombeau un jeune homme qu'on la forçoit de sacrifier à Diane : présage qu'Oreste ne vit plus, & nouveau motif pour gémir sur sa qualité de Prêtresse, qui l'oblige à verser le sang humain. A l'instant un Esclave annonce qu'un Etranger furieux vient d'arriver en Tauride, & qu'on l'a sur le champ mis dans

les fers. Thoas survient, & lui fait part des songes affreux qui troublent son sommeil. Il veut que la Prêtresse interroge les entrailles du malheureux jetté sur ses bords. Iphigénie fait éclater l'horreur qu'elle a pour cet usage barbare. Thoas se retranche sur les Oracles, & finit par donner des ordres absolus pour le sacrifice. L'Etranger, qui est Oreste, paroit bien instruit du sort qui l'attend, & seulement inquiet de celui de Pilade, dont une tempête l'a séparé. Arrive aussi Pilade chargé de chaines, & les deux Captifs commencent à déployer ici les plus généreux sentimens. Iphigénie les trouve ensemble, interroge Oreste, & apprend tous les malheurs de sa maison, sans reconnoitre son frere. Une compagne de la Prêtresse va trouver son pere pour l'engager à sauver le couple d'amis, & revient annoncer qu'on ne peut en dérober qu'un au couteau sacré. Oreste & Pilade s'animent à subir courageusement la mort. Iphigénie leur dit qu'elle ne peut les sauver tous deux. Elle veut que celui dont on va ménager la fuite, se charge d'une lettre pour Argos; & son choix tombe sur Oreste. C'est ici le bel endroit de la Piéce. Oreste & Pilade, restés seuls, font ce touchant combat d'amitié, si célébré par les Poëtes; & Pilade est obligé de céder à Oreste l'honneur de mourir pour son ami. Iphigénie revient apporter la lettre dont elle vouloit charger Oreste, & le presse de profiter de son choix. Pilade consent à s'éloigner, à condition que le sacrifice sera remis au lendemain; & le délai qu'il demande n'est que pour sauver Oreste ou pour périr avec lui. L'Esclave, qui a dû faire embarquer Pilade, fait entendre à Iphigénie qu'il a péri avec sa lettre. Iphigénie, dans sa douleur, craint que les Dieux ne l'ayent punie d'avoir voulu leur soustraire une de leurs victimes, & se détermine à immoler l'autre. Oreste se présente alors; & les questions que lui fait sa sœur amenent la reconnoissance. Ils sortent: on instruit Thoas de l'évasion d'un des Captifs qu'on croit englouti dans les flots. Thoas, irrité, ne respire plus que le sang de celui qui lui reste. Il ordonne à la Prêtresse d'immoler sur le champ Oreste. Elle lui déclare qu'il est son frere: n'importe; il veut qu'elle verse son sang. Indigné de sa résistance, il ordonne à ses Gardes de frapper Oreste. Iphigénie se jette entr'eux & son frere. Tout-à-coup on en

tend un bruit d'armes ; Thoas tire un poignard pour frapper Oreste. Pilade, suivi des Grecs, le prévient & lui porte un coup mortel. Il raconte ce qu'il est devenu depuis sa fuite ; & l'action est terminée par l'enlevement de la statue de Diane.

Parmi quelques beautés de détail, on a remarqué de grands défauts dans cette Tragédie. Les rôles d'Iphigénie & d'Oreste ont paru assez bien soutenus ; on y a loué aussi quelques situations intéressantes, & des endroits bien versifiés ; mais on en a critiqué le plan, qui a paru foible, & la Fable mal imaginée. On a trouvé les deux premiers Actes languissans, & le cinquieme absolument défectueux. Les caractères sont manqués totalement. Le premier est traité de Tyran à chaque pas ; & c'est le Personnage le plus pacifique de la Piéce. Thomiris, sans amour pour Thoas, sans intérêt pour Oreste, & sans un désir bien vif de regner, met tout le monde en mouvement, & forme seule toute l'intrigue.

IRÉNE, Tragédie de M. Boistel, 1762.

Irène, épouse supposée de l'Empereur Comnène, avoit reçu avec dédain les vœux de Vodemar, premier Ministre de l'Empereur. Vodemar, pour se venger, avoit accusé l'Impératrice d'infidélité, & obtenu un ordre de la faire mourir secrettement, après qu'elle auroit mis au monde l'enfant qu'elle portoit dans son sein. Cet enfant devoit être l'héritier de l'Empire. Irène est reléguée dans une isle, où elle accouche d'un Prince. Vodemar, qui avoit un fils nouvellement né, le substitue au jeune Prince, pour mettre son propre sang sur le trône. Plusieurs années s'étoient écoulées, lorsqu'un naufrage jetta l'Empereur Vodemar & le jeune Prince dans la même isle où étoit Irène. Là se forme une Tragédie, où Irène est reconnue par l'Empereur ; Vodemar confesse son crime, fait connoître le vrai successeur au Trône Impérial, porte la peine de ses forfaits; & Irène est ramenée triomphante à la Cour de Comnène.

IRONIE. Figure dont Corneille a fait un fréquent usage. Racine l'employe aussi dans ses premieres Piéces. Il en met quelques-unes dans la bouche

d'Hermione; mais dans les autres Tragédies, il ne se sert plus guères de cette figure. Remarquez en général, dit M. de Voltaire, que l'Ironie ne convient point aux passions: elle ne peut aller au cœur.

Il y a une autre espéce d'Ironie qui est un retour sur soi-même, & qui exprime parfaitement l'excès du malheur. C'est ainsi qu'Oreste dit dans l'Andromaque:

Oui, je te loue, ô Ciel! de ta persévérance!

C'est ainsi que Gatimozin disoit au milieu des flammes:

Et moi, suis-je sur un lit de roses?

Cette figure est très-noble & très-tragique dans Oreste; & dans Gatimozin elle est sublime.

IRRÉSOLU, (l') *Comédie en Vers, en cinq Actes, par Néricault Destouches, au Théâtre François,* 1713.

On fit à Destouches le reproche de n'avoir pas suffisamment rempli le caractère de l'Irrésolu; parce que les irrésolutions de Dorante ne roulent que sur l'embarras de choisir entre trois femmes qui s'offrent à lui. Je me rangerois du parti de ces Critiques; c'est plutôt l'*Amant incertain*. Il y a même, dans ce caractère, un air de folie, qui le rend impraticable au Théâtre; & de plus, il n'est pas naturel, que dans l'espace de vingt-quatre heures, l'esprit humain puisse changer si souvent. Ce sont de ces sujets beaucoup plus propres au Roman, qu'à la Comédie. Alors toutes les variétés, que produit l'irrésolution, peuvent se montrer, se succéder avec plus de vraisemblance. Nos Auteurs Dramatiques ne prennent pas garde à cette erreur, dans laquelle ils tombent tous les jours: la régle tyrannique des vingt-quatre heures doit les empêcher de traiter beaucoup de sujets, qui ne se développent que par dégrés. L'irrésolution de Dorante est bientôt épuisée; elle ne présente plus que le même

tableau : il va & revient continuellement de Julie à Célimène, de Célimène à Julie. Il falloit d'autres traits marqués du caractère de l'*Irrésolu*, pour amuser le Spectateur, & remplir le sujet qui me paroît manqué, & que je crois très-difficile à manier. Ce défaut mis à part, la Piéce est remplie d'un très-bon Comique ; le caractère de Julie est neuf & agréable ; celui de la veuve Argante est d'un ridicule un peu trop chargé ; ceux des vieillards, dans le goût vrai, dont Destouches s'écarte rarement.

ISABELLE ARLEQUIN, Opéra-Comique en un Acte, de *Panard*, *Ponteau* & *Fagan*, à la Foire Saint-Germain, 1731.

Eraste, piqué par quelque dépit, quitte sa Maîtresse Isabelle, & se retire chez Léonore sa tante, à une maison de campagne peu éloignée de Paris. Cette démarche n'empêche pas que ces Amans ne soient dans une vive impatience de se revoir ; ce qui détermine Isabelle à se rendre chez Léonore, accompagnée de son valet Arlequin. Ne sachant comment faire pour voir son cher Eraste, sans être connue, elle prend le parti sur le champ de se revêtir de l'habit d'Arlequin, pour parler à Eraste, & pour savoir par cette ruse, si elle est toujours aimée. Isabelle a lieu de s'applaudir de son travestissement, puisqu'il sert à lui faire connoître le cœur de son Amant, qu'elle retrouve plus amoureux que jamais.

ISABELLE ET GERTRUDE, ou LES SILPHES SUPPOSÉS, Comédie en un Acte, mêlée d'Ariettes, par M. *Favart*, Musique de *Blaise*, au Théâtre Italien, 1765.

Gertrude, veuve aimable, mais prude, a une fille nommée Isabelle, qu'elle éleve dans l'innocence & dans la retraite. Dupré, Juge du lieu, aime Gertrude, & lui rend des soins qui ne lui sont pas indifférens. Dorlis, neveu de Dupré, aime Isabelle ; mais il lui est difficile de la voir, tant elle est observée par sa mere. Dupré ne voit Gertrude que mystérieusement, par la porte du jardin, dont il a la clef. Dorlis entre dans ce jardin, par le moyen de cette même clef, qu'il a dérobée à son oncle. L'oncle & le neveu s'étant rendus, chacun séparément, dans ce jardin, se rencontrent, & s'avouent mutuellement, qu'ils aiment, l'un Gertrude, l'autre Isabelle.

Ils se séparent à l'arrivée de la mere, qui est jointe par Dupré. Celui-ci lui propose de l'épouser ; mais elle veut s'en tenir à l'union des ames ; & son Amant lui baise tendrement la main. Gertrude convient que Dupré fait son bonheur ; & Isabelle, qui l'observe de loin, qui la voit, qui l'entend, est bien contente de savoir que sa mere est heureuse. Dorlis, qui rode dans le jardin, apperçoit Isabelle, la tire doucement par sa robe ; elle a peur ; elle fait un cri : Dupré se sauve ; & Gertrude se tient sur la porte, pour masquer sa retraite. Elle veut renvoyer sa fille à sa chambre ; mais avant que d'y monter, elle voudroit savoir quel est celui qui rend sa mere si heureuse. Sa mere lui répond, qu'une conduite sans reproche éleve l'ame au-dessus d'elle-même, & la rend digne d'un commerce intime avec des Intelligences supérieures à notre être. Elle parvient à persuader à sa fille, qu'elle s'entretenoit avec un Esprit Aërien, qui avoit pris l'apparence de M. Dupré. Elle se retire, sous prétexte qu'elle n'a pas fait sa ronde, & ordonne à sa fille de l'attendre. Dorlis profite de cette absence, pour s'offrir aux yeux d'Isabelle, qui, remplie des idées que sa mere vient de lui donner, le prend aussi pour une Intelligence, & le remercie de l'honneur qu'il lui fait de s'attacher à elle. Dorlis n'entend rien à ses discours ; mais il est enchanté : il prend la main d'Isabelle, la baise, la serre, & se livreroit volontiers aux transports qu'il éprouve, si l'innocence de sa jeune Amante ne lui en imposoit. De son côté, elle est au comble de la joie, & veut appeller sa mere, pour la rendre témoin de son bonheur. Gertrude arrive aux cris de sa fille, qui transportée de joie, lui apprend qu'elle a trouvé une Intelligence. Madame Furet, voisine de Gertrude, arrive avec des paysans, sous prétexte qu'elle a vu entrer un voleur. Elle paroît scandalisée de trouver des hommes pendant la nuit chez ses voisins ; mais Dupré, pour sauver l'honneur de Gertrude & d'Isabelle, dit qu'il est marié avec la premiere, & que son neveu va épouser la seconde. Il n'y a plus moyen de s'en dédire ; & ce double mariage finit la Piéce.

ISIS, Tragédie-Opéra, avec un Prologue, par *Quinault*, Musique de *Lully*, 1677.

Beaucoup de variété dans le Spectacle & de facilité dans le Dialogue, une foule de traits ingénieux, & dictés par le sentiment; voilà ce qui distingue la Tragédie d'*Isis*. La Scène de Jupiter & d'Io est d'une délicatesse extrême; elle ne peut être égalée que par la plainte touchante d'Hierax.

ISLE DE LA FOLIE, (l') Comédie-Ballet en un Acte, en prose, avec des Divertissemens, par *Romagnésy & Riccobony fils*, au Théâtre Italien, 1727.

Cette Piéce consiste en différentes Scènes critiques sur les Ouvrages de ce tems, & sur-tout sur l'*Isle de la Raison*, comédie en trois Actes, de Marivaux, tirée des Voyages de Gulliver chez les Lilliputiens, qui eut moins de succès au Théâtre François, que l'*Isle de la Folie* n'en eut au Théâtre Italien.

ISLE DE LA RAISON, (l') ou LES PETITS-HOMMES, Comédie en trois Actes, en Prose, avec un Prologue & un Divertissement, par *Marivaux*, au Théâtre François, 1727.

On suppose que des François, échappés du naufrage, abordent dans une isle, dont les habitans sont d'une grandeur si prodigieuse, que nous ne leur paroissons que des Pygmées. Ils attribuent la petitesse de notre taille aux égaremens & à la dégradation de notre ame. Pour aggrandir les François arrivés dans leur Isle, ils entreprennent de les rendre raisonnables, ne doutant pas qu'ils ne croissent à vue d'œil, à mesure qu'ils le deviendront. Ces Insulaires ne sont point trompés dans leur attente; il n'y a qu'un Poëte & un Philosophe, qu'on ne sauroit guérir de leur folie.

ISLE DES ESCLAVES, (l') Comédie en un Acte, en Prose, avec un Divertissement, par *Marivaux*, au Théâtre Italien, 1725.

On ne voit ici qu'un Petit-Maître & une Coquette, qu'il s'agit de corriger, en les soumettant à l'autorité de leurs Esclaves. On pouvoit y introduire encore d'au-

tres Personnages qui auroient fourni matiere à une critique plus générale.

ISLE DÉSERTE, (l') *Comédie en un Acte, en Vers, imitée de Métastase, par M. Collet, au Théâtre François,* 1758.

Gernand, jeune Espagnol, s'étoit embarqué pour aller joindre son pere, Gouverneur dans les Indes occidentales. Il conduisoit avec lui Constance sa jeune épouse, & Silvie sa belle-sœur, encore enfant. Une horrible tempête l'oblige de mettre pied à terre dans une Isle déserte, pour donner à Constance & à Silvie le tems de se remettre des fatigues de la mer. Tandis qu'elles reposoient dans une grotte, Gernand & ses Compagnons sont surpris & faits Esclaves par des Pirates. Ceux qui étoient restés sur le vaisseau, ne voient que confusément ce qui se passe; ils croient qu'on enleve avec Gernand, sa femme & sa jeune belle-sœur. Après avoir inutilement poursuivi les Pirates, ils continuent leur route. A son réveil, Constance ne retrouvant, ni son époux, ni le vaisseau, se croit trahie comme Ariane, que Thésée abandonna, dit-on, sur un rocher dans l'Isle de Naxos. Quand les premiers transports de sa douleur ont fait place à l'amour naturel de la vie, elle s'occupe du soin de la conserver dans cette habitation séparée des Humains. Elle éleve sa jeune sœur, & lui inspire la haine qu'elle a conçue pour tous les hommes. Après une longue servitude, Gernand recouvre la liberté. Le premier usage qu'il en fait, est de retourner dans l'Isle déserte, où il a involontairement laissé sa chere Constance. Il y arrive avec Enrique, son compatriote & son ami, qui s'étoit attaché à lui par la reconnoissance; il devoit à Ger- le bonheur d'être sorti d'esclavage.

ISLE DES FOUX, (l') *Comédie en deux Actes, mêlée d'Ariettes, par MM. Anseaume & J..., Musique de M. Duni, au Théâtre Italien,* 1760.

C'est ici un sujet épisodique, & une Parodie de l'*Alcifanfano* de Goldoni. Fanfolin a été nommé Gouverneur d'une Isle, où la République de Venise relégue les foux de son Domaine. Il est d'usage, à l'arrivée de chaque Gouverneur, de rendre la liberté à ceux qui, par

leur séjour dans cette isle, ont recouvré le bon sens. Tous prétendant mériter d'être libres; Fanfolin exige qu'ils viennent, l'un après l'autre, lui conter leurs raisons. Là paroissent successivement, un Avare, un Prodigue, un faux Brave. Deux sœurs, nommées, l'une Folette, l'autre Glorieuse, & dont le nom désigne la manie réciproque. L'Avare, quoique fou, est tuteur de Nicette, jeune innocente, qui rend le Gouverneur subitement amoureux, & qui l'aime avec la même promptitude. Cet amour jette une espece d'intrigue dans ce Drame; & elle se dénoue par le mariage de Fanfolin & de Nicette: on rend à l'Avare sa cassette qui a passé par différentes mains, & servi de matière à plusieurs Scènes. Une des meilleures Ariettes de ce petit Drame, est celle que chante l'Avare dans la premiere Scène où il paroît;

 Je suis un pauvre misérable,
 Rongé de peine & de souci, &c.

Les détails de cette Piéce pouvoient être plus piquans; les genres de folie qu'on y met en jeu, plus agréablement choisis, plus théâtrals, plus relatifs à ce qui nous frappe journellement. Ce sont des travers de tous les tems; & nous en avons qui appartiennent précisément au nôtre.

ISLE DES TALENS, (l') *Comédie en un Acte, en Vers libres, par Fagan, au Théâtre Italien,* 1743.

Cette Isle est gouvernée par la Fée Urgandina qui punit de mort l'ignorance & la mal-adresse. Arlequin & ses Compagnons, jettés par un naufrage dans cette Contrée unique, y subissent l'examen d'usage. Valere chante, Léonore déclame; tous, excepté Arlequin, font preuve de leur savoir-faire. Scapin aussi ignorant que lui, se donne pour Maître de langues. Cette Scène est très-agréable & très-bien faite. Celle de Léonore fut jouée dans le tems, par la célèbre Silvia; & on se rappelle encore avec quelle finesse, quelle grace, elle récita le Conte de Nannette endormie.

ISLE DU DIVORCE, (l') *Comédie en un Acte, en Prose, de Dominique & Romagnesy, au Théâtre Italien,* 1720.

Dans cette Isle, la Loi est que quand il arrive un

Etranger avec sa femme, s'ils veulent se quitter, toute l'Isle peut en faire autant ; alors seulement un époux & une épouse qui s'étoient séparés, peuvent se remettre ensemble. Valere avoit laissé Silvia pour Orphise. Il soupire depuis long-tems après un vaisseau qui amene un homme & sa femme dans cette Isle : enfin il en arrive un. Il s'y trouve un Marchand & sa femme. Valere & Orphise font tant, qu'ils les déterminent à se quitter. Valere au comble de sa joie, se remarie avec Silvia.

ISLE DU GOUGOU, (l') Piéce en deux Actes, en Monologues, précédée d'un Prologue, intitulé L'OMBRE DE LA FOIRE, par d'Orneval, à la Foire Saint Germain, 1720.

Léandre, Amant d'Argentine, & Arlequin, Amant de Marinette, en cherchant leurs Maîtresses, font naufrage auprès de l'Isle du Gougou, & sont arrêtés par des Sauvages qui les conduisent au Sagamo, leur Souverain. Le Sagamo reçoit ces deux Etrangers avec politesse. On leur apporte à manger & à boire avec profusion. Le repas fini, on pare Arlequin qui est destiné à être dévoré par le Gougou, espèce de Crocodile adoré par ces Insulaires. Heureusement cet ordre est suspendu par l'arrivée d'un Eunuque de la Princesse Tourmentine, fille de Sagamo. Léandre est conduit devant la Princesse qui l'a apperçu de son balcon, & en est devenue amoureuse ; mais la laideur de la Princesse, & la fidélité qu'il conserve pour Argentine, lui font refuser d'épouser la Princesse. Arlequin, de son côté, n'est pas moins épouvanté par la Suivante de la Princesse Tourmentine ; de sorte que le Maître & le Valet aiment mieux être la proie du Gougou, que d'être les époux de ces deux monstres. Cependant, Tourmentine, par un reste de pitié, leur sauve la vie, & les fait transporter dans l'Isle Noire. De leur côté, Argentine & Marinette, qui ont fait naufrage au même lieu, & qui ont pareillement été aimées du Sagamo & de son Favori, ont été transportées dans la même Isle. Ils s'y retrouvent ; & par la protection d'un Génie, ils sont délivrés de la puissance de Tourmentine & du Sagamo.

ISLE DU MARIAGE, (l') *Opéra-Comique en un Acte, par Carolet, à la Foire Saint-Laurent,* 1733.

Cette Piéce peint assez bien les froideurs de l'Amour dans le ménage; & bien des gens peut-être, connoissent la vérité du couplet suivant:

Air : *Cahin, caha.*

Quand on désire,
On est toujours galant,
Actif & complaisant;
On est par-tout Amant;
L'heure paroît moment;
On chérit son martyre;
Jouit-on? Ce n'est plus cela;
Tel promit merveille,
Qui baisse l'oreille;
On boude, on sommeille;
Et rien ne réveille:
Enfin tout va
Cahin, caha.

ISLE SAUVAGE, (l') *Comédie en trois Actes, en Prose, avec un Divertissement, par M. de Saint-Foix, au Théâtre François,* 1743.

L'Isle Sauvage est un de ces tableaux qui doivent plaire par la vérité de l'imitation. Ce ne sont point nos mœurs, que l'Auteur a voulu y peindre; c'est, au contraire, la nature, telle qu'elle est avant que l'éducation la corrige, ou la rectifie. Béatrix, Dame Espagnole, habite depuis dix ans, avec ses deux filles, une Isle qui n'est peuplée que de Sauvages noirs. Osmarin, l'un d'entre eux, protége cette Famille de Blancs. Il fait plus, il aide à sauver la vie à Félix, jeune Espagnol, que la tempête vient de jetter dans la même Isle. Félix ne se croit que le fils d'un simple Pêcheur; ce qui ne l'empêche pas d'être agréablement traité par Léonor & Rosette, filles de Béatrix. On ne leur a pas encore appris à distinguer le Noble du Roturier; & dans une Isle peuplée de Sauvages noirs, un Pêcheur blanc vaut un Prince.

ISLE SONANTE, (l') *Opéra-Comique en trois Actes, par M. Collé, Musique de M. Monsigny, au Théâtre Italien,* 1763.

Durbin & Célénie, destinés l'un à l'autre par les Loix de leur Empire, ne pouvoient s'unir, dans la crainte des plus grands malheurs, si la Princesse n'avoit pour le Prince l'amour le plus tendre, & ne le lui avoit marqué publiquement. D'un autre côté, il étoit défendu au Prince de lui parler de sa passion. Celui-ci, par les ordres d'un Génie, s'embarque avec la Princesse : il consulte une Fée sur le succès qu'il espere ; elle lui dit ; mon fils, Célénie ne te dira qu'elle t'aime, que lorsqu'elle ne parlera plus, & tu ne sauras ce qu'elle pense, que lorsqu'elle ne pensera plus. Le Prince & la Princesse remontent sur leur vaisseau. La Puissance supérieure qui les gouverne, les fait arriver par le chemin le plus droit, à l'Isle Sonante, ou l'Isle de la Musique. Dans cette Isle, la Musique est la premiere Divinité : on n'y parle qu'en chantant. Durbin exprime son chagrin de n'entendre que de la Musique ; & Célénie en devient folle. Alors elle accomplit l'Oracle de la Fée ; elle ne dit pas qu'elle l'aime ; elle lui chante : elle dit ce qu'elle pense, lorsqu'elle ne pense pas, puisqu'elle est folle. On lui rend sa raison en ne lui parlant plus en musique ; & le Prince, par l'accomplissement de l'Oracle, ne trouve plus d'obstacle à son mariage.

ISMÉNE, *Pastorale Héroïque en un Acte, de Moncrif, Musique de MM. Rebel & Francœur,* 1748.

Le tendre Daphnis est amoureux d'Isméne; mais il n'ose faire l'aveu de sa flamme. Il s'arrête à l'idée de se taire, & de s'expliquer à la fois, c'est-à-dire, de peindre & de voiler sa passion par un détour ingénieux. Isméne, qui l'aime, voudroit aussi lire dans son cœur, avant que de se déclarer. Cloé, sa Compagne, & tous les autres Bergers & Bergeres, sont étonnés qu'Isméne paroisse insensible à leurs Fêtes, dont elle est l'objet & l'ornement. On la laisse consulter le Dieu des Bois. Daphnis se présente; la Bergere l'interroge sur le dessein qui l'amene dans ce bois écarté ; il dit qu'il vient rêver, former des chimeres agréables ; il imaginoit une Beauté suivie par

un jeune Berger: Lisis, c'est le nom qu'il donnoit au Berger; & la Nymphe, il l'appelloit Zélie. Le Berger célébroit ses charmes, en mariant sa voix avec sa lyre. Ismène lui demande s'il n'a point retenu les chansons de Lysis? Il les sait & les répéte: il attendrit Ismène, & tombe à ses genoux La Bergere le choisit pour son Vainqueur devant les Bergers, les Bergeres, les Faunes, &c, qui célébrent cette heureuse union.

ISMÈNE ET ISMENIAS, *Tragédie-Opéra en trois Actes, par M. Laujon, Musique de M. Delaborde*, 1770.

Thémistée, pere d'Isménias, & Grand Sacrificateur, félicite son fils d'avoir été choisi pour annoncer la Fête solemnelle de Jupiter. Il l'avertit de fuir l'Amour, & que si son cœur se livre aux attraits de ce sentiment, un châtiment sévere l'attend à son retour. Cependant le jeune homme n'a pu voir Ismène, Princesse d'Euriôme, sans l'aimer. Elle éprouve pour lui les mêmes sentimens: mais ils implorent l'un & l'autre les secours de la Déesse de l'Indifférence, pour vaincre une passion qui doit leur être fatale. La Déesse retrace à leurs yeux les funestes effets de l'Amour dans les malheurs de Médée, de Jason & de Créuse. Malgré le sort de ces Amans malheureux, Ismène & Isménias ne peuvent retenir l'aveu mutuel de leur amour, & leurs efforts sont inutiles pour combattre cette passion. Cependant le Roi d'Euriôme, qui doit épouser Ismène, vient l'enlever dans le Temple de Diane, & la conduit aux pieds de l'Autel, où doit se célébrer leur hymen. Lorsqu'ils sont prêts à s'unir, Isménias déclare hautement son amour pour la Princesse. Le Roi, transporté de fureur & de jalousie, fait enchaîner cet Amant téméraire, & ordonne qu'il périsse; mais les Prêtres étant prêts de l'immoler, sont arrêtés par l'Amour; & le tout se termine à la satisfaction des deux Amans.

ISSÉ, *Pastorale héroïque, d'abord en trois Actes, ensuite en cinq, par La Motte, Musique de Deslouches, au Théâtre François*, 1697.

Le sujet de cette Piéce est tiré d'un Vers d'Ovide:

Ut Phœbus Pastor macareida luserit Issen.

» Comme Apollon déguisé en Berger, trompa Issé. »

Cette Pastorale n'est, d'un bout à l'autre, qu'un tissu de beautés dans ce genre.

ITALIE GALANTE, (l') ou les CONTES, *Comédie en Prose, de La Motte, au Théâtre François*, 1731.

Ce sont trois petites Comédies séparées, dans lesquelles l'Auteur a su accommoder au Théâtre, & ramener aux bonnes mœurs & aux bienséances, trois Contes de la Fontaine ; savoir, *l'Oraison de Saint-Julien*, que La Motte avoit déja donnée au Public, sous le titre du *Talisman* ; *Richard Minutolo*, & le *Magnifique*. Ces Comédies sont mêlées d'Intermèdes & de Divertissemens. La premiere eut un médiocre succès ; la seconde ne réussit point ; mais le *Magnifique*, qui est en deux Actes, plut infiniment, & a depuis été joué séparément avec quelques additions & un Divertissement Chinois. C'est, dit-on, la premiere Piéce en deux Actes qui ait été donnée ; mais ce fait n'est pas sûr.

ITALIEN MARIÉ A PARIS, (l') *Comédie en trois Actes, en Vers libres, par Lagrange, au Théâtre Italien*, 1737.

Lélio, né à Rome, a épousé à Paris la jeune Clarice, qui devient plutôt l'objet de sa jalousie que de son attachement. Son premier soin est de rendre sa maison inaccessible ; mais il n'a pas encore pu se soustraire à certaines visites d'usage, qui l'excedent, ni même à certains messages qui le troublent. D'abord c'est Arlequin, laquais d'une Comtesse, qui, en émissaire zélé, refuse de dire au jaloux ce qu'il veut à sa femme. Lélio, qui s'est éloigné, revient armé d'un poignard, s'emparer du billet que Clarice est prête à recevoir. Ce billet, signé de la Comtesse, renferme une invitation à dîner, pour elle & pour lui. Un Maître à danser survient, pour donner une leçon à Clarice ; mais le Jaloux se désespere en le voyant mettre la main sous le menton de son écoliere, pour lui faire tenir la tête droite ; sur ses épaules, pour les lui faire effacer ; sur ses genoux, pour les lui faire étendre. Le Maître continue, & veut voir les pieds ; alors Lélio l'arrête tout court, lui paye le mois d'avance & le congédie pour toujours. Il voudroit bien en pouvoir faire autant à une compagnie brillante, qui lui survient, & qu'il reçoit mal. Mais ce qui acheve de le rendre fu-

rieux, c'est l'aventure du jeune Flavio, introduit chez lui sous l'habit de fille, par le pere même de Clarice. Il est inutile d'avertir que c'est par nécessité, & sans aucun dessein criminel. Au surplus, les situations de cette Comédie sont théâtrales & variées ; chaque Scène contribue à faire sortir le principal caractère ; & la Piéce remplit absolument l'idée que présente son titre, *l'Italien marié à Paris.* Ce fut d'abord une Comédie Italienne, composée par Riccoboni, dit Lélio, qui ensuite la mit en Prose Françoise. Elle étoit alors en cinq Actes. Lagrange la réduisit à trois, & la mit en Vers.

ITALIENNE FRANÇOISE, (l') *Comédie en trois Actes, en Prose, avec un Prologue & des Divertissemens, par Dominique & Romagnésy, au Théâtre Italien,* 1725.

Arlequin & Pantalon cherchent la Fée Bienfaisante, à qui ils se plaignent de ce que les Comédiens François ont fait jouer le rôle d'Arlequin à une jeune Actrice, & celui de Pantalon à un autre de leurs Acteurs. Elle leur conseille de la contrefaire à leur tour ; mais voyant qu'ils n'en peuvent venir à bout, elle leur promet d'inspirer à un Comédien Italien, de copier un caractere de la Comédie Françoise. Voilà le Prologue.

Mario se prépare à épouser Silvia, malgré ses engagemens avec Lucinde. La Suivante de cette derniere s'offre à lui conserver son Amant. Pour cet effet, elle se travestit en Valet, & entre au service de Mario. Chargée d'une lettre pour Silvia, elle lui révele la liaison que Mario a eue avec Lucinde. Silvia, qui aime Lélio, & qui n'épousoit Mario que par obéissance, trouve des moyens de renvoyer Mario à Lucinde.

IVROGNE CORRIGÉ, (l') ou LE MARIAGE DU DIABLE, *Opéra-Comique en deux Actes, tiré d'une Fable de la Fontaine, par M. Anseaume, sur un fond donné par M. S.... Musique de M. Laruette, à la Foire Saint-Laurent,* 1759.

Il s'agit, dans cette intrigue, de corriger Mathurin de son ivrognerie, & de le forcer à souscrire au mariage de sa niéce Colette, avec Cléon, jeune homme qu'elle aime. De son côté, Mathurin la destine à Lucas, son ami de bouteille, & avec lequel il s'enivre réguliérement tous

les jours. C'est même par où l'un & l'autre ont commencé la Piéce. Ils s'endorment ; & l'on saisit cette occasion pour les transférer dans une cave obscure. Cléon, qui a été Comédien, & qui se trouve secondé par quelques-uns de ses anciens camarades, a tout disposé pour faire croire à Mathurin & à Lucas, qu'ils sont morts ; qu'ils vont être punis de leur conduite passée. L'Ivrogne se repent & souscrit à tout ce qu'on veut, pourvu qu'il puisse revoir la lumiere. Un des Notaires qui sont supposés se trouver en grand nombre au manoir infernal, dresse le contrat de mariage de Cléon & de Colette, qui est descendue aux Enfers avec Mathurin. Le bon-homme croit tout cela vraisemblable ; mais il est difficile que sa crédulité le paroisse.

J.

JALOUSE D'ELLE-MÊME, (la) *Comédie en cinq Actes, en Vers, de Boisrobert*, 1647.

Léandre, Gentilhomme, vient à Paris pour épouser Angélique, fille d'un riche Marchand. En entrant dans une Eglise, il apperçoit une Demoiselle, dont le masque lui cache le visage ; mais la beauté de la main lui fait juger avantageusement de ses autres attraits. Il en devient ardemment épris ; & la Demoiselle, de son côté, enchantée de sa bonne mine, lui donne rendez-vous, l'après-midi, au même endroit. Cette inconnue est cette même Angélique qui lui est promise, & que le hazard a conduite dans cette Eglise. Elle le reconnoît lorsqu'il vient saluer son beau-pere futur. Sa beauté seroit bien capable de l'attacher, s'il n'étoit, par malheur, prévenu pour l'inconnue. Il se trouve au rendez-vous qu'elle lui a donné ; Isabelle, sa cousine, instruite de tout ceci, par l'indiscrétion du Valet Filipin, en fait part au pere & au frere d'Angélique, à dessein de les obliger de rompre avec Léandre, dont elle-même est amoureuse. Elle y réussit ; on congédie cet Amant ; & le chagrin qu'il en a, joint à celui de ne savoir où trouver son inconnue, lui fait prendre la résolution de

s'en retourner promptement. Sur le point de partir, il reçoit une bourse de trois cens pistoles, avec une lettre qui le prie de différer son voyage. Pendant ce tems-là, Marinette, Suivante d'Angélique, gagnée par Isabelle, fait trouver cette derniere au rendez-vous donné à Léandre. Angélique y vient ensuite ; Léandre interdit, ne peut connoître quelle est la maitresse de son cœur. Les reproches qu'il essuie de l'une & de l'autre, le désesperent, & le determinent une seconde fois à prendre le chemin de sa Province. Angélique rompt encore ce projet ; sa jalousie contre Isabelle, & la crainte qu'elle ne lui enleve son Amant, lui fait hâter le dénouement. Léandre, au comble de ses désirs, retrouve dans la personne qui lui est promise, l'inconnue, pour qui il sentoit un si doux penchant ; & le frere d'Angélique s'offre pour consoler la cousine.

JALOUSIE IMPRÉVUE, (la) Comédie en un Acte, en prose, de Fagan, au Théâtre Italien, 1740.

Une lettre mal interprétée, rend un mari jaloux, pour la premiere fois, au bout de vingt-deux ans de mariage. Il soupçonne Lélio d'avoir des vues criminelles sur sa femme, tandis que ce dernier n'aspire qu'à épouser sa fille. Lysimon (c'est le nom du pere) qui s'étoit toujours opposé à ce mariage, y consent ; heureux d'en être quitte à ce prix. Le fond de cette Comédie est peu de chose ; mais la conduite en est ingénieuse, & fertile en situations plaisantes. Elle est dédiée à M. le Grand-Prieur, qui honoroit l'Auteur d'une protection particuliere ; & cet hommage, de la part d'un Ecrivain naturellement timide, est une nouvelle preuve que l'Ouvrage avoit réussi.

JALOUX, (le) Comédie en cinq Actes, en Vers, de Baron, 1687.

Le *Jaloux* offre un caractère souvent placé sur la Scène, & qui rarement y a réussi : j'en excepte le *Cocu imaginaire* & le *Jaloux désabusé*. On sait que Moliere échoua lui-même dans le *Prince jaloux*. Il y a beaucoup de rapport entre cette derniere Comédie & celle de Baron. Les principaux Personnages des deux Piéces se trouvent souvent dans les mêmes situations ; ils ont les mêmes ac-

cès de fureur, excepté que Dom Garcie n'égratigne point sa Maîtresse. Le Jaloux, dans Baron, ne dédaigne point ces petites marques de mécontentement : il sait en faire usage. C'est Julie, mere de Marianne, qui en fait le récit à certaine Comtesse, dont l'emploi est de tout brouiller dans cette Comédie.

JALOUX, (le) *Comédie en trois Actes, en prose, avec un Prologue & des Divertissemens, par Beauchamp, au Théâtre Italien*, 1723.

Lélio est amoureux de Silvia, & jaloux. Silvia tâche de le guérir, en lui donnant des sujets apparens de jalousie, dont il sera facile ensuite de le faire revenir. Les défiances continuelles de cet Amant forment le fond de la Comédie. Il se porte à toutes sortes d'excès & d'extravagances : il accable de reproches sa Maîtresse, qui a encore la bonté, ou plutôt la foiblesse de lui pardonner, & de lui donner son cœur & sa main, tout indigne qu'il est de l'un & de l'autre. Les deux premiers Actes furent bien reçus ; mais le troisieme ne parut, avec raison, qu'une répétition fatiguante des situations qui sont dans les deux autres ; & lorsqu'il fut fini, un Critique du Parterre demanda le dénouement ; ce qui fut applaudi de toute l'assemblée, qui n'avoit point été satisfaite de celui qu'on venoit de lui donner.

JALOUX, (le) *Comédie en cinq Actes, en Vers, par M. Bret, au Théâtre François*, 1755.

Verville n'a jamais aimé ; il devient amoureux d'une Orphise, dont les rigueurs ont fait mourir de désespoir un galant-homme, appellé Lindor. Ce Lindor forme le nœud principal de la Piéce. Tout défunt qu'il est, Verville s'avise de lui porter envie. Orphise l'a regretté par un simple mouvement d'humanité : ce mouvement est de l'amour aux yeux de Verville. Cent fois il en parle à Orphise : il l'engage même à lui écrire l'histoire de ce malheureux Amant, dans l'idée de juger, par sa façon de s'exprimer, si elle a été réellement prévenue en sa faveur. Elle a la complaisance de le satisfaire sur ce point. Notre Jaloux trouve dans cet écrit, qui est tout simple, de véritables sujets de s'allarmer : la tendresse d'Orphise y éclate à chaque ligne,

selon lui; malgré l'art dont elle a voulu déguiser ses feux, elle peint Lindor, à son avis, si bien fait, si tendre, si fidèle, qu'il n'est pas possible qu'elle ne l'ait pas aimé. Il ne cache point à sa Maîtresse ses soupçons, ou plutôt ses certitudes. Enfin, il l'impatiente au point, qu'elle ne veut plus le voir ni l'entendre. Alors, selon l'usage, il lui demande mille pardons de sa frénésie. Orphise consent à l'excuser, pourvu que désormais il n'écoute plus son caractère inquiet & ombrageux. Mais à la fin du quatrieme Acte, il devient, sur un faux rapport de Valet, jaloux de son meilleur ami, & lui fait un appel. Orphise arrive, fort à propos, pour les séparer; & convaincue que Verville est incorrigible, elle préfere sa liberté à un engagement aussi mal assorti. Le Jaloux reste persuadé qu'on lui eût accordé sa grace, si quelque rival inconnu & plus heureux ne le bannissoit du cœur d'Orphise.

JALOUX CORRIGÉ, (le) Opéra-Bouffon en un Acte, parodié sur plusieurs Ariettes Italiennes, par M. Collé, avec un Vaudeville & un Divertissement, dont la Musique est de Blavet, à l'Opéra, 1753.

Madame Orgon, tourmentée par la jalousie de son mari, imagine un moyen de le rendre traitable; c'est de feindre de l'amour pour un Amant fictif à la vue de ce mari, dans l'instant qu'elle en sera épiée. Suzon, Suivante de Madame Orgon, joue le Personnage de cet Amant; elle est habillée moitié en homme, moitié en femme, & paroissant du côté qu'elle est en homme, elle conte des douceurs à Madame Orgon, qui les reçoit avec une bonté désespérante pour son mari; mais quand il a fait éclater toute sa rage, on lui fait voir ce que c'étoit que l'Amant qui lui portoit ombrage. Ce tour le corrige de sa jalousie.

JALOUX DÉSABUSÉ, (le) Comédie en cinq Actes, en Vers, de Campistron, au Théâtre François, 1709.

Ce sujet, simple, & conduit avec art, présente des situations comiques, & neuves au Théâtre. Le caractère du Jaloux Dorante est porté à sa perfection. Les inquiétudes, les défiances, les chagrins, le désespoir, les fureurs, tous les mouvemens de la jalousie y sont peints

avec les couleurs les plus fortes & les plus vraies. Celui de Célie, femme de Dorante, me paroît outré. Est-il naturel qu'une épouse aussi raisonnable, inspire, de gaieté de cœur, une jalousie effrénée à un mari qu'elle aime & qui l'adore, & cela pour le forcer de consentir au mariage de sa sœur? C'est pousser trop loin le désir d'obliger. On trouve dans cette Comédie, une critique fine, délicate, judicieuse, soutenue de mille traits ingénieux.

JALOUX INVISIBLE, (le) *Comédie en trois Actes, en Vers, de Brecourt*, 1666.

Carizel est marié depuis peu à une jeune personne appellée Isabelle, dont il est fort jaloux. Cette jalousie n'est pas sans fondement; car Isabelle est aimée d'un jeune Marquis qui, d'intelligence avec elle, a dessein de jouer différens tours à Carizel. Marin, Valet du Marquis, se présente à ce Jaloux, & se dit le Roi Geber, fameux Enchanteur. Carizel, comme un imbécile, se met à genoux, & demande la protection du prétendu Enchanteur. Celui-ci lui fait présent d'un bonnet qui a la faculté de rendre invisible; c'est où le Marquis & Isabelle attendent Carizel; ils feignent de ne le pas voir, & continuent leur conversation, qui roule sur l'estime qu'ils ont pour Carizel. Ce dernier passe plusieurs fois devant sa femme & le Marquis, croyant n'en être pas apperçu. Il ôte son bonnet, embrasse le Marquis & lui demande pardon, ainsi qu'à sa femme, d'avoir osé les soupçonner d'être d'intelligence.

JARDINIER DE SIDON, (le) *Comédie en deux Actes, mêlée d'Ariettes, par M. de Pleinchêne, Musique de M. Philidor, aux Italiens*, 1768.

Abdolomine, descendant de la Famille Royale de Sidon, est obligé de chercher sa subsistance dans la culture de son jardin. Cliton, riche Citoyen, & son voisin, ayant découvert l'illustre origine d'Abdolomine, lui dit qu'il faut abandonner son jardin, & que la Fortune veut changer son sort. Abdolomine lui fait connoître qu'il a trouvé le bonheur dans le travail qui lui procure la santé, & satisfait à ses besoins. Abdolomine a une fille jeune & belle, élevée par la sœur de Cliton. Agénor,

fils d'un Roi, l'aime & en est aimé : il s'est déguisé sous un habit simple, pour la voir sans contrainte. Abdolomine surprend les Amans. Agénor vante sa naissance, ses richesses, sa puissance ; mais tous ces avantages ne touchent point Abdolomine. Il se rend à la pureté de ses sentimens, & le choisit pour son gendre. Cependant Cliton aime la fille d'Adolomine ; il lui déclare le désir qu'il a d'obtenir sa main ; & c'est à ce prix qu'il doit élever Abdolomine sur le trône de ses ancêtres, pouvant seul faire valoir ses droits. Cette Amante allarmée veut sacrifier son amour à l'élévation de son pere. Abdolomine refuse le trône, s'il faut qu'il la rende malheureuse. Agénor apprend ce noble désintéressement, veut lui-même s'éloigner, & lui rendre sa parole. Enfin Cliton ne résiste point à ces traits de générosité ; il renonce à ses prétentions, assure le bonheur des Amans, & fait reconnoître Abdolomine pour l'héritier légitime de la Couronne de Sidon.

JARDINIER ET SON SEIGNEUR, (le) *Opéra-Comique en un Acte, en Prose, mêlé d'Ariettes, tiré des Fables de la Fontaine, par M. Sédaine, Musique de M. Philidor, à la Foire Saint-Germain*, 1761.

Les Personnages de cette Piéce sont le Jardinier, sa femme & sa fille, le Seigneur & ses gens, deux Filles de Spectacle, un Perruquier, & quelques Notables du Village. Le Seigneur vient faire du dégât dans la cave & le jardin du Manant ; les Filles de Spectacle veulent débaucher sa fille : il est maltraité par les gens de Monseigneur, bafoué par les Villageois ; & c'est tout le fruit qu'il retire de la visite de son Maître.

JARDINS DE L'HYMEN, (les) ou LA ROSE, *Opéra-Comique en un Acte, avec un Prologue, par Piron, à la Foire Saint-Germain*, 1744.

Silvie conseille à Rosette, sa cousine, de prendre soin de son jardin, parce que sa mere ne lui confiera un troupeau, que lorsqu'une rose qu'elle cultive, sera fleurie. Rosette assure qu'elle l'est ; mais sa mere lui défend d'y laisser toucher, jusqu'à ce que l'Hymen vienne la cueillir. Pour guetter sa fille, elle imagine d'appeler Colin, dont la rusticité ne lui laisse rien à craindre ; mais l'Amour,

mour, qui rôdoit autour du jardin, saisit cet instant, & engeole si bien Rosette, qu'elle consent à lui laisser cueillir la rose, s'il peut trouver le moyen d'entrer dans le parterre. Ils ébranlent la grille en chantant ensemble:

Poussons, poussons, poussons fort;
 Mais poussons d'accord.

Heureusement Colin arrive, & appelle la mere, qui dit que la rose n'est que pour l'Hymen, qui doit s'en couronner. Colin ne sait pas de meilleur moyen d'empêcher les autres de la prendre, que de la cueillir lui-même; mais la mere l'intimide tellement, qu'il la refuse même de Rosette, qui vient la lui offrir. Arrivent d'autres Bergers, qui sont moins timides; & Rosette se détermine pour celui qui lui témoigne le plus d'amour. C'est à lui qu'elle fait présent de la rose, dont la conservation lui avoit coûté tant de peines.

JASON, ou LA TOISON D'OR, *Tragédie-Opéra de Rousseau, Musique de Colasse*, 1696.

Rousseau disoit, en parlant de ses Opéra: « Ils sont » ma honte. Je ne savois point encore mon métier, quand » je me suis donné à ce pitoyable genre d'écrire. » Il ajoutoit, « que l'on pouvoit bien faire un bon Opéra, » mais non pas un bon Ouvrage d'un bon Opéra. »

JEANNE, REINE D'ANGLETERRE, *Tragédie de la Calprenede*, 1637.

Edouard VI, Roi d'Angleterre, fils d'Henri VIII, n'ayant point d'enfant, laisse, en mourant, la Couronne à Jeanne, fille de sa sœur & du Duc de Suffolck, au préjudice des Princesses Marie & Elisabeth, ses sœurs, filles d'Henri VIII. Jeanne avoit épousé Gilfort, fils du Duc de Northumberland. Ce dernier fait reconnoitre Jeanne Reine d'Angleterre, quoique la plus grande partie de la Noblesse & du Peuple, n'eût pas consenti à cette élection. La Piéce commence par un Conseil tenu par plusieurs Seigneurs Anglois qui, unanimement, conviennent de rendre la Couronne à Marie. Cette Princesse marche à Londres avec une Armée victorieuse,

Tome II. H

par la défaite du Duc de Northumberland. Jeanne & son mari Gilfort, déplorent leur infortune ; dans le moment ils sont l'un & l'autre arrêtés de la part de la Reine Marie qui est entrée dans Londres, où tout a reconnu sa puissance. Le Duc de Northumberland qui a été fait Prisonnier, est interrogé par les Pairs assemblés, pour lui faire son procès. Il est condamné, ainsi que Jeanne & son mari Gilfort, à perdre la tête sur un échaffaud.

JEANNE, REINE DE NAPLES, *Tragédie de Magnon,* 1654.

L'Héroïne de cette Tragédie est la Reine de Naples, premiere de ce nom, si connue par ses galanteries, & à qui l'Auteur donne un caractère tout différent de celui que l'Histoire lui attribue. Selon lui, elle est innocente des crimes qu'on lui impute. L'amour que sa beauté inspire au Sénéchal & au Comte de Duras, & la jalousie du Roi son époux, sont la cause de tous ses malheurs. Ces trois Rivaux cherchent l'occasion de s'ôter la vie. Le Roi de Hongrie, frere d'André, premier époux de Jeanne, vient tirer vengeance de sa mort ; & sans autre preuve que ses soupçons, il condamne cette infortunée à être étouffée. On apprend que cet ordre cruel vient d'être exécuté, & en même tems, la mort de la Catanoise, Confidente de la Reine, qui est immolée à la fureur du Peuple, & qui, près d'expirer, a confessé que son fils le Sénéchal, est coupable du meurtre du Prince André. Ce Traître, pour éviter un honteux supplice, se frappe avec un poignard. Le Comte de Duras déplore le sort de la Reine, dont on reconnoît trop tard l'innocence.

JE NE SAIS QUOI, (le) *Comédie en un Acte, en Vers libres, avec des Divertissemens, par Boissy, Musique de Mouret, au Théâtre Italien,* 1731.

Cette Piéce présenteroit une assez longue suite de bonnes Scènes, si pour les rendre telles, il suffisoit d'y mettre beaucoup d'esprit. Je ne puis deviner pour quelle raison l'Auteur veut que le *je ne sais quoi,* soit brun de visage. Vénus, Apollon, un Géomètre, un Suisse, un Petit-Maître, le Public féminin, un Acteur de la Comédie Françoise, un Musicien & une Danseuse, viennent tour-à-tour le chercher dans sa grotte. Il refuse de

les suivre, ne les trouvant pas dignes de posséder ses charmes. Silvie est la seule qui le détermine à partir ; & pour finir la Piéce, on le fait entrer dans le Régiment de la Calotte ; dénouement qui valut à l'Auteur un brevet dans ce même Régiment.

JEPHTÉ, *Tragédie-Opéra de l'Abbé Pellegrin, Musique de Monteclair*, 1732.

Avant cette Piéce, on n'avoit point encore vu l'Histoire Sacrée, monter sur le Théâtre de l'Opéra. Elle avoit le plus grand succès, lorsque, par le crédit de M. le Cardinal de Noailles, on en interrompit les représentations. On déplora ainsi le sort de cet Ouvrage, dans le Prologue des *Désespérés*, à l'Opéra Comique.

Air : *Or, écoutez, petits & grands.*

C'est celui du pauvre Jephté,
Si digne d'être regretté ;
Hélas ! à la mort on le livre,
Quand il ne demande qu'à vivre !
Tout Paris dit, d'un ton plaintif
Falloit-il l'enterrer tout vif ?

JÉROME ET FANCHONNETTE, *Pastorale de la Grenouillere, en un Acte, en Vaudevilles, Parodie en style poissard, de l'Opéra Languedocien, de Daphnis & Alcimadure, par Vadé, à la Foire Saint-Germain*, 1755.

Les Acteurs principaux sont Fanchonnette qui représente Alcimadure, Jérôme qui fait le Rôle de Daphnis, & Cadet, celui du frere d'Alcimadure. Fanchonnette veut vivre dans l'indifférence & conserver sa liberté, en restant fille. Jérôme est un Marinier riche, qui veut l'épouser. Elle sait que les hommes sont inconstans ; & elle craint d'avoir un mari qui ne l'aime pas. Pour éprouver l'amour de Jérôme, Cadet use du même artifice que le frere d'Alcimadure : au lieu du Loup qui se trouve dans la Pastorale Languedocienne, il y a dans la Parodie poissarde, un énorme Serpent. La crainte qu'a Fanchonnette, que cet animal ne fasse mourir Jérôme, la fait tomber en foiblesse. On reconnoit par-là qu'elle aime le Marinier ; & la preuve que celui-ci lui donne de son amour, la fait consentir à l'épouser.

JEU DE L'AMOUR ET DU HASARD, (le) *Comédie en trois Actes, en Prose, par Marivaux, au Théâtre Italien*, 1730.

C'est ici une des meilleures Piéces du Théâtre de Marivaux. Le déguisement de Dorante & de Silvia donne lieu à des situations intéressantes; & l'on aime à voir quel sera le succès des combats que l'Amour livre continuellement à la Raison.

JEU DE THÉÂTRE. Les Jeux de Théâtre contribuent beaucoup à la vérité & à l'agrément de la Représentation. Plus ils ont de liaison avec l'action de la Piéce, plus ils sont parfaits. Mais cela n'est pas absolument essentiel. Il suffit qu'ils n'y soient pas contraires, & qu'ils soient vraisemblables. Pendant qu'Albert s'entretient avec Eraste (Folies Amoureuses, Acte 2e. Scène 4e.) Crispin fait diverses tentatives pour s'introduire dans la maison du Jaloux. Ne pouvant y réussir, il s'en dédommage en fouillant dans la poche du Tuteur d'Agathe. Ces deux incidens sont inutiles à la marche de l'intrigue de la Comédie; mais ils n'y nuisent point. De plus, ils excitent la gaieté sans blesser la vraisemblance. Il est très-naturel que, soit par le désir de servir Eraste, soit par le plaisir d'impatienter Albert, soit enfin par simple curiosité, Crispin cherche le moyen d'avoir une conversation avec Agathe, ou du moins avec la Suivante de cette Belle. Lorsque Albert, pour empêcher ce Valet d'exécuter son dessein, l'arrête de façon qu'il ne peut échapper, il n'est pas non plus extraordinaire que Crispin, tant pour se venger du Jaloux, que pour l'obliger de le laisser libre, s'amuse à recorder les leçons qu'il a reçues, en faisant la guerre avec les Miquelets.

Les Jeux de Théâtre, qui contribuent à la vérité de la Représentation, & ceux qui servent seulement à la rendre plus agréable, peuvent s'exécuter par une seule personne, ou ils dépendent du concours de plusieurs Acteurs. Dans ce dernier cas, la vraisemblance exige que les dégrés de leur expression soient proportionnés au dégré d'intérêt que leurs Personnages prennent à l'action qui se passe sur la Scène. Dans les images que nous offre le Spectacle, de même que dans les tableaux, la figure principale doit avoir toujours sur les autres l'avantage de fixer principalement les regards. Il n'est pas moins essentiel dans les Jeux dont il s'agit, que les attitudes & les gestes des divers Acteurs contrastent ensemble le plus qu'il est possible. Tout au Théâtre doit être varié. Nous y portons le goût pour la diversité à un tel point, que nous voulons non-seulement que les Acteurs different entr'eux, mais encore que chaque jour ils different d'eux-mêmes, du moins à certains égards.

L'envie de multiplier les Jeux de Théâtre, fait souvent que la Comédie dégénere en Farce. Dans l'Avare de Moliere, il est très-naturel qu'Harpagon, voyant deux bougies allumées, en éteigne une; mais il n'est guères vraisemblable qu'il la mette dans sa poche, & encore moins que Me Jacques la lui rallume. Quelquefois les Jeux de Théâtre sont poussés si loin, qu'ils étouffent l'action principale, & empêchent le Spectateur d'entendre le Dialogue. C'est un défaut qui n'est supportable, que quand le Spectateur n'a rien à entendre de bon.

JEUNE GRECQUE, (la) Comédie en trois Actes, en Vers libres, par M. l'Abbé de Voisenon, au Théâtre Italien, 1756.

Policrite, fille de Simas, passe pour esclave, & en cette qualité, paroit devoir être le prix de celui qui l'achetera. Philoxipe en est amoureux ; mais comme Simas, à qui elle est censée appartenir, est le débiteur de Crispe, homme avare & grossier, celui-ci veut la prendre pour sa dette ; & il espere qu'il ne lui sera pas difficile de l'obtenir. Philoxipe s'offre de payer la dette de Simas, & obtient la main de Policrite, qu'on reconnoit enfin pour la fille du débiteur.

Madame de Graffigni, qui avoit, quelque tems auparavant, donné au Théâtre François la *Fille d'Aristide*, prétendit que c'étoit le sujet de sa Piéce qu'on lui avoit volé. Les deux manuscrits furent portés chez M. le Maréchal, Duc de Richelieu, Gentilhomme de la Chambre, qui décida que le sujet étoit le même ; mais que les deux Piéces ne se ressembloient nullement. Cette dispute ayant fait du bruit dans le Public, les Comédiens le haranguerent avant la premiere représentation, pour se disculper de cette fausse imputation, & assurer les Spectateurs, qu'ils avoient en probité ce qui leur manquoit en talent. Madame de Graffigni, qui étoit présente, s'enivra à longs traits de la louange dont ce compliment étoit rempli.

JEUNE-HOMME, (le) Comédie en Vers, en cinq Actes, par M. de Bastide, 1764.

Le commencement du premier Acte fut fort applaudi : la derniere Scène de ce même Acte fut huée ; le mécontentement ne discontinua pas au second Acte ; à la seconde Scène du troisieme, des expressions peu ménagées & sans délicatesse, ayant choqué la Salle entiere, dans cet instant, un homme, aux troisiemes Loges, s'avisa d'éternuer d'une façon éclatante & comique ; dès-lors on n'écouta plus : l'on rit, les huées redoublerent. L'Actrice, qui étoit alors en Scène, fit une humble révérence au Public ; & la Piéce n'alla pas plus loin ; il ne fut pas dit trente Vers de ce troisieme Acte.

JEUNE INDIENNE, (la) *Comédie en un Acte, en Vers, par M. de Champfort, au Théâtre François, 1764.*

Belton quitte son pere établi à Boston, & s'embarque pour voyager. Son vaisseau fait naufrage, & il est porté sur les bords d'une isle sauvage. Belton est secouru par un vieillard de cette isle, accompagné de sa fille. Il reste avec eux pendant quatre ans, au bout desquels le vieillard meurt. Sa fille Belti & le jeune Belton quittent l'isle, & arrivent dans une ville. Belti est surprise des usages qu'elle y trouve établis; ce qui donne lieu à de la morale & de la critique. Elle apprend ensuite que Belton, qu'elle aime, doit en épouser une autre à qui il a été promis. Elle éclate en reproches; Belton en est touché; & la Piéce finit par son mariage avec la jeune Indienne.

JEUNE VIEILLARD, (le) *Comédie en trois Actes, en Prose, avec des Divertissemens, par le Sage & d'Orneval, à la Foire Saint Laurent, 1722.*

Adis, Esclave, Favori de Causon, fameux Cabaliste, est si fort attaché à ce Patron, qu'il ne veut pas se laisser racheter par Arlequin, qui est venu exprès pour cela, de la part d'un de ses oncles. Il espere acquérir toutes les sciences de son Maître, & succéder à tous ses trésors. Causon arrive, & lui apprend qu'il va le quitter pour un an, afin de s'enfermer pendant ce tems-là dans la Caverne de la Montagne Rouge, où il doit encore découvrir de nouveaux secrets dans des Livres qui y sont enfermés. Il lui recommande sa maison, & sur-tout sa Maîtresse Farzana. Cette jeune personne prend de l'amour pour Adis, & lui en fait l'aveu. Adis, toujours pénétré des sentimens de la plus vive reconnoissance pour son Maître, reçoit cette déclaration avec un grand embarras. Farzana persiste; & Adis se jette à ses genoux pour la prier de renoncer à cette idée coupable. En ce moment Causon arrive & le surprend. Trompé par la situation où il le trouve, & par le sens équivoque qu'Adis adresse à l'infidele Farzana, il entre dans une grande fureur. Il fait quelques gestes cabalistiques: aussi-tôt l'air s'obscurcit; les vents s'enflent; le tonnerre gronde; la terre tremble; le Palais se change en un Désert, & Causon

frappe de sa baguette Adis, qui devient tout-à-coup un vieillard : son dos se courbe ; son front se ride ; une barbe blanche lui sort du menton, & ses habits se changent en haillons. En vain, d'une voix cassée, il supplie son Maître de l'écouter : celui-ci n'ajoute point de foi à toutes les protestations, & lui dit qu'il n'en croira que son Art ; en effet, il fait une nouvelle conjuration, qui lui apprend l'innocence d'Adis. Il en marque des regrets d'autant plus vifs, qu'il ne peut réparer ce qu'il a fait, & rendre à son jeune Esclave sa premiere figure, à moins que ce malheureux ne trouve une fille au-dessous de vingt ans, qui devienne amoureuse de lui. Cette ressource paroit impossible à Adis ; mais Causon n'en désespere pas, attendu le caprice des femmes. On fait publier par-tout qu'un riche vieillard desire de se marier, & que toutes filles au-dessous de vingt ans peuvent se présenter. Des filles arrivent de toutes parts ; & comme elles ont été bien instruites, elles montrent beaucoup de tendresse pour le vieillard ; mais comme elle n'est que feinte, Adis reste toujours dans le même état. La scène change ; ils sont transportés dans l'Isle des Vieillards, où l'on ne fait aucun cas de la jeunesse, où les plus décrépits sont les plus estimés ; & là, on trouve une jeune Princesse, qui, amoureuse d'Adis, opere la métamorphose.

JEUNES MARIÉS, (les) Opéra Comique en un Acte, par M. Favart, à la Foire Saint Laurent, 1740.

Deux amis, après avoir uni leurs enfans par des vues de convenance, les séparent, parce qu'ils sont encore trop jeunes pour vivre ensemble. Mais ces Epoux, malgré toutes les précautions, trouvent le moyen de se réunir, & protestent que rien ne pourra les séparer.

JE VOUS PRENDS SANS VERD, Comédie en un Acte, en Vers, ornée de Chants & de Danses, au Théâtre François, sous le nom de Champmêlè, Musique de Grand-Val le pere, 1693.

Le Conte de la Fontaine, intitulé le *Contrat*, est ici mis en action. Un mari jaloux répand la nouvelle de sa mort, & se rend secrettement dans un Château, où sa femme donne aux plaisirs les premiers jours de son deuil. Là, il est à la fois témoin & de la joie de son épouse,

& de la déclaration qu'elle fait à son Amant. Il sort d'un cabinet, où il étoit caché avec son beau-pere, & veut conclure sur le champ un divorce. Le beau-pere l'appaise, en lui remettant un Contrat qu'il avoit lui-même reçu de son beau-pere en pareille occasion. Une Fête & des Jeux du mois de Mai servent de divertissement à la Piéce, & l'ont fait intituler: *Je vous prends sans Verd.* C'est ce que dit le mari au jeune Cavalier, qu'il surprend dans un galant entretien avec sa femme.

JOCONDE, *Comédie en un Acte, en Prose, par Fagan, au Théâtre François,* 1740.

On devine aisément où l'Auteur a puisé le sujet de Joconde ; mais il n'a pris que la superficie du sujet ; & il étoit difficile de traiter avec plus de décence, un Conte par lui-même très-indécent. Astolphe, Roi de Lombardie, & Joconde, son compagnon de bonnes fortunes, ont parcouru différentes contrées, sans avoir trouvé une femme insensible. Déja leur fameux Livre est, à-peu-près, rempli ; il y reste, tout au plus, de quoi placer trois noms. L'Hôtellerie, où ces Aventuriers sont descendus, renferme, par hazard, trois sœurs, qu'on leur a dit être inaccessibles à la fleurette. Astolphe fixe le tems de leur défaite à trente minutes. Marcelle paroît ; c'est l'aînée des trois sœurs. Elle a déja été mariée, & affecte de mépriser le mariage. Le sort a décidé que Joconde parleroit le premier ; il offre à Marcelle de partager avec elle ses richesses, pour avoir le titre de son époux, sans même en avoir les droits. Marcelle y consent, sous cette condition ; & bientôt elle n'en exige plus aucune. Suson est une petite fille acariâtre ; les douceurs d'Astolphe ne paroissent point la toucher ; mais il la loue ; il offre de l'épouser, & de la faire briller à la Cour ; Suson s'adoucit. Enfin Clorinde, la troisiéme sœur, est une sorte de Philosophe, que ne quitte point Matasio, Pédant de profession. Le Roi déguisé, parle sentiment à Clorinde, & cependant lui glisse au doigt un diamant de prix. Il donne une riche tabatiere à Matasio, qui la reçoit. Clorinde s'attendrit ; & Joconde va écrire son nom sur le Livre, où se trouvoient déja ceux de Suson & de Marcelle. Il regne beaucoup de vivacité dans le dialogue & dans l'action de cette derniere scène

Le dénouement est tiré du sujet. Les trois sœurs se réunissent; elles trouvent sous leur main le Livre fatal, où leurs noms sont inscrits; & l'erreur où elles étoient se dissipe. Astolphe reparoît, se fait connoître, & ordonne aux trois sœurs d'épouser chacune un des Amans qu'elles avoient rebutés jusqu'alors.

JODELET ASTROLOGUE, *Comédie en cinq Actes, en Vers, de Douville,* 1646.

Timandre, Gentilhomme Parisien, est amoureux de Liliane, qui ne paye son amour que par des rigueurs. Jodelet, Valet de Timandre, aimé de Nise, Suivante de Liliane, apprend de cette Soubrette, que sa Maîtresse a le cœur pris pour un Cavalier nommé Tindare, qu'on croit en Italie depuis six mois, & qui est demeuré caché à Paris chez un ami; que ce Cavalier vient tous les soirs voir Liliane dans son jardin. Nise recommande le secret à Jodelet. Celui-ci instruit son Maître de ce que Nise lui a confié. Timandre, désespéré de cette nouvelle, trouve Liliane, & lui reproche son commerce secret. Liliane se doute de l'indiscrétion de Nise, & lui en marque, tout bas, son ressentiment. Jodelet, qui s'apperçoit des menaces que Liliane fait à Nise, gronde son Maitre dans un à parté. Timandre lui conseille d'inventer quelque ruse pour réparer cette faute. Jodelet se dit sçavant dans l'Astrologie, & que par le secours de cette science, il est instruit de tout ce qui se passe dans le monde. Timandre & Nise appuient le discours de Jodelet; & Liliane reste persuadée de la capacité de ce prétendu Astrologue. Ariste, chez qui Timandre est caché, aborde Timandre, qui lui compte l'histoire de Liliane, & tout de suite le stratagême de Jodelet. Ariste y applaudit, & conseille de le continuer. Pour cet effet, il se rend chez Jacinte, autre Amante de Tindare, qui ignore son séjour à Paris, & qui reçoit de ses nouvelles par le moyen d'Ariste, qui aime Jacinte; mais qui n'ose lui déclarer sa passion. Celui-ci lui vante le sçavoir de Jodelet, & ajoute que par son moyen, elle pourroit voir Tindare chez elle dans le même jour, quoiqu'il soit en Italie. Jacinte croit ce récit, & se rend chez Timandre. Jodelet se trouve fort embarrassé de la demande de Jacinte; mais, en lui entendant nommer Tindare, il prend

un ton de suffisance, & lui fait écrire un billet, par lequel elle invite ce dernier à venir la trouver. Ce billet est rendu à Tindare, qui, croyant être découvert, se rend chez Jacinte ; celle-ci, qui s'imagine que ce n'est qu'un corps fantastique qui se présente devant elle, ainsi que Jodelet l'en a assuré, s'épouvante à la vûe de Tindare, & lui ferme la porte, en faisant des cris épouvantables. Tindare demeure fort surpris de cette réception. Il est rencontré par Liliane, qui lui apprend qu'un célèbre Astrologue a découvert leur intrigue amoureuse, & qu'il n'est pas nécessaire de prendre les mêmes précautions pour la venir voir. Liliane, en quittant Tindare, lui donne une bague de diamant. Nise rend compte à Jodelet du présent que sa Maîtresse a fait à Tindare : de sorte qu'Arimant, pere de Liliane, à qui cette derniere a dit qu'elle a perdu sa bague, s'adresse à Jodelet pour en avoir des nouvelles. Jodelet lui dépeint un Cavalier qu'il a vu causer avec Liliane. Arimant trouve Tindare, & se fait rendre la bague. Enfin tout se découvre : Arimant, qui trouve Tindare caché chez lui, consent qu'il épouse Liliane ; Jacinte se voyant trompée par Tindare, accepte la main d'Ariste. Liliane pardonne à Nise son indiscrétion ; & cette derniere est mariée à Jodelet.

JODELET DUELLISTE, *Comédie en cinq Actes, en Vers, par Scarron*, 1646.

Dom Félix de Fonséque est accordé avec Lucie, fille de Dom Pedre d'Avila. Celui-ci attend, pour célébrer ce mariage, l'arrivée de Dom Diegue de Giron, qui doit en même tems épouser son autre fille, nommée Hélene. Dom Diegue arrive à Toledc ; & le hazard lui fait rencontrer Lucie, dont il devient amoureux. Pour l'obtenir & rompre l'engagement qu'il a pris avec Hélene, aidé de son Valet Alphonse, il imagine divers moyens. Comme Dom Félix a des liaisons très-intimes avec une jeune personne appellée Dorothée, Dom Diegue en fait avertir Dom Pedre. De son côté Lucie se déguise & se présente à son pere, sous le nom d'une autre Dorothée, aussi Maîtresse de Dom Félix. A ce stratagême, Alphonse, Valet de Dom Diegue, en joint un autre, qui est de remettre, comme par étourderie, une lettre adres-

lée à son Maître, entre les mains de Dom Pedre. Celui-ci trouve dans cette lettre, que Dom Diegue est marié avec une certaine Dorothée. Cette intrigue est terminée par la détention de Dom Félix, que la véritable Dorothée, en vertu d'un décret, fait arrêter. Dom Diegue & Lucie, avouant à Dom Pedre les différens moyens qu'ils ont employés pour se débarrasser de Dom Félix, Dom Pedre leur pardonne, & consent que Dom Diegue épouse sa fille Lucie.

JODELET, ou LE MAÎTRE VALET, Comédie en cinq Actes, en Vers, de Scarron, 1645.

Dom Juan d'Alvarade arrive de nuit à Madrid, accompagné de son Valet Jodelet. Il vient dans cette Ville pour y épouser Isabelle, fille de Dom Fernand de Rochas, qu'il ne connoît point, mais dont il a reçu le portrait, & à qui il croit avoir envoyé le sien. Il se présente un Valet, à qui Jodelet, par ordre de son Maître, demande la demeure de Dom Fernand? Ce Valet lui montre la maison. Dom Juan se présente pour y entrer, & voit descendre d'un balcon un homme, qui s'enfuit en l'appercevant. Cette vue le frappe, aussi-bien que Jodelet. Celui-ci, sous le nom de son Maître, arrive chez Dom Fernand, qui le trouve fort ridicule, ainsi qu'Isabelle. Cependant Dom Juan apprend que Dom Louis, neveu de Dom Fernand, est non-seulement son rival, mais encore celui qui a tué son frere & séduit sa sœur : cette sœur, qui se nomme Lucresse, vient par hazard demander un asyle à Dom Fernand, & retrouve son infidéle. Tout s'accommode ; Dom Juan se fait connoître, se réconcilie avec Louis, qui rend son cœur à Lucresse ; & il épouse Isabelle, qui avoit pris de l'amour pour lui, quoiqu'elle le crût un simple Domestique.

JONATHAS, Comédie en trois Actes, par Duché, 1714.

" J'ai cru, dit l'Auteur, qu'il étoit plus noble de faire
" entrer Samuel sur la scène, qu'un simple Sacrificateur,
" dans la bouche duquel je n'aurois pu mettre les mêmes
" choses, & qui n'auroit qu'un foible intérêt dans les
" malheurs de Saül & de Jonathas ; au lieu que Samuel
" regarde le premier comme son fils, & est, pour ainsi
" dire, médiateur entre Dieu & lui. La même raison,

» ajoute-t-il, m'a fait fupprimer l'Ecuyer de Jonathas,
» & mettre Abner à fa place. Je le mets enfuite à la
» tête des révoltés. Abner étoit coufin germain de Saül;
» &, à la réferve de l'action que l'Ecriture donne for-
» mellement à l'Ecuyer, il a fait, ou il a pu faire vrai-
» femblablement les chofes qu'il fait dans ma Piéce ».

JONGLEURS. Joueurs d'inftrumens qui, dans la naiffance de notre Poéfie, fe joignoient aux Troubadours, aux Poëtes Provençaux, & couroient avec eux les Provinces. L'Hiftoire du Théâtre François nous apprend qu'on nommoit ainfi des efpeces de Bateleurs, qui étoient connus dès le onzieme fiecle. Le terme de Jongleur paroît être une corruption du mot Latin *Joculator*, en François *Joueur*. Il eft fait mention des Jongleurs dès le tems de l'Empereur Henri II, qui mourut en 1056. Comme ils jouoient de différens inftrumens, ils s'affocierent avec les Trouveurs & les Chanteurs, pour exécuter les ouvrages des premiers; & ainfi, de compagnie, ils s'introduifirent dans les Palais des Rois & des Princes, & en tirerent de magnifiques préfens. Quelque tems après la mort de Jeanne, premiere du nom, Reine de Naples & de Sicile, & Comteffe de Provence, arrivée en 1382, tous ceux de la profeffion des Trouveurs & des Jongleurs fe féparerent en deux différentes efpéces d'Acteurs; les uns, fous l'ancien nom de Jongleurs, joignirent aux inftrumens le chant ou le récit des Vers; les autres prirent fimplement le nom de Joueurs, en Latin *Joculatores*, ainfi qu'ils font nommés par les Ordonnances. Tous les Jeux de ceux-ci confiftoient en gefticulations, tours de paffe-paffe, &c. ou par eux-mêmes, ou par des finges qu'ils portoient, ou en quelques

mauvais récits du plus bas Burlesque. Mais leurs excès ridicules & extravagans les firent tellement mépriser, que pour signifier alors une chose mauvaise, folle, vaine & fausse, on l'appelloit jonglerie; & Philippe-Auguste, dès la premiere année de son Regne, les chassa de sa Cour & les bannit de ses Etats. Quelques-uns néanmoins qui se réformerent, s'y établirent, & y furent tolérés dans la suite du Regne de ce Prince, & des Rois ses successeurs, comme on le voit par un tarif fait par S. Louis pour régler les droits de péage dûs à l'entrée de Paris sous le Petit-Châtelet. L'un de ces articles porte, que les Jongleurs seroient quittes de tout péage en faisant le récit d'un couplet de chanson devant le Péager. Un autre porte, « que le Marchand qui apporteroit un singe pour » le vendre, payeroit quatre deniers; que si le » singe appartenoit à un homme qui l'eût acheté » pour son plaisir, il ne donneroit rien; & que » s'il étoit à un Joueur, il joueroit devant le Péa- » ger; & que par ce jeu il seroit quitte du péage » tant du singe que de tout ce qu'il auroit acheté » pour son usage. » C'est de-là que vient cet ancien proverbe, *payer en monnoie de singe, en gambades*. Tous prirent dans la suite le nom de Jongleurs, comme le plus ancien; & les femmes qui se mêloient de ce métier, celui de Jongleresses. Ils se retiroient à Paris dans une seule rue, qui avoit pris le nom de rue des Jongleurs, & qui est aujourd'hui celle de S. Julien des Ménestriers. On y alloit louer ceux que l'on jugeoit à propos, pour s'en servir dans les fêtes ou assemblées de plaisirs. Par une Ordonnance de Guillaume de Clermont, Prevôt de Paris, du 14 Septembre 1395, il fut

défendu aux Jongleurs de rien dire, représenter, ou chanter, soit dans les places publiques, soit ailleurs, qui pût causer quelque scandale, à peine d'amende & de deux mois de prison au pain & à l'eau. Depuis ce tems il n'en est plus parlé ; c'est que dans la suite les Acteurs s'étant adonnés à faire des tours surprenans, avec des épées ou autres armes, &c, on les appella *Bataiores*, en François Bateleurs ; & qu'enfin ces jeux devinrent le partage des Danseurs de corde & des Sauteurs.

JOSEPH, *Tragédie Sainte, de l'Abbé Genest, représentée d'abord à Clagny, chez Madame la Duchesse du Maine, & ensuite à la Comédie Françoise, en 1710.*

L'Auteur a conservé, dans cet Ouvrage, la fidélité de l'Ecriture ; & la simplicité majestueuse de l'écrit sacré qu'il a imitée dans l'expressions, paroit aussi dans le sujet. La Duchesse du Maine représentoit la femme de Joseph ; & cette Princesse joua ce rôle avec une noblesse délicate & un agrément qui la fit admirer. Mademoiselle de Mérus représenta une Dame Egyptienne, sa confidente ; & Baron le pere, qui faisoit Joseph, joua d'une maniere qui ne peut être imitée. Malezieu fit le personnage de Juda ; & la force de son jeu lui attira de grandes louanges. Il fut imité par son fils ainé dans le rôle de Ruben. Un autre de ses fils représenta Benjamin, & toucha par son air d'innocence. Vernoncelle, Gentilhomme du Duc du Maine, devoit jouer Siméon ; mais obligé de partir pour s'embarquer avec le Comte de Toulouse, le Marquis de Roquelaure prit sa place. Le jeu du Marquis de Gondrin fut admiré dans le rôle de Pharaon. D'Erlac, Capitaine aux Gardes Suisses, s'acquitta très-bien du rôle de Thiamis, Intendant ou Majordome de Joseph, où il entra parfaitement dans le rôle qu'il représentoit. Rosely fit celui d'un vieil Hébreu, que Joseph venoit de tirer d'esclavage. Tous ces Messieurs, animés du desir de plaire au Duc & à la Duchesse du Maine, ne négligerent rien pour l'exécution de leur rôle.

JOUEUR, (le) Comédie en cinq Actes, en Vers, par Regnard, 1696.

Ce caractère, pris dans toute sa précision, est présenté dans tout son jour. Valere sacrifie à la passion du jeu, repos, santé, fortune, amour, projet d'établissement, espérance brillante, tout enfin, jusqu'au portrait de sa Maîtresse ; ce qui fait dire si ingénieusement à Nérine :

Il met votre portrait ainsi chez l'Usurier ;
Etant encor Amant : il vous vendra, Madame,
A beaux deniers comptans, quand vous serez sa femme.

Mais ce Joueur, accablé de dettes, & abimé de toutes parts, possède encore une Bibliothèque. Ne devoit-il pas l'engager, plutôt que le portrait d'Angélique ? C'est une légere distraction de l'Auteur, qu'il faut lui passer en faveur de la lecture comique du Traité de Sénèque, sur le mépris des richesses. Du reste, rien ne manque à la perfection du rôle principal ; & je crois qu'il seroit téméraire de rien tenter de nouveau en ce genre. Il falloit un génie supérieur, pour faire paroître deux fois Valere désespéré de ses pertes, & le faire avec autant de succès. Les événemens sont bien ménagés, & les scènes liées avec art ; le dialogue est vif, animé, soutenu. La Comtesse, coquette ridicule, le faux Marquis, M. Tout-à-bas, Nérine, Hector, & même Madame la Ressource, forment un tissu de rôles amusans, chacun dans leur genre.

JOUEUSE, (la) Comédie en cinq Actes, en Prose, avec un Divertissement, par Dufreny, Musique de Gilliers, au Théâtre François, 1709.

La Joueuse est tirée, en partie, du Chevalier Joueur. On y trouve, à-peu-près, les mêmes situations ; & souvent, mot pour mot, les mêmes détails. Madame Orgon ne peut pas, il est vrai, jouer le portrait d'une Maîtresse ; mais elle joue la dot de sa fille. Heureusement Dorante, qui en est amoureux, est celui qui a gagné la dot. Elle sert à lui faire obtenir le consentement de la Marquise sa mere, qui ne vouloit pas d'une bru non dotée. Cette Marquise, enjouée, vive, & qui fait des plaisirs sa principale occupation, ressemble, trait pour trait, à la Marquise

quise du faux honnête-homme ; de même qu'ici, le Chevalier, oncle de Dorante, est calqué d'après le Marquis enrhumé du *Chevalier Joueur*. Au reste, la différence du sexe en met trop peu dans les deux caractères, pour avoir exigé cette nouvelle peinture. Elle n'est, en rien, supérieure à la premiere, & trouve dans le *Joueur* de Renard, le même obstacle à sa réussite.

JUGEMENT DE PARIS, (le) *Pastorale héroïque en trois Actes, par Mademoiselle Barbier, Musique de Bertin, au Théâtre de l'Opéra*, 1718.

On reprochoit à l'Auteur de cet Opéra, d'avoir donné à Jupiter le caractère d'un imbécille. D'Orneval en fit la Parodie dans sa nouveauté, & reprit ainsi ce défaut : un Cabaretier, chez qui Mercure va loger, dit à ce Dieu : « Ce Jupiter me paroît bon-homme ; je le crois même » un peu bête. Mercure répond : vous lui faites grace » du peu ». Le jugement porté par Pâris fut aussi critiqué de la maniere suivante. Pâris dit :

Au diable l'argent & les armes ;
A vos promesses je me rends.

JUNON.

Tu décides sur les présens,
Au lieu de juger sur nos charmes.

PALLAS.

Est-ce-là juger sainement ?

PARIS.

L'Opéra fait-il autrement ?

JUGEMENT TÉMÉRAIRE, (le) *Comédie en un Acte, en Vers, par Guyot de Merville, non représentée, imprimée parmi ses Œuvres*.

Valere a vu, chez une amie, Dorine déguisée en homme, sous le nom de Damon. Valere, qui aime Mélite, rencontre chez elle cette même Dorine, qui la sert. Il croit devoir avertir Mélite, que c'est Damon qui s'est introduit auprès d'elle sous ce déguisement. Elle connoît peu Damon ; & prévenue de cette fausse idée, elle

Tome II. I

est prête à congédier Dorine. Elle n'a point d'amour pour Valere ; & même elle avoit écouté des propositions de mariage qu'on lui avoit faites de la part de Damon ; mais l'opinion qu'elle, a qu'il a eu recours à l'artifice d'un déguisement pour se donner accès chez elle, le lui fait regarder comme indigne de sa main. Enfin, le vrai Damon apporte une lettre d'Orphise, qui le justifie. Mélite, qui n'étoit attachée à Valere que par reconnoissance, lui donne un Contrat, par lequel elle lui rend le bien qu'elle tenoit de la mere de Valere, sa bienfaitrice, & épouse Damon. Damon fait naître deux ou trois incidens, qui rendroient cette Piéce très-agréable à la représentation.

JULIE, *Comédie en trois Actes*, *mêlée d'Ariettes*, par M. Monvel, Musique de M. Desaides, aux Italiens, 1772.

M. de Marsange, Seigneur de Village, veut donner sa fille Julie, en mariage à un Comte fort riche, mais vieux, sourd, bègue & bossu, avec lequel il a fait un dédit. Le jeune Saint-Albe est la victime d'un vil intérêt ; mais il a pour lui l'amour de Julie. Cette jeune personne se sauve chez une tante qui l'aime, & dont elle veut implorer l'appui. La nuit l'oblige de s'arrêter dans la chaumiere de Michaud, Maître Bucheron, & prend avec lui & sa famille un repas champêtre. Saint-Albe apprenant sa fuite, a volé sur ses pas, & le hazard l'a conduit chez le même Bucheron. Pour détourner M. de Marsange de son dessein, Cateau, fille du Bucheron, & Lucas son gendre, vont trouver le Seigneur, & feignent d'être persécutés par Michaud, qui veut forcer sa fille Cateau d'épouser le Bailli du Village, homme vieux & contrefait. M. de Marsange est confondu de cette aventure, qui retrace ses torts. Cependant il promet à ces Amans, qu'il croit malheureux, de les protéger. Arrive Michaud, qui fait l'emporté, & qui exige que sa fille lui obéisse. Le Seigneur essaye en vain de le fléchir ; Michaud lui oppose son propre exemple, & ne peut, dit-il, suivre un meilleur modéle. Le Seigneur s'attendrit ; & le Bucheron profite de cet instant, pour rappeller ce pere aux sentimens de la nature. On paye le dédit au vieux Comte ; & Julie est donnée à Saint-Albe.

JULIE, ou le bon Pere, Comédie en trois Actes, en Prose, par M. Denon, au Théâtre François, 1769.

Damis s'est retiré dans ses Terres, pour se distraire des embarras d'un procès considérable, d'où dépend toute sa fortune. Voisin du séjour de Lisimon, il a vu Julie sa fille, & a conçu pour elle la passion la plus tendre & la plus pure. Julie y est sensible ; son pere apperçoit un changement dans son caractère ; il craint de la perdre. Il a avec elle une conversation, dans laquelle il tâche de la prémunir contre les entreprises d'un Amant qui veut l'enlever à son pere. L'Amant est au désespoir ; & ce qui y met le comble, c'est la nouvelle de la perte de son procès. Ses espérances sont détruites ; Julie attendrie, le console ; & le pere finit par donner son consentement.

JULIE, ou le Triomphe de l'Amitié, Comédie en trois Actes, en Prose, par M. Marin, au Théâtre François, 1752.

Julie est la femme de Dorval, jeune homme de condition, qui l'a épousée contre le gré de ses parens. Il vient avec elle à Paris, après avoir recueilli la succession de sa mere. Il loge dans un Hôtel garni, fait connoissance avec des amis perfides qui le trompent, & l'entrainent dans la dissipation & la débauche. Il se trouve accablé de dettes, dénué de tous secours ; & c'est-là que commence la scène. La misere aigrit son caractère ; il ne lui reste qu'un ami fidele ; & il accuse de trahison une épouse vertueuse qu'il soupçonne d'infidélité. Il est poursuivi par ses créanciers, arrêté & mis en prison. Son pere étoit arrivé à Paris pour rechercher cet enfant coupable. Il loge dans le même Hôtel, s'attendrit au récit des malheurs d'un inconnu, & lui procure sa liberté. La femme de cet inconnu vient se jetter à ses pieds pour le remercier ; il reconnoît Julie dans cette femme, & son fils dans l'inconnu. Il accable la premiere de reproches, se laisse fléchir par ses larmes & par les preuves de son innocence, lui pardonne & l'embrasse. Dans ce moment Dorval arrive, voit son pere, veut fuir de sa présence, embrasse ses genoux, & obtient son pardon.

JULIE, ou L'HEUREUSE ÉPREUVE, Comédie en un Acte, en Prose, par M. de Saint-Foix, au Théâtre François, 1746.

Julie, par le conseil de son oncle, veut éprouver deux Amans qui aspirent à sa main. Elle suppose le retour d'une sœur aînée, qui se destinoit au Couvent, & qui, par-là, l'oblige à s'y renfermer elle-même, en la privant des biens qu'elle sembloit lui avoir laissés. On suppose, de plus, une extrême vraisemblance entre les deux sœurs. Julie en est quitte pour faire succéder à sa parure & à son rouge, un habit simple, une coëffure avancée, une sorte de pâleur; enfin l'air du Couvent. Elle est méconnue & de Damis & de Valere. A peine même celui-ci jette-t-il un coup-d'œil sur elle; il n'est occupé que de Julie. Damis, au contraire, offre à cette fausse aînée l'hommage qu'il avoit rendu à la cadette. Ces deux scènes sont neuves & intéressantes. Julie, qui préféroit Damis à Valere, connoît enfin son erreur & la répare.

JUMEAUX, (les) Parodie de l'Opéra de Castor et Pollux, *par* MM. Guerin, *&c. aux Italiens*, 1754.

Olibrius & Jolicœur étoient fils de deux peres, mais d'une même mere. Le pere du premier étoit un riche Seigneur, & celui de Jolicœur, un manant: aussi le sort de ces deux Jumeaux étoit-il bien différent. Olibrius étoit un homme d'importance, & Jolicœur un simple Soldat. Ils étoient l'un & l'autre amoureux de Thérese; mais Olibrius, qui aime son frere, & qui sait qu'il est l'Amant aimé, lui abandonne sa Maîtresse, par amitié pour lui. Cependant Grincé, Capitaine de Jolicœur, se propose d'enlever son Amante. Celui-ci met l'épée à la main contre Grincé. C'est un crime dans un Soldat, qui doit être puni de mort. Jolicœur est mis en prison; mais à force de protection, on obtient que l'arrêt de mort sera changé en une prison perpétuelle. Olibrius en est consterné; & il sollicite son pere, le Seigneur Bras-de-Fer, pour obtenir la délivrance de son frere. Tout ce qui lui est accordé, c'est de prendre sa place, s'il le juge à propos; & à cette condition, Jolicœur aura sa grace. Il accepte la condition; il va délivrer son

frere, qui fait d'abord des difficultés de sortir, & qui ne sort enfin, qu'en faisant consentir à Olibrius qu'il vienne le relever. La Cour instruite de cette générosité mutuelle, leur donne à tous deux la liberté, & veut qu'ils commandent, chacun à leur tour, de six mois en six mois, une Compagnie de Dragons.

JUMELLES, (les) Opéra Comique en un Acte, par M. Favart, à la Foire Saint Germain, 1734.

Géraste, pere de deux filles jumelles, veut les marier tout au contraire du choix de leur cœur. Il veut donner Julie à Foulignac, qu'elle n'aime point, & qui aime sa sœur Lucile; & Lucile à Clitandre, qui aime Julie, & en est aimé. L'opiniâtreté ridicule du Vieillard se trouve corrigée par l'adresse de Madame Argante, qui feignant d'être de son sentiment, & profitant de la ressemblance des deux sœurs, fait prendre le change à Géraste, qui signe sans s'en appercevoir, les Contrats de mariage de Clitandre avec Julie, & de Lucile avec Foulignac. On lui avoue la fourberie, lorsque le Notaire est retiré; Géraste s'en console aisément.

L.

LA * * * Comédie en Vers, en trois Actes, avec un Divertissement Chinois, par M. Boissy, au Théâtre Italien, 1737.

Deux Amans déguisés en Soubrette, entrent au service d'une jeune veuve, & s'empressent de gagner ses bonnes graces: voilà tout le fond d'une Comédie intitulée: LA * * *, précédée d'un Prologue, qui prévient les Spectateurs de la singularité de ce titre, & leur laisse le soin de l'intituler comme ils le jugeront à propos. Quoiqu'il ne fût pas difficile de lui donner un nom convenable, il ne s'est trouvé jusqu'à présent aucun parrain; & elle reste toujours anonyme. Cette Piéce, prise en total, n'est par admirable; mais il y a des scènes d'un bon Comique. On auroit pu l'intituler, la *Maîtresse bien*

servie, ou les *Amans-Soubrettes*. On prétend que l'intrigue en est prise du troisieme volume du Roman de Pharamond, où Marcomire & Gondomar, jeunes Princes déguisés en femmes, entrent, en qualité de filles d'honneur, au service de la Princesse Albisinde. Marcomire, sous le nom d'Ericlée, & Gondomar, sous celui de Théodore.

LACÉDÉMONIENNES, (les) ou LICURGUE, *Comédie en trois Actes, en Vers libres, avec un Ballet intitulé*, ATHALANTE & HYPOMÈNE, *par M. Mailhol, au Théâtre Italien*, 1754.

Licurgue a résolu de bannir les vices de sa Patrie ; il se propose pour cela d'abroger les anciennes Loix, & d'en publier de nouvelles. Les Prudes, les Petits-Maitres, les Coquettes, les Comédiens, &c, tous se réunissent pour faire échouer ce projet. Ils ne savent pas ce que contiennent les nouvelles Loix : on s'adresse à Arlequin, affranchi de Licurgue, pour découvrir l'endroit où celui-ci les a cachées ; & Arlequin dévoile le secret. Quand le Peuple apprend la réforme prescrite par les Loix nouvelles, il va tout furieux pour mettre le feu à la maison de Licurgue. Ce Philosophe l'arrête par un très-beau discours, & lui fait promettre d'observer ses Loix jusqu'à son retour. Il quitte ensuite Lacédémone, pour n'y plus revenir.

LAODAMIE, REINE D'EPIRE, *Tragédie de Mademoiselle Bernard*, 1689.

Laodamie, engagée dans différentes guerres, est obligée de donner un Roi à ses Sujets. Ce choix tombe sur Attale, par l'ordre du feu Roi Alexandre, pere de Laodamie. Mais cette Princesse déteste Attale, & aime éperduement Gélon, Prince de Sicile, qu'elle a donné elle-même à sa sœur Nerée. La mort d'Attale, qu'on vient annoncer à Laodamie, & le Peuple qui demande Gélon pour Roi, fait espérer à cette Reine d'être unie à celui qu'elle aime. Cette espérance se trouve anéantie par le refus de Gélon, qui aime Nerée constamment, & par la conspiration de Sofirate, Prince d'Epire, Amant de la Reine, qui, pour obtenir son Trône & sa main, a fait secretement assassiner Attale. Laodamie, suivie de Gé-

lon & de ses fideles Sujets, se présente aux mutins. Gélon tue Sostrate, & dissipe les révoltés; mais un trait lancé contre ce Prince, frappe Laodamie; & elle meurt dans le moment.

LAODICE, REINE DE CAPPADOCE, Tragédie de Thomas Corneille, 1668.

Ce Sujet auroit pu produire une excellente Tragédie dans les mains de l'aîné des Corneille. Une Reine amoureuse de son fils sans le connoître, & qui se tue après l'avoir connu, est sans doute un tableau frappant; mais il falloit un pinceau plus vigoureux pour le rendre.

LATINA COMŒDIA, ou *COMŒDIA LATINA*. C'est ainsi qu'on appelloit chez les Latins une espéce de Comédie qu'on croit être du genre larmoyant. On les appelloit *Rhintoneæ*, du nom d'un Bouffon de Tarente, nommé Rhintone. Comment les Romains pouvoient-ils prétendre qu'il fût l'inventeur des Piéces de ce genre, puisque les Captifs de Plaute, l'Odicenne de Térence, qui sont de vraies Comédies larmoyantes, sont des Drames imités du Théâtre Grec?

LAURE PERSÉCUTÉE, Tragi-Comédie de Rotrou 1637.

C'est un Roman tel qu'on en faisoit dans les derniers siécles, avec une intrigue amoureuse, rompue, renouée, soutenue par mille incidens. Une inconnue, plus belle que le jour, avec des yeux plus brillans que le soleil, charme, enchante, captive tous les cœurs. Un Prince a la préférence; mais des mouvemens de jalousie le font passer successivement de la joie à la douleur, & de la douleur à l'emportement. Il rompt ses fers, les regrette, les recherche, les évite, les reprend avec transport. Enfin Laure, dont on ignoroit la naissance, est reconnue pour l'héritiere de Pologne. Les calomnies qu'on avoit répandues contre elle se dissipent; & elle épouse le Prince. Cette aventure a beaucoup de rapport avec

celle d'Inès de Castro. Quelques scènes froides rallentissent l'action de cette Tragi-Comédie, & diminuent le fond d'intérêt qui y règne.

LAURETTE, Comédie en deux Actes, en Vers, tirée d'un Conte de M. Marmontel, par M. Dudoyer, au Théâtre François, 1768.

Laurette est une fille aimable & simple, élevée chez son pere, à la Campagne. Une Comtesse, qui a une maison où elle rassemble des gens du bon ton, a attiré chez elle un jeune Seigneur, qui lui est attaché par air. On donne des fêtes où Laurette brille; sa vue frappe l'Amant de la Comtesse, & fixe son cœur. Il a bientôt réduit cette jeune Villageoise, à laquelle il propose de faire un état brillant à la Ville. Elle refuse de quitter son pere, auquel ses soins sont nécessaires; mais aux marques de désespoir de son Amant, elle s'évanouit; & le Valet de ce Seigneur l'enleve dans ce moment. Elle est conduite à une petite maison, où les diamans & les richesses sont prodigués. Cependant elle gémit d'être séparée de son pere; & elle ne s'appaise que dans l'espérance qu'on lui donne qu'il va venir. Il vient en effet, mais sans être appellé. Il est furieux de l'affront fait à sa fille. L'Amant confus se précipite à ses pieds; & lorsqu'il est dans cette attitude, le pere irrité fait voir à sa fille la bassesse du crime & son humiliation. Le jeune Seigneur répare sa faute, en offrant sa main à l'objet de sa passion. Ce mariage réunit trois cœurs qui ne pouvoient être séparés. Le pere de Laurette, Gentilhomme & Officier réformé, fait connoître sa naissance; tous les vœux sont comblés. Cette Piéce n'a eu qu'un foible succès. Le plan en a paru mal conçu, les détails minutieux, foibles & souvent inutiles. Cependant il y a de grands traits de morale, des situations intéressantes & des momens heureux, qui ont été vivement saisis & très-applaudis.

LAZZI. Ce mot, emprunté de l'Italien, désigne des mouvemens, des jeux de Théâtre, des plaisanteries particulieres aux Bouffons Italiens.

Lazzi ou Lacci, signifie en François liens; la signification de ce terme est désignée par le mot

même ; car l'Acteur qui interrompt par ſes lazzis le cours d'une action, doit la renouer par d'autres lazzis ; ce qui demande beaucoup d'adreſſe, & quelquefois de l'eſprit.

Ainſi, tous les lazzis qui n'ont pas cette qualité, ſont fades & ennuyeux.

LÉGATAIRE UNIVERSEL, (le) *Comédie en cinq Actes, en Vers, par Regnard, au Théâtre François*, 1768.

L'artifice du Teſtament ſuppoſé, dans le Légataire univerſel, une fois excuſé en faveur de l'amour d'Eraſte, cette ſcène, où Criſpin joue le rôle de Geronte, vaut ſeule une Comédie très-divertiſſante. Toute la Piéce eſt charmante ; les deux derniers Actes, ſur-tout, ſont admirables. La *Critique du Légataire univerſel* eſt un perſifflage contre ces Critiques ſubalternes ; qui penſent ſe faire un nom, en attaquant un bon Ouvrage.

LEGS, (le) *Comédie en un Acte, en Proſe, par Marivaux, au Théâtre François*, 1736.

Deux ou trois Scènes d'un Comique ſingulier ont aſſuré le ſuccès de cette petite Comédie. Telle eſt en particulier celle du Marquis, qui, plus ſot que timide, n'oſe déclarer ſa paſſion à la Comteſſe. Son embarras, plus amuſant que vraiſemblable, eſt du goût des Spectateurs.

LÉLIO. C'eſt un nom de Théâtre de la Comédie Italienne, pour les rôles d'Amoureux ; & il y a pluſieurs Piéces qui ont ce titre.

LIGDAMON ET LIDIAS, ou LA RESSEMBLANCE, *Tragi-Comédie en cinq Actes, en Vers, tirée du Roman d'Aſtrée, par Scudery*, 1729.

Ligdamon ne pouvant toucher le cœur de Sylvie, va chercher, dans les combats, une mort moins cruelle pour lui, que l'inſenſibilité de ſa Maîtreſſe. Il eſt fait priſonnier ; & Sylvie, devenue ſenſible, cherche ſon Amant, le re-

trouve & l'épouse. Toute l'intrigue roule sur la ressemblance de Ligdamon & de Lidias. Ce dernier, Amant chéri de la tendre Amérine, tue sur la Scène un rival qui le défie au combat. Ligdamon arrive ; il est pris pour le coupable ; on instruit son procès ; il va payer la peine de la méprise. Amérine réclame les Loix du pays, qui lui permettent de sauver un criminel, en l'épousant. Le mariage se fait sur le Théâtre. Ligdamon, qui ne veut ni changer Sylvie, ni tromper Amérine, déclare qu'il n'est point Lidias, & qu'il a fait empoisonner la coupe où il vient de boire. Amérine au désespoir, avale le reste du poison. Lidias arrive avec Sylvie, qui le prend aussi pour Ligdamon. Cette double méprise occasionne plusieurs Scènes Comiques ; & la Piéce finit par le mariage de tous ces Amans, qui se reconnoissent avec des transports de joie. Amérine & Ligdamon avoient pris de l'Opium, croyant avaler du poison ; ils en furent quittes pour un sommeil de peu de durée. Si l'on trouve beaucoup de défauts dans l'ordonnance de cette Piéce, si elle péche & contre les régles des trois unités, & contre celles de la vraisemblance, on y a du moins conservé la vérité des caractères.

LINCÉE, Tragédie de *l'Abbé Abeille*, 1678.

Danaüs, après avoir ôté la vie & la couronne à Sthénélée, Roi d'Argos, devient amoureux d'Erigone, sœur de ce Roi, & veut l'épouser malgré elle. Iphis, fils d'Erigone, profite de la foiblesse de Danaüs, pour se faire promettre la main d'Hypermnestre, au préjudice de la parole donnée à Lincée. Erigone feint de se rendre aux desirs de son Amant, dans le dessein de trouver plus aisément le moyen de venger la mort du Roi son frere. C'est par ses conseils que Danaüs, effrayé par l'Oracle, prend la résolution de faire assassiner tous ses gendres. Mais elle aime Lincée : elle veut le sauver ; & pour gagner son cœur, elle lui découvre les desseins du Roi. Hypermnestre n'a paru consentir à la mort de son Amant, que pour avoir le tems de lui conseiller de s'enfuir. Danaüs, persuadé qu'elle a exécuté ses ordres, est sur le point de l'unir avec le fils d'Erigone. Alors Hypermnestre rend compte de sa conduite, déclare les moyens qu'elle a employés pour l'évasion de Lincée, & fait con-

noitre la perfidie d'Erigone qui aime ce Prince. Qu'on juge de la surprise de Danaüs ! il veut faire des reproches à Erigone, qui ne daigne pas seulement se justifier. Cependant la Flote de Lincée rentre dans le Port, & demande Hypermnestre avec instance. Ce Prince avoit laissé son épée dans l'appartement d'Erigone, qui la remet à Iphis son fils, & lui ordonne de s'en servir pour percer Danaüs. Par ce moyen le Poete accomplit l'Oracle, qui a prédit que le frere d'Egyptus périroit par le fer d'un de ses neveux ; & il sauve l'innocence de Lincée aux dépens de la coupable Erigone, qui quitte cependant la Scène sans avoir reçu la peine de ses crimes. Le plan de cette Tragédie, le peu d'intérêt qui y règne, les situations forcées, les caractères mal dessinés, les pensées fausses, la mauvaise construction des Vers, tout justifie le peu de succès qu'elle a eu au Théâtre ; & la prudence de l'Auteur, qui sembloit l'avoir condamnée à un éternel oubli.

LISIMÉNE, ou L'HEUREUSE TROMPERIE, Tragi-Comédie de Bois-Robert. 1633.

Pyrandre, simple Gentilhomme, aime Lisiméne, fille du Roi de Thrace, & en est aimé. Orante, fille du Roi d'Albanie, devient aussi amoureuse de Pyrandre, & par un billet, lui donne un rendez-vous pour la nuit suivante dans sa chambre. Pyrandre, qui n'aime point cette Princesse, communique sa lettre à Pyroxene, fils du Roi de Thrace, qui est éperduement amoureux d'Orante, & qui prie Pyrandre de répondre à la lettre d'Orange, afin que sous son nom, il puisse s'introduire dans la chambre de cette Princesse. Pyrandre fait ce que Pyroxene lui ordonne. Orante montre à Lisimene la réponse de Pyrandre. Cette derniere, pour se venger de la prétendue infidélité de son Amant, avertit Araxe, fils du Roi d'Albanie, de l'amour d'Orante & de Pyrandre. Araxe fait investir la maison d'Orante. Ensuite, à la tête de ses Gardes, il fait enfoncer la porte de l'appartement de la Princesse d'Albanie. Pyroxene se sauve ; mais comme on croit que c'est Pyrandre, on court chez ce dernier, & il est arrêté chez lui. Pyroxene qui apprend le danger que Pyrandre court pour lui, avoue au Roi d'Albanie la tromperie qu'il a faite à sa fille. Ce secret découvert, dé-

buse Lisimene de son erreur, & prouve l'innocence de son Amant. Tout se termine par la reconnoissance de Pyrandre pour le véritable fils du Roi d'Albanie, & Araxe pour celui d'un Juge criminel ; Pyrandre épouse Lisimène; & Pyroxene, Orante.

LISIMÈNE, ou LA JEUNE BERGERE, *Pastorale en cinq Actes, en Vers, de Boyer*, 1672.

Célimene, mere de Lisimene, voulant la contraindre d'épouser Silene, fils de Dorilas, lui défend de songer à Licaste, dont elle est éprise. Ce Licaste n'est autre que Télamire, sœur d'Ergaste, & Amante de Silene, qui s'est travestie en Berger, pour traverser son mariage avec Lisimene. Elle y réussit ; puisque, sous ce déguisement, elle inspire de l'amour à sa rivale, assez fortement, pour la faire consentir à se laisser enlever. Heureusement la reconnoissance du sexe de Télamire dissipe tous les soupçons. La constance de cette fille est couronnée par son hymen avec Silene ; & Lisimene, un peu confuse de sa méprise, accepte la main d'Ergaste.

LA LITOTE, ou DIMINUTION, est un trope par lequel on se sert de mots, qui, à la lettre, paroissent affoiblir une pensée dont on sait bien que les idées accessoires feront sentir toute la force : on dit le moins, par modestie ou par égard ; mais on sait bien que ce moins réveillera l'idée du plus. Quand Chimène dit à Rodrigue, *va, je ne te hais point*, elle lui fait entendre bien plus que ces mots-là ne signifient dans leur sens propre.

LOT SUPPOSÉ, (le) ou LA COQUETTE DU VILLAGE, *Comédie en trois Actes, en vers, par Dufreny, au Théâtre François*, 1715.

Le succès de cette Comédie ne s'est point démenti. On aime à voir la jeune Lisette profiter si bien des leçons de la veuve, qu'elle est prête à lui enlever son Amant. On trouve, on reconnoit dans Lucas, tout l'orgueil d'un Rustre nouvellement enrichi, ou du moins qui croit l'être. On applaudit à la ruse de Girard, qui

met si bien à profit ce moment d'ivresse qu'il a occasionné. Lucas, qui ne veut plus être que Propriétaire, céde à Girard tous ses titres de Fermier, & par-là bientôt se trouve obligé de lui donner sa fille. Les vers de cette Comédie répondent agréablement à l'intrigue.

LOTERIE, (la) *Comédie en un Acte, en Prose, de Dancourt, au Théâtre François*, 1697.

Sbrigani, Napolitain d'origine, & fripon de son métier, est parvenu à duper tout Paris, sous l'appas d'une Loterie. Le gain qu'il y fait, le détermine à rompre avec Eraste, à qui sa fille Marianne étoit promise. Eraste, dans un moment de tumulte, s'introduit chez sa Maîtresse. L'arrivée de Sbrigani l'oblige à se cacher dans un coffre de la Chine ; mais ce coffre est au nombre des premiers Lots. Un Financier, qui a saisi le prétexte de la Loterie, pour en faire présent à une femme, obligé de prendre des précautions, arrive, fait ouvrir le coffre, & y trouve Eraste, son neveu. Il écoute les raisons de ce dernier, & oblige Sbrigani à lui tenir parole Ce canevas est très-inférieur aux Scènes détachées qui l'accompagnent.

LUBIN, ou LE SOT VENGÉ, *Comédie en un Acte, en Vers de huit syllabes, par Raimond Poisson*, 1661.

Lubin, maîtrisé par sa femme, apprend enfin à la mettre à la raison, & reprend chez lui l'empire que le mari seul doit avoir. Ce changement est l'effet de quelques coups de bâton, qu'il fait donner à propos, & qui rétablissent l'ordre dans sa maison. Tel est le fond de cette petite Piéce, qui marquoit dans l'Auteur beaucoup de facilité & de naturel.

LUCILE, *Comédie en un Acte, en Vers, mêlée d'Ariettes, par M. Marmontel, Musique de M. Grétri, au Théâtre Italien*, 1769.

La jeune Lucile doit épouser Dorval ; & le mariage est sur le point de se faire. On croit Lucile la fille d'un Gentilhomme ; & cette union avec d'Orval, qui l'est aussi lui-même, se fait du consentement du pere de d'Orval, & de celui de la jeune personne. Mais le Laboureur Blaise, cru pere nourricier de Lucile, vient

déclarer qu'elle a été changée en nourrice, & que celle que l'on croit une Demoiselle, est sa propre fille. Cette nouvelle, qui semble devoir rompre le mariage projetté, produit un effet contraire. D'Orval n'en aime pas moins la jeune Lucile, & les deux peres sont enchantés de la probité du Paysan, qui a fait une déclaration semblable. Elle les touche au point d'en faire leur ami, & de presser la conclusion du mariage.

LUCRÉCE, *Tragédie de Duryer*, 1637.

Ce sujet est traité sans aucun changement du fait historique. Sextus, un poignard à la main, demande à Lucréce le sacrifice de son honneur. Lucréce se défend, & s'enfuit dans la coulisse : on entend les cris d'une femme ; & peu de tems après, Lucréce paroît en désordre, & apprend aux Spectateurs qu'elle vient d'être violée. Cette Scène nous peint le Théâtre & les mœurs du tems.

M.

MACHABÉES, (les) *Tragédie de la Motte*, 1725.

On trouve ici d'heureux détails, & une versification bien soutenue. C'est, de toutes les Piéces de la Motte, la mieux écrite. L'amour de Misaël pour Antigone, est de pure invention : il sert à completter les cinq Actes, qui, sans ce secours, eussent été difficilement remplis. Misaël raconte les cruautés inouies exercées sur ses freres. À cette affreuse peinture, la mere de ce jeune Héros s'arme d'une religieuse intrépidité ; mais, malgré ses efforts, les sentimens de la nature l'emportent ; &, pendant un moment, l'Héroïne fait place à la mere. Misaël s'en apperçoit ; & la douleur de déchirer ainsi le cœur de la personne qu'il chérit le plus, l'engage à suspendre son récit. Elle lui dit, acheve. L'Actrice qui étoit chargée de ce Rôle, prononçoit ce mot avec le même sang-froid, que si elle demandoit la suite de la relation d'un léger accident arrivé à des personnes qui

lui seroient étrangeres. Elle redoubloit, par cet Art, l'admiration pour l'Héroïne, qui, percée des plus rudes coups, rassemble toutes ses forces, afin de ne pas se laisser abattre aux yeux de son fils, & de lui donner l'exemple des vertus dont elle lui dicte les leçons.

MACHINE, en Poëme Dramatique, se dit de l'artifice par lequel le Poëte introduit sur la Scène quelque Divinité, Génie, ou autre Etre surnaturel, pour faire réussir quelque dessein important, ou surmonter quelque difficulté supérieure au pouvoir des hommes. Ces Machines, parmi les Anciens, étoient les Dieux, les Génies bons ou malfaisans, les Ombres, &c. Shakespear, & nos Modernes François, avant Corneille, employoient encore la derniere de ces ressources. Elles ont tiré ce nom des Machines ou Inventions qu'on a mises en usage pour les faire apparoir sur la Scene, & les en retirer d'une maniere qui imite le merveilleux. Quoique cette même raison ne subsiste plus pour le Poëme Epique, on est cependant convenu de donner le nom de Machines aux Etres surnaturels qu'on y introduit. Ce mot marque, & dans le Dramatique & dans l'Epopée, l'intervention ou le ministère de quelque Divinité; mais comme les occasions qui peuvent, dans l'une & l'autre, amener les Machines, ou les rendre nécessaires, ne sont pas les mêmes, les régles qu'on y doit suivre sont aussi différentes. Les anciens Poëtes Dramatiques n'admettoient jamais aucune Machine sur le Théâtre, que la présence du Dieu ne fût absolument nécessaire ; & ils étoient sifflés, lorsque, par leur faute, ils étoient réduits à cette nécessité, suivant ce principe fondé dans la nature, que le dénouement d'une Piéce

doit naître du fond même de la Fable, & non d'une Machine étrangere, que le Génie le plus stérile peut amener pour se tirer tout-à-coup d'embarras, comme dans Médée, qui se dérobe à la vengeance de Cléon, en fendant les airs sur un char traîné par des Dragons aîlés. Horace paroît un peu moins sévere, & se contente de dire que les Dieux ne doivent jamais paroître sur la Scène, à moins que le nœud ne soit digne de leur présence : *Nec Deus intersit, nisi dignus vindice nodus inciderit.* Mais au fond, le mot *dignus* emporte une nécessité absolue. Outre les Dieux, les Anciens introduisoient des Ombres, comme dans les Perses d'Eschyle, où l'Ombre de Darius paroît. A leur imitation, Shakespear en a mis dans Hamlet & dans Macbet : on en trouve aussi dans les Piéces de Hardy : la Statue du Festin de Pierre ; le Mercure & le Jupiter dans l'Amphitrion de Moliere, sont aussi des Machines, & comme des restes de l'ancien goût, dont on ne s'accommoderoit pas aujourd'hui. Aussi Racine, dans son Iphigénie, a-t-il imaginé l'Episode d'Eriphile, pour ne pas souiller la Scène par le meurtre d'une personne aussi aimable & aussi vertueuse qu'il falloit représenter Iphigénie, & encore parce qu'il ne pouvoit dénouer sa Tragédie par le secours d'une Déesse & d'une métamorphose, qui auroit bien pu trouver créance dans l'antiquité ; mais qui seroit trop incroyable & trop absurde parmi nous. On a relégué les Machines à l'Opéra ; & c'est bien là leur place. Horace propose trois sortes de Machines à introduire sur le Théâtre : la premiere est un Dieu visiblement présent devant les Acteurs ; & c'est de celle-là qu'il donne la régle

régle dont nous avons déja parlé. La seconde espéce comprend les Machines plus incroyables & plus extraordinaires, comme la métamorphose de Progné en hirondelle, celle de Cadmus en serpent. Il ne les exclut, ni ne les condamne absolument ; mais il veut qu'on les mette en récits, & non pas en action. La troisieme espece est absolument absurde ; & il la rejette totalement ; l'exemple qu'il en donne, c'est un enfant qu'on retireroit tout vivant du monstre qui l'auroit dévoré. Les deux premiers genres sont reçus indifféremment dans l'Epopée & dans la Distinction d'Horace, qui ne regarde que le Théâtre ; la différence entre ce qui se passe sur la Scène, & à la vue des Spectateurs, d'avec ce qu'on suppose s'achever derriere le rideau, n'ayant lieu que dans le Poëme Dramatique. On convient que les anciens Poëtes ont pu faire intervenir les Divinités dans l'Epopée ; mais les Modernes ont-ils le même privilége ? C'est une question qu'on trouvera examinée au mot MERVEILLEUX.

Si l'on est forcé de se servir de Machines, dit Aristote dans sa Poétique, il faut que ce soit toujours hors de l'action de la Tragédie, soit pour expliquer les choses qui sont arrivées auparavant, & qu'il ne seroit pas possible que l'homme sache, soit pour avertir de celles qui arriveront ensuite, & dont il est nécessaire qu'on soit instruit. Il faut absolument que dans tous les incidens qui composent la Fable, il n'arrive jamais rien sans raison. Ce qui est sans raison doit se trouver hors de la Tragédie.

MACHINES DE THÉÂTRE. Les Anciens en

avoient de plusieurs sortes dans leurs Théâtres, tant celles qui étoient placées dans l'espace ménagé derriere la Scène, que celles qui étoient sous les portes de retour, pour introduire d'un côté les Dieux des bois & des campagnes, & de l'autre les Divinités de la mer. Il y en avoit aussi d'autres au-dessus de la Scène pour les Dieux célestes, & enfin d'autres sous le Théâtre pour les Ombres, les Furies & les autres Divinités infernales. Ces dernieres étoient, à-peu-près, semblables à celles dont nous nous servons pour ce sujet. Pollux (L. IV.) nous apprend que c'étoient des especes de trapes qui élevoient les Acteurs au niveau de la Scène, & qui redescendoient ensuite sous le Théâtre par le relâchement des forces qui les avoient fait monter. Ces forces consistoient, comme celles de nos Théâtres, en des cordes, des roues, des contre-poids. Les Machines qui étoient sur les portes de retour, étoient des Machines tournantes sur elles-mêmes, qui avoient trois faces différentes, & qui se tournoient d'un & d'autre côté, selon les Dieux à qui elles servoient. Mais de toutes ces Machines, il n'y en avoit point dont l'usage fût plus ordinaire, que celles qui descendoient du ciel dans les dénouemens, & dans lesquelles les Dieux venoient, pour ainsi dire, au secours du Poëte. Ces Machines avoient même assez de rapport avec celles de nos Cintres; car, au mouvement près, les usages en étoient les mêmes; & les Anciens en avoient, comme nous, de trois sortes en général; les unes, qui ne descendoient point jusqu'en bas, & qui ne faisoient que traverser le Théâtre; d'autres, dans lesquelles les Dieux descendoient jusques sur

la Scène, & de troisiemes, qui servoient à élever ou à soutenir en l'air les personnes qui sembloient voler. Comme ces dernieres étoient toutes semblables à celles de nos vols, elles étoient sujettes aux mêmes accidens: car nous voyons dans Suétone, qu'un Acteur qui jouoit le rôle d'Icare, & dont la machine eut malheureusement le même sort, alla tomber près de l'endroit où étoit placé Néron, & couvrit de sang ceux qui étoient autour de lui. Mais quoique ces Machines eussent assez de rapport avec celles de nos cintres, comme le Théâtre des Anciens avoit toute son étendue en largeur, & que d'ailleurs il n'étoit point couvert, les mouvemens en étoient fort différens; car au lieu d'être emportés, comme les nôtres, par des châssis courans dans les charpentes en plafond, elles étoient guindées à une espece de grue, dont le col passoit par-dessus la Scène, & qui, tournant sur elle-même, pendant que les contrepoids faisoient monter ou descendre ces machines, leur faisoient décrire des courbes composées de son mouvement circulaire & de leur direction verticale, c'est-à-dire, une ligne en forme de vis de bas en haut, ou de haut en bas, à celles qui ne faisoient que monter ou descendre d'un côté du Théâtre à l'autre, & différentes demi-ellipses à celles qui, après être descendues d'un côté jusqu'au milieu du Théâtre, remontoient de l'autre jusqu'au-dessus de la Scène, d'où elles étoient toutes rappellées dans un endroit du *Postcenium*, où leurs mouvemens étoient placés.

MACHINISTE. Est un homme qui, par le moyen

de l'étude de la Méchanique, invente des machines pour augmenter les forces mouvantes, pour les décorations de Théâtre, l'Horlogerie, l'Hydraulique & autres.

MAGASIN DES CHOSES PERDUES, *Opéra Comique en un Acte*, par *Fromaget & Ponteau*, à la Foire Saint Laurent, 1738.

Momus exilé par Jupiter, à cause de ses railleries piquantes, se trouve dans la nécessité d'accepter la place de Directeur du Magasin des Choses Perdues, que Mercure vient lui offrir.

On conserve, dans ce Magasin,
Tout ce qui s'est perdu sur la terre,
La bonne foi d'un Marchand de Vin,
La candeur d'un Conseiller-Notaire,
La probité d'un Procureur,
L'air simple & novice
D'une jeune Actrice,
De tout Financier le bon cœur, &c.

Momus se charge de l'emploi; mais soit malignité, soit ignorance, il trouve le secret de ne contenter personne, & quitte enfin le Magasin sans avoir fait aucune distribution, lorsque Mercure vient lui annoncer son rappel dans les Cieux.

MAGASIN DES MODERNES, (le) *Opéra Comique en un Acte*, par *Panard*, à la Foire Saint Germain, 1736.

Mercure exilé de l'Olympe par Jupiter, s'occupe, à Paris, d'un nouvel emploi qu'il a imaginé : il s'est mis à la tête du Magasin des Modernes, & Directeur général des lieux communs. Ce poste lui appartenoit de droit; le Dieu qui préside aux Voleurs, doit présider aux Plagiaires.

MAGICIENS. Sorciers, dont les Enchantemens servoient à donner du merveilleux aux Piéces des Anciens, & aux Farces de nos Poëtes Dramati-

ques, avant que le grand Corneille eût relevé la noblesse & la majesté du Théâtre parmi nous. Les Grecs & les Romains, qui croyoient aux Sortiléges, pouvoient n'être pas offensés des prodiges & des tours merveilleux que les Magiciens opéroient sur leurs Théâtres. Mais depuis qu'on a cessé d'avoir foi aux Enchantemens des Sorciers, il n'est plus possible d'employer leur pouvoir, comme machine, dans les Piéces sérieuses, ou, pour mieux dire, dans la Tragédie. On dira peut-être, qu'on permet non-seulement d'y parler d'Ombres & de Fantômes, mais encore que ces Ombres même paroissent & parlent sur le Théâtre, & qu'ainsi on pourroit, ce semble, y tolérer des Magiciens & des Sorciers. Mais on répond à cela, qu'il est possible que la Divinité fasse paroître une Ombre pour effrayer les Hommes & les corriger: mais qu'il est impossible que des Magiciens ayent le pouvoir de violer les loix de la Nature. Telles sont aujourd'hui les idées reçues à leur égard. Un prodige opéré par le Ciel même ne révoltera point: mais un prodige opéré par un Sorcier ne peut plaire qu'à la populace, encore prévenue du pouvoir de ces trompeurs.

Quodcumque ostendis mihi sic incredulus odi.

Médée pouvoit plaire aux Grecs & aux Romains, qui admettoient les Sortiléges. Aujourd'hui nous la releguons à l'Opéra, qui est le pays des Enchantemens. Nous ne supportons plus le pouvoir magique que dans ce genre de Drame, & dans les Farces & les Parades.

MAGIE DE L'AMOUR, (la) *Pastorale en un Acte, en Vers libres, par Autreau, au Théâtre François*, 1735.

Ce sujet est tiré des Veillées de Thessalie, Roman de Mademoiselle de Lussan. Cet Ouvrage est connu; & le Poëte n'a fait que mettre en action & en Vers, ce qui est en récit & en Prose dans le Roman : c'est un Tableau gracieux & touchant de cette belle nature, telle qu'on la suppose dans les vallons délicieux de la Thessalie.

MAGIE SANS MAGIE, (la) *Comédie en cinq Actes, en Vers, par Lambert*, 1660.

Léonor, jeune Demoiselle de Valence, n'ayant pu refuser son cœur aux empressemens d'Alphonse, Gentilhomme de Castille, s'abandonne au plus violent désespoir, aussi-tôt qu'elle apprend que son Amant est épris des charmes d'Elvir; & elle se frappe d'un coup de poignard. En cet état, on la transporte dans la maison d'Astolphe, ami de Timante son pere. A peine a-t-elle recouvré la santé, que profitant du bruit qui s'est répandu de sa mort, elle se déguise en Cavalier, &, sous le nom de Léonce, tâche de gagner le cœur d'Elvire : elle y parvient, & enfin la fait consentir à la suivre à Valence. Le prétendu Leonce s'est retiré avec Elvire dans la maison d'Astolphe; Alphonse, suivi de son Valet Fernand, arrive à Valence, accompagné de Fédéric, premier Amant d'Elvire. La réputation qu'Astolphe a dans tout le pays d'être savant dans l'Astrologie, attire bien vite le curieux Fernand, qui vient exprès le consulter. Astolphe, instruit par Léonce & par Elvire, répond d'une façon à confirmer ce Valet dans son opinion. Alphonse & Fédéric sont fort surpris à la vue d'Elvire; l'étonnement d'Alphonse augmente à l'arrivée de Léonce, qui lui rappelle tous les traits de Léonor : cette derniere continuant toujours son rôle d'Amant favori d'Elvire, propose un combat à ses rivaux. Fédéric l'accepte; mais le respect qu'Alphonse a pour l'image de sa premiere Maitresse, l'empêche d'imiter cet exemple. Astolphe conjecture favorablement de ce procédé d'Alphonse; il apprend encore avec plaisir que ce Cavalier, oubliant Elvire, n'est plus occupé que du souvenir de sa chere Léonor. Alphonse, en suivant les mouvemens de son

cœur, pénétre le secret du sexe du faux Léonce ; mais comme Astolphe croit qu'il n'est pas encore temps de le lui découvrir, il conseille à Léonor d'en faire part seulement à Fédéric ; celui-ci, charmé de n'avoir plus de rivaux à craindre auprès d'Elvire, consent à l'aider dans cette tromperie. Elvire, & le Valet d'Alphonse, s'y laissent d'autant plus aisément tromper, qu'ils attribuent à un effet de magie, l'entêtement d'Alphonse, de vouloir que Léonor soit cachée sous les habits de Léonce. Enfin cette derniere ne pouvant plus douter de la sincérité des sentimens d'Alphonse, est forcée de se faire connoître. Le sort de ces deux Amans est fixé par un heureux hymen. Elvire, un peu honteuse de sa méprise, donne la main au fidele Fédéric.

MAGNIFIQUE, (le) *Comédie en deux Actes, en Prose, par la Motte, au Théâtre François*, 1731.

Jamais Conte de la Fontaine n'a été si bien mis en action : c'est un modèle de délicatesse & de goût. Les autres Contes, métamorphosés en Comédies, par le même Auteur, sont bien inférieurs à celui-ci, quoiqu'il y ait cependant de jolies choses.

MAGNIFIQUE, (le) *Comédie en trois Actes, en Prose, par M. Sedaine, Musique de M. Grétry, aux Italiens*, 1773.

Ce sujet est connu, & par la Piéce de la Motte, & par le Conte de la Fontaine. La Scène est à Florence. Une marche de Captifs attire la curiosité. Clémentine, Pupille du Seigneur Aldobrandin, est conduite par sa Gouvernante à une fenêtre, pour voir les Captifs. Alise reconnoît son mari, qui avoit été enlevé par des Corsaires avec le pere de Clémentine, dont il étoit le Domestique. Elle ne peut contenir sa joie ; elle informe en même-tems Clémentine du malheur qui l'a privée d'un pere que l'on croit mort dans la captivité. Aldobrandin a eu beaucoup de soin de son éducation ; mais il se propose pour époux ; & elle ne peut l'aimer à ce titre. Elle lui préfere un jeune homme, nommé Octave, que ses largesses & ses fêtes ont fait appeler le *Magnifique*. Le Valet d'Aldobrandin est encore tout émerveillé d'une superbe haquenée montée par le *Magnifique* ; il en

K iv

fait une description. Aldobrandin veut l'acheter ; mais son prix excessif l'en empêche. Octave vient lui proposer une meilleure composition ; il donnera sa haquenée pour un quart-d'heure d'entretien avec la charmante Clémentine, en présence d'Aldobrandin lui-même. Le marché est accepté. Aldobrandin s'en félicite, & prévient sa Pupille, en lui défendant de répondre un seul mot. Le *Magnifique* exige qu'Aldobrandin se tienne, avec son Valet, assez éloignés pour voir, mais pour ne pouvoir entendre. Il s'apperçoit bientôt que la belle Clémentine n'a pas la permission de lui parler : il imagine alors de lui demander, comme une preuve du retour qu'elle donne à sa passion, de laisser tomber à ses pieds une rose qu'elle tient entre ses doigts. Clémentine a de la peine à lui accorder cette preuve ; mais enfin la rose échappe de sa main. Le *Magnifique* se félicite & triomphe en paroissant fort en colere contre Aldobrandin, du silence obstiné de sa Pupille. Cependant la Gouvernante fait venir Laurence, son mari. Cet Esclave apprend à Clémentine, que son pere est avec lui à Florence, & que le *Magnifique* a acheté les Captifs, & leur a rendu la liberté. Clémentine est dans l'ivresse, du plaisir de revoir l'auteur de ses jours, & de le devoir à la générosité de son Amant. L'Esclave reconnoît Fabio, Valet d'Aldobrandin, & le suit. Le pere de Clémentine paroit avec Octave, son bienfaiteur. On fait avouer à Fabio, que c'est lui qui avoit livré, par ordre d'Aldobrandin, le Maitre & le Domestique à des Corsaires. Aldobrandin est confondu, & renvoyé de la maison qui appartient au pere de Clémentine ; & la Pupille réunie à son pere, épouse son Amant.

MAGOTS, (les) *Parodie en un Acte, en Vers, de la Tragédie de* L'ORPHELIN DE LA CHINE, *au Théâtre Italien*, 1756.

Il y a de la gaieté dans cette Parodie ; mais la Tragédie n'y est point assez respectée. Elle eut du succès, & est de feu M. Boucher, Officier au service de la Compagnie des Indes.

MAHOMET, ou LE FANATISME, *Tragédie de M. de Voltaire*, 1742.

On sait les contradictions que cette Tragédie essuya

dans son origine. Elle fut interrompue, & ne put être reprise qu'en 1751 ; mais ce fut avec un prodigieux concours. Le Pape lui-même daigna en accepter la Dédicace. « A qui mieux qu'au Vicaire & à l'imitateur d'un » Dieu de paix & de vérité, dit M. de Voltaire, pour- » rois-je dédier cette Satyre de la cruauté & des er- » reurs d'un faux Prophete ? » Il régne dans ce Drame une grande élévation de génie : le caractere de Mahomet ne se dément point, & forme un heureux contraste avec celui de Zopire. Il est peu de Scènes aussi fortement traitées, que celle qui se passe entre ces deux ennemis. L'Art de l'Auteur est admirable, d'avoir ménagé à un imposteur cette occasion, peut-être unique, de parler sans feinte, & sans risque de se compromettre. Le quatrieme Acte épuise les ressorts de la terreur & de la pitié. Dans le cinquième, Seide empoisonné, meurt au moment qu'il veut frapper Mahomet. Il y auroit de l'humeur à disputer au Poëte le droit d'avancer ou de reculer l'instant de cette mort, sur-tout lorsqu'il a eu soin de la préparer. J'avoue que dans cette Tragédie, c'est le crime qui triomphe ; mais le désespoir que la mort de Palmire cause à Mahomet, rend ce triomphe plus supportable.

MAHOMET SECOND, Tragédie de M. de Châteaubrun, 1714.

Le caractere de Mahomet, peint avec des traits si frappans par tous les Historiens qui ont eu occasion de parler de cet Empereur, est ici méconnoissable ; & quoique l'on ait écrit contre Bajazet, il s'en faut bien qu'il ne soit aussi poli dans Racine, que Mahomet l'est dans M. de Châteaubrun. Les autres personnages de la Tragédie de Mahomet Second, sont beaucoup plus intéressans, à proportion que le Héros de la Piéce, & la reconnoissance de Comnène avec sa sœur, attire une bonne partie de l'attention.

MAHOMET SECOND, Tragédie de Lanoue, 1739.

Comme le style de cette Piéce est fort inégal, que le Dialogue y paroit enflé & peu dramatique, & que les Scènes ne semblent pas d'ailleurs assez liées, elle n'a pas

dû avoir fur le papier autant de fuccès qu'elle en a eu fur le Théâtre. D'ailleurs le dénouement, qui avoit été univerfellement condamné par les Spectateurs, révolte encore plus les Lecteurs. Ce n'eft point-là le genre d'horreur que doit exciter la Tragédie. L'Amant maffacre brutalement fa Maîtreffe ! Encore fi ce Prince étoit peint comme un méchant homme, l'horreur pourroit ici être placée. Mais on le donne pour un Héros auffi vertueux qu'amoureux ; & il commet une action horrible, barbare, & prefque infenfée. C'eft en vain qu'on fe fonde fur la vérité du trait hiftorique. Outre que le fait n'eft pas certain, & qu'il y a même bien de l'apparence qu'il n'eft pas vrai, le Poëte pouvoit-il ignorer ce précepte d'Horace :

— — — — — — — — — — & quæ
Defperat tractata nitefcere poffe, relinquit.

Quand même cette affreufe cataftrophe pourroit être admife, eft-ce par un fimple récit, qu'une Tragédie doit être terminée ? La cataftrophe doit être ce qu'il y a de plus vif, de plus frappant, de plus animé dans une Piéce. Un récit froid & languiffant peut-il donc en tenir lieu ? Celui de la mort d'Hyppolite, dans la Tragédie de *Phèdre*, met, pour ainfi dire, fous les yeux du Spectateur, le malheur arrivé à ce Héros : la force des expreffions & la vivacité des images, femblent préfenter aux regards l'action même ; & c'eft ce qui fait voir la fauffeté de la Critique de La Motte, qui a attaqué ce récit par des raifons frivoles. Au refte, quoique le ftyle de la Tragédie de *Mahomet Second* foit inégal, on y trouve des morceaux de la plus grande beauté ; une foule de Vers pleins d'énergie, des Scènes parfaitement bien filées, & dans le ftyle un vernis oriental très convenable au fujet. L'Aga des Janiffaires eft un de ces caracteres, dont l'effet eft toujours fûr au Théâtre. Celui de Mahomet eft préfenté & développé de maniere, qu'il rend vraifemblable un dénouement, dont l'Hiftoire paroit choquer la vraifemblance.

MAISON DE CAMPAGNE, (la) Comédie en un Acte, en Profe, de Dancourt, 1688.

Cette Piéce, où les acceffoires l'emportent fur le

nœud principal, est le tableau d'une de ces maisons trop souvent visitées, & qui, à la fin, ruinent celui qui les possède. L'économie de M. Bernard contraste agréablement avec la dissipation de sa femme, & acheve de mettre le tableau dans tout son jour.

MAITRE DE MUSIQUE, (le) *Parodie ou Traduction en deux Actes, en Vers libres, de l'Intermede Italien du même titre, par Baurans, au Théâtre Italien*, 1755.

Un Maître de Musique apprend à chanter à une jolie fille, qu'il éleve pour le Théâtre, & dont il est amoureux. Un Entrepreneur d'Opéra vient par hasard à la traverse. Il trouve l'Ecoliere fort à son gré. Elle chante, il est transporté; il se propose d'en faire l'acquisition pour sa Troupe. Lambert devient jaloux, & témoigne ses inquiétudes par de fréquens *à parté*. Il craint que Tricolin ne lui enleve Laurette. Il regarde comme un point essentiel de ne pas les laisser seuls; mais un maudit Valet de chambre arrive, & dit au Maître de Musique, que Madame la Duchesse le demande dans l'instant même, pour une affaire très-pressée. Lambert est sur les épines; il délibère, il hésite, il enrage; enfin il est obligé de partir. Alors Tricolin fait sa déclaration à Laurette; il lui offre sa fortune & sa main; il se met à ses genoux. Lambert revient, & le surprend dans cette attitude. Après quelques momens d'une Scène muette, qui exprime, d'un côté, la surprise, de l'autre l'embarras & la confusion, d'un troisieme l'indignation & la fureur, Lambert rompt le silence, & commence un *Trio*, par où finit le premier Acte. Le second n'a que deux Scènes, dont la premiere est consacrée à une querelle & à un raccommodement. Le Maître demande pardon à son Ecoliere de sa vivacité, & tombe à ses pieds. L'Entrepreneur survient dans la seconde Scène, & surprend à son tour son rival aux pieds de Laurette. Celle-ci se déclare pour Lambert, & lui donne sa main. Tricolin se console, & va chercher fortune ailleurs.

MAITRE EN DROIT, (le) *Opéra Comique en deux Actes, en Vers, par M. le Monnier, Musique de Monsigny, à la Foire Saint Germain*, 1760.

Un François, nommé Lindor, est venu à Rome pour

y faire fon Droit. Il a vu la jeune Life, que le Maître en Droit veut époufer, & dont Lindor eft amoureux. Le Docteur n'a de confiance qu'en fa vieille furveillante; le François efpére qu'à force d'argent, il gagnera cette femme. Life aime Lindor; elle en fait l'aveu à fa Gouvernante, & la met dans fes intérêts. Il arrive au fignal que lui fait Jacqueline. Les deux Amans fe livrent au tranfport de leur amour, & ne fe quittent qu'avec promeffe de fe revoir au rendez-vous que la furveillante, gagnée par les préfens de Lindor, leur affigne pendant la nuit. Elle compte, en effet, trouver moyen de l'introduire chez le Docteur, à la faveur d'un déguifement. Lindor confulte fon Maître fur les moyens de poffédér une jeune beauté qu'il adore, & dont il eft aimé. L'homme de Droit l'inftruit des phrafes du Texte Romain, qui formellement empêchent la contrainte dans les nœuds du mariage. Le paffionné Lindor, ravi de fon bonheur, lui avoue que dans quelques inftans, une furveillante doit venir le prendre & le mener auprès de ce qu'il aime. Refté feul fur la Scène, le vieux Romain fent naître en lui certain defir, & forme le projet de fe faire conduire chez la belle, à la faveur de la nuit. La vieille vient, reconnoît fon Maître à l'aide d'une lanterne fourde; &, fans fe déconcerter, le traveftit des habits de femme qu'elle apportoit pour Lindor. Jacqueline conduit fon Maître, les yeux bandés, dans fon Ecole de Droit. Il eft berné par fes Ecoliers, moqué par fa Maîtreffe; & Lindor lui enleve fa prétendue. Les Ecoliers fuient dès qu'ils reconnoiffent le Docteur. Celui-ci furieux, voit bien qu'il eft pris pour dupe, & apprend que fa Pupille & Lindor font unis en vertu de la Loi.

MALADE IMAGINAIRE, (le) *Comédie en trois Actes, en Profe, avec un Prologue & des Intermédes, par Moliere, Mufique de Charpentier*, 1673.

L'Amour inquiet de la vie, les foins trop multipliés pour fe conferver, font les foibleffes les plus ordinaires à l'homme, & celles que l'Auteur joue dans le *Malade Imaginaire*. Il joue auffi l'Art des Médecins, & la Faculté en Corps dans le troifieme Intermède de cette Comédie-Ballet. Les caracteres en font variés & foute-

nus. C'est une des bonnes productions de Moliere, & sa derniere. Malheureusement elle lui coûta la vie.

MALADE PAR COMPLAISANCE, (le) Opéra Comique en trois Actes, par *Fuzelier & Panard*, à la Foire Saint Germain, 1730.

Léandre, jeune Officier, est amoureux d'une personne qu'il a vu la veille au Bal. Isabelle (c'est le nom de l'inconnue) & Finette, sa jeune sœur, sont sous la garde d'une Concierge très-vigilante, appellée Madame Simone. Pendant que Léandre & son Valet Pierrot cherchent ensemble des expédiens, Me Jean, Receveur du Village, vient, sans y penser, leur en fournir un. Léandre, connoissant l'humeur charitable de Madame Simone, qui la porte à soigner les malades, engage Pierrot à se feindre tel; &, pour le déterminer, il lui fait une peinture agréable de la façon dont il va être traité, & vante sur tout les mets succulens qu'on lui donnera pour le refaire. Pendant qu'ils vont se préparer pour jouer leurs Rôles, Madame Simone donne à Isabelle & à sa petite sœur un Divertissement exécuté par des Moissonneuses. Ensuite Léandre paroit avec Pierrot. Où ai-je mal, dit ce dernier à son Maitre? Où tu voudras, répond Léandre, sans faire attention aux conséquences. Pierrot feint une douleur extrême au pied. La bonne Simone, émue de compassion, le fait entrer dans le Château avec son Camarade. Pierrot goutteux, est condamné, par l'austere Gouvernante, à ne boire que de l'eau, & à une abstinence très-scrupuleuse. Léandre, qui espere trouver l'occasion de parler à sa Maitresse, ne fait que rire des maux de son Valet. Il a bien de la peine à continuer son Rôle avec patience, & profite d'un moment qu'il voit Isabelle, pour lui déclarer sa passion, & connoitre qu'elle n'est pas mal reçue. Pierrot paroit, poursuivi par Bistouri, Chirurgien, & Laudanum, Apothicaire, qui, voulant exécuter les ordres de Madame Simone, tâtent le pouls du prétendu malade, & se décident pour la saignée & les lavemens. Pierrot impatienté, les chasse à coups de bâton. Leurs cris appellent Olivette. Pierrot lui fait confidence de l'amour de Léandre, & du stratagême qu'il lui fait jouer, & la conjure de remédier à la faim qui le consume. L'arrivée de M. Orgon, pere d'Isabelle, & d'un de ses amis,

forme le dénouement; parce que cet ami est Géronte, pere de Léandre, & qu'il vient avec Orgon conclure leur mariage.

MAL-ENTENDU, (le) Comédie Françoise & Italienne, en Prose, en trois Actes, par M. Pleinchene, au Théâtre Italien, 1769.

Un jeune homme a vu, dans un Bal, une jeune personne dont il est devenu amoureux; & cette passion subite le porte à refuser le parti que son pere lui propose, & pour lequel il avoit déja pris des engagemens. Mais heureusement l'objet de son amour & celui du choix de son pere est le même; & tout se passe à la satisfaction commune.

MANCO-CAPAC, Tragédie de M. le Blanc, 1763.

La formation des Sociétés, la naissance de la législation, les mœurs civilisées, les vertus & les vices de l'homme social & de l'homme naturel: tel est le Tableau que M. le Blanc, Auteur de cette Piéce, a mis en action. Les Personnages principaux sont Manco-Capac, Roi du Pérou; Huascar, Chef des Anquis, Peuple Sauvage, & encore indompté; Zérophis, fils de Manco, inconnu à son pere & à lui-même, élevé sous le nom de Zamin chez les Anquis, par qui il avoit été pris dans l'âge le plus tendre; Izaé, niéce de Manco, jadis prisonniere des Anquis, Amante aimée de Zérophis; Tamzi, Grand-Prêtre des Péruviens, établi par Manco, & désigné héritier présomptif de la Couronne, si l'absence perpétuelle de Zérophis, ou sa mort, ne rendent pas à Manco un héritier légitime.

L'inquiétude de Manco sur le sort de son fils, les craintes du Grand-Prêtre sur l'existence de ce Prince, dont la mort seule peut lui assurer le Trône; le silence des Anquis, & sur-tout d'Huascar sur Zérophis, silence qui met le comble à la douleur de Manco; secret affreux que Tamzi arrache à Huascar, par ces tromperies adroites que l'homme civilisé sait employer, & que le Sauvage ignore; l'amour de Zérophis pour Izaé, qui le soumet à Manco, & lui fait adopter ses Loix; les artifices du Grand-Prêtre pour perdre Zérophis; voilà sur quoi est fondée la Fable de cette Tragédie.

Le contraste admirable du caractere de Manco, avec celui d'Huascar, qui sont chacun tracés par la vérité même, en offrant à nos yeux tous les avantages de l'indépendance absolue, nous démontre les biens plus précieux que produit la soumission aux Loix. Rien de plus frappant, que les raisonnemens qu'oppose Huascar à leur établissement salutaire ; rien de plus persuasif & de plus capable d'entraîner, que les invitations de Manco ; les excès des passions, les besoins mutuels, les secours réciproques, réprimés, soulagés ou excités par la puissance de la législation & la réunion des hommes épars, la protection que chaque Citoyen a droit d'attendre des Loix, la juste distinction qu'il y a entre la liberté & la licence ; tout cela est développé de la maniere la plus noble & la plus philosophique.

MANIE DES ARTS, (la) ou *LA MATINÉE A LA MODE*, Comédie en un Acte, en Prose, par M. Rochon de Chabannes, au Théâtre François, 1763.

M. de Forlise, homme de condition, amateur & Artiste, joue le Rôle de protecteur. Il donne son audience du matin. Un homme sensé se présente chez lui, & voit autant de folie dans le protecteur, que de bassesse & d'ineptie dans les protégés : ce qui forme autant de Scènes particulieres, qu'il y a de gens qui viennent lui donner des preuves de leurs talens. Cette Piéce, toute épisodique, paroît être tirée de ce Vers du Méchant :

Des protégés si bas, des protecteurs si bêtes.

MANLIUS, Tragédie de la Fosse, 1698.

Il est glorieux pour l'Abbé de Saint-Réal, que deux traits d'Histoire, sortis de sa plume, ayent fourni chacun, en France & en Angleterre, le sujet de deux Tragédies, qu'on revoit toujours avec le même plaisir. La premiere est l'Andronic de Campistron ; la seconde est *Manlius*, qui n'est autre chose, pour le fond, que la Conjuration contre Venise. L'amour de la Patrie, ce germe fécond de toutes les vertus de Rome, ce prétexte spécieux qui coloroit les attentats contre la République, fait mouvoir toute l'action, & sert à adoucir ce que le titre des Conjurés pourroit avoir de trop odieux sur la Scène. Les caracteres y sont tracés d'après la vé-

rité de l'Histoire, & embellis des traits que le Poëte a recueillis de Tite-Live, & des Auteurs qui ont écrit sur les plus fameuses Conjurations. La confiance indiscrette de Manlius, Auteur de la Conspiration, annonce la fierté de ce Romain impérieux. Les soupçons de Rutilie prouvent le discernement & la pénétration de cet autre Chef des Conjurés. La foiblesse & les remords de Servilius marquent un cœur tendre & formé pour la vertu. Les défiances que lui inspire Valérie, son épouse, montrent le pouvoir qu'une femme aimable & sensée peut avoir sur l'esprit d'un mari digne d'elle. En un mot, tous les sentimens sont puisés dans la nature; & les beautés de détails sont placées dans le point de vue le plus favorable. Une haine invétérée, une vengeance long-tems méditée, des projets bien concertés disposent les événemens; l'amour & l'amitié écartent les dangers; un style mâle & nerveux rend la grandeur & la force des idées, tout annonce une main habile, & un génie fait pour le Tragique. Seroit-ce outrer l'éloge, que de répéter, d'après quelques Admirateurs de cette Piéce, que Corneille auroit pu l'avouer sans préjudice pour sa réputation? La Fosse a opposé à ses Critiques, pour toute réponse, les applaudissemens du Public. C'étoit en effet la meilleure qu'il pût donner; mais qu'eût-il eu à répondre, si on lui avoit fait voir qu'Otway, Poëte Anglois, qu'il ne daigne pas seulement placer au nombre des Auteurs dont il s'est servi, lui a fourni le plan, l'ordonnance & une bonne partie du fond même de sa Tragédie? Il est vrai qu'Otwey avoit lui-même beaucoup plus profité de l'Histoire de l'Abbé de Saint-Réal; mais si la Fosse, en qualité de François, s'est cru en droit d'user de représailles, il devoit au moins en convenir.

MANLIUS TORQUATUS, Tragédie de Mademoiselle Desjardins, dite depuis, Madame de Villedieu, 1662.

Manlius, jeune Romain, profite du moment de la mort du Général de l'Armée dans laquelle il servoit, prend sur lui de livrer bataille malgré les ordres du Sénat, & gagne une victoire complette. A Rome, une pareille désobéissance étoit digne de mort; cependant le jeune Manlius, couvert de gloire, revient au Camp de

de fon pere Torquatus, qui, en qualité de Conful, commandoit un autre Corps d'Armée. Il y tenoit dans les fers une Princeffe qu'il avoit fait prifonniere, & dont il étoit amoureux; mais fon fils lui avoit plu, l'aimoit, & en étoit aimé. Torquatus découvre que Manlius eft fon rival, & malgré le cri de la nature, le fait condamner à la mort, pour avoir livré le combat fans permiffion : Manlius eft conduit au fupplice, & délivré par les Soldats.

MANTO LA FÉE, Tragédie-Opéra, en cinq Actes, avec un Prologue, paroles de Meneffon, Mufique de Baptiftin, 1711.

Le Prologue eft la fin de l'enchantement de Merlin, qui s'étoit enfermé pour plaire à fa Maîtreffe. La Piéce eft intriguée, comme la plûpart des autres Opéra. Manto aime le Prince Licaris, qui n'a point de retour pour elle, à caufe de l'amour qu'il a pour la Princeffe Ziziane, laquelle, de fon côté, aime Iphis, & en eft aimée. Cet Iphis eft fils de Manto, mais inconnu, parce que Merlin l'a enlevé à fa mere le jour de fa naiffance, par le moyen de l'Anneau qui le rend invifible ; c'eft cet Anneau qui fait le dénouement, c'eft-à-dire, la reconnoiffance d'Iphis.

MARC-ANTOINE, Tragédie de Mairet, 1630.

Antoine, vaincu à la Bataille d'Actium, & affiégé dans Alexandrie, obtient quelques avantages, & efpere de rétablir fa fortune. Il rejette l'entreprife de fa femme Octavie, qui, pour le venir joindre, a franchi toutes fortes d'obftacles & de périls. Il veut de nouveau tenter le hafard d'une bataille ; mais tout fon Camp féduit & corrompu, fe rend à Octave. Alors Antoine fe croit trahi par Cléopatre même. Il l'accable de reproches ; elle fuit, & quelques momens après, lui fait annoncer qu'elle s'eft immolée. Ce foible Amant le croit, & prend la réfolution de l'imiter. Il exhorte Lucile, fon confident & fon ami, à lui rendre ce tragique fervice. Lucile, après avoir réfifté, prie Antoine de détourner la tête ; mais au lieu de le frapper, il fe tue lui-même. Alors le Triumvir imite cet exemple courageux. Il vit encore affez de tems, pour apprendre que Cléopatre

respire, & pour se faire porter auprès d'elle. Cette Reine parvient à tromper Octave, qui vouloit lui sauver la vie, & la faire servir d'ornement à son triomphe. Elle meurt piquée par un serpent. L'Auteur auroit pu tirer meilleur parti du Rôle d'Octavie. Elle ne paroit que deux fois, & ne produit aucun événement. Le caractere d'Antoine est peint avec les mêmes traits, que l'Histoire nous le représente. C'est un composé de grandeur & de foiblesse ; c'est un Esclave qui rougit de ses fers, & qui ne peut les briser. L'action de Lucile, qui donne à Antoine l'exemple de mourir, a été imitée depuis par la Chapelle dans sa *Cléopatre*.

MARCHAND DE SMIRNE, (le) Comédie en un Acte, en Prose, par M. de Champfort, au Théâtre François, 1770.

Hassan avoit été fait Esclave, & conduit à Marseille. Il pleuroit la perte de sa liberté, & sur-tout celle de Zaïde, qu'il adoroit, & dont il étoit aimé. Un François, témoin de sa douleur, l'interroge, s'attendrit, le délivre, & n'exige de lui, pour toute reconnoissance, que de ne pas haïr les Chrétiens. Hassan, de retour dans sa Patrie, épouse Zaïde, & tous les ans achete un Esclave Chrétien, & lui rend la liberté, en mémoire de ce que le François a fait pour lui. Parmi les Esclaves qu'il délivre, se trouve le François auquel il a tant d'obligations. Il avoit été pris par les Turcs en revenant de Malthe, avec une Maîtresse qu'il devoit épouser. Zaïde achete la liberté de cette femme ; & les deux Amans finissent la Piéce en se mariant.

MARÉCHAL FERRANT, (le) Comédie en un Acte, en Prose, mêlée d'Ariettes, par M. Quétant, Musique de M. Philidor, à la Foire Saint Laurent, 1761.

Marcel, Maréchal Ferrant, dans la Boutique duquel se passe la Scène, a une jeune fille, dont le cœur, pour la premiere fois, vient de s'ouvrir à l'amour. Jeannette, c'est son nom, adore Colin, neveu de M. de la Bride, Cocher dans le Château voisin. Claudine, sœur de Marcel, aime aussi Colin, & veut l'épouser. Comme celle-ci a beaucoup d'empire sur l'esprit de son frere, elle lui fait prendre la résolution de marier Jeannette

à M. de la Bride; ce qui met les jeunes Amans dans le plus cruel embarras. Tandis qu'ils cherchent les moyens de s'en tirer, Colin apperçoit sur la table une bouteille qu'il croit remplie de vin : comme il a chaud, il en veut boire. C'est une potion soporifique qui l'endort sur le champ. Jeannette le croit mort subitement, & le fait porter dans la Cave. Lorsque la potion a cessé d'opérer, Colin se réveille; ce qui donne lieu à un jeu de Théâtre, où plusieurs personnes croient voir un revenant. On en vient aux explications; & la Piéce finit par le mariage de Colin & de Jeannette. Claudine, charmée de l'humeur enjouée de M. de la Bride, ne fait pas de difficulté de lui sacrifier le beau Colin; ce qui forme un double mariage.

MARI CONFIDENT, (le) *Comédie posthume en cinq Actes, en Vers, per Néricault Destouches,* 1758.

Une fille de condition aimoit le Marquis de Florange; mais son pere l'avoit obligée d'épouser le Comte de Forville. Elle a une sœur nommée Julie, qui est aussi amoureuse du Marquis; la Comtesse de Forville propose à son pere de le donner à sa sœur pour époux. Il n'est question que d'attirer Florange chez la Comtesse; celle-ci ne veut faire aucune démarche à l'insu de son mari. Forville n'a pas ignoré la passion de sa femme pour Florange; on a quelque peine à lui déclarer le projet qu'on médite. On lui parle enfin; & il est le premier à en presser l'exécution : il dicte lui-même la lettre que la Comtesse doit écrire au Marquis. Florange arrive, & la premiere personne qu'il trouve, c'est le Comte, qu'il ne connoît pas, & à qui il fait confidence de ses sentimens pour la Comtesse. Julie, en habit de Cavalier, apprend aussi de lui qu'il aime toujours Madame de Forville. Elle en est furieuse; elle veut que sa sœur le bannisse de son cœur; qu'elle lui écrive du moins qu'elle ne l'aimera jamais, & qu'elle réserve toute sa tendresse pour son mari. Florange en est désespéré. Il jure, de son côté, qu'il oubliera pour jamais la Comtesse; & quand Julie s'est bien assurée de ses sentimens, elle se fait connoître, & l'épouse. Il y a des situations neuves & intéressantes dans cette Comédie.

MARI GARÇON, (le) *Comédie en trois Actes, en Vers, de Boissy, au Théâtre Italien*, 1742.

Le Mari garçon n'est pas une Piéce sans mérite ; mais il est étonnant qu'après six mois de mariage, un homme puisse dire :

Je suis mari garçon, & garçon à la lettre.

Il est vrai que la Comtesse prend toutes sortes de mesures pour frustrer son époux des droits de l'hymen. Elle se voit malheureusement obligée de tenir une conduite si extraordinaire ; sa fortune en dépend. Les fausses confidences que le Marquis & Lysandre font à Cidalise, occasionnent des Scènes heureuses. M. de la Joie, Médecin, est, malgré ses prétentions à la bonne plaisanterie, un personnage très-déplaisant.

MARI RETROUVÉ, (le) *Comédie en un Acte, en Prose, avec un Divertissement, par Dancourt, au Théâtre François*, 1698.

Il est peu de petites Piéces plus connues que celle-ci. L'Auteur a sû tirer un heureux parti du divorce de Julien & de sa femme ; de la jalousie du Bailli & du Garde-Moulin ; de celle d'Agathe, & même du personnage de Colette. Il est assez plaisant de voir le Bailli soutenir la validité du procès-verbal, qui atteste la mort de Julien, tandis que ce dernier dément le procès-verbal en personne. On trouve dans cette petite Comédie, beaucoup de mouvement, des Scènes agréables, & autant de vraisemblance, qu'en exige une intrigue purement rustique.

MARI SANS FEMME, (le) *Comédie en cinq Actes, en Vers, avec des Intermédes, par Montfleury*, 1663.

Carlos, Amant de Julie, Dame Espagnole, l'enleve à Dom Brusquin d'Alvarade, qui venoit de l'épouser. Les Amans fugitifs s'embarquent, sont pris par un Corsaire, & vendus à Fatiman, Gouverneur d'Alger. Celui-ci les destine à divertir, par leurs chants, Célime, Dame Turque, dont il est amoureux ; mais Célime devient elle-même éprise de Carlos, le lui apprend, & ne peut le séduire. D'un autre côté, Dom Brusquin, instruit de la captivité de Julie, vient la récla-

mer comme sa femme. Il convient, avec Fatiman, du prix de sa rançon ; mais le Gouverneur, instruit du penchant de Célime pour Carlos, & de la résistance de ce dernier, songe à lui procurer Julie. Il oblige Dom Brusquin, sous peine de la bastonade & des galères, de consentir à ce mariage, de signer sur le Contrat, &c. Dom Brusquin n'y souscrit qu'après quelques coups reçus. Il s'écrie enfin :

.... Je ferai tout ce qu'il vous plaira,
Et signerai, plutôt que vous mettre en colere,
Pour moi, pour mon ayeul, & pour défunt mon pere ;
Que nous avons été des sots de pere en fils ;
Et même, si l'on veut, pour tous mes bons amis.

Ce rôle de D. Brusquin est un peu chargé ; & cette maniere de rompre un mariage, déja fait, tient beaucoup de la licence qui regne dans toutes les Piéces de Montfleury. A ces défauts près, celle-ci est divertissante & comique.

MARIAGE DE CAMBYSE, (le) Tragi-Comédie de Quinault, 1657.

L'échange qui a été fait de deux Princesses, crues d'abord sœurs de leurs Amans, jette & du trouble & de l'intérêt dans l'action. Ce trouble croit jusqu'à la derniere Scène, & s'y développe assez naturellement. On trouve enfin, dans la conduite de cette Piéce, de l'intelligence & de l'intérêt ; mais le style en est foible, & les Héros sont doucereux.

MARIAGE DE RIEN, (le) Comédie en un Acte, en Vers de huit syllabes, par Montfleury, 1660.

Isabelle, fille d'un certain Docteur, est à marier, & témoigne à chaque instant l'envie qu'elle a d'être pourvue. Divers partis se présentent ; mais tous sont rebutés par le Docteur ; chaque état, chaque profession, fournit matiere à sa critique : il congédie successivement un Poëte, un Peintre, un Musicien, un Capitan, un As-

trologue, un Médecin. Ce qui fait encore dire à l'impatiente Isabelle :

Il faut donc que je meure fille !
Qui voudra plus se présenter ?
Ah ! par ma foi, j'en veux tâter...

Enfin Lisandre paroît ; il suit une autre route ; & quand le Docteur lui demande ce qu'il est, il répond qu'il n'est rien. Ce rien embarrasse le Docteur. En effet, que dire contre rien ? Il n'en faut pas davantage pour le déterminer en sa faveur ; & de-là le titre de la Piéce, le *Mariage de Rien*. Otez-en toutes les indécences, toutes les inutilités, toutes les fautes de style & de langage, qui s'y trouvent, que restera-t-il ? Presque rien.

MARIAGE D'OROONDATE ET DE STATIRA, (le) ou la CONCLUSION DE CASSANDRE, *Tragi-Comédie de Magnon*, 1648.

Oroondate & Statira éprouvent, pendant cinq Actes, les fureurs & les caprices de Roxane & de Perdicas. Loin de répondre aux désirs de leurs persécuteurs, ces deux Amans renouvellent leurs sermens de tendresse. Perdicas vient pour poignarder son rival ; & Roxane entre de l'autre côté, dans le dessein d'ôter la vie à Statira. Oroondate abandonnant sa vie à la colere de Perdicas, lui représente seulement le péril de la Princesse ; & Statira, qui n'est occupée que de celui que court son Amant, implore en sa faveur la pitié de Roxane. Cette derniere, que l'amour rend sensible au sort d'Oroondate, arrête le bras de Perdicas, prêt à le frapper ; & Perdicas à son tour, prenant le même intérêt aux jours de Statira, se jette au-devant du coup que Roxane lui destine. Perdicas & Roxane sortent en se faisant les plus terribles menaces : le premier, dans la résolution d'arracher Statira des mains de Roxane ; & celle-ci espérant enlever Oroondate par la même voie. Malgré leurs efforts, Statira & son Amant recouvrent la liberté : on ne sait plus ce que devient Perdicas ; à l'égard de Roxane, elle conserve jusques à la fin son caractère furieux, & rejette les offres obligeantes qu'on lui fait.

MARIAGE FAIT ET ROMPU, (le) ou LE FAUX DAMIS, *Comédie en trois Actes, en Vers, de Dufrény, au Théâtre François*, 1721.

Certain Président, gouverné par sa femme, veut contraindre sa niéce, jeune veuve, à un mariage qui lui répugne. Valere est le seul Amant qui l'intéresse. Heureusement la même hôtellerie les rassemble; & l'hôtesse entre dans leurs intérêts. L'unique moyen qui se présente à eux pour rompre le mariage projetté, est de faire revivre Damis, premier époux de la veuve. Heureusement encore, le frere de l'hôtesse est le portrait vivant de Damis : il l'a même accompagné dans ses voyages, & a hérité de tous ses papiers. Quel concours de circonstances, aussi heureuses qu'incroyables, se rassemblent ici aux ordres de l'Auteur ! Mais ce n'est pas tout ; parmi ces papiers, dont le faux Damis est en possession, se trouvent plusieurs lettres écrites au vrai Damis par la Présidente. Elles sont un peu vives pour une Prude, & pourroient détromper le Président de la haute idée qu'il a de la vertu de sa femme. Elle pare le coup, & consent à tout ce qu'on exige d'elle, pour obtenir la restitution de ses lettres. Son rôle est un des meilleurs de la Piéce ; mais celui du faux Damis lui est encore supérieur. C'est un modèle dans son genre. Sans doute que l'histoire du faux Martin Guerre, ou quelque aventure à peu-près semblable, ont fourni à l'Auteur l'idée de ce Personnage. Celui de Glacignac, froid Gascon, n'est guères moins divertissant, & y joint le mérite d'être original.

MARIAGE FORCÉ, (le) *Comédie en un Acte, en prose, de Moliere*, 1664.

Ce que cette Comédie offre de plus remarquable, c'est que Louis XIV. y dansa au mois de Janvier 1664. Toutefois on y découvre beaucoup de Scènes dignes de leur Auteur ; mais ce fut une allusion qui décida le succès de cette Piéce. Tout le monde connoît l'anecdote du Comte de Grammont, qui épousa, comme de force, Mademoiselle Hamilton.

MARIAGE INTERROMPU, (le) *Comédie en trois Actes, en Vers*, par M. *de Cailhava*, *au Théâtre François*, 1769.

Julie avoit perdu son mari, & étoit en procès avec son beau-pere. Damis la voit, en devient amoureux & en est aimé. Elle vient à Paris, & va loger dans la maison d'Argante, pere de Damis, pendant l'absence du vieillard. Julie ignore que le pere de son Amant vit encore ; elle croit Damis libre de ses actions : dans cette supposition, elle consent à passer le contrat ; & l'on est prêt à conclure le mariage. Argante arrive ; il avoit une fille à Bordeaux, qu'il n'avoit pas vue depuis l'âge de trois ans, & qui devoit venir voir son pere. On lui fait accroire que Julie est cette fille ; il n'est donc pas étonné de la trouver dans son logis ; mais Julie a beaucoup de répugnance à le tromper. Elle veut quitter sa maison ; les larmes, les prieres, les inquiétudes de son Amant l'attendrissent : il faut enfin tout découvrir au vieillard ; & comme il est fort avare, & que la fortune de Julie dépend du gain de son procès, il compte ses charmes pour rien, & ne veut pas qu'elle soit l'épouse de son fils. Mais il apprend que son beau-pere consent à finir le procès & à lui donner cent mille écus. Cette somme le détermine ; & il consent au mariage que ces divers obstacles avoient interrompu pendant quelque tems.

MARIAGE PAR ESCALADE, (le) *Opéra-Comique en un Acte*, par M. *Favart*, *à la Foire Saint-Laurent*, 1757.

Elvire, Mahonoise, est aimée de Tompson, Officier Anglois, de Carlos, habitant de Mahon, & de Valere, Officier François. Elvire est peu sensible à la passion du fier Anglois ; elle ne peut qu'estimer le langoureux Espagnol ; elle adore le galant François. Carlos vient la nuit avec une échelle, qu'il pose contre le balcon de sa Maîtresse : il étoit convenu avec elle, qu'il la délivreroit cette nuit des poursuites de l'Anglois, & qu'il l'enleveroit avec beaucoup de respect. A peine a-t'il le pied sur le premier échelon, qu'il entend quelque bruit : il se retire prudemment. Valere arrive, & trouvant l'échelle toute dressée, il monte, sans façon, avec Vadeboncœur, Grenadier. Tompson survient ; Valere paroît sur le bal-

eon ; l'Anglois est confondu. L'Espagnol se console d'être supplanté par un François. Un Grenadier vient annoncer la prise de Mahon. Vadeboncœur lui demande le détail de l'affaire. L'autre lui répond :

A travers le feu peut-on voir ?
Morbleu ! parmi tant de vacarmes,
Je n'ai rien vu que mon devoir,
Et l'honneur au bout de mes armes.

MARIAGE PAR LETTRE DE CHANGE, (le) Comédie en un Acte, en Vers, avec un Divertissement, par Poisson fils, Musique de Grandval pere, au Théâtre François, 1735.

L'endroit le plus comique de cette Piéce, est la formule de la lettre même. Cléon, qui s'est extrêmement enrichi au Canada par le Commerce, écrit à son Correspondant à Paris, de lui envoyer une femme, douée des qualités qu'il lui désigne : il ajoute qu'il s'oblige & s'engage à acquitter ladite lettre, en épousant dans six mois la personne qui en sera chargée. Ce style, dont Cléon rit tout le premier, n'est que pour le Correspondant, qui n'entend pas d'autre langage. C'est le second envoi de cette espéce, que Cléon exige de lui ; mais le premier est supposé avoir fait naufrage. Hortense, qui formoit l'autre, est arrivée depuis quelque tems, & n'est connue de son futur, qu'en qualité de parente de Philinte son ami. Hortense vouloit lire dans le cœur de Cléon avant que de se faire connoître. Elle lui remet enfin sa lettre, lorsqu'elle ne peut plus douter de ses sentimens. L'instant d'après, l'autre porteuse, qui est en même tems la premiere en date, arrive, & jette Cléon dans le plus grand embarras. Il en est tiré par Philinte, qui retrouve en elle une personne qu'il aime, & dont il est aimé. Ce dernier se charge d'acquitter la lettre de change. Ce qui a nui à cette petite Piéce, est sans doute le merveilleux de ces incidens. A cela près, elle offre des situations piquantes & des Scènes bien dialoguées.

MARIAGE SANS MARIAGE, (le) Comédie en cinq Actes, en Vers, par Marcel, 1671.

Anselme, qui est impuissant, voulant éprouver si sa

femme Isabelle est sage, prie un de ses amis de feindre d'en être amoureux. Clotaire (c'est le nom de cet ami) y consent trop facilement pour son repos. Isabelle & lui, sans y penser, se laissent insensiblement engager dans un commerce de tendresse, qui leur fait souhaiter plus d'une fois, qu'un heureux moment les délivre de ce jaloux. Gusman, valet d'Anselme, leur en fournit le moyen, en leur découvrant l'infirmité naturelle de son Maître. Anselme, craignant que cette affaire n'éclate à sa honte, consent de rompre son mariage à l'amiable. Fernand, frere d'Isabelle, profite de cette terreur, pour le forcer à lui accorder sa sœur Aminte, dont il est amoureux. Lorette, Suivante d'Isabelle, épouse Gusman; & Anselme quitte ces six personnes, en les donnant à tous les diables.

MARIAGES ASSORTIS, (les) *Comédie en trois Actes, en Vers, par M. l'Abbé de V... aux Italiens*, 1774.

Deux freres, d'une humeur & d'une conduite entiérement opposées, forment les principaux personnages. Damon, l'aîné des deux, est un esprit sérieux, sensé, réfléchi, aimant les Lettres & ceux qui les cultivent. Il a pour ami Beauval, homme d'un caractère en tout semblable au sien; mais d'une fortune bien inférieure. Dépouillé de tout, hors d'état de pourvoir aux besoins d'Hortense, sa fille unique, elle est élevée chez Lisimon, son oncle, dont elle passe pour la fille. Le Chevalier, frere de Damon, & amoureux d'Angélique, paroît, toutefois, vouloir faire épouser cette derniere à son frere, & s'attacher à une vieille & sourde Araminte, tante de sa Maîtresse. Au reste, le Chevalier espere qu'Angélique & Damon ne pourront se convenir, & qu'il réussira à tirer de la tante une dot capable de lui assurer la niéce. Il n'est point trompé dans son attente. Le sérieux Damon paroit un pédant aux yeux d'Angélique; & elle-même ne paroit qu'une extravagante aux regards de Damon. Il est subjugué par la douceur d'Hortense; & dès la seconde entrevue, il se détermine à l'épouser, quoiqu'instruit, par elle-même, du mauvais état de sa fortune. Son empressement & sa joie redoublent, en apprenant qu'Hortense est fille de son ami Beauval; &, ce qui est assez rare, c'est que le pere de Damon ap-

prouve ce mariage désintéressé. On trouve dans cette Comédie un grand nombre de tirades brillantes ; mais des tirades ne font point une Piéce ; elles ne suffisent pas même pour faire une bonne Scène. L'Auteur auroit pu mieux lier son intrigue, & tirer meilleur parti de ce fond, qui, par lui-même, est assez heureux. Le Rôle de sourde pensa d'abord faire tomber cette Piéce, & en fit ensuite le succès. J'avoue qu'une infirmité n'est point un ridicule ; mais ce n'est point la surdité d'Araminte que l'Auteur a voulu jouer ; ce sont les soins inutiles & risibles, que se donne cette vieille coquette, pour la cacher. Du reste, ce Rôle tient de l'ancienne Comédie, où il étoit encore permis de faire rire.

MARIAGES DU CANADA, (les) Opéra-Comique en un Acte, par le Sage, à la Foire Saint Laurent, 1734.

Dans le Prologue de cette Piéce, l'Impression & la premiere Représentation des Ouvrages de Théâtre se disputent ; & avant que de plaider leur Cause, elles adressent à Apollon cette priere, dans laquelle on se moque des beaux Esprits qui s'assembloient à l'If du Luxembourg, pour critiquer les Ouvrages nouveaux.

Air : *Si dans le mal qui me possède.*

Grand Juge-Consul du Permesse,
Vous savez notre différend.
De grace, réglez notre rang
Par un Arrêt plein de sagesse,
Par un Arrêt définitif,
Tel que vous en rendez à l'If.

MARIANNE, Tragédie de Tristan, 1636.

Le prodigieux & long succès qu'eut la Tragédie de *Marianne*, fut le fruit de l'ignorance où l'on étoit alors : on n'avoit pas mieux ; & quand la réputation de cette Piéce fut établie, il fallut plus d'une Tragédie de Corneille pour la faire oublier. Elle n'est cependant pas tout-à-fait indigne des applaudissemens qu'elle a reçus. On y trouve des beautés qui doivent plaire dans tous les tems : le caractère d'Hérode est vivement

peint & très-bien foutenu. On le voit, dès la premiere Scène, agité de ces terreurs funébres, qui accompagnent le Tyran. Tourmenté par un fonge effroyable, il fe réveille en furfaut, & s'irrite contre ce fantôme importun, qui trouble fon repos. Son frere & fa fœur accourent à fes cris : il leur raconte le fujet de fa frayeur. Son récit feroit beau, s'il étoit moins ampoulé ; il a dû être goûté dans un tems, où les fonges n'étoient pas encore une machine ufée & triviale. L'Auteur a très-bien exprimé le combat de l'amour, de la jaloufie, de la vengeance qui agitoient tour à tour le cœur d'Hérode.

MARIANNE, *Tragédie de M. de Voltaire*, 1724.

Ce Sujet avoit été traité par Triftan avec beaucoup de fuccès. Cependant la Tragédie de M. de Voltaire, bien fupérieure à celle de Triftan, tomba à la premiere repréfentation. Tout le monde fait la mauvaife plaifanterie qui occafionna cette chûte ; & ce qui doit faire trembler les Auteurs, ce n'eft pas la premiere fois qu'un mauvais plaifant a fait tomber un bon Ouvrage. Marianne eut un fuccès prodigieux à la reprife. On rendit alors juftice à la bonté poétique des caractères, & furtout à l'élégance de la verfification. C'eft l'Ouvrage où M. de Voltaire reffemble le plus à Racine, fans pourtant ceffer d'être lui-même.

MARIANNE, *Opéra - Comique en un Acte, en Profe, mêlé de Vaudevilles, tiré du Roman de Marianne de Marivaux, par MM. Favart & Panard, à la Foire Saint Germain*, 1737.

Valville, déguifé en Laquais, remet une lettre à fa Maitreffe : Marianne, après l'avoir lue, reconnoît fon Amant. Valville fe jette à fes pieds : dans ce moment M. Duclimat les furprend : Marianne fe retire. La Scène de l'oncle & du neveu eft affez plaifante. Valville avoue fon amour à M. Duclimat, & l'accufe de reffentir la même paffion. L'hypocrifie de M. Duclimat fe manifefte dans une autre Scène qu'il a avec Marianne. Il a la honte d'être raillé par Valville, qui entend une partie de fa converfation. Marianne y eft, comme dans le Roman, reconnoiffante & généreufe à l'excès. Sa vertu

est aussi dignement récompensée. Elle se trouve fille de Madame Dorsin, & digne, par sa naissance, d'épouser celui qu'elle méritoit par son amour & sa vertu.

MARIÉ SANS LE SAVOIR, (le) *Comédie en un Acte, en Prose, par Fagan, au Théâtre François*, 1738.

Deux freres sont rivaux ; mais l'un croit aimer, & n'aime pas ; l'autre aime sans le croire. Lucile, jeune veuve, intéressée à démêler leurs vrais sentimens, pénétre enfin ceux du Chevalier ; ils sont d'accord avec les siens ; &, quoique déja promise au Marquis, elle songe à donner la préférence à son frere. Le Baron, pere de l'un & de l'autre, est d'intelligence avec Lucile. On dresse un Contrat où elle est désignée l'épouse du Chevalier. Celui-ci ne croit signer que le Contrat de mariage de son frere, & signe le sien propre. Le Marquis, ennemi de ces sortes de cérémonies, a déja signé sans rien lire. Il consent même à différer son mariage, & croit n'en user ainsi que par délicatesse. Enfin, après quelques nouvelles épreuves, le Chevalier est instruit de son sort. Telle est l'intrigue du *Marié sans le savoir*, Piéce où l'exacte vraisemblance est quelquefois en défaut. L'art de l'Auteur y supplée autant qu'il lui est possible ; mais non autant qu'il eût été nécessaire.

MARIUS, *Tragédie de Decaux*, 1715.

Le caractère que Marius donne aux Numides, & l'adresse avec laquelle il démêle la politique de leur Roi, sont parfaitement développés. L'amour du jeune Marius pour Arisbe, y est traité avec toute la bienséance convenable ; & si quelquefois cette passion est capable de balancer son devoir, elle n'en est jamais victorieuse. Tout ce que l'on peut trouver de répréhensible dans cette Piéce, c'est que la versification est embrouillée en quelques endroits, & que l'on y trouve des pensées dont on entrevoit le sublime ; mais qui perdent infiniment à n'être pas exprimées avec assez de force & de netteté. Cette tache ne doit pas empêcher le Lecteur de rendre justice à cette Tragédie. N'eût-elle d'autre mérite que d'être remplie de sentimens, elle doit l'emporter sur la

plûpart de celles où l'on ne trouve que du brillant & des incidens merveilleux.

MARIUS LE JEUNE, *Tragédie de l'Abbé Boyer*, 1669.

Marius, fils du fameux Caïus-Maïus, apprend à Maxime, son confident, qu'ayant corrompu, par ses présens, Valere, Gouverneur de Preneste, il a trouvé le secret de se retirer dans cette Ville, avec le reste des forces de son parti, & d'être en état de tenir tête à celui de Sylla. Il ajoute que son bonheur lui a fait trouver dans Preneste Cécilie, fille de son ennemi, dont il est éperduement amoureux. Le peu de progrès qu'il fait sur le cœur de sa Maitresse, lui donne lieu de croire qu'il a un rival. Sa conjecture n'est que trop vraie : Cécilie avoue à ses deux confidentes, qu'elle préfere Pompée, quoiqu'il soit moins amoureux & moins galant que Marius. Sylla, vaincu par ce dernier, lui propose la paix & la main de Cécilie. A peine ces deux Chefs se sont juré une amitié inviolable, que Sylla apprend l'arrivée de Pompée. Sur cette nouvelle, il change de dessein. Comme le péril seul l'a contraint à cette alliance, si éloignée de ses sentimens, dès qu'il ne craint plus, il ne songe qu'aux moyens d'accabler son ennemi, & ordonne à Cécilie de le servir, & d'y engager Pompée, qu'il lui promet pour époux. C'est ici que la vertu & l'amour combattent dans le cœur de Cécilie ; mais la vertu demeurant la maitresse, elle se résout à épouser Marius, pour lui sauver la vie : elle fait plus, elle force Pompée à prendre l'intérêt de cet infortuné. Mais Marius, abandonné des siens, & craignant de tomber au pouvoir de son ennemi, se perce le sein.

MARQUIS RIDICULE, (le) ou LA COMTESSE FAITE A LA HATE, *Comédie en cinq Actes, en Vers, par Scarron*, 1656.

Dom Blaise Pol, Marquis de la Victoire, doit épouser Blanche, fille de Dom Cosme de Vargas, Gentilhomme de la Ville de Madrid. Dom Blaise, qui craint que sa future ne soit une coquette, commande à son frere, Dom Sanche, de faire le passionné de Blanche

Celle-ci connoît déja Dom Sanche, & l'aime; & le Cavalier, de son côté, est fort épris de Blanche; cependant une Portugaise, nommée Stéfanie, Aventuriere des plus signalées, se met en tête de se faire épouser de Dom Blaise. Pour cet effet, elle vient trouver Dom Cosme de Vargas, & lui dit qu'elle est la femme de son gendre futur, dont elle a deux enfans. Dom Blaise a beau protester de la fausseté de ce fait; Stéfanie soutient toujours ce qu'elle a avancé; de sorte que Dom Blaise, pour se débarrasser de cette créature, lui offre une somme d'argent, qu'elle accepte; ensuite craignant les infidélités de Blanche s'il l'épouse, il promet une dot à Dom Sanche pour tenir sa place.

MARSIDIE, Reine des Cimbres, Tragédie de Madame de Gomez, 1724.

Le Consul Marius, après avoir vaincu Marsidie, Reine des Cimbres, & fait prisonnier Gotharsis, Prince des Basternes, rend la liberté à ce dernier, & l'envoie auprès de Marsidie, avec une lettre pour cette Princesse, dans laquelle il lui demande un rendez-vous. Marsidie lui accorde ce qu'il désire, & lui veut donner ses enfans pour ôtage; mais le Consul le refuse, & se rend seul dans la tente de la Reine. Il parle d'abord de la paix; mais le véritable motif de sa démarche, c'est de déclarer à Marsidie la passion qu'il ressent pour elle. Il s'ouvre d'abord à Gotharsis, qui est épris du même amour, & le conjure de parler en faveur de sa flamme; mais ce Prince n'est pas d'humeur de servir un rival: & Marsidie refuse les offres brillantes du Consul. Les refus de Marsidie ne sont causés que par l'amour qu'elle ressent en secret pour le Prince des Basternes. Clodoald, son Ministre, & mortel ennemi du Consul Romain, annonce à la Reine que les Saxons lui envoient du secours, & l'obligent de renoncer à la paix. Il forme le dessein d'assassiner Marius à l'insu de la Reine. Ce scélérat envoie mille Saxons pour fondre sur le Consul; mais le Prince Gotharsis, soutenu de cent Gardes, taille en piéces ces assassins, & délivre Marius. Marsidie détestant ce forfait horrible, jette dans les prisons le malheureux Clodoald, & marche au com-

bat. Mais malgré ses efforts, & le bras du vaillant Gotharsis, le destin de Marius emporte la victoire. Marsidie, après avoir fait arracher la vie à son Ministre, prend du poison pour se délivrer des fers des Romains, & de l'amour qu'elle a pour Gotharsis. Prête d'expirer, elle avoue son secret. Marius veut lui rendre l'Empire & l'unir à Gotharsis; mais elle lui apprend que la mort est dans son sein; & dans l'instant elle en devient la victime. La Tragédie finit par les regrets du Consul, & le désespoir du Prince des Basternes.

MARTHÉSIE, *Tragédie-Opéra en cinq Actes, par la Motte, Musique de Destouches*, 1699.

Le sujet de cet Opéra est tiré de l'Histoire des Amazones, que Marthésie engagea à se soustraire à l'empire des hommes. Mais cette Princesse ayant vaincu & fait prisonnier Argapise, Roi des Scithes, en devint amoureuse, contre la principale Loi de son nouvel Institut.

MASCARADE. Troupe de personnes masquées ou déguisées, qui vont danser & se divertir, surtout en tems de Carnaval. Ce mot vient de l'Italien *Mascarata*, & celui-ci de l'Arabe *Mascara*, qui signifie Raillerie, Bouffonnerie. Je n'ajoute qu'un mot à cet article : c'est Granacci qui composa le premier & qui fut le premier inventeur des Mascarades, où l'on représente des actions héroïques & sérieuses. Le triomphe de Paul Emile lui servit de sujet; & il y acquit beaucoup de réputation. Granacci avoit été éleve de Michel-Ange, & mourut en 1543.

MASCARADES AMOUREUSES, (les) *Comédie en un Acte, en Vers libres, avec un Divertissement, par Guyot de Marville, au Théâtre Italien*, 1736.

Clitandre, jeune homme de qualité, fils de Damon, est

est amoureux de Colette, jeune Paysanne, qu'il a vue à Nanterre. Il s'est travesti en Paysan, & a pris le nom de Lucas, pour mieux cacher sa conduite. Sous ce déguisement, il ne manque pas d'occasion de voir & d'entretenir Colette ; & il parvient à s'en faire aimer. Clitandre n'avoit d'abord regardé ce projet de galanterie, que comme un simple amusement ; mais le mérite simple & naturel de cette jeune Paysanne fait une si vive impression sur son cœur, que toutes les réflexions qu'il fait sur la disproportion qui se trouve entre Colette & lui, ne servent qu'à changer son humeur gaie & badine, en une sombre mélancolie, qui altére peu-à-peu sa santé. Dorimon, son pere, s'en apperçoit, & s'allarme pour les jours de son fils. Il interroge Arlequin son Valet, & apparemment son Confident, qui lui apprend le sujet de cette tristesse : ce pere, aussi bon, aussi tendre, que son fils est soumis & vertueux, lui demande l'explication de ce changement. Son fils lui avoue sa nouvelle passion ; & lui vante, en même tems, les mérites & les vertus de Colette. Dorimon, qui aime tendrement son fils, lui dit qu'il ne s'opposera pas à ce mariage, auquel le soin de la vie de son fils l'avoit déja presque disposé. Il lui promet aussi d'en parler à Mathurin, pere de Colette ; mais comme ce Paysan paroit prévenu pour son état, qu'il préfere à celui des grands & des riches, Clitandre fait trouver bon à son pere, qu'il reste toujours déguisé sous le nom de Lucas, puisque ce déguisement l'a si bien servi auprès de Colette. Dorimon y consent, & fait la demande de Colette à Mathurin, pour un jeune homme de sa connoissance, dont l'établissement l'intéresse au dernier point, lui promettant même d'avoir soin de toute sa famille, s'il ne s'oppose point à ce mariage. Mathurin consent avec plaisir à cette union, pourvu, dit-il, qu'elle soit au gré de Colette, ne voulant la contraindre en aucune façon. Dorimon, voulant aussi connoître par lui-même Colette & ses sentimens, pour l'époux qu'on lui a proposé, a un entretien avec elle : il est charmé de son caractère, & ne balance plus à donner les mains à ce mariage, qui doit faire le bonheur de son fils. Clitandre arrive, toujours déguisé ; Colette lui apprend le

péril qui le menace, en lui disant que Dorimon vient de la demander en mariage à Mathurin, pour un jeune homme de sa connoissance. Lucas se divertit un moment de l'inquiétude de sa Maîtresse, & lui apprend enfin qu'il est lui-même cet Amant que Dorimon lui destine.

L'amour de Clitandre pour Colette, a fait naître le désir à Arlequin, son Valet, de faire aussi quelque conquête à Nanterre. Il a trouvé une niéce de Mathurin, nommée Finette, fort à son gré, & en est devenu amoureux. Cette jeune Paysanne est non-seulement très-portée à la coquetterie; mais elle prétend aussi épouser un Gentilhomme. Nicolle, Servante de Mathurin, & cousine d'Arlequin, l'a informé de ces circonstances; là-dessus Arlequin prend un fort bon habit de son Maître, & sous ce travestissement, il vient faire la demande de Finette à Mathurin. Nicolle, de son côté, fait savoir à Finette l'arrivée d'un grand Seigneur qui vient pour l'épouser; Finette change d'habit, & se pare de tout ce qu'elle a de plus beau pour recevoir son futur époux. Arlequin arrive; il a une conversation avec Finette, qui est charmée des graces & des manieres de ce Seigneur; ils sortent pour aller faire un tour de jardin. Arlequin revient seul, & demande à Mathurin sa niéce en mariage; il la lui accorde. Le Tabellion apporte le Contrat de mariage de Colette & de Lucas. Après la signature, il présente à Mathurin celui de Finette & du prétendu grand Seigneur. Clitandre l'arrache des mains du Notaire, & fait connoître Arlequin pour son Valet, & non pour le prétendu de Finette. Celle-ci déchire elle-même, par dépit, le Contrat, & se retire. Dorimon survient; il apprend à Mathurin & à Colette que le faux Lucas est son fils; & Mathurin est ravi d'un mariage si avantageux pour sa fille.

MASQUE. Partie de l'équipage des Acteurs dans les Jeux Scéniques. Les Masques de Théâtre des Anciens, étoient une espéce de casque qui couvroit toute la tête, & qui, outre les traits du visage, représentoit encore la barbe, les cheveux, les

oreilles, & jusqu'aux ornemens que les femmes employent dans leur coëffure; du moins c'est ce que nous apprennent tous les Auteurs qui parlent de leur forme, comme Festus, Pollux, Aulugele; c'est aussi l'idée que nous en donne Phédre, dans la Fable si connue du Masque & du Renard : *Personam tragicam fortè vulpes viderat, &c*..... C'est d'ailleurs un fait dont une infinité de bas-reliefs & de pierres gravées ne nous permettent point de douter. Il ne faut pas croire cependant que les Masques de Théâtre ayent eu tout-d'un-coup cette forme; il est certain qu'ils n'y parvinrent que par dégrés, & tous les Auteurs s'accordent à leur donner de foibles commencemens. Ce ne fut d'abord, comme tout le monde sait, qu'en se barbouillant le visage, que les premiers Acteurs se déguiserent ; & c'est ainsi qu'étoient représentées les Piéces de Thespis : *Quæ canerent agerent ve, peruncti fæcibus ora.* Ils s'aviserent dans la suite de le faire des espéces de Masques avec des feuilles d'arction, plante qui étoit quelquefois nommée *personata* chez les Latins, comme on le peut voir par ce passage de Pline : *Quidam arction personatam vocant, cujus folio nullum est latius* ; c'est notre grande bardane. Lorsque le Poëme Dramatique eut toutes ses parties, la nécessité où se trouverent les Acteurs de représenter des Personnages de différent genre, de différent âge & de différent séxe, les obligea de chercher quelque moyen de changer tout-d'un-coup de forme & de figure ; & ce fut alors qu'ils imaginerent les Masques dont nous parlons ; mais il n'est pas aisé de savoir qui en fut l'inventeur. Suidas & Athénée en font honneur au Poëte Hœrile, contem-

M ij

porain de Thespis; Horace, au contraire, en rapporte l'invention à Eschile: *Post hunc Personæ pallæque repertor honestæ, Æschilus.* Cependant Aristote, qui en devoit être un peu mieux instruit, nous apprend au cinquieme Chapitre de sa Poétique, qu'on ignoroit de son tems à qui la gloire en étoit due. Mais quoique l'on ignore par qui ce genre de Masque fut inventé, on nous a néanmoins conservé le nom de ceux qui ont mis au Théâtre quelque espéce particuliere. Suidas, par exemple, nous apprend que ce fut le Poëte Phrynicus, qui exposa le premier Masque de femme au Théâtre, & Néophron de Sicyone, celui de cette espéce de domestique, que les Anciens chargeoient de la conduite de leurs enfans, & d'où nous est venu le mot de Pédagogue. D'un autre côté, Diomede assure que ce fut un Rosius Gallus, qui, le premier, porta un Masque sur le Théâtre de Rome, pour cacher le défaut de ses yeux, qui étoient bigles. Athénée nous apprend aussi qu'Æschile fut le premier qui osa faire paroître sur la Scène des gens ivres dans sa Piéce des Cabires; & que ce fut un Acteur de Mégare, nommé Maison, qui inventa les Masques comiques de Valets & de Cuisiniers. Enfin, nous lisons dans Pausanias, que ce fut Æschile qui mit en usage les Masques hideux & effrayans dans sa Piéce des Euménides; mais qu'Euripide fut le premier qui s'avisa de les représenter avec des serpens sur leur tête. La matiere de ces Masques, au reste, ne fut pas toujours la même; car il est certain que les premiers n'étoient que d'écorce d'arbres: *oraque corticibus sumunt horrenda cavatis.* Et nous voyons dans Pollux qu'on

en fit dans la suite de cuir, doublés de toile ou d'étoffe; mais comme la forme de ces Masques se corrompoit aisément, on vint, selon Hésychius, à les faire tous de bois; c'étoient les Sculpteurs qui les exécutoient, d'après l'idée des Poëtes, comme on le peut voir par la Fable de Phédre, que nous avons déja citée. Pollux distingue trois sortes de Masques de Théâtres, des comiques, des tragiques & des satyriques : il leur donne à tous dans la description, la difformité dont leur genre est susceptible, c'est-à-dire, des traits outrés & chargés à plaisir, un air hideux ou ridicule, & une grande bouche béante, toujours prête, pour ainsi dire, à dévorer les Spectateurs. On peut ajouter à ces trois sortes de Masques, ceux du genre orchestrique, ou des Danseurs. Ces derniers, dont il nous reste des représentations sur une infinité de monumens antiques, n'ont aucun des défauts dont nous venons de parler. Rien n'est plus agréable que les Masques des Danseurs, dit Lucien : ils n'ont pas la bouche ouverte comme les autres ; mais leurs traits sont justes & réguliers ; leur forme est naturelle, & répond parfaitement au sujet. On leur donnoit quelquefois le nom de Masques muets : outre les Masques de Théâtre, dont nous venons de parler, il y en a encore trois autres genres, que Pollux n'a point distingués, & qui néanmoins avoient donné lieu aux différentes dénominations ; car quoique ces termes ayent été dans la suite employés indifféremment, pour justifier toutes sortes de Masques, il y a bien de l'apparence que les Grecs s'en étoient d'abord servi, pour en désigner des espéces différentes ; & l'on

en trouve en effet dans leurs Piéces de trois sortes, dont la forme & le caractère répondent exactement au sens propre & particulier de chacun de ses termes. Les premiers & les plus communs étoient ceux qui représentoient les personnes au naturel. Les deux autres étoient moins ordinaires ; les uns ne servoient qu'à représenter les Ombres ; l'usage en étoit fréquent dans les Tragédies, & leur apparition ne laissoit pas d'avoir quelque chose d'effrayant. Enfin, les derniers étoient faits exprès, pour inspirer la terreur, & ne représentoient que des figures affreuses, telles que les Gorgones & les Furies ; ces différens Masques avoient des noms différens. Il est vraisemblable que ces noms ne perdirent leur premier sens, que lorsque les Masques eurent entierement changé de forme, c'est-à-dire, du tems de la nouvelle Comédie : car jusques-là, la différence en avoit été fort sensible. Mais dans la suite tous les genres furent confondus ; les comiques & les tragiques ne différerent plus que par la grandeur & par le plus ou le moins de difformité ; & il n'y eut que les masques des Danseurs qui conserverent leur premiere forme. En général, la forme des Masques comiques portoit au ridicule, & celle des Masques tragiques à inspirer la terreur. Le genre satyrique, fondé sur l'imagination des Poëtes, représentoit par ses Masques les Satyres, les Faunes, les Cyclopes, & autres Monstres de la Fable. En un mot, chaque genre de Poésie Dramatique avoit des Masques particuliers, à l'aide desquels l'Acteur paroissoit aussi conforme qu'il le vouloit, au caractère qu'il devoit soutenir. De plus, les uns & les autres avoient plu-

fieurs Masques, qu'ils changeoient selon que leur rôle le requéroit. Mais comme c'est la partie de leurs ajustemens qui a le moins de rapport à la maniere de se mettre de nos Acteurs modernes, & à laquelle par conséquent nous avons le plus de peine à nous prêter aujourd'hui, il est bon d'examiner en détail, quels avantages les Anciens tiroient de leurs Masques; & si les inconvéniens étoient aussi grands qu'on se l'imagine du premier abord. Les Gens de Théâtre, parmi les Anciens, croyent qu'une certaine physionomie étoit tellement essentielle au Personnage d'un certain caractère, qu'ils pensoient, que pour donner une connoissance complette du caractère de ce Personnage, ils doivent donner le dessein du Masque propre à le représenter. Ils plaçoient donc après la définition de chaque Personnage, telle qu'on a coutume de la mettre à la tête des Piéces de Théâtre, & sous le titre de *Dramatis personæ*, un dessein de ce Masque; cette instruction leur sembloit nécessaire. En effet, ces Masques représentoient non-seulement le visage, mais même la tête entiere, ou serrée, ou large, ou chauve, ou couverte de cheveux, ou ronde, ou pointue. Ces Masques couvroient toute la tête de l'Acteur; & ils paroissoient faits, comme en jugeoit le Singe d'Esope, pour avoir de la cervelle.

On peut justifier ce que nous disons en ouvrant l'ancien manuscrit de Térence, qui est à la Bibliotheque du Roi, & même le Térence de Madame Dacier. L'usage des Masques empêchoit donc qu'on ne vît souvent un Acteur, déja flétri par l'âge, jouer le Personnage d'un jeune homme

amoureux & aimé. Hypolite, Hercule & Nestor, ne paroissoient sur le Théâtre, qu'avec une tête reconnoissable, à l'aide de sa convenance, avec leur caractère connu. Le visage sous lequel l'Acteur paroissoit, étoit toujours assorti ; & l'on ne voyoit jamais un Comédien jouer le rôle d'un honnête-homme, avec la physionomie d'un fripon parfait. Les Compositeurs de Déclamations, (c'est Quintilien qui parle) lorsqu'ils mettent une Piéce au Théâtre, savent tirer des Masques mêmes le pathétique. Dans les Tragédies, Niobé paroît avec un visage triste ; & Médée nous annonce son caractère, par l'air atroce de sa physionomie. La force & la fierté sont dépeintes sur le masque d'Hercule. Le Masque d'Ajax est le visage d'un homme hors de lui-même. Dans les Comédies, les Masques des Valets, des Marchands d'esclaves, & des Parasites, ceux des Personnages d'hommes grossiers, de soldat, de vieille, de courtisanne, & de femme esclave, ont tous leurs caractères particuliers. On discerne par le Masque, le vieillard austère d'avec le vieillard indulgent ; les jeunes gens qui sont sages, d'avec ceux qui sont débauchés ; une jeune fille d'avec une femme de dignité. Si le pere, des intérêts duquel il s'agit principalement dans la Comédie, doit être quelquefois content, & quelquefois fâché : il a un des sourcils de son Masque froncé, & l'autre rabattu, & il a une grande attention à montrer aux Spectateurs celui des côtés de son Masque, lequel convient à sa situation présente. On peut conjecturer que le Comédien qui portoit ce Masque, se tournoit tantôt d'un côté, tantôt d'un autre, pour montrer toujours

le côté du visage qui convenoit à sa situation actuelle ; quand on jouoit des Scènes où il devoit changer d'action, sans qu'il pût changer de Masque derriere le Théâtre. Par exemple, si ce pere entroit content sur la Scène, il présentoit d'abord le côté de son Masque, dont le sourcil étoit rabattu ; & lorsqu'il changeoit de sentiment, il marchoit sur le Théâtre, & il faisoit si bien, qu'il présentoit le côté du Masque, dont le sourcil étoit froncé, observant dans l'une & dans l'autre situation, de se tourner toujours de profil. Nous avons de ces pierres gravées qui représentent de ces masques à double visage, & quantité qui représentent de simples masques tout diversifiés.

Pollux, en parlant des Masques de caractères, dit que celui du vieillard qui joue le premier rôle dans la Comédie, doit être chagrin d'un côté, & serein de l'autre. Le même Auteur dit aussi, en parlant des Masques des Tragédies, qui doivent être caractérisés, que celui de Thamiris, ce fameux téméraire, que les Muses rendirent aveugle, parce qu'il avoit osé les défier, devoit avoir un œil bleu & l'autre noir.

Les Masques des Anciens mettoient encore beaucoup de vraisemblance dans ces Piéces excellentes, où le nœud naît de l'erreur, qui fait prendre un Personnage pour un autre Personnage, par une partie des Acteurs. Le Spectateur, qui se trompoit lui-même, en voulant discerner deux Acteurs, dont le Masque étoit aussi ressemblant qu'on le vouloit, concevoit facilement que les Acteurs s'y méprissent eux-mêmes. Il se livroit donc sans peine à la supposition, sur laquelle les incidens de la Piéce sont fondés ; au lieu que

cette supposition est si peu vraisemblable parmi nous, que nous avons beaucoup de peine à nous y prêter. Dans la représentation des deux Piéces que Moliere & Renard ont imitées de Plaute, nous reconnoissons distinctement les personnes qui donnent lieu à l'erreur, pour être des Personnages différens.

Comment concevoir que les autres Acteurs, qui les voyent encore de plus près que nous, puissent s'y méprendre ? Ce n'est donc que par l'habitude où nous sommes de nous prêter à toutes les suppositions établies sur le Théâtre par l'usage, que nous entrons dans celles qui font le nœud de l'Amphitrion & des Ménechmes. Ces Masques donnoient encore aux Anciens la commodité de pouvoir faire jouer à des hommes ceux des Personnages de femmes, dont la déclamation demandoit des poulmons plus robustes, que ne le sont communément ceux des femmes surtout quand il falloit se faire entendre en des lieux aussi vastes que les Théâtres l'étoient à Rome. En effet, plusieurs passages des Ecrivains, entr'autres le récit que fait Aulugelle de l'aventure arrivée à un Comédien nommé Polus, qui jouoit le Personnage d'Electre, nous apprennent que les Anciens distribuoient souvent à des hommes des rôles de femme. Aulugelle raconte donc, que ce Polus jouant sur le Théâtre d'Athènes, le rôle d'Electre dans la Tragédie de Sophocle, il entra sur la Scène en tenant une urne où étoient véritablement les cendres d'un de ses enfans qu'il venoit de perdre. Ce fut dans l'endroit de la Piéce, où il falloit qu'Electre parût tenant dans ses mains l'urne où elle croit que sont les cendres de

son frere Oreste. Comme Polus se toucha excessivement en apostrophant son urne, il toucha de même toute l'assemblée. Juvénal dit, en critiquant Néron, qu'il falloit mettre aux pieds des statues de cet Empereur des Masques, des thyrses, la robe d'Antigone enfin, comme une espéce de trophée, qui conservât la mémoire de ses grandes actions. Ce discours suppose manifestement que Néron avoit joué le rôle de la Scène d'Etéocle & de Polinice dans quelque Tragédie. On introduisit aussi, à l'aide de ses Masques, toutes sortes de Nations étrangeres sur le Théâtre, avec la physionomie qui leur étoit particuliere.

Julius Pollux, qui composa son Ouvrage pour l'Empereur Commode, nous assure que dans l'ancienne Comédie Grecque, qui se donnoit la liberté de caractériser & de jouer les citoyens vivans, les autres portoient un masque qui ressembloit à la personne qu'ils représentoient dans la Piéce. Ainsi Socrate a pu voir sur le Théâtre d'Athènes un Acteur qui portoit un Masque qui lui ressembloit, lorsqu'Aristophane lui fit jouer un Personnage sous le propre nom de Socrate dans la Comédie des Nuées.

Ce même Pollux nous donne, dans le Chapitre de son Livre que je viens de citer, un détail curieux sur les différens caractères des Masques qui servoient dans les représentations des Comédies, & dans celles des Tragédies. Mais d'un autre côté, ces Masques faisoient perdre aux Spectateurs le plaisir de voir naître les passions, & de reconnoître leurs différens symptômes sur le visage des Acteurs. Toutes les expressions d'un homme passionné nous affectent bien ; mais les signes de la

passion, qui se rendent sensibles sur son visage, nous affectent beaucoup plus que les signes de la passion qui se rendent sensibles par le moyen de son geste, & par la voix. Cependant les Comédiens des Anciens ne pouvoient pas rendre sensibles sur leurs visages les signes des passions. Il étoit rare qu'ils quittassent le masque; & même il y avoit une espéce de Comédiens qui ne le quittoient jamais. Nous souffrons bien, il est vrai, que nos Comédiens nous cachent aujourd'hui la moitié des signes des passions qui peuvent être marquées sur le visage. Ces signes consistent autant dans les altérations qui surviennent à la couleur du visage, que dans les altérations qui surviennent à ses traits. Or le rouge, qui est à la mode depuis cinquante ans, & que les hommes même mettent avant que de monter sur le Théâtre, nous empêche d'appercevoir les changemens de couleur, qui, dans la nature, font une si grande impression sur nous. Mais le Masque des Comédiens anciens cachoit encore l'altération des traits que le rouge nous laisse voir. On pourroit dire en faveur de leur Masque, qu'il ne cachoit point aux Spectateurs les yeux du Comédien, & que les yeux font la partie du visage qui nous parle le plus intelligiblement. Mais il faut avouer que la plûpart des passions, principalement les passions tendres, ne sauroient être si bien exprimées par un Acteur masqué, que par un Acteur à visage découvert. Ce dernier peut s'aider de tous les moyens d'exprimer la passion que l'Auteur masqué peut employer, & encore faire voir des signes des passions dont l'autre ne sauroit s'aider. Je croirois donc volontiers, avec

l'Abbé du Bos, que les Anciens, qui avoient tant de goût pour la représentation des Piéces de Théâtre, auroient fait quitter le Masque à tous les Comédiens, sans une raison bien forte qui les en empêchoit; c'est que leur Théâtre étant très-vaste & sans voûte ni couverture solide, les Comédiens tiroient un grand service du Masque, qui leur donnoit le moyen de se faire entendre de tous les Spectateurs, quand d'un autre côté ce Masque leur faisoit perdre peu de chose. En effet, il étoit impossible que les altérations du visage, que le Masque cache, fussent apperçues distinctement des Spectateurs, dont plusieurs étoient éloignés de plus de douze ou quinze toises du Comédien qui récitoit. Dans une si grande distance, les Anciens retiroient cet avantage de la concavité de leurs Masques, qu'ils servoient à augmenter le son de la voix; c'est ce que nous apprend Aulugelle, qui en étoit témoin tous les jours. Or, suivant les apparences, les Anciens n'auroient pas souffert ce désagrément dans les Masques du Théâtre, s'ils n'en avoient point tiré ce grand avantage: & ce grand avantage consistoit sans doute dans la commodité d'y mieux ajuster les cornets propres à renforcer la voix des Acteurs. Ceux qui récitent dans les Tragédies, dit Prudence, se couvrent la tête d'un Masque de bois; & c'est par l'ouverture qu'on y a ménagée, qu'ils font entendre au loin leur déclamation. Tandis que le Masque servoit à porter la voix dans l'éloignement, ils faisoient perdre, par rapport à l'expression du visage, peu de chose aux Spectateurs, dont les trois quarts n'auroient pas été à portée d'appercevoir l'effet des passions sur le

visage des Comédiens, du moins assez distinctement pour les voir avec plaisir. On ne sauroit démêler ces expressions à une distance, de laquelle on peut néanmoins discerner l'âge, & les autres traits les plus marqués du caractère d'un Masque. Il faudroit qu'une expression fût faite avec des grimaces horribles, pour être sensible à des Spectateurs éloignés de la Scène, au-delà de cinq à six toises. Enfin les Masques des Anciens répondoient au reste de l'habillement des Acteurs, qu'il falloit faire paroître plus grands & plus gros que ne le sont les hommes ordinaires. La nature & le caractère du genre satyrique demandoit de tels Masques pour représenter des Satyres, des Faunes, des Cyclopes, & autres êtres forgés dans le cerveau des Poëtes. La Tragédie sur-tout en avoit un besoin indispensable, pour donner aux Héros & aux demi-Dieux cet air de grandeur & de dignité, qu'on supposoit qu'ils avoient eu pendant leur vie. Il ne s'agit pas d'examiner sur quoi étoit fondé ce préjugé, & s'il est vrai que ces Héros & ces demi-Dieux avoient été réellement plus grands que nature: il suffit que ce fût une opinion établie, & que le peuple le crût ainsi, pour ne pouvoir les représenter autrement, sans choquer la vraisemblance. Concluons que les Anciens avoient les Masques qui convenoient le mieux à leurs Théâtres, & qu'ils ne pouvoient pas se dispenser d'en faire porter à leurs Acteurs, quoique nous ayons raison, à notre tour, de faire jouer nos Acteurs à visage découvert. Cependant l'usage des masques a subsisté long-tems sur nos Théâtres, en changeant seulement la forme & la nature des Masques. Plusieurs Acteurs de la Comédie Ita-

lienne, ainsi que plusieurs Danseurs, sont encore masqués : il n'y a pas même fort long-tems qu'on se servoit du Masque sur le Théâtre François. Plusieurs Modernes ont tâché d'éclaircir cette partie de la Littérature, qui regarde les Masques de Théâtre de l'antiquité. Savaron y a travaillé dans ses Notes sur Sidonicus Apollinaris. L'Abbé Pacichelli en a recherché l'origine & les usages dans son Traité *de mascheris ceu larvis*. Enfin un savant Italien, Ficoronius Franciscus, a recueilli sur ce même sujet, des particularités curieuses dans sa Dissertation Latine. Mais malgré toutes les recherches des Littérateurs & des Antiquaires, il reste encore bien des choses à entendre sur les Masques ; peut-être que cela ne seroit point, si nous n'avions pas perdu les Livres que Denis d'Halicarnasse, Rufus, & plusieurs autres Ecrivains de l'antiquité, avoient écrits sur les Théâtres & sur les Représentations : ils nous auroient du moins instruits de beaucoup de choses que nous ignorons, s'ils ne nous avoient pas tout appris. Le P. Labbe dérive le mot de Masque de *Masca*, qui, dit-il, signifie proprement une Sorciere dans les Loix Lombardes. En Dauphiné, en Savoie & en Piémont, continue-t il, on appelle encore les Sorcieres, de ce nom ; & d'autant qu'elles se déguisent, nous avons appellé Masques les faux visages ; & de-là les Mascarades.

MATRONE D'ÉPHÈSE. (la) *Comédie en un Acte, en Prose, par la Motte, au Théâtre François, 1702.*
Ce sujet que nous a laissé Pétrone, est véritablement comique ; mais il ne peut fournir que la matiere de deux ou trois Scènes. A la vérité, la Motte n'y a ajouté

ni intérêt, ni intrigue, & peu de plaisanteries; cependant on doit lui tenir compte de la maniere décente, dont il l'a présenté au Théâtre; de ce qu'il a ennobli ses personnages; & que sans rien faire perdre du ridicule de l'action principale, il a composé un dénouement, dont il semble être entiérement Auteur.

MAUSOLÉE, (le) ou *ARTÉMISE*, Tragi-Comédie de Maréchal, 1639.

Artémise prend une coupe pleine de vin, que son Echanson lui présente, & y mêle les cendres de son époux. Cependant elle est obligée de suspendre sa douleur, pour prévenir des maux plus présens. Ce fameux monument de l'amour conjugal, ce temple de la mort, est tout ce qui lui reste. Elle est obligée de se renfermer dans ce triste séjour avec la Princesse Doralie sa fille, Alcandre, Général de ses Troupes, Céobante, Prince de Lycie, & un petit nombre de Soldats. Elle tient un Conseil sur l'état de ses affaires, & promet la Princesse en mariage à Alcandre, qui s'offre à remettre Cénomant, Roi de Candie, son ennemi, en sa puissance. Doralie fait dire à ce Roi de la venir trouver. Son dessein est de poignarder ce malheureux Amant, d'en présenter ensuite la tête à la Reine, & par ce moyen être dispensée d'épouser Alcandre, pour qui elle a une aversion mortelle. La vue du Roi de Candie anéantit cette barbare résolution. La Princesse ne peut s'empêcher d'être sensible à son amour; Cénomant lui jure une fidélité inviolable. Alcandre apprend cette entrevue; il se sert du nom de Doralie, pour attirer le Roi. Céobante empêche l'effet de cette trahison, & soutient le parti de Cénomant devant la Reine, qui préfere, en cette occasion, sa sûreté, aux sentimens généreux qu'on veut lui inspirer. Enfin Alcandre, l'auteur de sa lâcheté, étouffe tout-à-coup son amour pour la Princesse, & joint ses prieres à celles de Céobante, en faveur de son rival. Artémise est forcée de vaincre sa répugnance; elle consent à l'hymen de sa fille & du Roi de Candie.

MAUVAIS MÉNAGE, (le) Parodie de *MARIANNE*, en un Acte, en Vers, par le Grand & Dominique, au Théâtre Italien, 1723.

Après *Agnès de Chaillot*, à laquelle le Grand a eu beaucoup

beaucoup de part, nous avons peu de meilleures Parodies, que celle de la Tragédie de *Marianne*. Le sujet, le plan, l'exécution, les Vers, l'Auteur, les Acteurs, tout y est critiqué sur un ton de plaisanterie, capable de dérider ceux même qui goûtent le moins ces sortes d'Ouvrages, ou qui ont versé le plus de larmes à la Piéce Parodiée.

MAUVAIS PLAISANT, (le) ou LE DROLE DE CORPS, *Opéra-Comique en un Acte, par Vadé, à la Foire Saint Laurent*, 1757.

Le Drôle de Corps est un homme à jeux de mots & à calambours, dont s'est coëffé un riche Bourgeois, & qui en veut à sa niéce. Il a pour rival un homme essentiel & raisonnable. Le Bourgeois, qui veut faire épouser sa niéce au Mauvais Plaisant, le met à l'épreuve dans une affaire qui décéle à la fois, & son mauvais cœur & sa lâcheté. Son rival saisit l'occasion d'obliger l'oncle de sa Maîtresse, & il obtient sa main.

MAXIMES. On appelle ainsi une Sentence qui renferme quelque conseil, quelque précepte, quelque moralité, dont on fait une application générale, comme dans les Vers suivans :

 L'opprobre avilit l'ame, & flétrit le courage.
 C'est le sort d'un Héros d'être persécuté.
 La clémence sied bien à qui peut se venger.

Nous devons faire observer qu'il ne faut jamais étaler ces dogmes du crime, comme on en voit dans quelques Tragédies de Corneille. Ces Sentences triviales, qui enseignent la scélératesse, ressemblent trop à des lieux communs d'un Réteur qui ne connoît pas le monde. Non-seulement de telles maximes ne doivent jamais être débitées; mais jamais personne ne les a prononcées, même en faisant un crime, ou en le con-

seillant. C'est manquer aux loix de l'honnêteté publique & aux régles de l'art : ce n'est pas connoître les hommes, que de proposer le crime comme crime. Voyez avec quelle adresse le scélérat Narcisse presse Néron de faire empoisonner Britannicus : il se garde bien de révolter Néron par l'étalage odieux de ces horribles lieux communs, qu'un Empereur doit être empoisonneur & parricide, dès qu'il y va de son intérêt. Il échauffe la colere de Néron par dégrés, & le dispose petit à petit à se défaire de son frere, sans que Néron s'apperçoive même de l'adresse de Narcisse : & si ce Narcisse avoit un grand intérêt à la mort de Britannicus, sa Scène en seroit incomparablement meilleure. Voyez encore comme Acomat, dans la Tragédie de Bajazet, s'exprime, en ne conseillant qu'un simple manquement de parole à une femme ambitieuse & criminelle :

> Et d'un trône si saint la moitié n'est fondée,
> Que sur la foi promise, & rarement gardée.
> Je m'emporte, Seigneur.

Il corrige la dureté de cette maxime par ce mot si naturel & si adroit, *je m'emporte*.

Les Maximes sont presque toujours déplacées dans les Scènes vives & passionnées, parce que toute Maxime suppose, dans celui qui la dit, une réflexion dont on n'est pas capable dans de grands mouvemens ou de grands dangers. Lorsqu'Auguste dit à Cinna :

> L'ambition déplaît quand elle est assouvie.

cette Maxime est à sa place : Auguste, dans ce

moment, n'éprouve ni passion ni danger ; c'est un Prince qui réfléchit sur le projet qu'il a de renoncer à l'Empire.

Il faut que les Maximes soient courtes & rapides. Elles seroient insupportables, si elles dégénéroient en dissertation sur le Théâtre ; qu'elles soient convenables. De petites Maximes d'amour, telles que l'Ydille en peut comporter, seroient insoutenables dans le Dialogue de la Tragédie. Enfin il faut faire ensorte que toute Maxime qui sort de la bouche d'une personne, semble plutôt lui échapper comme un sentiment, que comme une pensée réfléchie.

MAXIMIEN, *Tragédie de Thomas Corneille*, 1662.

Une conduite régulière, de l'intérêt, & toujours une versification foible, caractérisent cette Tragédie. Le même sujet a été traité, avec un peu plus de succès, par la Chauffée ; mais c'est, dans les deux Piéces, la même foiblesse de style & de versification.

MAXIMIEN, *Tragédie de la Chauffée*, 1738.

Cette Tragédie fit illusion au Public ; mais peut-être n'en fit-elle point à l'Auteur : il dut sentir qu'il lui manquoit cette fierté de pinceau, cette vigueur de coloris, ce charme secret, en un mot, cette magie de style, qui doit vivifier jusqu'aux Scènes les moins intéressantes, & sans laquelle une Tragédie ne sera jamais regardée que comme l'esquisse ou le croquis d'un Tableau. Ici l'Auteur a disposé son plan avec intelligence ; il a prévu l'effet de quelques situations ; il a soutenu des caractères ; tel est celui de Maximien ; tel est celui de Fausta ; tel est même celui d'Aurèle, qu'il paroît, de plus, avoir créé. A l'égard de Constantin, c'est le principal personnage ; & l'on regrette qu'il ne soit pas toujours intéressant. Pourquoi la jalousie lui fait-elle oublier les vertus de Fausta, & les crimes de Maximien ? Pourquoi ce dernier, qui a tant de fois conspiré

contre lui, ceſſe-t-il, tout-à-coup, de lui être ſuſpect ?
C'eſt avec raiſon que Fauſta s'écrie :

Voulez-vous donc périr, aveugle que vous êtes ?

Il ſemble, en effet, que Conſtantin aille au devant des coups qu'on veut lui porter. Il donne tout à ſa vengeance, & rien à ſa ſûreté. Du reſte, l'Auteur a ſu tirer parti de la ſituation violente où Fauſta eſt livrée depuis la derniere Scène du premier Acte. L'amour conjugal & l'amour paternel y ſont balancés l'un par l'autre, autant qu'ils doivent l'être. Ce n'eſt qu'en demandant la grace de ſon pere, que l'impatience le déclare coupable ; mais ce qu'il y a de plus ſurprenant, c'eſt que l'Empereur n'en croit encore ni Fauſta, ni Maximien lui-même. Le dénouement ne me paroit point avoir toute la vraiſemblance néceſſaire. Un Eſclave eſt placé dans le lit impérial ; & c'eſt lui que Maximien poignarde, à la place de Conſtantin. Cet Eſclave coupable, s'étoit donc endormi dans un lieu ſi peu fait pour lui ; ou, ce qui eſt encore plus extraordinaire, il s'étoit donc laiſſé poignarder ſans jetter aucun cri, ni ſe faire connoître à aucune autre marque ? J'avoue qu'il eſt difficile de bien préparer ces ſortes de dénouemens. Ils ſurprennent, & c'eſt-là leur ſuccès. Il faut s'en tenir à l'effet, ſans trop remonter à la cauſe ; autrement plus d'illuſion ; mais en même tems point de beauté réelle : on en trouve ſur-tout peu de brillantes parmi les détails de cette Tragédie. La plûpart des Vers en ſont proſaïques, boiteux, languiſſans, & dignes, tout au plus, du ſtyle de la Comédie. En liſant *Mélanide*, on ne s'apperçoit preſque pas que l'Auteur ait changé de ton.

MAZET, *Comédie, tirée des Contes de la Fontaine, en deux Actes, mêlée d'Ariettes, par M. Anſeaume, Muſique de M. Duni, au Théâtre Italien,* 1761.

Un Conte de la Fontaine, imité de Bocace, a fourni ce ſujet à M. Anſeaume, qui l'a mis au Théâtre avec les modifications néceſſaires. Au lieu du Couvent de Religieuſes où Mazet, ſelon le Conte, entre ſur le pied de Jardinier, il s'introduit, ſous le même titre, chez une veuve qui a deux niéces. Il y joue le rôle de

muet, comme dans le Conte ; mais il sait bien se faire entendre à Thérèse, dont il est amoureux. Thérèse ne le rébute point. Sa sœur Isabelle, quoique plus fine, ne dédaigne pas de le prévenir. Il y répond mal ; & Isabelle jure qu'il sortira de la maison : c'est à quoi ne consentira ni Thérèse, ni même la tante, dont le nom est Madame Gertrude. Celle-ci a bien d'autres vues sur Mazet ; elle voudroit en faire un mari. Ses instances deviennent même si pressantes, que Mazet impatienté, oublie son rôle de muet. Madame Gertrude furieuse, veut approfondir ce mystère ; il s'éclaircit ; & Mazet obtient sa chere Thérèse.

MÉCHANT, (le) *Comédie en cinq Actes, en Vers, de M. Gresset, au Théâtre François*, 1747.

On remarque beaucoup de rapport entre le *Méchant* de M. Gresset & le *Médisant* de Destouches ; mais si ces deux Piéces se ressemblent pour le fonds, quelle différence dans les détails ! Qu'ils sont supérieurs dans le *Méchant* ! que les portraits y sont variés, & les caractères contrastés avec finesse ! Cependant il y a peu d'action : Cléon, le principal Personnage, est plutôt vicieux que ridicule. Celui d'Ariste est froid, malgré la belle morale qu'il débite. Il parle bien, mais trop long-tems. Je préfere la bonhomie Provinciale de Géronte & la crédule étourderie de Valere. Le rôle de Florise est encore d'une grande vérité ; il contribue à faire sortir celui du Méchant, que Valere & elle entreprennent de copier, & copient mal. A l'égard du style, il offre par-tout une versification facile, un coloris brillant, de fideles peintures de nos mœurs, & beaucoup de Vers qui ont passé en proverbe. En un mot, cette Piéce est la satyre du tems, & la satyre la mieux écrite qui ait paru depuis Boileau.

MÉCHANTE FEMME, (la) *Parodie de la* MÉDÉE *de Longepierre, en un Acte, en Vers, par Dominique & Lélio fils, au Théâtre Italien*, 1726.

L'Epine, valet de Zonzon, lui reproche l'infidélité qu'il est prêt de faire à sa femme Asmodée, en la répudiant pour épouser Céruse, fille de Cléon. Zonzon s'excuse sur la force de son amour, qu'il justifie en faisant la

portrait de Céruse. Celle-ci reçoit de bonne grace les caresses de Zonzon, à qui elle demande cependant quel sera le sort de sa premiere femme ? Zonzon lui assurera une pension. Cléon, pere de Céruse, veut qu'Asmodée soit congédiée. Asmodée appelle à son secours les Diables, les Furies, les Procureurs, les Maltotiers, &c. Elle empoisonne un pet-en-l'air, qu'elle envoye à Céruse. Ce vêtement est un feu brûlant, qui consume sa rivale. Asmodée paroît dans une chaise de poste conduite par un Diable. Zonzon tire son épée pour la punir ; mais Asmodée le touche de sa baguettte, & le rend immobile. Elle avoit eu la précaution, avant que de partir, d'empoisonner Cléon, & de mettre ses enfans en pension à Picpuce.

MÉCONTENS, (les) *Comédie en un Acte, en Vers libres, avec un Prologue, par la Bruere, au Théâtre François*, 1734.

Jupiter veut rendre tous les hommes heureux : il a déja dépêché Mercure ici-bas, pour juger de leurs besoins. Le sujet du Prologue est le compte que le Messager des Dieux rend de sa mission. La longue énumération des travers des humains & de leurs vœux insensés, n'empêche point Jupiter de poursuivre son dessein. Il descend sur la terre, & ordonne aux principaux Mécontens de paroître devant lui, dans un de ses Temples. Là se rendent successivement divers Personnages. Léonor aspire à changer de sexe, à devenir homme ; la petite Angélique, à grandir tout-à-coup pour avoir des Amans ; Richardin, à posséder beaucoup d'argent ; Thémistron, à quitter la Robe pour l'Epée ; Emilie, à voir son mariage rompu : elle offre en même tems à Jupiter la liste des défauts de son époux ; & cette qualité d'époux est le premier défaut qu'elle reproche à son mari. Tous ces Mécontens sortent satisfaits ; mais ils reviennent bientôt former de nouvelles demandes. Thémistron a reçu un soufflet, & prie Jupiter de le venger ; Richardin voudroit être Ministre ; Léonor, voir son Amant métamorphosé en femme ; Angélique, être mariée & presqu'aussi-tôt veuve, &c. Jupiter indigné, rejettte ces vœux indiscrets. Il condamne tous ces Personnages à servir d'exemple à la terre. On trouve dans cette petite Piéce de l'esprit & de la philo-

tophie; mais elle manque de cette gayté absolument nécessaire, pour suppléer au défaut d'intérêt, dont ce genre de Comédie est peu susceptible.

MÉDECIN DE L'AMOUR, (le) Opéra-Comique en un Acte, en Vers, mêlé d'Ariettes, par M. Anseaume, Musique de M. Duni, à la Foire Saint-Laurent, 1758.

Voici un Opéra-Comique, dont le ton s'éleve jusqu'à celui de la bonne Comédie. Le même point d'ambition qui a fourni à Quinault la Tragédie de Stratonice, & à plusieurs autres Ecrivains des Drames de différens genres, a fourni à M. Anseaume le fond de cette jolie Piéce. Rien ne prouve mieux, & M. Anseaume l'a prouvé plus d'une fois, qu'une plume ingénieuse maîtrise toujours les sujets qu'elle traite, & n'est point maîtrisée par eux. Selon le fait historique, l'amour d'Antiochus pour Stratonice, qui va devenir sa belle-mere, est prêt à le conduire au tombeau. Antiochus dissimule avec soin la cause de sa maladie: mais un Médecin la devine en le voyant pâlir à l'aspect de Stratonice. Il en instruit Séleucus, pere de ce Prince, qui, pour sauver son fils d'une mort prématurée, lui cede généreusement sa Maîtresse. Telle est aussi la marche qu'a suivie M. Anseaume. Il ne faut que changer les noms; & ce récit nous donne le canevas de son Poëme. Le Roi de Sirie deviendra M. Géronte, Bailli d'un village; Antiochus prendra le nom de Léandre, & Stratonice celui de Laure. Le Médecin de Cour ne sera plus qu'un Médecin de campagne. C'est ce Personnage qui dénoue toute l'intrigue de la Piéce. Il devine la cause du mal & du silence de Léandre: il en instruit Géronte; la Scène où se trouve cet éclaircissement, est des plus ingénieuses. Le Docteur suppose que l'autre est son rival, & que pour le guérir, il faudroit qu'il épousât celle qu'il est prêt d'épouser lui-même. Alors Géronte, après avoir un peu hésité, prie le Docteur d'avoir pitié de son fils, de lui céder sa Maîtresse. Il se jette même à ses pieds, pour donner plus de poids à ses instances; c'est où l'autre l'attendoit. Il lui répond sur une musique très-vive:

Prends pour toi les avis que ta pitié t'inspire,
Ou c'est fait de ton fils.

Il fort, laiſſe le Bailli dans une grande perplexité ; mais enfin, l'amour paternel triomphe. Géronte conſent à n'être que le beau-pere de celle dont il vouloit devenir le mari. Il regne beaucoup d'intérêt dans cette Piéce ; & la conduite en eſt ſagement économiſée.

MÉDECIN MALGRÉ LUI, (le) *Comédie en trois Actes, en proſe, par Moliere*, 1666.

L'Auteur ne compoſa cette Farce, que pour étayer ſon chef-d'œuvre ; & ce moyen lui réuſſit. Alceſte paſſa à la faveur de Sganarelle.

Un ancien Czar, tourmenté de la goutte, fit promettre de grandes récompenſes à quiconque lui indiqueroit un reméde capable de le ſoulager. Une femme, outrée des mauvais traitemens qu'elle recevoit de ſon mari, déclara qu'il poſſédoit un ſpécifique propre à guérir le Monarque ; mais que la haine qu'il portoit à ce Prince, l'empêchoit de le communiquer. Le Czar envoya chercher cet homme, qui fut bien étonné quand on lui demanda ſon ſecret. Il eut beau proteſter qu'on le prenoit pour un autre ; qu'il ne ſavoit ce qu'on vouloit dire ; qu'il n'avoit jamais eu de reméde. On eut recours à l'expédient de Moliere ; & bientôt le pauvre mari reçut plus de coups de bâton, qu'il n'en avoit donnés à ſa femme. Chaque jour on le régaloit de cet exercice, avec promeſſe de recommencer, s'il ne ſe mettoit à la raiſon. Dans le dernier déſeſpoir, il dit qu'en effet il avoit un reméde ; mais que ne le croyant pas aſſez ſûr, il n'avoit oſé le propoſer. Il demanda quelques jours de délai, pendant leſquels il fit venir des herbes de toute eſpece, & en prépara un bain pour le Czar. Soit que le mal fût à ſon déclin, ou que parmi une ſi grande quantité de plantes, il s'en trouvât de propres pour ſa maladie, le Prince en fut ſoulagé : on regarda alors les premiers refus de cet homme, comme un effet de ſa méchanceté & de ſa haine ; & pour l'en punir, on lui fit eſſayer une nouvelle baſtonade ; mais il reçut en même tems une récompenſe proportionnée au ſervice qu'il avoit rendu. On lui défendit, ſous des peines très-rigoureuſes, de marquer aucun reſſentiment à ſa femme. Il profita de la correction & de l'avis, & vécut avec elle dans une parfaite union.

Ce fait fe racontoit en Ruſſie plus de vingt ans avant la Comédie de Moliere ; mais je ne penſe pas qu'il lui ait fourni le ſujet de ſa Piéce : je crois plutôt qu'il l'a tiré de nos anciens Fabliaux. Je me ſouviens d'avoir lû un manuſcrit du 13e ſiecle, où ſe trouve le Conte dont Moliere a profité. Il eſt intitulé, *Vilain Mire*, c'eſt-à-dire, dans notre vieux langage, *le Médecin de campagne*. L'Auteur raconte « qu'un Laboureur riche, mais avare, preſſé par
» ſes amis de ſe marier, ſe détermine enfin à épouſer la
» fille d'un pauvre Gentilhomme. Craignant enſuite
» que, tandis qu'il ſera à la charrue, ſa femme, qui
» n'eſt point accoutumée au travail, ne s'amuſe avec des
» galans, il imagine un expédient ſingulier, pour s'aſ-
» ſurer de ſa fidélité. C'eſt de la bien battre le matin en
» ſe levant, afin que pleurant le reſte du jour, elle ne
» trouve perſonne qui oſe, dans ſon affliction, lui parler
» de galanterie. Le ſoir, en revenant des champs, il
» lui demandera pardon ; il la careſſera ; elle oubliera
» tout ; & chaque jour il recommencera le même train.

» Le premier jour, la choſe arrive comme il l'a prévue ;
» mais ayant répété la même Scène le lendemain, ſa
» femme ſe dit à elle-même dans ſa douleur : il faut
» que mon mari n'ait jamais été battu ; car s'il ſavoit le
» mal que cela fait, il ne m'en auroit pas tant donné.
» Lorſqu'elle ſe plaignoit de la ſorte, elle vit venir
» deux Couriers montés chacun ſur un cheval blanc. Ils
» la ſaluerent, & lui demanderent à dîner ; ce qu'elle
» leur accorda avec plaiſir : elle apprit d'eux, que la fille
» du Roi étant malade d'une arrète de poiſſon qui lui
» étoit reſtée au goſier, ils alloient lui chercher un Mé-
» decin, &c. » On ſait le reſte de l'hiſtoire. Le Laboureur proteſte qu'il ne ſait pas un mot de Médecine ; on le régale de coups de bâton. Il convient enfin qu'il s'eſt trompé ; & il imagine de faire rire la Princeſſe, afin que l'effort qu'elle fera, lui faſſe rendre ſon arrète. Cet expédient lui réuſſit ; & notre homme acquiert la réputation d'un grand Médecin.

MÉDECIN PAR OCCASION, (le) *Comédie en cinq Actes, en Vers, par Boiſſy, au Théâtre François*, 1745.

Monval, Officier, eſt le Héros de cette Comédie. Champagne, ſon valet, s'introduit dans le Château, où

vivoient le Baron, pere de Lucile, Maîtresse de Montval, & une Marquise, sœur du Baron. Le pere, la tante & la niéce, étoient attaqués de maladies différentes. La Marquise avoit des vapeurs. Le Baron, possédé de la manie des Vers, brûloit de signaler son zéle pour le Roi, à l'exemple de tant de Rimeurs, qui ont ennuyé Sa Majesté du récit de ses exploits & de ses vertus. Pour la belle Lucile, elle étoit plongée dans la plus affreuse tristesse, sur le rapport qu'on lui avoit fait de la mort de son cher Montval. Dans cette triste maison, la Suivante Lisette étoit la seule qui se portât bien, & qui fût de bonne humeur. Elle reconnoît Champagne, & lui demande des nouvelles de son Maître ; s'il étoit vrai qu'il eût fini ses jours à la guerre ? Le Valet lui découvre que c'est un faux bruit, une ruse d'Amant de la part de Montval, qui, par les regrets de Lucile, vouloit s'assurer de son amour. Lisette est embarrassée d'introduire dans le Château notre Officier, qui n'y étoit pas connu, & qui attendoit, dans la forêt voisine, le retour de Champagne. Elle imagine de le faire passer pour Médecin. Montval consent de jouer ce rôle. Pouvoit-il en choisir un plus aisé ? La Marquise est la premiere malade qui se présente. Il lui conseille le jeu, la musique, la danse, la promenade, la table, les Spectacles, & sur tout l'air de Paris. La Marquise, enchantée de cette ordonnance, recommande au Médecin son frere & sa niéce.

Lisette apprend à Montval que Lucile, pour entretenir sa douleur, avoit entrepris de le peindre ; que le portrait étoit déja commencé, & qu'elle y travailloit ordinairement dans le sallon où ils étoient. La Suivante place le chevalet & le portrait, & l'original derriere la toile. Lucile arrive en effet ; elle se dispose à l'ouvrage. Elle répand des larmes à la vue du portrait de son Amant. Quelle délicieuse situation pour Montval, témoin lui-même des regrets de sa Maîtresse, qu'il regarde de tems en tems par-dessus le portrait, quelques signes que lui fasse Lisette de se tenir caché ! L'Amant ne peut contenir son ravissement ; Lisette ôte le portrait qui le cachoit : il tombe aux genoux de Lucile, qui demeure un moment suspendue entre la surprise, la frayeur & la joie. La présence de Montval dissipe sa mélancolie ; & la cause de son mal devient celle de sa guérison.

Il ne manque à la gloire de notre Médecin, que de rendre la santé au Baron, attaqué de la maladie des Vers, fiévre enracinée, cure difficile. Le Baron, qui ne peut tirer de son cerveau, pas même de mauvais Vers, se plaint de sa stérilité. Montval l'aborde, & lui propose un reméde tres simple ; c'est d'adopter les ouvrages d'autrui, & de feindre habilement, pour des enfans étrangers, des entrailles de pere. Sa délicatesse en est d'abord offensée. Montval le rassure ; & le dénouement de cette Comédie est que notre Officier Médecin épouse Lucile. Le Baron, possédé du Démon de la Rime, ressemble un peu au Baliveau de la Métromanie : c'est d'ailleurs un original assez plaisant. Le Valet Champagne n'est pas moins agréable ; la Scène, quoique peu naturelle, de Montval caché derriere son portrait, fait aussi beaucoup de plaisir. Mais un dénouement subit choque dans ce Drame. Il n'est pas dans le vraisemblable, que la Marquise devienne tout-à-coup amoureuse du prétendu Médecin étranger, au point de vouloir l'épouser ; & que Cléon, avec la même vivacité, renonce à son amour, pour faire le bonheur de Montval & de Lucile.

MÉDECIN VOLANT, (le) *Comédie en un Acte, en Vers, par Boursault*, 1661.

Lucrèce, Amante de Cléon, & fille de Fernand, brûle d'envie d'être mariée. Elle feint d'être malade, on ne sait pourquoi ; mais Crispin, valet de Cléon, tire parti de cette feinte. Il apprend que Fernand est sorti pour aller chercher un Médecin. Il prend lui-même l'habit de Docteur, se présente au pere de la fausse malade, & entreprend de la guérir. Toute sa recette consiste d'abord à lui faire changer d'appartement, parce que celui qu'elle occupe est peu favorable au dessein de Cléon, qui projette de l'enlever. Il amuse ensuite le vieux Fernand par quelques Scènes d'un bas comique, pendant lesquelles se fait l'enlevement ; ce qui oblige le bon-homme à consentir au mariage. C'est aussi ce que prétendoit Crispin, qui, sautant perpétuellement d'une fenêtre à l'autre, pour être tantôt Médecin & tantôt Valet, paroît toujours en l'air. De-là est venu le titre de la Piéce, le *Médecin volant*.

MÉDÉE, *Tragédie de Pierre Corneille, faite d'après celle de Sénèque*, 1635.

Non content de traduire Sénèque avec noblesse, Corneille rectifie son original, & y ajoute de son propre fonds. On en peut voir la preuve dans les Episodes d'Ægée & de Pollux. Le premier, il est vrai, n'est pas entiérement de son invention. Euripide, qui avoit été lui-même le modèle de Sénèque, l'introduit au troisieme Acte, mais seulement comme en passant. « Pour donner » à ce Monarque, dit l'Auteur, un peu plus d'intérêt dans » l'action, je le fais amoureux de Créüse, qui lui pré- » fere Jason ; & je porte ses ressentimens à l'enlever, » afin qu'en cette entreprise ; demeurant prisonnier de » ceux qui la sauvent de ses mains, il ait obligation à » Médée de sa délivrance, & que la reconnoissance qu'il » lui en doit, l'engage plus fortement à sa protection, & » même à l'épouser, comme l'histoire le marque. Je se- » rai bien aise, ajoute Corneille, qu'on remarque la ci- » vilité de Jason envers Pollux à son départ. Il l'accom- » pagne jusques hors de la Ville, & c'est une adresse de » Théâtre assez heureusement pratiquée pour l'éloigner » de Cléon & de Créüse mourans, & n'en avoir que deux » à la fois à faire parler. Ce spectacle de mourans étoit » nécessaire pour remplir le cinquieme Acte, qui, sans » cela, n'eût pu atteindre à la longueur ordinaire des » nôtres. Mais il n'a pas l'effet que demande la Tragé- » die ; & ces deux mourans importunent plus par leurs » cris & par leurs gémissemens, qu'ils ne font pitié par » leur malheur : la raison en est, qu'ils semblent l'avoir » mérité par l'injustice qu'ils ont faite à Médée, qui at- » tire si bien, de son côté, toute la faveur de l'auditoi- » re, qu'on excuse sa vengeance, après l'indigne trai- » tement qu'elle a reçu de Créon & de son mari, & » qu'on a plus de compassion du désespoir où ils l'ont ré- » duite, que de tout ce qu'elle leur fait souffrir. L'é- » troite unité de lieu se trouve un peu blessée ; mais » c'est sur l'exemple d'Euripide & de Sénèque, que je me » suis autorisé à en mettre le lieu dans une place pu- » blique, quelque peu de vraisemblance qu'il y ait à y » faire parler des Rois, & à y voir Médée prendre les » desseins de sa vengeance. J'ai mieux aimé rompre

» cette unité, pour faire voir Médée dans le même ca-
» binet où elle fait ses charmes, que d'imiter Séneque,
» qui lui fait achever ses enchantemens dans une place
» publique. »

MÉDÉE, *Tragédie de Longepierre*, 1694.

L'Auteur a voulu rendre Jason non-seulement odieux, mais méprisable, pour augmenter l'intérêt en faveur de Médée. Il a plus fait : pour rendre les crimes de cette fameuse Sorciere plus excusables, il a rendu ses persécuteurs déraisonnables. Etoit-il de la prudence de Créon, de faire entendre à Médée les chants d'hymen, qui naturellement devoient la porter aux dernieres extrémités? Il alloit la bannir de Corinthe dès le même jour ; pourquoi ne pas différer jusqu'au lendemain une fête si insultante ? L'Auteur auroit pu remédier à cet inconvénient, en supposant Médée absente, & en ne la faisant arriver que le jour qu'on célebre cette fatale fête. Toute l'action du second Acte se réduit à très-peu de chose. Créon ordonne à Médée de sortir de ses Etats avant la fin du jour, si elle ne veut périr. Médée lui prononce sa Sentence mortelle, & le tue par ce seul mot *crains*..... Je dis qu'elle le tue, parce qu'il est mort pour les Spectateurs, qui ne le verront plus. Jason vient sans être appellé : il se défend si mal, qu'il en fait pitié ; c'est toute la compassion qu'il inspire ; mais l'Auteur vouloit ouvrir un beau champ aux reproches de Médée. Le troisieme Acte n'a point d'action plus frappante, qu'un feint repentir de Médée. Jason donne dans le piége, tout grossier qu'il est. Médée, prête à poignarder ses enfans, & retenue par l'amour maternel, inspire tour à tour la terreur & la pitié. Ce qui manque à cette action, c'est d'être mieux fondée. Cette furieuse mere ne veut tuer ses enfans que pour les affranchir de l'esclavage où ils sont réduits dans la Cour de Créon ; mais n'a-t-elle point d'autre ressource qu'un parricide ? Ne peut-elle pas ménager deux places pour ses enfans dans le char qui la doit enlever ? Créon & Créüse ont mérité la mort qu'ils ont trouvée dans la robe fatale. Jason, encore plus coupable, ne touche personne. On apprend la mort de ses enfans sans aucun sentiment de pitié, ou du moins cette pitié n'est que momentanée : en effet, on avoit cessé de craindre pour

eux; l'attendrissement de leur mere sembloit répondre de leur vie : & ce n'est qu'avec surprise qu'on apprend leur mort par ce Vers :

.... A tes deux fils j'ai su percer le flanc.

MÉDÉE ET JASON, *Tragédie-Opéra, avec un Prologue, par l'Abbé Pellegrin, Musique de Salomon*, 1713.

Le sujet du Prologue est l'Europe rassurée par Apollon & Melpomene, qui lui annoncent que ses maux vont finir par le retour de la Victoire, qui vient de se déclarer pour les Drapeaux de la France. Les amours de Créüse, fille de Créon, Roi de Corinthe, traversées par Médée, femme de Jason, font le sujet du Poëme.

MÉDÉE ET JASON, *Parodie du précédent Opéra, en un Acte, en Vaudevilles, par Dominique, Lélio fils & Romagnésy, au Théâtre Italien*, 1727.

Arcas, confident de Jason, reproche à ce Prince sa tristesse, lorsque la Gloire, l'Amour & l'Hymen lui sont favorables. Jason lui répond que c'est ce même hymen qui le tourmente; qu'il vient d'épouser Créüse, tandis que Médée a sa foi, & qu'il a des enfans d'elle. Créüse, qui n'est pas plus contente que lui, lui avoue qu'elle craint la fureur de Médée; & elle en revient toujours prudemment, au moyen de s'aimer en attendant, sans s'épouser. Médée descend sur un manche à balai, entourée de Sorciers & de Démons, qui conduisent un bouc avec cérémonie, autour de Créüse, qui n'a point peur. Jason paroit, & dit qu'un mari est bien à plaindre, quand il a une femme qui commande à la baguette. Créüse revient & l'engage à la suivre: il y consent; mais il est arrêté par Médée, qui l'accable de reproches. Elle fait encore une conjuration des Démons transformés en monstres. Créüse revient se plaindre que Jason la quitte pour retourner avec sa femme: il reparoît aussi, & se justifie assez mal. Créüse s'en va; & Créon son pere arrive suivi de ses Gardes. Il se plaint de la mortalité qui lui enleve tous ses Sujets. Jason avoue qu'il est la cause de ce malheur, & le prie de le dispenser d'épouser sa fille. Un Exempt les avertir qu'il vient d'arrêter Médée. Jason, qui est bon Prince, se jette aux genoux du Roi, & lui demande grace pour elle. Ce n'est pas: dit-il, que

je n'aye grande envie d'être veuf; mais je voudrois que ce fût par les bonnes voies. Créon, qui n'est pas moins bon-homme, commue la peine, & condamne Médée au bannissement.

MÉDISANT, (le) *Comédie en cinq Actes, en Vers, par Néricault Destouches, au Théâtre François*, 1715.

On présente ici un caractère de femme impérieuse, qui domine son mari. On trouve quelques rapports avec l'*Esprit de Contradiction* dans ce tableau, qui d'ailleurs est fini. L'intrigue de la Piéce est un peu trop compliquée; on pourroit blâmer aussi, dans le Marquis de Richesource, quelques coups de pinceau trop durs, trop appésantis: il est fâcheux encore que ce Drame soit vuide d'action; que le Médisant n'ait point de nuances de comique; bien différent en cela du *Méchant* de M. Gresset, qui cependant est redevable de ses principaux traits à Destouches. Mais, je le répete, cette Comédie est marquée au coin de l'invention. Il y a un joli rôle de Suivante, dans lequel Mademoiselle Dangeville débuta en 1730, & annonça dès-lors ce qu'elle est devenue depuis, une Actrice inimitable.

MÉDUS, ROI DES MÉDES, *Tragédie-Opéra, en cinq Actes, & un Prologue de la Grange-Chancel, Musique de Bouvard*, 1702.

Cette Piéce est un labyrinthe d'événemens, de caractères & de sentimens. Minerve, Diane, le Soleil, des troupes de Prêtres & de Prêtresses, des Conjurés, des Sarmates, des peuples de presque toutes les parties du monde, des évocations, des serpens, des torches, des Furies, tout l'Enfer; que n'employe-t-on pas pour faire épouser à Thomiris, fille de Persée, Médus, fils de Médée? Quelle surprise de voir cette Magicienne cachée, depuis dix ans, à la Cour de Persée, sous le nom de Mérope, revêtue de la dignité de Grande-Prêtresse de Diane, sacrifier tout à sa tendresse pour un fils, dont elle ignore la destinée, tandis qu'elle est elle-même la victime d'un fol amour? Sous des traits aussi peu naturels, Médée peut être cachée à la Cour d'un Roi qu'elle abhorre; mais ne l'est-elle pas trop aussi sur un Théâtre, où il faut qu'on puisse la reconnoître? Sa Rivale offre le

tableau d'une Amante indiscrette, dupe de sa confiance, toujours tendre, allarmée, quelquefois rassurée, jamais satisfaite. Thoas est un furieux qui veut mettre tout à feu & à sang, parce qu'il n'est point aimé. Médus & Thomiris font une dépense prodigieuse d'esprit & de sentiment, pour se convaincre enfin que la gloire & le devoir autorisent leurs feux. Minerve, la sage Minerve, prescrit un mensonge à un héros, &c. &c.

MÉGARE, Tragédie de Morand, 1748.

Créon, Roi de Thébes, fut détrôné par Licus. Celui-ci étoit amoureux de Mégare, fille de ce Monarque, à qui il venoit d'enlever la Couronne. L'usurpateur veut forcer la Princesse à l'épouser; & menace, en cas de refus, de faire périr le malheureux Créon. La fille de ce dernier, pour sauver la vie à son pere, devient la femme du Tyran qu'elle déteste. Hercule, qui aimoit Mégare, & qui en étoit aimé, arrive à Thébes après ce fatal mariage. Lorsqu'il a appris ce qui s'est passé, il veut se venger du coupable Lycus. Mégare alors, oubliant son amour, & ne consultant que son devoir, intercede pour son époux, dont elle sait qu'on a juré la mort. Bien plus, elle gagne les soldats qui gardent la prison, & procure la liberté à Licus. Celui-ci enleve sa femme, & se dispose à attaquer son beau-pere & son Rival. Hercule part sur le champ, fond sur les Rebelles, & se trouve dans la nécessité d'arracher la vie à son adversaire; mais en même tems il tue, on ne sait pas trop de quelle maniere, l'infortunée Mégare. Hercule, au désespoir de ce meurtre involontaire, veut se passer son épée au travers du corps; mais on l'en empêche; il tombe évanoui, & on l'emporte.

MÉLANIDE, Comédie en cinq Actes, en Vers, de La Chaussée, au Théâtre François, 1741.

Ce n'est point ici une Comédie; c'est le tableau touchant d'une de ces situations, dont la vie humaine offre quelquefois des exemples. Ce genre ne corrige pas les ridicules; mais il intéresse, il instruit. On croit que ce sujet, est tiré d'un Roman qui a pour titre: *Mémoires de Mademoiselle Bontems*. Quoi qu'il en soit, ce Drame a le défaut général des Romans; c'est de pécher, du moins

un

un peu, contre la vraisemblance. On a peine à concevoir comment le Comte d'Ornancé, (devenu Marquis d'Orvigny,) a pu entierement perdre de vue Mélanide & son fils ; comment Mélanide elle-même, qui a fait élever ce fils sous le nom de son neveu, n'a pu découvrir aucunes traces du Comte d'Ornancé. Ce n'étoit point un homme obscur & ignoré ; aucune affaire ne l'avoit obligé de quitter sa patrie : il servoit même avec distinction, & jouissoit d'une fortune éclatante. Il est difficile de se cacher avec tous ces avantages. Peut-être aussi Mélanide, après avoir apperçu & reconnu le Comte, differe-t-elle un peu trop de se présenter à lui : mais l'intérêt touchant qui regne dans cette Piéce, couvre ces légers défauts. Elle n'offre, d'ailleurs, qu'un seul genre, & n'en est au fond que plus réguliere. Les détails en sont heureux ; c'est presque par-tout l'expression de la nature & du sentiment. Je ne dois point oublier le caractère que l'Auteur donne à d'Arviane & à Rosalie. Il égaie l'intrigue de ce Drame sérieux, & sert à l'animer.

A l'égard du titre de la Piéce, tout spectacle sérieux ne doit jamais porter le nom de Comédie. Selon moi, une Piéce de ce genre, prise à la rigueur, ne ressemble pas plus à une Comédie proprement dite, qu'une Elégie à une Epigramme. Il est vrai qu'aujourd'hui nous employons pour ces sortes de Piéces, qui ne sont ni tragiques ni comiques, & qui sont néanmoins théâtrales, un mot qui est dans notre Langue, & que nous avons emprunté des anciens ; c'est le mot de Drame : « ajoutons-
» y, disoit l'Abbé des Fontaines, une épithete qui déter-
» mine ce terme générique à une espece particuliere.
» Nous appellons Drame héroïque, ce que Corneille a
» appellé Comédie héroïque; & la Mélanide de La
» Chaussée sera intitulée *Drame Romanesque*, jusqu'à ce
» qu'il plaise au Public d'adopter le mot nouveau, que
» j'ose lui présenter; c'est celui de *Romanedie*. Il est aisez
» analogue, & n'a rien qui doive blesser. Comme le Pu-
» blic veut bien se prêter à la disette des Sujets & des
» Auteurs, & que le Romanesque, traité avec art, ne
» laisse pas de plaire sur la Scène, cessons enfin de blâ-
» mer ce genre, qui, quoique bien au-dessous du vrai
» Comique, & bien plus aisé à manier, ne laisse pas
» d'avoir ses beautés, & d'être une source d'instruction

« & de plaisir. La Piéce de La Chauſſée eſt bien capable
» de réconcilier, avec ce genre, ceux qui lui ont été juſ-
» qu'ici le plus oppoſés. Elle a beaucoup plû ſur le Théâ-
» tre, & ne laiſſe pas de plaire encore ſur le papier,
» malgré quelques négligences de ſtyle. Le quatrieme
» & le cinquieme Actes touchent & intéreſſent infini-
» ment. Eſt-il étonnant que les trois premiers n'ayent
» pas la même chaleur ? Il eſt des gens qui voudroient
» être ſaiſis & échauffés dès la premiere Scène, & qui,
» ignorant l'art des protaſes & des épitaſes, ne ſont pas
» attention que le feu eſt d'autant plus vif dans les der-
» niers Actes d'une Piéce, qu'il a été caché dans les pre-
» miers. Je me défierai toujours de la ſuite d'une Piéce,
» dont le commencement pique & charme les Specta-
» teurs. Une Piéce telle que celle-ci, vaut cent Diſcours
» moraux. Enfin la derniere Scène, où le Marquis re-
» connoît Mélanide pour ſon époux, & qui fait le dé-
» nouement de la Piéce, eſt une Scène de vérité, de
» vertu & de ſentiment. C'eſt le triomphe de Mélanide
» & de l'heureux génie qui a imaginé & conduit un ſujet
» auſſi intéreſſant. »

MÉLÉAGRE, Tragédie de Benſerade, 1640.

Voici l'échantillon d'une Scène entre Déjanire & Atalante. La premiere dit à l'autre, qu'elle ne peut aſſez s'étonner de la voir courir avec empreſſement à des dangers qui ne ſont point faits pour leur ſexe.

DÉJANIRE.

Après tout, mon ſouci, dans l'état où nous ſommes,
Ne devons-nous pas vivre autrement que les hommes ?
Nos maux ſont différens, de même que nos biens ;
Ce ſexe a ſes plaiſirs ; & le nôtre a les ſiens.
Encor qu'ils ſemblent nés pour ſe faire la guerre,
Nous ne le ſommes pas pour dépeupler la terre.

ATALANTE.

Pour vous, vous êtes fille, & fille infiniment ;
Et moi, ſi je la ſuis, c'eſt de corps ſeulement.

MÉLÉAGRE, Tragédie de La Grange-Chancel, 1699.

On sait l'histoire de Méléagre, fils d'Oénée, Roi de Calydon. Althée sa mere, en le mettant au monde, vit les trois Parques auprès du feu, qui y mettoient un tison, en disant: « Cet enfant vivra tant que ce tison durera: » après quoi elles se retirerent. Althée alla promptement se saisir du tison, l'éteignit & le garda avec soin. Méléagre, à l'âge de quinze ans, oublia de sacrifier à Diane, qui, pour s'en venger, envoya un sanglier ravager tout le pays de Calydon. Les Princes Grecs s'assemblerent pour tuer ce monstre. Méléagre en eut l'honneur: il en offrit la hure à la belle Atalante. Les freres d'Althée furent jaloux de cette victoire. Méléagre les tua, & épousa Atalante. Althée vengea la mort de ses freres, en jettant au feu le tison fatal. Méléagre se sentit aussi-tôt dévorer les entrailles à mesure que le tison brûloit. Althée, voyant son fils mort, se tua de désespoir. Ce sujet est bien plus propre au Théâtre Lyrique, qu'à la Scène Françoise. Ce tison, jetté au feu par Althée, par une mere, auroit révolté. La Grange a eu l'adresse de le transporter dans les mains de Déjanire, Maîtresse outragée. Mais le Spectateur n'est guères plus satisfait; il n'aime point la magie sur le Théâtre des Corneille & des Racine. De plus, Atalante, qui n'aime que la chasse, n'est point un Personnage à nous offrir. Penthésilée, Camille, Clorinde, &c. toutes ces Princesses guerrieres intéressent peu notre Nation, plus amie de Vénus & des Graces. On ne doit point substituer aux agrémens d'une toilette, l'appareil d'un casque, d'une cuirasse, d'un javelot.

MÉLÉZINDE, Comédie Héroïque en trois Actes, en Vers, par M. Lebeau de Schosne, aux Italiens, 1758.

Zarès, époux de Mélézinde, exilé de la Cour du Mogol, se rend, sous un déguisement, dans une isle, dont Sélime, pere de sa femme, est Gouverneur. Il se fait élire Grand-Prêtre, fait répandre un faux bruit de sa mort, pour voir si, selon la Coutume des Indes, son épouse consentira à se brûler pour lui. Mélézinde ne manque pas à se dévouer au bûcher. Zarès, voulant connoître si c'est l'amour ou le préjugé qui la détermine

à ce deffein, met tout en ufage pour pénétrer fes fentimens, & lui offre même de l'époufer ; l'opinion générale étant de regarder avec la plus grande vénération, une femme qu'un Sacrificateur arrache au bûcher pour lui donner la main. Cette artificieufe propofition jette Mélézinde dans un grand embarras. Pour furmonter les obftacles que fon pere & le Grand-Prêtre, qui paroit l'aimer, peuvent mettre à fa mort, elle prend le parti de diffimuler, & fait voir, à ce dernier, peu d'éloignement pour l'hymen qu'il lui propofe. Il reçoit, quelques inftans après, un billet écrit par Mélézinde fous le nom de Zémire, jeune veuve, fon efclave. Ce billet lui apprend que Mélézinde renonce à mourir, & confent à l'époufer ; que pour l'efclave Zémire, elle eft réfolue à fe facrifier pour Zima fon époux, mais en fecret, & fous le voile. Tout fe difpofe pour cette cérémonie ; le Grand-Prêtre conduit la victime au bûcher, quand Sélime, fon beau-pere, paroît un poignard à la main, & arrache le voile qui, au lieu de Zémire, laiffe voir Mélézinde vêtue en efclave. Le Grand-Prêtre, convaincu de la tendreffe de fa femme, fe fait reconnoître pour Zarès. Il y a dans le cours de la Piéce plufieurs Scènes d'Arlequin ; mais elles font comme épifodiques.

MÉLICERTE, *Paftorale Héroïque, en deux Actes, en Vers, par Moliere*, 1666.

Le génie de Moliere le fervoit à fon gré. Il favoit le plier à plus d'un genre. On eft frappé de la délicateffe qu'il étale dans les deux Actes de *Mélicerte*, Paftorale qu'il n'a point achevée. On a auffi inféré dans fes Œuvres le Fragment d'une Paftorale Comique, mélée d'Entrées, de Ballets & de Scènes en mufique.

MÉLITE, *Comédie en cinq Actes, en Vers, de Pierre Corneille*, 1625.

Erafte & Tircis étoient amis : ils deviennent rivaux ; & Mélite en eft l'objet. Tircis, quoique nouveau venu, eft l'Amant préféré. Erafte, inftruit qu'on le joue, cherche à fe venger. Il contrefait des lettres de Mélite, & les fait remettre à Philandre, autre Perfonnage, ami de Tircis, & Amant de fa fœur. Philandre n'eft pas moins prompt à fe déterminer que Mélite. Il croit en être aimé

M E L 215

sans la connoître ; & pour s'attacher à elle, il renonce à Cloris, qu'il alloit épouser. Il joint l'indiscrétion à l'infidélité, & communique à Tircis la lettre qu'il croit avoir reçue de sa nouvelle Maîtresse. Elle jette le désespoir dans l'ame de son rival. Tircis garde cette lettre sans obstacle, & la remet à sa sœur, qui la porte à Mélite. On annonce à cette derniere la mort de Tircis, causée par son infidélité. Mélite s'évanouit ; on l'emporte ; & bientôt Eraste apprend qu'il n'a plus ni Maîtresse ni Rival. Il perd l'esprit, & semble agité par les Furies. C'est dans un de ces accès, que prenant Philandre pour Minos, il l'instruit de la fausseté des Lettres qui lui ont été remises. Philandre se retire plein de confusion. Mélite n'est point morte ; & bientôt elle apprend que la mort de Tircis n'est qu'une feinte pour l'éprouver. Les deux Amans se réunissent & s'épousent. Eraste y consent & s'attache à Cloris ; & le trop crédule Philandre est sacrifié.

Tel est le canevas de cette Piéce, dont Corneille reprend lui-même les défauts dans l'examen qui la suit. L'unité d'action est la seule qui y soit observée. L'Auteur avoue en avoir été redevable au seul sens commun qui le guidoit. Le sens commun avoit été extrèmement rare jusqu'alors ; & ce qu'il ne l'étoit pas moins, c'étoit un certain ton de décence qui regne dans cette Comédie : en un mot, il faut ajouter avec Fontenelle, ,, que ,, Mélite est mauvaise ; mais Mélite est divine, si vous la ,, lisez après les Piéces de Hardy. ,,

MÉLOPÉE, étoit, dans la Musique Grecque, l'art ou les régles de la composition du Chant, dont l'exécution s'appelloit Mélodie. Les Anciens avoient diverses régles pour la maniere de conduire le Chant, par dégrés conjoints, disjoints ou mêlés, en montant ou en descendant. On en trouve plusieurs dans Aristoxene, qui dépendent toutes de ce principe, que dans tout système harmonique, le quatrieme son après le son fondamental, on doit toujours frapper la quarte ou la quinte juste, se-

O iij

lon que les tétracordes font conjoints ou disjoints; différence qui rend un mode quelconque authentique ou plagal, au gré du Compositeur. Aristide Quintilien divise toute la Mélopée en trois espéces, qui se rapportent à autant de modes, en prenant ce nom dans un nouveau sens. La premiere étoit l'hypatoïde, appellée ainsi de la corde hypate, la principale ou la plus basse, parce que le Chant regnant seulement sur les sons graves, ne s'éloignoit pas de cette corde, & ce Chant étoit approprié au mode tragique. La seconde espéce étoit la mésoïde, de Mésé, la corde du milieu, parce que le Chant rouloit sur les sons moyens, & celle-ci répondoit au mode nomique consacré à Apollon. Et la troisieme s'appelloit nétoïde, de Nété, la derniere corde ou la plus haute : son Chant ne s'étendoit que sur les sons aigus, & constituoit le mode dithyrambique ou bachique. Ces modes en avoient d'autres qui leur étoient en quelque maniere subordonnés, tels que l'hérotique ou amoureux, le comique, & l'encosmiasque destiné aux louanges. Tous ces modes étant propres à exciter ou à calmer certaines passions, influoient beaucoup dans les mœurs : & par rapport à cette influence, la Mélopée se partageoit encore en trois genres; savoir, 1°. le systalique, ou celui qui inspiroit les passions tendres & amoureuses, les passions tristes & capables de resserrer le cœur, suivant le sens même du mot Grec : 2°. le diastaltique, ou celui qui étoit propre à l'épanouir en excitant la joie, le courage, la magnanimité & les plus grands sentimens : 3°. l'ésuchastique, qui tenoit le milieu entre les deux autres, c'est-à-dire, qui ramenoit

l'ame à un état de tranquillité. La premiere espéce de Mélopée convenoit aux Poësies amoureuses, aux plaintes, aux lamentations, & autres expressions semblables. La seconde étoit réservée pour les Tragédies & les autres sujets héroïques. La troisieme, pour les Hymnes, les louanges, les nstructions.

Corneille observe, au sujet de la Mélopée, que les Tragédies, dans lesquelles la Musique interrompt la déclamation, font rarement un grand effet; parce que l'une étouffe l'autre. Si le morceau déclamé est intéressant, on est fâché d'en voir l'intérêt détruit par des instrumens qui détournent l'attention. Si la Musique est belle, l'oreille du Spectateur retombe avec peine & avec dégoût de cette harmonie au récit simple. Il n'en étoit pas de même chez les Romains, dont la déclamation, appellée *Mélopée*, étoit une espéce de Chant. Le passage de cette Mélopée à la symphonie des Chœurs, n'étonnoit point l'oreille, & ne la rebutoit pas.

MELPOMENE VENGÉE, *Parodie en un Acte, en Prose mêlée de Vaudevilles, du Ballet des* Amours des Déesses, *par Boissy, au Théâtre Italien,* 1729.

Melpomene est endormie sur le Parnasse; des cris qu'elle entend dans le sacré Vallon, l'éveillent en sursaut; elle est toute étonnée de voir qu'on ait raccourci sa robe pendant son sommeil, & jure de tirer raison de cet outrage. Un Gascon vient la plaisanter de la voir en pet-en-l'air. Diane le remplace, & annonce à Melpomene le nouvel affront qu'on lui a fait à l'Opéra, où l'on représente ses Amours avec Linus, inventeur de l'Élégie. La Déesse des Bois ajoute qu'elles ont été toutes les deux également insultées dans le Ballet des Amours des Déesses, puisque, malgré le respect dû

à la chaste Diane, on la fait courir après Endimion, & qu'on la montre sortant des enfers sur le char de Pluton, qui veut bien avoir la complaisance de la conduire auprès de son rival. Après cette Scène, l'Opéra, la Comédie Françoise, la Comédie Italienne, & l'Opéra Comique arrivent ensemble, & parlent tous quatre à la fois. Cette Scène est une image du dérangement qui régnoit alors sur tous les Théâtres. On reproche à l'Opéra, d'admettre des Bouffons ; à la Comédie Françoise, de faire chanter des Pastorales ; à l'Italienne, de représenter des Tragédies ; & à l'Opéra Comique, de danser dans le sérieux. Il vient ensuite un monstre à trois têtes, qui s'appelle les *Trois Spectacles*. Ce nouveau Cerbere a un casque sur la tête, une houlette à la main, un brodequin à ses pieds, & une affiche de la Comédie en forme de cuirasse. Melpomene, qui le reconnoit, le fait dégrader, pour le punir de l'avoir mis en pet-en-l'air. On lui ôte le casque, la houlette, le brodequin ; & on ne lui laisse que l'affiche de Comédie ; ce qui signifie que dans la Piéce des *Trois Spectacles*, donnée au Théâtre François la même année, rien n'avoit réussi que la Comédie de l'*Avare amoureux* : les deux autres Actes étoient Polixene, Tragédie ; & Pan & Doris, Pastorale Lyrique.

MÉLUSINE, *Comédie en trois Actes, en Prose, avec des Divertissemens, par Fuzelier, au Théâtre Italien*, 1719.

Mélusine apprend à son Valet Trivelin, qu'elle est amoureuse d'un aimable Cavalier qui passoit sur la Terre de Lusignan, & qu'elle y a retenu par l'effort de ses enchantemens. Au même instant, un Lutin vient l'avertir qu'une jeune Demoiselle & sa Nourrice sont sur sa Terre, & ne peuvent en sortir sans sa permission. Le Marquis de Sainte-Fleur, & Scapin son Valet, qui sont la prétendue Demoiselle & la prétendue Nourrice, apprennent que le Marquis de Sainte-Fleur est promis en mariage à une jeune personne nommée Silvie ; mais que ne la connoissant pas, il a voulu voir par lui-même, si elle étoit aussi aimable qu'on le publioit ; que profitant d'un Bal qu'on donnoit chez cette belle Silvie, il s'étoit déguisé en femme, & son Valet en nourrice, pour s'y trouver sans être connus ; mais que malheureusement il s'est

égaré en chemin, & eſt tombé dans l'enchantement de Méluſine. Silvie, de ſon côté, déguiſée en homme, maudit l'imprudente partie de chaſſe qui l'a fait ainſi traveſtir & ſe perdre dans la Forêt enchantée du Château de Luſignan. La converſation ſe lie entre le Marquis de Sainte-Fleur & Silvie : ils ſe demandent mutuellement leur nom. Le Marquis prend celui de Silvie, & celle-ci celui du Marquis : ce qui les étonne également ; mais le ſexe de Silvie eſt reconnu par l'indiſcrétion d'Arlequin : ce qui cauſe une extrême joie au Marquis, qui en devient amoureux. Les obſtacles que Méluſine veut apporter à ces amours, forment le fond de la Piéce ; mais cette Magicienne, transformée en Serpent, diſparoit, par la vertu d'une Fée, qui rend nulle la puiſſance de Méluſine, & facilite par-là le mariage des deux Amans.

MENECHMES, (les) *Comédie imitée de Plaute, en cinq Actes, en Vers, par Rotrou,* 1632.

Cette Piéce, copiée de Plaute, eſt Théâtrale & fort amuſante, par les embarras où ſe trouvent les deux freres. L'un eſt connu dans une Iſle qu'il habite depuis long-tems ; l'autre y aborde pour la premiere fois, & porte la peine que méritent les infidélités & les folles dépenſes de ſon frere. Une jolie perſonne le reçoit comme ſon Amant ; une femme l'accable de reproches, comme ſon époux ; un vieillard le reprend en qualité de beau-pere : Menechme croit avoir débarqué dans l'Iſle de la Folie. Son frere n'eſt pas moins embarraſſé des propos qu'on lui tient. Les mépriſes, les débats, les perſécutions ſe ſuccédent, & ſe terminent enfin par l'heureuſe rencontre des deux freres qui ſe reconnoiſſent. Ce ſujet plaira toujours, par les ſituations ſingulieres qu'il offre de lui meme.

MENECHMES, (les) *Comédie en cinq Actes, en Vers, avec un Prologue, par Regnard,* 1705.

Les *Menechmes* de Regnard ne ſont point une ſimple traduction, ni même une imitation ſuivie de ceux de Plaute. C'eſt l'idée ſeule, refondue totalement, accommodée aux uſages, aux mœurs & au goût de notre ſiécle. Je ne répeterai point ce que je viens de dire ſur le

fonds même de ce sujet. J'ajouterai seulement, que Regnard l'a traité de manière à désespérer quiconque voudroit tenter une nouvelle imitation des Ménechmes Latins.

MENSONGE VÉRITABLE, (le) *Farce anonyme, à la Foire Saint Laurent*, 1736.

Le Docteur Balourd a promis sa fille Isabelle au Seigneur Polichinelle, riche Négociant de Marseille ; mais il retire sa parole, parce qu'il a appris que son gendre futur a perdu tout son bien par un naufrage. Polichinelle au désespoir, va trouver Mézétin, & lui promet la moitié de la dot d'Isabelle, s'il peut réussir à la lui faire obtenir en mariage. Mézétin fait travestir Pierrot en Courier, & lui ordonne d'aller dire au Docteur, que les Vaisseaux de Polichinelle sont arrivés à bon port, & qu'ils sont chargés, jusqu'à fond de cale, de diamans & de poudre d'or. Cette fourberie fait effet. Le Docteur renoue avec Polichinelle ; heureusement ce mensonge se trouve véritable. Le Capitaine du Vaisseau arrive, & confirme le récit de Pierrot. Dans le tems qu'on est occupé à célébrer les noces de Polichinelle, un Huissier vient signifier aux Acteurs Forains l'Arrêt, qui ne leur permet de jouer qu'en monologues. Les Forains, pour s'y conformer, continuent par *Pierrot Valet de Magicien*.

Pierrot, profitant de l'absence de son Maitre, qui est allé au Sabat, ouvre un Grimoire, & appelle les Diables. Il leur ordonne de lui amener son ami Arlequin, & ensuite de dresser une table bien garnie. Tandis que Pierrot & son camarade ne songent qu'à faire bonne chere, un Huissier paroît, & signifie aux Acteurs Forains un Arrêt, qui les réduit aux Scènes muettes. Pour s'y conformer, les Forains jouent *Arlequin Orphée*.

Arlequin, descendu aux Enfers, demande sa femme à Pluton, qui la lui accorde, sous la condition que tout le monde sait. Arlequin y manque : la perte de sa femme, par sa propre imprudence, le jette dans un affreux désespoir ; les femmes de Thrace s'assemblent autour de lui pour le consoler ; il les rebute ; sa brutalité les offense ; elles se jettent sur ce malheureux & le mettent en piéces.

MEN

MENTEUR, (le) *Comédie en cinq Actes, en Vers, de P. Corneille*, 1642.

Le Menteur, Piéce de caractère, bien supérieure à tout ce que Corneille avoit fait dans le genre comique, est encore applaudi de nos jours. Mais l'Auteur avoue lui-même que cette Comédie est copiée d'après l'Espagnol de Lope-de-Vega. Il en tira encore la suite du Menteur, qui n'eut pas le même succès, & qui n'a pas le même mérite.

MENTEURS QUI NE MENTENT POINT, (les) ou *LES NICANDRES*, *Comédie d'abord en cinq Actes, en Vers, réduite à trois Actes, & imprimée des deux façons, par Boursault*, 1664.

Sous ce titre, on reconnoît les Menechmes de Plaute, sujet déja traité par Rotrou, & depuis par Regnard, beaucoup mieux que par Boursault. Les deux Nicandres ont juré de ne prendre d'engagement, que d'un consentement réciproque, ou après la mort de l'un des deux. Ils se trouvent engagés dans une intrigue d'amour, l'un à Paris, l'autre à Lyon. Ils se cherchent mutuellement, ne se retrouvent que dans la prison, où les peres de leurs Maîtresses les ont fait renfermer, & d'où ils sortent enfin pour conclure leur mariage. Quel embarras d'intrigues ! Que d'ennuyeux détails, de basse plaisanterie & de froids incidens présente cette Comédie ! Que ces Amans, ces Soubrettes, ces Valets & ces Maîtres sont stupides, de ne pas voir que les deux Nicandres sont à Paris, après tout ce qu'ils ont dit pour se faire reconnoître !

MENZIKOF, *Tragédie en un Acte, par Morand, jouée sous le titre de* PHANAZAR, *aux Italiens*, 1738.

Menzikof, Favori du Czar Pierre le Grand, aime la fille d'Amilka, Prince du Sang. Amilka conspire contre son Souverain ; il promet à Menzikof de le choisir pour son gendre, s'il veut seconder son projet. Le Favori reçoit avec horreur cette confidence : pour détourner le pere de son Amante, il rappelle le bien que le Czar a fait à son Empire.

MÉPRISE DE L'AMOUR, (la) *Parodie en un Acte de l'Opéra de* TANCREDE, *par Fuzelier, à la Foire Saint Germain*, 1729, *sous le titre de* PIERROT TANCREDE.

Le Théâtre représente la Tente d'un Vivandier de l'Armée des Sarrasins. On voit au milieu une table chargée d'un gros baril de brandevin, entouré de faisseaux de pipes & de rouleaux de tabac. Argant, prêt à tenir conseil sur les mesures les plus efficaces pour accabler Tancrede, s'apperçoit de l'amour qu'Herminie ressent pour cet ennemi redoutable. Après quelques légers reproches sur une passion aussi déplacée, Argant lui conseille de se retirer. Ismenor vient offrir le pouvoir de ses charmes magiques; & l'on voit entrer la Troupe des Grenadiers, à qui le Magicien fait faire serment d'immoler Tancrede. Ismenor, voulant leur inspirer un peu de hardiesse, appelle ses Farceurs, & fait avec eux plusieurs lazzis magiques. On entend gronder le tonnerre : la frayeur s'empare des esprits. Ismenor, les Magiciens & les Guerriers tombent & renversent l'équipage. Ils se relevent lorsque l'orage cesse, & promettent de faire mieux une autre fois. Argant & Herminie s'apprennent réciproquement la passion mutuelle de Clorinde & de Tancrede. Celui-ci, l'esprit agité de crainte, prend le parti d'aller, avec son épée, fendre les arbres de la forêt; mais il est interrompu par une troupe de Sergens qui l'emmenent. Herminie dit à sa rivale que Tancrede est mort. Clorinde croyant n'avoir plus rien à ménager, fait connoître, par ses regrets, l'amour qu'elle a pour Tancrede. C'est pour me moquer de vous, dit Herminie; & Clorinde est désespérée. Tancrede veut alors commencer le monologue, *sombres forêts ;* mais il fait réflexion qu'il doit s'occuper d'affaires plus pressantes. Ismenor évoque la Vengeance, qui, sortant des Enfers, lui apporte un poignard. Il veut l'enfoncer dans le sein de Tancrede; Herminie l'arrête, & avoue qu'elle aime Tancrede. Ismenor & le Prince la regardent avec étonnement. « Effectivement, voilà des » aveux bien placés ». Il veut une seconde fois frapper Tancrede, qui pare le coup avec son chapeau. Dans le moment Clorinde arrive. Ismenor, pour se venger d'Herminie, au lieu de poursuivre la vie de Tancrede,

le livre à son Amante. Après une longue & tendre conversation, ces deux Amans se séparent; mais c'est pour ne plus se revoir; car dans un combat des Chrétiens avec les Sarrasins, Tancrede combattant contre Clorinde habillée en homme, Tancrede la tue, croyant tuer le Général ennemi.

MÉPRISES, (les) *Comédie en un Acte, en Vers libres, par M. Pierre Rousseau de Toulouse, aux François,* 1754.

Finette, Suivante d'Orphise, avoit été auparavant au service d'une vieille folle, qui l'avoit fait habiller en Cavalier, & l'avoit menée avec elle au bal sous ce déguisement. Finette, en habit de Cavalier, en conte à une personne, auprès de qui étoit son Amant. Celui-ci veut se battre avec son rival prétendu; ce qui donne lieu à des méprises assez comiques.

MÉPRISES, (les) OU LE RIVAL PAR RESSEMBLANCE, *Comédie en cinq Actes, en Vers de dix syllabes, par M. Palissot, au Théâtre François,* 1762.

Cette Comédie est fondée sur la ressemblance parfaite de deux personnages à-peu-près comme les Menechmes. Pour rendre vraisemblable aux yeux cette ressemblance, l'Auteur a conduit la Piéce de maniere, que les deux personnages ne paroissent jamais ensemble sur la Scène. Un seul Acteur, sous des habits différens, remplit à la fois les deux rôles. Un de ces deux personnages a été promis en mariage à Lucile, qui n'attend que son retour de la Province pour l'épouser. Avant son arrivée, l'autre personnage, qui ressemble au premier, voit cette même Lucile, en est amoureux; & comme on le prend pour le premier Amant, il se trouve nécessairement dans un embarras, qui augmente, par l'arrivée de son rival. Celui-ci est si peu raisonnable, en comparaison de l'autre, que cette différence donne lieu à de fréquentes méprises. Enfin le personnage le plus sensé est celui qui, à la fin de la Piéce, lorsque tout est découvert, épouse Lucile.

MERCURE GALANT, (le) ou LA COMÉDIE SANS TITRE, Comédie en cinq Actes, en Vers, de Boursault, 1679.

M. de Bois-Luisant ayant conçu une amitié très-vive pour l'Auteur du Mercure, qu'il n'a jamais vu, veut en faire son gendre, en lui faisant épouser sa fille Cécile. Cette fille aime Oronte; &, pour tromper son pere, elle engage son Amant à se faire passer lui-même pour l'Auteur du Mercure Galant. Oronte se prete à cette petite supercherie; il s'annonce, en cette qualité, au pere de sa Maîtresse. L'entrevue, les offres, la conclusion d'un mariage, tout réussit au gré de leurs désirs. Les Scènes de cette action sont coupées par d'autres Scènes, où sont représentés au naturel les embarras, les tracasseries, les visites importunes, & tous les sots propos qu'un Auteur d'Ouvrages Périodiques est obligé d'essuyer.

MERE CONFIDENTE, (la) Comédie en trois Actes, en Prose, par Marivaux, au Théâtre Italien, 1735.

La sagesse de Madame Argante, la charmante ingénuité d'Angélique, la probité flegmatique d'Ergaste, l'amour sincere & impétueux de Dorante, la conduite artificieuse de Lisette, un mélange d'enjouement & de pathétique, forment un tout agréable & intéressant, qui affecte également l'esprit & le cœur dans la Mere Confidente.

MERE COQUETTE, (la) ou LES AMANS BROUILLÉS, Comédie en cinq Actes, en Vers, de Quinault, 1665.

On regarde la Mere Coquette comme une des meilleures Comédies d'intrigue; c'en est même une de caractère. Celui d'Ismene est copié d'après nature, & ne manque point d'originaux. Cette Piéce offre un grand nombre de Scènes vraiment comiques. Le Dialogue en est vif, & la diction aisée. On la représente toujours avec succès; & elle se fait lire avec plaisir.

MERE EMBARRASSÉE, (la) *Opéra-Comique en un Acte*, avec un Prologue, par Panard, à la Foire Saint Laurent, 1734.

Trois Amans ont imaginé, chacun de leur côté, de se déguiser en Valets, pour s'introduire chez Lucile. Madame Desroches sa mere, se doutant du travestissement, les force à se découvrir, & laisse ensuite le choix à sa fille, qui préfere justement celui auquel elle étoit destinée.

MERE JALOUSE, (la) *Comédie en trois Actes, en Vers*, par M. Barthe, au Théâtre François, 1771.

Madame de Melcour, femme dissipée & aimant à plaire, a une fille de seize ans, qu'elle a tenue jusqu'alors au Couvent. Cette jeune personne aime en secret un nommé Terville, qui l'aime aussi avec passion ; mais pour réussir, il commence par se bien mettre dans l'esprit de la mere, en lui faisant la cour. Comme cette mere est peu flattée d'avoir sa fille auprès d'elle, elle pense à l'éloigner, en la mariant en Province avec un nommé Jersac de Bayonne. La taste de la Demoiselle désapprouve ce mariage ; & toute la famille, excepté la mere, se ligue pour éconduire le Gascon. Le secours de tant de monde, qui travaille en faveur de Terville, joint à l'amour que la fille de Madame de Melcour a pour lui, la haine qu'elle porte à Jersac, l'avarice & les autres défauts de ce Gascon, tout cela contribue au succès du mariage des deux Amans.

MÉRIDIENNE, (la) *Comédie en un Acte, en Prose*, mêlée d'Italien, avec un Divertissement, par Fuzelier, au Théâtre Italien, 1719.

Silvia, fille du Seigneur Commodo, Vénitien, mais établi à Paris, est aimée du Chevalier de la Girouette : cet amour est réciproque de la part de Silvia : son pere l'avoit approuvé ; mais il est mort d'une apopléxie avant que de pouvoir assurer leur bonheur. Pantalon, frere du défunt, est arrivé à Paris, pour être Tuteur de Silvia ; & il a amené avec lui un autre Amant Italien, nommé Lelio, à qui il destine sa niéce. En attendant le départ de Paris, Pantalon a fait fermer toutes les

issues de la maison ; il ne quitte point sa niéce, & emploie tous ses Domestiques à veiller sans cesse à ce que personne n'en approche. Trivelin, Valet du Chevalier de la Girouette, cherche avec Claudine, femme de chambre de Silvia, des moyens pour introduire son Maitre auprès d'elle ; & malgré la vigilance de Pantalon, ils font entrer une Armoire. Le dessein de Claudine est de profiter de la Méridienne que les Italiens font après leur repas : ce projet s'exécute : Pantalon & Lelio viennent pour dormir dans la Salle où est enfermé le Chevalier ; mais Pantalon, averti par Violette sa Servante, fait semblant de dormir. Lelio, par des soupçons naturels à ceux de sa Nation, emploie la même feinte ; & les Amans les croyant profondément endormis, s'entretiennent de leur amour. Enfin Silvia inquiette, & craignant que son oncle ne s'éveille, ordonne absolument au Chevalier de sortir. Mais l'oncle avoit tout entendu ; & après un éclaircissement, le Chevalier se trouve être un Italien, qui obtient la main de Silvia.

MERLIN. C'est un Personnage de Valet du Théâtre François, qui fut inventé par Desmarres en 1686, & devint bientôt à la mode. On ne l'employe cependant plus.

MERLIN DRAGON, ou *LA DRAGONE*, Comédie en un Acte, en Prose, par Desmarres, au Théâtre François, 1686.

M. de la Serre, riche & avare, sur le point de marier son fils avec la fille de M. Oronte, change de sentiment, & la demande pour lui-même. M. Oronte a de la peine à consentir à cet échange ; cependant il se rend. Pimandre, fils de M. de la Serre, en est au désespoir. Merlin, Valet d'un ami de Pimandre, apprend le chagrin de celui-ci, & lui offre ses services. Comme M. Oronte attend son fils, Capitaine de Dragons, qui est à l'Armée, Merlin profite de cette nouvelle, se travestit en Capitaine de Dragons ; &, suivi de quelques autres intriguans comme lui, qui sont déguisés en Dragons, il vient chez M. de la Serre, le félicite sur son mariage, & met la maison au pillage. Ce stratagême

réussit

réussit au gré de Pimandre & de la Maîtresse. La Serre, pour se débarrasser du Capitaine & de ses Dragons, consent que son fils épouse la fille de M. Oronte.

MÉROPE, *Tragédie de M. de Voltaire*, 1743.

L'Amour ne paroît point dans cette Tragédie ; la Nature seule en fait la base, & seule y triomphe. Ce Sujet, cité par Aristote, avoit été traité par Euripide ; mais son Ouvrage n'est pas parvenu jusqu'à nous. Quelques Auteurs modernes ont fait revivre Mérope, entr'autres le Marquis Scipion Maffey, à qui M. de Voltaire a dédié sa Tragédie, en avouant qu'il a profité de la sienne. L'Auteur François paroît du moins n'avoir suivi le Poëte italien, qu'avec précaution ; il évite les écueils dans lesquels a donné son guide. Sa Piéce est simple & débarrassée d'épisodes superflus. Rien de plus terrible, rien de plus touchant que la Scène où Mérope est prête à poignarder son fils, qu'elle croit venger. La gradation d'intérêt croit sans cesse ; & le péril d'Egiste en est seul la cause. Tout est préparé sans être prévu ; &, ce qui n'est pas un mérite commun, la Piéce ne finit qu'à la dernière Scène.

Quelque honneur que cette Tragédie ait fait à M. de Voltaire, les Critiques y ont trouvé beaucoup à reprendre. Nous ne citerons que l'Abbé des Fontaines, dont nous empruntons les paroles. » Qu'est-ce, dit-il, que cette anarchie de quinze ou seize ans, que le Poëte suppose ? L'Etat pouvoit-il être quinze ou seize ans sans Roi, sans Gouvernement ? On répondra, que la Reine Mérope gouvernoit, & que Poliphonte étoit son Lieutenant-Général ; mais, puisque depuis quatre ans, elle avoit des sujets si bien fondés de se défier de lui, suivant la lettre de Narbas, que ne faisoit-elle périr cet homme dangereux, comme elle le pouvoit, étant revêtue du pouvoir Souverain ? Quelque puissant qu'il fût, qu'en seroit-il arrivé à la Reine ? Les ennemis de Poliphonte auroient été ses Partisans. Voilà une Reine bien foible & bien timide ! Elle savoit, par la même lettre, que son fils Egiste vivoit, ayant au moins seize ans : que ne le faisoit-elle donc venir immédiatement après avoir fait périr Poliphonte ?

Egiste n'eût il pas été auſſi-tôt reconnu pour Roi par les Meſſeniens? Si la Reine croyoit Poliphonte ſoumis & fidele, il eſt clair que, puiſqu'il étoit ſon Défenſeur, & faiſoit trembler tous les ennemis du Trône, elle ne devoit pas balancer à chercher Egiste, même avant que d'avoir reçu la lettre de Narbas.

Mais, d'un autre côté, comment Poliphonte, cet homme ambitieux, ce meurtrier du Roi Creſphonte, ce vainqueur de tous les ennemis de l'Etat, ne peut il, dans l'eſpace de quinze ans, recueillir le fruit de ſon crime? Cela eſt inouï dans l'Hiſtoire, & abſolument incroyable. Un ſcélérat, qui a oſé tremper ſes mains ſacriléges dans le ſang de ſon Prince, devoit dès-lors avoir ſa partie liée; tout devoit être applani pour ſon uſurpation. Voici cependant un homme qui, après avoir aſſaſſiné ſon Roi, & égorgé la Famille Royale, laiſſe vivre tranquillement la Reine, la laiſſe en repos pendant quinze ou ſeize ans après ſon parricide, ; il eſt éloigné du Trône durant cet intervale de tems. Mais qu'a-t-il fait durant ces quinze ou ſeize années? Il a chaſſé les brigands de Pylos & d'Amphryſe: ce ſont tous ſes exploits. Ces brigands doivent-ils l'empêcher de mettre la Couronne ſur ſa tête? Il n'y a aucune vraiſemblance dans toutes les ſuppoſitions de l'Auteur

D'où vient cette curioſité, cet empreſſement de la Reine, pour voir un jeune homme arrêté comme coupable d'un meurtre? Pour trouver cette curioſité digne d'une Reine, il faut ſuppoſer qu'elle avoit réſolu de s'informer de tous ceux qui, déſormais, tueroient quelqu'un dans la Gréce: ce qui eſt ridicule. Eſt-il ſenſé de ſuppoſer qu'Egiſte, après s'être défendu, & avoir tué un injuſte aggreſſeur, s'aviſe de trainer ſon corps & de le jetter dans la riviere? Pourquoi cette circonſtance bizarre? Etoit-il néceſſaire de copier l'Auteur Italien, qui ne l'a feinte ridiculement, que pour placer ici la noble deſcription du bruit que fait un corps peſant, jetté du haut d'un pont dans une riviere? Cette action de jetter ainſi un cadavre dans l'eau, devoit paroître dangereuſe au meurtrier. Egiſte avoit-il en ce moment perdu la raiſon? Une telle penſée ne viendra jamais à un homme, qui, s'étant bravement défendu contre des voleurs pendant la nuit, ſur le Pont-neuf, en auroit tué un: cela n'eſt

jamais arrivé & n'arrivera jamais. La supposition heurte donc la vraisemblance, & ne peut être justifiée.

Je ne comprends rien à cette armure que Narbas avoit emportée lorsqu'il s'enfuit à Messène, & qu'Egiste, après avoir tué son ennemi, a jettée, pour n'être point connu. Quel est le vrai motif de cette action? On ne le dit point. C'est que cette armure jettée, on ne sait pourquoi) sera ramassée & servira dans la suite. Mais voici quelque chose de bien plus extraordinaire. La Reine & Poliphonte même, croient que ce jeune homme est le meurtrier d'Egiste. Pourquoi le croient-ils? Je n'en sais rien; il n'y en a pas la moindre raison, à moins qu'on ne dise que c'étoit alors la mode de croire, sans examen, tout ce qu'on disoit au désavantage d'autrui. On étoit donc alors follement & méchamment crédule. Mérope & Poliphonte font ici le personnage de deux gens sans équité & sans cervelle. Ils croient que le pauvre accusé est coupable, précisément parce qu'il est accusé sur le prétexte le plus vain & le plus puéril.

Il paroit extraordinaire que Poliphonte, le vrai assassin de Cresphonte, après avoir fait son possible, pendant quinze ans, pour éteindre dans Egiste la race des Héraclides, devienne son protecteur, lorsqu'il le connoit & le tient en sa puissance, & qu'il épouse à ses yeux Mérope sa mere, sans que l'amour, qui aveugle les plus profonds politiques, puisse lui servir d'excuse: car il n'est point amoureux de Mérope. Cela nous paroit contraire aux premieres lueurs du bon sens. Il faut que Poliphonte soit fou, pour prendre un parti si bizarre & si contraire à sa sûreté.

Il est certainement, dans cette Piéce, un grand nombre de Vers harmonieux, & de situations intéressantes.

MERVEILLEUX. Terme consacré à la Poësie Epique, par lequel on entend certaines fictions hardies, mais cependant vraisemblables, qui étant hors du cercle des idées communes, étonnent l'esprit. Telle est l'intervention des Divinités du Paganisme dans les Poëmes d'Homere & de Vir-

gile. Tels sont les Êtres métaphysiques personifiés dans les Ecrits des Modernes, comme la Discorde, l'Amour, le Fanatisme, &c. C'est ce qu'on appelle autrement Machines. *Voyez* MACHINE.

Le Merveilleux, qui consiste dans les Personnages allégoriques, est entierement interdit à la Tragédie sérieuse, & à la Comédie même. Il n'a plus lieu qu'à l'Opéra. Les Divinités fabuleuses en sont exclues de même. Il ne nous reste que les apparitions des Revenans ou des Esprits : pourquoi, dit M. de Voltaire, ne nous servirions-nous pas de ces ressources surnaturelles, si elles peuvent faire un grand effet ? La Religion elle-même a consacré ces coups extraordinaires de la Providence. Il n'est donc point ridicule de s'en servir. Mais il ne faut employer ces hardiesses, que quand elles servent à jetter plus d'intérêt & plus de terreur dans l'action. Si le nœud d'un Poëme Tragique, continue le même Auteur, est tellement embrouillé, qu'on ne puisse se tirer d'embarras que par le secours d'un prodige, le Spectateur sent la gêne où l'Auteur s'est mis, & la foiblesse de sa ressource. Mais je suppose que l'Auteur d'une Tragédie se fût proposé pour but d'avertir les hommes, que Dieu punit quelquefois de grands crimes par des voies extraordinaires ; je suppose que la Piéce fût conduite avec un tel art, que le Spectateur attendît à tout moment l'Ombre d'un Prince assassiné, qui demande vengeance, sans que cette apparition fût une ressource absolument nécessaire à une intrigue embarrassée ; je dis qu'alors ce prodige bien ménagé feroit un très-grand effet en toute langue, en tout pays, en tout lieu. Tel est l'artifice qui regne dans *Sémiramis.* Tel

est celui qui regne dans le *Festin de Pierre*. Qu'on ne dise pas que les exemples si rares & si extraordinaires ne sont d'aucune instruction pour le commun des hommes. La moralité qui en résulte est toujours très-utile & très-frappante ; c'est d'apprendre aux hommes, que les grands crimes sont quelquefois punis extraordinairement.

MÉTAMORPHOSE AMOUREUSE, (la) *Comédie en un Acte, en Prose, de Legrand, au Théâtre François*, 1712.

Les bons mots de Crispin, & le comique avec lequel Valere soutient le rôle de Femme de chambre de sa Maitresse, & Paquin celui de Nourrice, font excuser le défaut de vraisemblance qui doit se trouver nécessairement dans ces deux personnages de la *Métamorphose Amoureuse*, Piéce bouffonne, comme le sont la plûpart de celles de Legrand.

MÉTAMORPHOSE SUPPOSÉE, (la) *Comédie Anonyme, en un Acte, en Vers, aux Italiens*, 1758.

Une jeune fille, intimidée par sa Gouvernante, aime & n'ose l'avouer. Un Jardinier conseille à son Amant de se cacher, vient annoncer sa mort, & persuade à la jeune innocente qu'il a été changé en fleur. Cette fleur est un œillet ; le Jardinier le cueille, & le lui présente, en lui disant que son Amant ne sera rendu à la vie, que lorsqu'elle aura prononcé j'aime Almanzor. Elle est charmée de l'œillet ; elle en respire l'odeur, en admire la beauté, se laisse attendrir, prononce enfin les mots qui doivent finir la métamorphose. Almanzor paroît, & ils sont unis.

MÉTAMORPHOSES, (les) *Comédie en quatre Actes, en Prose, avec quatre Intermédes, par M. de Saint-Foix, au Théâtre Italien*, 1748.

Zermès, fils du Génie Zulphin, & Florise, fille de la Fée Galantine, étoient détenus dans une espéce de prison par ordre de leurs parens. Zermès s'échappe, apperçoit Florise à une fenêtre, & en devient amoureux,

Un Génie, oncle de Florife, favorife cet amour, & protége les jeunes Amans. Ce font les effets de cette protection, & ceux de la vengeance de Zulphin & de Galantine, qui fournissent le fond de cette Comédie; mais les Scènes plaifantes, les lazzis entre les Acteurs comiques, les danfes, le chant, les machines, en caractérifent la forme. L'Auteur a beaucoup donné à l'agrément du Spectacle. Il avoue s'être moins propofé d'occuper l'efprit, que de divertir les yeux.

MÉTAPHORE. La Métaphore eft une figure par laquelle on tranfporte, pour ainfi dire, la fignification propre d'un nom, à une autre fignification qui ne lui convient qu'en vertu d'une comparaifon qui eft dans l'efprit. Un mot pris dans un fens métaphorique, perd fa fignification propre, & en prend une nouvelle, qui ne fe préfente à l'efprit, que par la comparaifon que l'on fait entre le fens propre de ce mot, & ce qu'on lui compare. Par exemple, quand on dit que le menfonge fe pare fouvent des couleurs de la vérité : en cette phrafe, ce mot de *couleurs* n'a plus la fignification propre & primitive; il ne marque plus cette lumiere modifiée, qui nous fait voir les objets ou blancs, ou rouges, ou jaunes, &c.... Il fignifie les dehors, les apparences; & cela par comparaifon entre le fens propre de couleurs, & les dehors que prend un homme qui nous en impofe fous le mafque de la fincérité.

La Tragédie admet les Métaphores, mais non pas les comparaifons : pourquoi ? parce que la Métaphore, quand elle eft naturelle, appartient à la paffion; les comparaifons n'appartiennent qu'à l'efprit. Une feule Métaphore fe préfente naturellement à un efprit rempli de fon objet; mais

deux ou trois Métaphores accumulées fentent le Réteur. C'est une régle de la vraie éloquence, qu'une seule Métaphore convient à la passion. Toute Métaphore qui ne forme point une image vraie & sensible, est mauvaise; c'est une régle qui ne souffre point d'exception.

MÉTEMPSYCOSE, (la) *Comédie en trois Actes, de Scènes Episodiques & en Vers libres, par Yon, au Théâtre François*, 1752.

Cette Comédie étoit précédée d'un Prologue, & fut mal reçue du Public. Dès la premiere représentation, la Piéce fut réduite à un Acte, & se traîna, dans cet état, à six représentations. Comme ce n'étoient que des Scènes épisodiques, l'on ne fut pas aussi surpris de la promptitude avec laquelle cette prétendue Comédie fut remise en un Acte, que de l'étonnante prétention de l'Auteur, qui s'étoit flatté d'amuser, pendant trois Actes, les Spectateurs, avec des Scènes détachées. Ce genre de Piéces n'en comporte qu'un, encore faut-il qu'il soit très-court. Lanoue avoit donné à l'Auteur un bon conseil, dont ce dernier ne profita pas. Il vouloit qu'on ne jouât la Piéce qu'en un Acte d'abord; & qu'après les deux ou trois premieres représentations, on fit filer successivement toutes les Scènes des trois Actes, en substituant à celles que l'on ôteroit, les nouvelles que l'on auroit données.

MÉTEMPSYCOSE D'ARLEQUIN, *Comédie Italienne en un Acte, par Riccoboni pere, avec des Scènes Françoises, par Dominique, suivie d'un Divertissement, aux Italiens*, 1718.

Flaminia, à qui la lecture a tourné la tête, refuse d'épouser Mario, parce qu'elle veut rester fidele à la mémoire d'Adonis, dont elle a lu l'histoire. Comme elle est vivement persuadée du systême de Pithagore, elle ne doute point que l'ame d'Adonis ne soit passée dans le corps de quelque Chasseur; & elle ne veut plus faire son occupation que de la chasse, dans l'espérance de le rencontrer. Pantalon & Mario désespérés de cette manie, ont recours à Scapin, qui s'avise de présenter, à Flaminia,

Arlequin déguisé en Chasseur, en assurant à cette extravagante, que l'esprit d'Adonis a passé dans ce corps, dont il espere que la difformité guérira Flaminia de son idée ridicule : mais elle s'y attache de plus en plus. Ce que voyant Scapin, il la tourne à son avantage, en persuadant à Flaminia, que Mars, sensible aux prieres de Mario, vient de métamorphoser Arlequin ; & que l'ame d'Adonis passera dans le corps du premier enfant qui naîtra de Flaminia & de Mario ; ce qui ne manque pas de déterminer cette folle à l'épouser.

MÉTEMPSYCOSE D'ES AMOURS, (la) ou LES DIEUX COMÉDIENS, Comédie en trois Actes, en Vers libres, avec un Prologue & des Intermedes, par Dancourt, Musique de Mouret, au Théâtre François, 1717.

Jupiter irrité que la Bergere Corine ait osé lui préférer le Berger Philene, se venge de cet affront sur la Troupe des Amours. Il les condamne tous, excepté leur mere, à subir le joug des Parques. Voilà ce que l'Auteur intitule la *Métempsycose des Amours*, Piéce estimable à plusieurs égards, & qu'il feint même de regarder comme sa meilleure.

MÉTONYMIE. Le mot de Métonymie signifie transposition, ou changement de nom ; un nom pour un autre : le signe pour la chose signifiée :

Dans ma vieillesse languissante,
Le sceptre que je tiens, pese à ma main tremblante.

Le sceptre est le signe de l'Empire de la Royauté.
Le Vainqueur de l'Euphrate, pour Alexandre.

MÉTROMANIE, (la) ou LE POETE COMÉDIEN, Comédie en cinq Actes, en Vers, par Piron, au Théâtre François, 1738.

Cette Piéce nous a paru judicieusement caractérisée par ce Vers de la Dunciade :

Chef-d'œuvre où l'art s'approche du génie.

En effet, on ne sauroit trop admirer l'art avec lequel l'Auteur a su combiner son sujet, de maniere à le

rendre intéressant pendant cinq Actes. Quelque familier que l'on soit avec cette Comédie, on est, pour ainsi dire, toujours étonné de la voir faite. Ce sujet sembloit donner si peu de matiere, qu'on a peine à concevoir, même en lisant l'Ouvrage, comment l'Auteur a pu trouver dans son esprit assez de ressource pour le finir. Si Piron n'eût attaqué dans sa Piéce que cette manie de Vers, qui, n'étant appuyée d'aucun talent, n'est véritablement qu'une manie, il eût, sans doute, trouvé dans ce délire, trop commun, un objet réellement comique. Tel est, par exemple, dans cette même Piéce, le personnage ridicule de Francaleu. Mais un Poëte, tel que M. de l'Empirée, qui n'a d'un peu outré, si l'on veut, que l'enthousiasme de son Art; à qui l'on donne d'ailleurs mille qualités aimables, de la grandeur d'ame & des vertus, ne nous paroit point un personnage de Comédie. L'Auteur, instruit par sa propre expérience, a voulu prouver, sans doute, que le talent des Vers conduisoit rarement à la fortune. Cette vérité, dont le mécontentement des Poëtes a fait un dogme très-décourageant, n'est pas cependant sans exception: il est tel siécle de gloire, où l'Art des Vers ne fut pas infructueux. On ne sauroit, sans contredit, trop effrayer, par le tableau du ridicule & de la misere, ceux qui, prenant un vain délire pour un talent réel, n'ont en effet que la méprisable manie de rimer pour rimer; mais on est fâché de voir un vrai Poëte, tel que Piron, représenter sur la Scène un homme d'un vrai talent, très estimable d'ailleurs, en butte à tous les traits de la malignité, & voisin des plus grands malheurs; tandis que dans la même Piéce, Francaleu, qui est le vrai Métromane, c'est-à-dire, qui n'a que de la manie, sans talent, jouit d'une fortune considérable, & n'est exposé à aucun des ridicules qui devroient résulter de son délire.

Toutes ces réflexions servent à nous persuader de plus en plus, que l'Auteur du *Misantrope* & du *Tartuffe*, qui avoit le noble enthousiasme de son Art, & la connoissance la plus approfondie des convenances Théâtrales, n'eût point choisi le sujet de la Métromanie, ou du moins qu'il ne l'eût pas traité comme Piron. Cependant, que de beautés, que de finesses, que de traits sail-

lans dans fa Piéce ! Combien d'attitudes, de furprife heureufement ménagées pour le Théâtre ! Quelle profufion de talent & d'efprit ! Que d'art, en un mot, dans toute la conduite de cette finguliere Comédie ! Elle paffera, fans doute, à la poftérité, qui feroit malheureufe de ne point la connoître : cependant (& c'eft ce qui la place encore au-deffous des chefs-d'œuvres de Génie, des chef-d'œuvres de Moliere,) peut-être un peu trop fondée fur des anecdotes, fur des allufions, fur des ufages du tems, & dénuée de ces grands traits puifés dans les caracteres invariables de la nature, elle perdra de fon fel en vieilliffant. Nous avons cru même remarquer que dans la Province, elle faifoit une impreffion moins fenfible que dans la Capitale. Elle y auroit eu, pour ainfi dire, befoin d'un Commentaire, tandis que les beautés mâles du *Tartuffe*, du *Mifantrope* & de l'*Avare*, feront fenties tant qu'il y aura des hommes. Ajoutons qu'il exiftera toujours des hypocrites, des méchans, de faux Philofophes & d'autres grands caracteres dignes de la Comédie ; au lieu qu'on a vu rarement une folie bizarre, telle que celle de Francaleu, qui fe fait une occupation férieufe de jouer la Comédie dans fa maifon, au point d'y forcer les premiers venus à fe charger des rôles vacans ; qui fe paffionne avec fureur, dans fa vieilleffe, pour la Poéfie, & qui s'avife de faire inférer dans les papiers publics de mauvais Vers, fous le nom d'une femme, pour fe procurer plus fûrement des admirateurs. On fait qu'une anecdote du tems, fondée fur un pareil délire, & qui fit alors plus de bruit qu'elle n'en méritoit, donna lieu à la Métromanie, & n'en rendit la repréfentation que plus piquante. Mais, comme nous l'avons obfervé, ces ridicules font très-rares ; & l'efpéce pourroit en difparoître, de maniere à laiffer croire, que l'Auteur n'a peint que de fantaifie, une extravagance purement idéale ; ce qui ne manqueroit pas de faire perdre à fa Comédie une grande partie du fel qu'elle a aujourd'hui pour nous. Cependant, d'après la *Métromanie*, Piron doit être placé dans l'infiniment petit nombre de ceux qui ont foutenu, dans ce fiécle, la gloire du fiécle dernier.

MEUNIERE DE QUALITÉ, (la) *Opéra-Comique en un Acte*, avec un *Divertissement* & un *Vaudeville*, par M. Drouin, à la Foire Saint Laurent, 1742.

Valere, Amant de Colette, fille d'une Meûniere, se travestit en Meûnier avec son Valet Pasquin; &, sous le nom de Colinet, va se présenter au service de la Meûniere. Il est accepté sans peine. Dès le moment qu'il se trouve seul avec Colette, il lui fait sa déclaration amoureuse, & la termine en lui proposant de l'enlever; mais Colette n'y veut point consentir. Sur ces entrefaites, le Magister du Village, Amant de la Meûniere, vient, sans façon, s'offrir pour l'épouser; & pour que tout le monde soit dans la joie, il conseille de marier Colette avec Colinet, & Mathurine, niéce de la Meûniere, avec Charlot, c'est le nom que Pasquin a pris en se déguisant. La Meûniere consent à tout ce que l'on veut; mais dans le tems qu'on se prépare à célébrer ces trois mariages, le hasard de la chasse conduit dans ce lieu le Marquis, pere de Valere. On peut juger de la surprise de ce dernier. Le Marquis est encore plus frappé, en voyant son fils prêt à épouser une petite Paysanne. Il menace beaucoup; Valere & Colette tâchent de l'appaiser par leurs supplications. Enfin le Magister présente un papier, par lequel le Marquis reconnoit que Colette est fille du vieux Damis, le meilleur de ses amis. Le dénouement n'est pas difficile à imaginer. Le Marquis ne s'oppose plus à la passion de son fils; & la Piéce finit par les trois mariages.

MÉZETIN. Nom d'un Personnage de l'ancienne Comédie Italienne. Le Mézetin fut un Personnage inventé en 1680 par Angelo Constantini, qui avoit été appellé pour doubler le fameux Dominique dans le rôle d'Arlequin. Comme il étoit souvent oisif, & que le rôle de Scapin manquoit, il en prit l'emploi & le caractère; mais il en changea l'habit, qu'il composa, d'après les dessins de Calot, d'un bonnet, d'une fraise, d'une petite

veste, d'une culotte, & d'un manteau d'étoffe rayée de différentes couleurs.

MIMES ; en Latin *Mimi* ; c'est un nom commun à une certaine espéce de Poësie Dramatique, aux Auteurs qui la composoient, & aux Acteurs qui la jouoient. Ce mot vient du Grec μιμεκομαι, imiter ; ce n'est pas à dire que les Mimes soient les seules Piéces qui représentent les actions des hommes, mais parce qu'elles les imitent d'une maniere plus détaillée & plus expresse. Plutarque distingue deux sortes de Piéces Mimiques : les unes décentes ; le sujet en étoit honnête, aussi-bien que la maniere ; & elles approchoient assez de la Comédie. Les autres, obscènes & indécentes ; les bouffonneries & les obscénités les plus grossières en faisoient le caractère. Sophron de Syracuse, qui vivoit du tems de Xerxès, passe pour l'inventeur des Mimes décentes & semées de leçons de morale. Platon prenoit beaucoup de plaisir à lire les Mimes de cet Auteur. Mais à peine le Théâtre Grec fut-il formé, que l'on ne songea plus qu'à divertir le peuple par des Farces, & par des Acteurs qui, en les jouant, représentoient, pour ainsi dire, le vice à découvert. C'est par ce moyen, qu'on rendit les intermèdes des Piéces de Théâtre agréables au Peuple Grec. Les Mimes plurent également aux Romains, & formoient la quatrieme espéce de leurs Comédies : les Acteurs s'y distinguoient par une imitation licencieuse des mœurs du tems, comme on le voit par ce Vers d'Ovide :

Scribere si fas est imitantes turpia Mimos.

Ils y jouoient sans chaussure; ce qui faisoit quelquefois nommer cette Comédie *Déchaussée*; au lieu que dans les trois autres, les Acteurs portoient pour chaussure le brodequin, comme le Tragique se servoit de cothurne. Ils avoient la tête rasée, ainsi que nos Bouffons l'ont dans les Piéces Comiques; leur habit étoit de morceaux de différentes couleurs, comme celui de nos Arlequins. On appelloit cet habit *panniculus cintumculus*. Ils paroissoient aussi quelquefois sous des habits magnifiques & des robes de pourpre; mais c'étoit pour mieux faire rire le peuple, par le contraste d'une robe de Sénateur, avec la tête rasée & les souliers plats. C'est ainsi qu'Arlequin, sur notre Théâtre, revêt quelquefois l'habit de Gentilhomme. Ils joignoient à cet ajustement la licence des paroles & toutes sortes de postures ridicules. Enfin, on ne peut leur reprocher aucune négligence sur tout ce qui pouvoit tendre à amuser la populace. Les applaudissemens qu'on donnoit aux Piéces de Plaute & de Térence, n'empêchoient point les honnêtes-gens de voir avec plaisir les Farces Mimiques, quand elles étoient semées de traits d'esprit, & représentées avec décence. Cicéron, écrivant à Trébatius, qui étoit en Angleterre avec César, lui dit: « si vous êtes » plus long-temps absent sans rien faire, je crains » pour vous les Mimes de Leberius. » Cependant Publius Syrus lui enleva les applaudissemens de la Scène, & le fit retirer à Pouzol, où il se consola de sa disgrace par l'inconstance des choses humaines, dont il fait une leçon à son Compétiteur dans ce beau Vers:

Cecidi ego: cadet qui sequitur; laus est publica.

Il nous reste de Publius Syrus des Sentences si graves & si judicieuses, qu'on auroit peine à croire qu'elles ont été extraites des Mimes qu'il donna sur la Scène : on les prendroit pour des maximes moulées sur le soc, & même sur le cothurne.

MIME. Acteur qui jouoit dans les Piéces Dramatiques de ce nom.

MIRAME, Tragi-Comédie de Desmarets, 1639.

Il en couta cent mille écus au Cardinal de Richelieu, pour faire paroître sur le Théâtre cet Ouvrage, auquel on croit qu'il avoit travaillé. Il assista à la premiere représentation, & fut au désespoir de son peu de succès. Plein de dépit, il se retira à Ruelle, & fit dire à Desmarets de venir lui parler. Cet Auteur craignant, avec raison, l'humeur du Ministre, se fit accompagner par un de ses amis nommé Petit. Dès que le Cardinal les vit, il s'écria : « Hé-bien ! les François n'auront jamais de » goût ; ils n'ont point été charmés de *Mirame* » ! Desmarets ne savoit que répondre : Petit prit la parole, & lui dit : « Monseigneur, ce n'est point du tout la faute » de l'Ouvrage, qui, sans doute, est admirable ; mais » bien celle des Comédiens. Votre Eminence ne s'est- » elle pas apperçue, que non-seulement ils ne savoient » pas leurs rôles ; mais même qu'ils étoient tous ivres ! » Effectivement, reprit le Cardinal, je me rappelle » qu'ils ont tous joué d'une maniere pitoyable ». Cette idée le calma : il reprit bientôt sa belle humeur, & les retint à souper, pour parler encore avec eux de *Mirame*. Dès que Desmarets & Petit furent de retour à Paris, ils allerent avertir les Comédiens de ce qui venoit de se passer à Ruelle : ils eurent soin de s'assurer des suffrages de plusieurs Spectateurs ; & ils y parvinrent si bien, qu'à la seconde représentation, on n'entendit, pendant toute la Piéce, que des applaudissemens réitérés ; ce qui fit le plus grand plaisir à son Eminence.

Qui ne croiroit que cette Piéce, qui occasionna une

dépense si extraordinaire, & pour laquelle ce Ministre n'épargna ni son attention, ni ses soins, ne fût un Chef-d'œuvre, & ne dût surpasser le Cid & les Horaces, autant par de sublimes beautés, que par l'avantage du Théâtre & la magnificence des Décorations ? Cependant rien de plus foible que cet Ouvrage, tant pour le plan, que pour la conduite & les caractères. La versification est chargée de pointes & de pensées fausses. Cette Mirame, l'Héroïne du Poëme, qu'on a voulu peindre comme une personne fine, dissimulée, qui ne céde qu'avec peine à la violence de son amour, n'est en effet, pour nous servir de l'expression de Fontenelle, qu'une Princesse assez mal morigenée. Il faut être aussi stupide que le Roi Bithynie son pere, pour ne pas s'appercevoir de l'amour qu'elle a pour Arimant. Ce dernier, qui commande la Flotte du Roi de Colchos, forme l'audacieux dessein d'obtenir la Princesse par la voie des armes. Il succombe, & est fait prisonnier. Réduit au désespoir, il ordonne à un Esclave de lui passer son épée au travers du corps. Mirame apprenant cet accident, se résout à suivre son Amant au tombeau : elle feint cependant de consentir à son hymen avec le Roi de Phrygie, à qui son pere la destine, & engage secrettement Almire, sa Confidente, à lui trouver du poison, & le prend. Le Roi, qui ignore ce malheur, félicite le Roi de Phrygie sur l'heureux changement de Mirame. On vient annoncer que cette Princesse n'est plus. Almire ne laisse pas le tems à ces deux Princes d'étaler leurs regrets ; elle leur apprend que Mirame n'est qu'endormie. Pour surcroît de bonheur, Arimant, qui n'a reçu de l'Esclave qu'une légère blessure, & est reconnu frere du Roi de Phrygie, est déclaré héritier de celui de Colchos, & épouse Mirame.

MIROIR, (le) ou L'AMANT SUPPOSÉ, *Opéra-Comique en un Acte, de Panard, à la Foire Saint Laurent,* 1739.

Le sujet est pris d'une historiette qui se trouve imprimée dans le quatrieme Volume des Œuvres de Dufrény, & représente le stratagême dont se sert une Demoiselle, pour faire connoître à un homme qu'elle croit indifférent, & qui la presse de lui dire si elle aime quelqu'un, que c'est lui qu'elle chérit. Elle lui offre une

boëte, dans laquelle est, dit-elle, le portrait de son Amant : il l'ouvre, & n'y trouve qu'une glace, dans laquelle il se voit.

MIROIR MAGIQUE, (le) *Opéra-Comique en un Acte, en Vaudevilles, par Fleury, à la Foire Saint Laurent, 1755.*

Cet Ouvrage avoit d'abord été donné en trois Actes, en Prose, en 1720, sous le titre de la *Statue merveilleuse*, par le Sage & d'Orneval. Elle fut remise en un Acte en 1734, par Piélenec, fils de le Sage; & M. Fleury, Avocat, est le dernier qui y ait fait des changemens, & l'ait mise dans la forme suivante. Feriden, Roi des Génies, protecteur du Roi de Cachemire, pour que ce Prince ne soit pas trompé dans le choix qu'il fera d'une épouse, lui donne un miroir, dont la glace se ternit, lorsqu'une fille, qui n'a pas conservé sa vertu, s'y regarde. Pierrot publie la volonté du Roi, & est porteur du miroir. Amine, Maitresse de Pierrot, vient avec empressement l'embrasser : mais, pour savoir si elle lui a été fidele pendant son absence, il lui fait essayer la glace, qu'elle ternit ; & s'excuse sur la force de son amour. Scapin revient avec une échelle & des affiches, & apprend à Pierrot que le Roi n'a pu trouver ce qu'il cherchoit dans sa Cour, & qu'il n'espere pas être plus heureux à la Ville. Zachi se présente la premiere pour subir l'épreuve ; &, comme on lui montre le miroir, elle croit qu'on lui reproche de n'avoir pas assez d'appas. Après qu'elle s'est mirée & a terni le miroir, Scapin propose à Pierrot une fille, dont il lui répond ; c'est une fille d'Opéra, qui est rejettée, sans qu'on lui fasse subir l'épreuve. Merou amene sa fille Agnès, qu'elle garantit l'innocence même ; mais elle n'a pas plutôt jetté les yeux sur le miroir, qu'outrée de son indiscrétion, elle veut le fracasser. Scapin introduit une Bergere, croyant avoir trouvé ce qu'il faut à Sa Majesté ; mais, aussi tôt qu'on a appris à cette beauté naïve la vertu du miroir, elle se retire sans vouloir s'y regarder ; & il n'y a pas, jusqu'à une petite fille de treize ans, qui, en se mirant, ne laisse quelques brouillards sur cette glace indiscrette. Le Roi se console, dans l'espérance d'être dédommagé par la fille du grand Visir,

Visir, qui, en effet, élevée dans la solitude, est le phenix qu'il a cherché jusqu'alors inutilement. La Piéce finit par leur hymen.

MIRTIL ET MÉLICERTE, Pastorale héroïque de Guérin, 1699.

C'est la Pastorale de Moliere, dont Guérin, fils du Comédien, mit les deux Actes en Vers lyriques, & y en ajouta un troisieme avec des Intermédes. Les Comédiens refuserent cette Pastorale. La Demoiselle Raisin prit les intérêts de l'Auteur, & obtint de Monseigneur un ordre de faire jouer sa Piéce.

MISANTROPE, (le) Comédie en cinq Actes, en Vers, de Moliere, 1666.

On apperçoit aujourd'hui toutes les beautés du Misantrope; & il est bien surprenant qu'on ait jamais pu les méconnoître. Détails heureux, rapports délicats, contrastes saillans, traits ingénieux, vérité de caractères, élégance de style, tout s'y trouve; & rien ne fut apperçu dans le tems. Il étoit d'ailleurs assez naturel qu'un Parterre, qui avoit applaudi au Sonnet d'Oronte, s'indisposât contre Alceste. Il étoit difficile, sur-tout, qu'il pût se familiariser si promptement avec l'intrigue simple du Misantrope. Rien de plus lent que les progrès du goût; &, depuis plusieurs siécles, le mauvais étoit en possession de plaire.

MITHRIDATE, Tragédie de Racine, 1673.

Les inquiétudes, les jalousies, les transports de deux fils, rivaux de leur pere; les craintes, les allarmes, les chagrins, les défiances d'une Amante telle que Monime; la violence de la haine de Mithridate contre les Romains, l'héroïsme de son courage, la finesse de sa politique, les ressources de sa dissimulation, les excès de sa jalousie, qui tant de fois avoient causé la mort de ses Maîtresses; toutes les passions enfin reçoivent, sous le pinceau de Racine, ces traits fiers, nobles, majestueux, vrais, naturels, qui les peignent dans toute leur force.

MODE, (la) *Comédie en un Acte, en Prose, par Fuzelier, aux Italiens*, 1719.

La Scène repréſente une des Salles du Palais Marchand. La Déeſſe de la Mode, revêtue d'un habit de papier, & coëffée d'un moulin à vent, arrive dans cette Salle, à deſſein de donner audience à tout le monde : elle appelle Pariſien, ſon Valet, à qui elle donne ſes ordres ; & Pariſien lui dit qu'il y a déja un grand nombre de perſonnes qui l'attendent. On voit arriver un homme en manteau noir, en rabat, en perruque quarrée & en chapeau plat. Elle le prend pour un Marchand d'étoffes ; mais c'eſt un Marchand d'eſprit. Il s'appelle Brochure, & eſt Libraire Place de Sorbonne. Il vient ſupplier la Mode de donner la vogue à quelques Livres qu'il veut imprimer, & dont les Auteurs lui ont laiſſé les manuſcrits en gage. D'autres perſonnages de différentes Profeſſions préſentent divers Placets, pour prier la Mode de les mettre en valeur.

MODE, (la) *Comédie en trois Actes, en Proſe, par Madame de Staal, imprimée dans ſes Œuvres, & donnée depuis ſa mort au Théâtre Italien, ſous le titre des* RIDICULES DU JOUR, 1761.

Une Comteſſe, qui donne avidemment dans toutes les nouveautés & ſuit toutes les modes, avoit promis de marier ſa fille Julie avec d'Ornac. Le contrat étoit dreſſé, le jour pris pour la noce ; mais elle apprend qu'il n'eſt ni Comte ni Marquis, comme c'eſt l'uſage ; il ſe fait appeller M. le Baron, titre ſuranné, qui ne ſied tout au plus qu'à des Etrangers. Ses Terres ſont ſituées en Limouſin ; cela eſt il du bel air ? Il a un pere, & il va avec lui ; il voudroit auſſi aller avec ſa femme. On ſe met à table ; ce qui devoit être aux entrées, ſe trouve parmi les hors-d'œuvres. Le même déplacement au rôti & à l'entremets. Nulles primeurs ; du gibier mal aſſorti, ſans choix ; &, qui pis eſt, ſans nom. On récrie ſur la bonté d'un quartier de chevreuil ; on demande s'il eſt de Monbart ; on ne peut pas le dire ; & on pourroit en manger ! Le fruit le plus antique qu'on ait vu de mémoire d'homme ; rien à ſa place ; une confuſion, un bouleverſement à faire mal au cœur ; &, pour

comble de disgrace, pas un ragoût qui ne soit de l'ancienne cuisine : on est réduit à ne pas desserrer les dents, ni pour manger, ni pour parler. Au sortir de table, on dit froidement à la Comtesse qu'on s'estime heureux d'être bientôt son gendre. A ce mot, ne croiroit-on pas être dans la rue Saint Denis ? D'ailleurs le Baron est sans goût, sans connoissances des usages ; ses tabatieres sont plattes, point guillochées ; ses habits ne sont pas faits par Passau. Il parle de nouvelles, raisonne sur les affaires politiques, n'est au fait de rien sur les intrigues du monde. Il est triste, il est plat. Ah ! un pareil mariage ne sauroit se faire ; ce seroit se couvrir de ridicule. Il est vrai que Julie est aussi bien singuliere ; elle fait des révérences à faire horreur ; on voudroit que Marcel eût vu cela. Cette garniture de robe n'est pas de la Duchap ; on n'a rien vu de plus maussade. Tous ces chiffons ont été pris au Palais ; & ce panier, dira t-on qu'il est de la Germain ? Ce rouge semble vouloir être naturel ; c'est une vraie ridiculité. De plus, Julie s'amuse à lire ; qui est-ce qui lit ? Les seules histoires qu'il faut savoir, ce sont celles du jour ; & si l'on veut lire, que ce soit des brochures encore mouillées : car dès qu'elles sont séches, on n'en parle plus. Si Julie épouse le Baron, il l'entretiendra dans ce mauvais goût de Province. Il l'aimera peut-être ; & c'est le comble du déshonneur pour une famille. Il ne l'épousera pas. Les choses en sont à ce point, lorsqu'on vient dire à la Comtesse que d'Ornac a aimé une Comédienne ; qu'il l'aime peut-être encore ; & que sur cet article il s'est conformé aux usages & aux mœurs du tems. Cette nouvelle la fait revenir de sa prévention ; le Baron n'est plus un homme si ridicule. Il n'aimera pas sa femme ; il épousera Julie ; ce mariage est la fin de la Piéce. Les mêmes idées reviennent souvent dans le cours de cette Comédie, & sur-tout dans une Scène entre la Comtesse & une Marquise, en qui l'on retrouve les mêmes travers, les mêmes propos, les mêmes détails ; on y revient dans une autre Scène entre Acaste & la Comtesse, & dans une autre encore entre la Comtesse & la Marquise. Ces répétitions sont d'autant plus désagréables, qu'il n'est question que de minucies.

MŒURS. Ce mot, à l'égard de l'Epopée, de la Tragédie ou de la Comédie, désigne le caractère, le génie, l'humeur des Personnages qu'on fait parler. Ainsi, le terme de Mœurs ne s'employe point ici selon son usage commun. Par les Mœurs d'un Personnage qu'on introduit sur la Scène, on entend le fonds, quel qu'il soit, de son génie, c'est-à-dire, les inclinations bonnes ou mauvaises de sa part, qui doivent le constituer de telle sorte, que son caractère soit fixe, permanent, & qu'on entrevoye tout ce que la personne représentée est capable de faire, sans qu'elle puisse se détacher des premieres inclinations par où elle s'est montrée d'abord : car l'égalité doit regner d'un bout à l'autre de la Piéce : il faut tout craindre d'Oreste dès la premiere Scène d'Andromaque, jusqu'à n'être point étonnée qu'il assassine Pyrrhus même aux pieds des autels. C'est, pour ainsi dire, ce dernier trait qui met le comble à la beauté de son caractère, & à la perfection de ses Mœurs. *Voyez la premiere Scène d'Andromaque entre Oreste & Pylade.*

Voilà les traits que Racine employe pour peindre le caractère, le génie, lès Mœurs d'Oreste. Quelle conformité de ses sentimens, de ses idées intérieures, avec les actions qu'il commettra ! Quelle façon ingénieuse de prévenir le Spectateur sur ce qui doit arriver ! Aristote a raison de déclarer, qu'il faut que les Mœurs soient bien marquées & bien exprimées: j'ajoute encore, qu'il faut qu'elles soient toujours convenables, ou conformes au rang, au tems, au lieu, à l'âge, & au génie de celui qu'on représente sur la Scène : mais il y a beaucoup d'art à faire supérieurement ces

sortes de peintures : & tout Poëte qui n'a pas bien étudié cette partie, ne réussira jamais. Il y a une autre espece de mœurs, qui doit regner dans tous les Poëmes Dramatiques, & qu'il faut s'attacher à bien caractériser : ce sont des Mœurs nationales ; car chaque peuple a son génie particulier. Ecoutez les conseils de Despréaux : *Voyez son Art Poëtique.*

Corneille a conservé précieusement les Mœurs, ou le caractère propre des Romains : il a même osé lui donner plus d'élévation & de dignité. Quelle magnificence de sentiment ne met il point dans la bouche de Cornélie, lorsqu'il la place vis-à-vis de César ?

César, car le destin, que dans les fers je brave, &c.

La suite de son discours renchérit même sur ce qu'elle vient de dire ; & sa plainte est superbe :

César, de ta victoire, écoute moins le bruit, &c.

Le grand Corneille n'a pas essuyé sur cela les reproches que l'on fait à Racine, d'avoir francisé ses Héros, si on peut parler ainsi. Enfin, on n'introduit point des Mœurs comme des modes, & il n'est point permis de rapprocher les caractères, comme on peut faire le cérémonial & certaines bienséances. Achille, dans Iphigénie, ne doit point rougir de se trouver seul avec Clytemnestre. Le terme de Mœurs veut donc être entendu fort différemment ; & même il n'a trait en façon quelconque à ce que nous appellons morale ; quoiqu'en quelque sorte elle soit le véritable objet de la Tragédie, qui ne devroit, ce me semble,

avoir d'autre but que d'attaquer les paſſions criminelles, & d'établir le goût de la vertu, d'où dépend le bonheur de la ſociété.

Selon Ariſtote, il y a quatre choſes à obſerver dans les Mœurs; qu'elles ſoient bonnes, convenables, reſſemblantes & égales. La premiere & la plus importante, c'eſt qu'elles ſoient bonnes. On entend par-là, qu'il eſt néceſſaire que le Perſonnage qu'on veut rendre propre à exciter la pitié ou la terreur, ſoit digne en effet de notre pitié, c'eſt-à-dire, qu'il ait un fond de bonté naturelle, qui perce à travers ſes erreurs, ſes foibleſſes ou ſes paſſions. Le Perſonnage qui doit attirer ſur lui l'intérêt, peut donc être coupable, mais non pas vicieux; & s'il l'a été, on ne doit le ſavoir qu'au moment qu'il ceſſe de l'être. Encore le vice qu'on attribue au Perſonnage intéreſſant, ne doit-il ſuppoſer ni méchanceté ni baſſeſſe, mais une foibleſſe compatible avec un heureux naturel.

La ſeconde choſe qu'on demande pour les Mœurs théâtrales, c'eſt qu'elles ſoient convenables; c'eſt à-dire, que le Perſonnage paroiſſe ſur la Scène avec les paſſions, les inclinations, les ſentimens, qui conviennent à ſon âge, à ſon rang, à ſa naiſſance, à ſon caractère; qu'on ne donne pas au jeune homme la prudence & la maturité du vieillard; ni à celui-ci, l'étourderie & l'emportement du jeune homme. Suivez en cela le précepte d'Horace: *ætatis cujuſque notandi ſunt tibi mores.*

La troiſieme, qu'elles ſoient reſſemblantes, c'eſt-à-dire, que le caractère du Perſonnage ſoit conforme à l'idée qu'on en a déja, ou qu'on en

veut donner. Par exemple, qu'Achille soit colere & vindicatif, Médée cruelle, &c. Si le Personnage est inconnu, qu'on le fasse parler & agir conformément au caractère de fureur, de perfidie, d'ambition, ou autre sous lequel on le veut faire connoître.

La quatrieme enfin, c'est que les Mœurs soient égales & constantes. Le Héros doit se montrer jusqu'à la fin, tel qu'on l'a vu d'abord. S'il a paru avec le caractère de l'irrésolu, il faut qu'il conserve ce caractère d'irrésolution jusqu'au bout, & dise encore, après s'être décidé enfin à épouser l'une des deux personnes qui balançoient son choix :

J'aurois mieux fait, je crois, d'épouser Célimene.

MŒURS DU TEMS, (les) Comédie en un Acte, en Prose, par M. Saurin, au Théâtre François, 1760.

Géronte, pere de Julie, a promis sa fille à Dorante; mais la Comtesse, sœur de Géronte, traverse ce mariage, & veut que sa niéce épouse un Marquis qu'elle doit enlever à Cidalise. Cette derniere se croyoit aimée du Marquis. Séduite par l'élégance même de ses ridicules, ses défauts ne lui paroissent que des graces. Elle est presque sûre que, si elle devient son épouse, elle sera la femme la plus malheureuse ; mais elle l'aime ; elle en est désespérée ; elle se prépare à profiter d'un Bal qu'on doit donner le soir même, pour s'éclaircir sur les sentimens du Marquis. L'heure du Bal arrive ; Cidalise, qui a vu le Domino de la Comtesse, en a fait faire un pareil. Elle apperçoit le Marquis, qui la suit, & qui, en effet, la prend pour la sœur de Géronte, croyant parler à la Comtesse. Il n'épargne pas Cidalise. Il est démasqué & congédié ; & Julie épouse Dorante.

Cette Comédie réunit les graces, l'esprit, & presque toutes les qualités du genre. C'est la raison même qui

a pris les habits du Théâtre, pour nous éclairer par d'utiles leçons. On y trouve cette heureuse simplicité, ce vrai beau, dont nous nous écartons tous les jours. Une sage économie, des Scènes bien liées, des caractères soutenus, de fines plaisanteries nées du fond du sujet, rien d'étranger à la Piéce; le monde, en un mot, tel qu'il est aujourd'hui; c'est-là, à-peu-près, l'idée que l'on peut se former de la Comédie de M. Saurin. Aussi a-t-elle joui du plus brillant succès; & on ne doute pas qu'elle ne reste au Théâtre aussi long-tems, que les ridicules qu'on y releve subsisteront dans nos mœurs; c'est lui annoncer une longue durée.

MOISSONNEURS, (les) *Comédie en trois Actes, en Vers & en Ariettes, par M. Favart, Musique de M. Duni, au Théâtre Italien,* 1768.

Un homme riche, retiré dans sa Terre, fait ses délices des travaux de la Campagne, & met son bonheur à rendre ses Vassaux & ses Paysans heureux. Il préside au travail de la moisson, & répand la joie parmi ses Ouvriers. Son neveu se dérobe aux plaisirs de la Ville, pour le venir voir; mais c'est son inclination pour une jeune Moissonneuse, qui est le principal motif de son séjour. Ce jeune homme aime la chasse, & en fait l'éloge; il est étonné que son oncle n'ait pas un attirail de chasse, des Gardes & une Meute. Il apperçoit l'objet de sa passion; il veut l'engager à le suivre à la Ville, où il lui promet un état brillant; mais cette jeune Moissonneuse aime mieux glaner & travailler tout le jour dans les champs, pour faire subsister une femme qui est sa belle-mere, qui a eu soin de l'élever & de la former à la vertu. L'Amant conçoit alors le projet d'enlever sa Maîtresse. Cependant l'heure du dîner vient; & le Seigneur, & le neveu, & les Moissonneurs, font tous ensemble leur repas. Les chansons & la joie pétillent dans cette fête champêtre. Le Seigneur s'intéresse à la jeune Moissonneuse, à qui il trouve un air, des vertus, des graces dont il est charmé. Cette beauté aime aussi en secret ce bienfaiteur du Canton: elle le surprend endormi; elle arrange des feuillages au-dessus de sa tête, & lui fait un abri de son voile pour le défendre de l'ardeur du jour. Il se réveille; & surpris & pénétré des tendres soins

de cette jeune beauté, il s'informe à la bonne-femme qui l'a élevée, de sa naissance; il découvre qu'elle est de sa famille, & que c'est l'injustice d'un parent qui a ruiné sa fortune. Cependant le jeune homme poursuit son projet d'enlever cette Moissonneuse; il fait exécuter son dessein, au moment même que l'oncle lui propose de le marier avec cette beauté; mais indigné de cette violence, il le renie pour son parent, & l'éloigne de sa présence; ne lui promettant ses bontés & son amitié, que lorsqu'il aura réparé, par sa conduite, la honte de son action. La jeune Moissonneuse est au comble de ses vœux en épousant ce Seigneur, pour lequel elle a autant d'amour que de respect.

Ce Drame offre des tableaux agréables des plaisirs doux & tranquilles de la Campagne. M. Favart a peint la belle Nature avec l'esprit, le goût & l'art qu'on lui connoît. Il a su intéresser par le beau caractère du Seigneur bienfaisant, & par les mœurs naïves & touchantes de la jeune Moissonneuse; il leur a opposé habilement le contraste d'un jeune homme aveugle dans sa passion, & dépravé dans ses plaisirs. Une morale pleine d'aménité nait de la situation de ses personnages; & le tout est animé par le spectacle, & par l'action des travaux champêtres.

MOMENT. On appelle ainsi au Théâtre toute situation frappante & inattendue. *Voyez* SITUATION.

MOMUS A PARIS, *Opéra-Comique en un Acte, par Panard & Fagan, à la Foire Saint Laurent*, 1732.

C'est la critique des travers les plus accrédités dans cette Capitale. On y trouve plus de sel que de gaieté; tout se passe, pour ainsi dire, en Dialogues entre Momus & son Confident la Girouette.

MOMUS EXILÉ, ou LES TERREURS PANIQUES, *Parodie en un Acte, en Prose, du Ballet des* ÉLÉMENS, *par Fuzelier, aux Italiens*, 1725.

L'Auteur fait paroître les Elémens en habits de carac-

tère. Il prend pour la Terre des Carriers & des Jardiniers ; des Souffleurs d'Orgue pour l'Air ; & celui-ci est habillé aussi pesamment que la Terre, parce que l'Auteur du Ballet ne lui donne pas assez de légereté. L'Eau est caractérisée par des Porteurs d'eau ; & le Feu, malicieusement habillé de glace, est exprimé par des Boulangers. « Car, dit le Parodiste, le réchaud de Vesta ne » vaut pas certainement le four d'un Boulanger ». Dans le Ballet, on voit un Amant de cinquante ans, marquer la plus grande impatience pour entretenir en secret une Vestale qui en a bien quarante, & qu'il doit épouser le lendemain. Si on les eût surpris, la Vestale eût été enterrée vive, & l'Amant condamné au fouet, selon la Loi. On dit, dans la Parodie, que cette vivacité méritoit le fouet, indépendamment de la Loi.

MOMUS FABULISTE, ou LES NOCES DE VULCAIN, *Comédie en un Acte, en Prose, avec un Divertissement par Fuzelier, au Théâtre François*, 1719.

Les Fables légères, les traits saillans & vifs de cette Piéce, qui contient d'ailleurs une fine critique des Fables de la Motte, exciterent la curiosité du Public à en découvrir l'Auteur, qui ne voulut se faire connoître qu'à la vingtieme représentation. Ce même Public, fâché d'avoir pris le change, en l'attribuant à tout autre, eut l'injustice de vouloir méconnoître le véritable Auteur, lorsqu'il jugea à propos de se déclarer. Fuzelier a retranché depuis, tout ce qui n'étoit plus Vaudeville, & y a ajouté deux Fables nouvelles.

Cette Comédie eut un succès prodigieux ; elle a été remise plusieurs fois au Théâtre ; mais il faut un Acteur noble, & en même tems comique, qui ait l'art de débiter les Fables. Quinault l'aîné fit réussir pleinement cette Piéce, à sa premiere représentation ; Montmesnil & Lanoue l'ont fait presque tomber, lorsqu'ils ont joué le rôle de Momus. Ces deux derniers Comédiens, avec beaucoup de talens d'ailleurs, manquoient de chaleur & d'une sorte de finesse animée, nécessaires au débit des Fables de cette Comédie.

MOMUS OCULISTE, *Opéra-Comique en un Acte, avec un Divertissement & un Vaudeville, par Carolet, à la Foire Saint Laurent*, 1737.

Momus, pour le soulagement des Dieux & des humains, s'est fait Médecin-Oculiste. Il a entrepris de guérir les trois plus célébres Aveugles de l'univers, Plutus, la Fortune & l'Amour. Une mere lui amene sa fille, que la vanité a tellement aveuglée, qu'elle méconnoît son pere, parce qu'il n'est que simple Bourgeois. Momus la renvoye aux Incurables, avec un Poëte qui a fait l'épitaphe d'un chien mort de la rage. Arrive ensuite une Dame âgée, qui, par aveuglement, a épousé un jeune homme, dont elle n'essuie que des froideurs. Momus ne peut lui conseiller autre chose, que de prendre patience. Dans le moment on voit entrer Plutus, qui, depuis qu'il a recouvré la vue, ne cesse de se repentir de la plûpart de ses bienfaits. La Fortune, qui est pareillement guérie, pense à-peu-près de même. Enfin l'Amour, qui n'est plus aveugle, & qui s'est réconcilié avec l'Hymen, vient donner, par reconnoissance, une Fête à son Médecin Momus : c'est par ce Divertissement que la Piéce fini.

MONDE RENVERSÉ, (le) *Opéra-Comique en un Acte, de le Sage & d'Orneval, sur un plan donné par Lafont, à la Foire Saint Laurent*, 1718; *remis avec des changemens relatifs aux usages & aux mœurs de nos jours, en* 1753, *par M. Anseaume*.

Cette Piéce est épisodique, & son titre annonce quel en doit être le fond. C'est particuliérement l'opposé de ce que nous voyons pratiquer en France. Les Petits-Maîtres y sont Philosophes, les Philosophes Petits-Maîtres ; les Procureurs, les Notaires, les Commissaires, scrupuleux ; les filles bien élevées y disent ce qu'elles pensent ; tous les hommes pensent & agissent bien Scapin & Pierrot, qui arrivent de Paris, occupent la Scène depuis le commencement jusqu'à la fin de la Piéce ; & c'est à eux que s'adressent tous les discours des Habitans du monde renversé.

MONOLOGUES, ou Discours d'un seul Personnage. Encore que je n'aye point trouvé le terme de Monologue chez les Auteurs anciens qui nous ont parlé du Théâtre, ni même dans le grand Œuvre de Jules Scaliger, lui qui n'a rien oublié de curieux sur ce sujet ; il ne faut pourtant pas laisser d'en dire mon sentiment selon l'intelligence des Modernes, pour ne me pas départir des choses qui sont reçues parmi eux. Et pour commencer par une observation nécessaire, j'avettirai d'abord, qu'on ne doit pas confondre la Monodie des Anciens, avec ce qu'aucuns appellent maintenant Monologues ; car quoique la Monodie soit une Piéce de Poësie chantée ou récitée par un homme seul, l'usage néanmoins l'a restrainte pour signifier les Vers lugubres qui se chantoient par l'un de ceux qui composoient le Chœur, en l'honneur d'un mort ; & l'on tient qu'Olimpe, Musicien, fut le premier qui en usa de la sorte en faveur de Pithon, au rapport d'Aristoxene ; & je m'étonne qu'un Moderne ait dit que la Monodie soit au Poëme composé sous un seul Personnage, tel que sa Cassandre de Lycophron ; car n'étant pas même d'accord avec Scaliger touchant l'intelligence de ce simple terme Poëtique, il me semble qu'on peut bien aussi n'approuver pas son opinion. D'ailleurs, il y a des Savans qui ne veulent pas recevoir le mot Grec pour l'entretien d'un homme seul, mais pour un discours partout semblable à soi-même, & sans aucune variété. J'estime donc qu'on a dit en notre tems, Monologues, ce que les Anciens appelloient en Grec, *Récit d'un seul Personnage*, comme ont été plusieurs Eglogues Grecques & Latines, &

plusieurs Discours du Chœur dans les premieres Comédies, & que Stiblin appelle Ménodie, mettant de ce nombre le Discours d'Electre seul dans Euripide, & un autre encore d'elle-même dans Sophocle, bien qu'elle parle en la présence du Chœur. J'avoue qu'il est quelquefois bien agréable sur le Théâtre, de voir un homme seul ouvrir le fond de son ame, & l'entendre parler hardiment de toutes ses plus secrettes pensées, expliquer tous ses sentimens, & dire tout ce que la violence de sa passion lui suggere ; mais il n'est pas toujours bien facile de le faire avec vraisemblance. Les anciens Tragiques ne pouvoient faire ces Monologues à cause des Chœurs, qui ne sortoient point du Théâtre ; & si ma mémoire ne me trompe, hors celui qu'Ajax fait dans Sophocle sur le point de mourir au coin d'un bois, le Chœur étant sorti pour le chercher, je ne crois pas qu'il s'en trouve aucun dans les trente-cinq Tragédies qui restent. Je sais bien que souvent on ne trouve intitulé sur les Scènes, qu'un Acteur ; mais si l'on y prend garde, on reconnoîtra qu'il n'est pas seul sur le Théâtre, comme nous disons ailleurs, & que son Discours s'adresse à des gens qui le suivent en personne, quoi qu'ils ne soient point marqués dans les impressions.

Quant aux Prologues, ils sont faits ordinairement par des Personnages seuls, mais non pas en forme de Monologues ; c'est une Piéce hors d'œuvre, qui, à la vérité, fait bien partie du Poëme ancien, mais non pas de l'action théâtrale ; c'est un Discours qui se fait aux Spectateurs & en leur faveur, pour les instruire du fond de l'histoire jusqu'à l'entrée du Chœur, où commence précisément l'action, selon Aristote.

Les deux Comiques Latins que nos Modernes ont imités, ont inféré plusieurs Monologues presque en toutes les Comédies que nous en avons ; mais comme il y en a quelques-uns qui sont faits à propos, & d'autres contre toutes raisons, je n'en veux pas faire ici le jugement en détail : je dirai seulement ce que j'estime qu'il faut observer, pour faire un Monologue avec vraisemblance ; & si l'on approuve mes sentimens, l'on pourra juger quels sont les bons & les mauvais, tant chez les Anciens que chez les Modernes. Premierement, il ne faut jamais qu'un Acteur fasse un Monologue en parlant aux Spectateurs, & seulement pour les instruire de quelques circonstances qu'ils doivent savoir ; mais il faut chercher, dans la vérité de l'action, quelque couleur qui l'ait pu obliger à faire ce Discours ; autrement c'est un vice dans la représentation, comme nous avons dit ailleurs. Plaute a souvent pris la licence d'en user ainsi ; & Térence ne l'a pas entiérement évité.

2°. Quand celui qui croit parler seul, est entendu par hasard de quelqu'autre, pour-lors il doit être réputé parler tout bas, d'autant qu'il n'est point vraisemblable qu'un homme seul crie à haute voix, comme il faut que les Histrions fassent pour être entendus. Je demeure d'accord avec Scaliger, que c'est un défaut du Théâtre ; & je l'excuse avec lui, par la nécessité de la représentation, étant impossible de représenter les pensées d'un homme que par ses paroles ; mais ce qui fait paroître ce défaut sur le Théâtre, c'est quand un autre Acteur entend tout ce que dit celui qui parle seul ; car alors nous voyons bien qu'il disoit tout haut ce qu'il devoit seulement penser : &

bien qu'il foit quelquefois arrivé qu'un homme ait parlé tout haut de ce qu'il ne croyoit & ne devoit dire qu'à lui-même, nous ne le fouffrons pas néanmoins au Théâtre; parce que l'on ne doit pas y repréfenter fi groffiérement l'imprudence humaine; en quoi Plaute a fouvent péché. En ces rencontres donc il faut, ou trouver une raifon de vraifemblance qui oblige cet Acteur à parler tout haut, ce qui eft affez difficile; car l'excès de la douleur, ou d'une autre paffion, n'eft pas, à mon avis, fuffifant. Il peut bien obliger un homme à faire quelques plaintes en paroles interrompues, mais non pas un Difcours de fuite & tout raifonné; ou bien il faudroit que le Poëte ufât d'une telle adreffe en la compofition de ce Monologue, que l'Acteur dût élever fa voix en récitant certaines paroles feulement, & la modérer en d'autres; & cela, afin qu'il foit vraifemblable que l'autre Acteur, qui l'écoute de loin, puiffe entendre les unes, comme prononcées tout haut, & d'une paffion qui éclateroit à diverfes reprifes, mais non pas les autres, comme étant prononcées tout bas. Et pour dire ce qui me femble de cette compofition, il faudroit que l'autre Acteur, après la parole prononcée d'une voix fort haute par celui qui feroit ce Monologue, dît quelques paroles d'étonnement ou de joie, felon le fujet, & qu'il fe fâchât de ne pouvoir ouïr le refte: quelquefois même, quand l'Acteur qui feroit le Monologue, retiendroit fa voix, il faudroit que l'autre remarquât toutes fes actions, comme d'un homme qui rêveroit profondément, & qui feroit travaillé d'une violente inquiétude: ainfi, peut-être, pourroit-on conferver la vrai-

semblance, & faire un beau jeu de Théâtre; mais en ce cas, il ne faudroit pas rencontrer des Histrions présomptueux & ignorans, qui s'imaginassent faire tout admirablement, quoiqu'ils ne sçussent rien faire, ne prenant d'autre conseil que celui de leur orgueil & de leur insuffisance; car, à moins que d'avoir des gens aussi dociles que furent autrefois ceux de la nouvelle troupe du Marais, on auroit bien de la peine à faire réussir une Scène de cette qualité.

La 3e observation touchant les Monologues, est de les faire en telle sorte, qu'ils ayent pu vraisemblablement être faits, sans que la considération de la personne, du lieu, du tems, & des autres circonstances, ait dû l'empêcher. Par exemple, il ne seroit pas vraisemblable qu'un Général d'armée venant de prendre par force une Ville importante, se trouvât seul dans la grande place; & par conséquent, si l'on mettoit un Monologue en la bouche de ce Personnage, on feroit une chose ridicule; qu'un grand Seigneur reçût un affront dans la Salle du Palais Royal, & qu'il y demeurât seul, faisant une longue plainte de son malheur en lui-même: il n'y auroit pas d'apparence qu'un Amant eût nouvelle que sa Maîtresse est en quelque grand péril, & qu'il s'amusât tout seul à quereller les Destins, au lieu de courir à son secours. On ne lui pardonneroit pas dans la représentation, non plus que dans la vérité. En ces rencontres donc, il faut trouver des couleurs pour obliger un homme à faire éclater tout haut sa passion, ou bien lui donner un confident, avec lequel il puisse parler comme à l'oreille; en tout cas, le mettre en lieu commode, pour s'entretenir seul & rêver à son aise, ou enfin lui

lui donner un tems propre pour se plaindre à loisir de sa mauvaise fortune. En un mot, partout il se faut laisser conduire à la vraisemblance, comme à la seule lumiere du Théâtre.

Si quelque chose peut prouver que nous nous accoutumons à tout, & que, tout jaloux que nous paroissions de l'imitation de la Nature, le moindre plaisir nous fait passer sur bien des irrégularités, c'est qu'on ne soit pas blessé des Monologues dans les Tragédies, sur-tout quand ils sont un peu longs. Où trouveroit-on dans la Nature, des hommes raisonnables, qui parlassent ainsi tout haut ? qui prononçassent distinctement, & avec ordre, tout ce qui se passe dans leur cœur ? Si quelqu'un étoit surpris à tenir tout seul des discours si passionnés & si continus, ne seroit-il pas légitimement suspect de folie ? Et cependant tous nos Héros de Théâtre sont atteints de cette espéce d'égarement. Ils raisonnent, ils racontent même, ils arrangent des projets, se forment des difficultés qu'ils levent dans le moment, balancent différens partis des raisons contraires, & se déterminent enfin au gré de leurs passions ou de leurs intérêts ; tout cela comme s'ils ne pouvoient se sentir & se conseiller eux-mêmes, sans articuler tout ce qu'ils pensent. Où prendre, encore un coup, les originaux de semblables Discoureurs ? On va me dire, sans doute, qu'ils sont supposés ne pas parler : mais il faudroit alors que, par une supposition plus violente, nous nous imaginassions lire dans leur cœur, & suivre exactement leurs pensées. De quelque façon que nous l'entendions, voilà des idées bien bizarres.

N'en sommes-nous pas réduits à avouer, que la force de l'habitude nous fait dévorer les absurdités les plus étranges ? Hazarderai-je là-dessus une pensée qui ne me paroît pas sans fondement ? Ce qui fait qu'on n'est pas blessé d'un Monologue au Théâtre, c'est que, quoique le Personnage qui parle soit supposé seul, il y a cependant une assemblée qui nous frappe. Nous voyons des Auditeurs ; & dès-là, le Parleur ne nous paroît pas ridicule ; ce n'est pas à eux qu'il s'adresse, mais c'est pour eux qu'il s'explique. Cette considération fait disparoître l'autre ; & parce que nous sommes bien-aises d'être instruits, nous oublions que l'Acteur devroit se taire. Aujourd'hui les Monologues conservent la même mesure des Vers que le reste de la Tragédie ; & ce style alors est supposé le langage commun : mais Corneille en a pris quelquefois occasion de faire des Odes régulieres, comme dans Polieucte & dans le Cid, où le Personnage devient tout-à-coup un Poëte de profession, non-seulement par la contrainte particuliere qu'il s'impose, mais encore en s'abandonnant aux idées les plus poëtiques, & même en affectant des refrains de balade, où il falloit toujours retomber ingénieusement. Tout cela a eu ses admirateurs. Bien des gens sont encore charmés des stances de Polieucte : tant il est vrai que nous ne sommes pas si délicats sur les convenances, & que la coutume donne souvent autant de force aux fausses beautés, que la nature en peut donner aux véritables. Qu'y a-t-il à conclure de tout ceci ? C'est que les Poëtes ne doivent se permettre de Monologues, que le moins qu'il est possible ; c'est, quand ils ne peuvent s'en dispenser,

d'y éviter au moins la longueur; car ils pourroient quelquefois être si courts, qu'ils ne blesseroient pas la nature. Il nous arrive, dans la passion, de laisser échapper quelques paroles que nous n'adressons qu'à nous-mêmes: c'est encore de n'y point admettre les raisonnemens, ni à plus forte raison les récits. Quelques mouvemens entrecoupés, quelques résolutions brusques en sont une matiere plus naturelle & plus raisonnable: bien entendu, malgré tout cela, que des beautés exquises de pensées & de sentimens, prévaudroient pour l'effet à ces précautions; & c'est ce que je sous-entends presque toujours dans les régles que j'imagine pour la perfection de la Tragédie.

On pardonne un Monologue, qui est un combat du cœur, mais non pas une récapitulation historique. Ces avertissemens au Parterre (où l'Acteur annonce ce qu'il doit faire) ne sont plus permis; on s'est apperçu qu'il y a très-peu d'art à dire: Je vais agir avec art. Cette faute de faire dire ce qui arrivera, par un Acteur qui parle seul, & qu'on introduit sans raison, étoit très-commune sur les Théâtres Grecs & Latins: ils savoient cet usage, parce qu'il est facile. Mais on devroit dire aux Ménandres, aux Aristophanes, aux Plautes: surmontez la difficulté, instruisez-nous du fait, sans avoir l'air de nous instruire: amenez sur le Théâtre des Personnages nécessaires, qui ayent des raisons de se parler; qu'ils m'expliquent tout, sans jamais s'adresser à moi; que je les voye agir & dialoguer; sinon vous êtes dans l'enfance de l'art. A mesure que le Public s'est plus éclairé, il s'est un peu dégoûté des longs Mo-

nologues. Jamais un Monologue ne fait un bel effet, que quand on s'intéresse à celui qui parle, que quand ses passions, ses vertus, ses malheurs, ses foiblesses, font dans son ame un combat si noble, si attachant, si animé, que vous lui pardonnez de parler trop long-tems à soi-même.

C'est dans un Opéra que les Monologues sont plus supportables. On n'est point choqué de voir un homme ou une femme chanter seule, & exprimer par le chant les mouvemens de joie, de tendresse, de plaisir, de tristesse dont son ame est atteinte. C'est même souvent dans ces Monologues, que le Musicien déploye tout le brillant de son art. Il peut se livrer à son génie : il n'est point gêné par la présence d'un Interlocuteur qui demande à chanter à son tour.

MORALE. On désigne sous ce nom, en Poësie Dramatique, les réflexions utiles & sages que l'homme fait sur lui-même à la vue des malheurs & des crimes, où les passions précipitent des hommes, ou des ridicules qu'elles leur donnent dans la société : réflexions qui tendent à lui faire haïr le vice & aimer la vertu & l'ordre; qui l'engagent à se défier de lui-même, à craindre de tomber dans les mêmes abîmes, où la colere, la vengeance, l'ambition, la jalousie, & sur-tout l'amour, ont précipité des hommes souvent moins foibles, plus sages & plus vertueux que lui. C'est pour, cela que partout on lui montre le crime puni, la vertu triomphante. Si quelquefois on la lui représente dans le malheur & dans l'infortune, ce n'est que pour la lui rendre plus aimable encore, & l'en faire sortir plus brillante. Si au contraire on

lui fait voir le crime en honneur & dans la prospérité, c'est pour le rendre plus odieux, & pour le faire tomber de plus haut dans l'abîme. Les Anciens, tant Grecs que Romains, n'étoient pas si jaloux que nous le sommes de la Morale. Ils attribuoient tout au Destin, à une fatalité aveugle & inévitable : & quelle instruction recueillir d'un crime, d'un assassinat, d'un inceste, commis nécessairement ? Au lieu que quand on voit, comme sur nos Théâtres, tous ces désordres occasionnés par des passions trop écoutées, il est naturel d'en conclure qu'il ne faut pas s'y livrer, qu'il faut les combattre de toutes ses forces, comme les sources trop certaines de tous nos malheurs.

On reproche aux Auteurs Dramatiques de rendre les passions trop aimables. Il y en a en effet qu'on ne rend peut-être pas assez haïssables sur le Théâtre ; ce qui est tout-à-fait contraire à la bonne politique. Par exemple, Moliere n'a guères représenté que comme une galanterie pardonnable, l'infidélité dans le mariage ; ce qui est du plus dangereux exemple.

M. Diderot prétend que les points de Morale les plus importans pourroient être discutés au Théâtre, & cela sans nuire à la marche violente & rapide de l'action Dramatique. Il faudroit pour cela disposer la Fable, ou Poëme, de maniere que les choses y fussent amenées, comme l'abdication de l'Empire l'est dans Cinna. C'est ainsi que le Poëte agiteroit la question du suicide, de l'honneur, du duel, de la fortune, des dignités, &c. Nos Poëmes en prendroient une gravité qu'ils n'ont pas. Si une telle Scène est nécessaire, si elle tient au fond, si elle est annoncée, & que le Spec-

tateur le désire, il y donnera toute son attention; & il en sera bien autrement affecté, que de ces petites Sentences alambiquées, dont nos Ouvrages sont cousus.

MORALITÉ. La vérité qui résulte du récit allégorique de l'Apologue, se nomme Moralité. Elle renferme une maxime utile pour les mœurs, un conseil sage pour se conduire, &c. Elle doit être claire, courte & intéressante; il n'y faut point de métaphysique, point de périodes, point de vérités trop triviales, comme seroit celle-ci, qu'il faut ménager sa santé.

On entend par Moralités au Théâtre, les leçons & instructions morales qui se trouvent répandues dans un Drame. On peut en semer partout; mais il faut, selon Corneille, en user sobrement; les mettre rarement en discours généraux, ou ne pas les pousser loin, sur-tout quand on les met dans la bouche de Personnages passionnés, & dont la conversation est vive & animée; car l'un des Interlocuteurs ne doit pas avoir alors plus de patience pour les écouter, que les autres de tranquillité d'esprit pour les concevoir & les dire. Dans les délibérations d'Etat, où un homme d'importance s'explique de sens rassis, ces sortes de discours moraux ou politiques peuvent être plus étendus. Mais il est toujours plus sûr de les réduire souvent de la thèse à l'hypothèse, c'est-à-dire, du général au particulier. Il vaut mieux faire dire à un Acteur, *l'Amour vous cause bien des tourmens*; que, *l'Amour cause de grandes inquiétudes à ceux qui en sont possédés*. Ce n'est pas que cette dernière façon de moraliser ne

puisse aussi avoir lieu; mais il ne faut pas pousser trop loin ces maximes générales, sans les appliquer au particulier; autrement elles deviennent un lieu commun qui fait languir l'action, & ennuie l'Auditeur; & quelque succès que puisse avoir cet étalage de Moralités, il est à craindre que ce ne soit un de ces ornemens ambitieux, qu'Horace nous ordonne de retrancher.

MORALITÉS. C'est ainsi qu'on appella d'abord les premieres Comédies saintes qui furent jouées en France dans le quinzieme & seizieme siecle. Au nom de Moralités, succéda celui de Mystères de la Passion. Ces Piéces Farces étoient un mêlange monstrueux d'impiétés & de simplicités, mais que ni les Auteurs ni les Spectateurs n'avoient l'esprit d'appercevoir. La Conception à Personnages (c'est le titre d'une des premieres Moralités, jouée sur le Théâtre François, & imprimé *in-4°*. Gothique, à Paris, chez Allain Lotrian,) fait ainsi parler Joseph:

> Mon soulcy ne se peut deffaire
> De Marie, mon épouse sainte,
> Que j'ai ainsi trouvée enceinte,
> Ne sçay s'il y a faute ou non,
>
> De moi n'est la chose venue;
> Sa promesse n'a pas tenue.
>
> Elle a rompu son mariage,
> Je suis bien infeible, incrédule,
> Quand je regarde bien son faire,
> De croire qu'il n'y ait messaire.
>
> Elle est enceinte; & d'où viendroit

Le fruict ? Il faut dire par droit
Qu'il y ait vice d'adultère,
Puisque je n'en suis pas le pere.
.
Elle a été troys mois entiers
Hors d'icy, & au bout du tiers
Je l'ay toute grosse receue :
L'auroit quelque paillard déceue,
Ou de faict voulu efforcer ?
Ha ! brief, je ne scay que penser.

Voilà de vrais blasphêmes en bon François ! Et Joseph alloit quitter son Epouse, si l'Ange Gabriel ne l'eût averti de n'en rien faire. Mais qui croiroit qu'un Jésuite Espagnol du dix-septiéme siecle Jean Carthagena, mort à Naples en 1617, ait débité dans un Livre, intitulé *Josephi Mysteria*, que S. Joseph peut tenir rang parmi les Martyrs, à cause de la jalousie qui lui déchiroit le cœur, quand il s'apperçut de jour en jour de la grossesse de son Epouse ? Quelle porte n'ouvre-t-on pas aux railleries des Profanes, lorsqu'on ose faire des Martyrs de cette nature, & qu'on expose nos Mystères à des idées d'imagination si dépravées !

On donnoit aussi autrefois le nom de *Moralités* à des espéces de Ballets, ou Opéra. On en représenta un de cette espéce au Mariage du Prince Palatin du Rhin avec la Princesse d'Angleterre. En voici la description, telle que l'a faite un Auteur contemporain.

Un Orphée, jouant de sa lyre, entra sur le Théâtre, suivi d'un chien, d'un chat, d'un chameau, d'un ours, d'un mouton, & de plusieurs animaux sauvages, lesquels avoient délaissé leur nature farouche & cruelle, & l'oyant chanter de

sa lyre. Après vint Mercure, qui pria Orphée de continuer les doux airs de sa musique, l'assurant que non-seulement les bêtes farouches, mais les étoiles du ciel, danseroient au son de sa voix.

Orphée, pour contenter Mercure, recommença ses chansons. Aussi-tôt on voit que les étoiles du ciel commencerent à se remuer, sauter, danser; ce que Mercure regardant, & voyant Jupiter dans une nuë, il le supplia de vouloir transformer aucune de ces étoiles en des Chevaliers, qui eussent été renommés en amour par leur constante fidélité envers les Dames.

A l'instant on vit plusieurs Chevaliers dans le ciel, tous vêtus d'une couleur de flamme, tenant des lances noires, lesquels, ravis aussi de la musique d'Orphée, lui en rendirent une infinité de louanges.

Mercure alors supplia Jupiter de tranformer aussi les autres étoiles en autant de Dames qui avoient aimé ces Chevaliers. Incontinent ces étoiles, changées en autant de Dames, furent vues vêtues de la même couleur que les Chevaliers.

Mercure, voyant que Jupiter avoit oüi ses prieres, le supplia de permettre que toutes ces ames célestes de Chevaliers avec leurs Dames, descendissent en terre pour danser à ces nôces royales.

Jupiter lui accorda encore cette requête; & les Chevaliers & leurs Dames, descendant des nuës sur le Théâtre au son de plusieurs instrumens, danserent divers Ballets; ce qui fut la fin de cette belle Moralité.

Le sujet d'une Moralité intitulée *le Mirouer, & l'Exemple des Enfans ingrats*, est singulier.

Un pere & une mere, en mariant leur fils unique, lui abandonnent généralement tous leurs biens, sans se rien réserver. Ils tombent, bientôt après, dans une grande misere, & ont recours à ce fils, à qui ils ont tout donné; mais celui-ci, pour n'être pas obligé de les secourir, feint de ne les pas connoître, & les fait chasser de sa maison. Peu de tems après, il se sent une grande envie de manger du pâté de venaison: il le fait faire; on le lui apporte; & il l'ouvre avec empressement: aussitôt il en sort un gros crapaud, qui lui saute au visage & s'y attache. Sa femme, ses domestiques, font de vains efforts pour l'en arracher: rien ne peut faire démordre cet animal. L'on soupçonne alors que ce pourroit bien être là une permission divine. On le mene chez le Curé, qui, instruit de sa conduite envers ses pere & mere, trouve le cas trop grave pour en connoître, & le renvoye à l'Evêque. Celui-ci, informé de l'excès de son ingratitude, juge qu'il n'y a que le Pape qui puisse l'absoudre, & lui conseille de l'aller trouver: il obéit. Dès qu'il est arrivé, il se confesse au Saint Pere, qui lui fait un beau Sermon, pour lui faire sentir toute l'énormité de son crime; & voyant la sincérité de son repentir, il lui donne l'absolution. A l'instant le crapaud tombe du visage de ce jeune homme, qui, suivant l'ordre du Pape, vient se jetter aux pieds de son pere & de sa mere pour leur demander pardon, & il l'obtient.

MORT D'ACHILLE ET LA DISPUTE DE SES ARMES, (la) Tragédie de Benserade, 1636.

« Je ne sais pas, disoit Corneille, qu'elle grace a eu
» chez les Athéniens la contestation de Ménélas & de
» Teucer, pour la sépulture d'Ajax, que Sophocle fait

» mourir au quatriéme Acte ; mais je fais bien que, de
» notre tems, la difpute du même Ajax & d'Ulyffe, pour
» les armes d'Achille, après fa mort, laffa fort mes oreil-
» les, bien qu'elle partit d'une bonne main ». Il par-
loit de la Tragédie de Benferade.

MORT D'AGIS, (la) *Tragédie de Guérin de Boufcal,*
1642.

Il s'agit de décider s'il eft plus avantageux de rétablir
l'égalité des biens entre les Citoyens de Sparte, confor-
mément à la Loi de Lycurgue ; ou fi l'on doit laiffer les
chofes dans la confufion où elles font. Agis, Roi de
Sparte, entreprend le rétabliffement de l'ancienne Loi,
dont il fait voir l'utilité. Son fentiment paffe à la plura-
lité des voix ; & Léonidas, fon beau-pere & fon Collé-
gue au Trône, qui foutient le parti contraire, eft géné-
ralement condamné. Les pleurs de Cléonide fa fille, &
femme d'Agis, font commuer fa peine en celle de l'exil.
La fituation des affaires change de face à la fin du troifiéme
Acte : le parti de Léonidas devenant le plus fort, le mal-
heureux Agis fe trouve opprimé. Cléonide follicite vai-
nement la même grace qui a été accordée à fon pere ; elle
ne l'obtient que lorfqu'il n'eft plus tems, & que l'Arrêt
eft exécuté.

MORT D'ASDRUBAL, (la) *Tragédie de Monfleury pere,*
1649.

Cette Piéce pouvoit être également intitulée, *la Ruine
de Carthage.* Afdrubal, Chef ou Prince de cette Répu-
blique, n'a rien épargné pour la défendre ; mais tous fes
efforts ont cédé à la fortune des Romains. Déja la Ville
a été réduite en cendres, & le refte des Habitans con-
traints de fe jetter dans un Fort, leur dernier afyle. Af-
drubal, qui fait que Scipion a ordre d'anéantir la Na-
tion Carthaginoife, prend le foible parti d'aller trouver
ce Général, pour l'engager à épargner fa femme & les
deux filles. De fon côté, il s'engage à lui livrer le Fort
qu'il tient affiégé. Cette propofition eft acceptée ; mais
Sophronie, femme d'Afdrubal, vient aux yeux même
de Scipion, reprocher à fon mari fa foibleffe & fa per-
fidie ; elle veut périr avec fes Concitoyens, & obtient la

liberté de retourner au Fort qu'elle a quitté. Ses deux filles viennent faire de nouvelles tentatives auprès de leur pere, & ne réussissent pas mieux. Elles refusent l'asyle qui leur est offert chez les Romains ; elles veulent s'ensevelir sous les débris de leur Patrie. Sophronie reparoit une seconde fois ; mais c'est dans l'etrange dessein de poignarder son époux. Elle en est empéchée par Amilcar, qui la croyant coupable de trahison, accourut pour l'immoler elle-même. Il est arrêté, & bientôt remis en liberté, à la priere d'Asdrubal. La trêve expire ; tous les Carthaginois rentrent dans leur Fort, excepté Asdrubal, qui y conduit les Romains par un souterrein non gardé. Alors Sophronie s'enferme dans une Tour, d'où elle pouvoit être vue en dehors, poignarde ses deux filles, & les jette dans un bucher ardent, & s'y fait jetter elle-même, après s'être poignardée. Asdrubal, désespéré de tout ce qu'il voit, se donne la mort à son tour, & vient expirer sur la Scène, en maudissant les Romains. Tel est le fond de cette Tragédie, dont les caractères, le style & la conduite sont également défectueux. L'Auteur n'a fait, d'ailleurs, que mettre en Vers le Sac de Carthage, Tragédie en Prose de la Serre, dont Montfleury a suivi le plan, & conservé tous les défauts.

MORT DE BRUTE ET DE PORCIE, (la) ou LA VENGEANCE DE LA MORT DE CÉSAR, Tragédie de Guérin de Bouscal, 1637.

Ce sujet a depuis été traité par l'Abbé Boyer, dans sa Tragédie intitulée, *la Porcie Romaine*. Tout le monde sait le trait historique de Brutus & de Cassius, vaincus par Octave & Antoine dans les champs de Philippe. La Piéce qui fait le sujet de cet article, est foible. L'Auteur, en voulant peindre les Romains, & les caractères de Brutus & de Cassius, a souvent mis l'enflure & le galimathias à la place des sentimens & de la noble fierté.

MORT DE CÉSAR, (la) *Tragédie de Scudéry*, 1636.

Brutus & Cassius forment leur projet au premier Acte, & l'exécutent au quatriéme. Le cinquième contient l'éloge funebre de César, & finit par son apothéose. La conduite de la Piéce est assez réguliere ; les pensées & le

style sont analogues au sujet, & plus encore au siécle où écrivoit Scudéry.

MORT DE CÉSAR, (la) *Tragédie en trois Actes, de Mademoiselle Barbier, attribuée à Pellegrin*, 1709.

Brutus, animé par les discours de Porcie, vole au Sénat, & procure la liberté de Rome. Les trois derniers Actes, dont on peut dire que Brutus fait tous les honneurs, ont reçu des applaudissemens. Lui seul intéresse & paroît grand. Pourquoi avoir mêlé de petites intrigues d'amour, à une action qui pouvoit se soutenir par les grands ressorts de la politique, de l'ambition & de la liberté Romaine ? Ces passions devoient figurer seules dans ce sujet, qui fournissoit déja assez par lui-même ; mais il falloit la main d'un grand Maître, pour les mettre en mouvement. C'est ce qu'a fait depuis M. de Voltaire, dans la Piéce suivante.

MORT DE CÉSAR, (la) *Tragédie en trois Actes, par M. de Voltaire, au Théâtre François*, 1743.

On trouve deux innovations dans la Mort de César ; elle n'est qu'en trois Actes ; & les femmes n'y jouent aucun rôle. Elles eussent mal figuré, sans doute, à côté de Brutus & de Cassius. Par la même raison, il eût été dangereux de ne parler que politique & liberté, durant cinq Actes, à une Nation accoutumée à voir soupirer Mitrhidate sur le point de marcher vers le Capitole. Il seroit à souhaiter, d'ailleurs, qu'on mesurât l'étendue de chaque Piéce à celle du sujet ; on ne verroit plus ni Actes languissans, ni Episodes mendiés ; défauts dont peu de nos meilleurs Drames sont exempts. Celui - ci renferme des caractères sublimes ; & le style répond à la grandeur des caractères ; c'est le génie de Corneille, exempt de barbarismes & d'inégalités.

MORT DE CRISPE, (la) OU LES MALHEURS DU GRAND CONSTANTIN, *Tragédie de Tristan*, 1645.

L'Auteur ne se sentant pas assez de talent pour présenter avec décence l'amour d'une belle - mere pour le fils de son mari, le cache de façon que, quoique Crispe soit assez instruit de la passion qui fait agir Fausta, cependant on peut s'y tromper, & prendre la jalousie de l'Impéra-

trice pour un effet de sa politique, qui la porte à empêcher l'union de ce Prince avec Constance, fille de Licinius. L'Auteur lui sauve encore l'odieuse accusation d'inceste ; & à Constantin, l'inhumanité de condamner à la mort un fils innocent. Ce dernier succombe sous l'effort du poison préparé pour Constance. L'Impératrice apprenant que sa vengeance est plus complette qu'elle ne le souhaite, & qu'elle a enveloppé son Amant avec sa Rivale, céde à ses remords, & avoue ses crimes. Constantin, peu maitre de ses premiers mouvemens, lui ordonne d'aller les expier. Avant qu'il ait eu le temps de faire ses réflexions, on vient lui annoncer que cette Princesse a perdu la vie dans un bain. L'Empereur ne peut s'empêcher de la plaindre ; & regardant cette suite de malheurs comme un effet de la colere divine, il prend la résolution de ne plus différer sa conversion, & de faire adorer le Dieu des Chrétiens dans toute l'étendue de son Empire.

MORT DE CYRUS, (la) *Tragédie de Quinault*, 1656.

C'est avec raison que Boileau s'est moqué de ces deux Vers par où débute Thomiris :

Que l'on cherche par-tout mes Tablettes perdues,
Et que, sans les ouvrir, elles me soient rendues.

Ces Tablettes mystérieuses ont été trouvées dès l'ouverture de la premiere Scène. Elles renferment des Vers tendres, gravés par une Reine des Scythes, en faveur du meurtrier de son fils. On diroit enfin, que sans ces Tablettes, l'Auteur n'auroit pu lier l'intrigue d'une Tragédie, qui se dénoue par la mort de Thomiris & de Cyrus.

MORT DE DÉMÉTRIUS, (la) OU *LE RÉTABLISSEMENT D'ALÉXANDRE, ROI D'ÉPIRE, Tragédie de l'Abbé Boyer*, 1660.

Artaban, après avoir fait périr Pirrhus, Roi d'Epire, s'est emparé de son Trône, & a marié sa fille Arsinoé à Démétrius, qu'il a nommé pour son Successeur. Démétrius n'a accepté cette alliance, que pour conserver la vie au jeune Alexandre, fils de Pirrhus, & légitimé hé-

ritier de l'Empire, & à la Princesse Isménie. C'est le combat que Démétrius ressent pour la Princesse, & l'étroite amitié qui l'attache à Alexandre, quoique son rival, qui causent son embarras, & font le nœud de la Piéce. Sans se laisser attendrir par les plaintes d'Arsinoé, Démétrius est dans la résolution de restituer la Couronne au Prince, & de satisfaire ainsi aux droits de l'amitié. Il espere aussi qu'un procédé aussi noble pourra toucher son Amante. Alexandre ne voulant pas être surmonté, par son rival, en générosité, s'enfuit secretement, pour éviter l'abdication de Démétrius. La Princesse, de son côté, sort du Palais, & court sur les pas de son Amant. Ils sont pris l'un & l'autre. Milon, qui est amoureux d'Isménie, fait entendre au Roi, dont il est le Favori, que cette fuite est concertée. Démétrius, ajoutant foi aux discours de ce perfide, fait quelques menaces; mais son amour & son amitié en empêchent les effets. Cependant, l'ambitieux Milon, & la jalouse Arsinoé s'unissent pour se venger du Roi, qui est assassiné par son Favori. La Reine, livrée à ses remords, ne songe plus qu'à traverser les desseins du traître; & sacrifiant sa propre vie, elle sauve celle d'Alexandre. Milon, qui ignore cette résolution, croit toucher au moment de monter son sur Trône, & d'obliger la Princesse à consentir à l'épouser; mais on lui apprend que la garde du Palais est forcée: il sort pour arrêter cette émotion, reçoit une blessure mortelle, & vient expirer aux pieds d'Alexandre & d'Isménie, après avoir fait l'aveu général de ses crimes.

MORT DE GORET, (la) *Tragédie burlesque en un Acte, par MM. Fleury & de Lorme, à la Foire Saint Laurent*, 1753.

Un Médecin avoit un cochon qu'il affectionnoit beaucoup. C'étoit sa consolation dans toutes ses afflictions, & sa récréation après une longue étude, ou quand il revenoit de chez ses malades. La femme de ce Médecin vouloit qu'on le tuât; mais le mari eût plutôt consenti à voir mourir son épouse, que son cochon. Cette femme étoit aimée du Juge du lieu; & elle avoit résisté long-tems à ses poursuites. Elle lui promit qu'elle ne lui refuseroit rien, s'il venoit à bout de tuer Goret. L'Amant ne fut pas long-tems sans exécuter ce qu'on demandoit de lui;

mais il n'eut pas la récompense qu'il attendoit : car cette femme, furieuse de ce que Goret étoit mort, accabla d'injures le meurtrier ; on ne sait trop pourquoi, à moins que ce ne soit pour avoir lieu de parodier la Scène, où Hermione reproche à Oreste la mort de Pyrrhus. En effet, elle se sert des propres Vers de Racine pour injurier son Amant.

MORT DE MUSTAPHA, (la) ou SOLIMAN, Tragédie de Mairet, 1630.

Soliman, qui condamne son fils à la mort, séduit par les artifices de Roxelane, a fourni la matiere de plus d'une Tragédie. Mairet adoucit les caractères de Roxelane. Elle persécute Mustapha, moins pour conserver le Trône à son propre fils, que pour le soustraire à la mort, qu'il ne peut éviter, si Mustapha regne. C'est Rustan, Visir, qui fabrique l'accusation, & qui en conduit toute la trame. Despine, fille du Roi de Perse, mais travestie en homme, a osé pénétrer dans le camp des Turcs ; elle veut juger, par elle-même, de la fidélité de Mustapha, qui, prisonnier autrefois des Persans, lui a donné sa foi & a reçu la sienne. Un seul Confident la suit, & la trompe, en croyant la servir. Loin de remettre à Mustapha une lettre qu'elle lui confie, & un blanc-signé où se trouve attaché le grand sceau du Roi de Perse, il déchire l'un & l'autre. Ces fragmens sont remis au Visir, qui en fait usage d'une maniere qui hâte la perte du jeune Prince. On est révolté de voir Despine condamnée à mourir avec lui, & subir cet Arrêt. Le cinquiéme Acte est un tissu de tableaux effrayans. Mustapha est reconnu, après sa mort, pour fils de Roxelane, qui, désespérée que cet éclaircissement soit venu trop tard, se tue elle-même.

Cette Piéce est dans toutes les régles de la Tragédie. Elle rassemble les trois Unités ; ce qui, du tems de Mairet, n'étoit pas un mérite ordinaire : elle offre de l'intérêt, du mouvement & quelques caractères. Ceux de Mustapha & de Rustan, quoique fort opposés entre eux, sont également bien soutenus. Celui de Despine ne l'est pas moins, & a, de plus, le mérite d'être neuf. J'oubliois de dire, que dans le troisiéme Acte, Rustan est tué sur la Scène par Bajazet, ami & confident de Mustapha. Ce coup de Théâtre ayant été répété depuis

dans le troisiéme Acte de l'*Edouard* de M. Gresset, a, toutefois, paru neuf au Public; &, qui plus est, à l'Auteur, si on en croit sa Préface.

MORT DES ENFANS DE BRUTE, (la) Tragédie de la Calprenéde, 1647.

On suppose, dans cette Piéce, que Tullie, fille de Tarquin, qui est aimée de Tite & de Tibere, & que l'on croit périe le jour que son pere a perdu la Couronne, a été sauvée par l'adresse de Vitelle son beau-frere. Suivant ce plan, cette Princesse se trouve naturellement dans Rome à portée d'appuyer la Conjuration de Tarquin. Cette Conjuration est découverte au troisiéme Acte. Brutus apprend avec étonnement, que ses deux fils, séduits par les discours de Vitelle, & plus encore par la passion qu'ils ont pour Tullie, ont tenté vainement de rétablir le Tyran sur le Trône. Il ne s'agit, dans les deux derniers Actes, que de décider du sort des coupables. L'amour de la Patrie étouffant tout autre sentiment dans le cœur de Brutus, il refuse la grace que le Sénat veut accorder à ses fils; & Tullie, par un coup de poignard, prévient ses reproches, & va rejoindre ses Amans.

MORT DES ENFANS D'HÉRODE, (la) ou *LA SUITE DE MARIANNE*, Tragédie de la Calprenéde, 1639.

Alexandre & Aristobule, fils de Marianne & d'Hérode, perdent la tête sur un échaffaud: ils sont condamnés à ce supplice, par de fausses lettres qu'Antipater, fils naturel d'Hérode, fait fabriquer au nom des Princes, par Diophante, Secrétaire d'Hérode. Les Princes accusés ne se défendent point sur la fausseté des témoignages, sur lesquels on les accuse. Alexandre croit que sa femme Glaphyra est aimée de son pere; ce sentiment n'est fondé sur aucune apparence.

MORT DE SOCRATE, (la) Tragédie en trois Actes, par M. de Sauvigny, 1763.

L'Auteur n'a chargé d'aucuns épisodes cet événement historique. Il les a, au contraire, soigneusement écartés, & n'a présenté que le tableau simple & vrai des circonstances qui précéderent, accompagnerent & suivirent la mort du plus vertueux des hommes. Les traits avec les-

quels il a peint Socrate & ses Elèves, sont dignes de Platon, de qui il les a empruntés. Ceux qui représentent Anytus & ses Complices, ont toute la vérité possible, & conséquemment sont de la plus grande noirceur. En un mot, cette Tragédie, pleine de détails heureux & de morceaux frappans, a été vue avec plaisir, quoiqu'il y ait peu d'action, point d'intrigue, & quelques longueurs.

MORT DE VALENTINIEN ET D'ISIDORE, (la) *Tragédie de Gillet de la Tessonniere*, 1648.

L'Empereur Valentinien est passionnément amoureux d'Isidore, jeune & belle personne, mais d'une famille inconnue, qui aime Maxime, Chevalier Romain, & qui en est aimée. Ce dernier est arrêté par les ordres de l'Empereur; & Isidore, pour obtenir la liberté de Maxime, promet à l'Empereur de l'épouser. Celui-ci, non content de faire à son rival cette premiere grace, abdique l'Empire en sa faveur. Maxime, au désespoir de perdre Isidore, assassine Valentinien. Isidore ressent une douleur si sensible de l'action de son Amant, & en même tems une joie si inespérée de la mort de Valentinien, qu'elle en meurt subitement.

MORT D'ULYSSE, (la) *Tragédie de l'Abbé Pellegrin*, 1706.

Ulysse, déja effrayé par les menaces de Circé, sent redoubler ses craintes, & perd entiérement la raison, lorsqu'on lui rapporte l'Oracle de Calchas, qu'il a fait consulter. Ce Roi, si vanté pour sa haute prudence, agit ici d'une façon toute contraire, & ne hâte sa mort que par sa propre faute. Il est vrai que le sens de l'Oracle, semblant n'accuser que Télémaque, peut autoriser Ulysse à prendre des précautions; mais non pas à traiter comme parricide un fils tendre, soumis, & dont la conduite, toujours respectueuse, doit prouver l'innocence, & repousser des soupçons de cette nature. L'Auteur agit sagement, lorsqu'il les fait tomber sur ce jeune Prince, cela jette de l'intérêt dans la Piéce: mais il auroit dû, en même tems, le rendre plus susceptible de ces soupçons; le pere auroit paru moins odieux. L'attachement de Télémaque pour Axiane, ne suffit pas pour jus-

tifier la dureté d'Ulysse à son égard. Que peut-il craindre d'un Prince aussi timide, qui sacrifie aveuglément sa passion avec une telle foiblesse, qu'elle tient beaucoup de la lâcheté ? On pourroit également reprocher à Ulysse son procédé envers Pénélope, tandis qu'il comble de ses faveurs & de son amitié Télégone, jeune Etranger, dont on ignore la naissance. Ulysse est enfin forcé de reconnoître l'innocence de son fils, & de lui rendre son affection : il ne peut en même tems se dispenser d'approuver son mariage avec Axiane ; mais, comme il a promis imprudemment la main de cette Princesse à Télégone, il est dans l'obligation de rétracter sa parole. Télégone irrité, fait tomber toute sa fureur sur son heureux rival, prêt à lui arracher la vie. Ulysse s'y oppose, & reçoit un coup mortel. Télégone agité des plus cruels remords, vient demander la punition de son crime aux genoux de son bienfaiteur. A ses discours, Ulysse le reconnoit pour le fils qu'il a eu de Circé. Cette reconnoissance, trop brusque & déplacée, fait l'accomplissement de l'Oracle, & augmente l'énormité du forfait. Télégone sort désespéré ; & Ulysse, avant que d'expirer, a la douleur d'apprendre la mort de son fils, pour lequel cependant il conserve encore de la tendresse.

MORT VIVANT, (le) *Comédie en trois Actes, en Vers,* de Boursault, 1662.

L'Auteur avoit à peine quinze ans, lorsqu'il donna cette Comédie, où l'on remarque à la fois & son extrême jeunesse, & le goût étranger qui regnoit alors au Théâtre. Stephanie, jeune, belle & riche, a été élevée par le vieux Ferdinand, dont elle croit être la fille. Elle est également étonnée d'apprendre qu'il n'est point son pere, & de s'entendre faire une déclaration d'amour par le vieillard. Pareils aveux dans la bouche d'un Amant suranné, sont toujours plaisans & ridicules ; & Boursault a sçu tirer parti de cette situation. A peine Ferdinand a-t-il achevé sa déclaration, que le jeune & beau Lazarille lui demande Stephanie en mariage. Fabrice vient aussi se mettre sur les rangs ; & croyant n'avoir de rival que Lazarille, il entreprend de l'éloigner. Il lui donne une fausse nouvelle de la mort de son pere : ce premier moyen ne réussit pas ; il suppose un rival puissant ; ce

rival est son Valet déguisé en Ambassadeur. Cette ruse échoue encore ; & on lui substitue l'Ombre de ce pere, prétendu mort, qui vient effrayer son fils pendant la nuit. Ce pere enfin arrive bien vivant, mais sans qu'on sache ni comment ni pourquoi ; ou plutôt on le sait : il vient pour apprendre à Lazarille & à Stephanie, qu'ils sont frere & sœur, & qu'il est leur pere. Voilà donc Fabrice qui n'a plus de rival, que Ferdinand ; c'est n'en pas avoir, que d'en avoir un de cet âge : il épouse Stéphanie. Cette Comédie, tirée d'une Farce Italienne, qui porte le même titre, est le jeu d'une imagination folle, mais qui laisse entrevoir du talent pour un genre de Comique qui n'est plus de mode.

MOTS A LA MODE, (les) Comédie en un Acte, en Vers, de Boursault, 1694.

C'est l'intrigue de quelques mots nouveaux qu'introduisoient, dans la Langue, de petites Précieuses. Plusieurs de ces mots ont passé en usage ; & la Piéce de Boursault ne seroit plus de saison.

MOULIN DE JAVELLE, (le) Comédie en un Acte, en prose, avec un Divertissement, par Dancourt, Musique de Gilliers, 1696.

Ce Moulin étoit une guinguette renommée, située dans la plaine de Grenelle, sur le bord de la Seine, où l'on prétend qu'est arrivée l'aventure qui fait le sujet de cette Piéce, mêlée de Scènes épisodiques, de rencontres plaisantes & imprévues, telles qu'un lieu comme le moulin de Javelle pouvoit en produire. Ce lieu a perdu sa célébrité ; mais la Piéce n'a rien perdu de son prix. Elle est encore, ainsi que les *Vendanges de Suresne*, au nombre de celles qu'on revoit le plus souvent & le plus volontiers sur la Scène.

MOULINET PREMIER, Parodie du MAHOMET SECOND de Lanoue, en un Acte, par M. Favart, à la Foire Saint-Germain, 1739.

L'Auteur n'a fait que travestir les Personnages, sans rien changer au fond de l'action ; mais la critique y est employée d'une maniere si adroite ; que M. Favart n'a

pas craint de la dédier à l'Auteur même de la Tragédie, qui la trouva si juste, qu'il ne put s'en offenser.

MOYENS. On appelle ainsi certaines ressources d'imagination, auxquelles le Poëte a recours, pour donner plus de jeu, plus d'action à sa Piéce. Il faut remarquer, en général, que toutes ces petites tromperies, des changemens d'habits, des billets qu'on entend en un sens, & qui en signifient un autre, des oracles même à double entente, des méprises de Subalternes qui ont mal vu, ou qui n'ont vu que la moitié d'un événement, sont des inventions de la Tragédie moderne; inventions petites, mesquines, imitées de nos Romans, puérilités inconnues à l'antiquité, & dont il faut couvrir la foiblesse par quelque chose de grand & de tragique; comme vous avez vu dans les Horaces la méprise d'une Suivante, produire les plus grands mouvemens. Le vieil Horace n'est admirable, que parce qu'une domestique de la la maison a été trop impatiente; c'est-là créer beaucoup, de rien.

MUET, (le) *Comédie en cinq Actes, en prose, imitée de l'Eunuque de Térence, par l'Abbé Brueys, en société avec Palaprat*, 1691.

Cette Piéce a tous les agrémens du Comique, qui vient naturellement, & sans contrainte, du fond du sujet même & de l'action: elle est bien intriguée, conduite avec chaleur, & dénouée tres-heureusement. L'*Eunuque* de Térence a donné l'idée du *Muet*; la copie est digne de l'original.

MUET PAR AMOUR, (le) *Comédie en un Acte, en Vers, par M. Alliot, au Théâtre François*, 1751.

Damis & Lisidor demandent Julie en mariage à ses parens. Lisidor est un Garçon, qui ne cherche qu'à jouir

des biens de sa Maîtresse, & qui ne voudroit pas l'épouser s'il la croyoit moins riche. Damis, au contraire, en est véritablement amoureux; & quand même elle n'auroit pas de bien, il consentiroit toujours à la prendre pour sa femme. Julie est indécise sur le choix qu'elle doit faire, parce qu'elle ne connoît pas encore à fond le caractère de ses deux Amans. Les parens de cette fille penchent beaucoup plus pour Damis que pour Lisidor, dont ils ont remarqué l'ame intéressée. Pour le faire mieux connoître à Julie, ils feignent que celle-ci vient de perdre un procès considérable, & que par-là elle va se trouver réduite à une extrême indigence. Julie, qu'on n'a point prévenue sur cette feinte, croit tout ce qu'on lui dit de la perte qu'elle vient de faire, & elle en est saisie de douleur. Damis, qu'on a mis dans le secret, voyant sa chere Maîtresse ainsi affligée, lui fait entendre qu'on la trompe. Cette indiscrétion indispose l'oncle de Julie, qui le menace de lui faire perdre son Amante, si pendant tout le jour, il dit un seul mot. Damis frémit de l'obligation où l'on veut le réduire de ne point parler. Il demande qu'il lui soit au moins permis de dire deux mots seulement ; & ces deux mots sont *Julie, l'amour*. On y consent ; & on le laisse seul, livré à ses réflexions. Un Valet vient l'avertir que Julie l'attend pour aller avec elle chez ses Juges ; il ne dit mot : ce Valet le presse ; il garde le silence ; ou s'il parle, ce n'est que pour dire, *Julie, l'amour*. Ces deux mots forment des équivoques qui font croire au Valet, que son Maître a perdu l'esprit, ou tout au moins une partie de la parole. Cependant Julie s'impatiente d'attendre ; elle vient faire des reproches à Damis de ce qu'il n'arrive pas. Damis fait beaucoup de gestes ; mais il ne dit mot. Elle se fâche ; il donne une bague à une Soubrette, qui prend sa défense & parle pour lui. Elle fait beaucoup valoir les mots de *Julie* & de *l'amour*, que l'Amant place assez à propos, selon les discours qu'on lui tient. Lisidor arrive, qui se moque de son rival muet, & croit déja l'avoir emporté sur lui dans l'esprit de Julie ; mais sur ces entrefaites, quelqu'un vient annoncer la naissance de M. le Duc de Bourgogne ; alors Damis oublie sa promesse, & ne peut s'empêcher de témoigner sa joie par des discours pleins d'allégresse. Ce beau trait lui fait obtenir la

main de Julie ; & le Gafcon Lifidor s'en confole, en apprenant la naiffance du jeune Prince.

MUSE PANTOMIME, (la) *Opéra-Comique en un Acte, avec un Divertiffement & un Vaudeville, par Panard, à la Foire Saint-Laurent,* 1737.

La Mufe Pantomime donne audience au Chevalier de la Minaudiere, Petit-Maître ; à un Payfan qui veut fe pouffer dans le beau-monde ; à un Acteur François, qui fe vante du talent d'ajouter des graces pantomimes à la déclamation; & enfin à un Muficien, qui chante une cantate ridicule.

MUSES, (les) *Piéce Dramatique en quatre Parties, par Morand, au Théâtre Italien,* 1738.

Arlequin & Silvia fe plaignent de ne voir plus leur Théâtre auffi fréquenté qu'autrefois. Ils font furpris de voir paroître une Dame qui s'avance vers eux, & qu'ils ne connoiffent point. Arlequin la trouve trop lugubre, & fort pour aller chercher quelques-uns de fes camarades pour la recevoir plus dignement. Cette Dame eft Melpomene. Silvia lui demande quel fujet peut l'amener fur leur Théâtre ? Melpomene répond qu'elle vient y chercher un afyle. On lui dit que les Italiens ne fe croyent point en état de la feconder, & qu'elle doit retourner fur le fameux Théâtre dont elle eft en poffeffion, & le feul où elle puiffe briller. A quoi elle réplique :

Ces beaux jours font paffés: hélas! eh! quoi! vous-mêmes,
N'êtes-vous pas inftruits de mes malheurs extrêmes?
On néglige aujourd'hui l'art qui fit autrefois
La gloire de la France & le plaifir des Rois, &c.

Les Comédiens, après quelques difficultés, confentent enfin à fe rendre aux vœux de Melpomene. Erato furvient, & veut auffi faire jouer une Paftorale fur le même Théâtre ; ce qui occafionne une petite difpute entr'elle & Melpomene pour la préférence; mais Arlequin voyant paroître Thalie, s'écrie, « voici celle qui les mettra » d'accord. » Il prie inftamment cette Mufe de le débarraffer de deux Extravagantes, dont l'une veut lui faire prendre la houlette, & l'autre chauffer le cothurne.

Thalie, surprise des prétentions de ses sœurs, demande si elle se fera annoncer sous le nom de la Comédie, ce qui occasionne une nouvelle dispute sur le Comique larmoyant, dont Thalie veut que Melpomene soit l'auteur, & dont Melpomene veut donner l'inventon à Thalie. Enfin Arlequin, voulant chasser la Tragédie & la Pastorale, la premiere dit qu'elle défendra ses droits ; Mario se déclare pour elle ; & Silvia prend le parti d'Erato ; Arlepuin embrasse Thalie, dont il ne veut pas se séparer. Un Acteur, pris pour arbitre, les garde toutes trois; & en conséquence, les Italiens jouerent une Piéce dans chaque genre, c'est-à-dire, une Tragédie intitulée *Phanazar*, la même que *Menzikof*, la Pastorale d'*Agatine*, un Ballet d'*Orphée*.

MUSIQUE ; harmonie qui résulte de l'accord des instrumens & du chant des voix. C'est une des parties essentielles du Drame Lyrique, ou Opéra. L'objet de la Musique est de peindre & d'exprimer, avec des sons modulés, ce que le Poëte ne peut rendre qu'avec des paroles. Il est peu d'objets dans la nature que le génie du Musicien ne puisse peindre à l'imagination : mais il en est dont l'imitation lui est plus difficile. C'est au Poëte à les éviter dans son Drame. Les objets qui tombent sous les sens, qui ont un mouvement, ou qui sont accompagnés de quelque bruit, ne sont pas au-dessus de l'imitation musicale. Tels sont un naufrage, le tonnerre, la fuite d'un ruisseau, un combat, le chant des oiseaux, la marche d'une armée, &c. La Musique n'ayant que le *son* & le *mouvement* pour exprimer, ne peut guères peindre par elle-même, que les objets qui forment un bruit qui leur est propre ; ou lorsqu'ils ont un mouvement, un accroissement ou une diminution sensibles ; mais les peintures qu'elle trace avec ces moyens si simples, n'en sont pas moins vives, ni moins fideles.

L'immortel Rameau ne nous a-t-il pas fait entendre le bruit d'un attelier de Sculpteur dans l'ouverture de Pygmalion ? L'effet bruyant de l'artillerie, de l'artifice, les cris de *vive le Roi*, & les éclats d'un peuple transporté de joie dans une autre de ses ouvertures ? Il a composé un Chœur très-harmonique qui peint le croassement des grenouilles ; & dans son même Opéra de Platée, n'a-t-il pas une très-belle imitation des différens cris des oiseaux à l'aspect de l'oiseau de proie ? Mondonville a peint admirablement, dans son Opéra de *Titon*, l'arrivée de l'Aurore. Il a figuré la mêlée d'un combat, & d'autres effets de guerre dans un air de son Intermède d'*Alcimadure*. Qu'y a-t-il de plus pittoresque que la plûpart de ses Motets, où l'on entend si bien le soulevement des flots, la chûte d'un torrent, où l'on voit la Mer qui se retire devant les Israëlites, &c. Nous avons les plus belles imitations de tempêtes, de vents, de tonnerre, &c. Tous les mouvemens de l'ame sont aussi du ressort de la Musique ; la gaieté, la tristesse, la colere, le désespoir, &c. Quand même elle ne peut rendre les objets par eux-mêmes, il est rare qu'elle ne trouve pas quelques accessoires, auxquels elle puisse s'attacher, pour les rendre sensibles & les faire reconnoître. Ainsi elle peindra le Printems par le chant diversifié des oiseaux, le murmure des ondes, le sifflement léger des zéphirs. Elle peut même, jusqu'à un certain point, rendre sensibles certains caractères, comme le Grondeur, l'Impatient, &c.

Le Poëte qui compose un Drame Lyrique, doit donc s'attacher à ne donner que des images & des sentimens à peindre au Musicien qui doit le se-

conder, ou des objets tels que nous avons dit. Il doit éviter les diſſertations, les raiſonnemens, en un mot, tout ce que la Muſique ne pourroit rendre qu'imparfaitement. Quant à la coupe de ſes Vers, s'il n'eſt pas Muſicien lui-même, il aura peine à réuſſir, ſans en conſulter d'habiles & d'intelligens. Une autre attention qu'il doit avoir, c'eſt de s'attacher à ce que ſes Vers ſoient ſonores, & ſuſceptibles de chant. Tous les mots de notre Langue n'ont pas cet avantage. Il y a un choix à faire; c'eſt ce qui a fait dire, ſans doute, qu'il ne falloit que vingt mots François pour faire un Opéra.

MUSIQUE DU CARNAVAL, (la) ou LES BOUFFONS, *Prologue de* Panard, *à la Foire Saint-Germain*, 1743.

Julie & Céphiſe, Actrices de l'Opéra-Comique, ſont dans un grand embarras: un Acteur de leur Troupe vient de ſe trouver mal; & celui qui doit le remplacer, a beſoin d'un bon quart-d'heure pour ſe mettre au fait du rôle: cependant il faut amuſer les Spectateurs. Elles veulent engager Marinette, jeune Actrice nouvellement reçue, à ſe charger de faire un compliment au Parterre: elle s'en défend, & propoſe un Muſicien un peu extravagant & original, mais qui, par ſes boutades, pourra remplir l'intervalle du Spectacle. Becare (c'eſt le nom du Muſicien extraordinaire paroît avec ſa femme; & ces deux Perſonnages exécutent un Dialogue comique en Muſique, intitulé *la Rupture*.

MUSTAPHA ET ZÉANGIR, *Tragédie tirée du Roman intitulé* L'ILLUSTRE BASSA, *par* Belin, 1705.

La Piéce commence par une converſation entre Roxelane & le Grand Viſir Ruſtan, qui conſpirent enſemble la mort de Muſtapha. Zéangir, allarmé du péril qui ſemble menacer ce Prince, court implorer, en ſa faveur. l'appui de la Sultane; & Sophie, Princeſſe de Perſe, Amante de Muſtapha, vient à ſon tour demander le ſecours de

Zéangir. Ruſtan employe toutes ſes ruſes pour animer Solyman contre Muſtapha : Zéangir obtient cependant que l'Empereur entende la juſtification de ce Prince ; & le Sultan, qui ne veut écouter que ſa clémence, fait grace à ſon fils, à condition qu'il renoncera pour jamais à Sophie. Cette punition paroît trop rigoureuſe à l'amoureux Muſtapha. Il ne peut ſe réſoudre à partir ſans voir ſa Maîtreſſe, & ne ſe rend enfin qu'avec beaucoup de peine aux conſeils de ſon frere, en le conjurant de voir, de conſoler la Princeſſe. Cette commiſſion embarraſſe fort Zéangir, qui aime ſecrettement Sophie, ſans eſpérance de retour. Il promet cependant d'obéir ; quelques ſoupirs interrompus, & quelques paroles qui lui échappent indiſcrettement, font naître de cruels ſoupçons dans l'eſprit de Muſtapha. Il s'abandonne enſuite aux tranſports de ſa jalouſie ; la converſation qu'il a avec Sophie ſert à diſſiper ces ſoupçons : mais, par malheur, ces deux Amans ſurpris par l'Empereur, achevent de l'irriter. Ruſtan profite de la conjoncture pour faire jurer à Solyman la perte de l'infortuné Muſtapha. Pendant ce tems-là, Zéangir, tranquille ſur le ſort de ſon frere, dont il croit les jours en ſûreté, ne ſonge qu'à s'éloigner de la Cour, pour éviter les charmes de Sophie ; on vient ſur ces entrefaites lui apprendre la mort de ce Prince.

MYSTERE ; terme conſacré aux Farces pieuſes jouées autrefois ſur nos Théâtres, & dont on a déja parlé ſous les mots *Comédie Sainte & Moralité* ; mais il falloit en développer l'origine. Il eſt certain que les pélerinages introduiſirent ces Spectacles de dévotion. Ceux qui revenoient de la Terre-Sainte, de Sainte-Reine, du Mont Saint-Michel, de Notre Dame du Puy, & d'autres lieux ſemblables, compoſoient des Cantiques ſur leur voyage, auxquels ils mêloient le récit de la Vie & de la Mort de Jeſus-Chriſt, d'une maniere véritablement très groſſière ; mais que la ſimplicité de ces tems-là ſembloit rendre pathétique.

Ils chantoient les Miracles des Saints, leur Martyre, & certaines Fables à qui la créance des peuples donnoit le nom de visions. Ces Pélerins allant par troupes, & s'arrêtant dans les places publiques, où ils chantoient, le bourdon à la main, le chapeau & le mantelet chargé de coquilles & d'images peintes de différentes couleurs, faisoient une espéce de Spectacle qui plut, & qui excita quelques Bourgeois de Paris à former des fonds pour élever, dans un lieu propre, un Théâtre où l'on représentoit ces Moralités les jours de Fêtes, autant pour l'instruction du peuple, que pour son divertissement. L'Italie avoit déja montré l'exemple; on s'empressa de l'imiter. Ces sortes de Spectacles parurent si beaux dans ces siécles ignorans, que l'on en fit les principaux ornemens des réceptions des Princes, quand ils entroient dans les Villes; & comme on chantoit *Noël*, *Noël*, au lieu des cris de *vive le Roi*, on représentoit dans les rues la Samaritaine, le mauvais Riche, la Conception de la Sainte Vierge, la Passion de Jesus-Christ, & plusieurs autres Mystères pour les Entrées des Rois. On alloit au-devant d'eux en procession avec les bannieres des Eglises: on chantoit, à leur louange, des Cantiques composés de passages de l'Ecriture Sainte, cousus ensemble, pour faire allusion aux actions principales de leurs Regnes. Telle est l'origine de notre Théâtre, où les Acteurs, qu'on nommoit Confreres de la Passion, commencerent à jouer leurs Piéces dévotes en 1402: cependant, comme elles devinrent ennuyeuses à la longue, les Confreres, intéressés à réveiller la curiosité du peuple, entreprirent, pour y parvenir, d'égayer les Mystères sacrés. Il auroit

fallu un siécle plus éclairé pour leur conserver leur dignité ; & dans un siecle éclairé, on ne les auroit pas choisis. On mêloit aux sujets les plus respectables, les plaisanteries les plus basses, & que l'intention seule empêchoit d'être impies : car ni les Auteurs, ni les Spectateurs ne faisoient une attention bien distincte à ce mélange extravagant, persuadés que la sainteté du sujet couvroit la grossiéreté des détails. Enfin le Magistrat ouvrit les yeux, & se crut obligé en 1545 de proscrire séverement cet alliage honteux de Religion & de bouffonnerie. Alors naquit la Comédie profane, qui, livrée à elle-même & au goût peu délicat de la Nation, tomba, sous Henri III, dans une licence effrénée, & ne prit le masque honnête, qu'au commencement du siécle de Louis XIV.

N.

NAIS, Opéra-Ballet, en trois Actes, par Cahusac, Musique de Rameau, 1749.

Le Prologue intitulé *l'Accord des Dieux*, est relatif à la paix qui venoit de calmer l'Europe, & représente les Titans vaincus par Jupiter & les autres Dieux. Le sujet de la Piéce est l'amour de Neptune pour Naïs, dont la voix & les traits enchanteurs sont célébrés dans la Fable, & qui a donné le jour à ces Nymphes des eaux, appellées Nayades. Les Jeux Isthmiques, qu'on célébroit auprès de Corinthe, en l'honneur de Neptune, font une partie du Spectacle.

NAMIR, Tragédie anonyme, 1759.

Ce sujet est tiré de l'Histoire des Maures, dans le tems qu'ils étoient les maîtres de l'Espagne. On sait la haine qui divisoit les deux puissantes Maisons des Zégris & des Abencerrages, haine irréconciliable & perpétuée de génération en génération. Les premiers avoient enfin accablé les seconds. L'Auteur suppose que Namir étoit le dernier des Abencerrages. Zaïde, Reine de Grenade, qui étoit Zégris, auroit pu, & peut-être dû le faire mourir; mais, sous des prétextes plausibles, Zulmar, qui aspiroit au Trône, avoit engagé la Reine à le laisser vivre. Il vouloit s'en servir un jour pour exécuter ses projets ambitieux. Namir, dès sa jeunesse, annonce un Héros: les Troupes le demandent pour Général. Zaïde est forcée de souscrire à leur choix, par la crainte d'une révolte. Elle a vu Namir; &, malgré l'ancienne inimitié des deux familles, elle n'a pu s'empêcher de l'aimer. Namir a défait Alphonse, Roi de l'Andalousie, qui étoit en guerre avec Zaïde. Ce Monarque a même péri, dit-on, dans le combat; & le vainqueur a fait prisonniere Léonide sa fille. Les charmes de Léonide ont allumé, dans le cœur de Namir, la plus violente passion. Zulmar veut briser tous les obstacles qui s'opposent à ses desseins. Il presse la Reine d'ordonner le trépas de Namir. Il emprunte, de sa derniere victoire, un nouveau motif pour le perdre; mais la Reine ne peut consentir à cet affreux assassinat. La vertu, l'humanité, l'amour sur-tout, lui parlent trop en faveur du Prince. Loin d'écouter les conseils de Zulmar, comme ses Sujets la pressent de choisir un époux, elle se détermine à donner sa Couronne & sa main à Namir. Celui-ci la refuse; il n'aime que Léonide. Le Ministre Zulmar, indigné de la foiblesse de Zaïde, ne s'en fie qu'à lui seul pour l'exécution de ses projets: il forme le dessein de se défaire & de la Reine & de Namir. Ce dernier sera sa premiere victime. Un Envoyé d'Alphonse est venu dire que son Maître n'avoit point été tué dans le combat, mais blessé dangereusement; que Namir lui-même, sans le connoître, a pris soin de ses jours. Cet Envoyé propose à Zaïde un traité de paix, dont la principale condition est le mariage de Namir & de Léonide. La Reine, qui s'étoit d'abord abandonnée à son ressenti-

ment, porte l'héroïsme de l'amour jusqu'à immoler ses feux au bonheur de celui qu'elle aime ; mais avant qu'elle fasse éclater ce noble sacrifice, Zulmar a feint de favoriser l'hymen & l'évasion de Namir & de Léonide. Il a gagné l'Iman qui doit les marier & leur présenter la coupe sacrée. Tandis que ces deux Amans crédules sont à l'Autel, un Confident de Namir apprend à la Reine, que le traître Zulmar en veut aux jours du Prince. Zaïde fait arrêter, désarmer & conduire à la Tour Zulmar, qui la menace & la fait trembler en sortant. Elle envoye chercher Namir ; il vient ; il prend la défense de Zulmar ; mais tandis qu'il parle pour ce scélérat, il frissonne ; il chancelle ; il est soutenu par des Gardes ; la pâleur de la mort se répand sur son visage. Zaïde ordonne qu'on fasse paroître Zulmar : il avoue, en frémissant, que Namir & Léonide ont été empoisonnés per la coupe nuptiale ; qu'il n'a pas eu le tems de frapper la Reine elle-même ; qu'il saura prévenir le supplice qui lui est destiné. En effet, il se tue d'un poignard caché. Namir expire, en admirant la générosité de la Reine ; & Zaïde, inconsolable, promet d'aller tous les jours baigner de ses pleurs la cendre de son Amant, jusqu'à ce qu'elle expire elle-même sur son tombeau.

Cette Piéce ne pouvoit réussir, parce qu'elle est foible d'intérêt, & vuide d'action. L'amour y joue un rôle trop langoureux, trop élégiaque, & même trop magnanime. Il faut que dans le tragique, il soit déchiré de remords, environné d'horreurs, teint de sang, suivi des furies ; sinon il est froid & insipide. Il falloit tout l'art de Racine, & tout le charme de sa versification, pour faire réussir Bérénice.

NANETTE ET LUCAS, ou LA PAYSANNE CURIEUSE, *Comédie en un Acte, en Prose, mêlée d'Ariettes, par M. Framery, Musique du Chevalier d'Herbain, au Théâtre Italien,* 1764.

Lucas & Nanette, pere & mere de Babet, veulent marier leur fille à Lubin. Un jeune homme, qui n'est pas indifférent à Babet, veut épouser cette fille qu'il aime. Le pere du jeune homme parle au pere & à la mere, qui refusent de donner leur fille à un autre qu'à Lubin. Nanette s'obstine à ne pas changer de résolution. Elle

est fort prévenue en sa faveur ; & se flatte, sur-tout, de n'avoir point le défaut ordinaire de son sexe, qui est la curiosité. Le pere du jeune homme remet à cette femme une boëte, qui contient quelque chose de très-rare ; il lui en donne la clef, avec défense d'ouvrir la boëte, sinon Lucas & Nanette ne seront plus maîtres de disposer de leur fille : on juge bien que Nanette ouvre la boëte, & que le mariage de Babet se fait avec le jeune homme qu'elle aime.

NANINE, *ou le Préjugé vaincu*, *Comédie en Vers de dix syllabes*, *par M. de Voltaire*, *au Théâtre François*, 1749.

Cette Piéce, tour-à-tour touchante & comique, est tirée du Roman de *Paméla*, sujet déja traité ; mais on sait qu'un sujet dramatique appartient à qui le traite le mieux. Voici d'abord le fond du Roman.

Paméla étoit une jeune Paysanne, qu'une femme de qualité, qui lui trouvoit de la beauté & de l'esprit, avoit retirée chez elle, dans une de ses Terres, & qu'elle faisoit élever comme une personne de condition. Cette jeune fille, qui avoit de la vertu & des sentimens, répondoit parfaitement aux soins qu'on prenoit de son éducation. Elle étoit d'un caractère qui la faisoit aimer de tout le monde ; & elle avoit principalement su gagner le cœur de tous les Domestiques de la maison. Le fils de la Dame chez qui elle étoit, en devint amoureux ; mais Paméla avoit des sentimens trop modestes pour aspirer à devenir son épouse, & trop vertueuse pour l'écouter dans d'autres vues que celles du mariage. Elle prit la résolution de s'en retourner chez son pere, tant pour sauver sa vertu, que pour donner à son Amant le tems de guérir sa passion. Celui-ci l'obligea à rester : il n'étoit pas éloigné de l'épouser ; mais il avoit un terrible préjugé à combattre : un homme de qualité épouser une paysanne ! D'ailleurs, comment s'assurer qu'il posséderoit le cœur de son Amante ? Il s'étoit faussement persuadé qu'elle avoit pris de l'amour pour un homme d'un village voisin ; & sur quelques preuves qu'il crut en avoir, il voulut la renvoyer. Déja Paméla s'étoit revêtue de ses habits de Paysanne, & se disposoit à partir ; mais son Amant ne fut pas long-tems dans son erreur ; & il reconnut bientôt qu'il

qu'il étoit lui-même celui qui avoit fait le plus d'impression sur le cœur de sa chere Paméla. Elle l'aimoit en effet ; mais sa vertu, son état, & la bienséance de son sexe lui faisoient renfermer en elle-même les sentimens de sa tendresse. Quelque soin qu'elle prît de les tenir secrets, son Amant, à la fin, s'en apperçut ; & quand il crut n'avoir plus lieu d'en douter, il lui offrit sa main, qu'elle accepta avec reconnoissance.

Voilà en abrégé toute l'histoire de Paméla, & en même tems, le précis de la Comédie de *Nanine*, où il n'y a qu'un personnage, qui ne se trouve pas dans le Roman : c'est celui de la mere du Comte d'Olban, qui n'est qu'un rôle de remplissage ; mais l'on sait bon gré à l'Auteur, de l'avoir ajouté à l'histoire principale. Ce rôle fait presque seul tout le comique de la Piéce. Pour celui de la Baronne, il est également dans le Roman de Paméla. Ces deux femmes sont également méchantes, également entêtées de leur noblesse, également ennemies, l'une de Paméla, l'autre de Nanine.

La Baronne devoit épouser le Comte d'Olban, Amant de Nanine. Sa jalousie contre une rivale d'un rang si inférieur au sien, est parfaitement exprimée. Le défaut général de cette Comédie, est de contenir trop de sentences : il est peu de Vers qui ne renferment quelque maxime ; il n'est pas jusqu'aux Valets & aux Paysans, qui ne parlent par épigrammes, & qui ne débitent des apophtegmes ; mais il faut convenir que ces éclairs multipliés, qui éblouissent l'imagination, n'ôtent presque rien au sentiment qui régne dans toute la Piéce : en même tems que l'esprit admire, le cœur se sent vivement touché. Le caractère violent de la Baronne va presque jusqu'à la grossiéreté : l'Auteur, sans doute, s'est cru autorisé de l'exemple de Milédi Davers, qui se laisse emporter jusqu'à batre Paméla : ces sortes de procédés peuvent ne pas paroître extraordinaires à Londres. Il est vrai que la Baronne ne porte pas tout-à-fait si loin sa vengeance ; elle veut bien se contenter d'enfermer Nanine dans un Couvent.

Tome II. T

NANINE, Sœur de Lait de la Reine de Golconde, Paſtorale en trois Actes, en Ariettes & en Vaudevilles, par M. Desfontaines, Muſique de M. Rodolphe, à Fontainebleau, 1773.

Nanine, fille d'un Particulier dans l'indigence, eſt miſe en nourrice dans un Hameau éloigné de Paris. Son pere part pour les Indes, & y reſte pendant treize à quatorze ans, ſans que l'on ſache ce qu'il eſt devenu. Les Payſans auxquels il a confié ſa fille, ont pris Nanine en amitié, & lui ont donné le plus d'éducation qui leur a été poſſible. A l'âge de quatorze ans, elle a connu Saint-Phal, alors Cornette de Dragons. Tous deux avoient conçu l'un pour l'autre l'amour le plus vif. Saint-Phal, obligé de faire ſon chemin, n'a plus revu Nanine; mais il ne ceſſe de conſerver pour elle les ſentimens les plus tendres. Le pere de Nanine eſt revenu, après avoir fait une fortune immenſe. Son premier ſoin a été de chercher ſa fille, qu'il a retrouvée. Il achete des Terres conſidérables dans le Canton, & meurt quelque tems après. Toujours occupée de Saint-Phal, Nanine ne s'eſt point mariée. Saint-Phal, devenu Colonel, vient rejoindre ſon Régiment, en Garniſon ſur les lieux. Il entend parler d'une jeune & jolie héritiere qui occupe le Château voiſin. Il fait la partie d'aller lui rendre ſa viſite avec les Officiers de ſon Régiment. Nanine le reconnoît, ſans être reconnue. Elle veut l'éprouver; le trouvant fidèle, elle lui donne ſa main & ſa fortune.

NARCISSE. Voyez Amant de lui-même. (l'.)

NAUFRAGE, (le) ou la Pompe funèbre de Crispin, Comédie en un Acte, en Vers, avec un Divertiſſement, par Lafont, Muſique de Gilliers, au Théâtre François, 1710.

Eliante, jeune Françoiſe, a été jettée par un naufrage, dans l'Iſle de Salamandres, & ſéparée de Lycandre, ſon Amant. C'eſt l'uſage, dans cette Iſle, de marier tous les étrangers qui y abordent. Eliante, pour ſatisfaire à cette Loi, a feint d'épouſer Criſpin, Valet de Lycandre, ſéparé de ſon Maître en même tems qu'elle. Mais ce prétendu époux veut bientôt le devenir en effet. Il

instruit le Gouverneur, que son mariage n'a point été réalisé ; c'est pour se souftraire à ses pourfuites, qu'Eliante feint de s'être donné la mort. Une autre Loi du pays ordonne à celui des époux qui furvit à l'autre, de se brûler fur le même bûcher. Crifpin ne s'y foumet, que parce qu'il ne peut s'y fouftraire. On eft prêt d'allumer le bûcher. Eliante placée deffus, & couverte d'un manteau orné de fleurs, entend la voix de Lycandre, qui arrive d'une Ifle voifine ; & inftruit de fon fort, veut être brûlé avec elle. Toute feinte alors ceffe ; leur union eft confirmée, & Crifpin marié lui-même. Le jeu de ce perfonnage contribue à égayer cette petite Comédie, dont le fond eft tiré des mille & une nuits.

NAUFRAGE, (le) *Comédie en cinq Actes, en Profe, tirée du* MERCATOR *& du* RUDENS DE PLAUTE, *par la Demoifelle Flaminia, au Théâtre Italien*, 1716.

Lélio, qui fait que Silvia eft fur mer pour le venir trouver à la Martinique, eft allarmé d'un orage qui vient de fe diffiper. Silvia & Spinette fe fauvent après que l'Efquif, où on les avoit fait defcendre, a été brifé contre le rocher ; mais ne fachant où trouver un afyle, elles frappent à la porte de la maifon d'Horace, pere de Lélio, qui les reçoit chez lui. Arlequin en eft très-content, parce que, dit-il, pour peu qu'on voye un cotillon voltiger dans une chambre, cela réjouit l'imagination. Le vieil Horace a des raifons plus férieufes pour recueillir Silvia : il en eft devenu amoureux. Tout ceci fe paffe fans que Lélio en fache rien ; ce n'eft que par fon Valet Trivelin, qu'il apprend que fa chere Silvia eft chez fon pere. Il a, avec ce dernier, une converfation, qu'il aimeroit mieux avoir avec fa Maîtreffe. Quoique cette converfation ait commencée d'une maniere fort tendre, elle finit cependant par une querelle affez vive, parce que Lélio veut placer les deux étrangeres chez une femme de fa connoiffance, & que fon pere veut abfolument qu'elles aillent chez une autre. Lélio apprend à fon ami Cinthio les deffeins de fon pere, & les raifons qu'il a de s'y oppofer. Celui ci lui promet de cacher Silvia chez la femme du Gouverneur, parente de Flaminia fa belle-mere. De fon côté, le bon-homme Horace prie Fabrice fon ami, qui eft pere de Cinthio, de compâtir à fa foi-

blesse ; & de cacher chez lui la nouvelle Maîtresse. Fabrice s'en excuse d'abord, à cause de la jalousie de Flaminia sa femme ; mais comme elle est à la Campagne, il y consent enfin. Flaminia arrive plutôt que son époux ne l'avoit cru. Elle rencontre Lélio ; qui, après quelques complimens sur son retour, la quitte pour entrer dans la maison de son pere, dont il voit la porte ouverte ; & où il se flatte de trouver sa chere Silvia. Cependant Rosette, Suivante de Flaminia, qui est entrée la premiere dans la maison de sa Maîtresse, en sort toute étonnée, & vient lui apprendre que son mari y est avec deux filles. Flaminia entre transportée de jalousie ; & Lélio sort accablé de douleur. Son ami Cinthio lui dit qu'il a obtenu de la femme du Gouverneur, la permission de lui mener Silvia ; Lélio lui apprend qu'il n'en est plus tems, & que son pere l'a enlevée. Il sort, au désespoir de trouver un rival dans son pere. Il veut quitter pour jamais un pays qui lui est si fatal ; il ignore où est sa chere Silvia. Cinthio, fils de Fabrice, vient lui en donner des nouvelles, l'ayant vue chez son pere avant l'arrivée de Flaminia. Il s'offre à conduire cet Amant désespéré auprès de la Maîtresse ; mais ils ne la trouvent plus chez Fabrice, Flaminia l'en ayant fait sortir. Ce dernier coup du sort accable Lélio ; mais Cinthio lui rend quelque espérance, par le conseil qu'il lui donne, de venir chez son pere Fabrice, de l'instruire de tout ce qui se passe, de le prendre pour son intercesseur auprès d'Horace, & de mettre Flaminia même dans ses intérêts ; Lélio consent à tout ce que son ami Cinthio exige de lui. Pendant ce tems-là, Fabrice a reconnu Silvia pour sa niéce ; & il consent à son mariage avec Lélio.

NAUFRAGE AU PORT A L'ANGLOIS, (île) ou LES NOUVELLES DÉBARQUÉES, *Comédie en trois Actes, en Prose, avec un Prologue & des Divertissemens, dont la Musique est de Mouret, par Autreau, aux Italiens,* 1718.

C'est le premier Ouvrage de l'Auteur, & la premiere Comédie Françoise représentée par les Italiens. Quelques Scènes, en forme de Prologues, développoient les embarras & les difficultés de la nouvelle entreprise. On y imploroit l'indulgence du Public ; & le Public applaudit à la Piéce, sans qu'elle eût besoin d'indulgence.

Lélio, riche Négociant, arrive de Rome, aborde, avec ses deux filles, au Port à l'Anglois, où deux Amans, par une intrigue, conduite avec art, l'engagent à conclure leur mariage, & à les recevoir pour ses gendres. Voilà le sujet très-simple de cette Comédie. Des plaisanteries fines & agréables, des divertissemens, & sur-tout des Vaudevilles, qui étoient alors une nouveauté, durent contribuer beaucoup à sa réussite. Les Scènes en sont un peu décousues ; & le goût de l'ancien Théâtre Italien y domine encore ; mais le Poëte étoit obligé de se plier au génie des Acteurs, & au ton du Spectacle pour lequel il travailloit.

NÉGLIGENT, (le) *Comédie en trois Actes, en Prose, avec un Divertissement, par Dufrény, au Théâtre François,* 1692.

Ce titre annonce un caractère trop froid, pour fournir même trois Actes. L'Auteur y supplée par l'intrigue & certains accessoires. Deux rivaux, l'un fourbe, l'autre honnête homme, se proposent d'arriver à leurs fins par des voies différentes. Le premier veut mettre à profit la négligence d'Oronte, pour s'emparer de son bien. Le second, peu satisfait d'Oronte, mais épris d'Angélique, sa niéce, pare le coup qu'on doit porter à l'oncle, & obtient la récompense qu'il ambitionnoit. Quelques personnages épisodiques contribuent à remplir le vuide de l'action, sans la rendre plus intéressante. L'Auteur a saisi cette occasion de faire passer en revue divers originaux ; ce qui rend cette Comédie une piéce toute de portraits, plutôt que de caractère. Celui du Poëte, qui, moyennant trente pistoles, feint d'être amoureux de Bélise, sœur d'Oronte, pour la faire consentir au mariage de sa niéce avec Dorante, est une nouvelle preuve de cette extravagante manie, dont plusieurs Auteurs n'ont pu se défendre, d'avilir eux-mêmes leur état aux yeux du Public.

NÉGOCIANT, (le) *voyez* BIENFAIT RENDU. (le)

NICAISE, *Opéra-Comique en un Acte & en Vaudevilles par Vadé, à la Foire S. Germain,* 1756.

Personne n'ignore que ce sujet est tiré des Contes de

la Fontaine ; & l'on devine aifément que le dénouement n'eft pas femblable. Nicaife obtient des parens d'Angélique, la permiffion d'enlever fa Maitreffe ; mais il a peur que le ferein ne l'incommode. Il veut aller chercher de quoi la couvrir. En vain lui repréfente-t-elle que le tems preffe, & qu'il faut garder la délicateffe pour d'autres inftans. Nicaife, trop poli pour ne pas faire une fottife, fort ; & Julien, fon rival, profitant de l'occafion, fe fait aimer d'Angélique, & obtient le confentement de fes parens. Nicaife arrive avec fon tapis, & promet de fe venger en gardant le tapis. Il fe confole déja, par le plaifir qu'il aura de danfer à la noce.

NICOMÉDE, *Tragédie de Pierre Corneille*, 1652.

Qui eût dit qu'avec le fecours feul de la politique, & quelques traits de grandeur d'ame, on pût faire une Tragédie? Telle eft cependant Nicoméde, Piéce d'un genre où Corneille n'a eu ni modèle ni imitateur que lui-même. Le ftyle de cette Tragédie eft énergique & noble. Prufias, caractère foible & irréfolu, déclare, dans une Scène, qu'il veut mettre d'accord l'amour & la nature, être pere & mari. Nicoméde lui confeille de n'être ni l'un ni l'autre. Prufias lui demande :

Et que ferai-je ?
 Roi.

NIÉCE VENGÉE, (la) ou LES PETITS COMÉDIENS, *Opéra-Comique en un Acte, en profe, mêlée de Vaudevilles & de Divertiffemens, avec un Prologue & un Epilogue, par Panard, à la Foire Saint-Laurent*, 1731.

Cette Piéce fut jouée par des enfans, dont le plus âgé n'avoit que treize ans. Crifpin, Valet de Clitandre, pour favorifer l'amour de fon Maitre & de Lifette, niéce de Madame Argante, s'eft préfenté à cette derniere fous le titre de domeftique, & s'y fait paffer enfuite fous celui du Chevalier de Plumoifon. Madame Argante donne dans ce panneau, prend du goût pour le prétendu Chevalier, & confent non-feulement à l'époufer, mais encore à ne plus s'oppofer au mariage de Clitandre & de Lifette. Au dénouement, Crifpin fe fait connoitre. La tante, au défefpoir, après quelques plaintes, s'a-

dresse au Parterre, & dit : « Messieurs, si quelqu'un de vous veut épouser une petite veuve, je suis à lui, & je vous assure qu'il trouvera mieux qu'il ne croit. »

NINA ET LINDOR, ou LES CAPRICES DU CŒUR, Intermèdes, ou Opéra-Comique en deux Actes, par M. Richelet, Musique de M. Duny, à la Foire Saint-Laurent, 1758.

Lindor, désespéré d'être trahi par sa Maîtresse, quitte Florence. Déguisé, il erre à l'aventure, suivi du seul Zerbin, son valet. Une troupe de Bohémiens, qui le rencontre, est touchée de l'état de tristesse où elle le voit, & l'engage à rester quelque tems avec eux. Dans le même tems, la jeune Nina, qu'on veut marier contre son gré, fuit de la maison paternelle. Le hazard l'a fait passer par le bois où campe la troupe des Bohémiens. Lindor voit Nina & en devient amoureux. Nina, qui se sentoit pour le mari qu'on vouloit lui donner, une aversion insurmontable, prend un goût vif pour Lindor : ils deviennent époux, & la Piéce est terminée par une fête de Bohémiens & Bohémiennes.

NINETTE A LA COUR. Voyez CAPRICE AMOUREUX. (le

NITÉTIS, Tragédie de Madame de Villedieu, 1663.

Cambyse, Roi de Perse, devient amoureux de sa sœur Mandane ; & pour l'épouser, il veut répudier Nitétis. Cette Nitétis, avant que de donner la main à Cambyse, étoit aimée d'un certain Phrameine, alors captif à la Cour de Perse. Mandane, à son tour, aimoit Prosite, & ne vouloit point entendre parler de l'amour du Roi. Prosite, Phrameine & Sinirris, freres de Cambyse, se réunissent tous les trois, & encouragés par l'amour & la fureur de Nitétis & de Mandane, conspirent contre le Roi, & rassemblent un parti considérable. Nitétis voyant Cambyse en danger, n'écoute plus que son devoir, charge Phrameine de veiller sur les jours du Roi, & de sauver son époux. Ces précautions sont inutiles, & Cambyse est tué. Phrameine revient, & se flatte, après cette mort, d'obtenir la main de Nitétis, qui lui en avoit donné l'espérance ; Nitétis le reçoit mal, & le regarde comme un monstre. Mandane veut la fléchir &

l'engage à épouser Phrameine : à l'imitation d'Hermione, dans *Andromaque*, elle devient furieuse contre son Amant, refuse sa main, & ne s'occupe que des devoirs funébres qu'elle doit à son mari : mais quelle différence de l'Hermione de Racine à la Nitétis de Madame de Villedieu !

NITÉTIS, *Tragédie de Danchet*, 1723.

Apriès, Roi d'Egypte, époux de Mérope, & pere de Nitétis, a été détrôné & mis à mort par Amasis. Mérope, chargée de fers, est détenue dans une étroite prison, & l'usurpateur veut faire passer Nitétis pour sa fille. Cambyse, Roi de Perse, vient à la tête d'une armée, pour punir Amasis, venger la mort d'Apriès, & délivrer l'Egypte de la tyrannie. Il a juré la mort de l'usurpateur & de sa famille ; mais il change de résolution, quand il reconnoît que Psamménite, fils d'Amasis, est le jeune Héros qui lui a sauvé la vie dans le combat. Les mouvemens de vengeance & de haine cedent tout-à-coup à ceux de la reconnoissance ; il épargne le pere en faveur du fils, & sur-tout en faveur de Nitétis, dont il adore les charmes & qu'il croit la fille du Tyran. De son côté, le fils d'Amasis nourrit un feu secret, que les perfections de la jeune Princesse ont allumé dans son cœur. Persuadé qu'il est le frere de Nitétis, il n'ose faire l'aveu de sa flamme ; & c'est encore un amour incestueux que Danchet met sur la Scène. Enfin Psamménite apprend que la Princesse n'est point sa sœur : emporté par le feu de sa passion, il révele à Nitétis le secret de sa naissance, & celui de son amour. Instruite des crimes d'Amasis, dont elle cesse d'être la fille, la Princesse ne respire plus que la vengeance.

NITOCRIS, REINE DE BABYLONE, *Tragi-Comédie de Duryer*, 1649.

Cette Piéce ne roule que sur l'incertitude où se trouve cette Reine, de suivre les mouvemens de son amour, qui l'attachent malgré elle à Cléodate, Seigneur de sa Cour, ou la gloire qui lui défend de l'écouter. Cléodate est orné de tant de vertus qui le rendent digne d'une Couronne, que Nitocris croit que son équité & sa recon-

noiſſance, d'accord avec ſa tendreſſe, demandent qu'elle partage la ſienne avec lui.

NOBLES DE PROVINCE, (les) Comédie en cinq Actes, en Vers, par Hauteroche, 1678.

Le ſot orgueil de ces Gentilshommes Campagnards, qui ne parlent que de vieux titres & de point d'honneur, eſt aſſez bien peint dans la Comédie des *Nobles de Province*. Madame de Fondnid a gardé ſon fauteuil en préſence de Madame de Fatancourt. Les maris prennent cette affaire à cœur; & tous les couſins arrivent en foule pour donner leur avis, & ſoutenir la querelle en gens d'honneur. Heureuſement que la fille de M. de Fatancourt eſt aimée du fils de M. de Fondnid: un mariage raccommode les deux familles. Preſque tous les caractères de cette Comédie ſont originaux, & font naître des ſituations divertiſſantes, qui égaient la gravité giganteſque de ces Héros du point d'honneur.

NOCE INTERROMPUE, (la) Comédie en un Acte, en proſe, par Dufrény, au Théâtre François, 1669.

Un Gentilhomme Campagnard, qui prend le titre de Comte, protége un peu trop vivement la jeune Nanette, & la deſtine à un Payſan, qu'il prétend faire ſon Fermier. La Comteſſe, au contraire, jalouſe de Nanette, ſonge à l'éloigner du Comte. Elle eſt ſecondée par Dorante, qui aime Nanette, & qui en eſt aimé. Il ſe déguiſe en Payſan, obtient, ſous cet habit, le conſentement du Comte, qui croit avoir trouvé en lui un Fermier auſſi docile, & auſſi ſot qu'il le déſire. La Comteſſe, informée du ſtratagême, ne s'oppoſe plus à rien; le contrat eſt ſigné; & le Campagnard pris pour dupe. Telle eſt l'intrigue de la *Noce interrompue*, petite Piéce qui offre quelques Scènes plaiſantes. Le Comte & la Comteſſe, qui commencent toutes les leurs par des douceurs, & les terminent par des injures, ne ſont peut-être pas, en fait d'époux, des originaux ſans copie.

NOCES D'ARLEQUIN, (les) Piéce en trois Actes, aux Italiens, 1761.

Arlequin, venant de Bergame pour épouſer la fille aînée d'une famille, en voyant la cadette qui lui plaît

davantage, la demande en mariage; ce que le pere & la mere lui accordent; mais ce qui cause beaucoup de jalousie à l'aînée. Pantalon, proche voisin de cette famille, a une fille amoureuse de Célio, auquel Pantalon ne veut point la donner en mariage. Camille, qui est cette fille cadette, accordée à Arlequin, est d'intelligence avec la fille de Pantalon, & s'engage, à la faveur de son mariage avec Arlequin, lorsqu'on fera sa noce, de surprendre Pantalon pour faire épouser cette fille par Célio. Ce Célio s'est introduit, avec son valet Scapin, dans la maison de Pantalon, tous les deux déguisés. Arlequin prend de la jalousie de voir Célio déguisé, & de l'entendre parler de mariage à Camille; ce qui lui fait même concevoir le dessein de s'en retourner à Bergame sans épouser; mais lorsqu'on lui a expliqué de quoi il s'agit, il se raccommode avec Camille; & l'on va s'assembler pour la délivrance de la dot & pour célébrer les noces. Un rideau se leve, & laisse voir le tableau que M. Greuze exposa au Salon la même année. Cette idée heureuse, qui est de M. Carlin, donna du succès à cette Piéce, qui finit avec beaucoup de gaité de la maniere suivante. Pantalon survient avec tous les habitans du village, pour célébrer la noce de Camille, qui, en lui mettant un mouchoir sur les yeux, lui fait célébrer le mariage de sa fille avec Célio, croyant faire celui d'Arlequin avec Camille.

NOCES DE PROSERPINE, (les) Opéra-Comique en un Acte, avec un divertissement, par *Le Sage & d'Orneval*, à la Foire Saint-Germain, 1727.

Cette Piéce est une espéce de Parodie de l'Opéra de *Proserpine*, qu'on venoit de reprendre au Théâtre de l'Académie Royale de Musique. L'action se passe entiérement dans les Champs Élysées. Pluton, qui vient d'enlever Proserpine, lui dit qu'il sait que Cérès est allée se plaindre à Jupiter; mais il ajoute que si l'Arrêt qu'elle obtiendra, est contraire à la tendresse qu'il ressent, il ne laissera pas de garder Proserpine, & que, pour cet effet, il va disposer ses Sujets à une vigoureuse défense. En attendant, Pluton envoye à Proserpine, pour la désennuyer, les Ombres nouvellement débarquées. La Déesse les interroge l'une après l'autre. Py-

rame, Héros moderne de l'Opéra, paroit le premier. Il est vêtu en Général d'Armée. Alceste & Adonis viennent ensemble, le tenant par-dessous le bras, comme des bourgeois. La Scène suivante est celle d'une Procureuse, morte d'un coup de sifflet ; ensuite vient le Berger d'Amphrise, habillé en simple Berger, quoiqu'il y ait des diamans sur sa jaquette de paysan & sur ses sabots. Outre cela, il parle si grossiérement contre les Dames, qu'on le connoit aisément à son impolitesse. Proserpine lui reproche sa rusticité pour le beau-sexe : elle ajoute qu'il a dû être bien trompé avec son beau château doré, & doublé de lampions. Les deux dernieres Ombres sont celles d'un Poëte & d'un Musicien, qui se sont cassés la tête en même tems dans un Caffé, où ils disputoient avec chaleur sur le mérite de deux Actrices, l'une appellée Fanchon & l'autre Tonton : le Poëte tient le parti de la premiere, & le Musicien de l'autre. A peine sont-ils sortis, que Mercure vient annoncer que l'Arrêt de Jupiter est que Proserpine demeurera six mois avec son mari, & six mois avec sa mere.

NOCE DE VILLAGE, (la) Comédie en un Acte, en Vers, de Brécourt, au Théâtre François, 1666.

Colin, Paysan d'Aubervilliers, doit épouser Claudine ; mais sa jalousie contre Nicolas suspend quelque tems la noce. Enfin les Conviés font embrasser Colin & Nicolas : on lit le contrat de mariage, qui est d'un Comique assez bas. Un repas rustique, des danses, & quelques chansons finissent la Piéce.

NŒUD. Le Nœud est un événement inopiné qui surprend, qui embarrasse agréablement l'esprit excite l'attention, & fait naître une douce impatience d'en voir la fin. Le Dénouement vient ensuite calmer l'agitation où on a été, & produit une certaine satisfaction de voir finir une aventure à laquelle on s'est vivement intéressé. Le Nœud & le dénouement sont deux principales parties du Poëme Epique & du Poëme Dramatique. L'unité, la continuité, la durée de l'action, les mœurs,

les sentimens, les épisodes, & tout ce qui compose ces deux Poëmes, ne touchent que les habiles dans l'Art Poëtique, dont ils connoissent les préceptes & les beautés ; mais le Nœud & le Dénouement bien ménagés produisent leurs effets également sur tous les Spectateurs & sur tous les Lecteurs. Le Nœud est composé, selon Aristote, en partie de ce qui s'est passé hors du Théâtre avant le commencement qu'on y décrit, & en partie de ce qui s'y passe ; le reste appartient au Dénouement. Le changement d'une fortune en l'autre, fait la séparation de ses deux parties. Tout ce qui le précede est de la premiere ; & ce changement, avec ce qui le suit, regarde l'autre. Le Nœud dépend entierement du choix & de l'imagination industrieuse du Poëte ; & l'on n'y peut donner de régle, sinon qu'il y doit ranger toutes choses selon la vraisemblance ou le nécessaire, sans s'embarrasser le moins du monde des choses arrivées avant l'action qui se présente ; les narrations du passé importunent ordinairement, parce qu'elles gênent l'esprit de l'Auditeur, qui est obligé de charger sa mémoire de ce qui est arrivé plusieurs années auparavant, pour comprendre ce qui s'offre à sa vue. Mais les narrations qui se font des choses qui arrivent & se passent derriere le Théâtre depuis l'action commencée, produisent toujours un bon effet, parce qu'elles sont attendues avec quelque curiosité, & font partie de cette action qui se présente. Une des raisons qui donne tant de suffrages à Cinna, c'est qu'il n'y a aucune narration du passé ; celle qu'il fait de sa conspiration à Emilie étant plutôt un ornement qui chatouille

l'esprit des Spectateurs, qu'une instruction nécessaire de particularités qu'ils doivent savoir pour l'intelligence de la suite. Emilie leur fait assez connoître dans les deux premieres Scènes, que Cinna conspiroit contre Auguste en sa faveur; & quand son Amant lui diroit tout simplement que les Conjurés sont prêts pour le lendemain, il avanceroit autant par l'action que par les cent Vers qu'il employe à lui rendre compte, & de ce qu'il leur a dit, & de la maniere dont ils l'ont reçu. Il y a des intrigues qui commencent dès la naissance du Héros, comme celle d'Héraclius; mais ces grands efforts d'imagination en demandent un extraordinaire à l'attention du Spectateur, & l'empêchent souvent de prendre un plaisir entier aux premieres représentations, à cause de la fatigue qu'elles lui causent.

Un des grands secrets pour piquer la curiosité, c'est de rendre l'événement incertain. Il faut pour cela que le Nœud soit tel, qu'on ait de la peine à en prévoir le dénouement, & que le dénouement soit douteux jusqu'à la fin; &, s'il se peut, jusques dans la derniere Scène. Lorsque dans Stilicon, Felix est tué au moment qu'il va en secret donner avis de la Conjuration à l'Empereur, Honorius voit clairement que Stilicon ou Eucherius, ses deux Favoris, sont les Chefs de la conjuration, parce qu'ils étoient les seuls qui sçussent que l'Empereur devoit donner une audience secrette à Felix. Voilà un Nœud qui met Honorius, Stilicon & Eucherius dans une situation très-embarrassante; & il est très-difficile d'imaginer comment ils en sortiront. Tout ce qui serre le Nœud davantage, tout ce qui le rend plus mal-

aisé à dénouer, ne peut manquer de faire un bel effet. Il faudroit même, s'il se pouvoit, faire craindre au Spectateur que le Nœud ne se pût pas dénouer heureusement. La curiosité, une fois excitée, n'aime pas à languir; il faut lui promettre sans cesse de la satisfaire & la conduire cependant sans la satisfaire, jusqu'au terme que l'on s'est proposé : il faut approcher toujours le Spectateur de la conclusion, & la lui cacher toujours; qu'il ne sache pas où il va, s'il est possible ; mais qu'il sache bien qu'il avance. Le sujet doit marcher avec vîtesse ; une Scène qui n'est pas un nouveau pas vers la fin, est vicieuse. Tout est action sur le Théâtre, & les plus beaux discours même y seroient insupportables, si ce n'étoit que des discours. La longue délibération d'Auguste, qui tient le second Acte de Cinna, toute divine qu'elle est, seroit la plus mauvaise chose du monde, si, à la fin du premier Acte, on n'étoit pas demeuré dans l'inquiétude de ce que veut Auguste aux Chefs de la Conjuration qu'il a mandés; si ce n'étoit pas une extrême surprise de le voir délibérer de sa plus importante affaire avec deux hommes qui ont conjuré contre lui; s'ils n'avoient pas tous deux des raisons cachées, & que le Spectateur pénetre avec plaisir, pour prendre deux partis tout opposés; enfin si cette bonté qu'Auguste leur marque n'étoit pas le sujet des remords & des irrésolutions de Cinna, qui font la grande beauté de sa situation. Un dénouement suspendu jusqu'au bout, & imprévu, est d'un grand prix. Camma, pour sauver la vie à Sostrate, qu'elle aime, se résout enfin à épouser Sinorix qu'elle hait, & qu'elle doit haïr. On voit dans le cinquieme Acte

Camma & Sinorix, revenus du Temple où ils ont été mariés; on fait bien que ce ne peut pas là être une fin; on n'imagine point où tout cela aboutira, & d'autant moins, que Camma apprend à Sinorix, qu'elle fait son plus grand crime, dont il ne la croyoit pas instruite, & que quoiqu'elle l'ait épousé, elle n'a rien relâché de sa haine pour lui. Il est obligé de sortir; & elle écoute tranquillement les plaintes de son Amant, qui lui reproche ce qu'elle vient de faire pour lui prouver à quelle point elle l'aime. Tout est suspendu avec beaucoup d'art, jusqu'à ce qu'on apprenne que Sinorix vient de mourir d'un mal dont il a été attaqué subitement, & que Camma déclare à Sostrate qu'elle a empoisonné la coupe nuptiale, où elle a bu avec Sinorix, & qu'elle va mourir aussi. Il est rare de trouver un dénouement aussi peu attendu, & en même tems aussi naturel.

NOMS CHANGÉS, (les) ou L'INDIFFÉRENT CORRIGÉ, *Comédie en trois Actes, en Vers, par Brunet, au Théâtre François*, 1758.

Valere est amoureux d'Isabelle, jeune orpheline, noble & sans bien; mais Léandre, oncle & Tuteur de Valere, a résolu de lui faire épouser Araminte, que Léandre & Valere n'ont jamais vue, & qui, pour terminer l'affaire, doit arriver avec Oronte son oncle, qui n'est pas plus connu. Ce Léandre est un homme indifférent, parvenu à l'âge de trente-quatre ans, sans avoir jamais soupiré, & qui ne conçoit pas même qu'on puisse aimer une femme. Il veut du moins que son neveu soit dédommagé par le bien, des désagrémens de l'union conjugale. Araminte est une riche héritiere: il s'agit de rompre ce mariage. Valere, épris des charmes d'Isabelle, ne peut consentir à recevoir la main d'une autre; mais il faut en même tems ménager Léandre, de qui il

attend toute sa fortune. Il confie à son valet Pasquin ses inquiétudes & ses vues. Isabelle va peut-être arriver dans le moment; Doris, sœur de Léandre, avec lequel elle est en procès par un mal-entendu, veut bien la recevoir dans son appartement, & favoriser la passion de son neveu. Isabelle paroit; & Pasquin est si touché des assurances de tendresse, que les deux Amans se donnent en sa présence, qu'il se détermine à les servir. On attend Oronte & Araminte dans la soirée, ou le lendemain au plus tard. On ne connoit que leurs noms & leurs biens. Damis, qui a négocié cette alliance, par bonheur est absent. Pasquin propose à Isabelle de s'emparer des titres d'Araminte, de se présenter au plus vîte sous ce nom; il ne doute nullement que Léandre ne l'unisse aussi-tôt avec Valere. Mais on a besoin d'un drôle habile qui fasse l'oncle d'Araminte. Il est tout trouvé dans Crispin, de la connoissance de Pasquin, qui l'a vu rôder autour du Château. Valere est enchanté de cette invention; Isabelle se prête avec beaucoup de peine à ce stratagême. Pasquin va trouver Crispin; & après lui avoir fait sa leçon, vient annoncer à Léandre l'arrivée d'Araminte & de Dorante, c'est-à-dire, d'Isabelle & de Crispin. Il le prévient sur les façons & les propos de ce dernier, en lui disant qu'il est familier & sans cérémonie. Crispin ne dément point ce caractère; il tutoye tout le monde, & blesse la gravité de Léandre par ses bouffonneries. Cependant la véritable Araminte arrive; sa voiture a rompu non loin du Château; & elle a fait le reste du voyage à pied avec Valentine, sa Femme de-chambre. Son oncle Oronte est resté pour donner des ordres & pour veiller sur les paquets. La premiere personne qui s'offre aux regards d'Araminte, est Isabelle. Elles ont une conversation; elles s'expliquent, & découvrent qu'elles sont rivales. La tendre Isabelle lui avoue même, en rougissant, qu'elle a pris son nom pour tromper l'oncle de son Amant. Comme Araminte n'a jamais vu Valere, & que d'ailleurs elle ne pourroit se résoudre à s'unir avec un homme qui en aime une autre, elle ne s'offense point du stratagême d'Isabelle; &, pour ne point tromper, par sa présence, les mesures concertées; elle promet de partir sans voir ni Léandre, ni Doris, ni Valere. Cette générosité charme Isabelle, qui sort contente. Lorsqu'Araminte

se retire, paroît Léandre. L'insensible Léandre est frappé de sa beauté, & lui dit des choses agréables. Araminte le prend pour Valere, & le croit infidelle ; mais Léandre se fait connoître ; alors Araminte confie, en secret, à Valentine, une idée qui lui vient ; c'est de passer pour Isabelle, afin d'embarrasser Léandre. En effet, elle lui expose pathétiquement ses prétendus malheurs ; elle se dit abandonnée par un perfide ; Léandre est touché de ses sentimens & de sa situation. Il ne pardonne pas à son neveu d'avoir trahi tant de charmes. Ce neveu survient ; & l'autre est fort étonné de le voir tranquille vis-à-vis de la fausse Isabelle. On vient avertir Léandre que Doris, sa sœur, veut lui parler. Il prie Araminte de demeurer ; il ne tardera pas à revenir. Valere demande l'explication de la prétendue infidélité dont on l'accuse. Araminte le comble de joie, en lui apprenant qui elle est, & en lui disant qu'elle travaille elle-même à son bonheur. Oronte se trouve vis-à-vis de Crispin, & lui demande où est Leandre. Crispin lui répond brutalement. Oronte insiste ; & Crispin, toujours impoli, toujours grossier, ne le satisfait pas davantage. Tous deux se disent Oronte ; tous deux oncles d'Araminte ; tous deux s'accusent d'imposture ; & cette Scène finit par des coups de canne que Crispin reçoit très-humblement. Tout se decouvre ; Léandre se décide, & propose sa main à la belle Araminte, pour la venger de son neveu. Araminte l'accepte, & dévoile tout le mystère. Léandre pardonne aisément une feinte, à laquelle il doit son bonheur ; le double mariage se conclut.

On ne voit pas ce qui a pu engager les Comédiens à remettre cette Piéce, où il n'y a ni originalité, ni caractère, ni style, ni traits heureux. L'intrigue est fondée sur une fourberie de Valet, calquée sur cent autres déja mises au Théâtre ; & l'on fait jouer à une fille honnête un rôle fort mal-honnête : il en sort pourtant quelques Scènes assez comiques, qui, toutes usées qu'elles sont répandent de la gaieté dans la représentation, & la font supporter jusqu'au bout.

NOMS EN BLANC, (les) *Opéra-Comique en un Acte, avec un Divertissement & un Vaudeville, par un Anonyme, à la Foire Saint-Germain*, 1730.

Madame Argante a résolu de marier son fils Damon, jeune libertin, avec Henriette, riche & belle héritiere, dont elle est la tutrice. Valere, Amant aimé d'Henriette, déguisé en Danseur, trouve le moyen de gagner Frontin, valet de son Rival, & porteur de son contrat de mariage, dont les noms sont restés en blanc. Frontin les fait remplir de ceux de Valere & d'Henriette. Madame Argante signe sans se douter de la fourberie, ne la découvre que lorsqu'il n'est plus tems ; & ce qui augmente son désespoir, c'est qu'elle est amoureuse du prétendu Danseur, dont elle est la dupe, & qui, malgré elle, va épouser Henriette. La Piéce finit par un Divertissement & un Vaudeville, dont le refrein est :

En passant pour ce qu'on n'est pas,
Souvent on fait bien ses affaires.

NOUVEAU BAIL, (le) *Opéra-Comique en un Acte, avec un Divertissement & un Vaudeville, par Carolet, à la Foire Saint-Laurent*, 1732.

L'Opéra-Comique attend avec impatience la copie du bail qu'il a passé avec l'Opéra. Pendant ce tems-là, il donne audience à un Poëte polisson & satyrique, dont il refuse l'Ouvrage : vient ensuite une Danseuse, qui se vante de posséder encore d'autres talens. L'Opéra-Comique se contente de lui faire faire un essai de la danse : l'Opéra arrive enfin, qui remet à l'Opéra-Comique la copie de son bail, en lui disant :

Cousin, montez au Trône, & commandez ici ;
Vous aurez, en payant, l'Opéra pour ami.

L'Opéra-Comique le remercie, & voit entrer un Musicien, qui lui présente son Valet, sous le nom duquel il veut faire passer la Musique qu'il composera pour la Foire, de peur, dit-il, de s'encanailler.

NOUVEAU MARIÉ, (le) *Comédie en un Acte , en Vers, de Montfleury*, 1673.

Il est minuit; on est encore à table; le nouveau Marié représente qu'il est tems de se retirer; mais les jeunes gens de la noce veulent danser jusqu'au jour; & l'on emmene la Mariée pour danser. Le mari, furieux, dit à Jeannot, son domestique, d'enfermer les importuns; & à Toinon, sa servante, de faire venir sa femme. Cependant M. Simon, oncle du nouveau marié, sans le consentement duquel le mariage s'est fait, survient sans être apperçu. C'est un goguenard, un railleur, qui cherche à se venger de son neveu. Il se cache; il éteint les lumieres. Le marié revient dans le sallon; il entend marcher; il croit que c'est sa femme : il l'appelle, lui dit beaucoup de galanteries, saisit une main, qu'il baise avec transport; mais bientôt il reconnoît que c'est un homme. Il appelle du secours; Jeannot revient avec de la lumiere. Quelle surprise ! quel effroi pour le Maître & pour le Valet, quand ils voient l'oncle, dont ils craignoient le retour ! Celui ci promet de tout pardonner, si le marié veut lui tenir compagnie jusqu'au jour. Cette condition afflige le neveu; l'oncle exige du moins qu'il ne dira jamais, pendant toute la nuit, que ces deux mots à sa femme, *ziste*, *zeste*. Cette plaisanterie donne lieu à des lazzis qui réjouissent l'oncle, & le déterminent nonseulement à donner son consentement au mariage, mais encore à assurer tout son bien aux nouveaux Mariés.

NOUVEAU MONDE, (le) *Comédie en trois Actes, en Vers libres, avec un Prologue & des Intermedes, par l'Abbé Pellegrin, Musique de Quinault, Ballet de Dangeville, au Théâtre François*, 1722.

Cette Piéce présente l'idée d'un monde d'où Jupiter avoit banni l'Amour, & où cependant ce Dieu s'introduit souverainement. Un Philosophe aimable, d'un esprit fin & délicat, rempli de connoissances & de goût, qui voyoit tous les jours l'Abbé Pellegrin, lui a composé cette épitaphe :

Prêtre, Poëte & Provençal,
Avec une plume féconde,

N'avoir ni fait, ni dit de mal ;
Tel fut l'Auteur du Nouveau Monde.

On trouve ces Vers d'autant plus juſtes, qu'ils renferment en quelque ſorte l'Abbé Pellegrin tout entier ; ſon caractère de Prêtre, ſa profeſſion de Poëte, ſa patrie, la fécondité de ſa Muſe, la bonté de ſon cœur, & le meilleur Ouvrage que nous ayons de lui. Quelques perſonnes ont voulu dépouiller l'Abbé Pellegrin de la gloire d'avoir fait cette Comédie. La raiſon qu'ils en apportent, eſt qu'il n'eſt pas poſſible qu'un homme qui a enfanté des millions de Vers déteſtables, ſoit l'Auteur d'une Piéce ſi ingénieuſe, écrite d'un ſtyle ſi pur & ſi léger.

NOUVEAU PARNASSE, (le) *Opéra-Comique en un Acte, par M. Favart, à la Foire Saint-Laurent, 1736.*

On voit, ſur le ſommet d'un rocher eſcarpé, le Temple de la Perfection, entre un Caffé où ſe rendent les Poëtes, & un Cabaret où ſe rendent les Muſiciens. L'imagination y tranſporte Pierrot, & lui apprend que c'eſt le nouveau Parnaſſe, où la Mémoire préſide ; qu'il n'eſt plus queſtion de Muſes, ni même d'Apollon, dont il n'exiſte que le fantôme. Pour achever de mettre Pierrot au fait de ces prodigieux changemens, la Mémoire lui apprend que depuis que Jupiter a traité ſon pere de la façon que tout le monde ſait, le Tems, pour ſe venger, a envoyé les Dieux à tous les Diables, & a détruit l'ancien Parnaſſe. Pierrot eſt abſorbé par Pindarique, garçon de Caffé, qui parle Phébus, & par Entonnoir, garçon Cabaretier, qui le fait chanter en buvant avec lui. Vient enſuite Incognito, revêtu d'un long manteau. Ce Perſonnage ſe découvre, & grandit à meſure qu'il ſe voit applaudi ; & & au contraire, il ſe rend plus petit & ſe cache ſous ſon manteau, lorſque Pierrot prend le ton critique. La Mémoire préſente enfin Pierrot au fantôme d'Apollon. Il voit paroître le Dieu des Fragmens, qui chante & déclame alternativement, & qui lui donne deux Piéces pour le Théâtre de l'Opéra-Comique. L'Imagination ſe charge du divertiſſement, qu'elle mande par un coup de ſa baguette.

NOUVEAUTÉ, (la) Comédie en un Acte, en Prose, avec un Divertissement, par le Grand, au Théâtre François, 1727.

Dans des Scènes épisodiques, la Nouveauté personnifiée, donne ses audiences à diverses sortes de Personnages. Un Amant, fatigué d'un amour trop constant, lui demande une autre Maîtresse. Un Nouvelliste vient apprendre d'elle des nouvelles de la premiere. Une femme veut un visage nouveau, parce que le sien ne plaît plus à son mari. Des gens du vieux tems se plaignent du changement que la Nouveauté apporte dans les modes, &c. Ce qu'il y a de plus remarquable, & ce qui a fait peut-être le succès de cette petite Piéce, c'est l'Opéra de *Caracalla*, mis en musique sans paroles.

NOUVEAUX CALOTINS, (les) Comédie en un Acte, par M. Harris, à la Foire Saint-Laurent, 1760.

Cette Piéce est faite sur un ouvrage Anonyme, intitulé le *Régiment de la Calotte*. La Scène de Pantalon, reçu dans ce Régiment; celle de la Fille d'Opéra, amoureuse d'un Musicien, sont de l'ancien Opéra-Comique; beaucoup d'autres traits en ont été conservés. L'Auteur nouveau a pris les situations actuelles & bruyantes de la République des Lettres, pour montrer que ces querelles sont plutôt les enfans de la folie, que de la raison.

NOUVELLE BASTIENNE, (la) Opéra-Comique en un Acte, en Vaudevilles, par Vadé, 1754.

M. Barbarin, Seigneur du village où demeure Bastienne, devient amoureux de cette fille, qui aime passionnément son cher Bastien. Ce Seigneur fait prendre ce garçon par des gens qu'il a mis dans ses intérêts, & le fait enfermer. Bastienne s'en afflige, & conjure M. Barbarin de le relâcher. Il le refuse constamment, & ne veut accorder la liberté à Bastien, qu'à condition que Bastienne renoncera à son amour. Il n'y a rien qu'il n'employe pour toucher le cœur de cette villageoise. Elle persiste dans ses premiers sentimens pour Bastien. Le Seigneur est obligé de le rendre aux instances de tout le Village & du Bailli, qui, par un prompt mariage, met le comble aux désirs de ces deux Amans.

NOUVELLE COLONIE, (la) *Comédie en trois Actes; en Prose, par Marivaux, aux Italiens*, 1729.

Des femmes qui habitent une Isle, ont assez d'ambition pour vouloir être admises au Gouvernement. Silvia, la premiere & la plus hardie, veut secouer absolument le joug que les hommes leur ont imposé. Elle se flatte que Timagene, son Amant, qui vient d'être élu Chef de la Noblesse, se prêtera à ses vues ambitieuses, & fera rendre justice à son sexe. Timagene n'oublie rien pour lui faire concevoir l'absurdité de ses prétentions; elle n'en veut point démordre, & le quitte. Timagene ne pouvant vivre sans l'objet de son amour, est tout prêt de renoncer à sa nouvelle dignité ; mais Sorbin, qui vient d'être associé au Gouvernement avec lui, s'oppose à son dessein, quoique Madame Sorbin sa femme, prétende la même chose que Silvia, & soit prête à faire divorce avec lui. Sorbin, après quelques momens de fermeté, se résout à abdiquer comme Timagene ; mais craignant qu'on ne fasse violence à Silvia & à Madame Sorbin, sous un autre Gouvernement, ils prennent le parti, avant que d'abdiquer, de faire une nouvelle Loi, qui ordonne qu'on ne pourra procéder contre les femmes, que par la voie des prieres & des remontrances. Un Philosophe est associé aux deux Gouverneurs, pour leur servir de Conseil. Ce Philosophe, qui s'appelle Hermocrate, leur reproche la foiblesse qu'ils ont pour un sexe dont ils doivent être les maitres. Dans le nouveau Conseil qui s'assemble, pour recevoir l'abdication de Timagene & de Sorbin, Hermocrate est élu pour Gouverneur seul ; il signale son avénement par l'exil du pere & de l'Amant de Silvia, & par celui de Sorbin & de sa femme. Arlequin, gendre prétendu de M. Sorbin, se trouve enveloppé dans la même punition. Cette sévérité d'Hermocrate, fait rentrer les femmes dans leur devoir, & les oblige à renoncer à leurs prétentions. La Piéce est suivie d'un Divertissement, où l'on chante l'avantage que l'Amour donne aux femmes sur les hommes, pour les dédommager de la part que ces derniers leur refusent dans le Gouvernement.

NOUVELLE ÉCOLE DES FEMMES, (la) Comédie en trois Actes, en Profe, par M. de Moiſſy, au Théâtre Italien, 1758.

Un Conte inſéré dans le quatrieme Tome des *Amuſemens du cœur & de l'eſprit*, ſous le titre d'*Anecdote hiſtorique*, a fourni à M. de Moiſſy l'idée & le fond de cette Comédie, une des plus agréables du Théâtre Italien. Voici le ſujet de cette Anecdote. Un Sénateur de Veniſe, au bout de trois ans de mariage, prend inſenſiblement de l'indifférence pour ſa femme ; & cherche, auprès d'une autre, des plaiſirs qu'il ne goûte plus avec ſon épouſe. La Courtiſanne Nina lui paroit la plus propre à les lui procurer. Sa femme, inſtruite de ce nouvel engagement, ſe rend chez ſa rivale, déguiſée de façon à n'être pas reconnue, & lui dit qu'ayant un Amant qu'elle adore, elle a le malheur de ne pouvoir le conſerver ; que la perte de ſon cœur fait le tourment de ſa vie ; & que ne connoiſſant perſonne qui ſache mieux qu'elle l'art de ſe faire aimer, elle vient la conſulter ſur la maniere dont elle pourra regagner le cœur de ſon Amant. « Je n'en connois pas » d'autre, répond Nina, que de vous rendre témoin des » ſoins que j'apporte moi-même pour me conſerver celui » qui a le plus d'empire ſur mon cœur : l'heure approche où ſon amour doit l'appeller chez moi ; je vous » cacherai dans mon cabinet, d'où aucune de mes careſſes ne pourra vous échapper ; ſi ma recette vous » paroît bonne, vous pourrez en faire uſage ». La femme du Sénateur accepte avec joie la propoſition ; & à peine eſt-elle entrée dans le cabinet, qu'elle voit arriver ſon mari chez la Courtiſanne. Nina ſaute au cou de ſon Amant, fait éclater la joie la plus vive & la plus tendre, lui prodigue les noms les plus paſſionnés, le comble de toutes les faveurs imaginables, & le voit partir, toujours plus amoureux. Témoin de cette Scène, la femme du Sénateur diſſimule ce qu'elle a pour elle d'outrageant, ne ſonge plus qu'à profiter de la leçon que vient de lui donner ſa rivale, & ſe retire chez elle fortement occupée de l'exemple qu'elle doit imiter. En effet, dès qu'elle eſt avec ſon mari, elle commence à faire le perſonnage qu'elle a vu ſi bien jouer à Nina, quoiqu'elle ne l'imite pas exactement en tout ; & comme elle ne prend conſſi lque

de sa tendresse, elle s'apperçoit que ses façons ne déplaisent pas au Sénateur. Il remarque avec une satisfaction singuliere, dans le cœur de sa femme, une gaieté qu'il ne lui avoit jamais connue. Les attentions continuelles qu'elle a pour lui, l'étonnent, & le charment en même tems ; & d'époux indifférent qu'il étoit auparavant, il devient tout d'un coup amant tendre & délicat.

Voilà sur quel fond est composée la *nouvelle École des Femmes*. Dans le premier Acte Marton, Suivante de Mélite, conseille à sa Maîtresse de se venger de l'indifférence & des infidélités de son mari, de la maniere dont les femmes s'en vengent ordinairement. Les conseils d'un Chevalier des Usages viennent à l'appui de ceux de Marton ; mais il y mêle un intérêt personnel, qui les rend suspects à Mélite. Celle ci d'ailleurs n'ignore pas les soins qu'il prend pour lui enlever Saint-Fard, en le faisant voler de plaisirs en plaisirs, aux dépens de ce qu'il doit à sa femme. Elle lui en fait les plaintes les plus vives, & lui reproche sur tout, d'avoir procuré à son époux la connoissance d'une Courtisanne. Au second Acte, le Théâtre représente la Salle de Compagnie de Laure, où l'on a dressé une toilette. On y voit un clavecin, des fauteuils, une guittarre sur un sopha, & une bibliothéque. Laure arrive, un papier de musique à la main ; elle en cherche le vrai ton sur son clavecin, & en fredonne le commencement : va s'asseoir vis-à-vis du miroir, jette le papier sur la toilette, dit quelques mots à Marton, reprend le papier, prélude, chante, & est interrompue par l'arrivée de Mélite. La Scène qui se passe entr'elles, differe de celle du Roman, en ce que Mélite se dit délaissée, non pas de son Amant, mais de son mari ; & que Laure a plus d'esprit & de décence que Nina. Mélite sent tout le fruit qu'une femme peut retirer de ces conseils ; mais pour en rendre l'exécution plus aisée, elle souhaite que Laure joigne l'exemple aux préceptes. L'arrivée de Saint-Fard lui en fournit l'occasion ; Mélite se cache dans un cabinet ; & Laure met en pratique, avec son Amant, les leçons qu'elle vient de donner à la femme de Saint-Fard. Elle passe du caprice à la gaieté, de la gaieté à la raison, de la raison au sentiment ; & dans un assez petit espace de tems, elle apprend à Mélite toutes les façons dont on amuse & l'on intéresse les hom-

mes. Inſtruit de la marche que doit ſuivre une femme qui déſire de plaire, Mélite eſt ſur le point de ſe ſéparer de ſa rivale, lorſqu'un ſoupir échappé décèle l'intérêt qu'elle prend à Saint-Fard. Les queſtions de Laure lui arrachent ſon ſecret; & ſur le champ celli-ci promet à Mélite de ne plus revoir ſon mari. Elle lui tient parole dans le troiſiéme Acte, où Saint-Fard raconte à ſon Valet, qu'étant allé chez elle au ſortir de l'Opéra, il en avoit été très-mal reçu; que cette réception l'ayant piqué, il avoit voulu s'en plaindre; que l'aigreur s'en étoit mêlée; & qu'enfin, il avoit fini par lui faire ſa révérence, pour n'y plus retourner. Mélite qui, ſur la promeſſe de Laure, s'attendoit au prompt retour de ſon mari, s'étoit habillée galamment pour le recevoir. Il a peine à ſe perſuader que ce ſoit pour lui, qu'elle a pris ce ſoin extraordinaire de ſa parure. Sa femme n'oublie aucun des préceptes qu'elle a reçus; & le mari enchanté de la retrouver ſi aimable, lui jure un amour & une fidélité éternels.

Le défaut le plus conſidérable de cette Piéce, eſt que la grande régle de l'unité n'y eſt pas obſervée. Le premier Acte ſe paſſe dans la maiſon de Mélite; le ſecond dans celle de Laure; au troiſiéme, la Comédie eſt de retour chez Mélite. Quelques Critiques pourront encore trouver indécente la viſite que rend Madame de Saint-Fard à Laure. Une femme vertueuſe ne fait point de pareilles démarches, & ne riſque pas de ſe compromettre vis-à-vis d'une créature de cette eſpéce. Ils ſoutiendront d'ailleurs qu'il n'eſt pas concevable que Laure, recevant chez elle la Cour & la Ville, ignore pendant deux mois, que Saint-Fard, qui eſt un homme de condition fait pour vivre avec tout ce monde-là, eſt marié; & qu'elle n'ait jamais entendu parler de ſa femme, qui doit être connue comme le ſont toutes les femmes de ſon rang & de ſa beauté. Ils diront de plus, qu'on ne change pas aiſément de caractère; & que ſi celui de Mélite eſt tourné au ſérieux & à une mélancolie douce, comme l'Auteur l'aſſure, il n'eſt pas vraiſemblable que les leçons de Laure en faſſent en un inſtant une perſonne gaie, vive, légere & pétulente. Ils ajouteront qu'il n'eſt pas naturel qu'une femme raiſonnable ſe mette à danſer devant ſon mari; qu'il faut ſuppoſer que ce mari aime prodigieuſement la danſe;

qu'il y en a bien, que ce talent ne rameneroit pas à leurs femmes ; & que ce moyen est trop petit, trop frivole, trop puérile. Ils ne s'éleveront pas moins contre le personnage de Laure, qu'ils regarderont comme une chimere, un être de raison. Ils seront sur-tout blessés de l'audace de Marton, qui veut engager sa Maitresse à prendre un Amant pour se venger de son mari, & qui revient plusieurs fois à la charge sur cet article. Elle doit assez connoître Mélite, pour ne lui pas donner de tels conseils ; & l'on est surpris que la sévere Mélite, de son côté, ne chasse pas une Chambriere si peu scrupuleuse.

A ces défauts près, dont quelques-uns sont excusables, parce qu'ils produisent des détails & des situations, la Piéce de M. de Moissy est digne des applaudissemens qu'elle a reçus au Théâtre. Les questions que Laure fait à Mélite sur la Maîtresse de son mari, & le mal qu'elle dit d'elle-même, en croyant parler d'une autre ; la conversation de Laure & de Saint-Fard, pendant que Mélite est dans le cabinet ; l'embarras de Saint-Fard, lorsque Laure le met sur chapitre de l'hymen ; celui de Mélite, quand Laure lui dit qu'elle veut épouser Saint-Fard ; tous ces traits sont d'un bon comique. Rien de plus ingénieux encore, que l'idée du Ballet, & d'en avoir fait sortir le dénouement. Le dialogue, d'ailleurs, est vif & naturel, les pensées justes, & la diction élégante.

NOUVELLE ÉCOLE DES MARIS, (la) Comédie en trois Actes, en Vers, par M. de Moissy, au Théâtre Italien, 1761.

Deux hommes ont épousé, dans le même tems, deux Demoiselles qui avoient été élevées dans le même Couvent. Ce double mariage a formé une espèce de liaison entre ces deux maris. L'un, sombre & jaloux, sans amour, a pour principe, qu'une femme doit dépenser chez elle tout ce qu'elle veut, pourvu qu'elle garde exactement sa maison, & qu'elle ne voye que les personnes qui conviennent à son mari. L'autre, au contraire, prétend qu'un mari ne doit point gêner la liberté de sa femme, pourvu qu'elle se contente d'une médiocre pension. Avec cette façon de penser si différente, ils font l'un & l'autre beaucoup de sottises. Heureusement qu'ils ont des

femmes vertueuses qui les font revenir de leur erreur par une conduite sage & réguliere.

NOUVELLE ITALIE, (la) Comédie en trois Actes, Italienne & Françoise, avec des Ariettes, par Bibiéna, 1762.

Un Gentilhomme François, nommé Lisidor, jetté par un naufrage, dans une Isle, y trouve des jardins délicieux, & une Princesse aimable, appellée Emilie, fille du Souverain de cette Isle. Le traître Gernando ayant soulevé une partie des Troupes & du Peuple de l'Isle, s'avançoit avec une armée pour soumettre le reste, & épouser sa Maîtresse. Lisidor avoit vu Emilie, en étoit devenu amoureux, & avoit fait sur elle de vives impressions ; mais il ne pouvoit pas s'exprimer en Italien ; & Emilie ne savoit pas le François. Arlequin, Valet de Lisidor, parloit également bien les deux Langues ; son Maître le choisit pour son interprète auprès de sa Maîtresse ; mais la Suivante d'Emilie ayant intérêt de favoriser les desseins de Gernando, engage Arlequin à dire à son Maître tout le contraire de ce que la Princesse dira à Lisidor. Elle lui promet en récompense, des richesses & sa main. Arlequin se laisse séduire ; & au lieu de rendre fidelement à Lisidor tout ce que la Princesse lui adresse de tendre, il ne dit que des choses indifférentes, qui contredisent l'air passionné avec lequel Emilie les prononce. Enfin Gernando s'avance avec son armée : Lisidor combat contre lui, & reste vainqueur. Une lettre de la Suivante, trouvée dans les papiers de Gernando, découvre sa trahison & celle d'Arlequin ; & Emilie épouse Lisidor.

NOUVELLE SAPHO, (la) Opéra-Comique en un Acte, en Prose, mêlé de Vaudevilles, par l'Affichard & Valois, à la Foire Saint Laurent, 1735.

Apollon, ennuyé du service des neuf Muses, a pris la résolution de créer un Lieutenant du Parnasse, & choisit, pour cet emploi, le cheval Pégase, à qui il a donné la voix & la figure humaine. Il a tout lieu de s'applaudir de son choix : car ce demi Dieu, de nouvelle création, entre parfaitement dans toutes ses idées. Apollon, sur le récit de Mercure, est devenu amoureux d'une incon-

nue, à qui le Public a donné le nom de *nouvelle Sapho*. Pégase lui conseille de détruire l'ancien Parnasse, & d'en former un neuf, dont il destinera la premiere place à l'objet de sa passion. M. Rimeplatte, Poëte & Architecte, est accepté pour le dessein & la conduite de l'édifice. Apollon l'emmene, & laisse Pégase pour tenir l'Audience.

NOUVELLE TROUPE, (la) *Comédie en un Acte, en Vers*, par MM. *Favart & Anseaume*, au Théâtre Italien, 1760.

Un Directeur de Spectacles annonce plusieurs Sujets qui n'ont encore paru sur aucun Théâtre. Ces Sujets se querellent à qui fera les premiers rôles, & font voir ce dont ils sont capables.

NOUVELLES MÉTAMORPHOSES D'ARLEQUIN, (les) *Comédie en trois Actes*, 1763.

Cette Piéce est un tissu d'incidens fondés sur la magie, par lesquels Arlequin est obligé de reprendre douze fois des formes différentes, & si subitement, que le prestige est complet, & le moyen presque incroyable aux Spectateurs. M. Carlin est lui seul, dans cette Piéce, le Sujet, l'Auteur, l'Acteur & le Spectacle.

NOUVELLISTE DUPÉ, (le) *Opéra-Comique en un Acte*, de *Panard*, 1758.

M. Timbré, possédé de la manie des nouvelles, néglige tout pour s'y livrer. Il est d'une indolence outrée pour ses affaires, d'une curiosité sans bornes pour celles des autres. Il sait tout, excepté ce qu'il devroit savoir. Il veut marier sa fille Angélique à M. Furet, dont il a fait son Commissionnaire pour les nouvelles. Sa femme est une folle, à qui la passion du jeu a fait tourner la tête, & qui destine sa fille à M. Repic, Médecin, parce qu'il aime à jouer comme elle. Sa mere, Madame Argante, n'est pas plus raisonnable. Comme elle sait que Léandre est l'Amant d'Angélique, elle met tout en œuvre pour lui faire épouser sa petite-fille ; & le moyen qu'elle employe est très mal-honnête. Elle fait cacher Angélique dans la maison de M. Richard, oncle de Léandre, par l'intrigue d'un Valet. Léandre l'enleve en présence de M.

Timbré, sans que celui-ci s'en apperçoive; & c'est par cette voie, que l'Amant d'Angélique est possesseur des charmes de sa Maîtresse.

NUANCES. Ce sont des traits légers & presque imperceptibles, qui différencient les caractères & les passions, selon les personnes; car les mêmes passions ont encore certaines choses qui les empêchent de se ressembler tout-à-fait, & ce sont ces légères différences qu'on nomme Nuances. Il n'appartient qu'au grand Maître de les saisir, & aux Connoisseurs de les bien appercevoir. Idamé dans l'Orphelin de la Chine, Mérope & Andromaque, sont trois meres sensibles & tendres, toutes allarmées sur le sort de leurs fils. Cependant, que de Nuances de tendresse & de douleur entr'elles!

NYMPHE DES TUILERIES, (la) *Opéra-Comique en un Acte, par L'Affichard, à la Foire Saint-Laurent*, 1735.

Le Caprice fait d'une Nymphe sa Maîtresse, & la mene aux Tuileries. Un Nouvelliste vient lui raconter les nouvelles qu'il a reçues de tous les endroits du monde. Une Provinciale, qui cherche fortune, lui montre ses dispositions au chant, à la danse, à la déclamation. Un Musicien lui vante la supériorité de la Musique & de ses talens. Une jeune fille, qui désire d'avoir un Amant, lui dit qu'elle espere en faire un dans ce jardin. Un Paysan a quitté son village pour se soustraire à la Milice; & une Coquette fait la liste de ses Galans. L'Amour, en ramenant le Caprice, l'enchaîne à sa Nymphe. On voit par cet exposé, que toutes les Scènes sont étrangères les unes aux autres. Il y a, par ce moyen, de la variété, & je ne sais quoi de piquant dans cette Piéce. Les caractères du Musicien, de la Coquette & du Nouvelliste, sont bien dessinés & ajustés au quadre général.

NYMPHES DE DIANE, (les) *Opéra-Comique en un acte, par* M. Favart, *à la Foire Saint-Laurent*, 1753.

Cette Piéce avoit déja été jouée & imprimée en Flandres; mais elle a paru, pour la premiere fois à Paris, à la fin du mois de Septembre.

Parmi les Nymphes consacrées au culte de Diane, il y avoit une jeune Novice, nommée Themire, pour laquelle Agenor avoit conçu de l'amour. Selon l'usage, lorsqu'une Nymphe étoit sur le point de s'engager au service de la Déesse, un jeune homme se présentoit à elle, & lui offroit un don qu'elle rejettoit avec indignation, en cas qu'elle persistât dans la volonté de se consacrer au culte de Diane. Agénor vient présenter un bouquet à Thémire : celle-ci, enchantée de la figure aimable de ce jeune homme, éprouve des sentimens qui jusqu'alors lui avoient été inconnus. Son goût pour le service de la Déesse se perd à l'instant; & elle croit qu'il n'y a de bonheur pour elle, que dans la possession du cœur de son nouvel Amant. L'Amour vient couronner leur flamme mutuelle.

O.

OBSTACLE FAVORABLE, (l') *Opéra-Comique en un acte, par le Sage, Fuzelier & d'Orneval*, 1726.

M. Troussegalant, Médecin, s'est retiré dans un Château, dont le Fermier lui a loué une partie, afin de n'avoir plus rien à démêler avec les Chirurgiens, qu'il déteste; & il y a amené Valere son fils & Argentine sa fille, qu'il tient enfermés, de peur qu'ils ne parlent à Dorante & à Spinette, qui les aiment, & à qui il ne veut pas absolument les donner; parce qu'ils sont enfans d'un Chirurgien, & que le jeune Dorante exerce lui-même cette profession. Mais ces deux Amans se sont adressés à Maître Blaise, Fermier du Château, qu'ils ont mis dans leurs intérêts, & qui les a introduits dans le Château, Spinette, déguisée en berger, sous le nom de Colinet,

& Dorante en Espagnolette, sous celui de Jacinte. M. Troussegalant, qui est obligé de sortir, prie Maitre Blaise d'avoir l'œil sur Valere; mais il s'en défend par l'occupation que lui donne la noce de sa niéce. Il veut bien cependant lui céder Colinet, qu'il a pris pour garder ses moutons, & qu'il lui prêtera pour garder son fils : il ajoute que c'est un garçon très-sage, à qui il confieroit une troupe de filles comme un troupeau de moutons. Troussegalant accepte ses services, & lorsqu'il est prêt à sortir, Arlequin, frater de Dorante, déguisé en duegne, le lui présente comme sa fille, en lui disant qu'elle a de violens maux de cœur avec de fréquens étourdissemens. Le Médecin lui tâte le pouls, & prétend qu'elle est grosse. La fausse duegne entre dans une grande colere; mais sa fille la calme, en lui rappellant qu'il n'y a que six semaines qu'elle a perdu son époux. La duegne prétend qu'elle n'entend pas raillerie sur le chapitre de l'honneur, & assure que c'est sa sévérité qui l'a fait renvoyer en Espagne d'auprès de toutes les femmes qu'elle a servies, & qui ne pouvant s'en accommoder, faisoient entendre le contraire à leurs époux; ce qui engage le Médecin à l'arrêter pour faire compagnie à sa fille; & il retient Jacinte pour la mettre auprès de sa filleule Nanette.

On vient avertir le Docteur que le Bailli, son malade, empire à vue d'œil, & il part. Les Amans mettent, comme on se l'imagine bien, son absence à profit. Il revient; Maître Martin, Maréchal, qui a pensé & guéri son cheval, lui demande s'il en est content. Le Médecin l'assure que oui, & veut lui payer son salaire; mais le Maréchal se pique de générosité, & refuse l'argent de son confrere. La comparaison offense le Docteur : Martin est, à son tour, piqué des hauteurs de Troussegalant : ils se disent des injures; & le Docteur, échauffé, frappe le Maréchal, qui tire un moraille de sa poche & le met sur le nez du Docteur : ce n'est encore rien; tous les valets du Bailli courent furieux, cherchent le Médecin qui a tué leur Maître, qui vient de trépasser. Il se sauve; mais l'un d'eux l'atteint d'un coup de bâton à la tête, & l'étend par terre. Dorante & Arlequin examinent la plaie, qu'ils trouvent considérable. Le Docteur enrage d'avoir besoin du secours d'un Chirurgien, & il est obligé

de recevoir celui de Dorante, qui le lui refuse à son tour, & ne veut point opérer avant que le Docteur n'ait signé leur contrat de mariage. Toussegalant consent à tout, & finit par ces deux Vers:

O Ciel! aux Chirurgiens je vais devoir la vie!
N'ai-je donc tant vécu que pour cette infamie!

OBSTACLE IMPRÉVU, (l') ou L'OBSTACLE SANS OBSTACLE, *Comédie en cinq Actes, en prose, de Néricault Destouches*, 1717.

On oublie aisément que cette Piéce n'est point écrite en Vers; c'est une Prose dans le bon goût de celle de Moliere. La premiere Scène est pleine d'agrémens, surtout dans le rôle de Pasquin. Ce qu'on pourroit reprocher à cette Comédie, c'est une intrigue trop composée, trop chargée, & qui échappe au Spectateur; mais il y a du génie dans l'invention de cette intrigue. La Comtesse de la Pépiniere est un caractère saillant & d'un bon Comique. Crispin & Pasquin, ainsi que Nérine, répandent beaucoup de gaieté dans la Piéce, & ne font qu'augmenter la vivacité de l'action.

OCCASION, (l') *Opéra-Comique en un Acte, suivi d'un Divertissement, par Dominique, Riccoboni fils, & Romagnési, au Théâtre Italien*, 1726.

L'Occasion, personifiée, est poursuivie d'une troupe de gens qui ont besoin de son secours, & qui chantent en l'environnant:

Non, non, n'espérez pas nous tromper;
N'espérez pas nous échapper.

Un des poursuivans l'arrête enfin; l'Occasion proteste qu'elle ne rendra service à aucun d'eux, si on ne la laisse en liberté: elle consent cependant qu'on la garde à vue: ensuite elle donne audience à diverses personnes, qui viennent se plaindre de l'avoir manquée; mais elle leur fait connoître que c'est leur faute, & non pas la sienne.

OCCASIONS PERDUES, (les) Tragi-Comédie de Rotrou, en cinq Actes, en Vers, 1631.

La Reine de Naples aime Clorimand, ne veut l'en instruire & le voir, que sous le nom, & par le moyen d'Isabelle, l'une de ses filles de confiance, qu'elle charge de faire l'amour pour elle. Isabelle accepte cette commission ; mais la maniere dont elle s'en acquitte, fait craindre à la Reine, que cette fille ne la trahisse : cette crainte n'est que trop justifiée par la suite. La Reine veut rendre son Amant heureux ; Isabelle imite son exemple. Les rendez-vous sont manqués par des contretems, des méprises ; & ces occasions perdues remettent tout dans l'ordre. Clorimand perd la Reine, qu'il n'aime pas, & contribue même à lui faire épouser le Roi de Sicile. Isabelle trouve son Amant Adraste où elle cherchoit Clorimand ; celui ci est bien dédommagé en obtenant l'objet de ses vœux, la sœur du Roi de Sicile son Souverain. Un triple hymen termine les déclarations, les fadeurs, les jalousies, les amours, les indécences de cette foule d'Amans peu réservés.

ŒDIPE, Tragédie de Pierre Corneille, 1659.

L'Œdipe de Corneille offre un grand nombre de traits dignes de son Auteur. Peut-être même cette Piéce ne passe-t-elle pour médiocre, que parce qu'il en existe une fort supérieure. Corneille ne se seroit pas attendu à être un jour vaincu par un rival de vingt ans. L'amour figure mal dans les deux Piéces ; mais la derniere a l'avantage qu'il y figure moins long tems.

ŒDIPE, Tragédie de M. de Voltaire, 1618.

Plus d'un demi-siécle d'applaudissemens n'a point lassé le Public, & place ce Drame au rang des chefs-d'œuvre de notre Scène. A l'amour près, tout y caractérise ce sujet terrible & touchant. La double confidence du quatrieme Acte vaut seule une Tragédie. La Motte traita depuis le même sujet en prose & en vers, & prétendit ramener à la prose le style de la Tragédie. C'est cette opinion que M. de Voltaire combat dans la Préface d'Œdipe. On voit aisément que La Motte se trompe ; mais les Vers de M. de Voltaire le prouvent encore mieux.

Tome II. X

ŒDIPE, *Tragédie de Lamotte*, 1726.

La Motte a fait deux Œdipes, l'un en Profe, l'autre en Vers ; tous deux fe reffemblent, à la rime près ; & il femble que l'Auteur ait voulu prouver par fes Vers la fupériorité de la Profe.

Ce fujet, qui a produit une fi grande quantité de Piéces, méritoit-il d'exercer tant de plumes ? Je puis me tromper ; mais j'avoue que je ne connois point de fujet auffi extravagant, auffi peu conforme à l'humanité en général, & aux mœurs Françoifes en particulier. J'y vois tout un Royaume ravagé par la pefte, pour un crime imaginaire ; un homme vertueux, que les Dieux plongent eux-mêmes dans l'abime des forfaits, qui tue fon pere & époufe fa mere fans connoitre ni l'un ni l'autre. Il eft innocent ; & les plus horribles châtimens font raffemblés pour le punir. Y eut-il jamais rien de plus bifarre, & j'ofe dire, de plus dangereux ? La morale que doit naturellement tirer de cette Piéce la multitude ignorante, eft qu'on eft néceffité au crime, & qu'on ne peut fuir fa deftinée. Comme les Grecs étoient dans cette croyance, la Tragédie d'Œdipe devoit leur plaire ; mais un pareil fyftême ne peut aujourd'hui qu'égarer les efprits foibles, & révolter les gens éclairés.

ŒDIPE TRAVESTI, *Parodie de l'Œdipe de M. de Voltaire, par Dominique*, 1719.

La Scène eft au Bourget, Village près de Paris. Pierrot, & fa femme Colombine, y tiennent Cabaret. La curiofité fut toujours la paffion dominante des femmes ; celle-ci étant prête d'accoucher de fon premier enfant, a envie de favoir quel fera fon fort : la Devinereffe, qu'elle confulte, lui prédit que ce fera un garçon, & que ce garçon tuera fon pere, & époufera fa mere. Colombine croit qu'en l'envoyant aux Enfans Trouvés, elle empêchera ce fils de commettre de tels forfaits ; mais, malgré cette précaution, il remplit fa deftinée.

Scaramouche, garçon du Cabaret de Colombine, fait à fa Maîtreffe le récit des maux que le Ciel, juftement irrité de la mort du pauvre Pierrot, fait fouffrir au Village, & des murmures des Habitans contre Finebrette, fon ancien Amant, qu'ils accufent hautement d'avoir tué

Pierrot. Colombine lui donne là-dessus un démenti, & le chasse. Restée seule avec Claudine, sa Confidente, elle lui dit qu'elle ne peut soupçonner Finebrette d'un crime pareil. Elle convient que Finebrette a toujours été maître de son cœur; mais que ses parens, sachant qu'il n'avoit pas de bien, ne voulurent point consentir à son hymen avec lui; & la marierent, pour ainsi dire malgré elle, à Pierrot; & que de dépit, Finebrette se fit Soldat. Que quelque tems après, elle devint veuve; alors un loup furieux ravageoit tout le pays: un inconnu, nommé Trivelin, s'offrit de le tuer; il en vint à bout, & n'exigea pour prix de sa victoire, que de devenir l'époux de la plus riche du Village: le choix ne fut pas incertain.

Et le vainqueur d'un loup étoit digne de moi.

Trivelin, reconnu pour le Fils de Colombine & de Pierrot, se fait, par désespoir, aveugle des Quinze-vingts.

OLIVETTE, JUGE DES ENFERS, Opéra-Comique en un Acte, avec un Divertissement & un Vaudeville, par Fleury, à la Foire Saint Laurent, 1726.

Pluton, amoureux d'Olivette, Suivante de Proserpine, lui fait prendre la figure de Minos, à qui il a donné celle d'Olivette, & son emploi auprès de la Déesse, pour ôter à celle-ci tout sujet de jalousie. Avec la forme de Minos, Olivette est chargée en même tems de remplir son Office de Juge des Enfers. Elle voit entrer un Gascon, tenant par la main le Médecin qui l'a tué en huit jours de tems avec un torrent d'eau de poulet. Olivette ordonne que ce dernier sera le Malade, & le Gascon le Médecin.

M. Goguét, petit Collet, avoue qu'il a perdu la vie en tombant du haut d'une échelle de corde, qui lui servoit à escalader la fenêtre d'une beauté cruelle dont il étoit épris. Il se plaint beaucoup; & prie, sur-tout, qu'on lui donne un logement tranquille & commode. Le Juge le relégue avec la Pudeur, la Modestie & la Sobriété. M. Goguet paroît d'abord un peu surpris de son Arrêt; mais il prend son parti, & chante ce couplet:

Dans ces lieux, puisqu'on me retient,
Belles ombres, tenez-vous bien.
Jamais on ne vit chez Pluton
Arriver si beau Compagnon;

Et sur-tout prenez bien garde
A votre Cotillon.

Olivette envoie, avec les ombres heureuses, celle d'une petite fille qui se plaint d'avoir perdu le jour sans avoir goûté les plaisirs comme sa mere. Elle condamne à un repos éternel un Coureur mort de chagrin d'avoir manqué d'une minute le pari qu'il avoit fait, de monter en trois, la butte de Montmartre à cloche-pied. La Comtesse Folichonne, & le Marquis de Bois-Fourchu, viennent ensuite étaler leurs exploits d'amour & d'ivrognerie. Olivette veut les condamner à être jettés dans la gueule de Cerbere ; mais ils en sortent, pour appeller à Pluton même, d'un Juge qui respecte si peu les femmes du calibre de la Comtesse, & les Marquis de Haute-Futaie. A la suite de ces Ombres paroit celle de Pierrot, mari d'Olivette ; il fait un aveu sincere & très-détaillé de tous les tours qu'il lui a joués ; & ajoute, qu'il est charmé de l'avoir fait mourir sous les coups de bâton. A ce récit, Olivette, outrée de colere, se découvre. Pluton, accourant au bruit que font ces deux époux, leur impose silence, & fait sentir à Olivette combien il est important qu'elle se réconcilie avec son mari, pour mieux tromper Proserpine. Le Dieu annonce ensuite une Fête préparée : & la Piéce finit par un Divertissement.

OLYMPIE, Tragédie de M. de Voltaire, 1764.

Olympie est une Tragédie toute neuve pour la Nation ; mais, comme on a dit très-bien, « la même légereté qui fit condamner Attalie pendant plus de vingt années par ce même Peuple qui applaudissoit à la Judith de Boyer, les mêmes prétextes qui servoient à jetter du ridicule sur un Prêtre & sur un enfant, peuvent subsister aujourd'hui. Il est à croire qu'on diroit, voilà une Tragédie jouée dans un Couvent. Statira est une Religieuse ; Cassandre a fait une confession générale ; l'Hiérophante est un Directeur ». C'est ce qui a empêché si long-tems M. de Voltaire d'enrichir notre Scène de son nouvel Ouvrage. Il s'étoit contenté de faire imprimer sa Piéce ; mais enfin l'on a pris le parti de la jouer ; & la réussite justifie les personnes éclairées qui ont excité les Acteurs à la faire pa-

roître au grand jour du Théâtre. Toutes les situations Théâtrales d'*Olympie*, forment des tableaux animés. Le mariage, le combat singulier, le bûcher, produisent le plus grand effet.

OMBRE DE LA FOIRE, (l') *Prologue, par d'Orneval, à la Foire Saint Laurent*, 1720.

Le Théâtre représente une solitude & un lac dans l'enfoncement ; Arlequin seul, déplore la perte de ses camarades. Dans le tems qu'il est occupé de cette pensée, l'Ombre de la Foire paroit, & lui présente un papier. Arlequin fait plusieurs lazzis de peur, avant que de le prendre. Il lit enfin l'écrit, & apprend qu'il doit lever une certaine pierre, sous laquelle il trouvera de quoi se consoler. Arlequin obéit ; & appercevant une corde, & ensuite une ligne à pêcher, il se résout à faire le métier de Pêcheur. Il est fort surpris de tirer, au lieu du poisson qu'il espéroit, Mézétin, le Docteur, Léandre, Scaramouche, Pantalon, &c. Il apprend que ces Acteurs ont été métamorphosés en poissons par deux Magiciennes, dont l'une est appellée la *Comédie Françoise*, & l'autre la *Comédie Italienne*. Pour suppléer, autant qu'il est possible, à ce malheur, Pierrot, qui est devenu Poëte, présente une Piéce, dans laquelle Arlequin, qui a conservé la faculté de parler, s'en servira ; & ses camarades le seconderont par des signes.

OMBRES MODERNES, (les) *Opéra-Comique d'un Acte, par Carolet, à la Foire Saint Germain*, 1738.

L'idée de l'Auteur a été de critiquer les Piéces qui avoient paru nouvellement sur les trois principaux Théâtres de Paris. Caron passe dans sa barque l'ombre d'une femme enjouée, que l'absence des Théâtres François & Italiens a fait mourir d'ennui. Celle d'*Atys*, mort sans succès, se présente ensuite ; & après elle, l'ombre de la *Gouvernante*, qui a terminé sa vie dans les règles, parce qu'elle coûtoit trop au Public. La derniere ombre est celle de *Barnabas* : il est mort de honte & de dépit, d'être obligé d'essuyer les mauvais vers & les platitudes composées sur sa béquille. Minos vient juger ces différentes ombres. Il renvoye la femme enjouée avec les an-

ciens Comédiens Italiens, & ordone à Atys de ne plus paroître, qu'il n'ait passé par la Fontaine de Jouvence. Il promet à Barnabas, que les Chansonniers le laisseront en repos, ainsi que sa béquille. On entend une Symphonie, qui annonce les ombres des Acteurs Forains, qui forment le Divertissement.

OMBRES PARLANTES, (les) *Comédie en un Acte, en Prose, par Romagnésy, aux Italiens*, 1740.

Le Docteur veut épouser Colombine, sa pupille, & marier sa fille Isabelle, à un vieux Médecin. Léandre & Octave, Amans de ces jeunes filles, font jouer divers stratagèmes par Arlequin & Scaramouche, pour empêcher ces mariages. Le Docteur & son Valet Pierrot éprouvent toutes les polissonneries qu'imaginent ces intriguans. Enfin ces derniers se déguisent, & viennent trouver le Docteur, en se disant les Ombres de deux malades qui sont morts entre ses mains. La frayeur du Docteur est si grande, que non-seulement il leur donne cinquante louis pour qu'ils ne reviennent plus le tourmenter; mais encore il consent qu'Octave épouse Colombine, & Léandre sa fille Isabelle.

ON NE S'AVISE JAMAIS DE TOUT, Opéra-Comique en un Acte, en prose, mêlée d'Ariettes, par M. Sedaine, Musique de M. Monsigny, à la Foire Saint-Laurent, 1761.

M. Tue, Médecin, Tuteur & amoureux de Lise, la tient renfermée soigneusement, & donne à Margarita, sa duegne, toutes les leçons possibles pour écarter les rivaux. Dorval, Amant de Lise, qui s'étoit déja déguisé la veille en domestique, paroit encore sous le même habit, & vient presser le Médecin de se rendre chez un malade. M. Tue, avant que d'y aller, donne à la duegne un Livre qu'il a acheté à Florence à la succession d'un Portugais: il doit servir de suite aux leçons du Médecin sur l'éducation de Lise. Mais toutes les lumieres des jaloux ne valent pas celles des Amans. Dorval, habillé en Captif, une chaine au bras, une longue barbe blanche, un manteau & une guitarre, écoute la conversation du Médecin, lui demande la charité lorsqu'il en est ap-

perçu ; & apprenant que la duegne va chercher Life, il s'écrie avec transport :

Je vais te voir, charmante Life, &c.

Life vient avec sa duegne ; & reconnoissant Dorval, elle la prie de s'arrêter un instant. Dorval, pour amuser la duégne, lui fait accroire qu'elle a laissé tomber un louis. La vieille avare le prend, & lui permet de raconter les supplices qu'il a soufferts à Maroc. L'Amant habile saisit ce tems-là, pour recommander à Life de passer sous sa fenêtre. Cependant la clochette sonne pour aller à l'Eglise ; la Vieille & Life s'y rendent, mais trop tard. L'Amant qui les voit revenir, vole dans sa chambre pour changer de déguisement. Life, avertie par son Amant, passe sous les fenêtres. Dorval, déguisé en femme, jette sur elle une boëte de poudre. Il descend précipitamment ; & contrefaisant la vieille, il leur demande pardon, & promet de réparer le dommage. La duegne, peu fine, lui confie Life, & va chercher d'autres hardes chez le Médecin. Pendant ce tems-là, Dorval fait approuver son amour, & consentir Life à le suivre. Le Docteur arrive ; alors la prétendue vieille prenant un ton grondeur, la fait entrer chez elle. Margarita revient avec des hardes, & apprend à M. Tue, que sa pupille est enfermée dans sa maison. Il devient furieux : il frappe à la porte, appelle le guet & crie au feu. Le Commissaire arrive ; & la Garde se met en devoir d'enfoncer la porte. Dorval sort l'épée à la main, apprend au Commissaire son amour, & force M. Tue à lui céder sa Maîtresse. Celui-ci se croit trahi par la duegne ; mais Dorval lui découvre ses stratagêmes

OPERA. Drame dont l'action se chante & réunit le pathétique de la Tragédie & le merveilleux de l'Epopée. Le pathétique, que l'Opéra imite de la Tragédie, consiste dans les sentimens, les situations touchantes, le nœud, les incidens frappans, l'intérêt, le dénouement. Le merveilleux qu'il imite de l'Epopée, consiste à réaliser aux yeux

tout ce qu'elle ne fait que peindre à l'imagination. S'il y est question d'une Divinité du Ciel, de l'Enfer, d'un naufrage, des êtres même moraux & inanimés, il les représente au naturel par la magie des décorations. Le caractère de l'Epopée est de transporter la Scène de la Tragédie dans l'imagination du Lecteur. Là, profitant de l'étendue de son Théâtre, elle aggrandit & varie ses tableaux, se répand dans la fiction, & manie à son gré tous les ressorts du merveilleux. Dans l'Opera, la Muse Tragique à son tour, jalouse des avantages que la Muse Epique a sur elle essaye de marcher son égale, ou plutôt de la surpasser, en réalisant, du moins pour les sens, ce que l'autre ne peint qu'en idée. Pour bien concevoir ces deux révolutions, supposé qu'on eût vu sur le Théâtre une Reine de Phénicie, qui, par ses graces & sa beauté, eût attendri, intéressé pour elle les Chefs les plus vaillans de l'armée de Godefroi, en eût même attiré quelquesuns dans sa Cour, y eût donné asyle au fier Renaud dans sa disgrace, l'eût aimé, eût tout fait pour lui, & l'eût vu s'arracher aux plaisirs, pour suivre les pas de la gloire ; voilà le sujet d'*Armide* en Tragédie. Le Poëte Epique s'en empare ; & au lieu d'une Reine tout naturellement belle, sensible, il en fait une enchanteresse : dès-lors, dans une action simple, tout devient magique & surnaturel. Dans Armide, le don de plaire est un prestige ; dans Renaud, l'amour est un enchantement : les plaisirs qui les environnent, les lieux même qu'ils habitent, ce qu'on y voit, ce qu'on y entend, la volupté qu'on y respire, tout n'est qu'illusion ; & c'est le plus charmant des songes

Telle est Armide embellie des mains de la Muse Héroïque. La Muse du Théâtre la reclame & la reproduit sur la Scène, avec toute la pompe du merveilleux. Elle demande, pour varier & pour embellir ce brillant Spectacle, les mêmes licences que la Muse Epique s'est données; & appellant à son secours la Musique, la Danse, la Peinture, elle nous fait voir, par une magie nouvelle, les prodiges que sa rivale ne nous a fait qu'imaginer. Voilà Armide sur le Théâtre Lyrique; & voilà l'idée qu'on peut se former d'un Spectacle qui réunit le prestige de tous les Arts :

> Où les beaux Vers, la Danse, la Musique,
> L'art de tromper les yeux par les couleurs,
> L'art plus heureux de séduire les cœurs,
> De cent plaisirs font un plaisir unique. *Voltaire.*

Dans ce composé, tout est mensonge; mais tout est d'accord; & cet accord en fait la vérité; la Musique y fait le charme du merveilleux; le merveilleux y fait la vraisemblance de la Musique : on est dans un monde nouveau : c'est la nature dans l'enchantement, & visiblement animée par une foule d'intelligences, dont les volontés sont ses loix.

Une intrigue nette & facile à nouer & à dénouer; des caractères simples; des incidens qui naissent d'eux-mêmes; des tableaux sans cesse variés par le moyen du clair obscur, des passions douces, quelquefois violentes, mais dont l'accès est passager; un intérêt vif & touchant, mais qui par intervalles, laisse respirer l'ame : voilà les sujets que chérit la Poésie Lyrique, & dont Quinault a fait un si beau choix. La passion qu'il a

préférée, est de toutes la plus féconde en images & en sentimens ; celle où se succedent avec le plus de naturel, toutes les nuances de la Poësie, & qui réunit le plus de tableaux rians & sombres tour-à-tour. Les sujets de Quinault sont simples, faciles à exposer, noués & dénoués sans peine. Voyez celui de Roland : ce Héros a tout quitté pour Angélique ; Angélique le trahit & l'abandonne pour Médor. Voilà l'intrigue de son Poëme : un anneau magique en fait le merveilleux ; une fête de Village en amene le dénouement. Il n'y a pas dix Vers qui ne soient en sentimens ou en images. Le sujet d'Armide est encore plus simple.

L'Opera peut embrasser des sujets de trois genres différens ; du genre Tragique, du genre Comique & du genre Pastoral. Nous allons faire, d'après le Spectacle des Beaux-Arts, quelques observations sur chacun de ces genres.

Le Poëte qui fait une Tragédie Lyrique, s'attache plus à faire illusion aux sens qu'à l'esprit ; il cherche plutôt à produire un spectacle enchanteur, qu'une action où la vraisemblance soit exactement observée. Il s'affranchit des loix rigoureuses de la Tragédie ; & s'il a quelque égard à l'unité d'intérêt & d'action, il viole sans scrupule les unités de tems & de lieu, les sacrifiant aux charmes de la variété & du merveilleux. Ses Héros sont plus grands que nature ; ce sont des Dieux, ou des hommes en commerce avec eux, & qui participent de leur puissance. Ils franchissent les barrieres de l'Olympe ; ils pénetrent les abîmes de l'Enfer. A leur voix, la Nature s'ébranle, les Elémens obéissent, l'Univers leur est soumis. Le Poëte tend à retracer des sujets vastes & sublimes ;

le Muſicien ſe joint à lui pour les rendre encore plus ſublimes. L'un & l'autre réuniſſent les efforts de leur art & de leur génie pour enlever & enchanter le Spectateur étonné, pour le tranſporter tantôt dans les Palais Enchantés d'Armide, tantôt dans l'Olympe, tantôt dans les Enfers, ou parmi les Ombres fortunées de l'Elyſée. Mais quelque effet que produiſent ſur les ſens l'appareil pompeux, & la diverſité des décorations, le Poëte doit encore plus s'attacher à produire, dans les Spectateurs, l'intérêt du ſentiment. *Voyez au mot* POËME LYRIQUE, *tout ce que doivent obſerver à cet égard le Poëte & le Muſicien.*

Les Sujets Tragiques ne ſont pas les ſeuls qui ſoient du reſſort du Théâtre Lyrique: il peut s'approprier auſſi le genre Comique; c'eſt-à-dire, les Piéces de caractère, d'intrigue, de ſentiment. Le Comique de caractère peut être d'une reſſource infinie pour ce Théâtre. Il fourniroit au Poëte & au Muſicien un moyen de ſortir de la Monotonie éternelle d'expreſſions miellées, de ſentimens doucereux, qui caractériſent nos Operas Lyriques. Cependant ce genre eſt entierement négligé à notre grand Opera. On l'a abandonné au Théâtre des Italiens, avec les Piéces d'intrigue & de ſentiment. *Voyez ci-après* OPERA-COMIQUE.

Le génie Paſtoral trouve auſſi ſa place au Théâtre Lyrique. Pluſieurs de nos Poëtes s'y ſont exercés avec ſuccès. Les ſujets champêtres font plaiſir par les tableaux naïfs qu'ils nous préſentent, & ſont très-ſuſceptibles d'une Muſique gracieuſe, par les images riantes dont ils ſont ornés. L'amour Paſtoral a une candeur, une aménité, un charme raviſſant. Il rappelle l'âge d'or,

où le goût seul faisoit le choix des Amans, & le sentiment leurs liens & leurs délices. C'est, parmi nos Bergers, que l'Amour est vraiment un enfant, simple comme la Nature qui le produit ; il plaît sans fard & sans déguisement ; il blesse sans cruauté ; il attache sans violence. De telles peintures demandent une Musique naïve, des airs simples, un chant uni, une symphonie douce & tendre. Mais ce genre semble épuisé parmi nous, & n'avoir plus rien que de fade & de monotone.

OPERA-FRANÇOIS, (*Histoire de l'*)

Les Italiens sont les inventeurs de l'Opera. Ce brillant Spectacle fut introduit en France par le Cardinal Mazarin en 1645. Le succès qu'eut parmi nous la Pièce Italienne, intitulée ***Orphée & Euridice***, fit souhaiter qu'on donnât de pareils Ouvrages dans notre Langue. L'Abbé Perrin fut le premier qui hasarda des paroles Françoises, à la vérité fort mauvaises, mais qui réussirent pourtant assez bien, lorsqu'elles eurent été mises en Musique par l'Organiste Cambert. Cette Pièce est une Pastorale en cinq Actes, qu'on représenta pour la premiere fois à Issy, sans employer les danses ni les machines. Elle fut si généralement applaudie, que le Cardinal en fit donner plusieurs représentations devant le Roi & toute la Cour.

Le Marquis de Sourdeac fit alors connoître son génie pour les machines. Il s'associa avec le Poëte Perrin & le Musicien Cambert pour donner des Opera ; & ces trois Fondateurs du Théâtre Lyrique firent représenter, dans un Jeu de Paume de la rue Mazarine, quelques Pièces, dont la Poësie

seule fut trouvée mauvaise. Quelque tems après, Jean-Baptiste Lully obtint des Lettres-patentes en forme d'Edit, portant permission de tenir Académie Royale de Musique, & il y fit construire un nouveau Théâtre près du Luxembourg, dans la rue de Vaugirard. Ce célèbre Musicien donna au Public le 15 Novembre 1672 *les Fêtes de l'Amour & de Bacchus*, Pastorale composée de différens Ballets.

Après la mort de Moliere, le Roi donna à Lully la Salle du Palais Royal, où, depuis le mois de Juillet 1673, tous les Opera ont été représentés jusqu'à présent.

Lully avoit un talent supérieur pour la Musique : il s'associa avec Quinault, qui avoit lui-même un génie éminent pour la Poësie. Celui-ci, en s'écartant du goût, de la forme & de la coupe ordinaire des Opera Italiens, en créa un d'un nouveau genre, conforme à l'esprit & au goût de la Nation. Il imagina des actions tragiques, liées à des danses, au mouvement des machines, & aux changemens de décorations.

Tout ce que la passion de l'amour peut fournir de vivacité, de tendresse & d'expressions fortes de sentiment, ce que la magie ou la puissance des Dieux peut produire de merveilleux, fut mis en œuvre par ce Poëte dans les différens Ouvrages dont il a enrichi ce Spectacle.

Lully composa la Musique de tous ces Opera. Son principal mérite est d'avoir trouvé des chants tout-à-fait analogues à la Langue Françoise ; la partie du récitatif sur-tout est celle où il a excellé. C'est presque toujours une déclamation naturelle, simple, remplie de graces & d'expressions ;

presque toujours noble, quelquefois grande & sublime, mais souvent aussi monotone. Il s'en faut beaucoup que ses symphonies ayent la même beauté; tous ses grands airs, ainsi que ses ouvertures, semblent être jettés dans le même moule; & à le bien prendre, il n'a proprement fait qu'un seul de chacun de ces airs dans chaque genre. Sa réputation cependant étoit extrême; tous les Musiciens le regardoient comme leur Maître; & le Public ne voyoit que lui dans les Opera que l'on donnoit de son tems: le chant faisoit disparoître les paroles; le Poëte étoit éclipsé par le Musicien; & ce n'est guère que depuis environ quarante ans, qu'on s'est apperçu en France, que Quinault étoit un Poëte au-dessus du commun.

Après la mort de Lully, l'Opera passa à deux de ses fils, qui n'eurent point les talens de leur pere. Depuis, regardé comme une espéce de Ferme, il fut livré à des Directeurs avides, qui s'enrichirent en l'appauvrissant. Pendant toute leur administration, ce Spectacle fut mal entretenu, les Acteurs mal choisis, les créanciers mal payés, & le Public mal servi.

Parmi ceux qui, depuis Quinault & Lully, ont travaillé pour ce Théâtre, nous n'avons guères eu que MM. de la Mothe, Danchet, Roi, Duché, Fontenelle, Lafont, Moncrif, l'Abbé Pellegrin, Cahusac, Bernard & Rousseau de Genève, qui méritent quelque considération parmi les Poëtes; & Campra, Destouches, Mouret, Rameau, Mondonville, Rebel, Francœur, Royer, Dauvergne, Rousseau, Monsigny, Philidor, Gluck & Grétry parmi les Musiciens. Lamothe a créé deux genres nouveaux, qui ont enrichi ce Spectacle, le Ballet &

la Pastorale. Son *Europe Galante* est un Ouvrage enchanteur pour les paroles & pour la Musique. La Pastorale d'*Issé* est admirable ; son succès a toujours été brillant ; & elle le mérite par toutes les graces de sentiment qui y sont répandues. Campra a fait la Musique du Ballet, & Destouches celle de la Pastorale.

Campra étoit véritablement Musicien ; il avoit une portion de génie qui donnoit à sa Musique un caractère qui lui étoit propre. Pour les chants, il est inférieur à Lully ; mais il vaut mieux que lui pour la symphonie.

Destouches n'étoit point Musicien ; il avoit des chants & du goût, mais n'entendoit ni les Chœurs, ni les symphonies. C'étoit Campra & Lalande qui faisoient celles de ses Opera. Homme d'intrigue, insinuant & adroit, il avoit fait entendre à nos Courtisans ; qu'elles ne devoient être que la partie du simple Musicien artisan ; c'est qu'en effet il n'étoit pas capable de les faire.

Roy a travaillé en concurrence avec La Motte & Danchet : il a donné vingt-un Opera ou Ballets. Les Elémens & Callirhoé, sont les deux seuls Ouvrages qui paroissent devoir rester au Théâtre. C'est Destouches qui en a fait la Musique. Roy a travaillé avec tous les différens Musiciens qu'il y a eu de son tems.

En 1733, Rameau donna Hyppolite. & Aricie ; bientôt après on représenta ses Indes Galantes ; & voilà l'époque de la révolution de la Musique en France. Musicien de génie, élevé, sublime, toujours varié, toujours fécond, Rameau par ses Ouvrages éclaira la Nation. La Musique est depuis entrée dans l'éducation de tous nos jeunes

gens. Les vieillards, attachés au genre qu'ils connoissent, s'éleverent avec force contre ce nouveau phénomène : ils avoient pour eux tout ce qu'il y avoit alors de Musiciens ignorans, qui trouverent qu'il étoit plus aisé de déclamer contre le goût nouveau, que de le suivre. Les plus habiles furent partagés ; & dès lors on vit en France deux Partis violens & extrêmes, acharnés les uns contre les autres : l'ancienne & la nouvelle Musique fut, pour chacun d'eux, une espece de Religion, pour laquelle ils prirent tous les armes.

Il manquoit un Poëte à Rameau ; ses premiers Opera sont de différens Auteurs, comme les Ballets de Roy avoient été de divers Musiciens. A un second Lully il falloit un autre Quinault ; mais où le trouver ? Cahusac se lia avec lui ; & ils donnerent ensemble plusieurs Opera. L'objet principal de ce Poëte étoit de ramener le merveilleux sur le Théâtre Lyrique, & de lier les divertissemens à l'action principale, d'une maniere si intime, que l'un ne puisse pas subsister sans l'autre.

Tel étoit l'Opera, lorsque le Roi, en se déclarant le Protecteur de l'Académie Royale de Musique, l'a mise, pour l'administration, entre les mains de M. le Prévôt des Marchands, sous l'autorité de M. le Comte d'Argenson, Ministre & Secrétaire d'Etat.

OPÉRA ITALIEN. Les moralités qui sont semées dans l'Opera Italien, ne plairoient pas beaucoup en France, non plus que cette mode monotone, de terminer la Scène la plus passionnée par une Ariette, par une comparaison. Est-elle

elle placée dans le Personnage accablé de douleur ? A-t-il bonne grace à se livrer à ce badinage ? N'est ce pas refroidir l'Auditeur, & détruire l'impression du sentiment ? Cela est aussi disparate, que de mettre en Musique une conspiration, un conseil, d'opiner en chantant. Il est reçu de chanter les plaintes, la joie & la fureur; mais la Musique, faite pour toucher, ne raisonne pas. Titus fredonne un cours de morale, qui feroit tomber nos jeunes gens en léthargie.

Je trouve, en général, dans tous les Opera Italiens, des germes de passions, jamais la passion amenée à sa maturité; des Scènes jamais filées, peu soutenues, souvent étouffées par des sens suspendus, point finis, & qui laissent à l'Auditeur le soin de deviner. Si nos Scènes étoient aussi hachées, occasionneroient-elles des morceaux de Musique bien pathétiques, ou bien agréables, des descriptions vives & animées, des images riantes, des tableaux galans ? Notre Opera veut des fêtes liées à l'action, & sorties de son sein; l'Opera Italien s'en dispense. Des Pantomimes dans les entr'Actes détournent l'attention due au Poëme, & font diversion aux idées Tragiques. Quel assemblage de bouffon & de sérieux? Nous voulons un tout dont les parties soient plus analogues. L'amour, qui ne devroit être qu'accessoire dans les autres Théâtres, est le principal mobile de la Scène Lyrique. Atys est vraiment Opera, parce que tous les incidens naissent de l'amour. Armide de même; Phaëton un peu moins; car l'ambition du Soleil est peu agréable.

OPERA-COMIQUE. Ce Spectacle étoit ouvert du-

rant les Foires de S. Laurent & de S. Germain. On peut fixer l'époque de l'Opera-Comique en 1678 ; c'est en effet cette année, que la Troupe d'Alard & de Maurice firent représenter un Divertissement Comique en trois Intermedes, intitulés *les Forces de l'Amour & de la Magie.* C'étoit un composé bisarre de plaisanteries grossières, de mauvais Dialogues, de Sauts périlleux, de Machines & de Danses. Ce ne fut qu'en 1715, que les Comédiens Forains, ayant traité avec les Syndics & Directeurs de l'Académie Royale de Musique, donnerent à leur Spectacle le titre d'Opera-Comique. Les Piéces ordinaires étoient des Sujets amusans mis en Vaudevilles, mêlés de Prose & acompagnés de Danses & de Ballets; on y représentoit aussi les Parodies des Piéces qu'on jouoit sur les Théâtres de la Comédie Françoise & de l'Académie Royale de Musique. M. le Sage est un des Auteurs qui a fourni un plus grand nombre de jolies Piéces à l'Opera-Comique ; & l'on peut dire, en un sens, qu'il fut le fondateur de ce Spectacle par le concours du monde qu'il y attiroit. Cependant les Comédiens François, voyant, avec déplaisir, que le Public abandonnoit souvent leur Théâtre, pour courir à celui de la Foire, firent entendre leurs plaintes & valoir leurs priviléges : ils obtinrent que les Comédiens Forains ne pourroient faire des représentations ordinaires. Ceux ci ayant donc été réduits à ne pouvoir parler, eurent recours à l'usage des cartons, sur lesquels on imprimoit en prose ce que le jeu des Acteurs ne pouvoit rendre. A cet expédient on en substitua un meilleur ; ce fut d'écrire des couplets sur des airs connus, que l'Orchestre

jouoit, que des gens gagés, répandus parmi les Spectateurs, chantoient, & que le Public accompagnoit souvent en chorus; ce qui donnoit au Spectacle une gaieté qui en fit long-tems le mérite. Enfin l'Opera-Comique, à la sollicitation des Comédiens François, fut tout-à-fait supprimé. Les Comédiens Italiens, qui, depuis leur retour à Paris en 1716, faisoient une recette médiocre, imaginerent en 1721 de quitter, pour quelque tems, leur Théâtre de l'Hôtel de Bourgogne, & d'en ouvrir un nouveau à la Foire: ils y jouerent, trois années consécutives, pendant la Foire seulement. La Fortune ne les favorisa point dans ce nouvel établissement : ils l'abandonnerent. On vit encore reparoître l'Opéra-Comique en 1 24; mais en 1745 ce Spectacle fut entierement aboli. L'on ne jouoit plus à la Foire que des Scènes muettes & des Pantomimes. Enfin le sieur Monet obtint la permission de rétablir ce Théâtre à la Foire S. Germain en 1752 ; & les soins qu'il se donna ont amené, peu à peu, ce Spectacle au point où il est aujourd'hui.

Le mérite des petits Poëmes Dramatiques qu'on joue sur le Théâtre de l'Opera-Comique, consiste moins dans la régularité & dans la conduite du plan, que dans le choix d'un sujet qui produise des Scènes saillantes, des représentations badines & des Vaudevilles d'une Satyre fine & délicate, avec des airs gais & amusans.

Les morceaux susceptibles de chant y sont mis en Ariettes & chantés. Les autres y sont ordinairement en prose & déclamés. Ce Spectacle semble s'attacher principalement à la représentation fidèle des mœurs naives & simples des Artisans

& des Villageois, au moyen d'une petite intrigue d'amour ou autre. Telles sont les Piéces du *Maréchal*, du *Bucheron*, des *Chasseurs* & de la *Laitiere*, &c; ce qui n'empêche pas qu'il ne puisse embrasser d'autres sujets plus relevés; car il n'en exclut aucun à la rigueur.

L'Opera-Comique est un Drame d'un genre mixte, qui tient de la Comédie par le fond, & qui s'approche de l'Opera par la forme. Il y en a deux espéces; savoir, l'Opéra-Comique en Vaudevilles, production légere de la gaieté de notre Nation; & les Piéces à Ariettes, dont l'invention est due aux Italiens. Comme les principales régles que l'on doit observer pour la composition de ces sortes d'Ouvrages sont générales, & regardent toutes les Piéces de Théâtre, je ne parlerai que des régles qui leur sont particulieres; & je commencerai par l'Opéra-Comique en Vaudevilles.

La Satyre des mœurs, des usages ridicules & des modes extravagantes, la parodie, la critique des Ouvrages, les événemens du jour, les intrigues populaires & bourgeoises, l'allégorie, le merveilleux, la Pastorale; enfin, excepté la Tragédie & le Comique larmoyant, tous les sujets peuvent être de son ressort. Quel que soit celui qu'on adopte, il doit être simple, afin que l'exposition s'en fasse nettement, & avec précision: une longue exposition en Vaudevilles ne seroit pas supportable; la marche doit être rapide, & les Scènes courtes; parce que le chant en prolonge la durée: il y a des Scènes qui demandent à être filées; l'art consiste à leur donner l'extension qui leur convient, sans sortir des bornes qu'on s'est prescrites. On a senti qu'il étoit néces-

faire d'employer le secours de la Prose pour les liaisons & les transitions. C'est encore un avantage pour le Dialogue : il y a des choses communes qui n'auroient aucune grace dans un couplet. Un des principaux agrémens de l'Opera-Comique, est un heureux choix d'airs propres à caracteriser exactement tout ce qu'on veut exprimer. Cette recherche est pénible, mais indispensable ; la fabrique du couplet exige encore plus de soin. Tout couplet est mauvais, lorsqu'il ne renferme pas une pensée ; lorsque le tour en est contraint & maniéré ; qu'il y a des rimes négligées, des vers inutiles, & des mots parasites. Il faut encore que la coupe soit réguliere, que la ponctuation des paroles suive toujours la ponctuation de la phrase musicale ; que tous les mots soient arrangés selon le mouvement de l'air ; qu'il n'y ait point d'enjambement, sur-tout au-delà des repos.

Les quatrains ont un repos marqué au deuxieme vers ; les sixains ordinairement au troisieme, quelquefois au second ou au quatrieme ; ce qui suffit pour juger des autres couplets : ceux qui ne sont pas assujettis à un rithme régulier, n'en ont pas moins un repos sensible, qui n'échappe jamais aux oreilles délicates.

Si on recommande aux Versificateurs d'observer exactement les régles de la Prosodie, cette exactitude est beaucoup plus nécessaire au Chansonnier. Lorsque ces régles sont variées, & que l'on met une syllabe longue sur une note bréve, ou un accent grave sur un son foible & mourant, l'Acteur qui chante ne peut, malgré les efforts de sa prononciation, faire entendre les paroles à une certaine distance. D'ailleurs, ce n'est

plus du François, mais une Langue étrangere & barbare. Voici une régle sûre qui peut servir à ceux qui n'ont pas les connoissances suffisantes pour saisir la dissonance des sons & des mots. Dans une mesure à deux ou à quatre tems, la note qui suit la barre est toujours longue, la seconde brève, la troisieme longue, la quatrieme brève. Dans une mesure à trois tems, la premiere est longue; les deux autres sont brèves pour l'ordinaire. Il arrive pourtant assez souvent que l'on appuie sur une note, qui doit être foible; c'est qu'alors elle est précédée par une note de double valeur. Il faut observer néamoins que ces régles ne doivent point ôter la liberté & l'aisance du couplet; la gêne se supporte encore moins que le manquement à la régle. Les Vaudevilles de M. Panard peuvent servir d'exemple; & les airs parodiés par Vadé sont encore des modèles à suivre.

Ceux qui se sont le plus distingués dans ce genre de travail, on toujours observé que la plûpart des couplets, quoiqu'essentiellement attachés au fond de la Piéce, pussent néanmoins s'en détatacher, & se chanter dans les sociétés. On doit donc regarder ce Spectacle comme un parterre de différentes fleurs, qui peuvent se cueillir chacune séparément, & dont la réunion néanmoins forme un tout agréable.

Nous avons dit qu'il étoit une autre espéce d'Opera-Comique, appellée Piéces à Ariettes. Elle consistoit d'abord à parodier des airs Italiens, en y appliquant des paroles Françoises. Ce travail est encore plus pénible que le précédent, par la difficulté de saisir l'esprit de la Musique dans chaque Ariette, dont le trait principal & caracté-

ristique se trouve moins souvent dans le chant que dans l'accompagnement. Nous en avons un exemple dans la Servante Maîtresse, où le Poëte s'est tellement assujetti à la Musique, qu'on la croiroit faire pour les paroles. Mais, pour réussir parfaitement dans ce travail, il faut réunir la qualité de Poëte à celle de Musicien, & s'être également exercé dans les deux Arts. On a reproché à la *Servante Maîtresse* la fréquente répétition des mêmes mots, qui souvent ne présentent aucune idée. Les Italiens, qui ne font attention qu'à la Musique, ne sont point choqués de ce retour des mêmes paroles : pour nous qui aimons la variété, & dont l'esprit veut être occupé, tandis que l'oreille est amusée agréablement, nous sommes blessés de toutes ces répétitions vuides de sens. Dans les Piéces qui ont suivi, on a substitué à ces retours fréquens & désagréables, différentes pensées qui rendent la Scène plus piquante. Le succès de ces sortes d'Ouvrages ont introduit insensiblement l'espéce d'Opera Comique qui regne aujourd'hui. On entrevit dès-lors, ce qui est arrivé effectivement, que la Musique pouvoit en être le principal objet; & MM. D'Auvergne, Duni, Philidor, Monsigni & Grétry, ont enfin fixé ce genre par l'excellente Musique dont ils l'ont enrichi : il s'agit de fournir au Musicien un Poëme qui lui soit convenable, & prete à son génie l'occasion de faire des tableaux qui ne nuisent ni à la chaleur de l'action, ni à l'intrigue, qu'on ne doit jamais perdre de vue ; & c'est-là principalement le mérite de M. Sedaine. Le Musicien doit observer de ne point réfroidir le mouvement de la Scène par des annonces d'Ariettes ou des Ritournelles.

Quelque brillantes qu'elles puissent être, elles sont toujours déplacées, lorsqu'elles ne sont point nécessaires. Quoi de plus ridicule, par exemple, que de voir un Acteur transporté de la passion la plus violente, s'arrêter tout à-coup pour entendre froidement une symphonie qui prépare un morceau de Musique, & compter ses mesures pour reprendre sa premiere agitation ! Il faut donc que le Musicien ait encore plus d'égard à l'Acteur qui écoute, qu'à celui qui chante. Dans un Monologue, il est permis de préparer les Ariettes par la symphonie, & de les finir de même.

Pour bien couper une Ariette, il faut, autant qu'il est possible, l'assujettir à un rithme; ensorte que la premiere partie soit égale à la seconde. Ce n'est cependant pas une régle absolue; & c'est le goût & l'oreille que l'on doit consulter. Les exemples instruiront mieux que les préceptes.

Ce qu'on doit observer encore, c'est de proportionner le Dialogue aux Ariettes, de maniere qu'il n'occupe pas la Scène plus long-tems que la Musique: comme il ne faut pas non-plus que la Musique absorbe entierement le Dialogue. On doit étendre l'un & l'autre, autant que le sujet & la marche de la Piéce peuvent le permettre. Les Vers qui forment le Dialogue étant plus analogues aux Ariettes, il semble qu'on devroit les préférer dans les Ouvrages de ce genre; mais on a senti que la Prose, comme plus rapide, donne plus de mouvement & de chaleur à l'action.

Dans les *Duo*, *Trio*, *Quatuor*, &c, dont les paroles sont contrastées, le Poëte & le Musicien doivent tellement disposer les mots & la Mu-

fique, que chaque Personnage soit entendu distinctement ; & que toutes les voix, réunies, ne forment ni un bruit étourdissant, ni une confusion désagréable.

OPERA-COMIQUE ASSIÉGÉ, (l') Opera-Comique en un Acte, par le Sage & d'Orneval, à la Foire Saint Germain, 1730.

Cette Piéce fut faite à l'occasion d'un nouveau Procès que les Comédiens François intenterent à l'Opera-Comique, & dans lequel ils ne réussirent pas. On y trouve des détails assez plaisans sur plusieurs Piéces nouvellement représentées sur les Théâtres des deux Comédies Françoise & Italienne.

OPERA DE SOCIÉTÉ, (l') Opera en un Acte, par Gauthier de Montdorge, Musique de Giraud, 1762.

Une Société veut jouer à la Campagne Vénus & Adonis, se prépare par quelques instans de répétition, quelques petits mots de déclarations d'amour, &c; représente la Piéce de Vénus & Adonis, & l'interrompt au moment du dénouement, pour reparler encore d'amourette.

OPERA DE VILLAGE, (l') Comédie en un Acte, en Prose, avec un Divertissement, par Dancourt, 1692.

Thibaut, Fermier d'un Marquis, Seigneur du Village, veut célébrer l'arrivée de son Maitre. Il fait préparer un Divertissement, dans lequel sa fille Louison doit jouer le principal rôle ; mais elle est enlevée avant la fin de la répétition. Heureusement le ravisseur est le neveu du Marquis ; ils se rencontrent. Louison est conduite au Château, en attendant son mariage ; & le Divertissement n'est pas même retardé. Tel est le fond de l'Opera de Village, petite Piéce, où l'Auteur a déployé le talent qu'il avoit de faire parler les Paysans.

OPÉRATEUR BARRY, (l') Comédie en un Acte, en Prose, avec un Prologue & un Divertissement, dont la Musique est de Gilliers, 1702.

L'Opérateur Barry est une Farce dans le goût de celles

que ce Charlatan faifoit repréfenter un fiécle auparavant. Le Capitan Spaçamonte prétend époufer la fille de Gautier. Il a pour rival un jeune homme, vraiment brave, & qui l'oblige à déguerpir. Ce canevas donne lieu à quelques Scènes plaifantes. Ce n'eft point, d'ailleurs, une Piéce à prétention.

OPINIATRE, (l') *Comédie en cinq Actes, en Vers, réduite enfuite à trois Actes, par l'Abbé Brueys*, 1722.

Je doute que l'Auteur ait tiré le meilleur parti du caractère qu'il traite, & des fituations que ce caractère pouvoit lui fournir. Les traits d'opiniâtreté qu'il a choifis, pouvoient être plus marqués, & fur-tout plus comiques. Il s'agit d'abord d'une Bague qu'Erafte, l'Opiniâtre, croit avoir perdue. Il accufe Dorife, fa Maîtreffe, de s'en être emparée, ou plutôt de l'avoir reprife : car elle vient d'elle. Il retrouve enfin cette Bague dans fa bourfe. Erafte joue, perd & parie avoir gagné. C'eft contre Dorife qu'il joue & qu'il parie ; mais rien ne l'oblige à céder. Le pere de Dorife, qu'on croyoit mort en Afie, reparoit, & s'oppofe au mariage de fa fille avec Erafte. Celui-ci lui foutient à lui-même, qu'il n'eft pas le pere de Dorife, & fort fans en être perfuadé, ou du moins fans en convenir. Il y a dans cette Comédie un rôle de complaifant, qui fert à faire fortir celui de l'opiniâtre ; mais j'ignore pourquoi il n'eft complaifant que pour Erafte.

ORACLE. Volonté des Dieux, manifeftée par leurs Prêtres. Un Oracle doit produire un événement, & fervir au nœud de la Piéce. Tel eft l'Oracle de Calchas dans l'Iphigénie de Racine, où il eft le nœud de toute la Piéce. Agamemnon paroît dans fon appartement plus matin qu'à l'ordinaire. Arcas, un de fes domeftiques, en eft étonné, lui en demande la caufe, s'efforce de le raffurer. Agamemnon ne lui répond que par ce Vers, qui annonce le trouble de fon efprit :

Non, tu ne mourras point ; je n'y puis confentir.

ARCAS.

Seigneur...

AGAMEMNON.

Tu vois mon trouble, apprens ce qui le cause ;
Et juge s'il est tems, ami, que je repose.
Tu te souviens du jour, qu'en Aulide assemblés,
Nos vaisseaux, par les vents, sembloient être appellés.
Nous partons ; & déja, par mille cris de joie,
Nous menacions de loin les rivages de Troye.
Un prodige étonnant fit taire ce transport.
Le vent qui nous flattoit, nous laissa dans le port.
Il fallut s'arrêter ; & la rame inutile,
Fatigua vainement une Mer immobile.
Ce miracle inoui me fit tourner les yeux
Vers la Divinité qu'on adore en ces lieux :
Suivi de Ménelas, de Nestor & d'Ulysse,
J'offris sur ses Autels un secret sacrifice.
Quelle fut sa réponse ! & que devins-je, Arcas,
Quand j'entendis ces mots prononcés par Calchas :
„ Vous armez contre Troye une puissance vaine,
„ Si dans un sacrifice auguste & solemnel,
„ Une fille du sang d'Hélene,
„ De Diane en ces lieux n'ensanglante l'autel.
„ Pour obtenir les vents que le Ciel vous dénie,
„ Sacrifiez Iphigénie...

Voilà l'Oracle fatal, qui devient dans cette Piéce la source de la crainte & des larmes des Spectateurs. C'est lui qui produit les combats déchirans d'un pere qui lutte entre sa gloire & l'amour paternel, le désespoir d'une mere, la fureur d'Achille, dont l'Amante va être sacrifiée, la joie des Grecs, & leur ardeur de voir le sacrifice consommé, enfin tous les mouvemens dont cette Piéce est remplie.

ORACLE, (l') *Comédie en un Acte, en Prose, par M. de Saint-Foix, aux François,* 1740.

Jamais intrigue aussi simple, ne produisit un intérêt

aussi vif, aussi soutenu. C'étoit la premiere fois, sans doute, qu'on entreprenoit de faire une Comédie où il n'y auroit que trois personnages; mais tous trois ont un caractère qui les distingue & qui plaît. Rien de plus agréable, que le dépit de Lucinde, à qui la Fée veut persuader qu'un homme est une machine. Rien, sur-tout, de plus séduisant, que la Scène où Alindor est obligé de paroître tel aux yeux de Lucinde, qui lui prodigue ses faveurs. En un mot, tout est riant dans ce tableau; toutes les nuances doivent en être saisies, & sont faciles à saisir. C'est par-tout l'expression de la Nature & du sentiment.

ORACLE DE DELPHES, (l') *Comédie en trois Actes, en Vers, de Moncrif*, 1722.

On attribue cette Piéce à plusieurs Auteurs dans tous les Dictionnaires & Almanachs des Théâtres; mais Moncrif l'a révendiquée, comme étant de lui seul. On étoit alors dans la chaleur de la dispute sur les Oracles, excitée par l'Ouvrage de Fontenelle. Comme on cessa les représentations de cette Comédie, le bruit courut que cette suspension venoit d'un ordre de la Cour, à cause de quelques gaietés que l'Auteur s'étoit permises sur la Religion. D'autres disent que Moncrif la retira de lui-même, pour détourner l'orage qui se formoit contre lui.

ORACLE MUET, (l') *Comédie en un Acte, en Prose, par le Sage & d'Orneval, à la Foire Saint Laurent*, 1724.

Cet Oracle est un Vase, dans lequel on met la main, & l'on en retire la réponse conforme au sujet sur lequel on l'interroge. Damis, qui veut savoir si la fille qu'il recherche en mariage est telle que sa mere le dit, prend une cage, dont la porte est ouverte, & l'oiseau envolé. Céphile veut connoître quel est le caractère de l'Amant qu'elle doit épouser: elle tire du Vase une bouteille & des cartes. Un Auteur, qui a composé un Livre sur les Sciences abstraites, tire un cornet d'épices. Un autre, qui a fait plusieurs Piéces de Théâtres, prend une paire de sifflets. Celui qui veut savoir ce que sa prétendue fait à Paris depuis trois mois, tire une poupée re-

préfentant un enfant au maillot. Un Chapelier y trouve une paire de cornes; & enfin une Actrice de l'Opera-Comique, qui est inquiette du succès de son Spectacle, tire du Vase une balance, dont le bassin, qui contient la recette, est en haut, & celui de la dépense est en bas. Cette derniere Scène avoit été ajoutée par le Sage & d'Orneval, pour se venger d'Honoré, Entrepreneur de l'Opera-Comique, dont ils avoient sujet de se plaindre.

ORACLES, (les) Parodie d'ISSÉ, en un Acte, en Profe, avec des Vaudevilles & des Intermédes, par Romagnésy, aux Italiens, 1741.

Dorimon, sous le nom de Céladon, & déguisé en Berger, se fait aimer d'Illé; mais cette derniere, inquiette sur le sort qu'aura son amour, va consulter l'Oracle, qui lui répond qu'elle sera unie à Dorimon, Seigneur du Village. Dorimon, toujours en Berger, lui dit qu'elle va l'abandonner. Elle lui promet la fidélité la plus inviolable. Sûr de sa tendresse, Dorimon se découvre.

ORANTE, Tragi-Comédie, par Scudery, 1635.

Malgré les différends qui divisent leux familles, l'amour unit enfin Ifimandre avec Orante, dont la Piéce porte le nom. Combien de courses, d'allarmes & de combats précédent cette union! Orante, obligée de se retirer à Pise, auprès d'Ormin, son parent, & Gouverneur de cette Ville, s'y voit persécutée par les feux importuns d'un vieux Gentilhomme, dont elle veut se défaire, en se donnant la mort. Ifimandre, fils du Gouverneur de Naples, vient venger sa Maîtresse, qu'il trouve pleine de vie; mais il rencontre un rival dans Ormin : ce qui le détermine à enlever Orante. Elle se rend à Naples, sous le nom de Cléonime, y gagne les bonnes graces du Gouverneur, & l'engage à seconder les vœux d'Ifimandre. Cet Amant a disparu; un cartel le force d'aller disputer à Ormin la possession d'Orante. Il trouve son rival aux prises avec trois assassins, les met en fuite; & par cette action généreuse, obtient l'amitié de son ennemi. Il le conduit à Naples, où les deux familles réunies, unissent les deux Amans. Cette Piéce, toute dans le goût

Italien, peut être confondue dans la foule des Tragi Comédies du vieux tems.

ORCHESTRE. On prononce Orqueſtre : c'étoit, chez les Grecs, la partie inférieure du Théâtre : elle étoit faite en demi-cercle, & garnie de ſiéges tout autour. On l'appelloit Orcheſtre, parce que c'étoit là que s'exécutoient les Danſes. Chez eux, l'Orcheſtre faiſoit une partie du Théâtre ; à Rome, il en étoit ſéparé & rempli de ſiéges deſtinés pour les Sénateurs, les Magiſtrats, les Veſtales, & les autres perſonnes de diſtinction. A Paris, l'Orcheſtre des Comédies Françoiſe & Italienne, & ce qu'on appelle ailleurs le Parquet, eſt deſtiné en partie à un uſage ſemblable. Aujourd'hui ce mot s'applique plus particulierement à la Muſique, & s'entend, tantôt du lieu où ſe tiennent ceux qui jouent des inſtrumens, comme l'Orcheſtre de l'Opera, tantôt du lieu où ſe tiennent tous les Muſiciens en général, comme l'Orcheſtre du Concert Spirituel au Château des Tuilleries, & tantôt de la Collection de tous les Symphoniſtes : c'eſt dans ce dernier ſens que l'on dit de l'exécution de Muſique, *que l'Orcheſtre étoit bon ou mauvais*, pour dire que les inſtrumens étoient bien ou mal joués.

ORESTE ET PILADE, *Tragédie de la Grange-Chancel*, 1698.

Parmi quelques beautés de détails, on a remarqué de grands défauts dans cette Tragédie. Les rôles d'Iphigénie & d'Oreſte ont paru aſſez bien ſoutenus ; on y a loué auſſi quelques ſituations intéreſſantes, & des endroits bien verſifiés ; mais on en a critiqué le plan qui a paru foible, & la Fable mal imaginée. On a trouvé les deux premiers Actes languiſſans, & le cinquieme ab-

folument défectueux. Les caractères de Thoas & de Thomiris font manqués totalement : le premier est traité de tyran à chaque page ; & c'est le personnage le plus pacifique de la Piéce. Thomiris, sans amour pour Thoas, sans intérêt pour Oreste, & sans un defir bien vif de régner, met tout le monde en mouvement, & forme seule toute l'intrigue.

ORESTE, *Tragédie de M. de Voltaire*, 1750.

C'est dans Sophocle qu'a été prise la Tragédie d'Oreste. On y trouve toute la simplicité de l'original. Elle ne renferme ni intrigue amoureuse, ni division d'intérêts. C'est une des Tragédies où M. de Voltaire a jetté le moins de détails brillans, & a mis le plus de vérité.

Epigramme d'un Journaliste qu'on vouloit réconcilier avec l'Auteur de la Tragédie d'*Oreste*.

 Si V.... étouffoit cette haine funeste
Dont il daigne poursuivre un petit Scaliger ;
Si, pour me donner place au Royaume céleste ;
 Sa main me tiroit de l'enfer,
 Il me faudroit louer *Oreste* ;
 Mon salut coûteroit trop cher.

On trouve, sur cette Tragédie, une Anecdote qui n'est pas sue de tout le monde. Comme M. de Crébillon étoit Censeur Royal de la Police, tous les Ouvrages Dramatiques passoient par ses mains avant que d'être représentés. M. de Voltaire, qui n'auroit pas été fâché de s'exempter d'une loi générale, fut obligé de porter Oreste à M. de Crébillon, pour le faire approuver. Il commença son compliment par vouloir s'excuser de ce qu'il avoit traité le même sujet que lui. M. de Crébillon l'interrompit, pour le tirer poliment d'embarras, en lui disant : « Monsieur, j'ai été content du succès de mon Electre ; » je souhaite que le frere vous fasse autant d'honneur » que la sœur m'en a fait. »

ORIGINAUX, (les) ou L'ITALIEN, *Comédie Françoise & Italienne, en trois Actes, avec un Prologue, par La Motte, & des Divertissémens, dont la Musique est de Massy, à l'ancien Théâtre Italien*, 1693.

L'Auteur n'avoit que vingt-un ans, lorsqu'il donna cette

premiere Piéce de sa façon, qui ne réussit-pas. Soit qu'il fût dégoûté, par ce peu de succès, ou qu'un moment de dévotion l'entraînât, il courut s'ensevelir à La Trape avec un de ses amis. Quelques mois après il se rendit au monde.

ORIGINAUX, (les) Comédie en un Acte, en Prose, par Fagan, au Théâtre François, 1737. Voyez LES CARACTERES DE THALIE.

Les originaux que l'Auteur met en jeu, m'ont paru bien saisis, bien rendus. Il est peu de Scènes mieux faites que celles de l'Ivrogne & du faux Brave. Cette petite Piéce sera toujours placée parmi nos bonnes Piéces épisodiques.

ORIGINE DES MARIONNETTES, (l') Parodie de l'Acte de Pigmalion, par Gaubier, 1753.

Brioché, inventeur des Marionnettes, en avoit fait une, pour laquelle il conçut de l'amour. Ne pouvant lui inspirer du sentiment, il veut, du moins, lui donner du mouvement ; mais tandis qu'il arrange de petits cordons pour la faire mouvoir, il la voit tout d'un coup animée par une vertu inconnue. Brioché, transporté de joie, lui fait les protestations de l'amour le plus tendre. La Marionnette, sensible à l'amour de Brioché, y répond avec les mêmes transports. La Folie paroît en ce moment, & vient lui apprendre que c'est d'elle, que la Marionnette tient la vie, afin que, dès ce jour, l'Amour & la Folie soient unis ensemble.

ORCONDATE, ou LES AMANS DISCRETS, Tragi-Comédie de Guérin de Bouscal, 1645.

Oroondate, Prince de Maroc, aime & n'ose découvrir son amour à la Princesse Alciane, Reine des Isles Fortunées : cette discrétion dure jusqu'à la derniere Scène de la Piéce. Une glace fait voir à Oroondate, qu'il est l'objet aimé d'Alciane. Thiamis, Confident d'Oroondate, dit à ce dernier :

Ne valoit-il pas mieux prévenir tous ces maux ?
Et plutôt qu'employer les secrets de l'Optique,
Des discours ambigus, un amour chimérique,

Des

Des sanglots dérobés, les soupirs d'une sœur ;
L'adresse d'un ami, d'un frere la douleur,
Et tout ce qu'a produit cet embarras extrême ;
Dire naïvement, en trois mots ; je vous aime.

ALCIANE.

Thiamis a raison.

En lisant ces Vers, ne diroit-on pas qu'un connoisseur qui auroit senti le ridicule du sujet & de l'intrigue de cette Piéce, en feroit la critique ?

OROPASTE, ou LE FAUX TONAXARE, *Tragédie de l'Abbé Boyer*, 1662.

Le Mage Oropaste a usurpé la Couronne de Perse, qu'il porte sous le nom de Tonaxare, fils de Cyrus, & frere de Cambyse. Les Grands du Royaume conçoivent quelques soupçons de cette supposition. Darie & Zopire se donnent beaucoup de mouvemens pour la découvrir ; tous leurs soins seroient inutiles, si Oropaste, blessé mortellement, & prêt à expirer, ne venoit avouer son imposture.

ORPHANIS, *Tragédie de M. Blin de Saint-More*, 1773.

Orphanis a été conduite & élevée dans le Palais de Sésostris, Roi d'Egypte, qui avoit défait, dans un combat, son pere, Général des Crétois. Elle est passionnément aimée d'Arcès, neveu de Sésostris, & son successeur à la Couronne. Arcès vient de signaler ses premieres armes par une victoire éclatante contre les Crétois. Orphanis attend avec impatience le retour de son Amant, & veut profiter de l'ascendant qu'elle a sur son cœur, pour s'élever jusqu'au rang suprême. Arcès vient en effet lui faire hommage de ses lauriers ; & ils se donnent une foi mutuelle. Une loi de l'Etat accorde au Vainqueur la premiere grace qu'il demandera ; le jeune Prince demande la main d'Orphanis ; mais le Roi a donné sa parole, d'unir son neveu avec l'héritiere du Royaume de Crète. Arcès frémit à cette nouvelle : il atteste la loi de l'Etat ; & irrité par son amour & par la passion de l'ambitieuse Orphanis, il ne peut contenir ses menaces. Sé-

ſoſtris fait arrêter priſonniere cette femme artificieuſe. Arcès, furieux, excite une ſédition, & délivre Orphanis. Celle-ci arme ſon Amant d'un poignard, & l'engage à ſe venger du Tyran : il eſt prêt à exécuter cet attentat ; mais l'horreur du crime lui fait tomber le fer de la main. Il ſe précipite aux pieds de ſon oncle ; &, dans cet inſtant, paroit Orphanis, qui, ſe croyant trahie, avoue ſon crime & ſe tue.

ORPHÉE ET EURYDICE, *Drame héroïque en trois Actes, traduit de l'Italien en François, & ajuſté, par M. Moline, à la Muſique de M. Gluck, repréſenté à l'Opera en 1774.*

On rend au tombeau d'Eurydice les honneurs funèbres, qu'Orphée interrompt par les cris de ſa douleur. L'Amour, touché des plaintes de l'Amant le plus tendre, vient à ſon ſecours : il annonce à Orphée, que les Dieux conſentent qu'il aille trouver Eurydice au ſéjour de la mort ; & ſi les doux accords de ſa lyre peuvent appaiſer les tyrans des Enfers, il rendra ſon Amante à la lumiere : les Démons, étonnés de l'audace d'Orphée, veulent l'effrayer & l'arrêter. Orphée fait ſentir la pitié à ces gardiens terribles des Enfers, qui lui en ouvrent l'entrée. Il pénetre juſqu'à la demeure des Ombres fortunées. Eurydice lui eſt rendue. Orphée l'emmene, ſans oſer porter ſur elle un regard qui lui ſeroit funeſte. Eurydice, ne ſoutenant point l'indifférence de ſon époux, ſuccombe à ſa douleur. Orphée ne pouvant plus réſiſter à des épreuves ſi cruelles, s'empreſſe de porter du ſecours à ſon Amante, la regarde, & elle meurt : ce malheureux Amant ſe livre à tout ſon déſeſpoir. Il tire ſon épée pour ſe tuer. L'Amour l'arrête. Ce Dieu rend la vie à Eurydice, & couronne les feux du plus fidele Amant. On célebre la puiſſance & les faveurs de l'Amour.

ORPHELIN ANGLOIS, (l') *Drame en trois Actes, en proſe, par M. de Longueil, Gentilhomme Ordinaire de M. le Duc d'Orléans,* 1769.

Un Menuiſier de Londres, fort honnête-homme, a reçu dans ſa maiſon Thomas, orphelin qu'il a choiſi parmi les Enfans-Trouvés ; il lui a montré ſon métier ;

il lui a fait apprendre le Dessin, la Sculpture; & charmé de sa conduite & de ses heureuses dispositions, il se l'est attaché en lui donnant sa fille en mariage. Le jeune homme est heureux par le bonheur de son beau-pere, de sa femme & de ses enfans: il est leur appui; & son travail est leur richesse. Un Valet intriguant ayant découvert, dans les papiers de Milord Kigston, que cet orphelin est l'héritier de la Maison de Milord Spencer, dont le mari de Ladi Lullin a envahi les biens, vient proposer au Menuisier de profiter des bienfaits de sa Maîtresse, qui veut l'éloigner en le faisant voyager. Mais, content de son sort, l'Orphelin refuse les propositions les plus avantageuses, qui lui feroient quitter ce qu'il a de plus cher, sa maison, sa famille & son travail. Milord Kigston, frere de Ladi Lullin, Seigneur généreux & bienfaisant, vient trouver cet ouvrier, le reconnoit pour le seul rejetton de la famille illustre des Spencer, & lui remet une cassette qui contient les preuves de sa noble origine; mais sa haute fortune doit, suivant les Loix de l'Etat, rendre son mariage nul. A ce prix le Menuisier rejette les grandeurs. En vain sa femme veut se sacrifier, & l'invite à remplir sa destinée; la tendresse de cette digne épouse, la vieillesse de son beau pere, l'état de ses enfans, sont des liens qui le retiennent & l'attachent de plus en plus. L'injuste Ladi ne sachant pas encore que l'Orphelin est instruit de ses droits, le fait solliciter de nouveau par son Valet de s'éloigner de Londres; & ne pouvant le gagner par ses promesses, elle employe un ordre pour l'expatrier. Le Menuisier reçoit cet exil comme une faveur qui lui donne un prétexte de se dérober à sa grandeur, & de ne pas quitter son beau-pere, sa femme & ses enfans. Son épouse s'absente avec le plus jeune de ses fils; on enleve alors un autre de ses enfans. L'Orphelin, furieux & désespéré, arrache l'enfant des mains des ravisseurs: il appelle à grands cris sa femme & son fils; il menace; rien ne l'arrête; sa femme revient, & déclare qu'elle a tout révélé au Roi, qui lui a promis justice & protection. L'Orphelin appréhende de ne pouvoir plus échapper à la rigueur que lui impose sa naissance, de rompre son mariage, & proteste de renoncer à tout, plutôt qu'aux engagemens de son cœur. Heureusement que équitable Souverain, à la recom-

mandation de Milord, son protecteur, touché des vertus & des sentimens de l'Orphelin, & des raisons qui l'attachent à une famille qui l'a adopté & secouru dans son infortune, le dispense de la Loi, & confirme son mariage, en le rétablissant dans tous ses intérêts, en lui faisant restituer les biens & les titres de la Maison de Spencer.

ORPHELIN DE LA CHINE, (l') Tragédie de M. de Voltaire, 1755.

Gengiskan, Conquérant de la Chine, ne se croit assuré sur le Trône de ce vaste Empire, que lorsqu'il aura fait mourir le seul Prince qui reste de la Maison qui régnoit avant lui. Cet enfant encore au berceau, étoit confié à un Mandarin, qui, pour le sauver, vouloit sacrifier son propre fils, en le livrant au tyran à la place du jeune Prince. Idamé, son épouse, à qui il fit part de ce projet, ne voulut jamais consentir à un dessein aussi barbare. Pour sauver la vie à son fils, elle déclare à Gengiskan, que l'enfant que l'on veut lui livrer est son propre fils. Le Tyran, qui avoit autrefois aimé Idamé, sent, en la voyant, renaître ses premiers feux : il veut l'enlever à son mari ; il promet de partager avec elle sa couronne, si elle veut consentir à l'épouser. Idamé, qui aime son époux autant que son fils, rejette ses offres, & est disposée à mourir plutôt avec le Mandarin, que de lui être infidelle : elle lui propose même de lui enfoncer le poignard dans le sein, & de se tuer ensuite lui-même, afin que ni l'un ni l'autre ne tombe entre les mains du Tyran. Gengiskan les surprend dans cette situation ; &, charmé de leur vertu, il ne veut plus troubler leur union, laisse la vie au jeune Prince, & ne veut se conduire que par les conseils du Mandarin.

Cette Tragédie est le tableau des Mœurs Tartares & Chinoises L'Orphelin ne paroît pas : il ressembleroit trop au Joas d'*Athalie*; & c'est un très-grand mérite dans l'Auteur, d'avoir pu s'en passer. Zam-Ti porte le zèle jusqu'à livrer son propre fils pour sauver celui de son Maître, confié à sa foi ; & cet effort ne pouvoit manquer de plaire à une Nation, chez laquelle on trouveroit beaucoup de Zam-Ti ; mais on pardonne à une mere, à Idamé, de n'avoir pas la même fermeté que son époux. Le caractère

de Gengiskan a paru neuf au Théâtre; on se plaît à l'entendre se demander:

Est-il bien vrai que j'aime ? Est-ce moi qui soupire ?
Qu'est-ce donc que l'Amour ? A-t-il donc tant d'empire?

ORPHELINE LÉGUÉE, (l') *Comédie en trois Actes, en Vers libres, par M. Saurin, de l'Académie Françoise*, 1765.

Un homme, en mourant, laissa une fille unique fort jeune, & chargea son ami Eraste de la destinée de cet enfant. Sophie est élevée, par les soins d'Eraste, jusqu'à l'âge où l'on pense à la marier. Son cœur se prend pour le jeune Damis, tandis qu'Eraste lui-même devient amoureux de sa pupille. Il employe les procédés les plus généreux pour toucher le cœur de Sophie; la jeune personne en est reconnoissante; elle consent même à donner sa main à Eraste; mais celui-ci s'apperçoit que le cœur est toujours pour Damis; il met le comble à ses procédés, en sacrifiant son amour à celui de son rival. Il consent que Damis épouse Sophie. Cette Piéce a été remise en un Acte sous le titre de l'*Anglomane*.

ORPHISE, ou LA BEAUTÉ PERSÉCUTÉE, *Tragi-Comédie de Desfontaines*, 1637.

Ligdamis, fils du Roi de Thèbes, prêt à épouser la Princesse d'Athènes, devient éperduement amoureux d'Orphise, jeune personne de la ville de Thèbes, qui aime Théage, favori de Ligdamis. Toute la persécution du Prince de Thèbes consiste à faire déguiser quelques-uns de ses gens en Maures, & de leur ordonner de faire semblant d'enlever Orphise. Cet ordre s'exécute; Ligdamis paroit, & met en fuite les prétendus Maures. Ensuite, sous prétexte d'éviter un second danger, il conduit Orphise dans un appartement de son Palais. La persévérance d'Orphise pour Théage, fait le dénouement de la Tragi-Comédie, qui finit par l'union du Prince de Thèbes avec la Princesse d'Athènes, & par celle d'Orphise avec Théage.

OSMAN ou LA MORT DU GRAND OSMAN, *Tragédie de Triſtan*, 1656.

Oſman, Empereur des Turcs, ayant échoué dans ſon entrepriſe contre la Pologne, crut que les Janiſſaires avoient contribué à ce mauvais événement; & il réſolut de les caſſer, pour leur ſubſtituer une Milice d'Arabes, & de tranſférer le ſiége de l'Empire au Caire. Les Janiſſaires, inſtruits de ſon deſſein, ſe révolterent contre ce malheureux Prince, qui fut étranglé par l'ordre de Muſtapha ſon oncle, & frere de ſon pere, que les Janiſſaires venoient de mettre, pour la ſeconde fois, ſur le trône. l'Auteur a ajouté à ce fait hiſtorique, l'Epiſode de la Fille du Mufti, qui joue, à peu près, le même rôle que Roxane dans la Tragédie de Bajazet. Elle employe la ruſe pour ſe faire aimer du Sultan. Son amour rebuté ſe change en fureur; elle fomente la ſédition, qu'elle tâche enſuite d'appaiſer, lorſqu'elle s'imagine pouvoir toucher le cœur de ſon Amant. Ses derniers refus la déterminent à l'abandonner à ſon triſte ſort; & enfin apprenant ſa mort, elle ſuccombe à ſon déſeſpoir.

OSTORIUS, *Tragédie de l'Abbé de Pure*, 1659.

Cette Tragédie n'eſt connue, en général, que par le Dialogue des Héros de Roman par Deſpréaux. Pour épargner la peine de recourir à ce Dialogue, voici le paſſage où il eſt parlé d'*Oſtorius*.

PLUTON.

Mais quel eſt ce grand mal-bâti? Peut-on ſavoir ſon nom?

OSTORIUS.

Mon nom eſt Oſtorius.

PLUTON.

Je ne me ſouviens pas d'avoir jamais lu nulle part ce nom dans l'hiſtoire.

OSTORIUS.

Il y eſt pourtant: l'Abbé de Pure aſſure qu'il l'y a lû.

PLUTON.

Voilà un merveilleux garant! Mais, dis-moi: appuyé de l'Abbé de Pure, comme tu es, as-tu fait quelque figure dans le monde? T'y a-t-on jamais vu?

OSTORIUS.

Oui-dà; & à la faveur d'une Piéce de Théâtre que cet Abbé a faite de moi, on m'a vu à l'Hôtel de Bourgogne.

PLUTON.

Combien de fois?

OSTORIUS.

Eh! une fois.

La Tragédie d'Ostorius fut représentée plus d'une fois. L'Auteur la dédia au Cardinal Mazarin; & en voici le sujet. Ostorius, vainqueur des Silures & de leur Roi Caractacus, qu'il a fait prisonnier, ainsi que Castide sa femme & Sarcide sa fille, offre à ce Roi de lui rendre la liberté & ses Etats, s'il veut lui accorder en mariage la Princesse Sarcide. Caractacus, qui a promis sa fille au Prince des Silures, refuse la proposition d'Ostorius. Sarcide, qui aime le Prince des Silures, dédaigne l'amour de son vainqueur. Celui-ci, par un trait de générosité, c'est-à-dire, pour laisser la liberté au Roi, à la Reine, à la Princesse, consent à ce que cette derniere épouse Ostorius; mais, pour ne point voir cet hymen, il veut se donner la mort. Ostorius ne veut point être vaincu en générosité; il renonce à son amour, & donne la Princesse au Prince des Silures.

OTHON, *Tragédie de Corneille*, 1662.

C'est à cette Piéce qu'on doit appliquer ces paroles du Maréchal de Grammont: « Corneille est le Bréviaire des » Rois. « L'Amour ne joue ici que le second rôle, & cede presque toujours le pas à l'Ambition. En un mot, c'est une intrigue de Cour, où l'Auteur a de plus dévelopé les caractères de trois Favoris & jalouz perfide, & d'un Empereur crédule & trompé.

OUVERTURE. Piéce de symphonie qu'on s'efforce de rendre éclatante, imposante, harmonieuse, & qui sert de début aux Opera & autres Drames Lyriques d'une certaine étendue. Quelques Musiciens se sont imaginés bien saisir ces rapports, en rassemblant d'avance dans l'ouverture tous les caractères exprimés dans la Piéce, comme s'ils vouloient exprimer deux fois la même action, & que ce qui est à venir, fût déja passé. Ce n'est pas cela : l'Ouverture la mieux entendue, est celle qui dispose tellement les cœurs des Spectateurs, qu'ils s'ouvrent sans effort à l'intérêt qu'on veut leur donner dès le commencement de la Piéce. Voilà le véritable effet que doit produire une bonne Ouverture : voilà le plan sur lequel il la faut traiter.

Les Ouvertures des Opera François sont toutes jettées sur le moule de celles de Lully. Elles sont composées du morceau grave & majestueux, qui forme le début, & qu'on joue deux fois, & d'une reprise gaie, qui est ordinairement fuguée ; plusieurs de ses reprises rentrent encore dans le grave en finissant. Il a été un tems où les Ouvertures Françoises donnoient le ton à toute l'Europe. Il n'y a guères que cinquante ans, qu'on faisoit venir en Italie des Ouvertures de France, pour mettre à la tête des Opera de ce pays-là. J'ai vu même plusieurs anciens Opera notés, avec une Ouverture de Lully à la tête. C'est de quoi les Italiens ne conviennent pas aujourd'hui ; mais le fait ne laisse pas d'être très-certain. La Musique instrumentale ayant fait un chemin prodigieux depuis une trentaine d'années, les vieilles Ouvertures, faites pour des Symphonistes trop bornés, ont

été bientôt laissées aux François. Les Italiens n'ont pas même tardé à secouer le joug de l'Ordonnance Françoise; & ils distribuent aujourd'hui leurs Ouvertures d'une autre maniere. Ils débutent par un morceau bruyant & vif, à deux ou à quatre tems: puis ils donnent un *andante* à demi-jeu, dans lequel ils tâchent de déployer toutes les graces du beau chant; & ils finissent par un *Allegro* très-vif, ordinairement à trois tems. La raison qu'ils donnent de cette nouvelle distribution, est que dans un Spectacle nombreux, où l'on fait beaucoup de bruit, il faut d'abord fixer l'attention du Spectateur par un début brillant qui frappe & qui réveille. Ils disent que le grave de nos Ouvertures n'est presque entendu ni écouté de personne, & que notre premier coup d'archet, que nous vantons avec tant d'emphase, est plus propre à préparer à l'ennui qu'à l'attention. Cette vieille routine d'Ouvertures a fait naître en France une plaisante idée. Plusieurs se sont imaginés qu'il y avoit une telle convenance entre la forme des Ouvertures de Lully & un Opera quelconque, qu'on ne sauroit changer sans rompre le rapport du tout; de sorte que d'un début de symphonie qui se voit dans un autre goût, ils disent avec méprise que c'est une Sonate & non pas une Ouverture, comme si toute Ouverture n'étoit pas une Sonate. Je sais bien qu'il seroit fort convenable, qu'il y eût un rapport marqué entre le caractère de l'Ouverture & celui de l'Ouvrage entier; mais au lieu de dire que toutes les Ouvertures doivent être jettées au même moule, cela dit précisément le contraire. D'ailleurs, si nos Musiciens ne sont pas capables de sentir ni d'exprimer les rapports les plus im-

médiats entre les paroles & la musique dans chaque morceau, comment pourroit-on se flatter qu'ils saisiroient un rapport plus fin & plus éloigné entre l'ordonnance d'une Ouverture & celle du corps entier de l'Ouvrage?

P.

PALADINS, (les) *Opera, par un Anonyme, la Musique est de Rameau*, 1760.

Le Seigneur Anselme a une Pupille, qu'il tient enfermée, avec une Suivante, dans un vieux Château, sous la garde d'un espéce de Valet, nommé Orcan. Atis, Amant de la jeune personne, apprend le lieu de sa retraite, vient avec une troupe de Pélerins, délivre sa Maitresse, & force Orcan à s'habiller en Pélerin. Anselme voit sa Pupille habillée de même, & est contraint de l'abandonner à son Rival.

PALAIS DE LA FORTUNE, (le) ou LE SOUFFLEUR, *Opera-Comique en un Acte, par Carolet, à la Foire Saint-Laurent*, 1738.

Chrysophile, Chymiste, entêté de sa science, refuse de donner sa fille à Léandre, à qui il l'avoit promise, par l'espérance qu'il a d'une prochaine fortune. Cet Amant se prête à sa manie pour le tromper : & en vient à bout, en faisant déguiser son Valet en Déesse de la Fortune.

PALAIS DE L'ILLUSION, (le) *Opéra Comique en un Acte, par l'Affichard & Valois, à la Foire Saint-Laurent*, 1736.

Différentes personnes se trouvent transportées dans le Palais de l'Illusion, par les Génies folâtres, Suivans de cette Divinité. La premiere est Madame Grondart, qui s'est imaginée que son mari s'est noyé. Cette idée est

d'autant plus flatteufe pour elle, qu'elle efpere époufer un jeune homme, dont elle eft éprife. L'Illufion, voulant fe divertir aux dépens de cette folle, contrefait la voix de fon mari. Madame Grondart fuit dans le moment, & fait place à un Gafcon, faux brave, qui fe bat contre l'Univers, & au fond eft extrêmement poltron. Le troifieme perfonnage eft une vieille, qui fe croit rajeunie à l'âge de quinze ans. Dans la Scène fuivante, les Auteurs ont fait ufage du Conte de l'Anneau d'Hanscarvel, qu'ils ont mis en action de cette maniere. Sotinot fe perfuade que fa femme lui préfere un jeune Moufquetaire. L'Illufion, qui veut le guérir de cette fantaifie, prend la forme d'un Lutin; & s'annonçant comme le Démon des Jaloux, donne à celui ci un bracelet, en lui difant : « Prends ce bracelet ; tant que tu l'auras, ta » femme ne pourra te faire d'infidélité ». La derniere Scène eft celle d'une jeune fille, qui croit être garçon, depuis qu'elle a endoffé l'habit d'homme; & la Piéce finit par le Divertiffement que forment les Génies de la Cour de l'Illufion.

PALENE SACRIFIÉE, Tragédie de *l'Abbé de Bois-Robert*, 1640.

Palene, fille de Sithon, Roi des Hodomantes, eft recherchée en mariage par les plus puiffans Princes de la Gréce, à caufe de fon extrême beauté. Sithon déclare qu'il n'accordera fa fille, qu'à celui qui le vaincra à la courfe des Charriots; mais que le Prince vaincu payera, de fa vie, le malheur de fa défaite. Plufieurs Princes font les victimes de leur amour. Enfin, Sithon permet à Clite & à Driante, de combattre l'un contre l'autre, pour obtenir Palene. Palene, qui aime Clite, gagne le conducteur du char de Driante; & ce dernier eft vaincu par fon Rival. On découvre cette trahifon; & Clite eft prêt d'être immolé fur le bûcher de Driante, qu'on croit mort, lorfque ce dernier reparoit, guéri de fa bleffure. Il époufe la fœur de Clite; & Sithon confent que Palene foit unie à fon Amant.

PALLIATÆ PRÆTEXTATÆ. Les Romains avoient des Tragédies de deux efpéces : ils en avoient dont les mœurs & les Perfonnages étoient

Grecs, & ils les appelloient *palliatæ*, de *pallium*, manteau, parce qu'on se servoit des habits des Grecs pour les représenter. Les Tragédies dont les mœurs & les Personnages étoient Romains, s'appelloient, de *pretexta*, robe, *prætextatæ* ou *prætextæ*, du nom de l'habit que les personnes de condition portoient à Rome. Quoiqu'il ne nous soit demeuré qu'une Tragédie de cette espéce, l'Octavie, qui passe sous le nom de Séneque, nous savons néanmoins que les Romains en avoient un grand nombre. Telles étoient le Brutus qui chassa les Tarquins, & le Decius du Poëte Attius.

PAMELA, ou LA VERTU MIEUX ÉPROUVÉE, *Comédie en trois Actes, en Vers, par Boissy, aux Italiens,* 1743.

Pamela, qui avoit soutenu, avec éclat, l'important personnage d'héroïne du Roman, n'eut le bonheur de briller au Théâtre, que lorsqu'elle y parut avec les graces dont M. de Voltaire sut l'embellir dans *Nanine*. Elle fut mal accueillie, quand elle ne se montra à la Comédie Françoise, que sous les auspices de la Chaussée : on n'eut pas plus d'indulgence pour elle, lorsque Boissy la produisit sur le Théâtre Italien, sous le titre de *Pamela en France*, ou la *Vertu mieux éprouvée*.

PANDORE, *Opera de M. de Voltaire, mis en Musique par Royer, non représenté.*

Prométhée avoit fait une Statue, à laquelle on avoit donné le nom de Pandore; il en devient amoureux; & il consulte les Titans sur la maniere dont il pourra l'animer. Ceux-ci évoquent les Dieux infernaux, Némésis & les Parques; mais Prométhée n'en tire aucun secours; c'est au Ciel à donner la vie; & ils ne savent que donner la mort. L'Amant de Pandore les renvoye, & va lui-même chercher dans le Ciel une ame à son Amante. Prométhée rapporte du Ciel la flamme pure, dont il anime son aimable Statue; & tout se passe ensuite en déclara-

tions d'amour de part & d'autre. Je n'en rapporte qu'une ; c'est l'Amant qui parle :

> Vos beaux yeux ont fu m'enflammer,
> Lorfqu'ils ne s'ouvroient pas encore.

De beaux yeux qui ne s'ouvrent pas, des yeux fermés qui enflamment !

Jupiter, jaloux du fort de Prométhée, & amoureux de Pandore, l'a fait enlever par Mercure. Le Pere des Dieux fe plaît à faire le malheur des Amans, en leur dérobant leurs Maîtreffes ; il en eft fouvent puni, par l'indifférence que celles-ci lui témoignent. Pandore lui tient rigueur :

> Vous êtes Dieu ; l'encens doit vous fuffire ;
> Laiffez les plaifirs aux Amans.

Jupiter, peu content de ce partage, menace de faire tomber fur Prométhée l'effet de fa colere. Les Titans promettent à l'Amant de Pandore de le venger, & de punir l'injuftice des Dieux. Ils entaffent des rochers pour s'élever jufqu'au Ciel, & pour y porter la guerre. Jupiter paroît, environné de toute fa Cour ; le combat commence des deux côtés avec un bruit affreux. Il se fait enfuite un grand filence, pour laiffer parler le Deftin, qui arrive fur un nuage, & prononce en faveur de Prométhée. Jupiter, pour s'en venger, en renvoyant Pandore, lui met en main une boëte, qui renferme tous les maux. Elle la porte à fon époux, qui lui fait promettre qu'elle ne l'ouvrira pas ; & il a l'indifcrétion de la quitter dans ces circonftances. Jupiter avoit ordonné à Néméfis de ne rien oublier pour engager Pandore à ouvrir cette boëte. La Déeffe a beaucoup de peine à réuffir ; mais enfin elle en vient à bout. Parmi les raifons qu'elle apporte pour la perfuader, elle lui dit : fi vous l'ouvrez,

> Vous régnerez fur votre époux ;
> Il fera foumis & facile.
> Craignez un tyran jaloux ;
> Formez un fujet docile.

Pandore, pour faire de Prométhée un mari docile, ne fait point de difficulté d'obéir à Néméfis; mais elle a bientôt lieu de s'en repentir. Tous les maux fortent de cette boëte fatale, & fe répandent fur la terre. Prométhée revient, & voit tout ce défaftre: il en gémit; mais l'Amour arrive, & le confole:

Tous les biens font à vous; l'amour vous refte encore.

PANIERS, (les) Comédie en un Acte, en Profe, par Legrand, au Théâtre François, 1723.

Voyez LE BALLET DES VINGT-QUATRE HEURES.

PANTALON. Nom d'un Perfonnage de la Comédie Italienne. Le Pantalon moderne différe de l'ancien, feulement par le vêtement, qui en a confervé le nom, c'eft-à-dire, par le calçon qui tenoit autrefois avec les bas: le refte de l'habillement eft celui que l'on portoit jadis à Venife: la premiere robe eft appellée *zimara*, & eft à-peu-près celle que les Marchands avoient dans leurs boutiques. L'habit de deffous eft le même que l'on portoit par la Ville, & qui étoit connu à toutes fortes de perfonnes. Il étoit rouge alors; & ce ne fut qu'après que la République de Venife eut perdu le Royaume de Négrepont, que l'on changea, en figne de deuil, cet habit rouge en noir; & depuis on l'a toujours porté de cette couleur. Pantalon a le mafque d'un vieillard; fon état eft ordinairement celui d'un Bourgeois ou d'un Marchand; fon caractère eft celui d'un homme fimple & de bonne foi, mais toujours amoureux & dupe, foit d'un rival, foit d'un fils, foit d'un valet, d'une fervante ou de quelqu'autre intriguant. Depuis le dernier fiécle, on en a fait tantôt un bon pere de famille, un homme plein d'honneur; tan-

tôt un avare ou un pere capricieux. Son langage doit toujours être Vénitien, ainsi que son habit.

PANTOMIME. On appelloit Pantomine, chez les Romains, des Acteurs qui, par des mouvemens, des signes, des gestes, & sans s'aider de discours, exprimoient des passions, des caractères & des événemens. Le nom de Pantomime, qui signifie imitateur de toutes choses, fut donné à cette espèce de Comédiens, qui jouoient toutes sortes de Piéces de Théâtre sans rien prononcer; mais en imitant & expliquant toutes sortes de sujets avec leurs gestes, soit naturels, soit d'institution. On peut bien croire que les Pantomimes se servoient des uns & des autres, & qu'ils n'avoient pas encore trop de moyens pour se faire entendre. En effet, plusieurs gestes d'institution étant de signification arbitraire, il falloit être habitué au Théâtre pour ne rien perdre de ce qu'ils vouloient dire. Ceux qui n'étoient pas initiés aux mystères de ces Spectacles, avoient besoin d'un Maître qui leur en donnât l'explication; l'usage apprenoit aux autres à deviner insensiblement ce langage muet. Les Pantomimes vinrent à bout de donner à entendre par le geste, non-seulement les mots pris dans le sens propre, mais même les mots pris dans le sens figuré; leur jeu muet rendoit des Poëmes en entier, à la différence des Mimes, qui n'étoient que des bouffons inconséquens. Je n'entreprendrai point de fixer l'origine des Pantomimes. Zozime, Suidas, & plusieurs autres la rapportent au tems d'Auguste, peut-être par la raison que les deux plus fameux Pantomimes, Pylade & Bathylle, parurent sous le regne de ce Prince.

qui aimoit paſſionnément ce genre de Spectacle. Je n'ignore pas que les Danſes des Grecs avoient des mouvemens exceſſifs; mais les Romains furent les premiers qui rendirent, par de ſeuls geſtes, le ſens d'une fable réguliere d'une certaine étendue. Le Mime ne s'étoit jamais fait accompagner que d'une flûte; Pylade y ajouta pluſieurs inſtrumens, même des voix & des chants, & rendit ainſi les fables régulieres. Au bruit d'un Chœur, compoſé de muſique vocale & inſtrumentale, il exprimoit avec vérité le ſens de toutes ſortes de Poëmes. Il excelloit dans la Danſe tragique, s'occupoit même de la comique & de la ſatyrique, & ſe diſtingua dans tous les genres. Bathylle, ſon éleve & ſon rival, n'eut ſur Pylade que la prééminence dans les Danſes comiques. L'émulation étoit ſi grande entre ces deux Acteurs, qu'Auguſte, à qui elle donnoit de l'embarras, crut qu'il devoit en parler à Pylade, & l'exhorter à bien vivre avec ſon concurrent, que Mécénas protégeoit: Pylade ſe contenta de lui répondre, " que ce qui pouvoit arriver de mieux à " l'Empereur, c'étoit que le peuple s'occupât de " Bathylle & de Pylade. " On croit bien qu'Auguſte ne trouva point à propos de répliquer à cette réponſe. En effet, tel étoit alors le goût des plaiſirs, que lui ſeul pouvoit faire perdre aux Romains cette idée de liberté ſi chere à leurs ancêtres.

Nous avons nommé, pour les deux premiers inſtituteurs de l'art des Pantomimes, Pylade & Bathylle ſous l'Empire d'Auguſte: ils ont rendu leurs noms auſſi célebres dans l'Hiſtoire Romaine, que le peut être dans l'Hiſtoire Moderne le nom du Fondateur de quelque établiſſement que ce ſoit. Pylade, ai-je dit, excelloit dans les

Sujets

Sujets Tragiques, & Bathylle dans les Sujets Comiques. Ce qui paroîtra surprenant, c'est que ces Comédiens, qui entreprenoient de représenter des Piéces sans parler, ne pouvoient pas s'aider du mouvement du visage dans leur déclamation : ils jouoient masqués, ainsi que les autres Comédiens : la seule différence étoit, que leurs masques n'avoient pas une bouche béante, comme les masques des Comédiens ordinaires, & qu'ils étoient beaucoup plus agréables. Macrobe raconte que Pylade se fâcha, un jour qu'il jouoit le rôle d'Hercule furieux, de ce que les Spectateurs trouvoient à redire à son geste trop outré, suivant leurs sentimens. Il leur cria donc, après avoir ôté son masque : « Foux que vous êtes, je représente » un plus grand fou que vous. »

Après la mort d'Auguste, l'art des Pantomimes reçut de nouvelles perfections. Sous l'Empereur Néron il y en eut un qui dansa, sans musique instrumentale ni vocale, les amours de Mars & de Vénus. D'abord un seul Pantomime représentoit plusieurs Personnages dans une même Piéce; mais on vit bientôt des Troupes complettes, qui exécutoient également toutes sortes de Sujets Tragiques & Comiques. Comme ils n'avoient que des gestes à faire, on conçoit aisément que toutes leurs actions étoient vives & animées; aussi Cassiodore les appelle des hommes dont les mains disertes avoient, pour ainsi dire, une langue au bout de chaque doigt. Ces sortes de Comédiens fasoient des impressions prodigieuses sur les Spectateurs. Séneque le pere, qui exerçoit une profession des plus graves, confesse que son goût pour les représentations des Pantomimes, étoit

une véritable passion. Lucien, qui se déclare aussi zélé partisan de l'art des Pantomimes, dit qu'on pleuroit à leur représentation comme à celle des autres Comédiens.

Cependant on a vu en Angleterre, & sur le Théâtre de l'Opera-Comique à Paris, quelques-uns de ces Comédiens jouer des Scènes muettes, que tout le monde entendoit. Je sais bien que Roger & ses Confreres ne devoient pas entrer en comparaison avec les Pantomimes de Rome; mais le Théâtre de Londres ne possede-t-il pas à présent un Pantomime qu'on pourroit opposer à Pylade & à Bathylle? Le fameux Garrick est un Acteur d'autant plus merveilleux, qu'il exécute également toutes sortes de Sujets tragiques & comiques. Nous savons aussi que les Chinois ont des espéces de Pantomimes qui jouent chez eux sans parler; les danses des Persans ne sont-elles pas des Pantomimes? Enfin il est certain que leur art charma les Romains dans sa naissance; qu'il passa bientôt dans les Provinces de l'Empire les plus éloignées de la Capitale, & qu'il subsista aussi long-tems, que l'Empire même. Dès les premieres années du Regne de Tibere, le Sénat fut obligé de faire un Réglement pour défendre aux Sénateurs de fréquenter les Ecoles des Pantomimes, & aux Chevaliers Romains de leur faire cortége en public: *ne domos Pantomimorum Senator introiret, ne egredientes in publicum Equites Romani cingerent.* Ce Décret prouve assez, que les professions chéries dans les pays de luxe, sont bientôt honorées, & que le préjugé ne tient pas contre le plaisir. Cependant les Ecoles de Pylade & de Bathylle subsisterent toujours, conduites par leurs Eleves,

dont la succession ne fut point interrompue. Rome étoit plein de Professeurs qui enseignoient cet art à une foule de disciples, & qui trouvoient des Théâtres dans toutes les maisons. Non-seulement les femmes les recherchoient pour leurs jeux, mais encore par des motifs d'une passion effrénée : *illis fœminæ, simulque viri, animas & corpora, substituunt*, dit Tertullien. Il est vrai que les Pantomimies furent chassés de Rome sous Tibere, sous Néron, & sous quelques autres Empereurs ; mais leur exil ne duroit pas long-tems : la politique qui les avoit chassés, les rappelloit bientôt pour plaire au peuple, ou pour faire diversion à des factions plus à craindre pour l'Empire. Domitien les ayant chassés, Néron les fit revenir ; & Trajan les chassa encore. Il arrivoit même que le peuple, fatigué de ses propres désordres, demandoit l'expulsion des Pantomimes ; mais il demandoit bientôt leur rappel avec plus d'ardeur. Il est aisé de juger que l'ardeur des Romains pour les jeux des Pantomimes, dut leur faire négliger la bonne Comédie. En effet, on vit depuis le vrai genre Dramatique déchoir insensiblement ; & bientôt il fut presque absolument oublié. On négligea les expressions de l'organe de la voix, pour ne s'appliquer qu'à celles que pouvoient rendre les mouvemens & les gestes du corps. Ces expressions, qui ne pouvoient admettre toutes les nuances de celles des sens, & avec lesquelles on n'eût jamais inventé les sciences spéculatives, firent, sous les Empereurs, une partie de l'éducation de la jeunesse Romaine. Les personnes les plus respectables leur rendoient des visites de devoir, & les accompagnoient partout. L'Empereur Antonin s'étant apperçu que les

A a ij

Pantomimes étoient cause qu'on négligeoit le Commerce, l'Eloquence & la Philosophie, voulut réduire leurs jeux à des jours marqués; mais le peuple murmura; & il fallut lui rendre en entier ses amusemens, malgré toute l'indécence qui marchoit à leur suite. Rome étoit trop riche, trop puissante, & trop plongée dans la mollesse, pour redevenir vertueuse; l'art des Pantomimes, qui s'étoit introduit si brillamment sous Auguste, & qui fut une des causes de la corruption des mœurs, ne finit qu'avec la destruction de l'Empire. Je me suis gardé de tout dire sur cette matiere; je n'en ai pris que la fleur : mais ceux qui seront curieux de plus grands détails, peuvent lire Plutarque, Lucien, les Mémoires de Littératures, l'Abbé du Bos, & le Traité plein d'érudition de Caliacchi.

PANTOMIME se dit aussi d'un air, sur lequel deux ou plusieurs Danseurs exécutent en danse une action qui porte aussi le nom de Pantomime. Les airs de Pantomimes ont pour l'ordinaire un couplet principal, qui revient souvent dans le cours de la Piéce, & qui doit être le plus simple : mais ce couplet est entre-mêlé d'autres plus saillans, qui parlent, pour ainsi dire, & font image, dans les situations où le Danseur doit mettre une expression déterminée.

PANURGE A MARIER, ou LA COQUETTERIE UNIVERSELLE, *Comédie en trois Actes, ensuite réduite à un Acte, avec un Prologue & des Divertissemens; puis remise enfin en trois Actes, par Autreau, aux Italiens,* 1720.

Pour trouver à Panurge une femme qui soit à son gré, on le fait voyager successivement dans l'Isle haute, dans

l'Isle moyenne & dans l'Isle basse ; c'est à-dire, qu'il paroît à la Cour, à la Ville & au Village. Il voit par tout le même fond de coquetterie, & finit par renoncer au dessein de se marier. Une critique assez naturelle de nos usages & de nos mœurs, n'a pas préservé cette Comédie des dédains du Public.

PARADE ; espéce de farce originairement préparée pour amuser le peuple, & qui souvent fait rire, pour un moment, la meilleure compagnie. Ce Spectacle tient également des anciennes Comédies nommées *Platariæ*, composées de simples Dialogues presque sans action, & de celles dont les Personnages étoient pris dans le bas peuple, dont les Scènes se passoient dans les cabarets, & qui, pour cette raison, furent nommées *Tabernariæ*. Les Personnages ordinaires des Parades d'aujourd'hui, sont le bon-homme Cassandre, pere, Tuteur ou Amant suranné d'Isabelle : le vrai caractère de la charmante Isabelle est d'être également foible, fausse & précieuse ; celui du beau Léandre, son Amant, est d'allier le ton grivois d'un Soldat, à la fatuité d'un Petit-Maître : un Pierrot, quelquefois un Arlequin & un Moucheur de chandelle, achevent de remplir tous les rôles de la Parade, dont le vrai ton est le plus bas Comique. La Parade est ancienne en France ; elle est née des moralités, des mystères & des facéties que les Eleves de la Bazoche, les Confreres de la Passion, & la Troupe du Prince des Sots, jouoient dans les carrefours, dans les marchés, & souvent même dans les cérémonies les plus augustes, telles que les Entrées & le Couronnement de nos Rois. La Parade subsistoit encore sur le Théâtre François, du tems de la minorité de Louis le Grand ; & lorsque Sca-

ron, dans son Roman Comique, fait le portrait du vieux Comédien la Rancune, & de Mademoiselle de la Caverne, il donne une idée du jeu ridicule des Acteurs, & du ton plattement bouffon de la plûpart des petites Piéces de ce tems. Quelques Acteurs célebres, & plusieurs personnes pleines d'esprit, s'amusent encore quelquefois à composer des petites Piéces dans ce même goût. A force d'imagination & de gaieté, elles saisissent ce ton ridicule; c'est en Philosophes, qu'elles ont travaillé à connoître les mœurs & la tournure de l'esprit du peuple; c'est avec vivacité, qu'elles les peignent. Malgré le ton qu'il faut toujours affecter dans ces Parades, l'invention y décele souvent les talens de l'Auteur; une fine plaisanterie se fait sentir au milieu des équivoques & des quolibets; & les graces parent toujours de quelques fleurs le langage de Thalie, & le ridicule déguisement sous lequel elles s'amusent à l'envelopper.

On pourroit reprocher, avec raison, aux Italiens, & beaucoup plus encore aux Anglois, d'avoir conservé dans les meilleures Comédies trop de scènes de Parades; on y voit souvent regner la licence grossière & révoltante des anciennes Comédies, nommées *Tabernariæ*. On peut s'étonner que le vrai caractère de la bonne Comédie n'ait été si long-tems imité, que dans ce qu'elle a de plus désagréable. Le génie perça cependant quelquefois dans ces siecles, dont il nous reste si peu d'Ouvrages dignes d'estime : la Farce de Pathelin feroit honneur à Moliere. Nous avons peu de Comédies qui rassemblent des peintures plus vraies, plus d'imagination & de gaieté. Quelques Auteurs attribuent cette Piéce à Jean de Meun;

mais Jean de Meun cite lui-même des passages de Pathelin dans sa continuation du Roman de la Rose : & d'ailleurs nous avons des raisons bien fortes, pour rendre cette Piéce à Guillaume de Loris.

On accorderoit sans peine à Guillaume de Loris, inventeur du Roman de la Rose, le titre de Pere de l'Eloquence Françoise, que son continuateur obtint sous le Regne de Philippe-le-Bel. On reconnoît dans les premiers Chants de ce Poëme, l'imagination la plus belle & la plus riante, une plus grande connoissance des Anciens, un beau choix dans les traits qu'il en imite ; mais dès que Jean de Meun prend la plume, de foibles allégories, des dissertations frivoles, appésantissent l'Ouvrage : le mauvais ton de l'Ecole qui dominoit alors, reparoît : un goût juste & éclairé ne peut y reconnoître l'Auteur de la Farce de Pathelin, & la rend à Guillaume de Loris. Quel abus ne fait-on pas tous les jours de la facilité qu'on trouve à rassembler quelques Dialogues, sous le nom de Comédie ? Souvent sans intervention, & toujours sans intérêt, ces espéces de Parades ne renferment qu'une fausse métaphysique, un jargon précieux, des Caricatures, ou de petites esquisses mal dessinées, des mœurs & des ridicules ; quelquefois même on y voit regner une licence grossière ; les jeux de Thalie n'y sont plus animés par une critique fine & judicieuse ; ils sont deshonorés par les traits les plus odieux de la Satyre.

PARASITE, (le) *Comédie en cinq Actes, en Vers, de Tristan*, 1654.

Manille, femme d'Alcidor, a perdu, depuis vingt

ans, son mari, & Sillare, son jeune fils, qui ont été enlevés par des Corsaires. Elle reste avec sa fille Lucinde, qu'elle destine au Capitan Matamore ; mais la fille a donné secretement son cœur à Lisandre. Ce jeune homme, par le moyen du Parasite Fripe-Sauces, s'introduit dans la maison de Manille, sous le nom de Sillare, & goûte ainsi le plaisir d'entretenir sa Maîtresse en liberté. Le Capitan apprend cette intrigue par l'indiscrétion du Parasite ; & veut, pour donner la chasse au faux Sillare, produire un prétendu Alcidor. Il propose la chose à un inconnu qu'il rencontre ; cet inconnu n'a pas beaucoup de peine à jouer ce personnage, puisque c'est Alcidor même, qui parvient enfin à se faire reconnoître. Cette reconnoissance est fatale à Lisandre ; sa fourbe est découverte : Alcidor certifie la mort de Sillare, & fait mettre cet importun en prison. D'un autre côté, Lucile, Prévôt de la Maréchaussée, & pere de Lisandre, mécontent de la conduite de son fils, vient, avec une bande d'Archers, pour l'enlever de la maison de Manille. On lui dit que ce jeune homme a voulu suborner la fille d'Alcidor, & qu'il est à la Conciergerie. Lucile, craignant pour son fils, consent à son mariage avec Lucinde ; & Alcidor, pere de cette derniere, ne s'y oppose plus, dès qu'il connoît la naissance & le bien de Lisandre. La Piéce est terminée par ce mariage ; le Capitan est chassé ; & l'on promet à Fripe-Sauces qu'il sera nourri & entretenu grassement, le reste de sa vie, aux dépens des nouveaux époux.

PARESSEUX, (le) *Comédie en trois Actes, en Vers, avec un Prologue, de Launay, au Théâtre François,* 1733.

Le fonds de cette Comédie est très-simple ; mais le défaut réel qui s'y trouve, c'est l'inaction atttachée au caractère du principal Personnage. Elle jette nécessairement de la langueur sur l'intrigue entière : à cela près, l'Auteur a mis son *Paresseux* dans des situations aussi favorables, que le sujet peut le comporter. Damon est depuis quinze mois accordé avec Cidalise, jeune veuve, riche, belle, & dont il est fort épris. Le contrat est fait & passé ; rien ne s'oppose au mariage : cependant il se differe encore. Cet amour du repos suggere à Damon un expédient digne de lui, pour s'épargner certains dé-

tails : c'est de donner à son Intendant ses blanc-seings. Heureusement ils sont remis à Cidalise ; mais l'Intendant, à l'aide de quelques autres moyens à-peu-près semblables à celui-là, s'est déja fait adjuger une grande partie des biens de son Maitre. Cidalise lui fait rendre Gorge, secondée par un certain Pirante. L'arrivée d'un certain Argante met en fuite le Chevalier, qui a été Laquais du frere de cet Argante. L'Intendant est chassé. Damon s'effraie des soins qu'il va être forcé de prendre lui-même. Cidalise se charge de tout. Cette Comédie est écrite avec un naturel qui n'exclut point l'agrément. Le dialogue en est facile, & la diction très-pure. Chaque Personnage y parle d'après son caractère, & l'on croit entendre jusqu'au ton que prendroit le Paresseux, pour débiter les Vers de son Rôle ; peut-être ne faudroit il pas qu'il finît par épouser sa Maitresse. Il vaudroit mieux, sans doute, que son indolence la lui fît perdre, ou même qu'elle l'empêchât de faire une démarche capable de la lui rendre. Le dénouement seroit plus Théâtral ; mais, à tout prendre, ce caractère, en lui-même, ne le sera jamais.

PARISIEN, (le) Comédie en cinq Actes, en Vers, par Champmêlé, au Théâtre François, 1682.

Le grand succès qu'eut cette Comédie dans sa nouveauté, étoit dû principalement à un Rôle Italien, que la veuve de Moliere remplissoit avec autant de grace que de finesse. Dépouillée de cet ornement, la Piéce n'est plus qu'un tissu de ruses & de fourberies, qu'un Valet met en œuvres pour tromper le pere de son jeune Maître.

PARISIENNE, (la) Comédie en un Acte, en Prose, de Dancourt, 1691.

Une jeune personne, que sa mere croit d'une simplicité excessive, trompe un Vieillard soupçonneux, donne à la fois un rendez-vous à deux Amans, & s'en débarrasse avec adresse. Eraste est l'Amant préféré, quoiqu'absent. Il reparoît ; & ses rivaux sont congédiés. Telle est l'intrique de la *Parisienne*, qui se remontre de tems en tems sur la Scène. Le Rôle d'Angélique est agréablement soutenu.

PARNASSE MODERNE, (le) *Opéra-Comique d'un Acte, par M. Bret, à la Foire Saint Germain*, 1753.

Les beaux Esprits du tems viennent rendre leurs hommages à un nouvel Apollon qui regne sur un nouveau Parnasse. Cet Apollon est une espèce de Momus, qui paroît avec tous les attributs de la Folie. Un âne, mis en place de Pégaze, est la monture des Courtisans du nouveau Dieu du sacré Vallon. Les plus sots de nos Poëtes, sont ceux à qui on fait le plus d'accueil.

PARODIE : maxime triviale ou proverbe populaire. Ce mot vient du Grec ὁδός, *via*, voie ; & de περί, *circùm*, autour, c'est-à-dire, qui est trivial, commun & populaire. Porodie, *Parodus*, se dit aussi plus proprement d'une plaisanterie poëtique, qui consiste à appliquer certains Vers d'un sujet à un autre, pour tourner ce dernier en ridicule, ou à travestir le sérieux en burlesque, en affectant de conserver, autant qu'il est possible, les mêmes rimes, les mêmes mots & les mêmes cadences. La Parodie a d'abord été inventée par les Grecs, de qui nous tenons ce terme, dérivé du mot ᾠδή, Chant ou Poësie. On regarde la Batramiomachie d'Homère comme une Parodie de quelques endroits de l'Iliade, & même une des plus anciennes Piéces de ce genre. Enfin la derniere & la principale espéce de Parodie, est un Ouvrage en Vers, composé sur une Piéce entiere, ou sur une partie considérable d'une Piéce de Poësie connue, qu'on détourne à un autre sujet & à un autre sens par le changement de quelques expressions ; c'est de cette espéce de Parodie, que les Anciens parlent le plus ordinairement : nous avons en ce genre des Piéces qui ne le cédent point à celles des Anciens. On peut réduire toutes les es-

pèces de Parodies à deux espèces générales; l'une qu'on peut appeller Parodie simple & narrative; l'autre, Parodie Dramatique. Toutes deux doivent avoir pour but l'agréable & l'utile. Les régles de la Parodie regardent le choix du sujet & de la maniere de le traiter. Le Sujet qu'on entreprend de parodier, doit être un Ouvrage connu, célèbre, estimé; nul Auteur n'a été autant parodié qu'Homère. Quant à la maniere de parodier, il faut que l'imitation soit fidelle & la plaisanterie bonne, vive & courte; & l'on y doit éviter l'esprit d'aigreur, la bassesse d'expression & de l'obscénité. Il est aisé de voir par cet extrait, que la Parodie & le Burlesque sont deux genres très-différens, & que le Virgile travesti de Scaron n'est rien moins qu'une Parodie de l'Enéide. La bonne Parodie est une plaisanterie fine, capable d'amuser & d'instruire les esprits les plus sensés & les plus polis; le Burlesque est une bouffonnerie misérable, qui ne peut plaire qu'à la populace. L'art de la Parodie est bien simple; il consiste à conserver l'action & la conduite de la Piéce qu'on veut travestir, en changeant seulement la condition des Personnages. Hérode sera un Prévôt; Marianne, une fille de Sergent; Varus, un Officier de Dragons; Alphonse devient un Bailli de village; & Inès se transforme en Agnès, Servante du Bailli. Cette précaution prise, on s'approprie les Vers de la Piéce, en les entremêlant de tems en tems de mots burlesques & de circonstances risibles, qui ne le deviennent que davantage par le contraste du sérieux & du touchant auxquels on les marie. Ainsi, de l'Ouvrage même qu'on veut tourner en ridicule, on s'en fait un dont on se croit fièrement

l'inventeur, à-peu-près comme si un homme qui auroit dérobé la robe d'un Magistrat, croyoit l'avoir bien acquise en y cousant quelques piéces d'un habit d'Arlequin ; & qu'il appuyât son droit sur le rire qu'exciteroit la mascarade. Mais, l'inconvénient le plus sérieux de ces Ouvrages, c'est de tourner la vertu en paradoxe, & d'essayer souvent de la rendre ridicule. S'il y a dans une Tragédie quelques traits d'une vertu héroïque, & capables d'élever l'ame aux grands sentimens, ce sont ces traits même, que la Perodie va employer en reproche de subtilité & de chimère. Ainsi, tandis que le Poëte Tragique fait effort pour élever les ames par de grands exemples, au-dessus des sentimens vulgaires, le Parodiste s'étudie à les faire retomber dans leur pusillanimité naturelle.

PARODIE, (la) *Tragi-Comédie en un Acte, en Prose, en Vers & en Vaudevilles, par Fuzelier*, 1723.

Une Muse de la derniere promotion, appellée Parodie, s'appréte à se faire couronner de barbeaux, & prétend enchaîner, à son char de triomphe, tous les Auteurs Parodiables, c'est-à-dire, tous ceux qui auroient eu le malheur de réussir : car, grace à cette Muse caustique, on ne sauroit réussir impunément. Un de ses plus chers Confidents, (apparemment c'est Momus,) lui apprend qu'il se forme une furieuse Conjuration contr'elle dans le Caffé du Parnasse, & lui conseille de mettre le Parterre de son parti, si elle veut remporter cette nouvelle victoire. Le conseil paroit trop bon, pour n'être pas accepté. Le Parterre personifié se montre aux yeux de l'intrépide Muse : il lui promet tout ce qu'elle exige de lui. La Muse de la Tragédie vient se plaindre des insultes qu'on lui fait continuellement. Un Auteur Tragique, à qui on donne le nom de *Furius*, vient lui faire une description de la Conjuration prête d'éclore. Cette Scène est parodiquement copiée sur la seconde du premier Acte

de *Cinna*; mais il s'en faut bien que la copie réponde à l'original. On a trouvé le secret de rendre le grand Corneille ennuyeux; le tendre & le galant Racine n'y est pas moins défiguré. *Titus* & *Andromaque* ne sont plus reconnoissables; quel nouveau triomphe pour la Parodie! Elle fait enfin l'Hermione, & répond ironiquement à sa rivale, prosternée à ses pieds:

>Le Parterre est présent; vous régnez sur son ame;
>Faites le prononcer; j'y souscrirai, Madame.

Pyrithoüs, *Nitétis* viennent tour-à-tour orner le char de triomphe; & le Chanteur débite un Pont-neuf contre *Inès*. On juge que les enfans de cette malheureuse épouse n'y sont pas oubliés.

PARODIE DU PARNASSE, (*la*) Opéra-Comique en un Acte, par M. Favart, à la Foire Saint-Germain, 1759.

La Parodie personifiée est enchaînée dans un Vallon au pied du Parnasse; plusieurs Auteurs étoient endormis sur leurs Ouvrages. Apollon fait briser les fers de la Parodie: les Acteurs se réveillent, & prennent la fuite. Le Dieu des Vers donne de l'emploi & des conseils à la Parodie. Viennent ensuite plusieurs Scènes à tiroir, dans lesquelles la Parodie donne audience à différens Personnages. La plus originale & la plus gaie, est celle du Juré-Pleureur du Parnasse; ce Personnage est neuf & bien imaginé. C'est lui, dit-il, qui est chargé de pleurer la mort de toutes les Piéces de Théatre, & d'en faire l'oraison funèbre. Il étoit vêtu en grande robe de deuil, un mouchoir à la main; à chaque Piéce dont il faisoit mention, il tiroit un mouchoir. La dernière Scène est entre la Parodie & Diogène: elle a été retranchée à la représentation. C'est une Satyre un peu personnelle des Paradoxes de M. Rousseau sur les Sciences, sur l'inégalité des conditions, sur la Comédie, &c.

PAROS, Tragédie de M. Mailhol, 1754.

Paros, Ministre d'Apriès, Roi d'Egypte, abusant de la confiance de son Maître, entreprend de le détrôner. Voyant sa conspiration découverte, il accuse une jeune

Princesse, nommée Aphise, de l'avoir formée. Aphise est mise dans les fers; & il la retient en prison, dans l'espérance de la mettre un jour sur le Trône, & d'y monter avec elle, en l'épousant, lorsqu'il aura donné la mort à Apriès. Ce second projet ne réussit pas; Paros en tente un troisieme. Il fait venir une Flotte ennemie pour surprendre Memphis; mais cette Flotte est défaite: & il ne reste plus d'autre parti à prendre à ce Ministre, que d'assassiner le Roi de sa propre main. Il est prêt, en effet, à lui donner un coup de poignard; mais Orosis, fils d'Apriès, & cru fils de Paros, arrive dans ce moment, & empêche que Paros n'achève le patricide. Enfin, le Roi veut unir Aphise & Orosis, qui s'aiment; la cérémonie est indiquée. L'usage est que les nouveaux mariés, & le Roi lui-même, boivent dans la coupe nuptiale. Paros croit toucher au moment de régner; il forme le projet d'empoisonner toute la Famille Royale; mais les remords de son Confident dévoilent son crime; & Paros se tue de désespoir.

PARTERRE; c'est l'espace qui est compris entre le Théâtre & l'Amphithéâtre. Les Anciens l'appelloient Orchestre. Mais il faut observer que chez les Grecs, cet Orchestre étoit la place des Musiciens, & chez les Romains, celle des Sénateurs & des Vestales. Parmi nous, c'est celle d'une partie des Spectateurs. Le sol du Parterre forme un plan incliné, qui s'éleve insensiblement depuis l'Orchestre où nous plaçons les Musiciens, jusqu'à l'Amphithéâtre. En France, les Spectateurs se tiennent debout dans le Parterre; & en Angleterre, il est rempli de siéges ou de banquettes. On appelle aussi Parterre, la collection des Spectateurs, qui ont leurs places dans le Parterre; c'est lui qui décide du mérite des Piéces: on dit, les jugemens, les cabales, les applaudissemens, les sifflets du Parterre.

PARTERRE MERVEILLEUX, (le) *Prologue du* RIVAL DE LUI-MÊME, *par Carolet, à la Foire Saint-Laurent*, 1732.

Les petits Comédiens avoient commencé, en 1731, à jouer sur le Théâtre de la Foire Saint-Laurent : l'année suivante ils donnerent le *Parterre Merveilleux*. Dans les Décorations, on fit paroitre des fleurs qui sortoient de terre. Un moment après, ces pots de fleurs disparurent ; on vit à leur place six petits Comédiens ; & un d'entr'eux chanta ce couplet :

Air : *L'Amour plaît malgré ses peines*.

Nous renaissons pour vous plaire ;
Vouloir bien nous applaudir,
C'est arroser le Parterre
D'où nous venons de sortir.

PARTHÉNIE, Tragédie *de Baro*, 1641.

Alexandre, dans le cours de ses conquêtes de Perse, devient éperduement amoureux de Parthénie, Princesse esclave, dont le cœur, déja prévenu pour Hytaspe, Prince Persan, est insensible à la passion du Roi de Macédoine. Ephestion joue dans cette Piéce le rôle d'un homme généreux, d'un sage, d'un Mentor, qui traite avec douceur Parthénie, qui plaint ses malheurs, & qui fait sentir à son Maître Alexandre, combien il est indigne de lui de se laisser vaincre par une femme ; mais ce Monarque est trop épris, pour écouter des conseils. Il a toutes les fureurs de l'amour ; son caractère est d'une violence extrême ; & veut, à quelque prix que ce soit, épouser Parthénie, dont la résistance l'irrite. Hytaspe, dans un combat, est fait prisonnier : il est présenté à Alexandre, qui le reçoit avec les égards dûs à sa naissance & à sa valeur ; il lui rend même la liberté. Hytaspe & Parthénie se revoyent après une longue absence. Leur bonheur est troublé par l'amour d'Alexandre, dont Parthénie instruit son amant, ou plutôt son époux : car c'est ainsi qu'elle l'appelle. Le Roi de Macédoine découvre leur intelligence : il ordonne au Capitaine de ses Gardes de se saisir d'Hytaspe. Il prend la résolution de le

faire mourir. Epheſtion lui peint toute l'horreur de cette action avec des couleurs bien capables de le faire rentrer en lui-même, ſi la paſſion ne l'aveugloit pas; mais il regarde ſon rival comme le ſeul obſtacle à ſon bonheur: il veut abſolument qu'il périſſe; & il dit à Epheſtion de l'en défaire ſur le champ. Epheſtion eſt indigné du choix qu'on fait de lui pour immoler Hytaſpe; mais, craignant qu'Alexandre n'employe, pour cette mort, une main trop fidelle à lui obéir, il prend le parti de ſe charger de cette barbare exécution. En effet, il fait dire à Alexandre que ſon rival n'eſt plus. A cette nouvelle, Parthénie veut ſe donner la mort; elle accable le Roi de Macédoine des reproches les plus mérités, & des plus terribles imprécations. Alexandre furieux, égaré, évite tout le monde: il court dans ſon Palais ſans ordre, ni ſans deſſein. Enfin, reprenant ſes ſens, il voit toute l'horreur & toute l'infamie de ſon procédé. Il veut mourir de la main même de Parthénie. Il la fait appeler; la douleur, la honte, le déſeſpoir ſont peints ſur ſon viſage & dans ſes diſcours. Il verſe devant elle un torrent de larmes; il gémit ſur les malheurs où il a plongé ſon Amante; il l'invite à s'en venger ſur lui: il lui préſente lui-même le poignard, pour l'enfoncer dans ſon ſein coupable. Parthénie eſt touchée de ſon repentir; & tous deux, de concert, pleurent la mort d'Hytaſpe. Cependant Epheſtion paroit; il vient, en tremblant, demander grace à Alexandre, ſur ce qu'il s'eſt vu forcé de le trahir. Il lui avoue qu'il n'a pu prendre ſur lui d'exécuter l'ordre ſanguinaire dont il l'avoit chargé; qu'il a cru, pour ſa gloire, devoir lui déſobéir; & que ſi c'eſt un crime, il en demande le châtiment. Alexandre, charmé d'apprendre qu'Hytaſpe eſt vivant, ordonne qu'il vienne, qu'il paroiſſe. Ce Prince ſe préſente. Alexandre court au devant de lui, l'embraſſe, & le rend à Parthénie.

PARTIE DE CHASSE D'HENRY IV, (la) *Comédie en trois Actes, en Proſe, par M. Collé*, 1766.

Cette Comédie ingénieuſe & intéreſſante, préſente un tableau ſi vrai, ſi naïf, & en même tems ſi ſimple & ſi ſublime du caractère & des mœurs du grand Henry, & du Duc de Sully, ſon Miniſtre, que l'on ne peut aſſiſter

à ce Spectacle, sans une vive émotion de plaisir & de tendresse.

On retrouve, dans ce Drame, cette fameuse conversation, où Sully, Ministre d'Henry IV, se justifie auprès de son Maître. Après cette explication, le Roi part pour la Chasse; & Rosni est contraint de l'accompagner. La nuit les surprend dans la Forêt de Senart, auprès du Village de Lieu-Saint. Le Duc de Bellegarde, & le Marquis de Conchini s'entretiennent dans les ténèbres, & sont joints par le Duc de Sully. Ce dernier n'est occupé que des périls de son Maître. Les deux premiers, & surtout le second, pensent différemment. Tous trois sont conduits dans le Village de Lieu-Saint par un Paysan, qui les a d'abord pris pour des voleurs. Arrive le Roi, à pied & sans aucune suite. Les discours qu'il tient à ce sujet, répondent à sa gaieté naturelle. Deux Braconniers le prennent pour une biche, & tirent sur lui. Un troisième Paysan survient, qui le prend lui-même pour un Braconier. Cet homme est armé: il s'écrie, en saisissant le bras de Henry: « Ah! je le tenons, je le tenons, » le coquin, qui vient de tirer sur les cerfs de notre bon » Roi ». L'attachement des Paysans de ce Canton pour Henry, les a presque tous transformés en Gardes-Chasses, qui veillent gratuitement sur le gibier de ses forêts. La Scène, entre le Villageois & le Prince, est amusante & ingénieusement filée. Henry ne s'y donne que pour un des moindres Officiers; & c'est sous ce titre que Michau (ainsi se nomme le Villageois) lui donne un asyle chez lui. C'est dans sa maison, que se passe le troisième Acte. Marthe sa femme, & Catau sa fille, s'empressent à préparer le souper. Catau est jolie; & le galant Monarque a soin de le lui dire. Il s'empresse à la seconder: il l'aide à dresser la table, apporte un banc, une chaise; il se met à côté de la belle Catau; il la sert avec beaucoup d'attention, trinque avec elle & avec toute la compagnie. Michau, toujours sans connoître le Roi, lui chante ce couplet, qui a été précédé de quelques autres:

Vive Henry Quatre,
Vive ce Roi vaillant:
Ce diable-à-quatre

A le triple talent
De boire & de battre,
Et d'être un verd galant.

Henry ne peut retenir ſes larmes : il ſe détourne pour les cacher. Michau l'oblige de boire à la ſanté de ce bon Roi, & lui reproche de s'en acquitter un peu froidement. Arrivent les Ducs de Sully, de Bellegarde, & le Marquis de Conchini. On ſent bien que dès-lors Michau eſt inſtruit des qualités de ſon hôte. Il tombe à genou, ainſi que toute ſa famille. Agathe, jeune Payſanne, qui devoit épouſer le fils de Michau, y reſte après les autres. Cette Agathe a été enlevée par le Marquis de Conchini, qui, cependant, n'a pu la ſéduire. Elle s'eſt même échappée de ſes mains ; & ſon retour, les inquiétudes de Richard ſon Amant, quelques Scènes entre Catau & un certain Lucas, que celle-ci doit épouſer ; tel eſt ce qui forme le ſurplus de l'intrigue dans ce Drame. Le Roi traite ſéverement Conchini, & lui ordonne de ſe retirer. Il dote Agathe & Catau chacune de 10000 francs, & va ſe repoſer dans le lit du bon Michau.

PARTITION ; c'eſt la collection de toutes les parties d'une Piéce, par laquelle on voit l'harmonie qu'elles forment entr'elles.

PASSIONS. En Poëſie, ce ſont les ſentimens, les mouvemens, les actions paſſionnées que le Poëte donne à ſes Perſonnages. Les paſſions ſont, pour ainſi dire, la vie & l'eſprit des Poëmes un peu longs. Tout le monde en connoît la néceſſité dans la Tragédie & dans la Comédie : l'Epopée ne peut pas ſubſiſter ſans elles. Ce n'eſt pas aſſez que la narration, dans le Poëme Epique, ſoit ſurprenante ; il faut encore qu'elle remue, qu'elle ſoit paſſionnée, qu'elle tranſporte l'eſprit du Lecteur, & qu'elle le rempliſſe de chagrin, de joie, de terreur, ou de quelqu'autre paſſion violente ; & cela

pour des Sujets qu'il fait n'être que fictions. Quoique les passions soient toujours nécessaires, cependant toutes ne sont pas également nécessaires ni convenables en toute occasion. La Comédie a, pour son partage, la joie & les surprises agréables; au contraire, la terreur & la compassion sont les passions qui conviennent à la Tragédie. La passion la plus propre à l'Epopée, comme tenant le milieu entre les deux autres, participe aux espéces de passions qui leur conviennent, comme nous voyons dans le quatrieme Livre de l'Enéïde, & dans les Jeux & Divertissemens du cinquiéme. En effet, l'admiration participe de chacune : nous admirons avec joie les choses qui nous surprennent agréablement; & nous voyons avec une surprise mêlée de terreur & de douleur, celles qui nous épouvantent & nous attristent. Outre la passion générale qui distingue le Poëme Epique du Poëme Dramatique, chaque Epopée a sa passion particuliere, qui la distingue des autres Poëmes Epiques. Cette passion particuliere suit toujours le caractère du Héros. Ainsi la colere & la terreur dominent dans l'Iliade, à cause qu'Achille est emporté & le plus terrible des hommes. L'Enéïde est remplie de passions plus douces & plus tendres, parce que tel est le caractère d'Enée. La prudence d'Ulisse ne permettant point cet excès, nous ne trouvons aucune de ces passions dans l'Odissée. Pour ce qui regarde la conduite des passions, pour leur faire produire leur effet, deux choses sont requises ; savoir, que l'auditoire soit préparé & disposé à les recevoir, & qu'on ne mêle point ensemble plusieurs passions incompatibles. La nécessité de préparer l'auditoire est fondée sur la né-

cessité naturelle de prendre les choses où elles sont, dans le dessein de les transporter ailleurs. Il est aisé de faire l'application de cette maxime : un homme est tranquille & à l'aise, & vous voulez exciter en lui une passion par un discours fait dans ce dessein : il faut donc commencer d'une maniere calme ; & par ce moyen vous joindre à lui ; & ensuite marchant ensemble, il ne manquera pas de vous suivre dans toutes les passions par lesquelles vous le conduisez insensiblement. Si vous faites voir votre colere d'abord, vous vous rendrez aussi ridicule, & vous ferez aussi peu d'effet, qu'Ajax dans les Métamorphoses, où l'ingénieux Ovide donne un exemple sensible de cette faute. Il commence sa harangue par le fort de la passion, & avec les figures les plus fortes, devant ses Juges qui sont dans la tranquillité la plus profonde. Dans le Poëme Dramatique, le jeu des passions est une des plus grandes ressources des Poëtes. Ce n'est pas un problême, que de savoir si l'on doit les exciter sur le Théâtre. La nature du Spectacle, soit Comique, soit Tragique, sa fin, ses succès, démontrent assez, que les passions sont une des parties les plus essentielles du Drame, & que sans elles, tout devient froid & languissant dans un Ouvrage où tout doit être, autant qu'il se peut, mis en action. Pour en juger dans les Ouvrages de ce genre, il suffit de les connoître, & de savoir discerner le ton qui leur convient à chacune ; car, comme dit M. Despréaux, chaque Passion parle un différent langage ;

La Colere est superbe, & veut des mots altiers ;
L'Abattement s'explique en des termes moins fiers.

Art Poët. ch. III.

Ce n'est pas ici le lieu d'exposer la nature de chaque Passion en particulier, les effets, les ressorts qu'il faut employer, les routes qu'on doit suivre pour les exciter. C'est dans ce qu'en a écrit Aristote au second Livre de sa Rhétorique, qu'il faut en puiser la théorie. L'homme a des Passions qui influent sur ses jugemens & sur ses actions; rien n'est plus constant. Toutes n'ont pas le même principe; les fins auxquelles elles tendent sont aussi différentes entr'elles, que les moyens qu'elles employent pour y arriver, se ressemblent peu. Elles affectent le cœur chacune de la maniere qui lui est propre; elles inspirent à l'esprit des pensées relatives à ces impressions; & comme, pour l'ordinaire, ces mouvemens intérieurs sont trop violens & trop impétueux pour n'éclater pas au-dehors, ils n'y paroissent qu'avec des tons qui les caractérisent & qui les distinguent. Ainsi l'expression, qui est la peinture de la pensée, est aussi convenable & proportionnée à la Passion, dont la pensée elle-même n'est que l'interprête. Quoiqu'en général chaque Passion s'exprime différemment d'une autre Passion, il est cependant bon de remarquer, qu'il en est quelques-unes qui ont entr'elles beaucoup d'affinité, & qui empruntent, pour ainsi dire, le même ton; telles que sont, par exemple, la haine, la colere, l'indignation. Or, pour en discerner les diverses nuances, il faut avoir recours au fond des caractères, remonter au principe de la Passion, examiner les motifs & l'intérêt qui font agir les Personnages introduits sur la Scène. Mais la plus grande utilité qu'on puisse retirer de cette étude, c'est de connoître le cœur

humain, ses replis, les ressorts qui le font mouvoir, par quels motifs on peut l'intéresser en faveur d'un objet, ou le prévenir contre; enfin comment il faut mettre à profit les foiblesses même des hommes, pour les éclairer & les rendre meilleurs: car si l'image des Passions violentes ne servoit qu'à en allumer de semblables dans le cœur des Spectateurs, le Poëme Dramatique deviendroit aussi pernicieux, qu'il peut être utile pour former les mœurs.

L'amour & la haine sont les deux grandes Passions que la Tragédie emploie pour exciter dans l'ame la terreur & la pitié: tout le jeu, tous les combats des autres Passions, ne sont mis en usage, que pour exciter ces deux-là, qui sont celles dont les émotions ébranlent l'ame plus fortement & plus long-tems. Par l'amour, on n'entend pas seulement cette inclination d'un sexe pour l'autre; dans ce sens, il est certainement très-tragique: mais il faut qu'il domine en Tyran. Il n'est pas fait pour la seconde place. La tendresse d'une mere pour son fils; la voix de la nature qui se fait entendre dans des cœurs liés par le sang; l'attachement d'une ame Romaine pour sa patrie; l'amitié héroïque, telle que celle de Pylade & d'Oreste, tous ces sentimens appartiennent à l'amour. La pitié s'excite par l'injustice & l'excès des maux qui accablent celui qui ne les a pas mérités; & autant notre ame compâtit à ses malheurs, autant elle hait & déteste ceux qui en sont les auteurs.

PASTORALE; Opera Champêtre dont les Person-

mages sont des Bergers, & dont la Musique doit être assortie à la simplicité du goût & des mœurs qu'on leur suppose. Une Pastorale est aussi une Piéce de Musique faite sur des paroles relatives à l'état Pastoral, ou un chant qui imite celui des Bergers, qui en a la douceur, la tendresse & le naturel. L'air d'une Danse composée dans le même caractère, s'appelle aussi Pastorale.

PATHÉTIQUE. Le Pathétique est cet enthousiasme, cette véhémence naturelle, cette peinture forte, qui émeut, qui touche, qui agite le cœur de l'homme. Tout ce qui transporte l'Auditeur hors de lui-même, tout ce qui captive son entendement, & subjugue sa volonté, voilà le pathétique. Il regne éminemment dans la plus belle & la plus touchante Piéce qui ait paru sur le Théâtre des Anciens; dans l'Œdipe de Sophocle: à la peinture énergique des maux qui désoloient le pays, succede un Chœur de Thébains qui s'écrie:

Frappez, Dieux tout-puissans; vos victimes sont prêtes!
O Mort, écrasez-nous! Dieux, tonnez sur nos têtes!
O Mort! nous implorons ton funeste secours.
O Mort! viens nous sauver, viens terminer nos jours.

C'est-là du pathétique. Qui doute que l'entassement des accidens qui suivent & qui accompagnent, sur-tout des accidens qui marquent davantage l'excès & la violence d'une passion, puisse produire le pathétique? Telle est l'Ode de Sapho:

Heureux qui près de toi, pour toi seule soupire! &c.

Elle gèle, elle brûle; elle est sage, elle est folle; elle est entierement hors d'elle-même; elle va mou-

rir : on diroit qu'elle n'est pas éprise d'une simple passion ; mais que son ame est un rendez-vous de toutes les passions. Voulez-vous deux autres exemples du Pathétique ; prenez votre Racine, vous les trouverez dans les discours d'Andromaque & d'Hermione à Pyrrhus : le premier est dans la troisieme Scène du troisieme Acte d'Andromaque :

Seigneur, voyez l'état où vous me réduisez ! &c.

Et le second, dans la cinquieme Scène du quatrieme Acte :

Je ne t'ai point aimé, cruel ! qu'ai-je donc fait ? &c.

Rien encore ne fit mieux voir combien le Pathétique acquiert de sublime, que ce que Phédre dit Acte quatrieme, Scène sixieme, après qu'instruite par Thésée qu'Hipolyte aime Aricie, elle est en proie à la jalousie la plus violente :

Ah ! douleur non encore éprouvée !
A quel nouveau tourment je me suis réservée ! &c.

Enfin la Scène entiere ; car il n'y a rien à en retrancher : aussi est-ce, à mon avis, le morceau de passion le plus parfait qu'il y ait dans tout Racine. Mais c'est sur-tout le choix & l'entassement des circonstances d'un grand objet, qui forme le plus beau pathétique.

PAUSANIAS, *Tragédie de Quinault*, 1666.

On est tout étonné de voir ce fameux Capitaine Grec ne s'occuper que de l'amour qu'il ressent pour une jeune Captive qui est tombée en son partage, & se laisse déposséder de sa place de Général des Grecs, sans donner aucune marque de son courage. Aristide, Général des Athé

niens, ne joue pas un rôle moins déplacé : aussi on peut dire que cette Piéce peut être mise au rang des plus foibles de son Auteur.

PAYSANS DE QUALITÉ, (les) *Comédie en un Acte, en prose, précédée d'un Prologue, par Dominique & Romagnésy, aux Italiens,* 1729.

Une Jardiniere, pour assurer une fortune brillante à sa fille, l'avoit substituée à la place de la fille d'Oronte. Celle-ci a été élevée chez elle sous le nom de Colette ; & en cette qualité, a pris de l'amour pour Mathurin. Ce Mathurin est aussi un enfant de condition, que le pere avoit confié au Tabellion, & qu'on avoit élevé comme un Paysan. Lucinde est la vraie fille de la Jardiniere, élevée en Demoiselle, dont Eraste est amoureux, & qu'il doit épouser, comme Mathurin doit épouser Colette. Celle-ci dit à Mathurin, qu'elle est aussi impatiente que lui ; mais qu'il faut aller tout doucement ; que quand sa mere ne sera plus malade, ou quand elle sera tout-à-fait morte, ils s'épouseront. Elle témoigne le chagrin que lui cause ce contre-tems ; elle ajoute que Mademoiselle Lucinde étoit venue exprès dans le Village, pour honorer sa noce de la sienne ; qu'elles devoient toutes deux se marier de compagnie.

Eraste & Lucinde apprennent de Colette & de Mathurin la maladie de la Jardiniere, qui retarde leur union. Lucinde paroît sensible au chagrin de Colette, en lui disant cependant, qu'elle devroit moins le faire éclater, & que les bienséances l'engagent du moins à cacher son empressement. Le Tabellion découvre à Oronte que la Jardiniere vient de déclarer, par un acte authentique, qu'elle avoit substitué sa fille à la place de Colette ; & que cette malheureuse n'avoit pas voulu ensevelir dans le tombeau, un secret de cette importance. En conséquence, on défend à Colette de parler désormais à Mathurin, qui, passant pour le fils d'un Paysan, ne peut plus prétendre à elle. Mais les deux Amans se promettent un amour & une constance éternels, malgré la disparité de la naissance. Lucinde, qui est la véritable fille de la Jardiniere, informée du changement de la fortune, témoigne à Colette le chagrin qu'elle ressent, d'avoir si mal occupé sa place, & de ne lui avoir pas assez marqué d'a-

mitié. Eraste, Amant de Lucinde, apprend la naissance de Lucinde, & ne l'en aime pas moins. Il reçoit une lettre de son pere, par laquelle il découvre que Mathurin n'est pas un Paysan; mais le fruit d'un mariage que le pere d'Eraste avoit contracté avant que d'épouser sa seconde femme, & qu'il avoit confié au Tabellion. Alors il épouse Colette; & Eraste se marie avec Lucinde.

PÊCHEURS, (les) Comédie en un Acte, mêlée d'Ariettes, par un Anonyme, Musique de M. Gossec, aux Italiens, 1766.

Un Pêcheur, nommé Jacques, & Simone sa femme, ont pour fille la jeune Suzette. Elle est recherchée par le Bailli du Village, & par un prétendu Pêcheur, nommé Bernard. Le Bailli est vieux; & Bernard, qui n'a que trente ans, a pour lui Suzette. Le bon-homme Jacques penche aussi pour ce dernier, attendu que son vin est bon. Une seule chose l'arrête; c'est que Bernard est un Etranger que personne, dans le Village, ne connoît. Bernard a quelques raisons pour garder l'*incognito*; & il en instruit Suzette. Ambroise, frere de Jacques, vient aussi mettre ce dernier dans le secret; il est du Village même que Bernard habite ordinairement: il connoît ses facultés, & la raison qui l'a fait réfugier dans ces lieux: c'étoit pour avoir maltraité, avec raison, un Domestique du Château. L'affaire est arrangée : Bernard, dont le nom véritable est Lubin, peut désormais retourner chez lui; & Ambroise détermine Jacques à lui donner sa fille. Il n'est plus question que de gagner Simone, & de congédier le Bailli. On y parvient avec le secours d'Ambroise, qui suggere à Jacques ce qu'il doit dire, & persuade enfin à Simone ce qu'elle doit faire.

PÉDAGOGUE AMOUREUX, (le) Comédie en cinq Actes, en Vers, de Chevalier, 1665.

Elise, mere de Cléante, s'oppose au mariage de son fils avec Clarice, parce qu'elle n'est pas noble; & Albert, pere de Clarice, défend à sa fille de songer à un époux, à moins qu'il ne soit plus riche que Cléante. Pour effacer la passion de celui-ci, Elise prend la résolution de lui donner un Précepteur. Clarice, déguisée en homme, & prenant le nom d'Isidore, s'offre à perfectionner Cléante

dans ſes études, & à veiller ſur ſa conduite, & ſe charge encore de donner gratuitement des leçons à Croquet ſon Valet. La premiere queſtion qu'Iſidore fait à ſon Écolier, eſt pour ſavoir s'il a quelque inclination. Cléante avoue qu'il adore Clarice : & qu'il l'aimera toujours, malgré les défenſes de ſa mere. Le Précepteur, charmé de cette découverte, fortifie le jeune homme dans cette penſée, & lui dit qu'il veut être ſon Confident. Le dénouement eſt facile à deviner : Eliſe & Albert, voyant que tous leurs efforts ne peuvent empêcher l'union de Cléante & de Clarice, y donnent leur conſentement. Cette intrigue eſt occupée par l'épiſode de Clitandre & de Céliane, fille de Maurice, qu'Albert recherche en mariage; Clitandre prévient ſon Rival, en enlevant ſa Maîtreſſe, & obtient l'aveu du pere. Croquet épouſe Iſabelle, Suivante de Clarice; & Climene, Suivante de Céliane, ſe marie avec Ragotin, Laquais de Clitandre.

PÉDANT JOUÉ, (le) *Comédie en cinq Actes, en Proſe, par Cyrano de Bergerac*, 1654.

On dit que l'Auteur de cette Comédie la compoſa, lorſqu'il étoit étudiant au Collége de Beauvais, ſous le Principal Granger, & qu'il prit cet homme pour le modèle de ſon premier rôle. Il y a dans cette Piéce deux ou trois Scènes que Moliere s'eſt appropriées, telles que l'aventure de la Galere Turque, dans les Fourberies de Scapin, & le récit que Zerbinette fait à Géronte. Les Pierrots, les Lucas qu'il a mis ailleurs, ſont autant de copies du Matthieu Gareau de Bergerac. Ce Gareau fait le détail d'un procès que lui occaſionne une ſucceſſion qui doit faire tout ſon bien ; & ce rapport du procès, eſt une énigme indéchiffrable. On dit cependant qu'un habile Avocat s'étant, à ſes heures de loiſir, donné la peine d'examiner le droit de ce Payſan, il avoit reconnu qu'il avoit raiſon, & que la ſucceſſion devoit lui appartenir. C'eſt ici la premiere Piéce où l'on ait oſé haſarder un Payſan avec le jargon de ſon Village. C'eſt auſſi la premiere Comédie qui ait paru en Proſe, depuis que Hardi & ſes Contemporains ont établi un Spectacle régulier à Paris.

PEINTRE AMOUREUX DE SON MODÈLE, (le) *Piéce en deux Actes, avec des Ariettes, par M. Anseaume, Musique de M. Duni, à la Foire Saint-Laurent, 1757.*

Alberti, Peintre, est amoureux de Laurette, jeune personne qui doit lui servir de modèle pour composer un tableau de Vénus ; mais Alberti est vieux, & a pour Rival le jeune Zerbin, son Elève. Celui-ci ignore la demeure, & jusqu'au nom de celle qu'il aime. Il ignore qu'elle doit se rendre chez Alberti, & n'est pas moins surpris qu'enchanté, de l'y voir paroître. Un ordre d'Alberti l'oblige de s'éloigner : il en gémit, & va se mettre au guet avec Justine, vieille Gouvernante du Peintre. Ce dernier saisit ce moment, pour déclarer sa flamme à Laurette, qui n'en est point touchée. Alberti insiste ; il veut baiser la main de Laurette, qui s'en défend. Il est surpris dans cette attitude par Zerbin & Justine ; ce qui produit un Quatuor d'un très-bon effet. Le second Acte offre un tableau extrémement Théâtral. Alberti veut commencer son travail ; il place Laurette dans l'attitude convenable. Zerbin se place derriere elle, prend une main de sa Maitresse, & la baise. Grand bruit de la part du Peintre, qui, à la fin, prend le parti d'unir les jeunes Amans, & d'épouser la vieille Gouvernante. La Musique de cette Piéce est d'un genre saillant, mais qui intéresse. La Piéce elle-même peut être envisagée comme une Comédie agréable & bien conduite.

PÉLERINE AMOUREUSE, (la) *Tragi-Comédie de Rotrou, en cinq Actes, en Vers, 1634.*

Cette Pélerine vient chercher de Lyon, à Florence, un Amant infidèle, lui reproche sa perfidie, la lui pardonne & l'épouse. Le comique de la Piéce roule sur les extravagances d'une Florentine, qui, pour tromper son pere dans le choix d'un époux, s'imagine être la Lune, & donne lieu à des plaisanteries qui pouvoient être bonnes il y a plus de cent cinquante ans.

PELERINS DE LA MECQUE, (les) *Opera-Comique en trois Actes, de le Sage & d'Orneval, à la Foire Saint-Laurent, 1726.*

Arlequin, Valet d'Ali, Prince de Balsora, maudit

l'amour, qui, depuis deux ans, fait courir son Maître de Province en Province, & le réduit à la mendicité. Un Calender l'invite à quitter son Maître, & à embrasser sa Profession. Arlequin accepte avec joie la proposition; & il est à l'instant revêtu d'une robe que le Calender portoit dans sa besace. Ainsi déguisé, Arlequin va demander l'aumône à Ali, son Maître, qui le reconnoit à la fin ; & le Calender reconnoit aussi le Prince de Balsora, dont il est né le Sujet, & dont il a quitté le pays pour une mauvaise affaire. Arlequin lui apprend qu'Ali est amoureux de Rezia, fille unique du Sophi; & que cette Princesse, qui l'aime, a mieux aimé mourir, que d'épouser le Grand Mogol. Un Esclave vient dire à Ali, qu'il a touché le cœur d'une belle, qui l'a vu par les fenêtres du Serrail. Cette inconnue est aimée du Sultan, à qui elle préfere Ali ; mais Ali, toujours fidele à la mémoire de Rezia, refuse les avances d'Amine, c'est le nom de l'inconnue. Celle-ci paroit, & déclare sa tendresse ; Ali répond avec froideur, & ne lui cache point qu'il ne peut oublier sa premiere Maîtresse. Rezia, qu'il croyoit morte, se présente à lui ; & après les premiers transports, elle lui apprend qu'elle a feint d'être morte pour ne pas épouser le Mogol ; & qu'avec le secours de sa nourrice, elle a trouvé le moyen de s'échapper du Serrail pour le suivre ; mais qu'elle a été prise par un Corsaire, qui l'a vendue au Sultan. Ces Amans remettent leur sort entre les mains du Calender, qui les trahit, en les livrant au Sultan ; mais celui-ci, apprenant leur naissance & leur amour, leur pardonne, & veut faire empaler le Calender. Ali & Rezia demandent & obtiennent sa grace.

PÉNÉLOPE, Tragédie de *l'Abbé Genest*, 1684.

Ce sujet a fourni l'idée de toutes les vertus qui font l'ame de la Société civile ; les devoirs d'un Sujet envers son Roi, d'une femme envers son mari, d'un fils envers son pere : tout cela enchaîné par des événemens & des reconnoissances qui naissent simplement & naturellement dans le cours de l'action, & qui font toujours les impressions les plus vives & les plus touchantes.

PERE DE FAMILLE, (le) *Comédie en cinq Actes, en Prose*, par M. Diderot, 1761.

Un pere de famille, M. d'Orbeſſon, a deux enfans, un fils & une fille, Saint-Albin & Cécile. La fille aime ſecretement un jeune homme, appellé Germeuil, fils d'un ami de M. d'Orbeſſon. Les affaires de cet ami ſe ſont dérangées; & à ſa mort, il a laiſſé cet enfant ſans reſſource. Le pere de famille l'a pris dans ſa maiſon, & l'a fait élever comme ſon fils. Saint-Albin, frere de Lucile, eſt entêté de Sophie, jeune inconnue, qu'il a vue dans ſon voiſinage. Sophie eſt née dans la Province, d'une bonne famille. Sa mere, qui eſt pauvre, l'a envoyée à Paris, avec ſon frere, implorer l'aſſiſtance d'un oncle riche, qui refuſe de la voir. Son pere étoit né avec du bien; c'étoit un honnête homme, qui avoit dérangé ſa fortune pour ſoulager ſes amis dans la peine. Privés du ſecours de leur oncle, le frere s'engage dans le ſervice; & Sophie reſte chez Madame Hébert, femme vertueuſe, qui la regarde comme ſon enfant. Là, elle travaille pour vivre, & gagner quelqu'argent, pour s'en retourner dans ſa Province. Saint-Albin avoit d'abord tâché de la corrompre; mais inutilement. Il s'étoit enſuite déguiſé & établi à côté d'elle, ſous un nom & ſous des habits empruntés. Il paſſoit pour un homme du peuple, attaché à quelque profeſſion méchanique. Le jour, il étoit cenſé être à ſon travail, & ne la voyoit que le ſoir. Il n'avoit d'abord témoigné aucun deſir de la connoître, quoiqu'il eût une chambre dans la même maiſon. Seulement, lorſqu'il la rencontroit en deſcendant ou en montant, il la ſaluoit avec reſpect. Le ſoir, quand il rentroit, il alloit doucement frapper à ſa porte, demandoit les petits ſervices qu'on ſe rend entre voiſins, comme du feu, de la lumiere, &c. Peu à peu on ſe fait à lui; on prend de la confiance; il offre ſes ſervices dans des bagatelles: on les accepte; il s'enhardit: il propoſe de vivre en commun; on fait des difficultés; il inſiſte; & l'on y conſent.

Cependant le pere, attentif à ce qui ſe paſſe dans ſa maiſon, apprend que ſon fils s'abſente toutes les nuits. Cette conduite, qui annonce le déréglement, l'inquiette. Il attend ſon fils pendant une nuit entiere, & le voit

rentrer à sept heures du matin. Saint-Albin expose à son pere les raisons de son déguisement & de son absence, ne lui cache aucune circonstance de son amour, obtient de lui qu'il verra lui-même Sophie; qu'il lui parlera; la protégera; qu'il l'obligera. Le pere voit en effet que son fils ne l'a point trompé; & il trouve dans Sophie la douceur, la modestie, la sagesse, la beauté, tous les charmes que Saint-Albin avoit remarqués en elle; mais il lui apprend en même tems, que le jeune homme qu'elle aime sous le nom de Sergi, est son fils, & qu'elle ne doit point espérer de l'épouser. Il l'exhorte à retourner chez sa mere, & à rompre une liaison qui cause le trouble de sa famille. Il parle ensuite à Saint-Albin avec une fermeté mêlée de tendresse, qui désespere cet Amant passionné. Ce dernier a recours aux prieres & aux larmes. Le pere se montre infléxible. Le fils s'oublie, & perd le respect. Sophie, plus douce, obéit; veut fuir son Amant, veut qu'il se soumette aux volontés de son pere, veut qu'on l'arrache d'auprès de son cher Sergi. Celui-ci, dans le fort de son désespoir, forme le dessein de l'enlever, & de s'éloigner de la maison paternelle pour jamais. Il en fait la confidence à Germeuil, le conjure de le servir dans cette occasion; & sur son refus, il exige, du moins, qu'il gardera le secret. Le Pere de famille a chez lui son beau-frere, le Commandeur d'Auvilé, homme dur, méchant, & qui brouille tout. Cet homme avoit amassé de gros biens, dans le dessein de procurer à son neveu & à sa nièce de riches établissemens. Il voit donc avec beaucoup de chagrin l'amour de Cécile & de Germeuil, & sur-tout la passion de son neveu pour Sophie. Il sollicite un ordre pour faire enlever cette fille, qui se trouve à la fin être sa nièce, la même qu'il n'a voulu ni voir ni recevoir chez lui, lorsqu'elle est venue implorer son assistance. Il communique à Germeuil l'ordre injuste qu'il a surpris, & s'en remet à lui du soin de l'exécution. Germeuil, qui ne veut pas le choquer, reçoit la lettre de cachet; mais il songe à lui épargner, ainsi qu'à Saint-Albin, une action odieuse, en empêchant celui-ci d'enlever sa Maîtresse, & le Commandeur de la faire enfermer. Pour cet effet, il se transporte chez Sophie; il fait entrer cette fille dans un carrosse, la conduit dans la maison de M. d'Orbesson; & obtient, mais avec beau-

coup de peine, que, pour la souſtraire aux recherches de ſon Amant, & aux pourſuites du Commandeur, on la tiendra cachée dans l'appartement de Cécile, qu'il a miſe dans la confidence. Toujours occupé de ſon enlevement, Saint-Albin arrive chez Sophie; tout le monde avoit diſparu. Violent, déſeſpéré, éperdu, il la redemande à ſon pere, qui n'a aucune part à ſon abſence, qui ignore même qu'elle eſt dans la maiſon. Le Commandeur ne doute pas que Germeuil n'ait fait exécuter l'ordre dont il l'a chargé; il a même la méchanceté de dire à Saint-Albin, que c'eſt lui qui a obtenu la lettre de cachet, & que Germeuil a fait le reſte. Son deſſein eſt de brouiller ce dernier avec M. d'Orbeſſon & avec ſon fils, de le faire chaſſer de la maiſon, & d'empêcher ſon mariage avec Cécile. L'Amant de Sophie, ſe croyant trahi par ſon ami, veut laver dans ſon ſang cette apparente perfidie. Le pere même en témoigne de l'indignation; mais Germeuil fait voir ſon innocence, en rendant en leur préſence la lettre de cachet au Commandeur. Il montre par-là, que l'ordre n'a point été exécuté. Mais qu'eſt devenue Sophie? On ſait que c'eſt Germeuil qui l'a tirée de chez elle; qu'en a-t-il fait? Ici la fureur de Saint Albin ſe ranime contre lui; il en veut à ſa vie. Il s'appaiſe enfin, quand il apprend, par ſa ſœur, que Sophie eſt dans la maiſon, & les motifs qui l'y tiennent cachée. Il rend juſtice aux vues de ſon ami: il rougit de ſon emportement; il voit Sophie: il lui parle; elle ſe plaint de lui; elle ſe plaint du Commandeur; elle ſe plaint des hommes qui la perſécutent. En vain on prend des meſures pour la cacher aux yeux du Commandeur; il découvre tout; il ſe fait une joie maligne de tout apprendre à ſon beau-frere. La Maîtreſſe de Saint Albin cachée dans la chambre de Cécile par les ſoins de Germeuil! qu'elle nouvelle pour un pere vertueux, bon, tendre, ferme, vigilant! Mais le Commandeur n'eſt pas encore ſatisfait; Germeuil lui a rendu l'ordre de faire arrêter Sophie; il le remet à un Exempt, qui vient pour l'exécuter. Saint-Albin s'y oppoſe avec violence; le Commandeur ordonne à l'Exempt de faire ſon devoir; le pere de famille arrête l'Exempt; Sophie implore la protection du pere de famille, & ſe jette aux genoux du Commandeur. Celui-ci la regarde, reconnoît ſa niéce.

Sophie n'est donc plus une inconnue ; ce n'est point une aventuriere ; elle convient à Saint-Albin ; elle fera son épouse, & Cécile celle de Germeuil.

PERE PARTIAL, (le) *Comédie Italienne, en cinq Actes avec des Scènes Françoises, de Lélio le pere,* 1718.

Lélio donne toutes ses affections à Flaminia sa fille ; & son fils Mario n'est, au contraire, que l'objet de son indifférence & même de son indignation, que le fils irrite encore, en blâmant les manieres françoises que son pere a adoptées pendant un long séjour qu'il a fait à Paris. Flaminia les approuve beaucoup, parce qu'elle trouve son compte dans la liberté qu'elles lui procurent. Elle en devient plus chére à son pere, qui la laisse aller aux Bals, aux Promenades & aux Spectacles ; & tous les plaisirs deviennent le prix de sa complaisance. Un jeune homme, nommé Silvio, qui a long-tems servi en France, passe par Venise, voit Flaminia, & en est amoureux. Elle répond à sa passion : Mario les surprend, & fait tant de bruit, que Lélio accourt ; & ayant appris de Silvio, qu'il est François, il querelle son fils, le chasse de sa maison, & y introduit le prétendu François, qu'il présente & recommande lui-même à sa fille.

Pantalon, frere de Lélio, à qui Mario a été se plaindre de la dureté de son pere, vient lui en faire des reproches, ainsi que de son penchant ridicule pour les François. Lélio dit qu'il veut être maître dans sa maison ; & poussé à bout par son frere, il donne à Silvio un logement chez lui. Les deux Amans alloient donc jouir en paix du plaisir de s'aimer & de se le dire à chaque heure du jour, lorsque le Docteur, oncle de Silvio, ayant appris qu'il étoit à Venise, vient le trouver. Silvio commence par vouloir le méconnoître ; mais il est obligé d'avouer sa fourberie ; & Lélio est très-courroucé de cette imposture. Flaminia ne montre pas moins de colere en apparence ; mais comme elle sait que tous ceux qui sont présens n'entendent point le François, elle se sert de cette langue pour exprimer ses véritables sentimens à Silvio. Il répond de même ; & crainte d'être soupçonné d'intelligence, ils paroissent s'emporter beaucoup l'un & l'autre, en accompagnant les expressions les plus tendres des gestes de colere & de haine ; ce qui produit une

Scène assez comique. Mais ces Amans se trouvent dans le plus grand embarras, lorsque le Docteur vient annoncer Silvio, & que Lélio ordonne à sa fille de se disposer à recevoir la main du Comte Octavio, à qui il l'avoit promise. Elle demande à voir encore une fois Silvio, afin, dit-elle, de lui remettre ses lettres; & sous ce prétexte, elle lui en fait tenir une, dans laquelle elle lui donne un rendez-vous. Il s'y trouve & l'enleve; mais Pantalon, en allant à sa campagne, les rencontre dans une Gondole, la fait arrêter, fait mettre le Ravisseur en prison, & enfermer sa niéce dans sa maison; ce qu'il vient apprendre à Lélio, qui lui marque beaucoup de reconnoissance. Il convient de son injuste prédilection pour sa fille, & rend sa tendresse à son fils; ce qui termine la Piéce d'une maniere assez froide.

PÉRIPÉTIE. Dans le Poëme Dramatique, c'est ce qu'on appelle ordinairement le dénouement; c'est la derniere partie de la Piéce, où le nœud se débrouille, & l'action se termine. Ce mot est composé de deux mots Grecs, dont l'un signifie *tomber*, & l'autre *autour*. La Péripétie est proprement le changement de condition, soit heureuse ou malheureuse, qui arrive au principal Personnage d'un Drame, & qui résulte de quelque reconnoissance ou autre incident, qui donne un nouveau tour à l'action. Ainsi la Péripétie est la même chose que la catastrophe, à moins qu'on ne dise que celle-ci dépend de l'autre, comme un effet dépend de sa cause ou de son occasion. La Péripétie est quelquefois fondée sur un ressouvenir ou une reconnoissance, comme dans l'Œdipe Roi, où un Député envoyé de Corinthe, pour offrir la couronne à Œdipe, lui apprend qu'il n'est point fils de Polybe & de Mérope; par-là Œdipe commence à découvrir que Laïus, qu'il avoit tué, étoit son pere, & qu'il a épousé Jocaste sa propre

mere, ce qui le jette dans le dernier défespoir. Aristote appelle cette sorte de dénouement une double Péripétie. Les qualités que doit avoir la Péripétie, sont d'être probables & nécessaires ; pour cela elle doit être une suite nécessaire, ou au moins l'effet des actions précédentes, & encore mieux naître du sujet même de la Piéce, & par conséquent ne point venir d'une cause étrangere, &, pour ainsi parler, collatérale. Quelquefois la Péripétie se fait sans reconnoissance, comme dans l'Antigone de Sophocle, où le changement dans la fortune de Créon, est produit par sa seule opiniâtreté. La Péripétie peut aussi venir d'un simple changement de volonté. Cette derniere sorte de dénouement, quoiqu'elle demande moins d'art, comme l'observe Drydens, peut cependant être telle, qu'il en résulte de grandes beautés ; tel est le dénouement du Cinna de Corneille, où Auguste signale sa clémence, malgré toutes les raisons qu'il a de punir & de se venger. Corneille avoue que l'agnition, c'est-à-dire, ce que nous nommons reconnoissance, est un grand ornement dans les Tragédies ; une grande ressource pour la Péripétie ; & c'est aussi le sentiment d'Aristote ; mais il ajoute qu'elle a ses inconvéniens. Les Italiens l'affectent dans la plûpart de leurs Poëmes, & perdent quelquefois, par l'attachement qu'ils y ont, beaucoup d'occasions de sentimens pathétiques, qui auroient des beautés plus considérables. Nous pourrions dire la même chose de presque tous nos Dramatiques modernes, depuis Corneille & Racine. Il est étonnant, sur tout, que dans les Piéces de ce dernier, les Péripéties

ne soient jamais l'effet d'une reconnoissance ; en sont-elles moins belles & moins intéressantes ?

PÉRIPHRASE. La Périphrase, ou circonlocution, est un assemblage de mots, qui expriment en plusieurs paroles, ce qu'on auroit pu dire en moins, & souvent en un seul mot ; par exemple, le *Vainqueur de Darius*, au lieu de dire Alexandre : l'*Astre du jour*, pour dire le Soleil.

PERRIN ET LUCETTE, *Comédie en deux Actes, en Prose, mêlée d'Ariettes, par M. d'Avesne, Musique de M. Cifollelli, aux Italiens,* 1774.

Perrin fait à Lucette l'aveu de son amour ; les deux Amans désirent d'être unis par les nœuds du mariage. Perrin ose hasarder de faire sa demande au pere de Lucette. Le vieillard le refuse brusquement, en avouant qu'il est un honnête garçon, mais qu'il est trop pauvre ; qu'il est jeune, & qu'il n'a qu'à devenir riche pour obtenir sa fille. Les deux Amans se désesperent de cette réponse ; ils confient leur chagrin au Bailli, homme bienfaisant, qui s'intéresse à leur sort. Le Bailli se ressouvient que Perrin lui a remis, il y a quelques années, une bourse qu'il avoit trouvée, contenant six mille francs, & qui, n'ayant pas été réclamée, malgré ses recherches pour en découvrir le Propriétaire, doit lui appartenir. L'Amant se félicite de cette bonne fortune, qui favorise son amour. Son dessein est d'acheter une petite Ferme, de la faire valoir, & de conserver le prix de l'argent au Maître de la bourse, s'il se fait connoître. Le pere de Lucette ne peut plus refuser son consentement ; & le mariage est arrêté. Cependant Perrin, tout transporté d'allégresse, apperçoit une voiture renversée sur le chemin ; il vole porter du secours au Voyageur ; il lui sauve la vie, & le tire hors du danger. Ce Voyageur marque sa reconnoissance au jeune homme, voit avec plaisir la charmante Lucette, & s'intéresse au bonheur de ces deux Amans. Il fait pourtant réflexion, en présence de Perrin, que l'endroit où il se trouve lui est funeste, y ayant

perdu la premiere fois une bourse remplie d'or, & ayant risqué la seconde fois d'y perdre la vie. A ce récit Perrin est interdit : il interroge le Voyageur ; & prêt à restituer le trésor qui devoit faire son bonheur, il ne voit plus qu'avec douleur Lucette & son pere. Il fait part de son chagrin au Bailli, ainsi que du dessein qu'il a de rendre le bien, dont il n'est que le dépositaire. On sent que le Voyageur fera présent des deux mille écus, & que Perrin épousera Lucette.

PERSÉE, *Tragédie-Opera, avec un Prologue, par Quinault & Lully,* 1682.

On admira dans Persée la variété du Spectacle ; & on partagea vivement le péril d'Andromède. Elle & Persée ne pouvoient manquer d'intéresser ; mais Phinée révolta la plûpart des femmes. Il leur parut outrer la jalousie dans ces quatre vers :

L'amour meurt dans mon cœur ; la rage lui succède ;
J'aime mieux voir un monstre affreux
Dévorer l'ingrate Andromède,
Que la voir dans les bras de mon Rival heureux.

Ces vers firent naître une dispute poétique assez longue, & que je ne détaillerai point. J'ajouterai seulement, que dans cet Opéra, Persée agit beaucoup plus qu'il ne parle ; & que Phinée, au contraire, parle beaucoup plus qu'il n'agit.

PERSIFFLEUR, (le.) *Comédie en trois Actes, en Vers, par M. de Sauvigny, aux François,* 1771.

Vilsain, qui a de la naissance & un rang, prétend à la main d'une jeune personne qui lui doit donner beaucoup de fortune. Il se fait présenter à la campagne, à la mere de la jeune personne. Celle-ci aime Saint-Clair ; & comme on s'apperçoit que sa mere se prévient en faveur de Vilsain, on projette de lui faire connoître son caractère persiffleur, pour la détourner de lui donner sa fille. Son persifflage défille enfin les yeux de cette mere prévenue ; & le Persiffleur est lui-même persifflé,

c'est-à-dire, qu'il est renvoyé, & que la jeune personne épouse Saint-Clair.

PERSONNAGE ALLÉGORIQUE ; c'est tout être inanimé, que la Poësie personifie. Les Personnages Allégoriques, que la Poësie employe, sont de deux espéces : il y en a de parfaits, & d'autres que nous appellons imparfaits. Les Personnages parfaits sont ceux que la Poësie crée entierement, auxquels elle donne un corps & une ame, & qu'elle rend capables de toutes les actions & de tous les sentimens des hommes. C'est ainsi que les Poëtes ont personnifié, dans leurs Vers, la Victoire, la Sagesse, la Gloire, en un mot, tout ce que les Peintres ont personifié dans leurs tableaux. Les Personnages Allégoriques imparfaits, sont les êtres qui existent déja réellement, auxquels la Poësie donne la faculté de penser & de parler qu'ils n'ont pas, mais sans leur prêter une existence parfaite, & sans leur donner un être tel que le nôtre. Ainsi la Poësie fait des Personnages Allégoriques imparfaits, quand elle prête des sentimens aux Bois, aux Fleuves, en un mot, quand elle fait parler & penser tous les êtres inanimés, ou quand, élevant les animaux au-dessus de leur sphere, elle leur prête plus de raison qu'ils n'en ont, & la voix articulée qui leur manque. Ces derniers Personnages Allégoriques sont le plus grand ornement de la Poësie, qui n'est jamais si pompeuse, que lorsqu'elle anime & qu'elle fait parler toute la nature ; c'est en quoi consiste la beauté du Pseaume *In exitu Israel de Egypto*, & de quelques autres. Mais ces Personnages imparfaits ne sont point propres à jouer un rôle dans l'action

d'un Poëme, à moins que cette action ne soit celle d'un Apologue. Ils peuvent seulement, comme Spectateurs, prendre part aux actions des autres Personnages, ainsi que les Chœurs prenoient part aux Tragédies des Anciens. Les Personnages Allégoriques ne doivent pas jouer un des rôles principaux d'une action; mais ils y peuvent seulement intervenir, soit comme des attributs des Personnages principaux, soit pour exprimer plus noblement, par le secours de la fiction, ce qui paroîtroit trivial s'il étoit dit simplement. Voilà pourquoi Virgile personifie la Renommée dans l'Enéide. Quant aux actions allégoriques, elles n'entrent guères, avec succès, que dans les Fables & autres Ouvrages destinés à instruire l'esprit en le divertissant. Les conversations que les Fables supposent entre les animaux, sont des actions allégoriques; mais ces actions allégoriques ne sont point un sujet propre pour le Poëme Dramatique, dont le but est de nous toucher par l'imitation des passions humaines; ce pied-d'estal, dit l'Abbé Dubos, n'est point fait pour la statue.

Les Personnages Allégoriques parfaits sont du ressort du Théâtre Lyrique: telles sont la Gloire, la Vengeance, l'Amour, &c.

Les Personnages propres de la Tragédie & de la Comédie sont des hommes ou des femmes, qui, sur le Théâtre, prennent l'habillement, le ton, les manieres, le langage & le nom même de celui ou de celle qu'ils représentent, soit un Roi, une Reine, un Marquis, une Servante, un Valet, &c.

Horace ne veut pas que le Dialogue roule entre plus de trois Personnages à la fois.

Nec quarta loqui persona laboret.

La Tragédie ne permet pas qu'un Personnage paroisse sans une raison importante. On est dégoûté de toutes ces longues conversations amenées pour remplir le vuide de l'action, & qui ne le remplissent pas. Un simple entretien, qui ne conduit à rien, ne doit jamais entrer dans la Tragédie. Les principaux Personnages ne doivent jamais paroître, que pour avoir quelque chose d'important à dire ou à entendre. On est moins rigide dans la Comédie.

Il est de régle, que le Théâtre ne reste jamais vuide pendant le cours d'un Acte. On n'est point obligé de rendre compte de ce que font les Acteurs pendant qu'ils n'occupent point la Scène. Il ne le faut faire, que lorsque ce qui s'est passé derriere le Théâtre, sert à l'intelligence de ce qui doit se faire devant les Spectateurs.

Un Acteur qui demeure sur le Théâtre, seulement pour entendre ce que disent ceux qui y entrent, fait une liaison de présence sans discours, qui souvent a mauvaise grace. Mais s'il y reste à dessein de s'instruire de quelque secret qui tende à intéresser l'action, il n'y sera pas déplacé. Enfin, c'est toujours les Personnages principaux qui doivent fixer l'attention du Spectateur ; & il ne faut pas l'abaisser trop aux petits intérêts des Personnages subalternes. Voilà pourquoi Narcisse est si mal reçu dans Britannicus, quand il dit en parlant de lui-même :

La Fortune t'appelle une seconde fois.

On ne se soucie point de la fortune de Narcisse. Son crime excite l'horreur & le mépris. Si c'étoit un criminel auguste, il imposeroit.

PERSONNAGES PROTATIQUES ; sorte de Personnages qui, sur le Théâtre ancien, ne paroissoient que dans la Protase, & qui servoient à faire l'exposition. Térence s'en est beaucoup servi. Ils écoutoient l'histoire de la Piéce qui leur étoit racontée par un autre Acteur ; & par le récit qu'on leur en faisoit, le Spectateur demeuroit instruit de ce qu'il devoit savoir touchant les intérêts des principaux Acteurs, avant qu'ils parussent sur le Théâtre. Tels sont Sosie dans l'*Andrienne*, & Davus dans *Phormion*, qu'on ne revoit plus après la narration, & qui ne servent qu'à l'écouter.

Ces Personnages sont devenus inutiles sur le Théâtre moderne, par la méthode qu'on a prise de faire faire adroitement l'exposition du sujet par les Personnages mêmes intéressés dans la Piéce ; & ce qui est le comble de l'art, de la mettre souvent même en action.

PERTHARITE, ROI DES LOMBARDS, Tragédie de Pierre Corneille, 1653.

On ne put supporter, dans cette Tragédie, qu'un Roi dépouillé de son Royaume, après avoir fait tout son possible pour y rentrer, se voyant sans forces & sans amis, en cédât à son vainqueur des droits inutiles, afin de retirer sa femme prisonniere de ses mains ; tant les vertus de bon mari étoient peu à la mode du tems de Corneille.

PÉRUVIENNE, Opera-Comique en un Acte, par M. Rochon de Chabannes, à la Foire Saint-Laurent, 1754.

Une jeune Péruvienne est jettée par un naufrage dans

l'Isle de la Frivolité. Tandis qu'elle est occupée à pleurer la perte de son Amant, les Habitans de l'Isle se présentent à elle. Un Petit-Maitre vient d'abord pour lui en conter; mais la Péruvienne le méprise & le renvoie. Il est remplacé sur la Scène par une Joueuse, par la Bagatelle, par un Militaire, par un Abbé, &c. Tous ces différens rôles forment ensemble la critique de nos mœurs. La Péruvienne a pitié de ce qu'elle apperçoit dans l'Isle de la Frivolité. L'arrivée de d'Eterville, qu'elle aime, est la seule chose qui l'intéresse; & l'Hymen vient couronner les feux de ces deux Amans.

PETIT-MAITRE AMOUREUX, (le) Comédie en trois Actes, en Vers de Romagnésy, aux Italiens, 1734.

Damon en veut autant au bien, qu'aux charmes d'Araminte, qu'il aime & dont il est aimé. La légereté de son esprit en fait soupçonner son cœur. On se brouille: Damon va partir. Les Amans ont occasion de se revoir; ils s'expliquent. Les torts mutuels ne sont que des méprises de part & d'autre, occasionnées par un Valet. Damon paroît sérieusement amoureux; & le mariage se fixe au lendemain.

PETIT-MAITRE CORRIGÉ, (le) Comédie en trois Actes, en Prose, de Marivaux, au Théâtre François, 1734.

Le principal personnage est un Fat, en qui on ne remarque que de l'impertinence, de l'impolitesse & de la grossiereté. Hortense, dont il doit être l'époux, entreprend de le corriger, & n'emploie que de foibles moyens. Cependant il abjure subitement toutes ses erreurs, de maniere que sa conversion pourroit être regardée comme un miracle.

PETIT-MAITRE DE CAMPAGNE, (le) ou LE VICOMTE DE GENICOURT, Comédie en un Acte, en Prose, par un Anonyme, aux François, 1701.

M. de Saint-Armel, ci-devant Négociant à Venise, où il se faisoit appeller le Seigneur Azarini, a reçu en dépôt de M. Ricotte, son Associé, une somme de cent mille écus, qu'il a promis de rendre au fils dudit Ricotte, dont on n'a point de nouvelles depuis plusieurs années.

Après la mort de Ricotte pere, Saint-Armel, qui voit que ſes affaires ſont fort dérangées, & qu'il ne lui reſte preſque plus rien que l'argent qu'il doit au fils de ſon Aſſocié, prend la réſolution de ſe retirer en France, où, ſous un nom emprunté, il fait une aſſez belle figure. Cependant, la crainte qu'il a du retour du jeune Ricotte, le preſſe de profiter de l'erreur commune, pour marier avantageuſement ſa fille au Vicomte de Genicourt, Petit-Maître campagnad, qui tient du ſot, du fat & de l'extravagant. Ces imperfections ne font que redoubler l'averſion de Marianne, fille de Saint-Armel, qui eſt amoureuſe d'Eraſte, jeune Capitaine fort aimable, mais peu riche. Marthon, Suivante de Marianne, ſe met en tête de rompre le projet de Saint-Armel, & de favoriſer l'union d'Eraſte & de ſa Maîtreſſe. Baſtien, Valet du Vicomte, s'offre très-à-propos; & par le conſeil de Marton, il remet à ſon Maître une lettre ſuppoſée, écrite par un Anonyme, par laquelle le Vicomte apprend que Ricotte arrive, pour ſe faire payer des cent mille écus que M. de Saint-Armel a en dépôt. Le Vicomte eſt d'autant plus perſuadé de la certitude de cet avis, que Marianne, qui, juſqu'à ce moment, n'avoit marqué pour lui que du mépris, vient de l'aſſurer qu'elle eſt prête à l'épouſer. Il rompt avec Saint-Armel; & Eraſte, qui ſe trouve être M. Ricotte, épouſe Marianne.

PETIT-MAITRE EN PROVINCE, (le) *Comédie en un Acte, en Vers, avec des Ariettes, par M. Harny, Muſique de M. Alexandre, aux Italiens*, 1765.

Un jeune Marquis, Petit-Maître, eſt venu en Province pour épouſer Julie, qui aime Dorval. Comme il a les airs, le ton, le langage de ce qu'on appelle un agréable, il enchante une vieille Baronne, mere de Julie, chez qui il loge, & lui fait changer toute la diſpoſition de ſa maiſon, de ſes jardins, &c, ſous prétexte qu'il n'eſt pas du bel air, de laiſſer les choſes comme elles ſont, & veut réformer toute la Province. Le mari de la Baronne, homme ſenſé & du vieux tems, s'oppoſe avec empreſſement à toutes ces innovations. Le Marquis, par ſes manieres de Petit-Maître ridicule & impertinent, trouve moyen d'indiſpoſer Julie, & la Baronne elle-même; & on lui préfere un Rival qui épouſe Julie.

PETITS-MAITRES, (les) Comédie en trois Actes, en Vers, par Avisse, aux Italiens, 1743.

Une Comtesse & un Chevalier se proposent de faire interdire un jeune Marquis, comme joueur & dissipateur. Une Marquise, Amante de ce dernier, qui connoît leur dessein, entreprend de le traverser. Elle avertit le Marquis des piéges qu'on lui dresse, & lui promet des secours effectifs. Le Marquis lui dit qu'elle est mal instruite sur la défiance qu'elle prétend lui donner au sujet de la Comtesse & du Chevalier, qu'il croit être ses meilleurs amis. Il lui apprend que son Intendant lui doit apporter une grosse somme, & que c'est ce qui le met de bonne humeur. La Marquise lui inspire la même défiance pour son Intendant, qui conspire contre lui avec ses ennemis; il n'en veut rien croire. Cet Intendant vient à lui, chargé de papiers, qu'il lui fait signer aveuglément, parce qu'il lui en doit revenir de l'argent, à ce qu'il lui fait entendre. Ces papiers doivent servir au Chevalier & à la Comtesse, à faire interdire le Marquis. L'Intendant, d'intelligence avec eux, le quitte, après lui avoir promis de lui faire prêter de l'argent par un Usurier, avec qui il partage le fruit de cette usure. Le Marquis apprend, avec surprise, que la Comtesse & le Chevalier se sont mariés à son insu, & qu'ils n'ont rien oublié pour le faire interdire & pour achever de le ruiner. C'est la Marquise qui l'instruit de toutes ces perfidies; & quoiqu'elle lui fasse toucher au doigt toutes les circonstances de la plus noire des trahisons, il en est si peu ému, que voici toute la réponse qu'elle en tire :

 Un Intendant me vole !
Qu'ai-je à dire à cela ? Cet homme fait son rôle.
Peut-être s'il avoit beaucoup de probité,
Je n'y trouverois pas la même utilité.
La Comtesse me trompe... Eh ! quoi ! c'est ma parente;
Ce titre est suffisant, pour que mon bien la tente.
Mon ami me trahit par le plus lâche tour;
Mais il fait son emploi; c'est un ami de Cour.

Cependant la Marquise lui parle avec tant de force, & ses reproches sont si humilians, qu'il en est vivement pénétré; & la Piéce se termine par leur mariage.

PETIT PHILOSOPHE, (le) *Comédie en un Acte, en Vers, par Poinsinet, avec des Couplets, aux Italiens,* 1760.

Le fils d'un Paysan, après avoir corrompu son cœur à Paris, par un faux syſtême de Philoſophie, revient chez ſes parens, où il la fait conſiſter à manquer de reconnoiſſance pour toute ſa famille, à l'accabler d'ingratitude, à tromper une jeune perſonne qui lui étoit promiſe; & il trahit également la nature & l'amour; c'eſt ce qu'il appelle être Philoſophe.

PETITE MAISON, (la) *Parodie de l'Acte d'*Anacréon*, par Chevrier & Marconville, aux Italiens,* 1751.

Dans un de ces réduits de plaiſirs qu'on appelle Petites-Maiſons, Mondoron, Financier, a fait une partie avec ſes amis & des femmes. Madame Rébarbade, ſon ancienne Maîtreſſe, vient troubler la Fête, fait tapage, & chaſſe Philoris, nouvelle Maîtreſſe du Financier. Mondoron reſte ſeul, s'endort, & ſe réveille au bruit d'un orage. Criſpin ſe préſente, lui demande un aſyle, & dit qu'il eſt le Valet de Philoris. Le Financier le prie de l'aller chercher. Philoris paroît, & Madame Rébarbade vient encore les ſurprendre. Criſpin ſe déclare frere de Philoris, & prend ſa défenſe: il offre enſuite de conſoler Rébarbade de la perte du cœur de Mondoron, par le don du ſien. Elle accepte la propoſition: la paix eſt auſſi-tôt rétablie; & on continue de ſe réjouir.

PÉTRINE, *Parodie en un Acte de l'Opera de Proſerpine, par M. Favart, aux Italiens,* 1759.

Toute la plaiſanterie de cette Piéce eſt dans le traveſtiſſement du nom & de la condition des Perſonnages; au lieu de Cérès, c'eſt Madame Painfrais, Boulangere; Pétrine, pour Proſerpine; Fumeron, Entrepreneur de Forges, au lieu de Pluton; Mademoiſelle l'Ecluſe, pour Aréthuſe; & le Char de Cérès eſt changé en une Charrette.

PHAÉTON, *Tragédie-Opera en cinq Actes, avec un Prologue, par Quinault, Muſique de Lully,* 1683.

Peut-être cet Opera offre-t-il plus de diverſité que d'in-

térêt ; mais l'ambitieuse ardeur du fils du Soleil, ne pouvoit être mieux exprimée. Cet Opera, quoique rempli d'heureux détails, ne fournit guères moins au génie du Décorateur & du Machiniste, qu'à celui du Musicien. On a encore présent l'effet que produisoient, à la derniere reprise, le Palais & le Char du Soleil, qui, seuls, valoient un Spectacle complet.

PHAÉTON, *Comédie de Boursault, en cinq Actes, en Vers libres*, 1691.

Cette Comédie héroïque est un tissu de saillies, de pointes, d'allusions, & même de bouffonneries. Epapus, fils de Jupiter & d'Isis, saisit toutes les occasions d'humilier & de mortifier Phaéton, son Rival : il va même jusqu'à lui disputer sa naissance. Phaéton monte au Ciel, par le secours de Momus, obtient de son pere la permission de conduire le Char du Soleil, met le Ciel & la Terre en feu, & est foudroyé par Jupiter. Cette Fable, très-sérieuse, est égayée par les plaisanteries de Momus, & de Théonce, Amante de Phaéton, laquelle, par son humeur enjouée, s'accorde très-bien avec la Satyre. Ce mélange de haut & bas-comique, a déplu & déplaira toujours, sur-tout quand cette variété apparente cause, comme ici, une monotonie réelle.

PHAÉTUSE, *Acte de Ballet, dont les paroles sont de Fuzellier, & la Musique de M. Iso*, 1759.

Phaétuse est supposée fille du Soleil, c'est-à-dire, de Phébus ou d'Apollon, qui protégea toujours les Troyens contre les Grecs. Elle a promis d'immoler à son pere tous ceux de cette derniere Nation, que leur destinée conduira dans l'Isle qu'elle habite. Dioméde, & les Grecs qui l'accompagnent, y sont jettés par un naufrage. Il devient amoureux de Phaétuse ; mais il se fait un crime d'aimer la fille d'un Dieu, protecteur des ennemis de la Gréce. Il prend la résolution de cacher ses feux, de souffrir en silence, & de fuir, par un prompt départ, l'objet qui l'enflamme. Phaétuse, qui, de son côté, brûle pour Dioméde, dont la superbe froideur humilie son amour-propre, se détermine à le faire périr avec tous ses Grecs. Elle appelle le grand Sacrificateur du Temple du Soleil, & lui ordonne de verser le sang des coupables. Tous les

Grecs paroissent enchaînés; & les Sacrificateurs se disposent à les immoler. Cependant le grand Sacrificateur presse l'accomplissement de l'Arrêt porté contre les Grecs. Il leve le bras; Phaétuse l'arrête, & le fait sortir avec sa suite. Elle avoue à Dioméde qu'elle l'aime; & tous deux chantent leur félicité.

PHALENTE, *Tragédie de la Calprenéde*, 1641.

Hélene, Reine de Corinthe, a autant d'aversion pour Philoxene, fils du Prince Timandre, que d'amour pour Phalante, Prince Etranger. Tout l'intérêt de la Piéce roule sur la délicatesse de ce dernier, qui sacrifie les sentimens de son cœur, à ceux de l'amitié qui le lie avec Philoxene. Au lieu de répondre aux empressemens de la Princesse, il ne lui parle qu'en faveur de son ami. Ses soins ne servent qu'à redoubler l'aversion de la Reine, & exciter très injustement la jalousie de Polixene, qui, sans vouloir écouter aucune justification, force son Rival à mettre l'épée à la main, sur laquelle il se jette avec tant de fureur, qu'il s'en blesse mortellement. Il reconnoit enfin son erreur, & meurt pénétré du regret de son aveuglement. D'un autre côté, les froideurs affectées de Phalante jettent la Reine dans un tel désespoir, qu'elle s'empoisonne, pour terminer une vie importune. Elle vient en cet état se présenter aux yeux de son cruel Amant. La vue de la Princesse expirante, lui cause de pressans remords; il se reproche sa foiblesse, qui l'a engagé à entretenir l'infructueux amour de son ami, & empêché de profiter de celui d'une Reine adorable; & cédant à l'excès de sa douleur, il se frappe, & tombe aux pieds de son Amante, qui ne tarde pas à le suivre.

PHANAZAR. *Voyez* MENZIKOF.

PHARAMOND, *Tragédie de M. de la Harpe*, 1765.

Pharamond, premier Roi de France, est déja vieux; il a pour fils Clodion, qui doit lui succéder, & qui voudroit en hâter le moment. Il y est même excité par la crainte de voir reparoître un frere aîné, proscrit par sa mere dès le berceau; mais dont la mort n'est pas bien assurée. En effet, cette mort n'est point réelle: ce frere existe sous le nom de Valamir, & n'est connu de son

pere & de son frere, que pour un guerrier devenu fameux par ses exploits. Ildegonde, Princesse plutôt recherchée qu'aimée de Clodion, lui préfere Valamir. Le premier rend suspect son Rival, & le fait arrêter ; mais lui-même cesse bientôt de se contraindre ; il attaque son pere, qui vient d'apprendre que Valamir est son fils, & a pour vrai nom Mérovée. Il remet à ce fils son épée, pour le défendre des attentats de Clodion ; Mérovée va combattre, & Clodion est vaincu & tué dans ce combat.

PHÉDRE ET HYPOLITE ; Tragédie de Racine, 1677.

L'amour de Phédre pour Hypolite, si bien traité par Euripide, décrit avec tant de force par Sénéque, si souvent chanté par les Poëtes, est présenté par Racine avec cet art & cette délicatesse qui ôtent presque toute l'horreur de l'infâme déclaration de l'épouse de Thésée. Le caractère de Phédre est un chef-d'œuvre ; les anciens n'en fournissent point de semblable. Il contraste parfaitement avec celui d'Aricie, Personnage épisodique, heureusement trouvé, & plus heureusement conduit. Pradon eut la confiance, la témérité ou la sottise de traiter, dans le même tems, ce même sujet. Racine pouvoit se passer de ce nouveau genre de triomphe. Une foule de critiques attaquerent sa Tragédie ; le succès de sa Piéce n'étoit pas la seule bonne réponse qu'on pût leur faire.

PHÉDRE ET HYPOLITE, Tragédie de Pradon, 1677.

Pour exprimer l'ascendant que les femmes ont sur les hommes, & la supériorité de la Tragédie de Racine sur celle de Pradon, la Motte disoit : « Les femmes seroient » maitresses de faire rechercher la Phédre de Pradon, » & abandonner celle de Racine ».

PHÉNIX, (le) Comédie en un Acte, en Vers libres, avec un Divertissement, par Duperon de Castera, aux Italiens, 1731.

Isabelle ayant appris que Cinthio, son mari, a fait naufrage, le croit mort, & se retire dans un Château pour y passer le reste de ses jours ; mais après une longue absence, il revient suivi d'Arlequin, son Valet. Blaise, son Jardinier, le prend pour un revenant ; mais enfin rassuré

rassuré, & convaincu que c'est son Maître, il lui apprend que sa femme a fait divorce avec le monde, pour se livrer toute entière à la douleur que sa mort prétendue lui cause. Cinthio n'est pas encore tout-à-fait content de cette marque d'amour & de fidélité ; il veut mettre le cœur d'Isabelle à de nouvelles épreuves : il ordonne au Jardinier de tenir son retour secret, & prie Mario, son ami & son compagnon de voyage, de se travestir en Prince, & de mettre tout en usage pour tenter la fidélité de son épouse. Mario blâme sa défiance, & ne consent qu'à regret à jouer le personnage qu'il lui propose. Il s'y résout enfin, & se présente à Isabelle avec toute la magnificence qui doit accompagner le rang qu'il se donne. Il fait étaler à ses yeux tout ce que la fortune peut avoir de plus séduisant. Les gens du Village viennent voir les trésors du Prince Mario : Isabelle les voit elle-même ; mais rien n'ébranle sa fidélité. Il en rend un bon compte à son ami : & après lui avoir avoué qu'il est véritablement devenu amoureux de sa femme, il lui conseille de s'en tenir à une épreuve si forte, & le prie de trouver bon qu'il le quitte pour toujours, pour se guérir, par l'absence, des impressions que les charmes d'Isabelle ont fait sur son cœur. Cinthio n'est pas encore satisfait : il veut faire une dernière tentative. Il se travestit en Corsaire, & prétend obtenir, par la force, ce qu'on a refusé à l'amour & au rang de Mario. Enfin cette dernière épreuve a le sort de la précédente ; & Cinthio satisfait, se découvre à sa femme.

PHILANDRE, Tragi-Comédie de Rotrou, 1653.

Philandre & Céphise s'engagent à se servir mutuellement ; l'un en prévenant son frère Célidor en faveur de Céphise, qui en est amoureuse, mais qu'il n'aime point ; l'autre, en brouillant sa sœur Théane, aimée de Philandre, qu'elle rebute, avec Thimante, qu'elle adore. Céphise, plus rusée, trompe l'Amant, la Maîtresse, Thimante & Théane ; mais bientôt les rapports sont éclaircis : le complot est découvert : la vérité triomphe. Cependant Thimante ne paroît point ; un dépit amoureux l'a précipité dans la Seine. On a sauvé ses jours : il revient plus aimable & plus aimé que jamais. Les autres Amans s'épousent. Philandre & Céphise, craignant de

se tromper eux-mêmes, après en avoir trompé tant d'autres, prennent deux mois de délai avant que de conclure leur mariage.

PHILANTROPE, (le) ou L'AMI DE TOUT LE MONDE, Comédie en trois Actes, en Profe, avec un Divertissement, par le Grand, Musique de Quinault, aux François, 1723.

 Quatre Amans, de caractères symétriquement opposés, viennent demander à Philandre sa fille en mariage. Cet homme, ami de tout le monde, voudroit les avoir tous pour gendres. Il aime la belle ame du prodigue, la sage économie de l'avare, l'heureuse franchise du brutal, &c. Sa femme, au contraire, qui désapprouve tout, ne s'accommode d'aucun d'eux. Le seul qu'elle trouve à son gré, est Lisimon, Amant chéri de sa fille, & qui, pour gagner la mere, feint d'être d'un caractère tout opposé à celui du mari : unique raison pour laquelle cette femme contrariante le préfere à ses rivaux. Parmi les Scènes détachées qui composent le Philantrope, celles de l'avare & de l'homme sincère sont assez divertissantes.

PHILOCLÉE ET TÉLÉPHONTE, Tragi-Comédie de Gilbert 1642.

 Hermocrate, Tyran de Messene, & meurtrier de Cresphonte, son légitime Roi, oblige Mérope, sa veuve, à l'épouser, pour s'assurer davantage le pouvoir Souverain. Il a proscrit la tete de Téléphonte, fils de l'infortuné Cresphonte & de Mérope, que cette derniere a sauvé de sa fureur, en l'envoyant secrettement en Italie. Un inconnu arrive à Messene, & se dit l'assassin de Téléphonte ; Mérope apprend la mort de son fils avec toute la douleur d'une tendre mere : elle prend la résolution de la venger, en immolant cet inconnu. Prête à exécuter ce dessein, Mérope reconnoît Téléphonte dans la personne qui passe pour lui avoir ôté la vie; cette reconnoissance, aussi terrible qu'attendrissante, est suivie de la mort d'Hermocrate, que Téléphonte tue dans le Temple : ensuite ce Prince se fait connoître des Messéniens pour le fils de Cresphonte, & monte sur le Trône de son pere. Philoclée, fille du Tyran, est l'épouse que Mérope destinoit à son fils ; & cette Princesse aimoit Téléphonte, sur ce que Mérope lui en avoit dit. La Chapelle a traité le mê-

me sujet sous le titre de Téléphonte, & la Grange-Chancel sous celui d'Amasis ; mais M. de Voltaire les a tous surpassés par sa *Mérope*.

PHILOCTETE, *Tragédie de Châteaubrun*, 1755.

Le fondement de cette Tragédie est l'abandon de Philoctète par les Grecs, sa fureur contre cette Nation, surtout contre Ulisse, qui l'a si lâchement & si cruellement trahi, & le voyage de ce même Ulisse avec Néoptolème à Lemnos, pour arracher Philoctète de son isle, & l'emmener devant Troyes par force ou par adresse. Châteaubrun suppose une fille unique à Philoctète, qui vit avec son père dans cette Isle. Pirrhus s'enflamme pour elle ; & cette fille contribue à déterminer son pere à suivre les Grecs. Philoctète, dont le cœur se laisse fléchir par degrés, ne peut résister aux traits de force, de lumiere & d'humanité, dont il est accablé par le Roi d'Itaque.

PHILOSOPHE DUPE DE L'AMOUR, (le) *Comédie en un Acte, en Prose, par M. de Saint-Foix, aux Italiens*, 1726.

Un Philosophe, appellé Pantalogue, a été chargé de l'éducation d'une jeune fille, nommée Lucinde. Il n'a pas prétendu en faire une Agnès ; mais, au contraire, une savante ; & s'il lui a laissé ignorer ce que c'est que l'amour, c'est qu'il est bien persuadé que rien n'est plus contraire à la Philosophie, que les mouvemens tumultueux qu'il excite dans notre ame ; & c'est pour la soustraire à cette passion, qu'il la tient renfermée dans une espèce de prison, dont l'approche est défendue au reste des hommes. Lucinde ne voit que lui, qui, d'abord, se rend assez de justice, pour se croire sans conséquence ; mais Mirto, sa femme, pense autrement : elle croit qu'il est amoureux de son Ecoliere ; & lui fait des reproches, dont il fait peu de cas. Elle n'en demeure pas là ; elle entreprend de lui donner quelque Rival, qui lui enleve une si bonne proie. C'est dans cette vue, qu'elle en parle à Célio, jeune Elève de son mari. Le récit qu'elle lui fait des charmes de Lucinde, pique sa curiosité ; & son cœur semble s'élancer au-devant du trait qui doit le blesser.

Pantalogue veut parer le coup ; il s'adresse à une Magicienne appellée Urgantia, & la prie de vouloir paroître aux yeux de Célio sous le nom de Lucinde. La laideur d'Urgantia lui répond du succès de son artifice. Elle voit Célio sous le nom de Lucinde ; cette entrevue produit des effets bien différens dans deux cœurs que l'amour n'a pas faits l'un pour l'autre. Célio ne doute point que Mirto n'ait voulu le jouer, quand elle lui a fait un portrait si flatteur de Lucinde. Urgantia, au contraire, ne trouve Célio que trop aimable, & se livre toute entiere à l'amour que cette premiere vue lui inspire. Pour parvenir à s'en faire aimer, elle tâche de mettre Arlequin, Valet de Célio, dans ses intérêts. A peine la fausse Lucinde a-t-elle quitté Arlequin, que la véritable paroit à ses yeux. Arlequin l'entendant s'appeller Lucinde, & la voyant si belle, ne doute point qu'une métamorphose si extraordinaire, ne soit un effet de la Sorciere qui vient de lui promettre un sort heureux. La véritable Lucinde, qui a déja vû Célio, & entendu la conversation de Pantalogue avec Urgantia, loin de détromper Arlequin, le laisse dans une erreur dont elle veut profiter. Arlequin félicite son Maitre sur l'amour que Lucinde a pour lui, & lui apprend que cette personne, qui lui a d'abord paru si laide, est belle à charmer. Célio croit d'abord que son Valet a perdu l'esprit ; mais il se doute enfin du tour que Pantalogue lui a joué. Il se confirme dans son opinion à l'approche d'Urgantia ; & pour pénétrer tout ce mystère, il charge Arlequin de l'assurer qu'il l'adore, & de lui dire de sa part, qu'il va l'attendre au Jardin des Fleurs. Il fait connoitre par un à parte, qu'il lui donne le change, pour pouvoir entretenir la véritable Lucinde sans être importuné. Urgantia, ou la fausse Lucinde, donne dans le piége ; elle va se rendre dans ce Jardin, tandis que Célio adresse ses pas vers l'Appartement où sa chere Lucinde est enfermée. Leur conversation a tant de charmes pour eux, qu'ils ne s'apperçoivent pas que le jour a disparu. Un bruit que Lucinde entend, la tire de cet espèce d'enchantement ; c'est Pantalogue qui la cherche d'un côté, tandis qu'Urgantia vient de l'autre chercher Célio. Ils s'égarent tous quatre dans l'obscurité. Mirto vient avec un flambeau éclairer la Scène, & éclaircir le *qui-pro-quo*. Le Philosophe reconnoit qu'il est dupe de l'a-

mour ; & Célio épouse Lucinde, au grand contentement de Mirto, & au grand regret d'Urgantia.

PHILOSOPHE MARIÉ, (le) ou LE MARI HONTEUX DE L'ÊTRE, *Comédie en cinq Actes, en Vers, par Néricault Destouches, aux François*, 1727.

Voici la Piéce victorieuse de Destouches, c'est-à-dire, son Histoire mise au Théâtre. Il y a peint sa femme dans Mélite ; sa belle-sœur, dans Céliante ; l'Amant de cette derniere, dans le rôle de Damon ; dans Lisimon, son pere respectable, & lui-même dans Ariste. Caractères, action, style, excellent comique, la nature même & la vérité, c'est sous ces traits qu'on doit envisager cette Comédie. Il n'y a point de rôles inutiles ; ils sont tous intéressans pour le fond, & par la maniere dont ils sont rendus. Il falloit que Destouches eût dans son imagination bien des ressources, pour tirer cinq Actes d'un pareil sujet. Le Philosophe Marié étant un ridicule qui fournissoit, tout au plus, une Scène ou deux. Le caractère de Céliante est neuf ; il étincelle de saillies ; Mélite fait se faire estimer, & Céliante plaît & séduit. Il n'y a pas jusqu'à Finette, qui ne fasse au Spectateur un plaisir singulier. La situation d'Ariste, obligé d'entendre la confidence du Marquis du Lauret, amoureux de sa femme, & même de le servir auprès d'elle en apparence, est tout-à-fait neuve, & comparable aux coups de Théâtre les plus heureux. Le rôle de Lisimon est noble, honnête, touchant ; celui de Géronte, oncle du Philosophe Marié, respire la bonne nature, comme disent les Anglois

PHILOSOPHE PRÉTENDU, (le) *Comédie en trois Actes, en Vers, avec des Divertissemens, par M. Desfontaines, aux Italiens*, 1762.

Cléon, Amant de Clarice, la presse de conclure leur hymenée, qu'elle differe, sans autre raison, que celle de vouloir jouir encore de sa liberté. Elle lui annonce l'arrivée d'Ariste ; & par l'empressement qu'elle marque pour ce prétendu Philosophe, elle redouble la jalousie, qui fait le fond du caractère de Cléon. Pasquin, Valet de celui-ci, vient lui annoncer l'arrivée du Sage, dont il fait le portrait à son Maître, après que Clarice est sortie pour aller recevoir son nouvel hôte. Il lui apprend en-

suite que, selon ſes ordres, il a affecté la même façon de penſer du Philoſophe, a flatté ſes goûts, & ſi bien gagné ſa confiance, qu'il a réſolu de le prendre à ſon ſervice. Cléon, qui s'eſt, ainſi que tous les Amans, allarmé de peu de choſe, ſe calme de même ; & ne doutant point que Clarice n'ait voulu le piquer, il projette de ſe ſervir contr'elle des mêmes armes. Il ſort ; & Ariſte paroît, amené par la Préſidente, qui le préſente à Clarice. Celle-ci lui fait un accueil gracieux auquel le Pédant répond avec beaucoup de morgue : ce qui, d'abord, établit ſon caractère & juſtifie l'imprudence avec laquelle il traite les femmes. Clarice s'étonne qu'un homme comme lui ne ſoit pas recherché du beau ſexe. Le Sage goûte la louange ; & aſſez content des Dames, il leur promet de paſſer deux jours avec elles, pourvu qu'il ſoit libre & ſolitaire. Lorſqu'il eſt ſorti, Clarice & la Préſidente ſe promettent bien de le perſiffler, & même de le rendre amoureux, pour ſe moquer de lui. Clarice y trouve de plus l'avantage de punir Cléon de ſa jalouſie. Tout le reſte de la Piéce ſe paſſe à bafſouer, à turlupiner le prétendu Philoſophe, qui ſort, en accablant d'invectives tout le genre-humain. Les deux Amans ſe réconcilient, & ſont unis par le mariage.

PHILOSOPHE SANS LE SAVOIR, (le) *Comédie en cinq Actes, en Proſe, par M. Sédaine, aux François*, 1765.

Un homme de condition a fait des fautes qui l'ont obligé de s'expatrier. Il a changé de nom, a paſſé aux Indes, s'eſt attaché à un Négociant, s'eſt enrichi dans le commerce ; il eſt revenu dans ſa patrie avec un fils & une fille ; il a mis ſon fils dans le ſervice, & va marier ſa fille. Voilà le moment où la Piéce commence. Le fils entend, dans un caffé, un jeune homme parler mal des Négocians ; il prend leur défenſe : ſujet de querelle entre ces jeunes gens ; & comme ils ſont l'un & l'autre dans le ſervice, ils ſe croyent obligés de ſe battre au piſtolet. Malgré les occupations que donnent au pere les apprêts de la noce de ſa fille, il eſt inſtruit, par ſon fils lui-même, du duel projetté. Il lui dit à ce ſujet tout ce qu'un pere, homme de condition, mais ſenſé, doit dire en pareille occaſion. Le fils paſſe outre, & ſort pour ſe battre.

Un homme de confiance doit avertir le père, par un signal, du succès du combat. Dans ces entrefaites, un homme de guerre, d'un certain âge, vient le prier de lui escompter une lettre de change de cent louis... Dans l'entretien qu'ils ont ensemble, le Négociant apprend que cet homme a un fils qui va se battre; & il juge que c'est avec son fils lui même. Dans ce moment se donne le signal dont on vient de parler; mais l'homme de confiance s'étoit trompé: l'offensé avoit tiré le premier coup; il avoit manqué le fils du Négociant; celui ci, qui avoit tort, pour le fond de la querelle, tire son coup en l'air: & ce procédé généreux les rend amis. Le mariage de sa sœur se fait, & termine la Piéce.

PHILOSOPHES, (les) *Comédie en trois Actes, en Vers; par M. Palissot, au Théâtre François,* 1760.

Une femme obsédée par trois Philosophes, veut faire épouser sa fille à l'un des trois. Cette fille a un Amant nommé Damis, qui cherche à faire voir à cette femme, qu'elle est la dupe des Philosophes. En effet, un écrit rempli d'injures contr'elle, tombe entre ses mains; elle le reconnoît pour l'ouvrage des Philosophes; elle ouvre les yeux sur leurs caractères, & les chasse de sa maison. Sa fille épouse Damis.

PHILOSOPHES AMOUREUX, (les) *Comédie de Destouches, en cinq Actes, en Vers, aux François,* 1729.

Le succès brillant qui couronna le *Philosoph. Marié*, engagea Destouches à donner une nouvelle Comédie, dans ce genre, sous le titre des *Philosophe Amoureux*. Cette copie, bien différente de son original, mourut dans sa naissance, & est aujourd'hui totalement oubliée. On y trouve quelques beaux endroits; mais elle est froide, nul comique, des caractères hors de la nature & démentis; des situations forcées, peu d'intérêt: tout cela justifie le Public, qui a condamné cette Piéce à ne jamais reparoître.

PHILOSOPHIE. Il est impossible de faire un bon Poëme sans avoir beaucoup de Philosophie. On entend ici par Philosophie, non pas ces maximes générales répandues dans presque tous les Poëmes,

mais ces vérités intéressantes pour le genre humain, qui sortent d'une situation, qui les amenent nécessairement ; on entend cette étude profonde des mœurs, des caractères, des passions, de la politique même, qu'on ne peut bien connoître sans les avoir observés avec un œil vraiment philosophique Ce n'est que par là qu'on peut se rendre véritablement utile & instructif. Nos grands Poëtes, les Corneille, les Racine, les Moliere, les Voltaire, sont remplis de ces vérités lumineuses & frappantes pour la Société, de ces traits qui ouvrent les yeux aux peuples, & aux Rois même, sur leurs devoirs réciproques, qui apprennent à réfléchir, à penser sur les objets qui intéressent le plus l'humanité, & sur lesquels on osoit à peine lever un regard timide Ou peut dire, qu'une Philosophie bien entendue, feroit du Théâtre l'Ecole la plus brillante & la plus amusante de la Morale & de la Politique.

PHOCION, Tragédie de Campistron, 1688.

Phocion & Alcinoüs, quoique dans un âge différent, ont tous deux, dans un degré éminent, ces vertus & ce fond de probité que donne le véritable amour de la Patrie ; mais deux caractères bien soutenus ne doivent pas faire seuls tout le mérite d'une Piéce de Théâtre ; & je n'en connois pourtant guères d'autre dans la triste & froide Tragédie de *Phocion*, si on excepte un peu d'intérêt, qui rehausse les deux derniers Actes.

PIÈCE, dans la Poësie Dramatique, c'est le nom qu'on donne à la fable d'une Tragédie ou d'une Comédie, ou à l'action qui y est représentée. M. Chambers ajoute que ce mot se prend plus particuliérement pour signifier le nœud ou l'intrigue qui fait la difficulté & l'embarras d'un Poëme Drama-

tique. Cette acception du mot de Piéce peut avoir lieu en Angleterre: mais elle n'est pas reçue parmi nous. Par Piéce nous entendons le Poëme Dramatique tout entier; & nous comprenons les Tragédies, les Comédies, les Opera, même les Opera-Comique, sous le nom générique de Piéces de Théâtre. Depuis Corneille & Racine, nous avons peu de bonnes Piéces. On appelle aussi Piéces de Poësie, certains Ouvrages en vers d'une médiocre longueur; telles qu'une Ode, une Elégie, &c. Toutes les Piéces de Rousseau ne sont pas d'une égale force: les Piéces fugitives qu'on insere dans des Recueils, ne sont pas toujours excellentes.

PIÉCES D'INTRIGUE. On appelle ainsi certaines Comédies qui roulent presque toutes entieres sur des intrigues, & qui n'ont point un caractère principal à peindre & à ridiculiser, comme l'Avare, le Grondeur, le Joueur, &c. On exige dans ces sortes de Piéces une action intéressante, & des incidens qui amenent des situations singulieres & plaisantes. Dans les Piéces de caractere, tout se rapporte à un Personnage principal: dans celles-ci, ce sont des Amans qui, par différens stratagêmes, s'efforcent de lever les obstacles qu'on met à leur amour. L'intérêt se réunit en leur faveur. Le Spectateur aime à les voir tendre des piéges, & se réjouit avec eux, lorsqu'ils ont réussi à tromper la vigilance de leurs surveillans. Plus une action fournira de ces incidens, plus elle sera comique. L'art de l'Auteur est donc d'introduire des Personnages en même tems méfians & crédules. On fait ici un grand usage des rôles de Vieillards, qu'on appelle *rôles à manteau*, attendu la crédu-

lité & la défiance particuliere, & propre à cet âge. On y emploie avec succès des Valets fourbes, des Soubrettes adroites, des Astrologues imposans. Les travestissemens d'un même Personnage, en différens autres, y font le meilleur effet pour exciter le rire Théâtral, aux dépens de ceux qui se laissent duper par ces Métamorphoses. Tel est Crispin dans le *Légataire Universel*, où il paroît en Gentilhomme Campagnard, en Veuve & en Malade. Tel est Scapin dans ses Fourberies, qui, tandis que Géronte se cache la tête dans son sac, de peur d'être reconnu par ceux qui le cherchent, contrefait lui même ses ennemis, & feint de recevoir les coups de bâton, qu'il fait pleuvoir sur le sac, & mille autres de cette espéce.

PIÉCES DE CARACTERES; ce sont ces sortes de Comédies, dans lesquelles on s'attache à peindre & à ridiculiser un caractère quelconque, qui fait le sujet principal de la Piéce: telles sont les Comédies de l'*Avare*, du *Tartuffe*, du *Bourgeois-Gentilhomme*, du *Malade Imaginaire*, &c.

Le Théâtre ne nous fournit plus guéres de Piéces de caractères. Seroit ce parce qu'ils sont épuisés, ou parce que nous n'avons plus de Moliere & de Regnard pour les bien saisir & les peindre? On peut dire, à la vérité, que ces caracteres qui marquent & qui tranchent dans la société, tels que ceux qu'on a nommés, ont presque tous été pris par les habiles Maîtres; mais un véritable génie comique en trouveroit encore à coup sûr, dont il sauroit tirer parti.

Dans ce genre de Piéces, le Poëte se propose de combattre un ridicule capital; c'est un men-

teur, un jaloux, un misantrope, un joueur, un méchant, qui réunissent en eux tout ce que le vice a de ridicule & d'extravagant. On peut comparer ces portraits dramatiques à ces figures pittoresques, dont les traits chargés, & néanmoins tracés d'après nature, nous offrent un tableau frappant, qui nous porte à rire ou à nous indigner de nos propres défauts. Le Poëte ici s'occupe moins du vrai que du vraisemblable. Il a le priviélge de donner à son principal Personnage un caractère plus outré qu'il ne l'est en lui-même. En effet, la Scène est dans un point d'optique, où les traits doivent être aggrandis pour être apperçus. Telle est la Comédie du Misantrope, qui est moins le tableau d'un Misantrope ordinaire, que celui de la misantropie. Telle est celle de l'Avare, du Joueur, dont les caractères ne frappent & ne plaisent, que parce qu'ils sont outrés, & qu'ils ne le sont pas au-delà de la vraisemblance.

PIÉCES DE SENTIMENS. L'Andrienne de Térence paroît avoir été le modèle de ces sortes de Piéces, dont on a voulu fixer la naissance à notre siecle, pour avoir lieu d'en critiquer les Auteurs; c'est une sorte de Drame, où le Poëte se propose moins de faire rire que d'intéresser, moins de combattre nos ridicules que nos vices, & de présenter plutôt des modèles de vertu, que des caractères comiques. Ce sont proprement des Romans mis en action, & assujettis aux régles du Théâtre. On a voulu, mal-à-propos, juger de ces Piéces par les régles de la Comédie; c'est un genre singulier, qui, par conséquent, a ses

régles particulieres. Ce genre a plû; ainsi pourquoi l'exclure du Théâtre? Dans ces sortes de Drames, l'intérêt doit être pressant, les incidens bien ménagés & frappans, les mœurs & les caractères des Personnages soutenus, & dessinés d'après nature. On doit aussi se proposer une vertu qui forme le nœud de l'action, & le principe de l'intérêt: il faut la représenter persécutée, malheureuse, toujours agissante, toujours ferme, & enfin couronnée. Les Personnages bouffons sont ici déplacés. Les Piéces dont nous parlons semblent avoir quelque rapport avec la Tragédie par la pitié qu'elles excitent & les larmes qu'elles arrachent; ce qui les a fait quelquefois nommer *Tragédies Bourgeoises*. Cependant le principal ressort de la Tragédie y manque, savoir, la *Terreur*. On doit donc les regarder comme des Drames d'un ordre séparé. On n'y admet pas les Rois & les Héros; ou bien ils n'y paroissent que sous les dehors touchans de l'humanité. On n'y introduit pas non plus des hommes de la lie du peuple; parce qu'il faut ici des personnages d'une condition moyenne, pour apprendre au commun des Citoyens, par des leçons prises parmi eux, ce qui peut les intéresser & les rendre heureux.

PIERRE LE CRUEL, Tragédie de Belloy, 1772.

Pierre III, Roi de Castille, surnommé le Cruel, épouse, ou feint d'épouser, par politique, Blanche de Bourbon, qu'il quitte peu de jours après, & la fait mettre en prison, pour reprendre Marie Padille, sa Maîtresse. Cette conduite & ses assassinats soulevent ses Sujets, à la tête desquels se met Henry de Transtamare, son frere naturel, le seul de la famille qui ait échappé à ses fureurs. Henry le détrône & le tue; & c'est sur ce fond, que Belloy a fait sa Tragédie, où il a mis deux per-

fonnages qui ne font point annoncés dans ce court exposé ; favoir, Duguefclin & le Prince Edouard, l'un François du parti de Tranftamare, & l'autre Anglois, allié de Dom Pédre. On affure que le peu de fuccès de cette Tragédie a fait une telle impreffion fur l'Auteur, qu'il a été le principe de la maladie qui l'a conduit au tombeau au mois de Mars de l'année 1775.

PIERROT, nom d'un perfonnage de la Comédie Italienne. Il prit naiffance fur le Théâtre de Paris, & a fervi à remplacer le rôle de l'Arlequin ignorant & balourd, dont il a adopté le caractère, lorfque Dominique, pour complaire à la Nation, qui aime l'efprit par-tout, eut mis dans fon perfonnage les pointes & les faillies, dont il fit un fi heureux ufage. Un nommé Jareton fut le premier qui fe chargea du rôle de Pierrot : il en compofa l'habit fur celui de Polichinelle ; & s'en étant fort bien acquitté, ce caractère, qui manquoit au Théâtre, y refta depuis, & paffa même enfuite fur celui de l'Opera-Comique.

PITIÉ Mouvement de l'ame, qui nous porte à nous affliger du malheur d'autrui.

L'homme, dit M. de Marmontel, eft né timide & compâtiffant. Comme il fe voit dans fes femblables, il craint pour eux & pour lui-même les périls dont ils font menacés. Il s'attendrit fur leurs peines, & s'afflige de leurs malheurs ; & moins ces malheurs font mérités, plus ils l'intéreffent. La crainte même, & la pitié qu'il en reffent, lui deviennent cheres : car, au plaifir phyfique d'être ému, au plaifir moral & tacitement réfléchi d'éprouver qu'il eft jufte, fenfible & bon, fe joint celui de fe comparer au malheureux dont le fort le touche.

Non quia vexari quemquam est jucunda voluptas,
Sed quibus ipse malis careas, quia cernere suave est.
Lucrece.

Il étoit donc naturel de choisir, pour le ressort de la Tragédie, la pitié & la terreur. Je dis la pitié & la terreur : car, quoique ces deux sentimens paroissent un peu diférens, quant à leurs effets, ils partent de la même source, & rentrent l'un dans l'autre. Ils sont produits l'un par l'autre. Nous tremblons, nous frémissons pour un malheureux, parce que nous sommes touchés de son fort, & qu'il nous inspire de la tendresse & de la pitié ; ou bien la terreur s'empare de nous parce que nous craignons pour nous-mêmes, ce que nous voyons arriver aux autres.

Ce double sentiment est celui qui agite le cœur le plus fortement & le plus long-tems.

L'émotion de la haine est triste & pénible ; celle de l'horreur est insoutenable pour nous. Celle de la joie est trop passagere, & ne nous affecte pas assez profondément. L'admiration qu'excite en nous la vertu, la grandeur d'ame, l'héroïsme, ajoute à l'intérêt Théatral ; mais cet enthousiasme est trop rapide. Au lieu que les émotions de la crainte & de la pitié agitent l'ame long-tems avant de se calmer ; elles y laissent des traces profondes, qui ne s'effacent qu'avec peine. Le double intérêt de la crainte & de la pitié doit être l'ame de toute Tragédie. C'est-là le but qu'il faut frapper. Pour y parvenir la grande régle proposée par Aristote & par tous les grands Maîtres est que le Héros intéressant ne soit ni tout-à-fait bon, ni tout à fait méchant. S'il étoit tout à fait bon, son malheur nous

indigneroit. S'il étoit tout-à-fait méchant, son malheur nous réjouiroit. M. de Marmontel établit pour cela deux principes incontestables. Le premier est de ne donner au personnage intéressant, que des crimes & des passions qui peuvent se concilier avec la bonté naturelle. Le second, de lui donner pour victime des maux qu'il cause, ou pour cause des maux qu'il éprouve, une personne qui lui soit chere, afin que son crime lui soit plus odieux, ou son malheur plus sensible.

C'est ainsi, pour en donner un exemple, que Phédre n'est ni tout-à-fait coupable, ni tout à fait innocente. Elle est engagée, par sa destinée & par la colere des Dieux, dans une passion illégitime, dont elle a horreur toute la premiere. Elle fait tous ses efforts pour la surmonter. Elle aime mieux se laisser mourir, que de la déclarer à personne ; & lorsqu'elle est forcée de la découvrir, elle en parle avec une confusion, qui fait qu'on la plaint. Mais cette même passion devient la cause du vœu fatal que fait Thésée contre son fils innocent, & qu'il croit coupable, & dont il devient la victime. Voilà la personne, chere dont Phédre cause la mort ; & c'est ce qui met le comble à sa douleur & à son désespoir.

PLAGIAIRE, (le) *Comédie en trois Actes, en Vers, avec des Divertissemens aux Italiens, par Boissy,* 1746.

Un Baron ridicule se flatte de se faire aimer de Lucile, en lui donnant, comme de lui, des Vers qu'il prend de côté & d'autre. Lucile découvre les sources où il a puisé, & le punit en le démasquant, & en épousant un Marquis qu'elle aime, & dont elle est aimé.

PLAIDEURS, (les) *Comédie en trois Actes, en Vers, de Racine,* 1668.

On doit la Comédie des *Plaideurs* à une Société de

gens d'esprit, qui en laisserent tout l'honneur à Racine, qui y avoit eu le plus de part. Cette imitation des *Guêpes* d'Aristophane dut son succès aux saillies agréables, aux traits piquans qui y sont répandus. Il y auroit de l'injustice à examiner avec trop de sévérité ce fruit de l'amusement & de la gaieté, qui plaisoit davantage autrefois, que les originaux étoient plus connus.

PLAIDEUSE : (la) Voyez LE PROCÈS.

PLAISIR ET L'INNOCENCE, (le) Opéra-Comique de Parmentier, à la Foire Saint-Laurent, 1753.

La Vertu, gardienne de l'Innocence, exhorte sa jeune élève à se tenir en garde contre les charmes trompeurs de l'Amour. Ce Dieu envoye Mercure pour détruire les impressions que la Vertu a pu faire sur le cœur de l'Innocence. Mercure, pour n'être point reconnu, se présente sous les traits & sous l'habit de la Vertu. Il n'a pas de peine à persuader à la jeune Innocence, que le Plaisir, cet Amant aimable, ne doit plus éprouver de rigueur de sa part, & qu'il est tems qu'elle céde à ses empressemens & à ses poursuites. L'Innocence se rend aux leçons de Mercure, qu'elle prend pour la Vertu. Celle-ci dormoit pendant cet entretien. Mercure l'avoit frappé de son Caducée ; & ce sommeil lui donna le tems d'amener l'Innocence au point où l'Amour & le Plaisir la souhaitoient.

PLAN, c'est la distribution du sujet Dramatique qu'on veut traiter dans ses parties, conformément aux régles du Théâtre, c'est-à-dire, en Actes & en Scenes. Si l'on est bien rempli de son sujet, si on l'a médité long-tems, on n'aura pas de peine, dit Horace, à l'arranger, & à le traiter ensuite avec la clarté & la noblesse convenable.

Cui Lecta potenter erit Res,
Nec facundia deseret hunc, nec Lucidus ordo.

Il faut bien discerner le moment où l'action doit commencer & où elle doit finir ; bien choisir le nœud qui doit l'embarrasser, & l'incident principal

cipal qui doit la dénouer : considérer de quels personnages secondaires on aura besoin, pour mieux faire briller le principal, bien assurer les caractères qu'on veut leur donner. Cela fait, on divise son sujet par Actes, & les Actes par Scènes ; de maniere que chaque Acte, quelques grandes situations qu'il amene, en fasse attendre encore de plus grandes, & laisse toujours le Spectateur dans l'inquiétude de ce qui doit arriver, jusqu'à l'entier dénouement. Le premier Acte est toujours destiné à l'exposition du sujet ; mais dans les autres, il est de l'art du Poëte, de ménager dans chacune des situations intéressantes, de grands troubles de passions, des choses qui fassent Spectacle. En conséquence, il distribue les Scènes de chaque Acte, faisant venir, pour chacune, les Personnages qui y sont nécessaires, observant qu'aucun ne s'y montre sans raison ; n'y parle que conformément à sa dignité, à son caractère ; & n'y dise que ce qui est convenable, & qui tend à augmenter l'intérêt de l'action. Les parties du Drame étant ainsi esquissées, ses Actes bien marqués, ses incidens bien ménagés & enchaînés les uns aux autres, ses Scènes bien liées, bien amenées, tous ses caractères bien dessinés, il ne reste plus au Poëte, que les Vers à faire. C'est ce que le grand Corneille trouvoit de moindre dans une Tragédie. Quand l'échaffaudage d'une de ses Piéces étoit dréssé, qu'il en avoit le plan bien tracé, *ma Piéce est faite*, disoit-il ; *je n'ai plus que les Vers à faire*. Voyez *Vers*, *versification*.

Aristote donne l'idée d'un plan de Drame dans sa Poétique, mais tracé seulement en grand &

sans descendre dans les détails : soit que l'on travaille, dit-il, sur un sujet connu, soit que l'on en tente un nouveau, il faut commencer par esquisser la fable, & penser ensuite aux épisodes ou circonstances qui doivent l'étendre. Est-ce une Tragédie ? Dites : une jeune Princesse est conduite sur un Autel pour y être immolée ; mais elle disparoît tout-à-coup aux yeux des Spectateurs ; & elle est transportée dans un pays où la coutume est de sacrifier les étrangers à la Déesse qu'on y adore ; on la fait Prêtresse. Quelques années après, le frere de cette Princesse arrive dans ce pays : il est saisi par les Habitans ; & sur le point d'être sacrifié par les mains de sa sœur, il s'écrie : Ce n'est donc pas assez que ma sœur ait été sacrifiée, il faut que je le sois aussi ! A ce mot il est reconnu & sauvé.

Mais pourquoi la Princesse avoit-elle été condamnée à mourir sur un Autel ?

Pourquoi immole-t-on les étrangers dans la terre barbare où son frere la rencontre ?

Comment a-t-il été pris ?

Il vient pour obéir à un Oracle : & pourquoi cet Oracle ?

Il est reconnu par sa sœur ; mais cette reconnoissance ne se pouvoit-elle faire autrement ?

Toutes ces choses sont hors du sujet ; il faut les suppléer dans la Fable.

Selon le même Aristote, il faut dresser tout le plan de son sujet, le mettre par écrit le plus exactement qu'on le peut, & le faire passer tout entier sous ses yeux : car, en voyant ainsi nous-mêmes très-clairement toutes ses parties, comme si nous

étions mêlés dans l'action, nous trouverons bien plus sûrement ce qui sied; & nous remarquerons jusqu'aux moindres défauts, & jusqu'aux moindres contrariétés qui pourroient nous être échappées.

Le même veut qu'en composant, on imite les gestes & l'action de ceux qu'on fait parler; car, de deux hommes qui seront d'un égal génie, celui qui se mettra dans la passion, sera toujours plus persuasif; & une preuve de cela, est que celui qui est véritablement agité, agite de même ceux qui l'écoutent. Celui qui est en colere, ne manque jamais d'exciter les mêmes mouvemens dans le cœur des Spectateurs.

Une invention purement raisonnable, dit le grand Corneille, peut être très-mauvaise. Une invention Théâtrale que la raison condamne dans l'examen, peut faire un très-grand effet. C'est que l'imagination émanée de la grandeur du Spectacle, se demande rarement compte de son plaisir.

Si, dans le plan qu'on trace de son sujet, on commence par une situation forte, il faut que tout le reste soit de la même vigueur, ou il languira. Il est donc bien essentiel, en crayonnant son dessein, de ménager les situations, de maniere qu'elles deviennent toujours plus frappantes, plus intéressantes, plus terribles. Il faut commencer par le plus foible, pour aller par degrés au plus fort.

Le plan d'un Drame peut être fait, & très-bien fait, sans que le Poëte sache rien encore du caractère qu'il attachera à ses Personnages. Des hommes de différens caractères, sont tous les jours

exposés à un même événement. Celui qui sacrifie sa fille, peut être ambitieux, foible ou féroce. Celui qui a perdu son argent peut être riche ou pauvre. Celui qui craint pour sa Maîtresse, Bourgeois ou Héros, tendre ou jaloux, Prince ou Valet; c'est au Poëte à se décider pour l'un ou pour l'autre.

Une des meilleures régles pour bien former un plan, c'est de diviser l'action principale en cinq parties bien distinctes, qui fassent autant de tableaux différens, qui ne se confondent pas les uns dans les autres, & qui mettent une espèce d'unité dans chaque Acte. Cette methode produit nécessairement deux effets: elle facilite l'attention du Spectateur; parce que les choses plus liées entr'elles, se lient aussi plus facilement dans son esprit; & elle augmente d'ailleurs son émotion; parce qu'il est frappé plus continuement par le même endroit.

PLANIPEDES; les Acteurs Mimes sont aussi appellés, par quelques Auteurs, Planipédes parce qu'ils paroissent les pieds nuds. On sait que les Acteurs des Tragédies chaussoient le cothurne, espèce de bottes qui n'alloient qu'aux genoux, & dont les Acteurs d'aujourd'hui conservent encore à-peu-près la figure. On distinguoit les Acteurs Comiques par leurs brodequins, chaussure plus ordinaire & moins élevée; mais les Acteurs Mimes ne mettoient jamais de masques ni aucun habit extraordinaire ou de caractère. Ils n'avoient jamais dans leurs Piéces aucune action principale ni suivie; ils ne représentoient que des Farces sans aucune liaison; d'où il suit que ne mettant jamais

sur la Scène aucun caractère marqué & soutenu, ils ne pouvoient se servir des habits appellés de caractère. Ils avoient néanmoins la tête rasée comme nos Arlequins : ce n'étoit point qu'ils affectassent ce caractère particulier ; mais parce que les anciens regardoient comme une chose indécente, d'avoir la tête rasée. Les Mimes profiterent de ce préjugé, pour venir à bout du dessein qu'ils avoient de se rendre très-ridicules, & de faire rire le Peuple : ce fut par le même motif, qu'ils se barbouillerent de suie : car ce n'étoit pas pour empêcher qu'on ne les reconnût : ainsi que les anciens Auteurs Grecs se barbouilloient de lie, les Auteurs Mimes ne se défiguroient, que pour exciter les ris du Peuple. Ils crurent devoir aussi, dans les mêmes vues, se couvrir de peaux d'animaux au lieu d'habits : ce qui contribua à leur donner l'air grotesque qu'ils affectoient.

PLANIPÉDIE ; c'étoit le nom que les Latins donnoient à une certaine espéce de Comédies qui se jouoient pieds nuds, ou plutôt sur un Théâtre de plain-pied avec le rez-de-chaussée.

PLUTUS, *Comédie en trois Actes, en Vers, de Legrand*; 1720.

Un vieux & pauvre Laboureur prie les Dieux de lui envoyer des richesses. Ses vœux sont exaucés ; il rencontre Plutus, qui le comble de biens. Ce Dieu donne audience à divers personnages ; & toutes ces Scènes réunies, forment comme un traité de morale sur l'amour des richesses, les moyens qu'on employe pour s'en procurer, l'usage qu'on en fait, les sentimens qu'elles inspirent, & la difficulté de conserver, dans le sein d'une opulence nouvellement acquise, la noblesse, la générosité, la grandeur d'ame, la modération, qui sont les fruits de la sagesse & de la médiocrité.

PLUTUS, RIVAL DE L'AMOUR, Comédie en un Acte, en Prose, avec un Divertissement, par Madame Hus, mere de l'Actrice de ce nom, & avec un Vaudeville, par M. de Caux de Cappeval, aux Italiens, 1756.

Plutus & Mercure descendent du Ciel à Cythère. Jaloux de plaire aux Graces, Plutus invite Mercure à le servir. Les Graces arrivent pour respirer le frais & cueillir des fleurs ; elles apperçoivent un enfant beau comme l'amour. C'est l'Amour lui-même, mais un peu déguisé, sans flèches & sans carquois, couché sur un lit de roses. Cette vue les frappe ; elles raisonnent agréablement, & comme des Graces doivent faire, sur le sort de cet enfant, & sur l'éducation qu'il convient de lui donner. Il se réveille ; & cette Scène, qu'il enflamme de ses feux, a le ton le plus passionné, par les craintes, les desirs & les empressemens d'un amour trop séduisant, pour que les Graces lui résistent. Elles ne se sauvent de ce péril que par la fuite. Mercure & l'Amour se rencontrent par hasard, & se disent leurs vérités ; cette Scène a peu d'effet. Mercure veut séduire les Graces par les offres les plus brillantes ; il ne réussit pas. L'Amour se retrouve auprès des Graces, qu'il acheve de vaincre, en se prosternant à leurs pieds. Il se fait connoitre pour l'Amour lui-même. Le triomphe de l'Amour est mêlé d'amertume. Vénus est inquiette sur l'absence du Dieu Mars. La Folie arrive comme la Folie, c'est-à-dire, sans sujet & par caprice. Elle ne veut qu'égayer la Scène, & réussit ; elle amuse les esprits par de petits riens, critique la Sagesse, fait l'éloge du Caprice, & raconte quelques anecdotes & nouvelles du jour. Mais on oublie la rivalité de Plutus & de l'Amour, & l'action demeure suspendue. Enfin les deux rivaux se joignent dans la Scène suivante ; tout se déclare contre Plutus ; tout conspire à sa défaite ; il va cacher sa honte en se rabattant sur les mortelles, puisqu'il n'a pu venir à bout des immortelles. Comme l'inquiétude de Vénus redouble au sujet de Mars, Mercure, qui disparoit un instant, vient lui dire que ce Dieu a combattu loin d'elle pour la gloire. Il lui annonce ses triomphes & son retour prochain. On sentoit dans les circonstances du tems, sur qui devoit rejaillir l'éclat de cette allégorie. L'Amour, vainqueur de son côté, de-

meure pour toujours auprès des Graces. Plutus n'a garde d'en approcher ; souvent il ne les connoît pas.

PODIUM ; endroit du Cirque ou de l'Amphithéâtre, séparé & élevé de douze à quinze pieds, & bordé d'une Balustrade. C'étoit-là que l'Empereur avoit son siége, & d'où il voyoit le Spectacle. Avant les Empereurs, le même endroit étoit occupé par les Consuls & les Préteurs, environnés des Licteurs : il y avoit au devant une grille qui en défendoit l'accès aux bêtes féroces Les Empereurs étoient assis sur le Podium ; Néron avoit coutume de s'y coucher. Podium en Latin, signifie balustrade ou appui.

POEME DRAMATIQUE ; représentation d'actions merveilleuses, héroïques ou Bourgeoises. Le Poëme Dramatique est ainsi nommé du mot Grec δραμα, action, représentation; parce que dans cette espèce de Poëme, on ne raconte point l'action comme dans l'Epopée ; mais qu'on la montre elle-même dans ceux qui la représentent. L'action dramatique est soumise aux yeux, & doit se peindre comme la vérité : or, le jugement des yeux, en fait de Spectacle, est infiniment plus redoutable que celui des oreilles. Cela est si vrai, que dans les Drames mêmes, on met en récit, ce qui seroit peu vraisemblable en Spectacle. On dit qu'Hippolyte a été attaqué par un monstre & déchiré par des chevaux ; parce que si on eût voulu représenter cet événement plutôt que de le raconter, il y auroit eu une infinité de petites circonstances qui auroient trahi l'art & changé la pitié en risée. Le précepte d'Horace y est formel ; & quand Horace ne l'auroit point dit, la raison le dit assez.

E e iv

On y exige encore, non-seulement que l'action soit une, mais qu'elle se passe toute en un même jour, en un même lieu. La raison de tout cela, est dans l'imitation. Comme toute l'action se passe en un lieu, ce lieu doit être convenable à la qualité des Acteurs. Si ce sont des Bergers, la Scène est un Païsage : celle des Rois est un Palais ; ainsi du reste. Pourvu qu'on conserve le caractère du lieu, il est permis de l'embellir de toutes les richesses de l'art ; les couleurs & la perspective en font toute la dépense : cependant il faut que les mœurs des Acteurs soient peintes dans la Scène même ; qu'il y ait une juste proportion entre la demeure & le Maître qui l'habite ; qu'on y remarque les usages des tems, des pays, des nations. Un Américain ne doit être ni vêtu, ni logé comme un François ; ni un François comme un ancien Romain ; ni même comme un Espagnol moderne. Si on n'a point de modèle, il faut s'en figurer un, conformément à l'idée que peuvent en avoir les Spectateurs. Les deux principales espéces de Poëmes Dramatiques sont la Tragédie & la Comédie ; ou, comme disoient les anciens, le Cothurne & le Brodequin. La Tragédie partage avec l'Epopée la grandeur & l'importance de l'action, & n'en diffère que par le Dramatique seulement. Elle imite le beau, le grand ; la Comédie imite le ridicule : l'une éleve l'ame & forme le cœur ; l'autre polit les mœurs, & corrige les dehors. La Tragédie nous humanise par la compassion, & nous retient par la crainte. La Comédie ôte le masque à demi, & nous présente adroitement le miroir. La Tragédie ne fait pas rire, parce que les sotti-

ses des Grands sont presque toujours des malheurs publics :

Quidquid delirant Reges, plectuntur Achivi.

La Comédie fait rire, parce que les sottises des petits ne sont que des sottises : on n'en craint point les suites. La Tragédie excite la terreur & la pitié ; ce qui est signifié par le nom même de la Tragédie. La Comédie fait rire : & c'est ce qui la rend Comique ou Comédie. Au reste, la Poésie Dramatique fit plus de progrès depuis 1635 jusqu'en 1665 ; elle se perfectionna plus en ces trente années-là, qu'elle ne l'avoit fait dans les trois siécles précédens. Rotrou parut en même tems que Corneille : Racine, Moliere & Quinaut vinrent bientôt après. Quels progrès a fait depuis, parmi nous, cette même Poésie Dramatique ? Aucun. Mais il est inutile d'entrer ici dans de plus grands détails.

POËME LYRIQUE, Opera. Les Italiens ont appellé le Poëme Lyrique, ou le Spectacle en Musique, Opera ; & ce mot a été adopté en François. Tout art d'imitation est fondé sur un mensonge : ce mensonge est une espéce d'hypothèse établie & admise en vertu d'une convention tacite entre l'Artiste & ses Juges. Passez-moi ce premier mensonge, a dit l'Artiste, & je vous mentirai avec tant de vérité, que vous y serez trompés, malgré que vous en ayez. L'imitation de la nature, par le chant, a dû être une des premieres qui se soient offertes à l'imagination. Tout être vivant est sollicité par le sentiment de son existence à pousser, en de certains momens, des accens plus ou moins

mélodieux, suivant la nature de ses organes. Comment, au milieu de tant de Chanteurs, l'homme seroit-il resté dans le silence ? La joie a vraisemblablement inspiré les premiers chants ; on a chanté d'abord sans paroles ; ensuite on a cherché à adapter au chant quelques paroles conformes au sentiment qu'il devoit exprimer ; le couplet & la chanson ont été ainsi la premiere Musique. Mais l'homme de génie ne se borna pas long-tems à ces chansons, enfans de la simple nature ; il conçut un projet plus noble & plus hardi, celui de faire du chant un instrument d'imitation. Il s'apperçut bientôt que nous élevons notre voix, & que nous mettons dans nos discours plus de force & de mélodie, à mesure que notre ame sort de son assiette ordinaire. En étudiant les hommes dans différentes situations, il les entendit chanter réellement dans toutes les occasions importantes de la vie ; il vit encore que chaque passion, chaque affection de l'ame avoit son accent, ses infléxions, sa mélodie & son chant propres. De cette découverte naquit la Musique imitative & l'art du chant, qui devint une sorte de Poésie, une langue, un art d'imitation, dont l'hypothèse fut d'exprimer, par la mélodie & à l'aide de l'harmonie, toute espéce de discours, d'accent, de passion, & d'imiter quelquefois jusqu'à des effets physiques. La réunion de cet art, aussi sublime que voisin de la nature, avec l'art Dramatique, a donné naissance au Spectacle de l'Opera, le plus noble & le plus brillant d'entre les Spectacles modernes. La Musique est une langue. Imaginez un peuple d'inspirés & d'enthousiastes, dont la tête

seroit toujours exaltée, dont l'ame seroit toujours dans l'ivresse & dans l'extase ; qui, avec nos passions & nos principes, nous seroient cependant supérieures par la subtilité, la pureté & la délicatesse des sens, par la mobilité, la finesse & la perfection des organes ; un tel peuple chanteroit au lieu de parler : sa langue naturelle seroit la Musique. Le Poëme Lyrique ne représente pas des êtres d'une organisation différente de la nôtre ; mais seulement d'une organisation plus parfaite. Ils s'expriment dans une langue qu'on ne sauroit parler sans génie ; mais qu'on ne sauroit non plus entendre sans un goût délicat, sans des organes exquis & exercés. Ainsi, ceux qui ont appellé le chant, le plus fabuleux de tous les langages, & qui se sont moqués d'un Spectacle où les Héros meurent en chantant, n'ont pas eu autant de raison qu'on le croiroit d'abord ; mais comme ils n'apperçoivent dans la Musique, que tout au plus un bruit harmonieux & agréable, une suite d'accords & de cadences, ils doivent le regarder comme une langue qui leur est étrangere : ce n'est point à eux d'apprécier le talent du compositeur ; il faut une oreille attique pour juger de l'éloquence de Démosthène. La langue du Musicien a sur celle du Poëte, l'avantage qu'une langue universelle a sur un idiome particulier ; celui-ci ne parle que la langue de son siécle & de son pays : l'autre parle la langue de toutes les nations & de tous les siécles. Toute langue universelle est vague par sa nature ; ainsi, en voulant embellir, par son art, la représentation Théâtrale, le Musicien a été obligé d'avoir recours au Poëte. Non-seulement il en a besoin

pour l'invention de l'ordonnance du Drame Lyrique ; mais il ne peut fe paffer d'interprète dans toutes les occafions, où la précifion du difcours devient indifpenfable, où la langue Muficale entraîneroit le Spectateur dans l'incertitude. Le Muficien n'a befoin d'aucun fecours pour exprimer la douleur, le défefpoir, le délire d'une femme menacée d'un grand malheur ; mais fon Poëte nous dit : Cette femme éplorée que vous voyez, eft une mere qui redoute quelque cataftrophe funefte pour un fils unique.... Cette mere eft Sara, qui ne voyant pas revenir fon fils du facrifice, fe rappelle le myftère avec lequel ce facrifice a été préparé, & le foin avec lequel elle en a été écartée, fe porte à queftionner les compagnons de fon fils, conçoit de l'effroi de leur embarras & de leur filence, & monte ainfi par degrés, des foupçons à l'inquiétude, de l'inquiétude à la terreur, jufqu'à en perdre la raifon. Alors, dans le trouble dont elle eft agitée, ou elle fe croit entourée lorfqu'elle eft feule, ou elle ne reconnoît plus ceux qui font avec elle,.... tantôt elle les preffe de parler, tantôt elle les conjure de fe taire.

 Deh, parlate : che forze tacendo,
Par pitié parlez : peut-être qu'en vous taifant,
 Men pietofi, più Barbari fiete.
Vous êtes moins compàtiffans que barbares.
 Ah ! v'intendo. Tacete, tacete ;
Ah ! je vous entends ! taifez-vous, taifez-vous ;
 Non mi dite chèl figlio è morto
Ne me dites point que mon fils eft mort.

 Après avoir ainfi nommé le fujet & créé la fi-

tuation, après l'avoir préparée & fondée par ses discours, le Poëte n'en fournit plus que les masses, qu'il abandonne au génie du compositeur; c'est à celui-ci à leur donner toute l'expression, & à développer toute la finesse des détails dont elles sont susceptibles. Le Drame en Musique doit donc faire une impression bien autrement profonde que la Tragédie & la Comédie ordinaire. Il seroit inutile d'employer l'instrument le plus puissant, pour ne produire que des effets médiocres. Si la Tragédie de Mérope m'attendrit, me touche, me fait verser des larmes, il faut que dans l'Opera les angoisses, les mortelles allarmes de cette mere infortunée passent toutes dans mon ame; il faut que je sois effrayé de tous les fantômes dont elle est obsédée; que sa douleur & son délire me déchirent & m'arrachent le cœur. Le Musicien qui m'en tiendroit quitte pour quelques larmes, pour un attendrissement passager, seroit bien au-dessous de son art. Il en est de même de la Comédie. Si la Comédie de Térence & de Moliere enchante, il faut que la Comédie en Musique me ravisse. L'une représente les hommes tels qu'ils sont; l'autre leur donne un grain de verve & de génie de plus; ils sont tout près de la Folie. Pour sentir le mérite de la premiere, il ne faut que des oreilles & du bon sens; mais la Comédie chantée paroît être faite pour l'élite des gens d'esprit & de goût. La Musique donne aux ridicules & aux mœurs un caractère d'inégalité, une finesse d'expression, qui, pour être saisis, exigent un tact prompt & délicat, & des organes très-exercés. Mais la passion a ses repos & ses intervalles; & l'art du Théâtre

veut qu'on suive en cela la marche de la nature. On ne peut pas, au Spectacle, toujours rire aux éclats, ni toujours fondre en larmes Oreste n'est pas toujours tourmenté par les Euménides ; Andromaque, au milieu de ses allarmes, apperçoit quelques rayons d'espérance qui la calment : il n'y a qu'un pas de cette sécurité au moment affreux où elle verra périr son fils ; mais ces deux momens sont différens ; & le dernier ne devient que plus tragique, par la tranquillité du précédent. Les Personnages subalternes, quelque intérêt qu'ils prennent à l'action, ne peuvent avoir les accens passionnés de leurs Héros : enfin la situation la plus pathétique ne devient touchante & terrible que par degrés ; il faut qu'elle soit préparée ; & son effet dépend, en grande partie, de ce qui l'a précédé & amené. Voilà donc deux momens bien distincts du Drame Lyrique ; le moment tranquille, & le moment passionné ; & le premier soin du compositeur a dû consister à trouver deux genres de déclamation essentiellement différens, & propres, l'un à rendre le discours tranquille, l'autre à exprimer le langage des passions dans toute sa force, dans toute la variété, & dans tout son désordre. Cette derniere déclamation porte le nom de l'air ; la premiere a été appellée le récitatif. Celui ci est une déclamation notée, soutenue & conduite par une simple basse, qui se faisant entendre à chaque changement de modulation, empêche l'Acteur de détonner. Lorsque les Personnages raisonnent, délibèrent, s'entretiennent & dialoguent ensemble, ils ne peuvent que réciter. Rien ne seroit plus faux, que de les voir dis-

cuter en chantant, ou dialoguer par couplets, en-
sorte qu'un couplet devînt la réponse de l'autre.
Le récitatif est le seul instrument propre à la Scène
& au Dialogue; il ne doit pas être chantant. Il
doit exprimer les véritables infléxions du discours
par des intervalles un peu plus marqués & plus
sensibles que la déclamation ordinaire : du reste,
il doit en conserver & la gravité & la rapidité,
& tous les autres caractères. Il ne doit pas être exé-
cuté en mesure exacte; il faut qu'il soit abandonné
à l'intelligence & à la chaleur de l'Acteur, qui doit
le hâter ou le rallentir, suivant l'esprit de son rôle
& de son jeu. Un récitatif qui n'auroit pas tous
ces caractères, ne pourroit jamais être employé
sur la Scène avec succès. Le récitatif est beau pour
le peuple, lorsque le Poëte a fait une belle Scène,
& que l'Acteur l'a bien jouée Il est beau pour
l'homme de goût, lorsque le Musicien a bien
saisi non-seulement le principal caractère de la
déclamation, mais encore toutes les finesses qu'elle
reçoit de l'âge, du sexe, des mœurs, de la condi-
tion, des intérêts de ceux qui parlent & agissent
dans le Drame. L'air & le chant commencent
avec la passion; dès qu'elle se montre, le Musi-
cien doit s'en emparer avec toutes les ressources
de son art. Arbace explique à Mandane les motifs
qui l'obligent de quitter la Capitale avant le retour
de l'aurore, de s'éloigner de ce qu'il a de plus cher
au monde. Cette tendre Princesse combat les rai-
sons de son Amant; mais lorsqu'elle en a reconnu la
solidité, elle consent à son éloignement, non sans
un extrême regret; voilà le sujet de la Scène & du
Récitatif. Mais elle ne quittera pas son Amant sans

lui parler de toutes les peines de l'absence, sans lui recommander les interêts de l'amour le plus tendre, & c'est le moment de la passion & du chant.

> Conserve-toi fidèle :
> Songe que je reste & que je peine ;
> Et quelquefois du moins
> Ressouviens-toi de moi.

Il eût été faux de chanter durant l'entretien de la Scène ; il n'y a point d'air propre à peser les raisons de la nécessité d'un départ ; mais, quelque simple & touchant que soit l'adieu de Mandane, quelque tendresse qu'une habile Actrice mît dans la maniere de déclamer ces quatre Vers, ils ne seroient que froids & insipides, si l'on se bornoit à les réciter. C'est qu'il est évident qu'une Amante pénétrée, qui se trouve dans la situation de Mandane, répetera à son Amant, au moment de la séparation, de vingt manieres passionnées & différentes, les mots cités plus haut. Elle les dira tantôt avec un attendrissement extrême, tantôt avec résignation & courage, tantôt avec l'espérance d'un meilleur sort, tantôt sans la confiance d'un heureux retour. Elle ne pourra recommander à son Amant de songer quelquefois à sa solitude & à ses peines, sans être frappée elle-même de la situation où elle va se trouver dans un moment ; ainsi les accens prendront le caractère de la plainte la plus touchante, à laquelle Mandane fera peut-être succéder un effort subit de fermeté, de peur de rendre à Arbace ce moment aussi douloureux qu'il l'est pour elle. Cet effort ne sera peut-être suivi

que

que de plus de foiblesse, & une plainte d'abord peu violente finira par des sanglots & des larmes. En un mot, tout ce que la passion la plus douce & la plus tendre pourra inspirer dans cette position à une ame sensible, composera les élémens de l'air de Mandane; mais quelle plume seroit assez éloquente pour donner une idée de tout ce que contient un air ? Quel Critique seroit assez hardi pour assigner les bornes du Génie ? Le *Duo* ou le *Duetto* est donc un air dialogué, chanté par deux personnes animées de la même passion ou de passions opposées. Au moment le plus pathétique de l'air, leurs accens peuvent se confondre; cela est dans la nature. Une exclamation, une plainte peut les réunir ; mais le reste de l'air doit être en Dialogue. Il seroit également faux de faire alternativement parler & chanter les Personnages du Drame Lyrique. Non-seulement le passage du discours au chant, & le retour du chant au discours, auroient quelque chose de désagréable & de brusque; mais ce seroit un mélange monstrueux de vérité & de fausseté. Dans nulle imitation, le mensonge de l'hypothèse ne doit disparoître un instant ; c'est la convention sur laquelle l'illusion est fondée. Si vous laissez prendre à vos Personnages une fois le ton de la déclamation ordinaire, vous en faites des gens comme nous ; & je ne vois plus de raison pour les faire chanter, sans blesser le bon sens. Cette économie intérieure du Spectacle en Musique, fondée d'un côté sur la vérité de l'imitation, & de l'autre sur la nature de nos organes, doit servir de Poétique élémentaire au Poëte Lyrique. Il faut, à la vérité,

qu'il se soumette en tout au Musicien : il ne peut prétendre qu'au second rôle ; mais il lui reste d'assez beaux moyens pour partager la gloire de son compagnon. Le choix & la disposition du sujet, l'ordonnance & la marche de tout le Drame, sont l'ouvrage du Poëte. Le sujet doit être rempli d'intérêt & disposé de la maniere la plus simple & la plus intéressante. Tout y doit être en action, & viser aux grands effets. Jamais le Poëte ne doit craindre de donner à son Musicien une tâche trop forte. Comme la rapidité est un caractère inséparable de la Musique, & une des principales causes de ses prodigieux effets, la marche du Poëme Lyrique doit être toujours rapide. Les discours longs & oisifs ne seroient nulle part plus déplacés. Il doit se hâter vers son dénouement, en se développant de ses propres forces, sans embarras & sans intermittence. Cette simplicité & cette rapidité nécessaires à la marche & au développement du Poëme Lyrique, sont aussi indispensables au style du Poëte. Rien ne seroit plus opposé au langage musical, que ces longues tirades de nos Piéces modernes, & cette abondance de paroles que l'usage & la nécessité de la rime ont introduites sur nos Théâtres. Le sentiment & la passion sont précis dans le choix des termes. Ils employent toujours l'expression propre, comme la plus énergique. Dans les instans passionnés, ils la réperoient vingt fois, plutôt que de chercher à la varier par de froides périphrases. Le style Lyrique doit donc être énergique, naturel & facile. Il doit avoir de la grace ; mais il abhorre l'élégance étudiée. Tout ce qui sentiroit la peine, la facture ou la recher-

che ; une Epigramme, un trait d'esprit, d'ingénieux Madrigaux, des sentimens alambiqués, des tournures compassées, seroient la croix & le désespoir du compositeur : car, quel chant, quelle expression donner à cela ? Il y a même cette différence essentielle entre le Lyrique & le Poëte Tragique, qu'à mesure que celui-ci devient éloquent & verbeux, l'autre doit devenir précis & avare de paroles, parce que l'éloquence des momens passionnés appartient toute entiere au Musicien. Rien ne seroit moins susceptible de chant, que toute cette sublime & harmonieuse éloquence, par laquelle la Clytemnestre de Racine cherche à soustraire sa fille au couteau fatal. Le Poëte Lyrique, en plaçant une mere dans une situation pareille, ne pourra lui faire dire que quatre Vers :

> Rends mon fils.
> Ah ! mon cœur se fend :
> Je ne suis plus mere, ô Ciel !
> Je n'ai plus de fils.

Mais, avec ces quatre petits Vers, la Musique fera en un instant plus d'effet, que le divin Racine n'en pourra jamais produire avec toute la magie de la Poésie.

POËTE BASQUE, (le) *Comédie en un Acte, en Vers, de Raimond Poisson, dans laquelle est enchâssée la petite Piéce de la MÉGERE AMOUREUSE*, 1668.

Ces deux Piéces forment un ensemble, où, sous l'air d'un ridicule emprunté, Poisson joue en même tems les Auteurs, les Acteurs, les Piéces & les Spectateurs. Le Rôle du Poëte est la copie de cent originaux. Ce Personnage s'annonce aux Comédiens avec le ton de la confiance & de la prétention, & ne leur offre que treize

Piéces de Théâtre prêtes à être représentées. Il ne voit qu'avec admiration, la carriere brillante, dans laquelle il est prêt à disparoître; mais tout ce faste se termine à une espéce de Farce burlesque, sous le titre de la *Mégère amoureuse*, Piéce en trois Actes, que les Comédiens jugent à propos d'interrompre, tant ils la trouvent détestable. Ce qui n'est ici qu'un jeu, ne se réalise que trop souvent sur la Scène.

POÉTIQUE. L'Art Poétique peut être défini un recueil de préceptes pour imiter la nature d'une maniere qui plaise à ceux, pour qui on fait cette imitation. Or, pour plaire dans les ouvrages d'imitation, il faut 1°. faire un certain choix des objets qu'on veut imiter, 2°. les imiter parfaitement ; 3°. donner à l'expression, par laquelle on fait l'imitation, toute la perfection qu'elle peut recevoir. Cette expression se fait par les mots dans la Poésie ; donc les mots doivent y avoir toute la perfection possible. C'est à ces trois objets que se rapportent toutes les régles de la Poétique d'Horace. De ces trois points, les deux premiers sont communs à tous les Arts imitateurs ; par conséquent, tout ce qu'Horace en dira, peut convenir exactement à la Musique, à la Danse, à la Peinture ; & même, comme l'Eloquence & l'Architecture empruntent quelque chose des beaux Arts, il peut aussi leur convenir jusqu'à un certain point. Quant à ce troisieme article, si l'on considére les régles détaillées, elles conviennent à la Poésie seule, de même que les régles du coloris ne conviennent qu'à la Peinture ; celles de l'intonation qu'à la Musique ; celles du geste qu'à la Danse. Cependant les régles générales, les principes fondamentaux de l'expression, sont encore les mêmes. Il faut que

tous les Arts, quelque moyen qu'ils employent pour l'exprimer, l'expriment avec justesse, clarté, aisance, décence. Ainsi les préceptes généraux de l'élocution Poétique sont les mêmes pour la Musique, pour la Peinture & pour la Danse. Il n'y a de différence, que dans ce qui tient essentiellement aux mots, aux tons, aux gestes, aux couleurs. Voilà quelle est l'étendue de l'Art Poétique, & sur tout de celui d'Horace; parce que l'Auteur s'éleve souvent jusqu'aux principes, pour donner à ses Lecteurs une lumiere plus vive, plus sûre, & leur montrer plus de choses à la fois, s'ils ont assez d'esprit pour les bien comprendre. Les Poétiques les plus célèbres que nous ayions, sont celles d'Aristote, d'Horace, de Vidas, de Boileau, de Voltaire, de Marmontel; & il y a encore d'autres excellens Traités sur tous les différens genres de Poésie, soit parmi les Anciens, soit parmi les Modernes.

POIRIER, (le) Opera-Comique d'un Acte, par Vadé, à la Foire Saint-Laurent, 1752.

Lubin, riche Fermier, sous le nom de Pierrot, est entré au service de M. Thomas, afin de pouvoir être à portée de déclarer son amour à Claudine, pupille de ce Vieillard, qu'il aime; mais ce vieux tuteur, qui veut l'épouser aussi, l'obséde sans cesse, & ne lui a pas encore permis de se découvrir.

Pierrot est reconnu par Blaise, Pêcheur, qui apporte du poisson pour la noce du vieux Thomas avec sa jeune pupille, & lui conseille de l'enlever & de la conduire chez M. Bonsecours, Seigneur de son Village, qui, se trouvant en procès avec M. Thomas, ne manquera pas de le protéger. Lucette, sœur de Claudine, & petite espiégle, se plait à désoler les deux Amans, & sa méchanceté produit une Scène très-vive & très agréable.

Le vieux Thomas arrive. Claudine s'afflige, dans la crainte d'être séparée de Pierrot, à qui elle avoue son penchant; mais il la rassure, & lui dit de feindre seulement de désirer, dans un instant, du fruit d'un poirier qui est près d'eux. Blaise, qui revient, fait compliment à M. Thomas sur son futur mariage. Il continue à le persiffler d'une maniere plaisante, & lui promet de lui faire avaler du goujon. Pierrot, qui étoit allé chercher une échelle pour cueillir des poires que Claudine avoit désirées, revient, & monte sur l'arbre. Aussitôt qu'il y est, il feint de voir que Thomas caresse Claudine. Celui-ci, après s'être bien fait répeter cette vision, qu'il ne peut croire, pense enfin que c'est quelqu'enchantement que l'on a jetté sur cet arbre; & il y monte pour s'en éclaircir. Il a lieu d'en être bientôt convaincu, parce que Pierrot exécute, avec Claudine, ce qu'il a feint de la part de Thomas, qui redescend, enchanté de cette découverte, dans l'espérance de tirer beaucoup d'argent de cet arbre. Il en est si content, qu'il y remonte; mais, pour cette fois, Claudine, que Pierrot a enfin persuadée, se résout à suivre son Amant qui se sauve avec elle, après avoir tiré l'échelle. Thomas s'applaudit de plus en plus; mais la petite Lucette vient lui découvrir tout ce qui se passe, & se moque de lui. Il se démene sur l'arbre, & Blaise acheve de le désespérer par ses plaisanteries. Claudine & Pierrot reviennent enfin, conduits par M. de Bonsecours, qui menace de ruiner M. Thomas, s'il ne consent au mariage de sa pupille avec Pierrot. La crainte lui fait faire ce que la raison lui devoit dicter; il consent au mariage des deux Amans.

POLICHINELLE; nom d'un Personnage de l'ancienne Comédie Italienne. Le Polichinelle est tiré des anciens Mimes Latins; les Napolitains en ont deux: l'un fourbe, & l'autre stupide; & ce sont eux qui font les Rôles du Scapin & de l'Arlequin, quoiqu'ils portent le même masque & le même habit.

POLICRATE, *Comédie héroïque en cinq Actes, en Vers, de Boyer*, 1670.

Policrate, qu'on repréfente à l'âge de vingt ans, élevé fur le Trône de Samos, par fon bonheur & les foins de Doronte, croit, on ne fait pas pourquoi, qu'il ne lui convient pas d'époufer Elife, fille de Doronte, qu'il aime, & dont il eft aimé. Policrate eft Roi, mais il peut fe fouvenir que n'étant pas né fur le Trône, & ayant paffé une partie de la vie Sujet, ainfi que Doronte, à qui il eft redevable d'une partie de fa grandeur, aucun fcrupule ne doit s'oppofer à une alliance que l'amour qu'il reffent pour la fille, & la reconnoiffance de ce qu'il doit au pere, femblent même exiger de lui. C'eft cependant un entêtement auffi ridicule, qui forme le nœud de la Piéce. D'ailleurs, Policrate fe perfuade encore, fans qu'on en fache la raifon, qu'Elife n'aime en lui que la feule grandeur ; & il croit qu'Olympie, Princeffe de Thrace, lui convient mieux. La facilité avec laquelle il reçoit fon hommage, fert à l'en dégoûter. Il ne fait plus ce qu'il veut, tant de bonheur l'ennuie ; il croit s'y fouftraire, en laiffant l'Etat maître du choix d'une Reine. La Princeffe de Thrace obtient cette préférence par le moyen des brigues de Doronte, qui conferve, jufqu'à la derniere Scène, fon caractère défintéreffé, au préjudice de fa fille même. C'eft en cette occafion que Policrate gémit, fe défefpere ; il eft tenté de fe dédire, lorfque l'on apprend que le Tyran, ufurpateur des Etats d'Olympie, eft mort fubitement. Cette heureufe nouvelle tranche toutes les difficultés. Olympie, qui n'avoit confenti à l'hymen de Policrate, que pour porter une Couronne, y renonce aifément, & confent à partager celle qui lui appartient avec Tiridate, frere de Policrate, qui foupire depuis long-tems fans efpérance, & à qui elle a obligation de la liberté ; mais Policrate eft obligé de fe fervir de l'autorité fouveraine, pour obtenir que Doronte donne fon approbation à fon mariage avec Elife.

POLIEUCTE, *Tragédie de P. Corneille*, 1640.

Il falloit du génie pour faire applaudir fur la Scène un fujet tiré de la Légende. Polieucte avoit déplu aux beaux Efprits de l'Hôtel de Rambouillet, à qui Corneille l'avoit

lu avant que de le donner au Théâtre. Ils n'apperçurent, fans doute, que le Chrétien qui brife les Idoles, & qui vole au martyre. Sévere & Pauline échapperent à leurs regards. Ces deux caractères, les plus beaux qui jamais aient été placés fur la Scène, valent eux feuls toute une Tragédie, & mettent Polieucte au rang des meilleurs Ouvrages de Corneille.

POLIXENE, *Tragédie de la Foffe*, 1696.

Rien de plus fimple en apparence, & rien en effet de plus compliqué, que le fujet de la Tragédie de Polixene. Pyrrhus aime cette Princeffe; il en eft aimé; il veut la fauver malgré les oppofitions des Princes Grecs, qui ont juré fa mort. Voilà tout le fond de cette Piéce; mais quel embarras dans les détails! quelle multiplicité d'incidens! Le choix que Pyrrhus a fait de Polixene, comme la feule part qu'il prétend aux dépouilles de Troyes, eft un attentat contre l'autorité d'Agamemnon. On y oppofe l'artifice d'Ulyffe, les menaces & la violence. Pyrrhus défend fes droits par les armes. Ses troupes, mifes en bataille, vont en venir aux mains avec le refte de l'armée des Grecs. Le tombeau d'Achille s'ouvre avec l'appareil le plus effrayant. L'ombre de ce Héros paroît, & ordonne à Pyrrhus d'immoler Polixene. Le Prince confterné, diffimule avec les Grecs, & feint de vouloir obéir aux ordres de fon pere. Téléphe, Roi de Myfie, & Amant de Polixene, que l'on avoit cru mort, reparoît pour fauver les jours de la Princeffe. Pyrrhus, abandonné des fiens, épié par le Roi de Myfie, invefti de toutes parts, ne trouve plus de reffources, que dans le projet de confier Polixene à fon Rival, & de faciliter leur fuite en Myfie. Polixene découvre ce deffein à Ulyffe, & fe rend au tombeau d'Achille, pour y périr par la main des Grecs. Pyrrhus la fuit; & voulant fondre fur Agamemnon, il perce Polixene.

On blâme cette cataftrophe, & le defir que témoigne la Princeffe de mourir de la main de fes ennemis. Mais n'étoit-il pas naturel qu'elle préférât la mort à la honte de leur fervir de trophée dans toute la Gréce? Pouvoit-elle aimer Pyrrhus, qu'elle regardoit comme le bourreau de fa famille? Et ce Prince pouvoit-il oublier que

Polixene avoit causé la mort d'Achille ? Pour peu qu'on se soit familiarisé avec Homère & Virgile, on goûte la satisfaction de retrouver ici tous les traits qui peignent les vainqueurs de Troyes : l'orgueil impérieux d'Agamemnon, l'éloquence & la souplesse d'Ulysse, &c.

POLIXENE, Tragédie-Opera en cinq Actes, par *M. Joliveau*, Musique de *M. d'Auvergne*, 1763.

Pyrrhus veut épouser Polixene ; mais plusieurs obstacles s'y opposent. 1°. La haine de Junon contre le sang des Troyens. Cette Déesse est offensée d'un amour qui réuniroit la fille d'Hécube avec le fils d'Achille. 2°. La haine d'Hécube elle-même contre Pyrrhus, le destructeur de toute sa famille. 3°. Téléphe, ami de Pyrrhus, est en même tems son rival. Hécube approuve ses feux, & veut l'engager à immoler Pyrrhus à son amour ; mais toutes ces difficultés disparoissent insensiblement. 1°. Thétis appaise Junon. Hécube, pour se venger de Téléphe, qui refuse de se prêter à sa fureur, le fait assassiner. La cruelle Hécube, témoin des prodiges que font les Dieux pour Pyrrhus, s'adoucit enfin, & donne son consentement à l'hymen du fils d'Achille avec sa fille Polixene, qui aimoit ce Héros.

POLYDORE, Tragédie de *l'Abbé Pellegrin*, 1703.

Priam ayant eu un fils d'Hécube, appellé Polydore, l'envoya auprès de sa fille Ilione, mariée à Polymnestor, Roi de Thrace, & la chargea de son éducation. Ilione le fit passer pour son fils, & donna le nom de Polydore à un fils nommé Déiphile, qu'elle avoit eu de Polymnestor. Cependant les Grecs, après l'embrâsement de Troyes, ayant résolu d'extirper toute la race de Priam, précipiterent du haut d'un rempart Astyanax, fils d'Hector & d'Andromaque ; après quoi ils envoyerent des Ambassadeurs à Polymnestor, chargés de lui offrir Electre, fille d'Agamemnon, en mariage ; & beaucoup de richesses, pourvu qu'il donnât la mort à Polydore. Cette proposition ne fut pas rejettée de Polymnestor ; mais malheureusement pour lui, il immola son propre fils Déiphile, au lieu de Polydore. Voilà sur quel système toute cette Tragédie est fondée. L'Auteur n'y a rien changé,

sinon qu'il a fait Déiphile, fils du premier lit de Polymnestor, pour épargner un parricide à Ilione. Pour Laodamie, c'est un Personnage épisodique, supposée au lieu d'Electre.

POMONE, *Pastorale-Opéra en cinq Actes, avec un Prologue, par l'Abbé Perin, Musique de Cambert*, 1671.

Voici le jugement qu'en porte Saint-Evremont, dans sa Comédie des Opera. « Pomone est le premier Opera François qui ait paru sur le Théâtre : la Poésie en est fort méchante, la Musique belle. M. Sourdeac en avoit fait les machines ; c'est assez dire, pour donner une grande idée de leur beauté : on voyoit les machines avec surprise, les danses avec plaisir : on entendoit le chant avec agrément, les paroles avec dégoût ».

Cependant cette Piéce fut représentée huit mois entiers avec un applaudissement général ; & elle fut tellement suivie, que Perin en retira, pour sa part, plus de 30000 liv. Mais, pendant ce tems-là, le Marquis de Sourdeac, sous prétexte des avances qu'il avoit faites pour payer les dettes de Perin, s'empara du Théâtre ; & pour se passer de l'Abbé Perin, il eut recours à Gilbert, Secrétaire des Commandemens de la Reine de Suéde, & son Résident en France, qui composa les paroles de l'Opera, intitulé : *Les peines & les plaisirs de l'Amour*; Pastorale, qui fut mise en Musique par Cambert, & représentée sur le Théâtre de Guénégaud en 1672. Saint-Evremont dit que « cet Opera eut quelque chose de plus poli & de plus galant, que le précédent ; les instrumens étoient déja mieux formés pour l'exécution. Le Prologue étoit beau ; & le tombeau de Climene fut admiré ».

POMPÉE, *Tragédie de P. Corneille*, 1641.

Le principal mérite de cette Tragédie, est d'intéresser pour un Héros qui ne paroit point. La fermeté, la grandeur d'ame d'une Romaine est parfaitement exprimée dans le caractère de Cornélie. Elle se peint elle-même par ces Vers admirables, & neufs dans leur tour :

Fille des Scipions, épouse de Pompée,

Veuve du jeune Craſſe, &, pour te dire plus,
Romaine.... mon courage eſt encore au-deſſus.

Céſar y paroît toujours grand, toujours digne d'avoir vaincu Pompée. Il eſt vrai qu'il fait mieux la guerre que l'amour ; mais l'amour auroit encore mieux fait de ne point paroître dans cette Tragédie. L'Auteur avoue avoir beaucoup puiſé dans Lucain.

PORT A L'ANGLOIS, (le) OU LES NOUVELLES DÉBARQUÉES, *Comédie en trois Actes, en Proſe, avec un prologue & des divertiſſemens, dont la Muſique eſt de Mouret, par Autreau, aux Italiens,* 1718.

C'étoit le premier Ouvrage de l'Auteur, & la premiere Comédie Françoiſe repréſentée par les Italiens. Quelques Scènes, en forme de Prologue, développoient les embarras & les difficultés de la nouvelle entrepriſe. On y imploroit l'indulgence du public ; & le public applaudit à la Piéce, ſans qu'elle eût beſoin d'indulgence.

Lélio, riche Négociant, arrive de Rome, aborde, avec ſes deux filles, au Port-à-l'Anglois, où deux Amans, par une intrigue conduite avec art, s'engagent à conclure leur mariage, & à les recevoir pour ſes gendres. Voilà le ſujet très-ſimple de cette Comédie. Des plaiſanteries fines & agréables, des divertiſſemens, & ſur-tout des Vaudevilles, qui étoient alors une nouveauté, durent contribuer beaucoup à ſa réuſſite. Les Scènes en ſont un peu découſues ; & le goût de l'ancien Théâtre Italien y domine encore ; mais le Poëte étoit obligé de ſe plier au génie des Acteurs, & au ton du Spectacle pour lequel il travailloit.

PORT DE MER, (le) *Comédie en un Acte, en Proſe, par Boindin & la Motte, au Théâtre François,* 1704.

L'intrigue de cette Piéce a pour but le mariage de Léandre & de Benjamine, fille d'un Marchand Juif, qui la deſtine à certain Corſaire. Le Valet de Léandre & un Galérien ſe réuniſſent pour tromper le Juif. Léandre, déguiſé en More, eſt introduit auprès de ſa Maîtreſſe en qualité d'Eſclave. Le Galérien, déguiſé en femme, ſuppoſe avoir été épouſée & vendue par le Corſaire, à qui

Benjamine est réservée. Dès-lors le Juif renonce à la lui donner pour femme ; mais l'arrivée du Corsaire, vient détruire tout ce manége. Heureusement ce Pirate est l'oncle de Léandre, en faveur de qui il renonce à Benjamine. Cette Comédie n'est point une école de probité ; mais c'est un tableau qui, malheureusement, pourroit avoir été copié d'après nature. D'ailleurs, Benjamine & Léandre conservent toute la droiture que doivent avoir des Personnages intéressans. Les autres, moins scrupuleux, semblent, pour ainsi dire, y être autorisés par état.

PORTRAIT, (le) *Comédie en Prose*, de *Beauchamp*, aux *Italiens*, 1727.

Silvia paroît incertaine sur ce qu'elle doit faire pour passer le jour le moins désagréablement qu'elle pourra. Son agitation continuelle fait prévoir à Colombine qu'il va arriver quelque chose d'extraordinaire dans le cœur de sa Maîtresse, & que ce cœur irrésolu est prêt à se fixer à quelqu'objet. Elle en dit son sentiment à Silvia, & lui fait entendre que tous ces troubles naissans sont des avant-coureurs de l'amour. Silvia se met en colere au seul nom d'amour, & jure qu'elle ne sentira jamais les traits d'un Dieu qui fait tant de malheureux. A peine a-t-elle assuré bien affirmativement à Colombine, qu'elle veut garder sa liberté, qu'Oronte, son pere, lui vient présenter des chaines, en lui disant qu'il l'a mariée en Flandres, & que l'époux qu'il lui a destiné, s'appelle Valere. Silvia ne répond pas un seul mot à son pere, au grand étonnement de Colombine, qui s'attendoit à la voir éclater au seul nom de l'hymen, comme elle a fait à celui d'amour. Oronte dit à sa fille, que son futur époux doit être arrivé, & qu'il y a apparence qu'il est allé chez le Baigneur, pour paroitre à ses yeux dans un état plus avantageux. Il ajoute que Valere n'a pas besoin d'agrémens empruntés. Pour la convaincre de ce qu'il dit, il lui montre son portrait, & le laisse entre ses mains. Oronte sort pour aller chercher Valere, dont Silvia regarde le portrait avec une indifférence affectée. Lorsque son pere est parti, elle a recours à cette ruse déja employée, & qui a été usée depuis, de faire passer sa femme de cham-

tre pour elle, afin de dégoûter Valere ; mais celui-ci, qui a reçu le portrait de Silvia de la main de son pere, la reconnoît, malgré son travestissement, & prend sur le champ la résolution de lui rendre ruse pour ruse. Il l'écoute froidement, & lui parle de même. Silvia piquée d'une indifférence à laquelle elle ne s'étoit pas attendue, prend de l'amour pour un homme qu'elle croit insensible. Valere se voyant aimé, invente une derniere ruse pour finir un déguisement trop long-tems soutenu de part & d'autre. Il avoue à la fausse Colombine, qu'il a un engagement que rien ne sauroit surmonter, & qu'elle n'a, pour l'excuser auprès de sa Maîtresse, qu'à jetter un moment les yeux sur un portrait qu'il lui présente. Silvia en détourne d'abord la vue avec dépit ; mais elle ne peut résister à la curiosité de voir si sa rivale est plus aimable qu'elle. L'agréable surprise pour elle, de voir que c'est son propre portrait que Valere lui présente ! Elle ne croit pas mieux l'en récompenser, qu'en lui rendant artifice pour artifice, & en lui montrant le portrait de son vainqueur. Valere ne le regarde à son tour qu'en tremblant ; mais il a bientôt le plaisir de s'y reconnoître lui-même.

PORUS, ROI DES MÉDES, Tragédie de Boyer, 1647.

L'Auteur suppose qu'Argie, femme de Porus, Oraxene & Clairance ses filles, sont prisonnieres d'Alexandre. Perdicas, Favori d'Alexandre, aime Clairance ; & Arsacide, Prince Indien, est Amant d'Oraxene. Porus, qui s'est imaginé qu'Alexandre est amoureux d'Argie, vient, sous le nom de son Ambassadeur, offrir une rançon pour cette Reine : le prétendu Ambassadeur est reconnu pour Porus ; mais Alexandre, loin de profiter de cet avantage, fait conduire Porus dans son Camp ; la bataille se donne : Porus est défait, blessé & fait prisonnier. Son vainqueur lui rend sa femme, ses filles & ses Etats. Perdicas épouse Clairance ; & Arsacide est uni à Oraxene.

POST - SCENIUM, autrement en François, arrière-Scène. C'étoit chez les Anciens le derriere du Théâtre, où les Acteurs s'habilloient.

POURCEAUGNAC, *Comédie en trois Actes, en Prose, mêlée de Danses & de Chants, par Moliere, Musique de Lully*, 1669.

Pourceaugnac fut fait pour la Cour, & n'y réussit pas moins qu'à Paris. On y trouve des Scènes dignes de la haute Comédie ; mais, en général, ce n'est qu'une Farce.

POUVOIR DE LA SYMPATHIE, (le) *Comédie en trois Actes, en Vers, par Boissy, aux François*, 1738.

Ce Sujet étoit heureux, & fournissoit des Scènes intéressantes ; mais Boissy n'a point profité des richesses qu'il avoit sous sa main. Le second & le troisieme Actes ne sont fondés que sur un petit moyen. L'Auteur pouvoit faire couler des larmes ; il n'excita aucun sentiment.

PRÉCAUTION INUTILE, (la) *Comédie en trois Actes, en Prose, par Fatouville, au Théâtre Italien*, 1692.

Dans cette Piéce, il y a une Scène Italienne, faite pour être jouée à l'in-promptu entre la quatrieme & la cinquieme du second Acte. Elle a eté remise sur le nouveau Théâtre le 25 Août 1720. Véronese en a composé un canevas en cinq Actes, qu'il a fait représenter le 16 Février 1751. La Piéce originale est imprimée dans le Théâtre de Gherardi.

PRÉCAUTION RIDICULE, (la) *Opera-Comique en un Acte, de Galet, à la Foire Saint Laurent*, 1735.

Le Sexagenaire Chrysante est dans le dessein de se marier. Pour éviter les chagrins qu'il a éprouvés avec sa premiere femme, qui étoit jolie, mais un peu coquette, il veut faire choix d'une fille excessivement laide. Fourbin, valet de Valere, neveu du bon-homme, se déguise en femme ; & sous ce travestissement, se présente à Chrysante. Sa figure comique prévient d'abord, & convient parfaitement à l'idée du vieillard : on conjecture aisément que les discours y répondent. Chrysante content, souscrit une donation en faveur de son neveu, croyant signer son contrat de mariage. Fourbin revient ensuite sous son habit ordinaire, & découvre la supercherie.

Chryfante fe confole, ratifie fa donation, & confent au mariage de Valere & d'Angélique, qui s'aiment depuis long-tems.

PRÉCAUTIONS INUTILES, (les) Opera-Comique, par MM. Achard & Anfeaume, Mufique de M. Chrétien, à la Foire Saint-Laurent, 1760.

Pafquin, Valet de Valere, fait qu'un Payfan, qui paffe pour le pere de Colette, aimée de fon Maître, a dans fa poche un papier de conféquence. Il mene le Manant au Cabaret, le fait boire, l'enyvre, prend fon habit & lui donne le fien, fans que le Payfan, plein de vin, s'apperçoive de ce troc. Cet échange produit deux ou trois Scènes fort plaifantes : celle, entr'autre, où la femme, croyant voir fon mari dans Pafquin, veut, de gré ou de force, le conduire dans fon lit. D'un autre côté Valere, rencontrant fon beau-pere futur, lui donne une volée de coups de bâton, parce qu'il le prend pour fon Valet, yvre.

PRÉCIEUSES RIDICULES, (les) Comédie en un Acte, en Profe, de Moliere, 1659.

Ce fut à la premiere repréfentation des Précieufes Ridicules, qu'un vieillard s'écria : « Courage, Moliere, » voilà la bonne Comédie ». Il avoit raifon ; c'étoit la premiere fois qu'on divertiffoit le Public par la peinture des Ridicules. On ne l'avoit amufé jufqu'alors que par des événemens bizarres, ou des caractères forcés. Le fuccès de cette Piéce fut prodigieux, puifqu'il corrigea un défaut dont on fe faifoit un mérite. Il feroit à fouhaiter qu'un Poëte Comique parvînt à corriger ainfi le jargon de nos Petites-Maîtreffes, & de quelques-uns de nos Romanciers ; il n'eft pas moins ridicule, que celui des Précieufes de Moliere.

PRÉJUGÉ A LA MODE, (le) Comédie en cinq Actes, en Vers, de la Chauffée, 1735.

C'eft affurément ici le chef-d'œuvre de la Chauffée. Il s'éleve au-deffus de lui-même ; il peint des ridicules & des mœurs. Un mari, qui rougit d'aimer fa femme, paffera, fans doute, chez nos voifins, pour un être de

raison. Parmi nous, c'est un personnage très-réel, assez ordinaire ; & d'Urval prouve combien il est propre à figurer sur la Scène. L'Auteur lui ménage les incidens les plus propres à le faire valoir ; & il s'en faut de beaucoup, que ce ne soit un personnage languissant. Le caractère de Constance est vertueux, touchant & très-bien soutenu. Celui d'Argant, assez connu dans la Société, m'a paru neuf au Théâtre. C'est un de ces Petits-Maîtres surannés, qui conservent encore le langage, les prétentions & les travers de cette ridicule espèce. Il contribue à augmenter l'embarras de d'Urval, qui doit craindre jusqu'aux railleries de son beau-pere, si son retour de tendresse pour sa femme lui est connu. Le paquet de lettres, que Constance laisse tomber, fait naître un incident, selon moi, peu vraisemblable. Ces lettres sont toutes renfermées sous une même enveloppe. Est-ce l'usage d'envoyer à une femme, que l'on aime, un si grand nombre de lettres en une seule fois ? La frivolité de Clitandre & de Damis est un peu plus excusable ; elle contraste, d'ailleurs, avec le sérieux de Damon. Quant aux amours de ce dernier & de Sophie, l'intrigue qui en résulte n'est que subalterne ; on s'en passeroit même aisément, si l'on osoit se passer de mariage dans une Comédie. A ces légers défauts près, cette Piéce est un grand tableau, également bien peint & bien dessiné.

PRÉJUGÉ VAINCU, (le) *Comédie en un Acte, en Prose, de Marivaux, aux François*, 1746.

Cette petite Comédie présente un combat entre l'Orgueil & l'Amour. Il me semble que la fiere Angélique ne fait pas une assez belle défense ; dès le premier Acte, elle rend les armes. Cette fille, si entêtée de sa noblesse, se détermine, de la meilleure grace du monde, à recevoir la main d'un simple Bourgeois.

PRÉTENDU, (le) *Comédie en trois Actes, en Vers, mêlée d'Ariettes, par Riccobony, Musique de M. Gaviniés, aux Italiens*, 1760.

Un Bourgeois de Paris a promis sa fille en mariage à un homme de Province ; & cette fille a une inclination à Paris. L'Amant, la fille & la Soubrette cherchent quelques

ques moyens d'éviter le mariage que le pere a projetté. Voici celui qu'ils imaginent. La fille ne paroîtra devant l'homme de Province, que fous l'air & les habits de Soubrette ; & celle-ci, fous le nom & les vétemens de la Maîtresse, pour dégoûter le Provincial. Ce stratagême réussit ; & le Manant fait sa cour à la Soubrette, & dédaigne la fille de la maison, qu'il prend pour la Suivante.

PRINCE DÉGUISÉ, (le) *Tragi-Comédie avec des Chœurs, par Scudery*, 1635.

Une Scène de trois cens Vers, dans laquelle on trouve une tirade de cent cinquante, apprend d'abord qu'Altomire, Roi de Naples, ayant demandé en mariage, pour son fils Cléarque, la Princesse Argénie, fille unique du Roi de Sicile, avoit vengé, à la tête d'une armée nombreuse, la honte d'un refus, & que le Roi de Sicile avoit péri dans le combat. Cléarque, toujours également passionné pour la Princesse, dont il est aimé, quitte la Cour de son pere, & arrive à Palerme, au moment que la Reine renouvelle le serment qu'elle fait chaque année, de ne donner Argénie, qu'à celui qui lui apportera la tête de Cléarque. Le Prince soutient ce spectacle avec une intrépidité merveilleuse, & va trouver le Jardinier de la Reine, auquel il fait entendre qu'étant Magicien, il lui découvrira un riche trésor caché dans le Parc. Quelques présens en pierreries & en vases précieux, confirment la promesse, & procurent à Cléarque la liberté d'entrer dans le jardin, & de faire, pendant la nuit, ses opérations magiques. On juge bien qu'il n'est pas longtems sans voir la Princesse ; il lui offre des fleurs, entre en conversation avec elle, & en obtient un rendez-vous. L'heure est choisie ; mais la femme du Jardinier, qui n'a pu tenir contre les charmes du jeune Magicien, lui fait une déclaration. Cléarque ne lui répond que par des froideurs. Elle soupçonne quelque intrigue, la découvre, & en fait son rapport à la Reine. Les deux Amans sont arrêtés, au moment que la Princesse alloit apprendre le nom de son vainqueur. On les enferme ; & leur vie dépend du sort d'un combat. Argénie ne peut croire que son Amant trouve un Chevalier qui se batte pour

lui. On dit à Cléarque que le crime de la Princesse la rend indigne d'un Défenseur. L'un & l'autre trompent leurs Gardes, se déguisent, & obtiennent la permission de combattre. Argénie est vaincue; Cléarque la reconnoît; & pour assurer, encore plus que par sa victoire, les jours de son Amante, il se découvre lui-même à la Reine & aux assistans. Tout s'intéresse en sa faveur; & la Piéce finit par un mariage.

PRINCE DE NOISY, Opera-Ballet en trois Actes, par la Bruere, Musique de MM. Rebel & Francœur, 1760.

Le sujet de cet Opera est tiré du Conte du Bélier d'Hamilton; peut-être une légere idée de ce Conte ne sera-t-elle point ici déplacée. Un Druide Enchanteur avoit une fille d'une rare beauté. Une foule d'Amans soupiroient pour elle, & entr'autres le Géant Moulineau; mais Alie (c'est le nom de la belle,) passoit pour insensible sans l'être. Le Prince de Noisy, fils de Merlin l'Enchanteur, l'aimoit, & en étoit aimé secretement. Un accident merveilleux rompit cette intelligence. Le Prince se vit, tout-à-coup, métamorphosé en Bélier, & soumis au Géant son rival. Il parut même le servir dans la guerre qu'il avoit déclarée au Druide; celui ci ne doutoit pas que ce Bélier ne fût Merlin, son ennemi, caché sous cette forme; & la Princesse le croyoit l'auteur de la mort du Prince de Noisy. Le pere & la fille crurent avoir trouvé l'occasion de se venger. Le Bélier demanda, & obtint la faveur de se faire dorer les pieds & les cornes; c'étoit Alie qui devoit le décorer ainsi, & profiter de cette occasion pour l'égorger. Le Druide lui avoit recommandé de couper d'abord au Bélier une partie de la laine qu'il avoit sur la tête: ce qui lui auroit fait reprendre sa forme naturelle; mais Alie croit devoir commencer par le plus sûr: elle lui plonge dans le sein un couteau magique, dont elle est armée. Aussi-tôt elle voit le Prince de Noisy étendu à ses pieds, & perdant tout son sang, par la blessure qu'elle vient de lui faire. Il meurt, & n'est ressuscité qu'au bout de quelque tems, par le secours de certaine Magicienne. Il accepte alors un défi proposé par Moulineau, tue le Géant, & épouse Alie. Un petit Gnôme, que l'Auteur nomme

Poinçon, joue aussi un rôle assez long dans le Conte. Sa demeure ordinaire est dans l'intérieur d'une Statue ; c'est à lui qu'est confiée la garde d'Alié & du couteau magique. Il faut encore ajouter, que presque toute la puissance du Druide est attachée à la conservation d'un Livre mystérieux, qui se trouve égaré dès le commencement du Conte, & ne reparoît que vers la fin.

La Bruere n'a imité d'Hamilton, que ce qui pouvoit entrer dans le plan d'un Ballet héroïque. Le Prince de Noisy, inconnu à lui-même jusqu'à la fin du dernier Acte, n'est connu des autres, excepté du Druide, que sous le nom de Poinçon. La guerre est allumée entre le Géant Moulineau & le Druide ; mais la puissance de ce dernier n'est point attachée, comme dans le Conte, à la conservation d'un Livre mystérieux ; elle dépend de l'indifférence qu'Alie & Poinçon conserveront l'un pour l'autre. Ils s'aiment ; & le Druide est vaincu & mis aux fers. Poinçon, qui essaye de le venger, est pris à son tour ; mais c'est pour frapper des coups plus sûrs, qu'il s'est laissé prendre. Il combat, & tue le Géant avec un glaive magique. Poinçon veut être éclairci, dans le Temple de la Vérité, des secrets du cœur d'Alie. Il a appris, par la bouche du Géant, qu'elle aime le Prince de Noisy. Alie proteste contre une telle imposture. Elle interroge elle-même l'Oracle, dont la réponse est, qu'elle aime effectivement le Prince ; mais elle est tirée de son erreur, ainsi que Poinçon, en apprenant que ce dernier est le Prince de Noisy.

PRINCE DE SALERNE, (le) *Comédie en cinq Actes, composée sur un canevas Italien, & à laquelle divers Auteurs ont travaillé en différens tems, tels que Véronèse, Madame Riccoboni, &c. aux Italiens*, 1746.

Le Prince Mario, pour se dérober aux poursuites d'Octave, Usurpateur de ses Etats, se réfugie à Tarente Le Tyran veut contraindre Flaminia à lui donner sa main. Cette Princesse, destinée à Mario, qu'elle aime, ne veut point, par son mariage, affermir les droits de cet Usurpateur, qu'elle irrite, par ses refus, au point qu'il la fait conduire dans une Isle déserte, où elle est exposée à des monstres qui doivent la dévorer. Arlequin, mari de

Coraline, Suivante de Flaminia, touché du malheureux sort de cette Princesse, se rend secrettement à Tarente, où il instruit Mario de l'Arrêt prononcé contre Flaminia. Ce Prince s'embarque, avec Arlequin, pour aller la secourir ; mais une horrible tempête brise leur Navire, & les jette l'un & l'autre dans l'Isle où se trouve Flaminia. Celle-ci raconte ses malheurs à Coraline, qui tâche de la consoler. Mario paroît porté sur un Dauphin, met pied à terre, reconnoit sa Princesse, lui exprime sa passion, & lui jure de ne l'abandonner jamais. Célio, suivi de Scapin son Valet, & de plusieurs autres Domestiques, vient assurer Flaminia que, ne pouvant plus supporter la tyrannie d'Octave, il est venu dans le dessein de la délivrer. Mario & Célio se reconnoissent, se lient de la plus étroite amitié, & conviennent de faire tous leurs efforts pour secouer le joug de la tyrannie. Célio se retire, & Coraline demande à Mario des nouvelles d'Arlequin son mari. Mario lui répond qu'il le croit noyé, & Coraline paroît extrêmement sensible à sa perte. Un Génie, monté sur un cheval marin, instruit de leurs malheurs, veut les aider de son secours. Il commande à Coraline de prendre la figure de la Princesse, les fait tous asseoir sur un rocher, & transporter à la Ville. Arlequin, monté sur une tortue, arrive sur le bord de la mer ; le Génie lui promet sa protection, & lui donne un pouvoir magique, afin d'aller à Salerne combattre le Tyran, & remettre le Prince Mario sur le Trône.

 Scapin apprend à Coraline, habillée en Princesse, qu'Arlequin est dans la Ville : elle en témoigne sa joie. Scapin l'avertit de soutenir son personnage de Princesse, même en voyant son mari, sans quoi elle risque de perdre Mario & Flaminia. Coraline promet de ne se point découvrir. Arlequin vient chez sa femme, & n'y voit que la Princesse, qui lui fait donner un siége, & lui déclare son amour. Arlequin refuse d'y répondre ; & Coraline, soutenant toujours la feinte, l'oblige à sortir. Le Prince Octave, irrité contre Célio, ordonne au Docteur de le faire arrêter, ainsi que Flaminia. Scapin, qui vient d'entendre l'ordre du Tyran, plaint le sort de son Maître. Arlequin arrive, charmé de revoir Scapin. Coraline en Soubrette, accourt à son mari ; ils font une Scène, où

ils expriment la joie qu'ils ont de pouvoir s'entretenir librement. Arlequin leur parle de son pouvoir magique, & leur dit qu'il va penser sérieusement à la perte du Tyran. Le Docteur, qui a tout entendu, le fait conduire en prison ; & Octave ordonne qu'on lui casse la tête. Il refuse sa grace à Coraline & à Scapin, qui la lui demandent à genoux. Coraline seulement obtient la permission de le voir une fois avant qu'il meure. Des Soldats le lient à un arbre, & lui tirent des coups de fusils ; mais, par une métamorphose, il échappe à leur fureur. Il donne une lettre à Mario, pour se présenter à Octave, sans crainte d'être reconnu, cet expédient devant faciliter leur entreprise. Mario, sous le nom de Florindo, présente sa lettre à Octave. Le Prince, voyant que ce Cavalier lui est recommandé par son pere, lui fait mille amitiés, le déclare son premier Ministre, lui fait part de la crainte qu'il a de Mario & de Flaminia, & de la satisfaction qu'il auroit de les voir en son pouvoir. Mario promet de faire son possible pour le contenter. Octave ajoute que la promesse que Flaminia lui a faite de l'épouser, l'a engagé à s'emparer de sa Principauté. Flaminia, qui écoutoit leur conversation, ne peut soutenir le mensonge affreux du Tyran ; elle s'avance, & lui reproche son impudence & sa trahison. Octave ordonne à Mario de la faire arrêter, afin que la punition suive de près sa témérité. Mario, pour ne donner aucun soupçon à Octave, qui se retire, promet d'exécuter ses ordres.

Arlequin feint d'être fâché de l'imprudence de Flaminia ; mais Mario & Flaminia, le priant de ne point les abandonner, il appelle deux Pages, à qui il commande de conduire Flaminia à une maison de campagne, & renvoye Mario plus tranquille. Ce dernier, qui feint de s'intéresser pour le Prince, se charge de ravoir Flaminia. Le Prince le quitte, en lui témoignant sa reconnoissance. Célio & Scapin viennent, en lui disant qu'ils ont formé un gros parti. Mario les suit, pour aller au secours de Flaminia.

Octave ayant reconnu l'artifice de Mario, qui s'étoit découvert, délibere, avec le Docteur, sur ce qu'ils feront des coupables. Scapin, présent à cette conversation, la raconte avec beaucoup d'agitation & de douleur à Ar-

lequin, qui, pour se réjouir de Scapin, l'écoute, & lui répond avec un grand flegme. Après l'avoir bien impatienté, il le rassure, & l'envoye avertir Célio, son Maître, de se tenir prêt à le seconder. Il s'approche ensuite de la prison, appelle Mario, & lui dit que tout se prépare pour le délivrer tout-à-fait d'Octave. Mario, content, se retire, ainsi qu'Arlequin, qui entend quelqu'un. Le Docteur lui fait apporter, par un Soldat, une soucoupe, & dessus, un verre rempli d'une liqueur empoisonnée. Il fait venir Coraline, qui passe pour Flaminia, & veut l'obliger à prendre ce poison. Coraline, ne sachant comment sortir d'un pas si périlleux, pleure & se désespere; mais Arlequin fait enlever le verre que le Soldat présente à Coraline; & chacun se disperse.

Octave, au milieu de ses Soldats, dit à Mario qu'il a fait attacher sur un bûcher, que sa vengeance enfin est prête d'éclater avec une satisfaction sans égale. Il ordonne qu'il meure; mais au moment qu'on se met en devoir de lui obéir, Arlequin change le Théâtre; & le bûcher de Mario devient un Trône magnifique, sur lequel ce Prince se trouve assis. Tous ceux de son parti tiennent en respect les gens du Prince Octave, qui se voyant au pouvoir de Mario, lui demande grace. Ce généreux Vainqueur la lui accorde, & ne se venge de lui qu'à force de bienfaits. Il épouse ensuite Flaminia, & promet de grandes récompenses au zèle d'Arlequin & de Célio. Le peuple, charmé d'avoir retrouvé son légitime Souverain, se réjouit, & forme des danses qui terminent la Comédie.

PRINCE FUGITIF, (le) *Tragi-Comédie de Balthazard Baro*, 1648.

Apollonie, Roi de Tyr, détrôné par Séleuque, Roi d'Antioche, s'embarque avec un petit nombre de fidèles Sujets, pour aller chercher un asyle à la Cour de quelqu'autre Roi. La tempête pousse ses Vaisseaux au Port de Cyrene, où il trouve une Flotte qui assiége cette Ville. Il attaque les Assiégeans, les défait, & délivre le Roi de Cyrene d'un redoutable ennemi. Un Seigneur Tyrien vient apprendre à Apollonie la mort de Séleuque, & que les Tyriens aspirent au bonheur de le voir

remonter sur son Trône. Apollonie épouse la fille du Roi de Cyreine, dont il est devenu amoureux, & se prépare à retourner dans les Etats.

PRINCE MALADE, (le) ou LES JEUX OLYMPIQUES, Comédie en trois Actes, en Vers, avec un Prologue, par la Grange-Chancel, aux Italiens, 1729.

C'est l'aventure d'Antiochus, amoureux de Stratonice sa belle-mere, mise sur tous les Théâtres. Ce sujet est très-différent dans l'histoire : la Grange l'a défiguré, en voulant y jetter du plaisant. On y trouve le caractère d'une Almire, espéce de folle, qui ne se voit nulle part. Arlequin fait dans cette Piéce le rôle de Médecin; démentant la balourdise attachée à l'esprit de son rôle, il est assez ingénieux pour tirer le secret du Prince; & il en fait part au Roi dans une Scène où il y a de l'adresse. La Piéce finit selon l'histoire. Le Roi céde à son fils sa femme, ou, du moins, celle qu'il devoit épouser. Ce Drame a de l'agrément, de la gaieté, de l'intelligence ; mais, je le répete, c'est un sujet noble dégradé; la partie du sentiment qui devoit dominer, est sacrifiée à de froides plaisanteries.

PRINCE RÉTABLI, (le) Tragi-Comédie de Guérin Bouscal, 1647.

Isaac Comnène, Empereur de Constantinople, détrôné par son frere Aléxis, & rétabli par Baudouin, Comte de Flandres, fait le sujet de cette Tragi-Comédie, où l'on trouve des endroits assez bien rendus, & quelqu'intérêt. L'adieu d'Aléxis, fils du malheureux Isaac Comnène, qui va implorer le secours de Baudouin, & qui est forcé de quitter Hélène, Princesse Grecque, qu'il aime, est touchant; cette Princesse lui peint toute l'inquiétude qu'elle va ressentir durant son absence.

PRINCE TRAVESTI, (le) ou L'ILLUSTRE AVENTURIER, Comédie en trois Actes, en Prose, de Marivaux, au Théâtre Italien, 1724.

Une Princesse, passionnée pour un inconnu, entreprend de le placer sur le Trône. Mais elle s'apperçoit qu'elle a une Rivale, & veut se porter à tous les excès

dont est capable une femme jalouse ; puis tout-à-coup, & sans la moindre préparation, elle laisse son Amant, le céde à sa Rivale, & se détermine à épouser un Prince qu'elle voit pour la premiere fois. Cette femme, sortie du sang des Souverains de Barcelone, s'exprime quelquefois comme une Soubrette du commun. En un mot, le fond de la Piéce est un mauvais Roman, dont il n'étoit pas possible de faire une bonne Comédie.

PRINCESSE DE CARISME, (la) Opera - Comique en trois Actes, en Prose, mêlée de Vaudevilles, par le Sage & Lafont, à la Foire Saint Laurent, 1718.

Le Prince de Perse, qui voyage incognito pour s'instruire, se trouve aux portes de Carisme avec Arlequin, son Valet. Le Géolier des Tours, auprès desquelles ils se trouvent, leur apprend qu'elles renferment des malheureux, qui sont devenus foux, pour avoir vu la Princesse Zélica, dont la beauté est si parfaite, qu'on ne peut la voir sans en perdre la raison. Un Garde amene un vieillard, qui vient de ressentir l'effet de cette beauté redoutable ; mais sa folie est gaie ; & il veut faire danser Arlequin, le Prince & le Géolier. Un Hérault vient annoncer que la Princesse ne paroitra plus dans la Ville, parce que le Roi son pere n'auroit bientôt plus regné que sur un peuple de foux. Le Prince de Perse qui, jusqu'alors, n'a senti qu'une profonde indifférence pour toutes ses femmes, éprouve une extrême curiosité de voir celle-ci, qu'il espere braver comme les autres. Arlequin veut en vain s'opposer à ce projet dangereux. Le Prince est résolu de s'introduire dans le Serrail, à quelque prix que ce soit. Il sort ; & les Habitantes de Carisme se réjouissent de ce que leur Princesse ne tournera plus la tête à ses Amans.

Le Prince prie le Bostangi de l'introduire dans le Serrail. Il en éprouve quelques difficultés ; mais il en vient à bout, au moyen d'un diamant & d'une bourse de séquins. Ils conviennent que le Prince & Arlequin se déguiseront en femmes, & passeront pour des Actrices de l'Opera de Congo. Tout s'exécute ainsi qu'ils l'ont projetté. Arlequin, qui se trouve le premier déguisé, arrive dans les Jardins du Serrail, & est rencontré par le Grand

Visir, qui veut lui en conter. Le Prince arrive enfuite, aussi déguisé, & ne veut point écouter les remontrances qu'on lui fait, pendant qu'il en est tems encore. La Princesse arrive avec sa suite. Le Prince, qui a bravé ses charmes, se trouble peu à peu, & perd totalement l'esprit. La Princesse, qui s'apperçoit de son délire, se doute de son sexe, & se sauve. Le Prince continue de se passionner pour Arlequin, qu'il prend pour la Princesse; lui adresse les discours les plus tendres; enfin, il tombe épuisé de fatigue; & on le transporte dans la maison du Bostangi.

Le Sultan, à qui l'on amene les coupables, les condamne à la mort. Arlequin, voyant que rien ne le peut fléchir, plaint le fort malheureux du fils unique du Roi de Perse. A ce nom, le Sultan étonné, suspend ses ordres; & après s'être instruit suffisamment de la vérité, il envoye promptement chercher un savant Bramine Indien, pour travailler à la guérison du Prince, qui extravague toujours. Le Docteur arrive, & dit que pour guérir radicalement le Prince de sa folie d'amour, il n'y a d'autre moyen, que de le marier avec la Princesse. Le Sultan y consent; & l'on amene la Princesse voilée, de crainte, dit Arlequin, qu'elle n'enflamme le Grand-Prêtre & sa suite, qui est d'une matière très-combustible. On dresse un Autel. Le Prince & la Princesse y sont conduits. Le Grand-Prêtre prend la main du Prince & la met dans celle de Zélica. Le Bramine, à terre devant l'Autel, fait des contorsions de Magicien, qui donnent du jeu à Arlequin. L'Hymen, qui est l'Ellébore de l'Amour, produit un effet subit sur le Prince, qui recouvre à l'instant sa raison; & la Piéce est terminée par des réjouissances.

PRINCESSE DE CLEVES, (la) *Piéce en cinq Actes, en Vers, par Boursault*, 1678.

« Je ne vois rien de plus agréable dans notre langue, » écrivoit Boursault à une Dame, que le petit Roman » de la Princesse de Cléves. Les noms des Personnages » qui le composent, sont doux à l'oreille, & faciles à » mettre en Vers. L'intrigue intéresse le Lecteur depuis » le commencement jusqu'à la fin; & le cœur prend

» part à tous les événemens qui fuccédent l'un à l'au-
» tre. J'en fis une Piéce de Théâtre, dont j'efpérois
» un fi grand fuccès, que c'étoit le fonds le plus liquide
» que j'euffe pour le paiement de mes créanciers, qui
» tomberent de leur haut, quand ils apprirent la chûte
» de mon Ouvrage. Faites-moi la grace, Madame, de
» ne point trembler pour eux; je les fatisfis l'année fui-
» vante; & comme la *Princeffe de Cléves* n'avoit paru
» que deux ou trois fois, on s'en fouvint fi peu un an
» après, que fous le nom de *Germanicus*, elle eut un
» fuccès confidérable. J'avois cependant pris toutes les
» précautions poffibles pour faire réuffir la *Princeffe de*
» *Cléves*; &, perfuadé qu'il eft dangereux d'expofer de
» trop grandes nouveautés, je croyois qu'un Prologue,
» que je fis, pour préparer les Auditeurs à ce qu'ils al-
» loient voir, me les rendroit favorables; mais leurs
» oreilles ne purent s'accommoder de ce qu'ils n'avoient
» pas coutume d'entendre; & le Prologue attira plus
» d'applaudiffemens que la Piéce ». V. GERMANICUS.

PRINCESSE D'ÉLIDE, (la) *Comédie en cinq Actes, dont le premier eft en Vers, les autres en Profe, par Moliere*, 1664.

Ce fut à l'occafion de la fuperbe Fête que Louis XIV. donna en 1664, que Moliere compofa la Princeffe d'E-lide. Cet Ouvrage, fait avec précipitation, fut reçu à la Cour avec indulgence. On tint compte à l'Auteur d'avoir fu développer, avec tant de fineffe, quelques fentimens du cœur; & peindre, avec des couleurs fi vraies, l'amour-propre & la vanité des femmes. On crut, fur-tout, découvrir quelques allufions fines, délicates, & relatives à l'objet caché de ces Fêtes. Le fuccès de plus d'un Ouvrage, a été le fruit de pareilles décou-vertes.

PRINCESSE DE GOLCONDE. (la) *ou L'HEUREUSE RESSEMBLANCE, Opera-Comique en un Acte, de Carolet, à la Foire Saint-Laurent*, 1737.

Le Prince du Japon, & Pierrot fon Valet, ont été jettés par une tempête, aux pieds des murs des jardins du Ser-rail du Roi de Golconde. Ils ont le bonheur d'y entrer;

& après s'y être promenés pendant quelque temps, ils s'endorment. La Princesse de Golconde & sa Suivante les apperçoivent, & en deviennent subitement éprises. Elles les éveillent. Pendant que ces quatre personnes sont en conversation, le Roi arrive, & fait remarquer à sa fille, que Pierrot ressemble beaucoup au Prince qui lui est destiné en mariage. Pierrot entendant ce discours, conçoit le dessein de se faire passer pour Prince, afin d'obtenir la main de la Princesse, & de la remettre à son Maître. Pour cet effet, il sort, & reparoît un moment après, travesti en fille Indienne. Le Roi lui propose l'inspection du Serrail; Pierrot l'accepte, en assurant qu'il sera plus d'ouvrage, que dix Eunuques ensemble.

Sous ce nouveau travestissement, Pierrot se fait voir en Prince; & c'est alors qu'il sollicite avec empressement son mariage avec la Princesse. Le Roi semble y consentir; & ce qui cause son erreur, c'est que le Courier, chargé du portrait du Prince du Japon, l'ayant perdu, a apporté, à sa place, celui de Pierrot. Dans le moment que cet hymen est prêt à être conclu, arrive un nouveau Courier du Roi du Japon; Pierrot se découvre alors, & avoue que c'est lui qui a passé pour fille Indienne. Le Roi lui pardonne sa fourberie; & l'on ne songe plus qu'aux noces du Prince & de la Princesse.

PRINCESSE DE NAVARRE, (la) Comédie en trois Actes, en Vers, avec un Prologue, par M. de Voltaire, à Versailles, pour le premier mariage de M. le Dauphin, 1745.

M. de Voltaire a fixé l'époque de cette Piéce sous le Roi de France Charles V, Prince juste, sage & heureux. Constance, Princesse de Navarre, quitte sa patrie, & se met à courir le monde avec Léonore, l'une de ses Femmes, pour éviter la tyrannie du Roi Dom Pédre, son Tuteur, & la violence du Duc de Foix, qui avoit voulu l'enlever. Elle arrive chez Dom Morillo, Seigneur de Campagne, dont le Château est situé sur les confins de la Navarre; & c'est dans les Jardins de ce Seigneur, que se passe la Scène. La Princesse n'avoit jamais vu le Duc de Foix; elle le détestoit, parce que leurs parens s'étoient toujours haïs, & qu'elle avoit juré, au tombeau de son pere, de

ne jamais unir le sang de Navarre au sang de Foix. Le Duc de Foix, qui sait que sa Maitresse est chez Morillo, y arrive déguisé en jeune Officier, & se donne pour Alamir, parent de Morillo, que ce dernier n'avoit jamais vu non plus. Constance ne prétend pas rester chez Morillo, qu'elle ne connoît pas, & chez qui elle n'est entrée que faute d'Hôtellerie. Elle veut partir dès le soir même, pour s'aller mettre dans un Couvent. Morillo, qui la trouve fort à son gré, voudroit la retenir; il en parle à son faux parent, qui promet de l'aider. Morillo est un personnage ridicule. La franchise & la rusticité Villageoise forment son caractère. Il s'explique donc assez grossiérement à Constance. Le Duc de Foix est ingénieux & galant; malgré tout son art, la belle Princesse veut toujours partir. Elle fait ses adieux; mais voulant passer par une porte, cette porte s'ouvre, & paroît remplie de Guerriers. Constance s'imagine que Dom Pédre a envoyé ces Guerriers pour se saisir de sa personne; mais c'est une galanterie du Duc de Foix. Ces Guerriers ne sont-là que pour donner une Fête: ils dansent & chantent: ce qui divertit fort la Princesse & toute la compagnie. Malgré cela cependant, elle veut encore s'en aller: le Chœur l'arrête en chantant. Elle prend le parti d'aller à une autre porte. Il sort de cette seconde porte une Troupe de Danseurs & de Danseuses, avec des Tambours de Basque & des Tambourins. Au milieu de tous ces jeux, arrive Guillot, avec un Garçon Jardinier, qui interrompt la Danse, & fait cesser la Musique. Il annonce l'arrivée d'un Alcade, qui vient pour arrêter la Princesse de la part du Roi de Navarre Dom Pédre: la Suivante Léonor, conseille de s'aller cacher chez Guillot. Le Seigneur Morillo veut qu'on obéisse à l'Alcade. Le Duc de Foix veut sacrifier sa vie pour sauver la Princesse. J'ai oublié de parler d'une certaine Sanchette, fille de Morillo; c'est une petite folle, une étourdie, qui s'avise d'être amoureuse du Duc de Foix, & qui est tentée de croire que c'est pour elle que s'est donné la Fête: car elle est un peu jalouse de Constance.

L'Alcade & sa suite viennent pour saisir la Princesse: ils ne trouvent que Sanchette; &, la prenant pour Constance, ils veulent l'enlever. Sanchette ne demande pas

mieux, quand elle apprend que c'est de la part du Roi qu'on l'enleve, & que c'est pour aller à la Cour. Elle en est enchantée ; mais son pere vient détromper les gens du Roi de Navarre : ce qui fâche beaucoup la petite-fille. Cependant Alamir s'est battu contre les Ravisseurs, & les a vaincus. Constance est touchée de cet important service. En même tems un Envoyé du Duc de Foix vient offrir à la Princesse son appui contre Dom Pédre ; il lui parle avec respect, & l'appelle du nom d'Altesse. Le Baron Campagnard, & sa fille, sont émerveillés ; ils ne soupçonnoient pas que cette Aventuriere fût la Princesse de Navarre. Ils lui font des excuses de ne l'avoir pas reconnue. L'Envoyé du Duc de Foix dit à Constance, qu'il lui ramene ses premiers Officiers & ses Dames du Palais. Ces Dames sont les trois Graces, & les premiers Officiers sont les Amours & les Plaisirs, qui forment un Divertissement.

PRIX DE CYTHERE, (le) Opera-Comique en un Acte, par M. le Marquis de P.... & M. Favart, à la Foire Saint-Germain, 1742.

Hébé, s'adressant à l'Amour, fait l'exposition de la Piéce dans le couplet suivant :

 On sait déja dans tout Cythère,
 Que, pour l'Amant le plus épris,
 Vénus, votre très-digne mere,
 Réserve trois baisers pour prix ;
 Et que la plus parfaite Amante,
 Dont vous approuvez les ardeurs,
 Obtiendra la faveur charmante
 De triompher de tous les cœurs.

Un Hollandois vient se présenter le premier avec sa femme, qu'il a épousée par lettre de change ; un Asiatique les remplace avec une Géorgienne : il prétend avoir le prix, parce que toutes les beautés qui sont renfermées dans son Serrail, se disputent l'avantage de lui plaire. La Géorgienne, qui ne l'aime que par obéissance,

& non par sentiment, n'est pas jugée digne du prix de Cythère ; & il congédie l'un & l'autre. Un Espagnol vient prendre leur place ; un François & une Françoise arrivent à leur tour ; mais aucun d'eux n'a le prix. Il est donné à un Sauvage & à une Sauvagesse : ils le méritent, par leur innocence & leur simplicité.

PRIX DE LA BEAUTÉ, (le) ou LE JUGEMENT DE PARIS, *Comédie-Ballet en un Acte, en Vers, par M. Mailhol, aux Italiens,* 1755.

Le sujet de cette Piéce est connu de tout le monde : on sait que Jupiter ayant choisi le Berger Pâris pour adjuger la pomme, jettée par la Discorde, à la plus belle des trois Déesses qui se la disputoient, le Berger la donna à Vénus, parce que celle-ci lui promit des plaisirs ; & que les autres ne lui promettoient que des biens, des honneurs, de la puissance, &c. C'est le sujet que M. Mailhol a mis avec esprit sur la Scène, & qu'il a traité, en suivant la Fable dans la distribution de ses Personnages.

PRIX DE L'ARQUEBUSE, (le) *Comédie en un Acte, en Prose, avec un Divertissement, par Dancourt, aux François,* 1717.

Un Prix d'Arquebuse, fondé par le Prévôt d'une petite Ville, y attire un grand concours. Ce prix est de 10000 francs, avec cette condition, que celui qui l'aura remporté, épousera, à son choix, une fille du lieu. Un Chevalier Gascon gagne le Prix. Il est de moitié avec Dorante, qui aime éperduement la fille du Prévôt. Le Gascon la lui cède, & garde les 10000 francs. Quelques Personnages singuliers contribuent à égayer ce sujet ; telle est, entr'autres, Mademoiselle de Bracassac, qui veut obliger le Prévôt à l'épouser, sous prétexte que le frere, dont il vient d'hériter, a été son Amant.

PRIX DE LA VALEUR, (le) *Opera-Ballet en un Acte, par M. Joliveau, Musique de M. d'Auverge,* 1771.

Vénus donne une Fête à Mars triomphant, & accorde sa Nymphe favorite au Guerrier qui mérite le prix de la valeur. Amintor obtient ce prix dans la personne d'E-

lise, dont il étoit amoureux. Elise avoue l'intérêt qu'elle prend à ce Guerrier ; mais elle veut déguiser son amour, qui, cependant, ne tarde pas à se manifester aux yeux de son Amant.

PRIX DES TALENS, (le) *Parodie en un Acte, de la derniere Entrée des* FÊTES DE L'HYMEN ET DE L'AMOUR, *par MM. de Valois, Sabine & Harny, aux Italiens*, 1754.

Le Seigneur d'un Village propose quatre Prix le jour de la Fête du lieu. La Peinture, le Chant, les Armes & la Danse sont les Arts qu'il veut récompenser. Si c'est un garçon qui soit vainqueur, il épousera la fille du Village qui lui plaira le plus ; si, au contraire, c'est une fille, & qu'elle remporte deux Prix, le Seigneur lui-même la prendra pour sa femme. Lison, Maîtresse de ce Seigneur, dispute le Prix de la Peinture avec une Peintresse ; & celle-ci le remporte. Elle remporte aussi celui du Chant & de la Danse ; elle fait même des Armes ; & elle est victorieuse. En réunissant ainsi tous les talens, elle est digne d'épouser le Seigneur du Village.

PRIX DU SILENCE, (le) *Comédie en trois Actes, en Vers, de Boissy, aux Italiens*, 1751.

Le dénouement de cette Piéce est fondé sur une gageure d'une Marquise & de Lisidor, à qui des deux parlera le premier. La Marquise rompt la premiere le silence, & donne sa main à Lisidor, comme le prix de sa taciturnité. La Marquise & Lisidor sont les deux principaux Personnages. La premiere, jeune encore, avoit eu un mari, qui, en mourant, lui avoit laissé de grands biens ; c'étoit un époux dur, qui s'étoit rendu odieux à sa femme, & par-là, avoit dégoûté la Marquise de se marier. Une foule d'Amans lui font la cour ; mais elle se fait un amusement de les rendre tous ridicules. Le seul Lisidor étoit aimé plus qu'elle ne le croyoit elle-même. Léandre, frere de la Marquise, & ami de Lisidor, parle à sa sœur en faveur de son ami. La Marquise le croit inconstant ; Léandre l'assure du contraire : cependant ses autres Amans la pressent de se déclarer pour celui d'entr'eux dont elle veut faire son époux. Elle leur envoye une réponse cir-

culaire qui doit servir à tous ; & dans cette réponse, elle leur recommande d'être discrets ; que ce n'est qu'à ce prix qu'elle accordera sa main ; mais il n'y en eut aucun qui gardât le silence ; & en se communiquant la lettre les uns aux autres, ils virent, à n'en pouvoir douter, que la Marquise les jouoit. Lisidor n'avoit fait part à aucun d'eux du billet de la Marquise ; mais il avoit eu l'indiscrétion de le communiquer à son Valet, qui, lui-même, l'avoit redit à d'autres ; en sorte qu'il méritoit la même punition que ses Rivaux ; sa Maîtresse lui en fait de vifs reproches. Pour réparer sa faute, Lisidor propose à la Marquise de garder l'un & l'autre le silence ; & que le premier qui parlera, devienne le sujet de l'autre, & reçoive ses loix. Ce discours la pique d'honneur ; elle ordonne en même tems à Dubois, son Valet, de leur servir d'interprète, & commence à garder un austère silence, que Lisidor observe en même tems avec une égale sévérité. Tandis qu'ils sont ainsi tous deux sans rien dire, arrive le Valet de Lisidor, qui vient avertir son Maitre, que l'on va juger son procès ; que son Avocat l'attend ; qu'il s'agit de cent mille liv. & que, pour peu qu'il tarde, il risque de les perdre. Lisidor ne répond rien ; mais il fait entendre par ses gestes, qu'il voudroit écrire à la Marquise, si elle veut le permettre. Elle y consent par un signe de tête. Lisidor, apres avoir écrit, présente sa lettre à la Marquise, qui fait signe à Dubois de la prendre & de la lire tout haut. Au lieu de demander à la Marquise la permission d'aller trouver son Avocat, Lisidor lui propose de converser ensemble par écrit, & que Dubois sera l'interprète, & lira les lettres. La Marquise y consent ; & au milieu d'une conversation si nouvelle, on vient annoncer qu'Hortense, que la Marquise croyoit être sa Rivale, étoit mariée secrettement. A cette nouvelle, la Marquise paroît agitée : Dubois, qui devine son trouble, dit à celui qui venoit de lui apprendre cette nouvelle, que Madame voudroit savoir quel est celui qu'Hortense vient d'épouser ? Sur la réponse qu'on lui fait, la Marquise juge que c'est Lisidor ; & dans son dépit, elle oublie qu'elle doit garder le silence, & elle s'emporte contre son Amant. Celui-ci déclare qu'il n'est pas l'époux d'Hortense. Qui l'est donc, s'écrie t-elle ?

C'est

C'est moi, ma sœur, lui dit Léandre, qui entre transporté de joie, & qui vient la détromper, en lui apprenant que l'oncle d'Hortense avoit donné son suffrage à leur hymen secret. La Marquise, heureusement désabusée, donne sa main à Lisidor.

PROCÈS, (le) ou LA PLAIDEUSE, *Comédie en trois Actes, mêlée d'Ariettes, par M. Favart, Musique de M. Duny, aux Italiens, 1762.*

Une Dame de Bretagne est arrivée à Paris avec sa fille, pour un procès, dont elle est vivement occupée. Elle fait choix d'un Avocat, homme de mérite en ce qui concerne sa profession; mais frivole à l'excès hors du Barreau. Sa fille a un Amant qu'elle aime beaucoup, & dont elle est aimée également. Le pere & l'oncle de cet Amant, sont aussi fort amoureux de cette jeune personne. Le jeune homme l'emporte, comme de raison, sur ses deux Rivaux, qui, chacun à leur maniere, & tous deux d'une maniere originale, déclarent leur amour, & tâchent de parvenir à leur but. Cependant la Plaideuse apprend qu'elle a perdu son procès: c'est un faux bruit; l'Avocat a gagné sa cause; & comme il est aussi bon ami, que bon Avocat, il ne demande, pour ses honoraires, que la promesse de la Plaideuse, de donner sa fille à son ami, qui est Amant de la jeune fille.

PROCÈS DE LA FEMME JUGE ET PARTIE, (le) *Comédie en un Acte, en Vers, de Montfleury, 1669.*

Voyez FEMME JUGE ET PARTIE (la).

PROCÈS DES ARIETTES ET DES VAUDEVILLES, (le) *Opera-Comique de MM. Favart & Anseaume, à la Foire Saint-Laurent, 1760.*

L'objet de cette Piéce, est d'examiner la variété des sentimens, & le choix indécis du public, dont une partie desire des Opera-Comiques entierement en Vaudevilles; & l'autre, entierement en Ariettes. Avant que d'en venir à la cause principale, le Président en fait appeller quelques autres, qui ont fort réjoui par l'à-propos.

Tome II. H h

PROCÈS DES SENS, (le) *Comédie en un Acte, en Vers, par Fuzellier, au Théâtre François*, 1732.

C'est une Critique ou espèce de Parodie de l'Opera des Sens. On fut étonné que les Comédiens François eussent daigné admettre un pareil genre sur leur Théâtre. Aussi un Acteur a-t-il dit à ce sujet, dans le Prologue des Désespérés :

Air : *Voulez-vous savoir qui des deux ?*

On dit que leur procès des sens
Est applaudi de bien des gens.

Arlequin répond :

Voilà ce qui me mortifie.

L'autre ajoute :

Cela nous doit allarmer tous,
Et peut bien leur donner envie
De polissonner comme nous.

PROCÈS DES THÉÂTRES, (le) *Comédie en un Acte, & en Vaudevilles, par Domique & Riccoboni, aux Italiens*, 1718.

On feint que la Muse de la Comédie Françoise, & celle de la Comédie Italienne, justement irritées contre la Foire, vont porter leurs plaintes au Dieu du Pinde, des manieres outrageantes que cette Muse prétendue a eues pour elles, & que sa licence apporte aux deux principaux Théâtres de son Empire. Ces deux Comédies sont prêtes à tomber dans l'oubli, si, par son équité, il ne punit cette insolente, en la réduisant dans un état à ne pouvoir nuire au bon goût. Apollon leur promet justice, & elles se retirent. Il fait appeller la Foire ; & pendant que Momus est allé la chercher, il se fait instruire, par Arlequin, des raisons qui ont fait naître ce procès : Arlequin les lui déduit d'une maniere fort embrouillée, & lui dit qu'il peut décider quand il lui plaira, puisqu'on juge tous les jours des affaires, dont les Juges ne sont pas mieux instruits. Momus revient accompagné de la Foire ;

Apollon s'assied, & ordonne à Momus de faire rentrer les deux Comédies; elles viennent, suivies, l'une, d'un Sganarelle & d'un Crispin; & l'autre, d'un Arlequin & d'un Scaramouche. Apollon fait mettre la Foire sur la sellette, lui dit de répondre aux chefs d'accusation que l'on va porter contr'elle, & ordonne à la Muse Françoise de plaider: celle-ci, entr'autres raisons, dit que son Théâtre est le centre de la majesté, de la grandeur, du sublime & du pathétique; que c'est à elle seule, qu'il appartient de remuer les passions; & pour le prouver, elle déclame des Vers de Racine, en joignant à sa déclamation le mérite de la charge ou de l'imitation. La Foire répond, qu'elle émeut les passions aussi-bien qu'elle; que, par exemple, lorsqu'il faut inspirer de la compassion, un *or écoutez petits & grands*, fait un effet immanquable, & que pour faire naître la joie, il n'est rien tel qu'un *flon, flon, flon*. A ces mots, la Comédie Françoise s'évanouit, en assurant Apollon, que protéger la Foire, c'est lui donner la mort.

La Muse de la Comédie Italienne prend ensuite la parole, & soutient qu'on doit l'interdire à l'Accusée, puisqu'elle ne s'en sert que pour des traits grossiers & satyriques; qu'elle seule est en possession de chasser le chagrin & l'ennui, & qu'elle ne veut, pour le prouver, que le proverbe ordinaire, qui dit que: quand on voit un homme au Parterre de la Comédie Italienne, on peut dire qu'il a laissé son chagrin chez lui, pourvu qu'il y ait laissé sa femme; que, d'ailleurs, la Foire n'est qu'une nouveauté sortie des ruines de l'ancienne Comédie Italienne, &c. &c. Elle conclut enfin, qu'elle soit réduite à sa premiere institution, & condamnée aux sauts & à la corde.

Apollon, suffisamment instruit des raisons des Parties, & considérant l'équité qu'il y a de supprimer un Spectacle, dont les meilleures productions ne peuvent être que comme les bons intervalles d'un insensé, condamne la Foire au silence, sans qu'il lui soit permis d'appeller de ce Jugement. Les deux Comédies triomphantes, remercient Apollon, & sortent avec lui.

La Foire s'étoit imaginée qu'elle pourroit éblouir son Juge avec quelques faux brillans; mais le voyant désa-

busée; elle reste confuse & désolée; &, passant bientôt du chagrin au dépit, & du dépit à la fureur, elle s'exhale en reproches & en injures contre l'ingratitude de son cousin l'Opera, qui, malgré tout le bien qu'elle lui a fait, l'abandonne, dans le moment où son secours lui seroit si nécessaire pour défendre ses droits, en conservant les siens propres. Son désespoir ne lui permet pas d'y tenir plus long-tems; elle sort pour chercher son perfide cousin, & jure de le bien étriller, si elle le rencontre.

L'Opera, qui avoit appris le triste sort de sa cousine, vient pour la chercher; & ne la trouvant point, il la demande, selon sa coutume, aux bois & aux échos d'alentour; ses vœux sont exaucés: elle revient, & lui fait tous les reproches que lui dicte sa colere. Son désespoir la jette dans une frénésie qui effraye d'abord l'Opera; puis revenant à elle, & sentant à sa foiblesse qu'elle est proche de sa fin, elle pardonne à son cousin, & le prie de se souvenir d'elle. Les forces lui manquent; & voulant mourir sur le grand ton, elle récite plusieurs Vers empoulés, & finit par celui-ci, en se jettant dans les bras de l'Opera:

Reçois, mon cher cousin, l'ame de ta cousine.

Elle lui rend l'esprit; & l'Opera, par reconnoissance, l'emporte avec lui. Les deux Comédies arrivent avec leurs suites, apprennent la nouvelle de la mort de leur ennemie; & en dignes enfans de Thalie, s'en réjouissent outre mesure, & terminent la Piéce par des Chants & des Danses.

PROCUREUR ARBITRE, (le) *Comédie en un Acte, en Vers, de Philippe Poisson, aux François, 1728.*

Les différens personnages qu'Ariste met d'accord, ou qui viennent le consulter, forment plusieurs Scènes très-piquantes. C'est la meilleure Comédie de l'Auteur, & une de celles qui reparoissent le plus souvent au Théâtre.

Philippe Poisson joignoit au naturel que son aïeul mettoit dans ses Comédies, plus d'exactitude dans la conduite, plus de décence & de pureté dans l'expression;

il dialogue & verſifie avec facilité, entend l'art des contraſtes, & ſait égayer les ſujets qu'il traite ; en un mot, il figure avec honneur dans la claſſe de ces Ecrivains, qui, ſans avoir atteint au ſublime de l'Art, l'ont enrichi de productions utiles & agréables.

PROLOGUE, dans la Poéſie Dramatique, eſt un diſcours qui précéde la Piéce, & dans lequel on introduit, tantôt un ſeul Acteur, & tantôt pluſieurs Interlocuteurs. Ce mot vient du Grec προ devant, & λογος diſcours, *præoquium*, diſcours qui précède quelque choſe. L'objet du Prologue chez les Anciens, & originairement, étoit d'apprendre aux Spectateurs le ſujet de la Piéce qu'on alloit repréſenter, & à les préparer à entrer plus aiſément dans l'action, & à en ſuivre le fil ; quelquefois auſſi il contenoit l'apologie du Poëte, & une réponſe aux critiques qu'on avoit faites de ſes Piéces précédentes. On peut s'en convaincre, par l'inſpection des Prologues des Tragédies Grecques & des Comédies de Térence. Les Prologues des Piéces Angloiſes roulent preſque toujours ſur l'apologie de l'Auteur Dramatique dont on va jouer la Piéce : l'uſage du Prologue eſt, ſur le Théâtre Anglois, beaucoup plus ancien que celui de l'Epilogue. Les François ont preſque entiérement banni le Prologue de leurs Piéces de Théâtre, à l'exception des Opera. On a cependant quelques Comédies avec des Prologues, telles que les Caractères de Thalie, Baſile & Quiterie, Eſope au Parnaſſe, & quelques Piéces du Théâtre Italien. Mais, en général, il n'y a que les Opera, qui aient conſervé conſtamment le Prologue. Le ſujet du Prologue des Opera eſt preſque toujours détaché

de la Piéce; souvent il n'a pas avec elle la moindre ombre de liaison. La plûpart des Prologues des Opera de Quinault, sont à la louange de Louis XIV. On regarde cependant comme les meilleurs Prologues, ceux qui ont du rapport à la Piéce qu'ils précédent, quoiqu'ils n'aient pas le même sujet : tel est celui d'Amadis de Gaule. Il y a des Prologues qui, sans avoir de rapports à la Piéce, ont cependant un mérite particulier, pour la convenance qu'ils ont au tems où elle a été représentée. Tel est le Prologue d'Hésione, Opera qui fut donné en 1700 : le sujet de ce Prologue est la célébration des Jeux Séculaires. Dans l'ancien Théâtre, on appelloit Prologue, l'Acteur qui récitoit le Prologue ; cet Acteur étoit regardé comme un des Personnages de la Piéce, où il ne paroissoit pourtant qu'avec ce caractère. Ainsi, dans l'Amphitrion de Plaute, Mercure fait le Prologue ; mais, comme il fait aussi dans la Comédie un des principaux rôles, les Critiques ont pensé que c'étoit une exception de la régle générale. Chez les Anciens, la Piéce commençoit dès le Prologue; chez les Anglois, elle ne commence que quand le Prologue est fini. C'est pour cela, qu'au Théâtre Anglois, la toile ne se lève qu'après le Prologue ; au lieu qu'au Théâtre des Anciens, elle devoit se lever auparavant. Chez les Anglois, ce n'est point un Personnage de la Piéce; c'est l'Auteur même, qui est censé adresser la parole aux Spectateurs ; au contraire, celui que les Anciens nommoient Prologue, étoit censé parler à des personnes présentes à l'action même, & avoit au moins, pour le Prologue, un caractère Drama-

tique. Les Anciens diſtinguoient trois ſortes de Prologues; l'un, dans lequel le Poëte expoſoit le ſujet de la Piéce; l'autre, où le Poëte imploroit l'indulgence du Public, ou pour ſon Ouvrage, ou pour lui-même; le troiſieme, où il répondoit aux objections. Donat en ajoute une quatrieme eſpèce, dans laquelle entroit quelque choſe de toutes les autres, & qu'il appelle, par cette raiſon, Prologue mixte. Ils diſtinguoient encore les Prologues en deux eſpèces; l'une, où l'on n'introduiſoit qu'un ſeul Perſonnage; l'autre, où deux Acteurs dialoguoient. On trouve de l'une & de l'autre, des exemples dans Plaute.

PROSCENIUM; lieu élevé, ſur lequel les Acteurs jouoient, & qui étoit ce que nous appellons au Théâtre, Echaffaud. Le Proſcenium avoit deux parties dans le Théâtre des Grecs; l'une étoit le Proſcenium, ſimplement dit, où les Acteurs jouoient; l'autre s'appelloit le Logcion, où les Chœurs venoient réciter, & où les Pantomimes faiſoient leurs repréſentations. Sur le Théâtre des Romains, le Proſcenium & le Pulpitum étoient une même choſe.

PROSERPINE, *Tragédie-Opera, avec un Prologue, par Quinault, Muſique de Lully*, 1680.

Les applaudiſſemens renouvellés aux repriſes de Proſerpine, ont confirmé ceux qu'avoit reçus cet Opera dans ſa naiſſance. Il commença alors la réputation de la célèbre le Rochois; &, par un ſingulier rapport d'événemens, il aſſura depuis celle de Mademoiſelle le Miere, aujourd'hui Madame l'Arrivée.

PROSOPOPÉE. Quand une paſſion eſt violente, elle rend inſenſés, en quelque façon, ceux qu'elle

possède. Pour lors, on s'entretient avec les morts & avec les rochers, comme avec des personnes vivantes : on les fait parler, comme s'ils étoient animés. C'est de-là que cette figure s'appelle Prosopopée, parce qu'on fait une personne de ce qui n'en est pas une : comme dans l'exemple suivant, où un Etranger, ayant été accusé d'homicide, parce qu'on le trouva seul enterrant un homme mort ; ce que la charité lui avoit fait faire : « Juste Dieu, dit-il, protecteur des innocens, permettez que l'ordre de la nature soit troublé pour un moment, & que ce cadavre, déliant sa langue, reprenne l'usage de la parole. Il me semble que Dieu accorde ce miracle à mes prieres. Ne l'entendez-vous pas, Messieurs, comme il publie mon innocence, & déclare les Auteurs de sa mort ? Si c'est un juste ressentiment, ajoute-t-il contre celui qui m'a mis dans le tombeau, qui vous anime, tournez votre colere contre ce calomniateur qui triomphe maintenant dans une entiere assurance, après avoir chargé cet innocent du poids de son crime ».

PROTASE. Dans l'ancienne Poésie Dramatique, c'étoit la premiere partie d'une Piéce de Théâtre qui servoit à faire connoître le caractère des principaux Personnages, & à exposer le sujet sur lequel rouloit toute la Piéce. Ce mot est formé d'un mot Grec, qui veut dire, tenir le premier lieu. C'étoit, en effet, par-là que s'ouvroit le Drame. Selon quelques-uns, la Protase des Anciens revient à nos deux premiers Actes : mais ceci a besoin d'être éclairci. Scaliger définit la Protase, (*in quâ proponitur & narratur summa rei sine de-*

claratione); c'est-à-dire, l'exposition du sujet, sans en laisser pénétrer le dénouement ; mais si cette exposition se fait en une Scène, on n'a donc besoin pour cela, ni d'un, ni de deux Actes ; c'est la longueur du récit, sa nature & sa nécessité, qui déterminoient l'étendue de la Protase à plus ou moins de Scènes, la renfermoient quelquefois dans le premier Acte, & la poussoient quelquefois dans le second. Aussi Vossius remarque-t-il que cette notion, que Donat ou Evanthe ont donnée de la Protase, (*Protasis est primus Actus, initiumque Dramatis*) n'est rien moins qu'exacte ; & il allégue en preuve (*le Miles Gloriosus*) de Plaute, où la Protase, ce que Scaliger appelle (*rei summa*), ne se fait que dans la premiere Scène du second Acte, après quoi l'action commence proprement. La Protase ne revient donc à nos deux premiers Actes, qu'à raison de la premiere place qu'elle occupoit dans une Tragédie ou une Comédie, & nullement à cause de son étendue. Ce que les Anciens entendoient par Protase, nous l'appellons préparation, ou exposition du sujet : deux choses qu'il ne faut pas confondre. L'une consiste à donner une idée générale de ce qui va se passer dans le cours de la Piéce, par le récit de quelques événemens que l'action suppose nécessairement. C'est d'elle que M. Despréaux a dit :

> Que dès le premier Vers, l'action préparée,
> Sans peine, du sujet applanisse l'entrée.

L'autre développe, d'une maniere un peu plus précise & plus circonstanciée, le véritable sujet de la Piéce. Sans cette exposition, qui consiste quelque-

fois dans un récit, & quelquefois se développe peu-à-peu dans le Dialogue des premieres Scènes, il seroit comme impossible aux Spectateurs d'entendre une Tragédie, dans laquelle les divers intérêts, & les principales actions des Personnages, ont un rapport essentiel à quelqu'autre grand événement qui influe sur l'action Théâtrale, qui détermine les incidens, & qui prépare, ou comme cause, ou comme occasion, les choses qui doivent ensuite arriver. C'est de cette partie que le même Poëte a dit :

Le sujet n'est jamais assez-tôt expliqué.

Cette exposition du sujet ne doit point être si claire, qu'elle instruise parfaitement le Spectateur de tout ce qui doit arriver dans la suite ; mais le lui laisser entrevoir comme une perspective, pour le rapprocher par degrés, & le développer successivement, afin de ménager toujours un nouveau plaisir partant du même principe, quoique varié par de nouveaux incidens, qui piquent & réveillent la curiosité. Car, si l'on suppose une fois l'esprit suffisamment instruit, on le prive du plaisir de la surprise auquel il s'attendoit. C'est précisément ce que dit Donat, quand il définit la Protase. (*Primus Actus Fabulæ, quo pars argumenti explicatur, pars reticetur, ad populi expectationem tenendam*). Les Anciens connoissoient peu cet Art, au moins les Latins s'embarrassoient-ils peu de tenir ainsi l'esprit des Spectateurs dans l'attente. Dès le Prologue d'une Piéce, ils en annonçoient toute l'ordonnance, la conduite & le dénouement : témoin l'Amphytrion de Plaute. Les Modernes entendent mieux leurs intérêts & ceux du Public.

PROVERBE. On donne ce nom à ces vérités générales, & connues de tout le monde, familieres surtout au Peuple, qui aime à en faire les applications. Telles sont celles-ci : tant va la cruche à l'eau, qu'enfin elle y demeure. Il fait bon battre les glorieux. Les battus payent l'amende. Petite pluie abat grand vent. Après la pluie, le beau tems, &c.

On appelle Proverbe, une sorte de Drame imaginé depuis plus de soixante ans, & qui consiste à lier une dixaine de Scènes les unes dans les autres, plus ou moins ; à faire rouler le Dialogue des Personnages sur différens objets ; mais qui tendent adroitement à prouver la vérité d'un Proverbe, que l'Auteur laisse quelquefois à deviner ou qu'il explique, & qui fait, pour ainsi dire, le dénouement de sa Piéce. Ces sortes de Drames s'écrivent en Prose, & n'ont qu'un Acte. Les Personnages sont tous épisodes. Le principal intérêt est de savoir quel Proverbe amenera leur conversation. On voit des exemples de ces petites Piéces dans les Œuvres de Madame Durand, & actuellement dans presque tous les Mercures de France. Telle est, par exemple, *la Franchise indiscrette*. On y voit un jeune homme, qui dit trop sincerement sa façon de penser à tout le monde, & en particulier aux parens de son Amante, dont le pere est un antiquaire fou, & la mere est entichée du goût moderne ; & qui, choqués de sa trop grande franchise, sont sur le point de lui refuser leur fille, & de la donner à un autre, qui sait mieux flatter leur goût & leurs foiblesses. Mais une grace importante qu'il leur obtient du Ministre, les réconcilie

avec lui. Ils lui donnent leur fille, à condition qu'il ne dira plus si librement aux gens leurs défauts. Vous dites fort souvent des vérités, lui dit Dorimon en finissant; mais l'expérience, & certain proverbe, on dû vous apprendre, *que toute vérité n'est pas bonne à dire.*

PROVINCIAL A PARIS, (le) où LE POUVOIR DE L'AMOUR ET DE LA RAISON, *Comédie en trois Actes, en Vers, par M. de Moissy, aux Italiens,* 1750.

Un homme de Robe, de Province, envoie à Paris son neveu, pour s'y former; & il l'adresse à un ancien ami, fort gai, très-honnête homme, & assez Philosophe. Cet ami a deux niéces: Cidalise est jeune, coquette, légere, badine, semblable à nos jolies femmes. Lucile est aimable, timide, & telle, en un mot, que les femmes estimables doivent être. Le jeune Provincial n'a que vingt ans: il trouve Cidalise charmante, prend ses goûts, son ton, ses airs, & ne s'apperçoit pas seulement de Lucile. Celle-ci a pris de l'inclination pour lui; elle la combat en vain; elle est plus forte que sa raison; tout ce qu'elle peut gagner sur elle-même, c'est de cacher sa foiblesse. Les choses sont dans cet état, lorsque Lisimon, l'oncle de Province, arrive, & vient s'éclaircir par lui-même des progrès de son jeune neveu; il l'examine, & ne trouve en lui qu'un fat. Cependant Oronte, son vieil ami, qui est enchanté du jeune Provincial, a conclu son mariage avec Cidalise, qui, aux yeux de l'oncle de Province, ne vaut pas mieux que son étourdi de neveu. Lisimon, peu content de son voyage, veut absolument s'en retourner. Par bonheur, Cidalise se met dans la tête de se moquer de la triste, de la timide Lucile; & elle imagine, pour connoître mieux son caractère, & comme une chose fort plaisante, que le jeune Provincial fasse semblant de l'aimer. Son projet tourne contre elle-même. Le jeune homme trouve dans Lucile un caractère qui l'enchante. L'amour lui ouvre les yeux sur les ridicules de Cidalise, & sur ses propres travers. Il estime, il adore Lucile: il se corrige: l'amour fait ce miracle;

& d'un jeune fat, il fait un Amant tendre & un galant homme.

PSYCHÉ, Tragi-Comédie-Ballet, en cinq Actes, en Vers libres, avec un Prologue, par Moliere, Quinault & Pierre Corneille, Musique de Lully, 1670.

Moliere ne put faire que le premier Acte, la premiere Scène du second, la premiere du troisieme, & les Vers qui se récitent dans le Prologue. Le tems pressoit: Corneille se chargea du reste de la Piéce: il voulut bien s'assujettir au plan d'un autre; & ce génie mâle, que l'âge rendoit sec & sévere, s'amollit pour plaire à Louis XIV. L'Auteur de Cinna fit, à soixante-cinq ans, cette déclaration de Psyché à l'Amour, qui passe encore pour un des morceaux les plus tendres & les plus naturels qui soient au Théâtre. Toutes les paroles qui se chantent sont de Quinault.

PSYCHÉ, Tragédie-Opera; attribuée d'abord à Thomas Corneille, mais revendiquée par Fontenelle, Musique de Lully, 1678.

Lorsque Quinault cessa de travailler pour l'Opera, on fut obligé de chercher un Poëte qui pût fournir des paroles à Lully. La réputation de Quinault étoit si bien établie, que ses plus fiers Rivaux n'osoient pas entrer en lice. D'ailleurs Lully, accoutumé au Lyrique incomparable de ce premier Poëte, ne pouvoit écouter, sans chagrin, les Vers des autres. Enfin, l'extrême envie de contribuer aux plaisirs du Roi, jointe aux vives instances des ennemis de Quinault, déterminerent Thomas Corneille à donner un Poëme Lyrique, qui fut celui de *Psyché*. Lully eut aussi beaucoup de peine à se résoudre à le mettre en Musique; mais, devant sa fortune au Roi, il n'osa pas le délobliger, & fit son possible pour en tirer parti. La Cour, néanmoins, ne se soucia pas d'avoir les prémices de cette Piéce, que Lully fit d'abord exécuter à Paris.

PUDEUR A LA FOIRE, (la) Prologue de le Sage & d'Orneval, à la Foire Saint-Laurent, 1727.

C'est une Critique des Piéces de l'Opera-Comique.

Le Sage & d'Orneval, qui en étoient les Auteurs, s'étant brouillés alors avec l'Entrepreneur, avec lequel ils n'avoient pu s'accommoder, se vengerent par cette Satyre.

PULCHÉRIE, *Tragi-Comédie de P. Corneille*, 1672.

Le caractère de Martian dut paroître neuf. C'est la premiere fois qu'on ait placé sur la Scène un Vieillard amoureux, qui se rend justice. Pulchérie n'est pas moins remarquable : c'est une jeune Princesse, adorée d'un jeune homme qu'elle aime, & à qui elle préfere un Vieillard. Il est vrai que le mariage ne doit pas être consommé. Cette convention, qui, dans toute autre main, pouvoit faire tomber la Piéce, en fit le succès.

PULPITUM. Parmi les Romains, c'étoit la partie du Théâtre qu'ils nommoient autrement Proscenium, & que nous appellons la Scène; c'est-à-dire, lieu où s'avancent & se placent les Acteurs pour déclamer leurs Personnages; & c'est ce qu'Horace a entendu, lorsqu'il a dit qu'Eschyle fut le premier qui fit paroître ses Acteurs sur un Théâtre exhaussé & stable.

Modicis instravit pulpita tignis. Art. Poët.

Quelques Auteurs prétendent que, par ce mot, on doit entendre une espèce d'élévation ou d'estrade pratiquée sur le Théâtre, sur laquelle on plaçoit la Musique, & où se faisoient les déclamations; mais ceux qui ont fait les plus curieuses recherches sur le Théâtre des Anciens, & sur-tout M. Boindin, ne disent pas un mot de cette estrade. Aujourd'hui nous traduisons le mot *pulpitum* par pupître : c'est-à-dire, une machine de bois ou de quelqu'autre matiere solide, & qui sert à soutenir

un Livre: ils font, fur-tout, en ufage dans les Eglifes, où les plus grands s'appellent Lutrins.

PUPILLE, (la) *Comédie en un Acte, en Profe, de Fagan, avec un Divertiffement, dont la Mufique eft de Mouret, aux François,* 1734.

Le fujet de la *Pupille* eft heureux, fans être neuf. L'Auteur a pu en puifer l'idée dans l'Ecole des Maris. L'Arifte de cette Comédie a beaucoup de rapport avec celui de la Pupille ; & Ifabelle n'en a guères moins avec Julie ; en un mot, fi Arifte étoit plus vieux, & Julie plus diffipée, la reffemblance feroit entiere. J'avoue qu'il eft rare de voir un Tuteur de quarante-cinq ans, fi tendrement aimé d'une jeune perfonne confiée à fes foins. Un tel amour n'eft pas trop dans la nature ; & il falloit de l'art, pour le rendre vraifemblable & intéreffant ; c'eft à quoi l'Auteur eft parvenu. La fatuité du Marquis, les ridicules prétentions du vieil Orgon, fervent à faire valoir la modeftie d'Arifte ; & chaque circonftance augmente le tendre embarras de Julie. Il eft bien peu de Scènes auffi ingénieufes, que celle où le Tuteur s'écrit à lui-même, fous la dictée de fa pupille. C'eft une déclaration auffi neuve que touchante : c'eft le triomphe du fentiment & de l'ingénuité ; en un mot, cette Piéce eft le Chef-d'œuvre de l'Auteur. Elle lui valut, dit-on, ce qui caractérife les grands fuccès, beaucoup d'applaudiffemens & d'ennemis.

PYGMALION, *Comédie en trois Actes, en Profe, avec un Divertiffement, par Bauran, Romagnéfy & Procope, au Théâtre Italien,* 1741.

Timandre, ami de Pygmalion, combat le deffein que celui-ci a formé, de vivre dans un célibat perpétuel. Pygmalion lui répond en foupirant, que Vénus ne s'eft que trop vengée du mépris qu'il a fait éclater pour fon Empire. Timandre lui demande quelle eft cette vengeance ? Pygmalion ordonne à Sofie, fon Efclave, de fe retirer, pour ne le rendre pas témoin d'un aveu fi extravagant. Sofie s'étant mis à l'écart, pour tout entendre fans être vu, Pygmalion tire un rideau qui couvre

la Statue d'Agalmeris. Timandre ne peut refuser son admiration à cette belle image; mais il ne comprend rien dans ce que Pygmalion vient de lui dire de la vengeance de Vénus. Il n'est que trop éclairci, quand Pygmalion lui dit qu'il est passionnément amoureux de ce Chef-d'œuvre de son ciseau; & que c'est pour cette même Agalmeris, qu'il refuse d'accepter la main de Cléonide, dont il est tendrement aimé. Timandre est si surpris de cette passion pour un objet insensible, & si irrité du refus que Pygmalion fait d'une Amante, dont l'hymen devroit le rendre heureux, qu'il veut briser cette fatale Statue. Pygmalion l'empêche d'exécuter son dessein, & consent d'aller avec lui dans le Temple de Vénus, pour prier cette Déesse de calmer sa colere. Ils sortent tous deux dans cette intention.

Sosie, qui, du lieu où il se tenoit caché, a tout entendu sans rien voir, reparoit aux yeux des Spectateurs. Il ne peut s'empêcher de rire de la folie de son Maître. Nisis, Suivante de Cléonide, vient s'informer chez Pygmalion, du refus qu'il a fait de la main de sa Maîtresse. Elle tire adroitement le secret de la bouche de Sosie, & va le divulguer, pour exposer Pygmalion à la risée publique. Sosie, pour satisfaire sa curiosité, tire le rideau qui lui dérobe la vue de cet objet si fatal au repos de son Maitre. Il en est frappé à son tour; peut-être même il en devient amoureux. Il ne cesse de parcourir toutes les beautés qu'il découvre dans cette charmante image; mais quel est son étonnement, quand il la voit s'animer & se détacher de son piédestal! Agalmeris, animée par un miracle qu'on suppose être un effet de la priere que Pygmalion est allé faire à Vénus dans son Temple, s'avance sur le bord du Théâtre, & fait un monologue très convenable à sa situation. Elle parle ensuite à Sosie, & lui demande où elle est & ce qu'elle est! Sosie, revenu de sa frayeur, a bien de la peine à satisfaire sa curiosité, sur toutes les demandes qu'elle lui fait. Ses réponses sont autant d'énigmes pour elle. Il veut essayer de lui plaire & lui parler d'amour. Ce mot est encore une autre énigme pour elle; & cette énigme est d'autant plus obscure, qu'elle ne trouve rien en lui, qui puisse expliquer ce penchant réciproque, dont il lui parle, &

qui

qui ne se fait entendre, que lorsqu'il se fait sentir.

Pygmalion, revenu du Temple de Vénus, apprend avec joie de Sosie, que la Déesse a exaucé sa priere; mais il commence à sentir que ce n'est que pour se venger du mépris qu'il a fait de son Empire. Il trouve, dans la Statue animée, une coquette, une ingratte, une orgueilleuse; en un mot, tous les défauts dont son sexe est susceptible. Il ne laisse pourtant pas de vouloir l'épouser; mais elle ne veut ni de son cœur, ni de sa main. Ce n'est qu'à la fin de la Piéce, que l'instant de son bonheur arrive. Agalmeris, touchée de sa persévérance, lui rend enfin la justice qui lui est dûe.

PYRAME ET THISBÉ, Tragédie de Pradon, 1674.

Ce sujet, traité par plus d'un Auteur, & avec succès par Théophile, fut assez heureux entre les mains de Pradon. L'indulgence ordinaire du Public pour les premieres productions d'un jeune Poëte, la brigue des ennemis de Racine, qui vouloient lui trouver des Antagonistes, quelques situations touchantes, jointes à l'intérêt qu'on prend aux deux principaux Personnages, firent la fortune de cette premiere Tragédie. Amestris, Reine de Babylone, aime Pyrame, dont elle connoit l'amour pour Thisbé. On applaudit à la Scène, où ce jeune homme, ne sachant pas encore qu'il est aimé de la Reine, la conjure de favoriser son hymen. Arsace, son pere, s'y oppose: il a découvert l'amour d'Amestris pour son fils, & l'ambition vient seconder la haine qu'il porte au sang de Thisbé. Belus, fils d'Amestris, devient le Rival de Pyrame, & apprend à Thisbé, que la Reine aime son Amant. Celui-ci, effrayé des menaces de son pere, feint de se rendre aux desirs d'Amestris; ce qui a paru, & ce qui est effectivement indigne d'un grand cœur. L'embarras de Thisbé, qui ne peut sauver les jours de Pyrame, qu'en épousant Belus; la proposition que lui fait Pyrame, de prendre la fuite, leur incertitude, leur séparation, leurs adieux, leur départ, forment les endroits pathétiques de la Tragédie. La catastrophe ne seroit pas moins touchante, si l'Auteur eût chargé tout autre qu'Arsace, d'en faire le récit. Est-il vraisemblable, d'ailleurs, qu'un pere, qu'un héros, tel qu'on suppose cet Arsace, ne puisse empêcher

son fils & une jeune Princesse, de se tuer en sa présence ? On trouve encore quelques autres défauts de détails ; mais le principal, est cette foiblesse d'expressions, souvent & si justement reprochée à notre Poëte. On l'accuse aussi d'avoir trop imité Théophile, & de s'être servi de quelques uns de ses Vers, qu'il n'a fait, pour ainsi dire, que copier. Quoiqu'il vante beaucoup la conduite de sa Piéce, c'est encore un point sur lequel il a trouvé des Contradicteurs. On convient qu'il a mieux saisi le caractère de ses Personnages.

PYRAME ET THISBÉ, *Parodie en un Acte, en Prose & en Vaudevilles, de l'Opera de ce nom, par Dominique, Lélio fils & Romagnésy, aux Italiens,* 1726.

Ninus, Chef de Flibustiers, devient amoureux de Thisbé, malgré son premier engagement avec Zoraïde, fille du Sorcier Zoroastre. Il donne à sa Maîtresse une Fête que Zoraïde vient troubler ; & elle apprend à Ninus que Pyrame est son Rival. Ninus fait mettre Pyrame en prison ; mais Zoroastre vient l'en délivrer. On lit sur le Char dans lequel il descend, la *Lanterne Magique*. Pyrame paroit au travers d'une grille, & prie Zoroastre de prendre garde, en détruisant la Tour, de l'écraser sous les ruines. Il le supplie aussi de ne point faire danser les Sorciers & les Sorcieres de sa suite, qui ne finiroient point. Zoroastre, après avoir délivré Pyrame, lui conseille de fuir avec Thisbé. Ils ne manquent pas de suivre cet avis ; & Thisbé arrive la premiere au rendez-vous, avec une lanterne qui s'est éteinte. On entend crier derriere le Théâtre ; & au lieu d'un lion qui est dans l'Opera, c'est un cerf qui paroit. Thisbé se sauve ; Pyrame arrive, & dit :

Quel monstre vient ici me couper le chemin ?

C'est un cerf échappé du Fauxbourg Saint Germain.

Cette plaisanterie porte sur la *Chasse du Cerf*, que Legrand venoit de donner, sans succès, à la Comédie Françoise. Pyrame combat le cerf & le tue. Après avoir longtems cherché Thisbé, & l'avoir demandée, selon l'usage, aux échos d'alentour, il apperçoit sa cornette, conclut

spirituellement qu'elle est morte, & se donne un coup d'épée. Thisbé revient ; & le voyant prêt à expirer, lui demande ce qui l'a mis dans cet état. C'est, répond Pyrame, le désespoir ; mais je n'ai pas voulu mourir sur le champ, me doutant bien qu'il falloit raconter mon histoire. Zoroastre le touche de sa baguette, le ressuscite & les marie.

PYRRHUS, *Tragédie de Thomas Corneille*, 1661.

Cette Piéce, qui fut d'abord jugée médiocre, le parut encore davantage, lorsque Crébillon eût traité le même sujet. Pyrrhus, fils d'Œacidès, Roi d'Epire, est élevé à la Cour de Néoptoleme, sous le nom d'Hyppias, fils d'Androclide ; le vrai Hyppias passe pour Pyrrhus. Cet Androclide ne veut pas découvrir le secret de la naissance de ce Prince, pour conserver à son fils Hyppias la Couronne d'Epire. Voilà ce qui fait l'intrigue de cette Tragédie, qui n'est pas la meilleure de Thomas Corneille. Enfin, malgré la perfidie d'Androclide, le véritable Pyrrhus est reconnu par le moyen de Gélon, à qui la Reine a remis un pareil billet qu'à Androclide.

PYRRHUS, *Tragédie de Crébillon*, 1726.

Voici une Tragédie, où la seule grandeur d'ame intéresse, & triomphe à la fin. Crébillon a, sans doute, voulu prouver qu'il pouvoit, comme un autre, régner sur la Scène sans l'ensanglanter. Glaucias, Roi d'Illyrie, à qui l'enfance & les jours de Pyrrhus ont été confiés, regarde, avec raison, ce dépôt comme sacré. Il est prêt à voir périr son propre fils, plutôt que de livrer Néoptoleme, usurpateur du Trône de ce Prince, & meurtrier de son pere. Pyrrhus, qui, d'abord, se croit fils de Glaucias, ayant découvert le contraire, se livre lui-même. Sa fermeté étonne le Tyran : il demande grace à celui qu'il vouloit & pouvoit faire périr. Sa fille, que Pyrrhus aime, est le gage de cette réconciliation. Voici comment Pyrrhus la motive :

> Puisqu'un seul repentir peut désarmer les Dieux,
> Un mortel ne doit pas en exiger plus qu'eux.

Il y a un grand art dans la conduite de cette Tragédie, & beaucoup de noblesse dans les caractères de Glaucias, de Pyrrhus, & même d'Illirus. Cette Piéce, en un mot, est le triomphe de la vertu. Il semble que l'Auteur ait voulu, par elle, se disculper d'avoir fait Atrée.

PYTHIAS ET DAMON, ou LE TRIOMPHE DE L'AMITIÉ, Comédie en cinq Actes, en Vers, par Chapuseau, 1656.

Damon & Pythias, Seigneurs de Thessalie, amis très-intimes, se rencontrent à la Cour de Denis, Tyran de Siracuse, & y font chacun une Maîtresse. Pythias, surpris en trahison par un Rival, le tue, & est d'abord condamné à mort par le Tyran, à la sollicitation du frere du défunt. Il obtient pourtant une grace : il lui est permis, pour des affaires importantes qui demandent sa présence, de faire un voyage en son pays, en donnant une caution suffisante. Damon s'offre pour ôtage, & est accepté. Pythias fait voile, & promet de retourner à jour nommé. Le jour arrivé, on ne le voit point : son Amante s'afflige de son malheur & de son absence, & appréhende d'ailleurs son retour. L'Amante de Damon, dans la crainte qu'elle a de la perte de celui-ci, entre dans des sentimens contraires ; & Damon, contre toutes les deux, soutient hautement la fidélité de son ami ; &, sans souhaiter qu'il revienne, afin d'avoir la gloire de mourir pour lui, assure qu'elles le verront avant la nuit. Il arrive en effet, les surprend agréablement ; & après divers stratagémes, pour favoriser la fuite de l'un, & empêcher le retour de l'autre, le Tyran révoque l'Arrêt de mort prononcé contre Pythias ; &, admirant une si rare amitié, demande d'y entrer comme troisieme, & leur accorde les dignes objets de leur amour.

Q.

QUADRILLE, Fêtes galantes; petite troupe de gens à cheval, superbement montés & habillés, pour exécuter des Fêtes galantes, accompagnées de joutes & de prix. Quand il n'y a qu'un Quadrille, c'est un tournois ou course. Les joutes demandent deux partis opposés. Le Carrousel doit en avoir au moins quatre; & le Quadrille doit être composé au moins de huit ou douze personnes. Les Quadrilles se distinguent par la forme des habits, ou par la diversité des couleurs Le dernier Divertissement de ce genre, qu'on ait vu dans ce Royaume, est celui que donna Louis XIV. en 1661, vis-à-vis des Tuilleries, dans l'enceinte qui a retenu le nom de la Place du Carrousel. Il y eut cinq Quadrilles. Le Roi étoit à la tête des Romains; son frere, des Persans; le Prince de Condé, des Turcs; le Duc d'Enguien, son fils, des Indiens; le Duc de Guise, si singulier en tout, des Américains. La Reine-Mere, la Reine régnante, la Reine d'Angleterre, veuve de Charles II, étoient sous un dais à ce Spectacle Le Comte de Sault, fils du Duc de Lesdiguieres, remporta le prix, & le reçut des mains de la Reine-Mere.

QUAND EST-CE QU'ON ME MARIE, *Facétie en trois Actes, en Prose, par un Anonyme, aux Italiens,* 1761.

Le premier Acte disposoit les Spectateurs au jugement le plus avantageux. A l'exception de la burlesque

analogie des noms de tous les Personnages, au lieu d'une Facétie, tout annonçoit une bonne Comédie, écrite du meilleur ton, & remplie de ces traits heureux, qui, sous le masque de la plaisanterie, produisent d'excellentes maximes de morale, & peignent des vices & des ridicules bien vus. Mais, dans les deux autres Actes, il semble que l'esprit de l'Auteur, trop accoutumé au bon genre, se soit refusé à remplir le titre de *Facétie*; au moyen de quoi, rien n'a paru moins facétieux, que le reste de cette Piéce, dont le mérite du premier Acte a fait regretter la chûte, & que l'on seroit fondé à croire de deux mains différentes.

Cette Comédie est la même, dit-on, que *le Comte de Boursouflé*, Piéce attribuée à M. de Voltaire, & qui n'a jamais été imprimée. M. de Voltaire désavoue cette Comédie, de la maniere suivante, dans ses *Questions sur l'Encyclopédie* : « Je ne sais ce que c'est qu'une Comé-
» die Italienne, que l'on m'impute, intitulée : *Quand
» me mariera-t-on?* Voilà la premiere fois que j'en ai
» entendu parler. C'est un mensonge absurde. Dieu a
» voulu que j'aie fait des Piéces de Théâtre pour mes
» péchés; mais je n'ai jamais fait de Farce Italienne ».

QUAND PARLERA-T-ELLE? *Parodie en deux Actes, en Vers, de la Tragédie de Tancrede, par Riccobony, aux Italiens*, 1761.

C'est une très-foible & très-froide Critique de la Tragédie de *Tancrede* : même fond, même lieu de Scène, mêmes qualités & mêmes noms de Personnages.

QUARTIER D'HIVER, (le) *Opera-Comique en un Acte, par Carolet, à la Foire Saint-Germain*, 1735.

Lisimon, Capitaine de Dragons, a promis sa sœur Bélise à M. Trébuchet, riche Banquier; mais Bélise, qui est amoureuse d'Eraste, jeune Officier, de concert avec son Amant, cherche les moyens d'éviter ce Mariage; & ils y parviennent enfin. Trébuchet croyant signer un contrat, signe un engagement dans la Compagnie d'Eraste : ce dernier, muni de cette piéce, avoue sa supercherie, & ordonne fièrement à son Rival de se tenir prêt à partir dès le lendemain pour l'armée d'Alle-

magne. Trébuchet, au désespoir, propose de renoncer à ses prétentions sur Bélise, si on veut annuller son engagement. Eraste n'accepte cet offre, qu'au moment que Lisimon consent qu'il épouse sa sœur : alors on rend l'acte au Banquier, qui en est quitte pour les frais du divertissement.

QUATRE ARLEQUINS, (les) *Canevas Italien en trois Actes, représenté en* 1716.

Trois femmes aiment Arlequin, & veulent l'avoir pour époux. Les autres Amans de ces femmes, s'en voyant méprisés, prennent l'habillement d'Arlequin, espérant de tromper leur Maîtresse sous ce déguisement. Tout le mérite de l'ouvrage est dans le jeu d'Arlequin. Cette Piéce est très-ancienne. Thomassin chargé de ce rôle, y faisoit autrefois des tours d'une force extraordinaire; il marchoit en dehors autour des premieres, secondes & troisiemes loges. Le Public, qui s'intéressoit très-fort à la vie de cet Acteur, lui fit retrancher ce lazzi trop périlleux.

QUATRE MARIANNES, (les) *Opera-Comique en un Acte, de Fuzelier, à la Foire Saint Germain,* 1725.

C'est la Critique de quatre Tragédies intitulées *Marianne;* savoir, celles de Tristan, de l'Abbé Nadal, de M. de Voltaire & d'un Anonyme.

QUATRE SEMBLABLES, (les) *ou les* DEUX LÉLIO *& les* DEUX ARLEQUINS, *Comédie en trois Actes, en Vers, par Dominique, aux Italiens,* 1733.

Chrisante, dont le caractère est simple & ingénu, ouvre la Scène avec Hortense sa fille, à qui il demande le sujet de sa mélancolie, & lui propose, pour la réjouir, des Livres nouveaux, des ajustemens, des bijoux. Lisette, qui s'impatiente de tous ces raisonnemens qui ne vont point au fait, lui dit brusquement :

Comment ! vous n'êtes pas encor assez habile
Pour savoir ce que veut une fille nubile ?

Chrisante dit qu'il n'entend point ce que signifie ce

terme; Lisette le lui explique, en disant que c'est un mari qu'il faut à sa fille. Chrisante demande quel est l'objet de sa tendresse; & on lui apprend que c'est Lélio qu'elle aime: Chrisante dit que son pere est son ancien ami: on l'oblige d'en aller faire la demande.

Un autre Lélio fait à Léonor les protestations les plus vives, & témoigne son impatience de s'unir avec elle. Fabrice demande à Arlequin, la raison pour laquelle il ne voit plus son fils Lélio; ce Valet lui répond, que son amour pour Léonor en est la cause; & le Vieillard marque beaucoup de contentement de cette union. Il parle ensuite de son autre fils Lélio, dont il ignore le sort depuis plus de 20 ans; & ce souvenir lui arrache encore des larmes. Il ajoûte, que cette perte fut cause qu'il quitta Venise sa Patrie, pour venir s'établir à Naples. Arlequin se rappelle, en ce moment, le départ de son frere qui avoit suivi Lélio; & Fabrice ne doute point qu'ils ne soient morts tous deux.

Lélio l'étranger arrive à Naples avec son Valet Arlequin, aussi étranger. Ce dernier est chargé d'une valise, & témoigne la joie qu'il ressent d'être heureusement débarqué, après vingt ans d'absence; il se livre tout entier à l'espoir de revoir bien-tôt Venise sa Patrie, & d'y retrouver son pere & son frere qu'il y a laissés.

Scapin, qui les reçoit dans son Hôtellerie, les appelle d'abord par leur nom, croyant parler à Lélio & à Arlequin, qu'il connoît depuis long-tems. Lélio est tout étonné de se voir déja connu à Naples; & Arlequin ne l'est pas moins d'entendre que son Hôte l'appelle son cher ami. Ils arrêtent un appartement; Arlequin y porte sa valise, & ils commencent à dîner. Lélio l'étranger reste sur la Scène; Léonor, le prenant pour son Amant, lui demande, avec empressement, s'il a vu son pere, & l'assure que son frere Léandre desire son union avec ardeur. Lélio étonné, prend Léonor pour une Aventuriere; il lui répond dans des termes peu gracieux. Léonor irrité, se repent d'avoir été trop crédule, & de n'avoir pas profité des avis d'Arlequin. Léandre son frere arrive aussi-tôt qu'elle est partie, & court embrasser Lélio, qu'il appelle son beau-frere. Celui-ci le désabuse, en l'assurant qu'il ne lui sera jamais rien: il se retire avec Arlequin. Sca-

pin vient pour les avertir que le dîner est prêt; mais il ne trouve personne. Arlequin citadin arrive, & court embrasser on ami Scapin, qui lui annonce un très-bon dîner, dans lequel les macarons ne sont pas oubliés. Cette nouvelle charme d'autant plus Arlequin, qu'il ne l'attendoit nullement; Scapin lui apporte le dîner dans un panier couvert, qu'Arlequin emporte. Lélio & Arlequin étrangers arrivent. Lélio ne parle que d'une aimable personne qu'il a vue, & dont les appas ont touché son cœur. Scapin vient un moment après, & demande à Arlequin, si les macarons étoient bons. Lélio dit à Scapin, de ne pas plaisanter, & de lui servir promptement le dîner. Celui ci soutient qu'Arlequin l'a emporté : cette dispute devient vive, & finit le premier Acte. Le reste de la Piéce est également fondé sur les méprises continuelles que cause la ressemblance des deux Lélio & des deux Arlequins; & la Comédie finit par des reconnoissances qui amenent des mariages : on sent qu'elle est tirée des Menechmes de Plaute.

QUATUOR; c'est le nom qu'on donne aux morceaux de Musique vocale ou instrumentale qui sont à quatre parties récitantes. Il n'y a point de vrais *Quatuor*, ou ils ne valent rien. Il faut que dans un bon *Quatuor*, les parties soient presque toujours alternatives; parce que dans tout accord, il n'y a que deux parties, tout au plus, qui fassent chant, & que l'oreille puisse distinguer à la fois : les deux autres ne sont qu'un pur remplissage : & l'on ne doit point mettre de remplissage dans un *Quatuor*.

QU'EN-DIRA-T-ON, (le) Opera-Comique en un *Acte, en Prose, par Panard & Ponteau, à la Foire Saint Laurent*, 1741.

Le Qu'en-dira-t-on ouvre la Scène avec Madame Trompette, sa fidelle suivante : c'est une médisante à l'excès; mais, si on veut l'en croire, ce n'est que le

zèle & une bonté d'ame qui la font agir. Carite se présente ensuite : cette jeune personne aime Léandre. Elle est prête à céder aux instances de son Amant ; mais, à la vue du Qu'en-dira-t-on, elle prend la fuite. Une Prude & une Coquette paroissent : cette derniere avoue franchement sa foiblesse ; l'autre assure qu'elle ne permet l'entrée de sa maison aux Galans, qu'afin d'en choisir un pour Epoux de sa fille. Le Qu'en-dira-t-on n'est pas la dupe de cette affectation. Suit une Scène de Roger-Bon-tems, qui nargue la critique du Qu'en-dira-t-on. Celui-ci, toujours curieux, lui demande quel sujet l'amene ? Il lui répond, que c'est le plaisir ; &, en effet, il amene un divertissement.

QUERELLE DES THÉATRES, (la) *Opera-Comique en un Acte, en Prose, par le Sage & Lafont, à la Foire Saint Laurent,* 1718.

Mezetin apprend à la Foire, que les Comédies Françoise & Italienne viennent assister à l'ouverture de leur Théâtre. En effet, la Comédie Françoise paroît appuyée, d'un côté, sur la Comédie Italienne ; de l'autre, sur M. Charitidès, & déclame ces vers :

N'allons pas plus avant ; demeurons, ma mignonne ;
Je ne me soutiens plus ; la force m'abandonne.
Mes yeux sont étonnés du monde que je voi ;
Pourquoi faut-il, hélas ! qu'il ne soit pas chez moi ?

Les deux Comédies sont prêtes à s'évanouir. La Foire leur fait donner des sièges. L'Opera paroît & redouble l'indignation des deux Comédies, qui veulent le mettre en piéces ; mais la Foire leur dit, que c'est un soin réservé à ses Poëtes & à ses Musiciens. Les Suivans des deux Comédies, & ceux de la Foire, se battent : les derniers sont repoussés, & abandonnent le champ de bataille. Les vainqueurs brisent les décorations ; mais un bruit de trompettes & de timbales se fait entendre, & annonce les Forains qui reviennent à la charge : l'Opera est à leur tête ; il se bat contre un Acteur habillé à la Romaine, & le culbute. Les Comédies prennent la fuite, & les Forains forment des danses.

QUERELLE DU TRAGIQUE ET DU COMIQUE, (la) *Parodie en un Acte, en Vers, de* MAHOMET II, *par Romagnesi & Riccoboni, aux Italiens*, 1739.

Quoique cette Parodie n'ait pas eu de succès, elle a dû coûter aux Acteurs. L'allégorie qu'il a fallu soutenir de la querelle du Tragique & du Comique avec la Critique de la Tragédie de Mahomet II, demandoit une trop grande attention de la part des Spectateurs.

QUI DORT DINE, *Opera-Comique en trois Actes, par Charpentier, à la Foire Saint Laurent*, 1718.

Léandre est amoureux d'Isabelle, niéce de Scaramouche. On ignore les raisons qui peuvent empêcher l'union de ces Amans, & l'opposition de Scaramouche n'est point fondée : c'est un homme que l'on représente toujours assoupi, & à qui le sommeil tient lieu d'occupation. Arlequin, son Valet, joue le principal rôle : il devroit nécessairement conduire l'intrigue, s'il y en avoit une ; mais il ne cherche qu'à se divertir aux dépens de son Maître ; ce qu'il fait encore très-maussadement, & dans le goût le plus trivial.

Une Meuniere vient apporter de l'argent à Scaramouche ; mais, ne voyant qu'Arlequin, & fatiguée de ses mauvaises plaisanteries, elle sort, en disant qu'elle enverra faire le paiement par son Garde-Moulin. Arrive Pierrot, Valet d'Agathe, Amie d'Isabelle, & ensuite Colombine, suivante de cette derniere : on peut aisément imaginer quelle doit être la conversation d'Arlequin avec cette Soubrette : elle est interrompue par l'arrivée de Scaramouche, qui, aussi-tôt, demande qu'on lui serve son diner. Il se met à table, mange un peu de soupe, & s'endort. Arlequin l'entendant ronfler, se met à table à son tour, & mange de bon appétit.

Gringalet, le Garde-Moulin de Colette, apporte cent liv. de sa part à Scaramouche ; & prenant Arlequin pour lui, il lui remet cet argent. Arlequin, passant encore pour son Maitre, reçoit des coups de bâton d'un Fermier. Enfin arrive Scaramouche & la belle Agathe, jeune Demoiselle, Amie d'Isabelle, & aimée de Scaramouche. Ce dernier ne manque pas de vouloir faire le

galant ; mais il s'endort bien vite. Agathe le quitte alors, & dit à Arlequin de prendre sa place. Scaramouche s'éveille, croit parler à Agathe, & continue ses tendres propos. Arlequin le tire d'erreur, & lui fait accroire qu'il n'a vu Agathe qu'en rêve.

Isabelle & Agathe arrivent, & Scaramouche les suit. Les deux Demoiselles jouent aux cartes, pendant que Scaramouche s'assoupit : Arlequin emporte la chandelle ; dans le moment, les Demoiselles réveillent l'endormi, pour le prier de décider d'un coup : Scaramouche, le trouvant dans l'obscurité, croit avoir subitement perdu la vue ; il est inconsolable. Mézétin, Valet de Léandre, accourt à ses cris, & promet de le guérir, s'il veut consentir au mariage de son Maître avec Isabelle. Scaramouche, obligé de se soumettre à cette condition, recouvre la lumiere, quand on rapporte la chandelle ; & l'on ne songe plus qu'à célébrer les noces de Léandre & d'Isabelle, & celles de Scaramouche, que la belle Agathe veut bien épouser.

QUINQUE; nom qu'on donne aux morceaux de Musique vocale ou instrumentale, qui sont à cinq parties récitantes. Puisqu'il n'y a pas de vrai *Quatuor*, à plus forte raison n'y a-t-il pas de véritable *Quinque*. L'un & l'autre de ces mots, quoique passés de la langue Latine dans la Françoise, se prononcent comme en Latin.

QUI-PRO-QUO, (le) *Comédie en trois Actes, en Vers, par Rosimond*, 1671.

Un Valet qui veut servir son Maître, & gagner ses bonnes graces, & qui, par ses étourderies, se jette continuellement dans des embarras, dont il a bien de la peine à se tirer, est un personnage très-propre à mettre au Théâtre. Cette idée est heureusement imaginée, mais mal remplie par l'Auteur. Oronte a grand tort de se fier à ce Valet, plus balourd qu'étourdi, d'ailleurs trop intéressé & capable de trahir son Maître par l'espoir d'une récompense assez modique.

Oronte reçoit une lettre de la part de Clarice : il en

est si satisfait, qu'il fait aussi-tôt présent d'une bague à Cliton son Valet, qui en a été le porteur. Fabrice, camarade de Cliton, envieux de son bonheur, va trouver Clarice, espérant en obtenir aussi une lettre qui lui vaudra une pareille récompense. Cette Belle, qui a entendu dire que le pere d'Oronte veut se marier avec Léonor, interroge ce Valet. La jalousie lui fait prendre les civilités que son Amant a été obligé de faire à Léonor, pour des témoignages de tendresse. Pleine de cette idée, elle le croit infidele, & lui écrit en conséquence une lettre très vive. Fabrice, qui en ignore le contenu, s'en charge avec plaisir. Nerine, Suivante de Léonor, lui en remet une autre de la part de sa Maîtresse. Avec ces deux lettres, Fabrice vient joyeusement trouver Oronte, qui, après la lecture de la premiere, lui applique un soufflet pour sa peine. Ce garçon s'excuse de son mieux; & Oronte, persuadé de son innocence, lui remet les lettres qu'il écrit en réponses. On se doute bien que le Valet va faire ici quelqu'étourderie. Les Lettres tombent; Fabrice se méprend, & porte à Clarice la lettre destinée à Léonor, & à Léonor celle qu'on lui a ordonné de rendre à Clarice. Ce Qui-pro-quo acheve de brouiller Oronte avec sa Maîtresse. Il veut se venger de Fabrice. Timante, Amant de Léonor, & Cliton, se trouvent-là fort à propos pour lui sauver la vie. Ce dernier se flatte de raccommoder la chose; il s'agit de désabuser Clarice, & de lui faire connoître que la colere où elle est, n'a d'autre fondement qu'un mal-entendu occasionné par la mal-adresse de Fabrice; mais le plus difficile est le moyen de dégoûter Léonor. Cliton en vient à bout, en lui faisant accroire que son Maître est accablé d'infirmités, & a tous les vices imaginables. Fabrice, qui voit que Cliton reçoit une récompense pour avoir dit beaucoup de sottises de son Maître, voulant en montrer une plus grande, renchérit encore dans le portrait affreux qu'il fait d'Oronte à Géraste, pere de Clarice. Ce discours fait une telle impression sur l'esprit du bon-homme, qu'il rompt dès ce moment les engagemens qu'il avoit pris au sujet du mariage de Clarice. Oronte, au désespoir, chasse Fabrice, & lui défend de se présenter jamais devant

lui. Pour derniere ressource, Cliton conseille à son Maître d'enlever Clarice, puisqu'il ne peut l'obtenir du consentement du pere. Fabrice, qui étoit caché, entend ce projet; & s'imaginant rentrer dans les bonnes graces d'Oronte, en le servant malgré lui, court d'office avertir Lisette, Suivante de Clarice, qu'elle & sa Maitresse soient prêtes lorsque son Amant viendra pour les enlever. Comme cette action se passe de nuit, Fabrice ne s'apperçoit pas qu'il parle à Géraste. Ce Vieillard, apprenant ce qui se trame, fait trouver un Commissaire & des Archers, qui se saisissent d'Oronte: Géraste le fait relâcher aussi-tôt qu'il reconnoit que tout ce qu'on lui a dit de ce jeune homme, est une pure calomnie, & consent à son mariage avec Clarice. Timante épouse Léonor; & tous les personnages sortent contens, à l'exception de Fabrice, que l'on renvoie.

QUI-PRO-QUO, (le) *Opera-Comique en un Acte, par Carolet, à la Foire Saint Germain,* 1736.

Angélique, Amante de Cléon, qu'on croit avoir été tué dans la campagne derniere, pour se délivrer des poursuites des Soupirans, change d'habits avec Olivette sa Suivante. D'un autre côté, Pierrot, Valet d'un Officier tué dans un combat, se sert de son déguisement pour en conter à Olivette, qu'il prend pour la Maitresse. Tous deux se trompent & s'épousent; mais le retour de Cléon les désabuse, & les remet à leur place. Celui-ci épouse sa Maitresse fidelle. Ce mariage termine la Piéce.

Fin du second Tome.